교양으로 읽는 세계 미술사 지도

선 사 시 대 부 터 현 재 까 지 동 시 대 예 술 비 교

교양으로 읽는
세계 미술사 지도

바이잉 엮음 ㅣ 한혜성 옮김

시그마북스
Sigma Books

교양으로 읽는
세계 미술사 지도

발행일 2024년 6월 7일 초판 1쇄 발행
엮은이 바이잉
옮긴이 한혜성
발행인 강학경
발행처 시그마북스
Sigma Books
마케팅 정제용
에디터 최연정, 최윤정, 양수진
디자인 김문배, 강경희, 정민애

등록번호 제10-965호
주소 서울특별시 영등포구 양평로 22길 21 선유도코오롱디지털타워 A402호
전자우편 sigmabooks@spress.co.kr
홈페이지 http://www.sigmabooks.co.kr
전화 (02) 2062-5288~9
팩시밀리 (02) 323-4197
ISBN 979-11-6862-254-8 (03600)

들어가는 말

만약 유럽, 아시아, 아메리카와 아프리카 예술의 발전사를 각각 별도로 기술하지 않고 이들을 하나의 지도 위에 펼쳐놓고 보면 어떨까? 시대 구분을 따르지 않고 서로 섞어놓고 본다면 어떤 풍경이 펼쳐질까? 이미 오래 굳어져 버린 '시대에 따른 구분'을 완전히 버리지는 못한다 할지라도 여러 문명에서 나타나는 예술 특징을 동일한 역사적 시간 속에서 서로 바라볼 수 있을 것이다. 만약 실제 역사 속에서 이러한 시도가 이루어졌다면 어떻게 됐을까? 아마 각 대륙만의 독특한 심미 체계는 이처럼 오랫동안 유지되지 못했을 것이고 이토록 풍성한 예술의 만찬이 차려지지도 못했을 것이다.

이 책은 바로 이러한 풍성한 만찬이 차려진 식탁이다. 이 식탁이 각 역사 시기의 횡단면이고 식탁 위에 놓인 것은 동일 시대 유럽, 아시아, 아메리카, 아프리카 등 각 대륙의 예술작품이다. 우리는 유럽 르네상스의 예술관과 예술작품을 펼쳐놓는 동시에 동시대의 중국, 일본, 인도 및 아메리카의 예술관과 작품을 펼쳐놓음으로써 동시대 서로 다른 지역 간의 차이를 보고자 시도했다. 그러나 이런 차이를 야기한 문화 요소를 너무 심각하게 찾아내려고 하지는 않았다. 서로 다른 여러 작품 사이에 뿌리 내린 독특한 생명의 뿌리와 인류 자신, 자연과 사회에 대한 깊은 깨달음을 발견하는 것을 방해하지 않으려고 애썼다. 다시 말해, 미술뿐 아니라 여러 문화적 형태에 나타나는 이상적인 인류의 모습까지도 직관적으로 비교하고자 했다.

비교에 초점을 맞추고 예술사를 일목요연하게 개괄하면서 여러 시대의 미술의 전승과 변혁, 예술 거장들을 고찰했다. 빛나는 예술 거장들이 있었기에 오늘날 이토록 유구한 예술의 강이 이어져 올 수 있었던 것이다.

또한 독자들이 문화 비교학을 쉽게 이해할 수 있도록 배려하였다. 글과 함께 시각적으로 한눈에 비교할 수 있도록 동시대 서로 다른 지역의 예술작품을 그림과 사진으로 수록하였다. 여러 문명 체계의 예술작품을 충분히 선보이고 내용, 표현기법 및 자연, 사회와 인간에 대한 관심 등 주제를 설명함으로써 각 문화 체계 속 미술의 독립과 공존을 명확히 보여주고 있다.

이 책은 미술의 등장 시점부터 현재까지 각 문화권의 미학 지도를 그려낸 것이라고 볼 수 있다. 이 책을 통해 독자들은 미술사의 전체적인 모습을 파악할 수 있을 것이고, 또한 예술 거장들의 위대한 영혼과도 만날 수 있을 것이다.

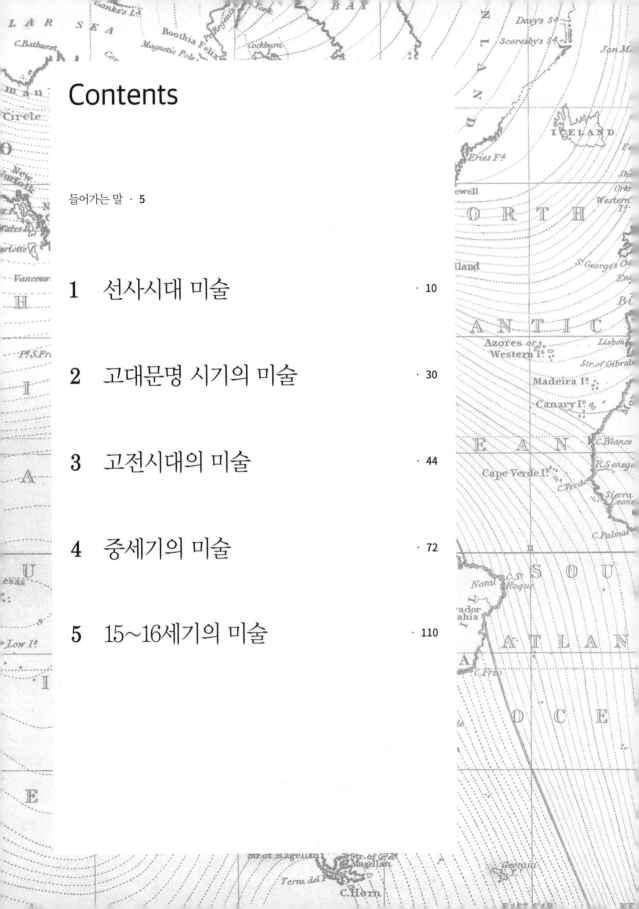

Contents

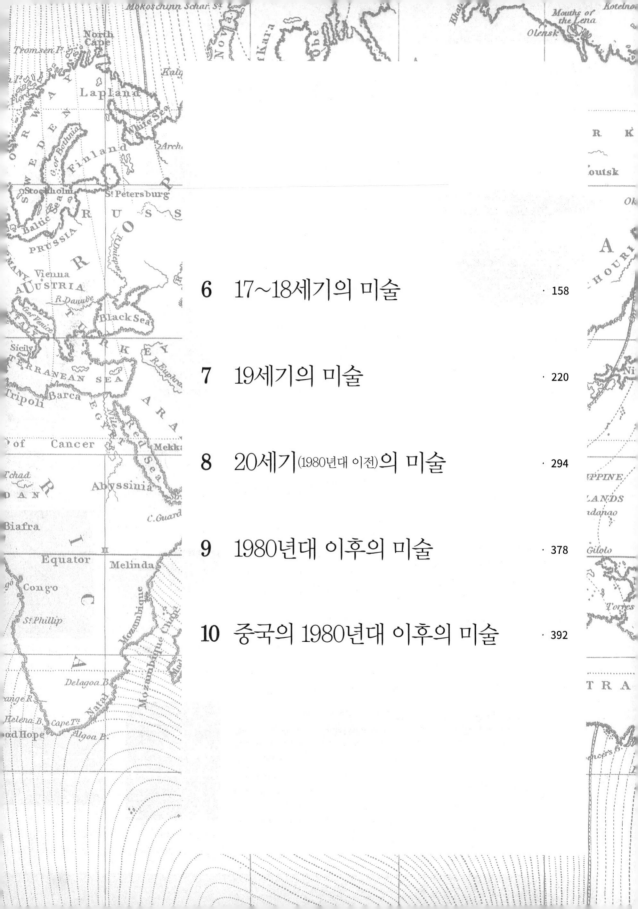

선사시대 미술
(BC 3만 년~BC 2세기)

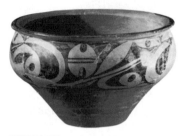

꽃잎 문양 그릇
BC 3900~BC 3000년, 중국

기나긴 세월의 흐름 속에서 지나간 역사는 그저 추억일 뿐이다. 미술이 발전해 온 발자취를 찾으려면 인류가 사물에 대해 갖는 심미 혹은 탐미의 기준과 집착에서 벗어나야만 한다. 왜냐하면 이런 기준과 집착은 종교의 신성과도 같기 때문이다. 그 이후부터 비로소 우리는 '객관성'을 가진 판단을 내릴 수 있다. 또한 우리의 연구가 강조하는 것은 예술의 기능과 의미이지 사물 본연의 '아름다움'이 아니다. 이는 진정한 예술사의 막이 오른 때가 바로 후기 구석기시대였기 때문이다. 이 시기의 예술품은 종교적 혹은 토테미즘 혹은 간단한 노동 도구로서의 의미만 있을 뿐 예술형태학의 심미적 의미는 없다.

아시아 선사시대 미술

아시아 미술은 주로 도기에 집중되어 있다고 할 수 있다. 각 지역마다 고유한 형태와 장식적 특징이 있다. 조각으로는 중국과 일본에서 모두 모성을 주제로 하는 작품이 많이 발견되고 있다. 주목해야 할 점은 중국의 선사시대 예술에서는 도기 외에도 옥기(玉器)가 중요한 위치를 차지하고 있다는 사실이다. 다른 지역과 나라에서도 옥문화가 발견되기는 했지만 중국처럼 오랜 세월을 이어온 곳은 세계 어느 곳에서도 찾기 힘들다.

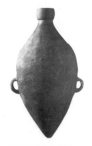

뾰족바닥 병 급수기
약 6800~6300년 전, 중국

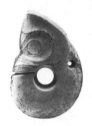

옥저룡
BC 4000년 중국

유럽 선사시대 미술

유럽의 선사시대 미술의 주요 형식은 암벽화와 작은 조소이다. 유럽의 암벽화는 인류의 생산 노동과 밀접하게 연결되어 있는 여러 가지 동물을 주제로 하는 점, 스타일이 사실적인 점, 탁본 손바닥이나 용도를 알 수 없는 추상적인 도안 등을 표현한 점 등이 특징이다. 유럽의 선사시대 조소는 풍만한 여성의 인체 조각상이 대부분을 차지하고 있으며, 도기는 비교적 적다.

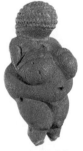

빌렌도르프의 비너스
BC 2만5천~2만 년, 오스트리아

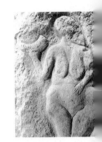

로셀의 비너스
BC 3만~BC 2만5천 년
프랑스

아프리카 선사시대 미술

암벽화는 아프리카에서 가장 오래된 조형예술로 암각(岩刻)과 암화(岩畵)를 포함한다. 아프리카에는 선사시대 인류의 유물인 암벽 예술 작품이 엄청나게 보존되어 있다. 대부분 동물과 수렵 장면을 묘사하고 있으며, 색채가 풍부하고 그 묘사가 비교적 세밀하다.

도기
석기시대 후기, 누비아

기린 암벽화
BC 4000년, 리비아

오세아니아 선사시대 미술

16세기에 유럽인이 오세아니아 대륙을 발견했을 때 오세아니아의 주민들은 여전히 수렵과 채집으로 경제활동을 하고 있었으며 도기를 제조할 줄 몰랐다. 오세아니아에서는 일찍이 2만 년 전부터 암벽화가 성행했다. 오세아니아의 원시 예술에는 그들만의 독특한 스타일이 있는데, 이는 아마도 오랜 기간 다른 대륙과의 왕래가 없었기 때문일 것이다.

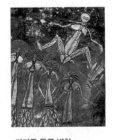

카카두 동굴 벽화
BC 2000년, 오스트레일리아

캥거루
BC 2000년, 오스트레일리아

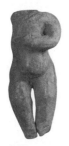

여인상
신석기시대, 중국

홍산 옥룡
BC 4000년, 중국

심발형(深鉢形) 토기
BC 1만~BC 300년, 일본

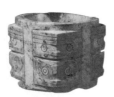

수면 문양 옥종
BC 3900년~BC 3000년, 중국

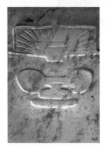

수면 문양 옥종
BC 3300~BC 2250년, 중국

순록
중석기시대, 노르웨이

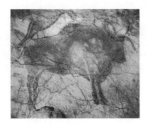

알타미라 동굴의 들소
BC 2만5천 년, 스페인

상처 입은 들소
BC 2만5천 년, 스페인

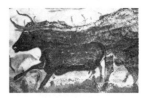

라스코 동굴의 들소
BC 2만5천 년, 프랑스

기린 암벽화
석기시대 후기, 짐바브웨

뿔을 쓴 주술사 암벽화
BC 4500~BC 2000년, 알제리

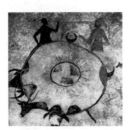

사하라 사막 암벽화
석기시대 후기, 사하라

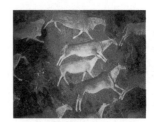

영양과 사냥꾼 암벽화
석기시대 후기, 남아프리카

아메리카 선사시대 미술

오늘날까지 발견된 선사시대의 암벽화는 세계 각 대륙에 흩어져 있다. 아메리카 대륙에서 발견된 암벽화는 비교적 늦은 시기의 것으로 눈에 쉽게 띄고 강렬한 붉은색을 주로 사용하고 있으며 라마와 같이 현지에서 흔히 볼 수 있는 동물들을 묘사하고 있다. 그 밖에 사람의 손도 당시 아메리카 거주자들이 주로 표현한 소재였다.

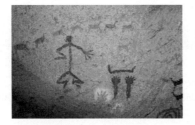

손의 동굴 암벽화
약 1000~1만 년 전, 아르헨티나

손의 동굴 암벽화
BC 2만 년, 아르헨티나

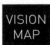

선사시대 미술

① **중국 산시**_중국에서 현재까지 발견된 구석기시대 유물 중 가장 오래된 산시성 루이청현 시호우두 유적이 바로 이곳에서 발견되었다.

② **타이호 유역 량주 문명**_지금으로부터 5300~4200년 전의 정교한 옥기들이 세상에 모습을 드러냈다.

③ **중국 내몽고 훙산 문명**_지금으로부터 5000~6000년 전, 내몽고자치구 츠펑 훙산에서 처음으로 발견된 후 이 같은 이름을 얻었다. 유적 중에서 중국에서 가장 오래된 옥룡(玉龍)이 발견되었다.

④ **중국 산둥 다원커우 문명**_대략 BC 4300~BC 2500년, 산둥성 및 장쑤성 북부 지역에 주로 분포되어 있다. 수공예가 발달했으며 중국 신석기시대 말기의 중요 유적 중 하나이다.

룽산 문명_BC 2900~BC 2100년, 다원커우 문명의 후속격으로 검은 도기로 크게 주목받았다.

⑤ **중국 허난 양샤오 문명**_약 5000~6000년 전, 1921년 허난성 양샤오촌에서 처음 발견되었으며, 황허 중하류 일대에 주로 분포되어 있다. 도기 예술이 특히 두드러져 채도(彩陶) 문명이라고도 불린다.

⑥ **중국 간쑤 마자야오 문명**_BC 3300~BC 2050년, 간쑤성 린야오 마자야오 부근에서 처음 발견되어 이런 이름이 붙었으며, 채색 도기 공예가 매우 성숙되고 번성했다.

⑦ **인도 보팔시**_오늘날의 인도 연방 수도가 이곳을 중심으로 한다. 반경 160킬로미터 범위 내에 인도 선사시대 암화가 대량으로 남아 있다.

⑧ **일본 사세보**_사세보시 교외의 센푸쿠지 동굴에서 세계 최초

의 도기라고 알려진 도기 파편이 발견되었다. 이 도기의 특징은 새끼줄 모양의 문양이다.

⑨ **영국 남부 솔즈베리 평원**_이곳에 위치한 스톤헨지 원형 거석 기념물은 유럽의 신석기시대 거석 건축을 대표한다.

⑩ **프랑스 라스코 동굴**_프랑스 도르도뉴 부근에 있으며, 유럽 선사시대 벽화 중에서 가장 유명한 유적으로 '선사시대의 루브르궁'이라 불린다.

⑪ **스페인 알타미라 동굴**_스페인 칸타브리아주에 있다. 프랑스 라스코 동굴과 함께 세계적으로 유명한 선사시대 벽화 예술 유적이다.

⑫ **오스트리아 빌렌도르프**_빌렌도르프의 비너스는 인류가 최초로 창조한 조각예술의 정수로 평가되고 있다.

⑬ **오스트레일리아 카카두 국립공원**_흔히 볼 수 없는 오스트레

일리아 원시 생태계가 보존되어 있으며, 선사시대 암벽 예술이 대량 보존되어 있는 것으로 유명하다.

⑭ **알제리 타실리나제르 고원**_북아프리카 사하라 사막 중부의 고원으로 선사시대 암벽화가 대량 있어 '세계 최대의 선사시대 예술 박물관'이라 불린다.

⑮ **나미비아**_북아프리카 선사시대 암벽화의 주요 분포지역 중 한 곳으로, 북아프리카 남부 지역에서 가장 유명한 암벽화인 '산족의 암벽화'가 있다.

⑯ **아르헨티나 '손의 동굴'**_이곳의 암벽화는 남미에 일찍이 인류사회 문화가 존재했다는 증거이다.

석기시대

▲ 여성의 나체상 구석기시대
선사시대 예술에서 여자 형상이
다산을 상징한다는 점에는 의심의
여지가 없다. 사진은 여자 나체상
으로 복부는 길게, 둔부는 뒤로 쭉
뺀 모습이며 머리는 생략되고 다
리는 간략하게 표현되어 있다. 이
것은 생식 숭배 의식을 거행할 때
바쳐진 신상(神像)이다. 원시사회에
서 여성의 생산력은 숭배의 대상
이 되었다.

예술의 기원은 매우 복잡한 문제이다. 예술은 결코 순식간에 일어난 것이 아
니라 기나긴 발전 과정을 거쳐 왔기 때문이다. 예술은 인류 기원을 전제로 생
성된다. 원시예술의 발생을 이야기하는 것은 초기 인류가 왜, 어떻게 예술을
창조했는가 하는 문제를 탐구하는 일과 같다.

원시예술은 회화, 조소, 음악, 춤 등을 포함한다. 현대의 예술과 달리 원시
예술은 인류의 비(非)예술적 활동, 즉 생존, 번성과 혼동된다. 그러므로 원시
예술을 인류의 다른 창조활동과 별개로 여길 수는 없다. 실용적인 노동 도구
와 예술작품에는 인간의 욕망을 만족시키고 인간을 즐겁게 하는 '아름다움'
이라는 동일한 근원이 있다. 굶주린 사람에게는 음식이 곧 아름다움이다. 위
대한 고고학적 성과와 탄소 14를 이용한 과학적 측정을 통해 지금까지 발견된
예술 유물 중 최초의 것은 구석기시대 말기에 생성된 것으로 밝혀졌다. 동굴
벽화, 암벽화, 조소, 건축 등 지금까지 발견된 대다수 예술작품이 유럽 지역에
집중되어 있다.

중국의 대문호 루쉰은 이렇게 말했다. "스페인 알타미라 동굴에 그려진 들

▶ 들소, 새의 머리를 가진 사람,
코뿔소
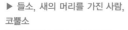
구석기시대, 프랑스 라스코 동굴
유럽의 구석기시대 미술로는 주로
동굴 벽화와 소형 조각상이 있다.
사진은 프랑스 라스코 동굴 벽화
중 일부인데 머리가 새 모양인 사
람이 있고 그 옆에는 창에 맞아 내
장이 쏟아져 나오고 있는 들소와
새 모양의 솟대가 있다. 이는 선사
시대 인류의 신비한 주술 의식 장
면이나 실제 수렵 장면을 묘사한
것으로 생각된다. 그림에서 야수
가 실제보다 크게 표현된 것은 인
간이 자연과 맹수를 두려워하고
숭배하는 의식과 관련되어 있다.

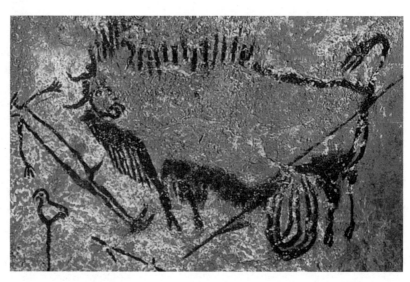

소는 매우 유명한 원시인 유적이다. 수많은 예술가들은 이것이 바로 '예술을 위한 예술'이며 원시인들의 놀이를 위한 그림이라고 한다. 그러나 이런 해석은 너무 '현대적인 것'이라고 할 수 있는데, 왜냐하면 원시인은 19세기의 예술가만큼 여가가 있지는 않았을 것이기 때문이다."

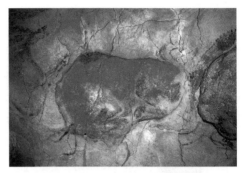

▲ 상처 입은 들소
스페인 알타미라 동굴 벽화
어둡고 깊은 동굴에 그린 원시인들의 벽화는 사나운 야수에 대한 주술과 성공적인 수렵에 대한 염원과 같은 뚜렷한 의식을 드러낸다. 그림 속의 들소가 상처를 입고 웅크린 채 안간힘을 쓰며 발버둥치는 긴장된 상황이 소의 등 전체로 이어지는 곡선을 통해 매우 생동감 넘치고 자연스럽게 표현되어 있다.

　아울러 그는 원시미술의 창작에는 반드시 일정한 이유가 있어야 한다고 했다. 독일의 예술학자인 그로세는 원시예술작품의 특징과 원시 생활방식은 그들의 생산활동과 특히 밀접한 관계가 있다고 했다. 그는 '생산활동은 모든 문화 형식의 명제'라고 지적했다. 원시회화의 소재가 동물에서 식물로 변화한 것은 바로 원시인류의 생산활동이 수렵에서 농경으로 변화했음을 상징한다는 사실처럼 말이다.

　선사시대 인류의 인식과 표현은 대부분 상징적인 단계에 머물렀고, 또한 이런 형상을 가진 사물에 초현실적인 의미를 부여했다. 그들의 환상세계에 대한 믿음은 심지어 경험세계에 대한 믿음을 훨씬 뛰어넘었다. 그들은 산, 강, 풀, 나무, 새, 짐승, 물고기, 곤충 등 자연계의 모든 사물에는 영혼이 깃들어 있고, 사람과 자연은 신비한 무엇인가로 연결되어 있으며 어떤 힘에 의해 조종된다고 생각했다. 그래서 어떤 수단을 통하면 자연에 영향력을 발휘할 수 있다고 믿었다. 그래서 비슷한 특징을 가진 사물을 모방하거나 만드는 방식으로 자연을 정복하려고 했으며 자신이 기대하는 목적을 이루고자 했다. 이는 동굴 암벽에 표현된 사납고 거대한 야수들이나 다산을 상징하기 위해 과장되게 표현된 여인상처럼 사물의 특징을 과장한 점에서 찾아볼 수 있다.

▶ 들소
구석기시대, 스페인 알타미라 동굴 벽화
선사시대 동굴 벽화의 야수 형상은 일반적으로 윤곽을 먼저 그리고 그 후에 색을 칠해 완성한 것이다. 야수의 형상을 표현할 때 윤곽은 정확하게, 자세는 거칠면서도 힘 있게 표현함으로써 원시적인 야성을 그대로 드러내고 있으며, 천연적인 암벽의 울퉁불퉁함은 야수의 육중함을 더욱 두드러지게 해주고 있다. 사진은 알타미라 동굴 벽화 중 들소 형상이다. 선사시대 인류가 남긴 벽화의 대다수가 동굴 깊은 곳에 그려져 있는데 학자들은 이를 수렵을 위한 주술 의식 자체가 자신들이 어머니라 믿었던 대지의 복부에서 진행되었음을 의미하는 것이라 추측하고 있다.

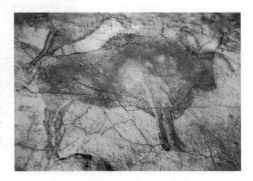

유럽

현재까지 알려진 바로는 유럽 최초의 미술작품은 지금으로부터 약 2만5천~3만 년 전인 후기 구석기시대에 나타났다. 당시 지구는 뷔름 빙하기여서 대지는 눈과 얼음으로 뒤덮여 있었다. 당시 원시인류는 추위를 피하려고 동굴 속에 거주했고 이런 깊고 깊은 동굴 속에 자신들의 그림과 조각을 남겨두었다.

인류 최초의 예술 흔적으로 알려진 조소라는 예술형식은 일찍이 동굴 벽화에 나타났으며, 지중해 주변과 대서양 연안 지역에서 시베리아 평원에 이르는 유럽 전 지역에 광범위하게 퍼져 있다. 주요 표현 주제는 나체의 여성이며, 여성의 유방, 둔부, 복부, 허벅지 등을 풍만하게 표현함으로써 여성의 생식을 강조하고 과장하였다. 이런 여성 조각상은 인류가 처음으로 자의식을 가지고 단순하게나마 표현한 창조적인 활동이었다. 또한 동물 형상의 조각은 대부분 각종 용구를 장식하기 위한 용도로 만들었는데 동물을 단독으로 조각한 작품도 있고 돌, 뼈, 뿔에 선각(線刻)을 한 작품도 있다.

구석기시대 인류의 주요 생산방식은 수렵이었다. 원시인류는 어두컴컴한 동굴 벽 위에 그들의 생산활동 및 생존과 밀접한 관련이 있는 대상을 표현하였다. 이러한 동굴 벽화는 대개 몸집이 거대한 동물들을 묘사하고 있다. 물고

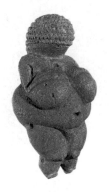

▲ 빌렌도르프의 비너스
BC 2만5천~BC 2만 년
인류 최초의 인체 입체조각상으로 알려져 있다. 여성의 둔부와 유방을 과장되게 표현하고 있으며, 머리와 얼굴의 조각은 작은 코일 모양의 문양으로 대체되었다. 선사시대의 조각작품 중에는 전반적으로 여성 형상이 많다. 이들 작품들은 얼굴에 대한 묘사는 거의 없고 유방과 둔부를 과도하게 강조했다는 공통적인 특징이 있다. 이를 통해 선사시대 인류의 모성 생식 능력에 대한 숭배를 표현하고 있는 것으로 보인다. 이 조소는 석회석으로 만들어졌으며 배꼽의 구멍은 천연적인 것이다. 몸에 지니고 다닐 수 있을 만큼 크기가 작다.

▶ 들소 그림
라스코 동굴 벽화
프랑스 라스코 동굴의 천장과 통로 양측의 벽면에 그려진 벽화로, 달리는 여러 동물의 형상이 묘사되어 있는데 웅대한 기세와 강한 생명력이 느껴진다. 특히 중앙 홀에는 5미터나 되는 들소 그림이 있는데 들소의 전신은 검은색 선으로 윤곽을 그리고 눈 주위는 갈색으로 칠하고 훈색暈色, 선이 분명하지 않고 희미한 무지개 같은 빛깔을 함께 이용해 완성하여 무게감과 사실감이 드러난다.

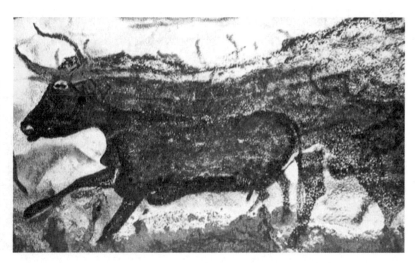

기, 새 같은 작은 동물은 적은 편이다. 그 밖에 손바닥 탁본과 의미를 알 수 없
는 추상적인 도안들도 있다. 이들 벽화는 주로 선각이나 윤곽을 그리는 두 가
지 표현방식을 사용했으며 생동감 넘치고 사실적이다. 선각은 울퉁불퉁한 벽
면을 이용하여 부조와 같은 형식의 두껍고 무거운 윤곽과 구조를 새긴 것이
며, 윤곽을 그리는 방식은 간단히 윤곽을 그린 형상에 색을 칠한 것이다. 이
두 가지 기법은 동굴 벽화에서 가장 흔히 볼 수 있는 형식이다. 울퉁불퉁한 벽
면으로 인해서 색채가 때로는 짙게, 때로는 옅게 표현되어 미묘한 색채와 명
암의 변화를 만들어냈다.

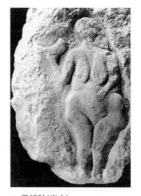

▲ 로셀의 비너스
프랑스 로셀 암벽 부조
로셀의 비너스는 선사시대 인류가
최초로 창조한 조각예술의 하나로
일컬어지고 있으며 현재까지 발견
된 유물 가운데 가장 오래되고 가
장 완벽한 인물 부조이다. 부조에
나타난 여성의 얼굴과 다리 부분
의 묘사는 분명치 않으며 유방과
둔부, 복부 등 여성의 특징을 두드
러지게 표현했다.

　동굴 벽화가 최초로 발견된 지역은 유럽의 남서부와 숭서부 지역이다. 프랑
스 남부와 스페인 북부 지역에 주로 집중되어 있어 프랑코 칸타브리아 미술이
라 불린다. 대략 3만여 년 전, 이 지역에는 크로마뇽인이 거주했는데 이들 벽
화도 바로 그들에 의해 그려진 것이다. 그 중 가장 유명한 원시 동굴 벽화는
스페인 북부 지역의 알타미라 동굴 벽화와 프랑스 남서부의 라스코 동굴 벽화
이다. 이 밖에도 퐁드곰 동굴 벽화, 레콩바렐 동굴 벽화, 니오 동굴 벽화와 삼
형제 동굴 벽화가 있다. 이들 동굴 벽화는 프랑스 고고학자 브뢰이에 의해
‘선사시대 예술의 여섯 거인’ 이라 이름 붙여졌다.

　유럽 구석기시대는 오리냐크, 페리고드, 솔류트레, 마들렌 등 네 단계의 문
명기를 거친 후, 대략 1만여 년 전에 중석기시대로 접어들었다. 이 시기의 가
장 중요한 미술 형식이 바로 암벽화이다.

　빙하의 쇠퇴로 인해 기후가 점차 따뜻해지면서 중석기시대의 회화는 동굴

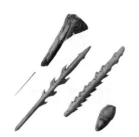
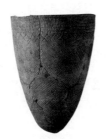

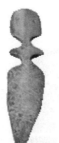
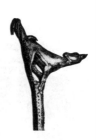

▲ **석기시대의 도구**
까마득한 석기시대 각 대륙의 원시인류는 서로 생활환경이 달랐기 때문에 각기 자신만의 특색을 지닌 예술형식을 발전시켰다. 예를 들어 뾰족바닥
토기와 부싯돌, 돌도끼 등은 농업과 목축업의 생활상을 보여주는 것이며, 정교한 영양이 새겨진 투창기는 수렵인의 생활을 보여주는 것이다. 또한
추상적인 인물 조각상과 이빨, 뼈 공예품을 통해서는 신비한 원시시대 주술의 숨결을 느낄 수 있다.

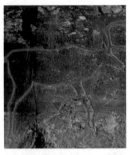

▲ 순록 노르웨이

구석기시대에서 중석기시대로 넘어갈 무렵, 삼각형, 사다리꼴 등 기하학적인 형태로 제작된 석기가 나타났고 미술에서는 암벽화가 대량 등장했다. 구석기 미술과 비교해 보면 기후의 온난화로 인한 동물의 대거 이동으로 중석기 미술은 동굴 속에서 야외로 나왔으며 동물을 소재로 한 미술작품도 줄어들었다. 이 그림은 암벽에 순록의 형상을 선각한 것이다. 순록은 구석기시대부터 인류의 생활에서 중요한 위치를 차지했다. 그러나 회화의 형식으로 표현된 경우는 극히 드물었다. 이는 순록의 성격이 온순하여 포획하기 쉬웠기에 주술의 힘을 빌릴 필요가 없었던 것과 관련이 있다.

밖으로 나왔다. 인류의 수렵 도구가 진화함에 따라 대자연에 대한 정복력이 강해지고 재배업과 목축업이 등장하는 등 새로운 생산방식이 나타나기 시작하면서 회화도 변화의 바람을 맞았다. 동물의 등장 빈도가 점차 적어지고 인류 활동이 회화의 주요 대상으로 자리 잡기 시작한 것이다.

유럽의 암벽화 전반을 살펴보면 지리적 위치와 기후의 차이로 인해 각 지역마다 서로 다른 예술적 특징을 띤다. 유럽 남부의 지중해 지역은 암벽화가 비교적 광범위하게 분포되어 있고 그 생성이 빠른 편이며, 주로 이베리아 반도와 아펜니노 반도 지역에 집중되어 있다. 특히 스페인 레반트 지역은 오늘날까지 무려 40곳이 넘는 암벽화 유적지가 발굴되었다. 유럽 북부 지역은 기후의 온난화가 비교적 늦게 이루어진 편이어서 암벽화의 형성도 비교적 늦었다. 그러나 그 분포는 남부 지역보다 더욱 광범위했는데 노르웨이, 스웨덴, 핀란드 등 스칸디나비아 반도 전체 및 러시아 북부의 오네가호와 백해 연안에까지 중석기시대의 야외 암벽화가 널리 분포되어 있다.

암벽화의 내용을 보자면 남유럽의 암벽화는 인간 무리를 중점적으로 표현하면서 인간 형상을 활기차게 표현하였다. 일부 작품에서는 세부적인 인체의 모습과 자세, 표정 묘사까지도 나타난다. 북유럽의 암벽화는 사냥한 동물을 중점적으로 표현하고 인물은 부차적인 위치에 있었는데, 이는 북유럽 암벽화가 대부분 수렵 민족의 작품이기 때문이다. 북유럽 암벽화의 구체적인 분포 위치를 살펴보면 암벽화가 있는 지역이 바로 동물이 자주 출몰하는 지역임을 알 수 있다.

신석기시대에 진입한 후, 전체 유럽 암벽화의 표현형식에는 커다란 변화가 일어났다. 스타일에 있어서 추상화와 부호화 경향이 나타났다. 예를 들어 남유럽 이베리아 반도의 암벽화처럼 그 형상을 분간하기 어려울 뿐 아니라 현실에 대응하는 시각적 원형을 찾기 힘들다. 이와 동시에 거석 건축물이 새로운 예술형식의 대표로 자리 잡으면서 구석기시대의 동굴 벽화와 소형 조소를 대

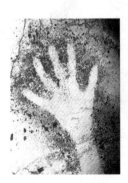

◀ 탁본된 손

구석기시대 인류는 이미 동물의 피와 모피, 식물을 혼합하여 광물질 안료를 조제하는 법을 터득했고 벽화를 그릴 때 이것을 만들어 사용했다. 이 사진은 동굴 벽화에 그려진 손바닥 모양으로, 이런 손바닥 모양은 세계 각지에서 나타나는데 대부분 코끼리, 들소 등 동물 형상 사이에서 나타나며 주술 의식과 관련이 있다. 손바닥 탁본은 손을 암벽 위에 놓고 입에 안료를 머금고 있다가 직접 손과 주변에 뿜어내는 방식으로 제작된 것으로 보인다.

체하게 되었다. 이런 건축형식은 무게가 몇 톤에 달하는 거석을 쌓아 완성한 것으로 돌기둥, 돌문, 돌닌간과 식내(石臺) 등을 포함한다. 이는 유럽 여러 지역에서 두루 발견되었다.

거석 건축물의 무겁고 거대한 규모는 인간에게 시각적으로나 정신적으로나 위압감과 경외감을 준다. 가장 대표적인 작품이 바로 영국 남부의 원형 거석기념물인 '스톤헨지'이다. 거석건축물의 용도는 지금까지도 수수께끼로 남아 있다. 중요한 제사의 중심이었을 것이라는 추측, 역법(曆法)을 계산하는 용도로 쓰였을 것이라는 추측, 천체를 관측하기 위한 용도였을 것이라는 추측 등이 있다.

유럽 최초의 도기는 후기 구석기시대의 마들렌 문명 유적에서 출토된 들소와 곰 모양의 도자기 조각품이다. 신석기시대에 이르러 인류의 경제활동은 어로와 수렵에서 경작으로 전환되었고 농업을 위주로 하는 정착생활을 시작하면서 그와 함께 도기의 제조도 발전하였다. 도기가 등장한 후, 유럽 남부 지역은 주로 연속적인 압인의 흔적을 장식으로 삼는 인문도기(印紋陶器) 문화였고, 도나우강 유역은 도기 표면에 움푹 들어간 도형을 그려내는 선문도기(線紋陶器), 줄무늬 도기 문화였다. 이들 지역에서는 청동석을 병용하는 시대에 진입한 후에 채색 도기 문화가 나타났다. 도기 표면에 그려진 채색 무늬는 동굴과 암벽의 벽화와 완전히 다른 것이었다. 이들은 형상을 갖춘 동물이나 인물이 아니라 추상적인 도안, 다시 말해 일종의 무늬였다.

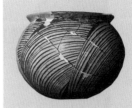

▲ 구형 단지 키프로스

남유럽의 구형 단지로, 입구가 넓고 몸이 둥글며, 조를 이뤄 배열된 선이 서로 교차하며 단지 전체에 운율감과 리듬감을 부여한다. 토기는 모두 엮거나 나무로 만든 틀 위에 점토를 붙여 만들었다는 견해가 있다. 이를 통해 토기의 기하학적 무늬 장식은 편직물 혹은 나무가 도기의 몸통에 남긴 흔적을 모방하여 발전해 온 것이라는 사실을 유추할 수 있다.

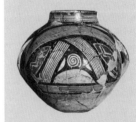

▲ 쌍귀가 달린 단지 신석기시대

지중해 연안에서 출토된 이 토기의 기신(器身)에는 검은색, 흰색, 붉은색의 세 가지 색으로 채색된 선명한 기하학적 무늬가 그려져 있으며, 신석기시대 채색 도기의 걸작으로 평가받고 있다. 우리는 신석기시대 채도의 무늬 장식에서 한 가지 사실을 알 수 있다. 바로 신석기시대에는 주술적 의미가 담긴 동물의 형상 대신에 농업과 목축업의 등장에 따라 '풍작을 기원하는' 추상적인 꽃무늬와 기하학적 무늬 등이 나타났다는 것이다. 다시 말해 유럽 석기시대 예술의 장식 문양의 변화는 인류가 자연을 정복하는 기나긴 여정을 반영한다고 할 수 있다.

▼ 거석건축물 스톤헨지 신석기시대

거석건축물은 신석기시대 예술양식 중의 하나로 크게 환상열석(環狀列石), 석주, 거석분묘(巨石墳墓)와 신묘(神廟)의 네 가지로 나뉜다. 이들은 돌을 직접 쌓아 올려 만든 것이다. 이 사진은 영국 남부 지역의 거석물인 스톤헨지 유적이다. 중앙의 돌제단을 중심으로 주변에 거석 기둥 세 개가 동심원을 그리고 있다. 각 거석 기둥

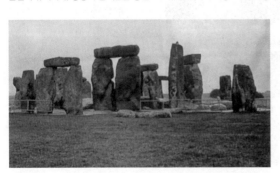

은 두 개의 선돌 위에 돌을 올려 연결시켰고 그 바깥으로는 수로가 파여져 있다. 가장 높은 거석의 높이는 7미터에 달한다. 이런 거석 구조물은 서유럽 각지에 널리 퍼져 있으며, 그 용도에 대해서는 학자들마다 의견이 분분하다. 종교의식을 거행하기 위한 장소로 사용되었다는 설이 가장 지배적이다.

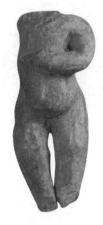

아시아

중국 미술

전체적으로 볼 때 동양 문명이 서양 문명보다 그 시작이 빨랐다. 구석기시대 후기의 씨족 부락이 황허강, 창장강 유역에 광범위하게 분포되었을 때 유럽 대륙은 여전히 원시인 무리의 활동에 머물러 있었다. 중석기시대에는 씨족 공동체의 유동성이 매우 강했다. 서로 다른 지역이지만 자연환경이 비슷한 조건 하에서 채집과 수렵의 기술과 노하우가 광범위하게 교류되고 전파되었다. 이로 인해 유럽뿐만 아니라 아메리카, 오세아니아까지 석기 제조 방법에서 뚜렷한 일치성을 보이며 기하형(幾何形) 석기가 보편적으로 성행하였다. 아시아에서는 더욱 불규칙적인 격지(몸돌에서 때어낸 돌조각을 말한다) 석기가 유행하였다. 그러나 중국의 선사시대 예술의 중요한 특색은 지금으로부터 4000~7000년 전의 신석기시대 옥기와 도기에서 집중적으로 나타나고 있다. 그 발원지는 주로 황허강과 창장강 유역에 분포하고 있으며, 화이허강, 랴오허강과 주장강 유역에서도 풍부한 문화유적이 발견되고 있다.

1961년, 산시성 루이청현 시호우두 유적지에서 지금으로부터 180만 년 전의 고대 인류가 제조하고 사용한 석기가 발견되었다. 이는 인류 화석과 함께 출토된 타제 석기로 인류 최초의 도구이다. 원시인류는 석기를 제조

▲ 나체 여인상 신석기시대
선사시대의 조각 중에서는 여성의 나체 조각상이 단연 눈에 띈다. 원시인류는 사실상 여러 가지 자연 현상에 관해 명확한 해석을 내릴 수 없었기에 토지가 만물을 기르는 능력과 여성의 생식 능력을 서로 연관시켜 여성을 농사의 신으로 삼아 제사를 올리며 인류의 번성과 풍작을 기원했다. 이런 사상은 유럽, 아시아, 아프리카 등의 원시예술에서 두루 발견되고 있다.

▶ 기하학적 문양의 항아리 마자야오 문명
도기의 등장은 사회의 형태가 성숙해졌다는 것을 의미하는 동시에 일상생활 도구가 더욱 풍부해졌음을 뜻하기도 한다. 중국 신석기시대에는 도기가 대량으로 제작되었는데 시간과 지역의 차이에 따라 그 형상이나 문양, 장식이 서로 다르다. 이 기하학적 문양의 항아리는 대칭과 등분을 중시하는 심미적 관점을 보여준다.

하는 과정에서 점차적으로 조형 능력을 키워나갔다. 석기의 형식은 비고정적인 형식에서 고정적인 형식으로, 고르지 못한 토기에서 고른 토기로, 비대칭에서 대칭으로 진화해 나갔다. 중국의 수많은 선사시대 옥기의 형상은 바로 다원커우 문명과 숭저 문명 유적에서 출토된 옥삽과 옥도끼와 같은 노동 도구의 형식을 그대로 모방했다. 이를 통해 노동 도구와 예술작품의 관계를 엿볼 수 있다.

중국 신석기시대의 옥 문화 가운데 타이호 유역의 량주 문명, 랴오허강 유역의 홍산 문명 유적지에서 출토된 옥기가 역사학적 가치가 가장 높다. 량주 문명의 옥기는 그 종류가 다양한 편인데, 비교적 크고 무거우며 빈틈이 없고 대칭과 균형이 완벽한 것이 특징이다. 얕은 부조의 장식 기법이 눈길을 끈다. 홍산 문명의 옥기는 주로 동물형 옥기와 원형 옥기로 나타난다. 홍산 문명에서 흔히 발견되는 옥기로는 옥룡(玉龍), 옥수(玉獸)형 장식, 옥고_{그릇 둘레의 테}형 옥기 등이 있다. 이 밖에도 신석기시대 옥기는 제사를 지내거나 시신과 함께 매장하는 용도, 악귀를 물리치고 권력, 부귀 등을 상징하는 상징물로도 쓰였다.

▲ **수면 문양 옥종** 량주 문명
종(琮)은 고대 주술적인 제사 의식에 쓰인 도구로, 일반적으로 씨족 부락의 우두머리가 소유하고 있었다. 큰 제사를 지낼 때마다 우두머리는 이를 가지고 하늘과 땅에 제사를 지내고 신령과 소통하였다. 옥종은 안은 속이 빈 원통 모양이고 바깥은 사각형의 몸통을 하고 있어 원시인류의 천지합일(天地合一) 사상을 나타낸다. 표면에 새겨진 동물 얼굴 그림은 생김새가 흉악한데, 이를 통해 원시인류에게 세상을 인식하고 선악을 분간하게 한다.

 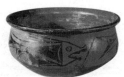 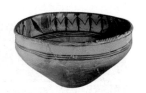

▲ **먀오디거우 꽃잎 문양 채도** (왼쪽)
먀오디거우 유형의 전형적인 도기로, 검은색으로 채색되고 원과 둥근 삼각형이 서로 연결되어 꽃잎 모양을 이루고 있다. 무늬가 우아하고 선이 간결하며 수려하다.

▲ **삼어문채도분** 신석기시대 (가운데)
양샤오 문명 반파 유형의 도기로, 산시성 시안 반파 유적지에서 출토되었다. 도기 전체를 둘러 크게 문양이 그려져 있으며 도기의 배 부분 외벽에는 입을 벌리고 이빨을 내놓은 물고기 세 마리가 그려져 있다. 물고기가 물속에서 호흡하며 앞으로 헤엄치는 듯한 느낌을 준다. 물고기 무늬는 간결하나 생동감이 넘친다.

▲ **무도문채도분** 신석기시대 (오른쪽)
칭하이성 다퉁현 마자야오 유적지에서 출토되었다. 도기 내벽에 다섯 명이 한 조로 총 세 개의 조가 손을 잡고 춤을 추는 그림이 그려져 있다. 모두 머리 장식과 꼬리 장식을 하고 있는 것으로 보아 원시시대의 제사 의식을 연습하고 있는 것으로 보인다. 이런 무늬는 구상적이고도 간략하며 탁월한 표현력을 보여준다.

구워진 도기에 간단하게 장식된 옷감 무늬를 비롯해 새 끼줄 무늬 등을 통해 편직물의 흔적을 찾아볼 수 있다. 신석기시대 중기의 양샤오 문명, 마자야오 문명, 다원커우 문명, 룽산 문명 등의 문화유적에서 다량의 채도, 흑도, 백도 및 인문도기(印紋陶器)가 출토되었다. 사실적인 동식물 문양 외에 이들 도기에서 가장 보편적으로 나타나고 있는 도안은 기하형 도안으로 선의 굵기, 밀도, 길이, 가로와 세로, 곡절, 교차와 여러 원점(圓點), 권점(圈點) 등이 규칙적으로 배열되어 이루어져 있다.

신석기시대의 도기는 조형이 풍부하고 문양 장식이 다양하며 생활에서 가장 필수적인 실용적인 용구였다. 그리하여 도기의 형태를 설계할 때 입구는 좁고 바닥은 뾰족하며 몸통에는 두 개의 귀가 붙어 있는 양샤오 문명의 뾰족바닥 병 급수기처럼 실용적인 기능을 최대한 고려했다.

▶ 뾰족바닥 병 급수기
신석기시대
산시성 린퉁현에서 출토된 급수기로 구조가 매우 과학적이다. 복부에 위치한 두 개의 귀에는 줄을 묶을 수 있다. 급수 시 주둥이가 물 밑으로 들어가면 물이 자동으로 흘러들어가고, 물이 2/3만큼 차오르면 무게중심이 아래로 내려가 급수기가 자동으로 직립함으로써 급수가 멈추게 된다.

▼ 인산 쌍인면문 암각화
암각화 역시 중국 선사시대 예술의 주요 양식으로 수렵, 주술, 모성 숭배 및 인물을 위주로 하는 등 소재 면에서 세계 각지의 암각화와 공통점을 갖고 있다. 중국의 선사시대 암각화는 내몽골, 닝샤, 광시 등 지역에서 발굴된다. 그러나 유럽과는 달리 중국의 선사시대 암각화는 사실성이 떨어지고 형상이 작은 편이며 대다수가 상징적인 부호로 이루어져 있다.

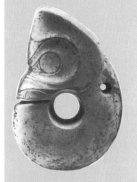

▲ 훙산 옥저룡
BC 4000년, 중국
훙산 문명의 옥기는 전체적으로 광택이 있고 무늬가 없으며, 매끄러운 선 윤곽과 정교한 연마 기술로 동물의 형상을 생동감 있게 표현해 수수하고 고풍스러운 기품을 지니고 있다. 이것은 전형적인 훙산 옥저룡으로 돼지와 봉의 형상이 결합되었다. 용은 웅크린 형체로 머리와 꼬리가 서로 이어져 있다. 중국 최초의 용 형상 용구 중의 하나이다.

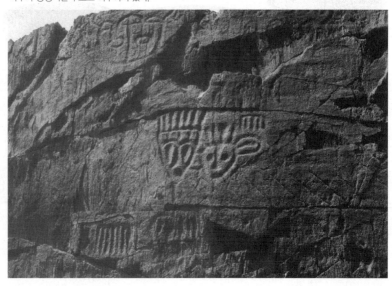

일본 미술

조몬 문명

일본에서 지금까지 발견된 유적으로 미루어볼 때 일본 열도에는 30만~40만 년 전부터 인류가 존재했다. 제2차 세계대전 이전까지 일본의 선사시대 미술은 신석기시대의 조몬 문명과 금석병용_{철기와 석기를 함께 사용하는 시대}의 야요이 문명만이 존재하는 것으로 알려졌다. 제2차 세계대전 후, 군마현 이와주쿠에서 대량의 구식기시대 문화유적이 발굴되어 일본의 선토기시대_{대략 30만 년 전에서 1만 년 전 사이}의 존재가 명확히 증명되었다. 현재까지 출토된 선토기시대 유물로는 찍개, 역기_{礫器, 자연석의 한쪽에 날을 붙인 석기}, 밀개, 대패, 조각기, 첨상기_{尖狀器, 구멍을 뚫는 도구} 등이 있다.

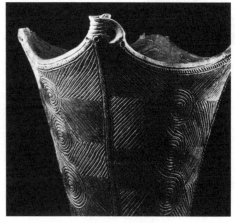

▲ 조몬 토기

조몬 시기의 토기는 대부분 표면에 다양한 새끼줄 무늬 장식을 갖고 있다. 때문에 역사학자들은 이를 조몬, 즉 새끼줄 무늬 토기라 부른다. 조몬 토기는 역사가 길어짐에 따라 외관이 차츰 복잡해지고 문양이 풍부하고 다채로워져 장식미가 극대화되었다.

그 후 큐슈 사세보시 교외의 센푸쿠지 동굴에서 1만 년 전의 토기 파편이 발견되었는데 이는 세계 최초의 토기로 알려지고 있다. 토기 파편에는 새끼줄 모양의 문양이 있다.

조몬 문명은 일본 역사 가운데 신석기시대를 의미한다고 할 수 있다. 새끼줄 무늬는 새끼줄을 도구 표면에 눌러 만들어낸 것으로 어떤 토기는 새끼줄 무늬를 기본으로 하여 다시 선각을 하고 붙이고 갈아내는 등의 수법으로 문양을 더해 장식하기도 했다. 문양은 대부분 가로줄 형상이며 어떤 것은 토기 표

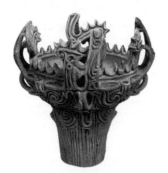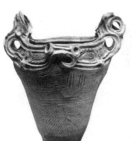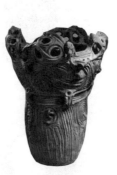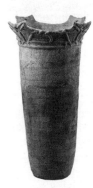

▲ 심발형 토기 일본 조몬 중기

일본 조몬 시기의 토기로 용구 위에 점토 띠를 휘감아 각종 문양과 도안을 만들었다. 이 토기들은 조몬 시기의 대표적인 토기로서 소용돌이치는 모습의 주둥이 테두리나 용구 전체를 뒤덮은 복잡하고 정교한 문양이 돋보인다.

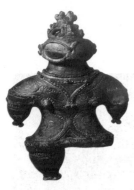

▲ 차광기 토우 조몬 후기
일본의 원시인은 제사와 기도, 그리고 주술용으로 여러 가지 토우를 제조하였는데 차광기 토우도 그 중 하나이다. 이 토우의 눈은 크고 둥글며 눈을 둥그렇게 뜨고 있다. 손발은 비대하며 유방은 풍만하고 몸은 세밀하게 장식되어 있으며 그 형상이 기괴하다. 조몬 시대 후기에 나타났으며 구체적인 용도는 분명치 않다.

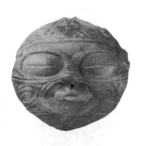

▲ 토면 조몬 후기
세계 미술사에서 인간과 동물의 형상은 일찍이 구석기시대부터 등장하였는데 일본은 대략 조몬 시대에 진입하고 나서야 제작되기 시작했다. 사진은 조몬 시대 후기에 제작된 사람 얼굴 토판(土版)으로 반부조(半浮彫) 기법을 이용해 얼굴을 묘사했다. 조몬 시대 후기에는 일본 북간토에서 도호쿠 지역 남부까지 하트형 얼굴을 한 토우가 유행하였다.

면 전체를 장식하기도 하는데 주로 직선과 곡선이 결합된 추상적인 문양으로 생동감이 넘친다. 이와 같은 조몬 토기의 스타일은 연대와 지역에 따라 다양하게 변했지만 오직 일본 지역에서만 찾아볼 수 있다는 점이 흥미롭다.

일본의 토기는 조소성이 회화성을 뛰어넘는다. 이런 특징은 조몬 시기에 성행했는데 진흙을 빚어 만든 토우(土偶)에서 이러한 특징이 유독 뚜렷하게 나타난다. 조몬 시기 초기의 인체 형상 토우는 작고 간단한 코일형과 역삼각형의 판상제(板狀體)로, 머리는 매우 작거나 없고 유방과 복부를 식별할 수 있는 정도이다. 중기에 이르러서야 머리가 차츰 커지고 손과 발이 나타나 진정한 인체의 모양을 띠기 시작했다. 후기에는 토우의 종류가 굉장히 많아졌으며 변형, 과장 및 장식성 경향이 더욱 뚜렷이 나타나기 시작했다. 이때에는 토우와 비슷한 진흙 인형과 석우(石偶)가 나타나고 개와 돼지 등 동물 토우도 소량 나타나기 시작했다.

조몬 문명은 신석기 문화로 볼 수 있는데 대략 BC 1만 년부터 BC 300년 사이에 형성되었다. 19세기 후기부터 일본 동쪽의 일부 무덤에서 조몬 문명의 유물이 대량 발견되었다. 발견된 유물로는 조몬 토기 외에도 녹각(鹿角)이나 멧돼지 이빨 등과 같은 동물의 뿔, 이빨이나 뼈 등에 조각한 수식(垂飾), 비취로 만든 구멍이 있는 수식, 곱은옥(曲玉) 등이 있다. 원시 종교의 유물이자 정교한 미술작품인 이런 것들을 통해 당시의 풍속과 복식 등 경제, 문화, 생활을 알 수 있다. 당시 사람들은 산, 바다와 가까운 자연환경에서 수렵과 어로에 종사하였다. 조몬 토기는 조몬 문명에서 가장 전형적인 도구로, 심발형(沈鉢形)과 향로형(香爐形) 등이 있고 채색된 것도 있는데 정교한 공예 기술 수준을 보여준다.

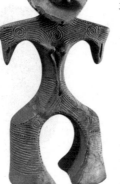

◀ 하트형 토우 조몬 후기
토우는 조몬 시대의 대표적인 유물로, 이러한 토우들은 추상적으로 표현되고 형식의 변화가 풍부하며 모두 여성적인 특징을 보인다. 이 조몬 후기의 토기는 얼굴은 하트형이고 여윈 상체에 과장된 큰 다리가 연결되어 있다. 유방은 돌출되어 있으며 온몸에 잔무늬 장식이 새겨져 있다.

인도 미술

19세기에 스페인 알타미라 동굴 벽화가 발견된 전후로 인도 북부의 미르자푸르 등지에서 선사시대 암벽화가 발견되었다. 1973년, 데칸 대학과 우자인 대학의 고고학 조사단은 인도 빔베트카 고지 일대에서 세계 최대 규모의 선사시대 암벽화를 발견했다.

원시 암벽화는 인도에서 창조된 최초의 미술작품으로 BC 5500년에 처음 등장하였고, 인도 보팔시에서 약 160킬로미터 내의 바위에 집중적으로 분포되어 있다. 이들 암벽화는 주로 동물을 주제로 삼고 있는데 동물을 단독으로 그리거나 인간과 동물을 함께 그림으로써 수렵 혹은 주술적 장면을 묘사하고 있다. 후기에 그려진 암화 혹은 암각이 이전 시대의 그림을 뒤덮고 있다.

인도 구석기시대의 도구는 대개 조잡한 석영으로 만들어진 것으로, 초기에는 북부 지역 소안 문명의 타제 벌채기와 남부 지역 마드라스 문명의 손도끼, 후기에는 인도 중서부 지역의 잔석기 중석기시대 문화라고도 부름와 남부의 격지가 있다. 신석기시대인 대략 BC 6000년에서 BC 4000년, 이 시기의 도구 재료는 이미 석영에만 머무르는 수준이 아니었다. 도구 역시 절삭, 타제의 방법 외에도 조각, 가는 방법을 사용하는 등 그 제조 형태가 다양했다. 인도에서는 대략 BC 4만5천 년부터 도기가 등장하기 시작했는데 대부분 대야, 그릇과 단지로 겉에는 간단한 채색 무늬가 있다. 그 밖에 데칸 남부와 안드라프라데시에서 발견된 거석묘는 세계 신석기시대 문화의 보편적인 특징을 잘 나타내고 있다. 이들은 찬란한 고대문명의 탄생에 비옥한 토양을 제공해 주었다.

▲ 채색 도기
모헨조다로 출토, BC 2500년경
현대 고고학에 따르면 인도에 도기가 등장한 시점은 대략 BC 4500년경이다. 사진은 모헨조다로에서 출토된 BC 2500년경의 채색 도기로 꽃무늬가 그려져 있다. 인도인들의 장식에 대한 애호가 이때부터 이미 그 모습을 드러내기 시작했음을 알 수 있다.

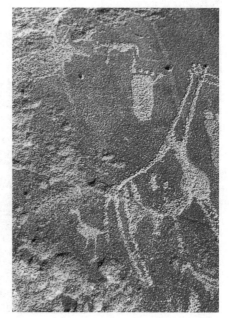

▶ 사슴 암화, 인도
1970년대 이후로 인도 중앙 지역의 빔베트카 등지에서 암벽화가 발견되기 시작했는데 대부분 수렵, 춤, 전쟁 등의 장면을 묘사하고 있다. 암벽화의 소재는 세계 각지의 원시 회화와 마찬가지로 동물이 주를 이루었다. 인도의 암벽화에는 생식기관과 성교 장면을 표현한 것도 있다. 원시인류에게 예술은 심미적인 목적이 아닌 풍작과 인류의 번영을 기원하는 데서 비롯되었음을 알 수 있다.

아프리카

▼ 도기 신석기시대
기벽이 매우 얇아 난각토기(卵殼土器)라 불리는 아프리카 누비아 문명의 대표적 작품이다. 왼쪽의 토기는 붉은색으로 바구니를 그린 도안이 있고, 오른쪽의 토기에는 제작자의 지문이 잔뜩 찍혀 있다.

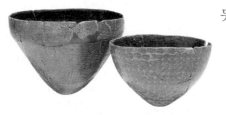

근 백 년 동안의 고고학 발굴 연구 결과에 따르면 인류는 일찍이 200만여 년 전부터 세계 각지에 등장했다고 한다. 아프리카 탄자니아 올두바이 협곡에서 발견된 원시인류의 문화유적은 우리에게 돌도구와 사냥한 동물의 유해, 움집과 비슷한 유적 등 인류 최초의 활동 유적과 유물을 남겨주었다. 아프리카는 고원형(高原型) 대륙으로, 발견된 선사시대 유적의 대부분이 깎아지른 듯한 석벽, 산굴 및 초지 등에 분포되어 있으며 주로 사하라 사막 지대와 그 주변, 남부 아프리카에 집중되어 있다.

사하라 중부의 타실리나제르 고원은 세계 각국의 학자들로부터 공인된 '세계 최대의 선사시대 예술 박물관'이다.

▼ 영양과 사냥꾼 석기시대 후기, 남아프리카
아프리카 암벽화의 사실적인 묘사의 등장은 목축 부락의 생산활동과 밀접한 관계가 있다. 이 그림은 수렵 장면을 묘사하고 있는데, 일찍이 이때의 암벽화부터 뛰어난 사실적 묘사를 보여준다. 이 그림은 붉은색, 갈색, 흰색 등 흙으로 만든 안료로 그렸다. 공간 처리에 있어서 고대 아프리카인은 이미 한 부분을 덮어 다른 한 부분으로 원근법을 표현하는 방법을 터득했다. 또한 어떤 암벽화는 인물의 공간적 배치에 있어 '가까운 것은 크게, 먼 것은 작게' 표현하기도 했다.

▲ 기린 암벽화
석기시대 후기, 짐바브웨
아프리카의 짐바브웨 지역에 남아 있는 암벽화로, 유럽의 동굴 벽화와 같이 당시의 수렵 장면을 표현한 작품이 많다. 그림에는 기린이 유유자적하게 풀을 씹어 먹고 있고, 왼쪽에는 사냥꾼이 조용히 그 곁으로 다가서 있다. 무리를 지어 수렵하는 그림을 보면 일반적으로 동물의 형상이 그림의 중심에 있다.

프랑스 고고학자 앙리 로트는 고찰 후의 감상에서 "작품의 풍부한 상상력은 우리를 매우 놀랍게 했다. 이곳에는 수백 개의 암벽화가 있는데 수천, 수만의 인물과 동물의 그림이 있다. 어떤 것은 단일의 형상이고 또 어떤 것은 완벽한 구도를 갖추고 있으며 가끔씩은 부족의 물질적, 정신적 생활을 묘사한 것도 보인다"라고 했다. BC 1만6천 년 이전의 사하라 사막 중부와 남부에는 담수호가 존재했다. 이곳에는 수많은 수렵 캠프가 있었고 원시인류는 사막 깊은 곳의 동굴 벽에 그들의 생활 모습과 수렵 대상과 관련된 암각화를 남겨놓았다. 기후의 변화에 따라 호수는 차츰 사라졌고 이곳은 결국 사막으로 변해버렸다. 그러나 바로 이런 건조한 기후 덕분에 선사시대의 창작물이 오늘날까지 보존될 수 있었다.

▲ 사하라 사막의 암벽화
BC 9000여 년부터 시작된 아프리카의 암벽화는 주로 사하라 사막과 남부 아프리카 지역에 분포되어 있다. 시간의 흐름에 따라 암벽화의 스타일에는 야생 물소 시대, 소의 시대, 말의 시대, 낙타 시대 등 네 가지 시기로 나뉘며 각 시기마다 회화 스타일이 다르다. 야생 물소 시대에는 대부분 동물 형상이 단독으로 등장했으며, 소의 시대에는 동물 무리가 성행했다. 그 후 두 시기에는 차츰 생활 도구와 기하학적 도안이 등장하기 시작했다. 이 사진은 흑인이 춤을 추는 장면으로, 야생 물소가 많이 보이며 머리에 소뿔을 쓴 여인 형상도 보인다. 이를 통해 당시의 물소는 현지 주민들의 토템 숭배의 대상이었음을 알 수 있다.

아프리카 남부의 암벽화는 짐바브웨와 나미비아 일대에 가장 풍부하며, 동굴과 땅굴에 그려진 채색 암벽화는 주로 부시맨으로 잘 알려진 산족의 원시시대 거주민들이 만든 것이다. 이들 암벽화는 대다수가 중석기시대의 작품으로, 대부분 그림의 면적이 좁은 편이며 동물을 주로 묘사했는데 동물의 주요 특징을 정확히 파악하고 강렬하게 표현해 내고 있다. 색채의 농담 표현을 통해 형상의 원근감을 표현해 내고 있다. 그림 속의 일부 인물들은 비교적 세밀하게 묘사되어 있고 나머지는 비교적 대략적으로 그려졌다. 가장 유명한 남부 아프리카 암벽화는 '산족의 암벽화'로 독일의 지질학자가 나미비아 서부 브랜드버그산의 한 동굴에서 우연히 발견한 것이다. 흰색, 검정색, 갈색으로 그려진 여성 형상을 중심으로 주변에 크기가 서로 다른 영양과 인물이 분포되어 여성 형상을 두드러지게 한다.

▶ 타실리나제르 암벽화 〈뿔을 쓴 주술사〉
이 암벽화는 두 개의 뿔을 쓴 주술사가 군중을 이끌고 씨를 뿌리는 장면을 묘사하고 있다. 주술사의 얼굴은 베일로 가려졌으며 배는 돌출되어 있는데 분명 풍작을 관장하는 주술사임이 틀림없다. 이를 통해 석기시대에는 세계 어디에서나 여성의 생식 능력을 숭배했음을 알 수 있다.

오세아니아

▲ 카카두 동굴 벽화
이 동굴 벽화는 춤을 추는 장면을 묘사한 것이다. 벽화 중의 인물은 머리가 오징어나 수생식물 형상의 기괴한 모습을 하고 있는데 이는 현지 생존 환경의 변화를 연구하는 데 중요한 자료가 된다.

▲ 캥거루
오스트레일리아 대륙에서 발견된 암벽 예술은 대부분 현지 원시주민에게 익숙했던 어류, 게, 캥거루, 산양 등 어로나 수렵 대상을 묘사하고 있는데 그 기교가 매우 사실적이다. 위의 그림에 묘사된 캥거루만 보더라도 그 형상이 매우 정확하고 윤곽이 뚜렷하며, 심지어 골격을 묘사한 듯한 모습까지도 나타난다.

오스트레일리아 문고 호수 지역의 고고학적 발굴 결과에 따르면 오세아니아에서의 인류의 생활사는 4만 년 이전까지 거슬러 올라간다. 선사시대 최후의 빙하기 때 동남아의 원시인류가 오스트레일리아에 도달했다. 대략 1만 년 전 빙하기가 끝날 무렵, 해수가 상승하면서 오스트레일리아는 바다에 고립되었다. 오랜 기간 바깥세상과의 왕래가 없었던 관계로 오스트레일리아의 원시예술은 독자적인 스타일을 갖고 있다.

16세기, 유럽인이 오세아니아 대륙을 발견했을 때 오세아니아의 주민들은 여전히 수렵과 채집으로 경제활동을 했고 도기를 제조할 줄 몰랐으며 암벽 예술은 현지 주민들 정신생활의 일부분이었다. 이곳에서 가장 오래된 암벽화는 무려 2만여 년 전에 창조된 것으로 현재까지 북부 지역의 에어스록, 카카두 국립공원, 웨스턴오스트레일리아의 킴벌리 및 퀸즐랜드의 케이프요크 등에 완벽하게 보존되어 있다.

그 중 카카두는 울창한 원시 삼림과 각종 진기한 야생동물, 그리고 2만 년 전부터 보존된 절벽 동굴의 벽화로 이름을 떨치고 있다. 벽화로 그려진 동물 종류는 연대에 따라 변화했다. 최초의 암벽화는 최후의 빙하기에 만들어졌는데 당시의 해수면이 비교적 낮아 카카두 황원이 바다와 약 300킬로미터 떨어진 곳에 위치하고 있었다. 그림 중에는 이미 멸종된 대형 동물 그림도 꽤 있다. 빙하기가 끝난 후, 해수면이 상승하면서 평원은 해양과 항만으로 변했는데 이 시기의 암벽화에서는 어류가 주로 나타난다.

또한 오스트레일리아에는 독특한 암벽화가 형성되어 있는데 묘사 대상은 주로 사람과 동물이다. 이런 그림은 묘사 대상의 외형뿐 아니라 그 내부 기관과 골격 구조까지 모두 명확하게 표현하고 있는데, 그 형상의 내면과 힘을 표현하는 것으로 추측된다. 이런 회화 방식이 아시아에서는 기원후 몇 세기가 흐른 뒤에야 발견되었다.

아메리카

『예술의 기원』의 저자인 엠마누엘 아나티는 "세계 각지에서 발견된 선사시대 암벽화에는 일맥상통하는 점이 열 가지가 있다"고 했다. 예를 들어 아프리카, 유럽, 아시아, 오스트레일리아와 아메리카 대륙의 선사시대 암벽 예술은 기본적으로 모두 눈에 쉽게 띄고 강렬한 붉은색을 사용한다.

　오늘날까지 발견된 암벽화는 세계 모든 대륙에 걸쳐 널리 분포되어 있으며 약 3만3천 년 전에 아프리카, 아시아, 유럽에서 등장했고 2만 년 전에는 오세아니아, 1만 년 전에는 남아메리카 대륙 최남단에서 등장했다.

　'손의 동굴' 암벽화는 남아메리카 초기 인류사회 문화의 증거이다. 이곳에 집중되어 있는 동굴 암벽 예술은 1천~1만 년 전까지 거슬러 올라간다. '손의 동굴'이라는 이름은 동굴 안에 있는 사람 손 탁본 때문에 붙여졌다. 이는 일련의 협곡과 산굴로 이루어져 있으며, 벽에 여러 가지 손 모양이 탁본되어 있다는 게 특징인데 얼핏 보기에는 가지에 수많은 나뭇잎이 달려 있는 것처럼 보인다. 이 밖에도 라마처럼 현지에서 흔히 볼 수 있는 동물의 형상도 묘사되어 있다.

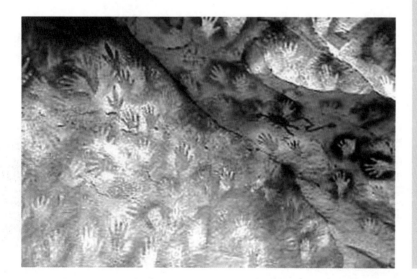

▲ 손의 동굴 암벽화
이 암벽화는 제사 장면이나 방목 장면을 묘사한 것으로 보이나 정확한 것은 알 수 없다. 인물과 동물이 대부분 추상적으로 간결하게 묘사되어 있다. '손의 동굴' 암벽화는 선사시대 암벽화 중의 걸작이자 남아메리카 초기 인류사회의 생활을 보여주는 사진과도 같다.

◀ 손의 동굴 손 탁본
'손의 동굴'은 동굴에 사람 손이 탁본되어 있어서 이런 이름이 붙여졌다. 손 모양의 크기와 형태가 각각 다른 것으로 보아 한 사람의 작품은 아닌 듯하다. 아마 고대 제사 중의 한 부분 혹은 어떤 중대한 사건의 기록이 아닐까 추측된다. 17세기 유럽인이 이곳에 정착하기 전까지 파타고니아 지역에 거주하고 있던 사냥꾼 무리들이 이를 지키고 있었는데 그들에게 '손의 동굴'은 일종의 신성한 제단과도 같았다.

문명 형성 시기의 미술
(BC 3500년~AD 6세기)

동패식
BC 2000~BC 1600년, 중국

인류가 자연 상태를 벗어나기 위해 기울인 거대한 노력의 결과는 문명의 탄생으로 이어졌다. 미국의 역사학자인 스타브리아노스는 고대문명의 형성에 관해 이렇게 말했다. "농업 혁명이 수렵사회를 부락사회로 대체했던 것처럼 현재 부락사회 역시 문명에 의해 대체되었다. 부락 문화가 유라시아의 변경 지역에 도달했을 때, 유라시아 중심 지역의 부락 문화는 이미 문명에 의해 대체되고 있었다. 문명이 강 유역의 발원지에서 그 외 지역으로 전파되고, 인근의 미개한 지역을 뛰어넘는 이런 대체 과정은 거스를 수 없이 지속되었다." 문명 지역의 인류는 오랜 기간 지속된 창조활동 속에서 그들의 세계관을 구체화시켰다. 그들은 불가사의한 조형적 상상력을 갖고 있었던 듯하며 구체적인 형식과 형상을 찾는 데도 능숙했던 것으로 보인다. 이 시기에 유럽에서는 고대 그리스의 예술이 찬란한 성과를 거두었고, 그들이 확립한 회화와 조형 원칙이 서양 회화예술의 역사적 효시가 되었다. 이 시기부터 서양의 예술은 동양의 회화예술과는 다른 길을 걷기 시작했고, 동서양 문화의 차이와 분화도 바로 이때 형성되었다.

아시아 문명 형성 시기의 미술

노예제 사회에 진입한 이후, 인류의 예술 생활에는 새로운 면모가 나타나기 시작했다. 메소포타미아 유역, 나일강 유역, 인더스강 유역, 황허강 유역과 창장강 유역에서 세계 최초의 문명이 탄생한 것이다. 한편 계급의 분화로 인해 예술은 통치 계급의 통치 도구이자 통치자들의 사치품으로 변모되고 말았다. 또한 통치 계급이 예술활동을 중시함에 따라 예술은 전에 없던 발전의 호기를 맞이하게 되었다.

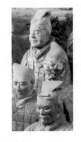

병마용
BC 246~BC 208년, 중국

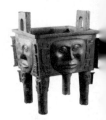

인면방정
BC 13~BC 11세기, 중

유럽 문명 형성 시기의 미술

에게 미술부터 고대 그리스와 로마의 예술까지, 유럽의 미술은 찬란한 성과를 창조함으로써 유럽 문화 예술 발전사는 첫 번째 정점에 도달하였다. 특히 고대 그리스의 회화와 조소는 이 무렵 이미 성숙의 단계에 접어들었고, 기본적으로 고전미의 기준을 확립하여 이후 유럽 예술에서 일어날 변화의 밑거름이 된다.

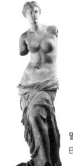

밀로의 비너스
BC 100년, 그리스

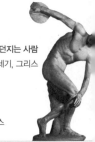

원반 던지는 사람
BC 5세기, 그리스

아프리카 문명 형성 시기의 미술

규격화된 기하 형식은 고대 이집트 예술의 주요 특징 중 하나이다. 고대 이집트 예술가들은 머릿속의 개념을 기초로 창작에 임했는데, 사건을 최대한 명확히 기록하기 위한 수단으로 미술을 이용하고 이상화된 장식을 가미했다. 거대하고 영원하며 신비로운 이들 예술작품들의 특징은 매우 안정적이고 기념성이 풍부하다는 것이다. 그 독특한 표현형식과 심오한 내용은 오랜 기간 사람들의 감탄을 자아내게 하였다.

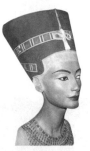

네페르티티 흉상
BC 1360년, 이집트

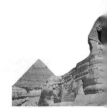

스핑크스와 피라미드
BC 2600~BC 2500년, 이

아메리카 문명 형성 시기의 미술

대략 BC 1300년부터 멕시코 해안 부근에 살기 시작한 올멕인은 중앙아메리카 최초의 문명화된 민족이다. 올멕 사회의 중심축이 되었던 것은 종교와 신앙으로, 그들은 반인반수(半人半獸)의 재규어 신을 숭배했는데 그 형상이 그들의 조각예술에서 자주 나타난다. 여기서 주목할 점은 올멕인의 예술작품 중에서는 올멕인 특유의 거석 두상이 단연 돋보인다는 것이다. 그 밖에도 그들은 종교 도구와 장식품을 만드는 데 몰두했다.

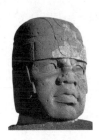

거석 두상
BC 1200~BC 400년, 멕시코

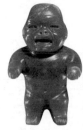

울부짖는 사람 조각상
BC 800~BC 200년, 멕

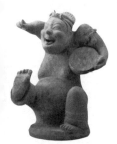

설창용도소
AD 25~220년, 중국

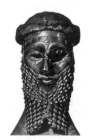

사르곤 1세 두상
BC 2400년, 메소포타미아

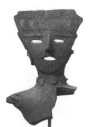

하니와 두상
AD 3~6세기, 일본

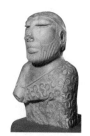

제사장 흉상
BC 2000년, 인도

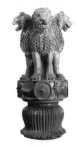

아소카 왕 석주의 사자 주두
BC 3세기, 인도

고래 프레스코
C 1500~BC 1400년, 크레타

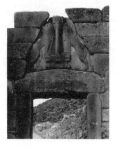

사자문
BC 1350~BC 1300년, 미케네

여인상
AD 90년, 로마

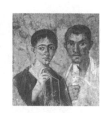

제빵사와 그의 부인
AD 1세기, 로마

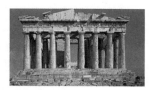

아크로폴리스의 파르테논 신전
BC 447년, 그리스

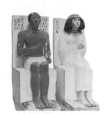

라호테프와 네페르트 부부의 좌상
BC 2600년, 이집트

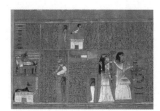

'사자의 서' 내부 페이지
BC 1250~BC 1100년, 이집트

여악사
BC 1425년, 이집트

투탕카멘 옥좌의 등받이
BC 1355~BC 1342년, 이집트

남자 조각상
BC 1500~BC 400년, 멕시코

섬록암 남자 좌상
BC 1300~BC 300년, 멕시코

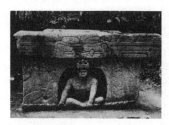

올멕의 인디언 제단
BC 1200년, 멕시코

고대문명 시기의 미술

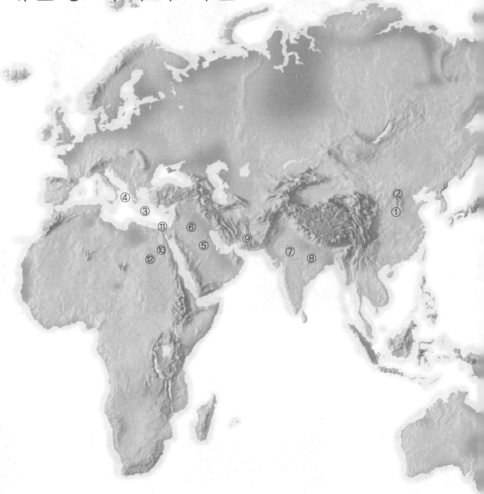

① **중국 허난성 옌스현**_얼리터우 상(商) 왕조 유적에서 대량의 청동 기구가 발견되어 중국 역사상 청동기시대의 시작을 알렸다.

② **중국 허난성 안양 인쉬 유적**_상 왕조 후기의 도성 유적으로 풍부한 문화적 유적이 고도로 발달한 중국 고대의 청동기 문화를 반영하고 있다.

③ **크레타섬**_대략 BC 20세기 즈음 크레타인이 이곳에 막대한 규모의 도시와 찬란한 문명 예술을 건설하였다.

④ **미케네**_BC 17세기에 번성했던 미케네 문명은 일찌감치 멸망해 버렸지만 웅장한 사자문은 여전히 우뚝 솟아 있다.

⑤ **우르**_수메르 초기 왕조 시대의 도시로 유적에서 수메르 문명을 대표하는 예술품이 대량 발견되었다.

⑥ **아카드**_훗날의 바빌로니아. 아카드 왕국의 수립은 메소포타미아 유역의 예술 스타일에 사실성을 부여했으며 고대 바빌로니아 예술은 이 스타일을 한층 더 정확하고 사실적으로 발전시켰다.

⑦ **하라파**_인더스강 유역 문화의 중심으로 하라파 유적에서 출토된 남성상은 인체 구조와 근육의 질감을 정확하고 사실적으로 묘사하고 있는데 이는 그리스의 조소보다도 훨씬 앞선 것이다.

⑧ **인도 보팔**_비무베토카에서 대량으로 발견된 암벽화는 베다 시기(약 BC 1500년부터 BC 600년까지) 유적의 미술의 공백을 채워주었다.

⑨ **모헨조다로**_파키스탄 신드주 라르카나 지역에 위치한 세계적으로 유명한 인더스 문명의 고도(古都)로, 여기서 정교한 인더스 문명의 돌 도장이 발굴되었다.

⑩ **이집트 사카라**_이집트의 고도 멤피스의 가장 중요한 피라미드군으로 이곳에 위치한 조세르 왕의 피라미드는 고대 이집트 최초의 대규모 석조 건축물이다.

⑪ **이집트 기자**_쿠푸 왕 피라미드는 고왕국 시기에 건설된 고대 이집트 최대의 피라미드이다.

⑫ **아부심벨 신전**_람세스 2세 신전이라고도 불리는데 절벽을 파서 만든 고대 이집트의 전형적인 암굴 신전이다.

유럽

에게해 문명

에게해 문명은 BC 20세기 즈음인 이집트 중왕국 시대에 시작되었다. 서아시아 티그리스강과 유프라테스강 사이 메소포타미아 지역의 아카드인의 통치가 붕괴될 무렵, 에게해 지역은 막 청동기시대에 접어들었다. 이곳에서 크레타섬과 미케네섬이 문화의 중심으로 발전하기 시작했고, 이는 BC 1100년대까지 줄곧 계속되었다. 예술사에서 에게해 문명을 크레타-미케네 문명으로 부르기 때문에 에게해 미술은 대부분 이 시기, 이 지역의 미술을 지칭한다. 이는 훗날 그리스 고전 예술에 직접적인 영향을 미쳤다.

초기의 크레타섬에는 크노소스와 같은 비교적 큰 규모의 도시가 생성되면서 한 시대를 풍미했다. 그러나 BC 20세기 이후의 수백 년이 흐르는 가운데 이들 도시들은 지진, 혹은 외지인의 침입으로 심각하게 파괴되어 대다수가 완전히 사라져버렸다. 1870년대 독일 고고학자 슐리만의 그리스와 소아시아 발굴, 20세기 초 영국 고고학자 아더 에반스의 크레타섬의 발굴에 이르러서야 에게해 문명은 세계적으로 인정을 받았다. 현존하는 크레타 회화의 대부분이 크노소스 궁전과 그 외 유적지에 남아 있는 채색 벽화이다. 크레타인의 벽화는 자신의 생활과 관련된 모든 사물을 묘사하고 있다. 어떤 것은

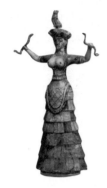

▲ 뱀의 여신상
유약을 바른 도자기, BC 1600~BC 1500년, 크레타
미노스인은 여신을 숭배하고 제사를 관장하는 남녀 제사장을 두었다. 출산을 관장하는 '대지의 여신' 외에도 여러 여신의 형상이 존재한다. '뱀의 여신'이 바로 그 중 하나로, 미노스 궁전 유적에서 그와 관련된 소형 조소가 다수 발견되었다. 이 여신상은 허리는 꽉 조이고 가슴을 드러낸 채로 양손에 뱀을 쥐고 엄숙한 표정을 짓고 있는데 제사를 집전하고 있는 것으로 보인다. 조소 중 뱀의 형상은 부활의 상징으로 보인다.

▶ 크노소스 궁전
BC 1500~BC 1450년
크노소스 궁전은 크레타섬에 위치하고 있으며 전용 면적이 2만 제곱미터에 달한다. 궁전 안에는 통로, 계단, 암실, 석주 등이 모두 다 갖추어져 있는데 종교와 행정 및 거주의 용도를 모두 충족시키는 종합 건축물이었던 것으로 여겨진다. 궁전의 건축은 벽돌 구조로, 내벽 장식은 선명한 색채의 벽화로 되어 있다. 유적 중에서는 수천 년 후에나 등장하는 하수도 시설 및 욕실과 수세식 화장실도 발견되었다. 이를 통해 당시 사회의 생활수준을 추측할 수 있다.

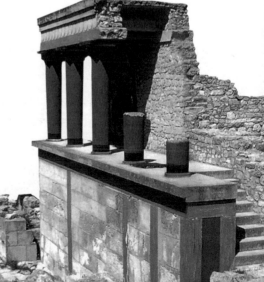

세속적인 활동을 반영하는데, 특히 〈푸른 빛 속의 여인들〉처럼 화려한 옷차림을 한 여인의 생활을 그린 것이 많다. 어떤 것은 〈크레타의 물고기〉처럼 새, 짐승, 꽃, 나무 등 자연 풍물을 그리고 있다. 공예품 제작에 뛰어난 능력을 보인 크레타인의 재능은 여러 양식의 채도에서 나타난다. 초기의 도기는 주로 기하학적 도안을 사용했으며, 도기 형태의 구성이 매우 유연하며 소탈하고 힘이 있어 대담하고 상상력이 풍부한 스타일을 보인다. 후기의 도기는 더욱 사실적인 수법을 사용했는데 주로 동물이나 화초 도안을 사용했다.

크레타인의 자신감 있고 호방한 성격과는 반대로 미케네인은 내향적이다. 이는 그들이 창조한 견고한 성문과 돔형 고분의 건축에서 선명하게 드러난다. 사자문은 미케네 문화를 대표하는 유적으로 전체 문과 그 주위의 벽은 모두 대충 가공된 돌을 쌓아 만들고, 두 개의 석주 위로 가운데가 약간 볼록한 상인방(上引枋)돌을 올리고 그 위에 다시 삼각형 석판을 두었다. 그 석판 위에는 중앙의 기둥을 중심으로 좌우에 사자를 배치해 부조했다. 전체적으로 정교한 조각은 아니지만 사자의 모습이 늠름하고 힘이 있다. BC 14세기부터 BC 12세기에 크레타 문명과 미케네 문명은 모두 북방 민족의 침입으로 인해 차례로 멸망했는데, 바로 이때 유럽에서 가장 오래된 문명 중 하나인 에게해 미술도 침체 상태에 빠졌다.

▲ 사자문 BC 1350년
사자문은 서양 최초의 기념적 장식 조각으로 그리스 미케네섬에 있다. 이는 미케네 아크로폴리스의 입구로서 두 개의 거대한 돌기둥과 상인방돌, 그리고 그 위의 거석으로 이루어져 있다. 석재들은 아치형으로 쌓아 올려 무게가 상인방으로 몰리지 않도록 했다. 무게를 덜어주는 삼각형 문미(門楣)에는 고개를 치켜든 수사자 한 쌍의 부조가 장식되어 있는데 바로 이 때문에 사자문이라는 이름이 붙여진 것이다. 사자 중간의 도리아식 석주는 궁전과 권력의 상징으로 추측된다. 사자는 수천 년의 모진 비바람을 겪으면서도 여전히 위엄 있는 자태를 뽐내며 세월의 흐름 속에서 세상의 변화를 모두 지켜보았다.

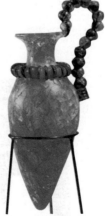

◀ 수정병
BC 1500~BC 1450년, 크레타
크노소스의 여성들은 일상생활에서 장식과 치장을 매우 중요하게 생각했다. 그들은 땋은 머리를 하고 팔이나 목에 구슬, 보석, 팔찌, 목걸이 등의 장신구를 착용했다. 또한 각종 용구의 표면 장식도 식물 무늬와 기하학적 무늬를 비롯해 어류 등의 도안 장식으로 다양했다. 구슬을 펜 모양으로 그릇을 장식하는 방식도 등장했다.

▼ 돌고래 프레스코화 BC 1500~BC 1450년
크노소스 궁전 유적에는 여러 장식 벽화가 보존되어 있는데 대부분 파도, 해초, 문어, 돌고래 등 대자연을 소재로 하고 있다. 이것은 크노소스 궁전의 돌고래 벽화로 미노스 예술의 전형적인 특징인 리드미컬함과 유쾌함을 보여주고 있다.

아시아

중국 미술

하 왕소와 상 왕조 시기의 예술

유럽의 에게해 문명이 싹을 틔우기 전, 고대 중국에서는 역사상 첫 번째 왕조인 하(夏) 왕조가 이미 건립되어 독특한 예술적 표현형식과 양식적인 특징을 형성했다.

고대 전설 중에는 하 왕조가 청동기를 주조했다는 기록이 있는데 아직까지 하 유적지에서 대형 청동기가 발견된 바는 없다. 그러나 오늘날 허난성 옌스현 얼리터우 유적지에서 출토된 칼, 송곳, 자귀, 끌, 방울, 창, 술잔 등의 도구는 중국 역사상 청동기시대의 시작을 뚜렷이 드러내고 있다. 하의 청동기는 부조와 선각 무늬를 주요 도안으로 삼았으며, 대부분 허구의 동물, 즉 전설 속의 야수 및 그로부터 변화되어 발전한 문양이다. 상(商) 초기에 이르러 청동기의 무늬 장식은 대다수가 수면문 獸面紋, 괴수의 얼굴 문양으로, 대범한 곡선으로 구성되었고 모두가 변형 문양이었다. 상 중기, 대범하던 선은 가늘고 세밀하게 변화하기 시작했고 빽빽한 뇌문 雷紋, 번개 무늬과 가지런히 배열된 우상문 羽狀紋, 새의 깃 모양으로 된 무늬으로 구성된 수면문이 나타났다. 상 말기에 이르러 청동기는 제련, 주조 기술과 예술적 표현방식에서 모두 고도로 성숙한 단계에 이르렀고 종류도 다양하고 무늬도 더욱 복잡해졌다. 일찍이 신석기시대에 중국에서는

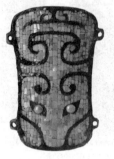

▲ 동패식 얼리터우 문명
하 왕조 문화는 청동 수공예품이 대다수인 진정한 의미의 청동기 문화이다. 청동기 제품은 성질과 기능이 저마다 다르며 정(鼎, 세발 솥), 작(爵, 술잔), 규(圭, 옥으로 만든 홀), 장(璋, 옥으로 만든 반쪽 홀), 척(戚, 나무로 조각한 용의 머리를 나무 자루에 끼워서 만든 제구祭具), 부(斧, 도끼), 산(鏟, 낫) 등이 있다. 청동기 중에는 단면 제구가 많은데 이는 사람의 신분을 나타내는 상징일 뿐 아니라 제사, 연회 음악 등의 활동에도 광범위하게 사용되었다. 사진은 터키석 상감 수면문 동패식으로 정교하게 제작된 중국 최초의 상감 옥석 예술품 중 하나이다.

▼ 옥창 얼리터우 문명
창은 상, 주 시기에 유행한 병기의 일종으로 중국에서 발견된 최초의 옥창은 허난 얼리터우에서 출토되었다. 옥석 자체가 단단하면서도 부러지기 쉽다는 사실로 미루어볼 때 전쟁 중에 사용했다기보다는 군 권귀 위엄의 상징물로 사용했을 가능성이 높다.

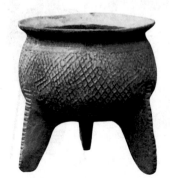

◀ 도정 얼리터우 문명
하 왕조의 도기는 진흙 회도(灰陶)와 모래가 섞인 거친 회도가 대부분으로 흑도는 비교적 적은 편이고 홍도는 매우 드물다. 도기는 주로 생활용구로 사용되었다. 청동기 문화의 부흥과 함께 제사 등의 의식에 사용되는 그릇은 주로 청동기와 옥석으로 제작되었다.

용의 초기 형태가 나타났다. 그 후 기나긴 형성 단계를 거친 후, 상 왕조에 이르러 큰 머리, 큰 입, 긴 몸, 날짐승의 발, 머리 위의 뿔 한 쌍이 용의 특징으로 정형화되었다.

　얼리터우 유적지에서 출토된 옥기를 통해 하 왕조의 옥기에는 큰 의식용 옥이 많고 작은 장식용 옥은 적으며, 편평한 기하학적 형상은 많은 반면 입체형 동물 형상은 적다는 사실을 알 수 있다. 주요 장식 무늬에는 음각 세선 무늬가 있으며 무늬 대부분이 도구의 주요 부위가 아닌 측면에 위치하고 있다. 상 왕조에 이르러 옥기에서 대량의 입체 조각작품이 나타나기 시작했는데 그 무늬가 당시의 청동기 무늬와 유사한 모습을 보인다.

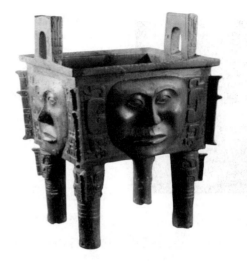

▲ 인면방정 상 말기, 후난성 닝샹

이 솥은 1959년 후난성 닝샹에서 출토된 것으로 귀, 직각의 몸통, 두꺼운 다리로 이루어져 있다. 몸체의 네 면에는 사람 얼굴을 주제로 한 장식이 부조되어 있는데 얼굴이 크며 이마가 넓다. 두 눈은 동그랗게 뜨고 표정은 엄숙하고 평온하다. 솥에는 전체적으로 무늬가 장식되어 있는데 몸통은 운뢰문(雲雷紋)을 위주로 하고 네 다리에는 수문이 새겨져 있고 두 귀에는 기룡문(夔龍紋)이 선각되어 있다. 몸통 내부의 명문(銘文)에는 '화대(禾大)'라는 두 글자가 있는데 이를 주조한 사람의 이름이거나 가문의 표기일 것이다. 중국의 고대 청동기 중에서 흔히 볼 수 없는 인면문(人面紋) 장식의 이 솥은 독특한 창의성이 돋보이는 작품으로 평가된다.

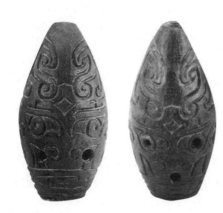

▲ 오음공골훈 상 말기, 허난성 안양 인쉬

하 왕조 건립 이후에 비로소 원시의 제사와 주술을 위한 춤이 아닌 전문적으로 춤을 추는 사람이 등장했다. 주술 등의 영향으로 신비스러운 색채를 띠는 생성 초기의 춤과 악기는 통치 계급에 의해 규제되고 신권화가 이루어지면서 백성을 다스리는 도구가 되었다. 상 왕조 때에 이미 도훈陶塤 도기로 만든 부는 악기의 일종. 모양은 달걀과 비슷하며 지공은 다섯 개 혹은 여섯 개 있음, 석경(石磬), 동령(銅鈴), 징, 북 등 조를 이룬 악기도 등장했다. 사진의 골훈(骨塤)은 올리브 모양을 하고 있고 몸체 표면에는 상, 주 왕조 시기 종정(鐘鼎)에서 흔히 볼 수 있는 야수 무늬가 새겨져 있다. 제작 과정에서 형태와 무늬 장식을 교묘하게 결합하여 정면에 위치한 소리 나는 구멍 세 개가 야수의 두 눈과 입에 정확하게 들어맞는다.

▲ 용호준 상 말기, 안후이성 푸난현 룬허강

준(樽)은 상, 주 왕조 때 성행한 중·대형의 술잔이자 제기이다. 일반적으로 굽다리, 볼록한 배, 긴 목, 큰 주둥이의 형태를 띤다. 상 중기에는 원형의 준이 주를 이루었는데 몸통의 장식은 수면문, 운뢰문 및 복잡한 초엽문(蕉葉紋)이며, 전체적인 스타일은 힘이 있고 묵직하여 신비감과 위화감을 준다. 상 말기부터 서주 시기까지는 사각형 준 및 호형 준이 나타났는데 몸통 장식의 선이 점점 부드러워지면서 상 시기의 준이 지녔던 힘을 잃어버렸다. 상, 주 왕조 시기에는 생동감 있는 조형의 소, 양, 호랑이, 코끼리, 돼지, 말, 새 등의 짐승 모양 준이 나타나기도 했다.

▲ 귀부인의 두상 BC 3100년
이 두상은 대리석으로 만들어졌
다. 인물의 얼굴 부분 묘사가 명
확하며 코가 다소 훼손되었다. 눈
썹은 하나로 연결된 모습으로 묘
사되었는데 동 시기의 여성 조소
에서 흔히 볼 수 있는 것으로 미
루어보아 당시 여성들 사이에서
유행하던 화장법임이 분명하다.
남성은 모두 수염을 기른 모습으
로 묘사되었으며 수염은 기하학
적 무늬와 곡선 무늬 등으로 장
식되어 있다.

메소포타미아 미술

수메르-아카드 미술

지금의 이라크에 위치한 메소포타미아 서아시아의 티그리스강과 유프라테스강 사이 지역 일대
는 일찍이 인류 최초의 문명이 탄생했던 곳으로 수메르인이 일으킨 메소포타
미아 문명은 이집트, 중국, 그리스, 인더스 문명보다도 그 시기가 이르다.

수메르인은 BC 3500년쯤에 신비하고 오래된 이 땅에 세계 최초의 도시를
건설하였다. 그리고 메소포타미아 고대문명의 개척자로서 훗날 이 지역의 미
술 발전에 지대한 영향을 미쳤다. 아카드인은 BC 3000년에 메소포타미아로
이주해 서서히 수메르인과 융화되었다. 그래서 미술사에서는 이 두 민족의 미
술을 수메르-아카드 미술이라고도 부른다. 이 시기의 종교는 매우 중요한 역
할을 했으며, 특히 종교의 경건함이 미술에서 생동감 있게 표현되었다.

수메르인이 가장 중요하게 여겼던 건축물은 신전 탑으로 흙을 쌓아 만든
토대 위에 건설되었는데 계단형 피라미드와 유사한 이 건축물은 '지구라트'
라 부른다. 우르크 신전은 이런 신전 탑의 대표작이라 할 수 있다. 메소포타
미아에는 건축에 공급할 만한 석재가 부족했던 관계로 수메르인은 점토로 벽
돌을 만들어 주요 건축 자재로 사용했다. 수메르인은 진흙벽돌 구조의 건축
물에 방수기능을 더하려고 훗날의 모자이크처럼 벽면에 깨진 도기 파편을 끼
워 넣었다.

수메르-아카드 시기의 조형예술은 초기에는 소형 조소와 상감 위주로 이루
어졌다. 출토된 유물로는 가면, 제사와 관련된 일련의 조소 작품들, 소머리 하

▶ 우르 군기
우르 군기 장식판은 우르 왕이 출
정할 때 사용했던 문기 門旗 병영의
문 앞에 세웠던 가늘고 긴 기이자 승전
을 축하하기 위한 깃발이다. 두
개의 장식판에는 모두 조개, 섬록
암, 분홍색의 보석 등이 바닥판
위에 상감되었으며 각각 전쟁과
승전 축하연의 장면을 묘사하고
있다.

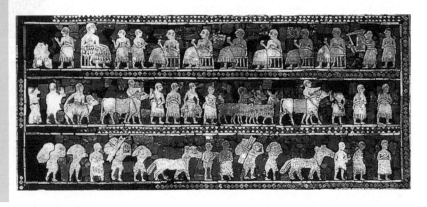

프, '우르 군기(軍旗)' 등이 있는데 이들은 당시의 전형적 유적들이다. 일명 '메소포타미아의 모나리자'라 불리는 〈와르카의 여인상〉은 현존하는 세계 최고(最古)의 사람 얼굴 조소이다. 후기에는 나람신의 비석처럼 비교적 대형의 조각상과 부조가 제작되었다. 수메르인의 조각상은 대부분 원주형이며, 아카드인의 조각은 사실성이 한층 더 강화되었다는 사실이 이 두 예술의 다른 점이다.

고대 바빌로니아 시기의 미술

BC 19세기 초기, 아모리인은 바빌론을 도읍으로 정하고 국가를 건립하였는데 역사에서는 이를 고대 바빌로니아 왕국이라 부른다. 바빌로니아인은 문화적으로 수메르인-아카드인의 전통을 계승하였다. 그러나 오늘날까지 발견되고 보존된 바빌로니아 미술작품의 숫자는 그리 많지 않다. 이 시기에서 가장 유명한 예술작품은 함무라비 법전이다. 법전은 검은 현무암 석비에 새겨져 있는데 윗부분은 부조이고 아랫부분은 문자이다. 꼭대기의 부조는 태양신이 함무라비에게 법전을 건네는 모습이 묘사된 것으로, 인물의 형체 구도가 정확하고 동작이 매우 자연스럽다. 바빌로니아인이 이미 높은 수준의 사실 묘사 능력을 갖추고 있었음을 알 수 있다.

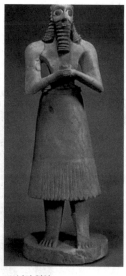

▲ 남자 입상
수메르인의 조각상은 주로 원추형과 원주형을 기본으로 한다. 사진 속의 남자 입상은 얼굴과 몸통 모두 사실적인 묘사보다는 간결함과 규격화를 추구했다. 인물의 팔과 다리는 파이프처럼, 옷의 매끄럽게 표현되었으며 두 손은 꼭 쥔 채로 가슴 앞에 두고 있고 눈은 기괴하게 크게 뜨고 있는데 전체적인 모습에서 경건함과 겸손함이 드러난다.

▶ 아카드 왕 사르곤 1세 두상 청동, BC 2400년
사르곤 1세 재위 시절 아카드 왕조의 정치, 경제는 전례 없던 발전을 이룩했다. 그 때문에 사르곤 1세는 사람들에게 칭송을 받았으며 일련의 공예품들이 그의 얼굴 모습으로 제작되었다. 사진의 두상은 청동으로 제작되었고 눈에 상감되었던 보석은 유실되었다. 얼굴의 형상은 사실적이고 간결하며 수염은 부조 문양으로 묘사하여 수메르 예술의 남성 형상의 특징을 표현했다.

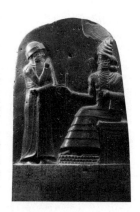

▶ 함무라비 법전 BC 18세기 후반
BC 1792년, 고대 바빌로니아 국왕 함무라비가 수메르인과 아카드인을 정복하고 메소포타미아 평원을 통일하여 함무라비 법전을 공포하였다. 법전 전문은 설형문자로 새겨졌으며, 총 282줄로 세계 최초의 체계적인 법전으로 평가된다. 사진은 함무라비가 태양신 샤마시 메소포타미아 종교의 태양신로부터 신성한 지팡이를 건네받는 장면을 묘사하고 있다. '국왕의 권력은 신이 내린다'는 '군권신수' 사상을 표현한 것이다.

인도 미술

인더스 문명

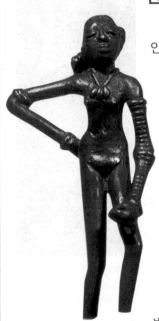

1922년 『케임브리지 인도사』 제1권 초판이 출판되었을 당시만 해도 고인도 문명은 BC 1000년, 후기 베다 시대부터 시작된 것이라 여겨졌다. 그러나 20세기 초 인더스강 유역에서 새로운 고대문명이 발견되면서 인더스강 문명이리 명명했다. 1964년, 인도의 고고학자 아그라왈은 탄소 14 연대측정법을 이용해 인더스 문명의 연대가 대략 BC 2300년에서 BC 1750년까지라는 사실을 밝혀냈다. 또한 서아시아 메소포타미아의 우르, 기자, 라가시 등 BC 2300년에서 BC 1500년의 사이의 고도(古都) 유적에서 인더스강 유역의 인장이 출토되면서 당시 인더스강 유역과 메소포타미아 유역 간에 문화와 무역 왕래가 있었음이 증명되었다. 그러나 인더스강 유역에서는 이집트 전(前) 왕조와 제1대 왕조 시기처럼 수메르인의 영향을 받았다는 명확한 증거가 남아 있지 않다.

메소포타미아 인장에서는 추상적이고 기하학적인 장식의 경향이 뚜렷하게 나타난다. 그러나 인더스강의 인장은 형상의 윤곽이 한층 더 매끄럽고 사실성과 장식성의 중간쯤을 추구한다. 도안은 동물을 위주로 하고 있는데 가장 흔

▲ 청동 무녀상
모헨조다로에서 출토된 청동 나체 무녀 조각상으로 인더스 문명 시대 조각예술의 대표작 중 하나이다. 조각상의 팔다리는 가늘고 길며 자세와 표정은 매우 점잖으면서도 자유롭다.

▶ 코뿔소 인장
동석, BC 2300~BC 1700년
인장은 인도 하라파 문명의 예술 양식으로 대부분이 동석에 새겨져 있으며 상아, 마노 등 기타 재료에 새겨진 것도 있다. 인도 인장은 동물을 소재로 삼은 것이 많은데 그 중에서도 제부의 형상이 가장 많다. 이는 고대 인도인의 수소 숭배 사상과 관련이 있다. 고대 인도 인장과 메소포타미아 인장은 서로 닮아 있다. 하지민 형상적으로 고대 인도의 인장은 대부분 정방형으로 원통형 인장은 드물다. 당시 이들 인장은 어떤 물건에 대한 점유권을 증명하거나 신분증, 호신부 등의 상징물로 쓰였다.

히 보이는 동물은 제부_{등에 혹이 있는 수소}이다. 고대 인도인들은 인도의 특산인 제부를 성스러운 동물인 '범우(梵牛)'로 숭상했다.

인장 외에도 인더스 문명에서는 대량의 토우와 소량의 청동, 석조의 원추형 소형 조각상이 나타나고 있는데 대다수가 각종 암컷 동물과 여성 형상, 즉 모신을 표현하고 있다. 모신 숭배의 기원은 BC 3500년 전후의 원시농경 시대로 거슬러 올라가는데 당시의 인도 거주자인 드라비디아인이 토기에 묘사한 각종 동식물 무늬와 기하형 도안, 인더스강 인장에 새긴 기하 문양 및 인더스강 토기에 묘사된 꽃, 나무, 잎, 풀, 교차원문(交叉圓紋), 물고기 문양, 공작, 영양 등의 장식적 도안은 대부분 생식 숭배와 관련 있는 상징적 부호로 훗날의 인도 종교 예술에 광범위하게 응용되었다.

인더스 조소는 크게 두 가지 유형으로 나타난다. 첫째는 〈제사장 흉상〉처럼 형식에 얽매여 다소 판에 박힌 듯한 스타일을 보여주는 유형이고, 둘째는 하라파 유적지에서 출토된 〈남성의 몸통〉처럼 자연스럽고 생동감 넘치는 스타일이다. 이는 고대 그리스 조소보다 한발 앞서 인체 구조와 근육의 질감을 정확하고 사실적으로 표현한 작품이다.

인더스 문명은 BC 1700년경에 갑작스럽게 쇠퇴하는데 그 원인은 아직까지도 밝혀지지 않고 있다. 혹자는 그 원인을 아리아인의 침략에서 찾는다. 아리아인의 성전인 베다는 인도 최고(最古)의 종교 문헌으로 대략 BC 1500년부터 BC 800년 혹은 BC 600년까지의 연대를 반영하고 있는데, 이 시기가 바로 베다 시대이다. 오늘날까지 베다 시기의 조형예술 유물은 한 점도 발견되지 않았으며 오직 암벽화만이 이 긴 공백을 메워줄 뿐이다. 이들 암벽화는 대다수가 비무베트카의 거대 암벽화인 〈말을 탄 사람의 행렬과 코끼리를 탄 사람〉처럼 전쟁 장면을 묘사하고 있다. 이와 함께 브라만교, 자이나교와 불교가 연이어 나타나면서 훗날 인도 종교 예술의 영원한 주제가 되었다.

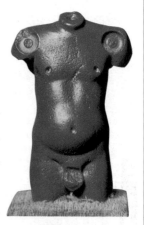

▲ 남성의 몸통
석회암, BC 2000년
조화롭고 정확한 신체 비율과 사실적인 형상으로 인해 내재적인 부피감과 힘이 드러나는 듯하다. 근육의 조각은 굉장히 사실적으로 묘사되었다. 조소 중 가장 두드러지는 부위는 남근의 묘사로, 이렇듯 남성의 생식기관을 사실적으로 묘사한 작품은 이전에 흔히 볼 수 없었다. 이를 통해 고대 인도인은 여신 숭배 외에도 남성 생식기에 대한 숭배 사상이 있었음을 알 수 있다.

▶ 제사장 흉상 BC 2000년
이 흉상은 남성의 형상을 묘사하고 있는데, 가늘고 긴 눈은 반쯤 감겨진 채 깊은 생각에 잠긴 듯한 모습이고 입술은 두텁고 수염은 잘 정리되어 있다. 옷은 어깨에 비스듬히 걸쳐져 있으며 삼엽문이 장식되어 있다. 전체적인 스타일이 소박하고 무게감이 있으며 형상이 사실적이다. 고대 인도에서 삼엽문은 신성의 상징으로 간주되었기 때문에 고고학자들은 이를 지위가 비교적 높은 제사장의 형상인 것으로 추측하고 있다.

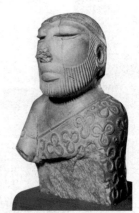

아프리카

이집트 미술

▼ 오벨리스크
제12왕조, BC 1940년
오벨리스크는 고대 이집트 건축
예술의 거대한 업적으로, 꼭대기
가 뾰족한 기둥 모양에 위로 올라
갈수록 점점 폭이 좁아지는 모습
을 하고 있다. 하나의 화강암을
깎아서 만들었으며 몸체는 주로
오벨리스크를 세우라고 명령한
파라오의 이름과 기념할 만
한 일을 담은 상형문자로
장식되었다. 오벨리스크
는 공적을 기념하는 목적
외에도 태양신 아몬에게
바치기 위한 목적으로도
건립되었다. 또한 일반적
으로 신전 탑문 양쪽에 한
쌍으로 세워져 있다. 사진
은 카이로 동북쪽에 위치
한 태양의 도시 헬리오폴
리스 신전 유적지 앞의 오
벨리스크로 파라오 세누스
레트 1세가 자신의 국왕
즉위를 기념하기 위해
세운 것이다.

오늘날의 이집트 학자들은 모두 고대 이집트 문명의 탄생 과정 중에서 수메르
의 영향을 뚜렷하게 찾아낼 수 있다고 이야기한다. 이집트 학자인 아마트 이
스마일 알람은 "이집트와 메소포타미아에서 발견된 유물은 그 형상이 매우 흡
사하다. 이로써 이 두 지역이 서로 연관되어 있음을 증명할 수 있다"고 밝혔
다. 그러나 이런 영향은 그다지 오래 지속되지 않았으며 이집트 미술은 왕국
시대에 이르러서는 수메르 미술과 현저한 차이를 보이며 독자적인 모습으로
발전했다.

이집트의 통일 왕조가 시작된 BC 3100년경부터 BC 11세기 초까지 이집트
는 초기 왕조 시대, 고왕국 시대, 중왕국 시대와 신왕국 시대를 차례로 거쳤
다. 고대 이집트의 예술적 성과는 방대한 규모의 왕릉 및 신전과 더불어 이들
을 치장한 정교한 장식에 집중되어 나타나는데 이는 이집트인이 믿었던 종교
와 밀접한 관계가 있다.

이집트 파라오 최초의 왕릉 형태는 흙벽돌로 쌓아 만든 평

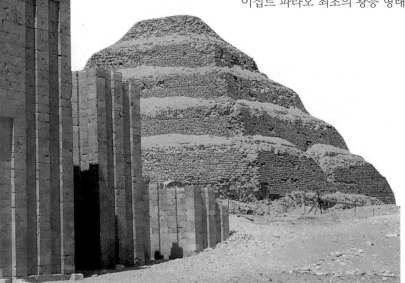

◀ 조세르 왕의 피라미드
계단식 피라미드는 고대 이집트 제3
왕조인 파라오 조세르의 무덤으로
재상 임호테프가 설계하고 건설하였
다. 이 피라미드는 이집트 최초의 피
라미드이다. 돌을 쌓아 만들었으며
위로 올라갈수록 돌의 체적이 작아
지고, 피라미드 주(主) 묘실은 지하
깊은 곳에 위치하며 그 안에 조세르
왕과 그의 가족이 안장되어 있다. 조
세르 왕의 계단식 피라미드는 최초
의 피라미드로 이후의 이집트 파라
오 피라미드는 모두 그 형상과 건축
기법을 따라 만들었다.

평한 단 모양으로 아랍어로 '직사각형의 벤치' 라는 뜻의 '마스타바' 로 불렸다. 왕권의 지속적인 강화와 사회 재부의 축적에 따라 왕릉은 더욱 높고 크게 건설되어 파라오의 신성과 위엄을 표현했다. 그래서 새로운 건축형식인 피라미드가 탄생한 것이다. 사카라에 위치한 조세르 왕의 피라미드는 이집트 역사상 처음으로 석재만을 사용해 건축한 거대 건축물이고, 고왕국 시대에 건설된 쿠푸 왕 피라미드는 고대 이집트 최대의 피라미드이다. 이는 230만 개의 거석을 쌓아 올려 만들었으며 돌 사이에는 어떤 접착제도 사용하지 않았음에도 전혀 빈틈없이 건축되었다.

고왕국 시대 이집트 예술의 가장 눈부신 성과는 피라미드 건축과 조각 이 두 가지 방면에서 여실히 드러난다. 고왕국 시대 이후부터 이집트 조소의 모든 묘사는 '정면성(正面性)의 법칙' 이라는 굳어져버린 획일적인 양식의 제약을 받았다. 이 때문에 표현 가능한

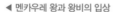

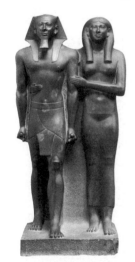

◀ 멘카우레 왕과 왕비의 입상
무덤 건축의 발전과 함께 고대왕국 시기에는 조소가 발전하였다. 고대 이집트 조소는 엄격한 양식을 준수하였는데 사진의 멘카우레 왕 부부는 어깨를 나란히 한 채 두 사람 모두 왼쪽 다리를 약간 앞으로 놓고 몸의 중심은 두 다리 사이에 두고 있다. 왕비는 왼손을 파라오의 왼팔에 놓고, 오른팔은 파라오의 허리를 감싸고 있다. 두 사람의 표정은 엄숙하고 정숙하다. 멘카우레 왕과 왕비의 입상은 고대 이집트 파라오 부부 조각상의 본보기이다.

▲ 스핑크스와 피라미드 제4왕조
사람의 머리에 사자의 몸을 가진 스핑크스는 제4왕조의 파라오 카프레의 얼굴을 조각한 것으로 엄숙한 표정으로 앉아 전방을 주시하고 있다. 고대 이집트인은 사후 세계를 믿어 사람이 죽으면 영혼이 잠시 육체를 떠나지만 곧 돌아와 육신에 머문다고 여겼다. 그래서 미라를 통해 시체를 완전하게 보존하려고 했던 것이다. 이집트에서 '사자' 는 강한 힘과 왕권을 상징했기 때문에 많은 파라오들이 자신의 무덤 앞에 스핑크스를 세워 무덤을 지키도록 했다.

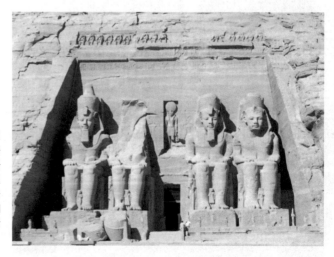

▶ 람세스 2세 신전 제19왕조, 테베
신왕국 시대의 가장 두드러진 예술적 성과는 다름 아닌 대형 신전 건축물이다. 람세스 2세 신전은 신에게 제사를 올리는 신전으로 절벽을 파서 만들었다. 신전은 나일강과 마주하고 있으며 정면에는 람세스 2세의 좌상 네 개가 있다. 이 신전은 태양신 아몬에게 바치기 위해 건립되었다고 하나 신전 내부에 파라오의 조소가 여러 신들과 함께 있는 것으로 보아 파라오의 절대 권력과 '군권신수' 를 상징하기 위한 것이라는 사실을 알 수 있다.

▶ **네페르티티의 흉상**
네페르티티는 이집트 제18왕조(신왕국 시대)의 파라오 아멘호테프 4세의 아내이다. 이 흉상은 극히 사실적인 기교로 세계를 놀라게 했는데 분홍색 피부, 짙은 검은색 눈썹과 붉은 입술은 생기가 넘치며 왕관과 가슴의 장식은 뛰어난 공예석 상식성을 띠고 있다. 조각상은 섬세한 윤곽 곡선으로 위엄과 우아함을 표현해 내고 있어 서양 미술사가들은 이를 조소 역사상 가장 아름다운 여성 조각상이라고 격찬한다.

자세가 제한적이어서 당시의 조소는 앉아 있든 서 있든 항상 정면을 바라보고 몸을 곧추 세우고 있다. 설령 약간의 변화를 준다 해도 그저 왼쪽 다리를 약간 앞으로 놓는다든가 하는 정도에 머물 뿐이었다. 그 중 가장 유명한 조각상은 멘카우레 왕과 왕비의 조각상이다. 당시 벽화는 아직 초기 단계에 머물러 있었다. 중왕국 시대의 귀족 무덤에서부터 벽화가 차츰 유행하기 시작했는데 대다수가 일상생활과 나일강의 풍경을 묘사하고 있다. 아울러 중왕국 시대에는 피라미드의 건축이 점차 신전의 건축으로 대체되기 시작하면서 태양신을 숭배하는 이집트인은 오벨리스크를 건축하기 시작했다. 그 중 세누스레트 1세가 카르나크 신전이집트에서 신들의 왕으로 숭배된 아몬 신을 위해 만들어진 세계 최대 규모의 신전으로 무려 2천여 년 동안 만들었다고 함 앞에 세운 오벨리스크가 가장 유명하다.

고대 이집트는 신왕국 시대에 이르러 세력과 부가 정점에 달했고 예술은 전에 없던 번영을 이루었다. 이때의 조각상과 벽화 유물은 수량도 풍부하며 그 기술이 매우 성숙되어 있다. 또한 건축 공정과 각종 공예품은 고대 이집트의 생산 수준이 최고 수준에 달했음을 보여준다. 유명한 신전 건축물에는 아몬 신전, 람세스 2세 신전이 있다.

이집트인이 회화에서 거둔 성과도 모두 이 시기에 집중되어 있는데 가장 유명한 것은 바로 귀족 무덤의 회화이다. 주로 죽은 이의 생전 일상생활을 묘사하고 있으며 묘주의 사치스럽고 호화스러운 생

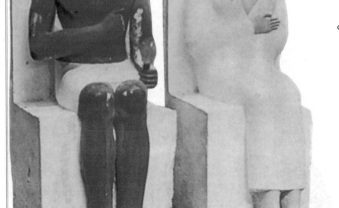

◀ **라호테프와 네페르트 부부의 좌상 제4왕조**
이 조상은 원래의 색채가 완벽하게 보존되어 있으며 인물의 자태가 건장하고 얼굴은 준수하며 힘이 느껴진다. 선은 부드럽고 편안하며 엄격한 양식적 제약 하에서 의심이 많은 왕자의 성격과 아내의 단정한 아름다움을 표현하고 있다.

활과 하인들이 목축, 농경에 종사하는 장면을 표현하고 있다. 회화형식은 고왕국, 중왕국 시대의 회화 전통을 계승하여 안정감을 강조하고 계급을 분명히 하며 인물의 얼굴은 옆면, 눈과 어깨는 정면, 허

◀ 여악사

고대 이집트 회화의 규칙은 이미 중왕국 시대에 확립되었다. 인물의 표현에 있어서는 얼굴은 옆면, 눈과 어깨는 정면으로 표현했다. 그림 중의 여악사는 자세가 부드럽고 아름다우며 인물의 전체적인 행동 방향은 좌측에서 우측으로 이루어진다. 그러나 이 유동감(流動感)은 홀로 반대 방향으로 고개를 돌리고 있는 여악사(가운데)로 인해 저지된다. 덕분에 조형은 치밀함과 함께 변화무쌍한 음률을 얻었다.

▲ 투탕카멘 옥좌의 등받이

투탕카멘은 고대 이집트 제18왕조의 파라오로 그의 무덤은 눈부신 부장품으로 가득한 고대 이집트 예술이다. 무덤에서 출토된 옥좌는 황금이 입혀졌으며 유리와 은 그리고 각종 보석으로 상감되어 있다. 옥좌의 등받이에는 화려한 파라오와 왕후의 부조상이 있다. 그림은 투탕카멘 왕과 아내의 다정스러운 모습을 묘사하고 있다.

리 아래로는 옆면으로 표현하는 엄격한 규칙을 따랐다. 벽화는 색채가 강렬하며 명암 효과를 강조하지 않았다. 고대 이집트 예술의 파라오 형상에 대한 묘사는 일반적으로 사실을 기초로 대상을 이상화하여 표현했다. 신왕국 시대, 이집트 조각 역사상 처음으로 못생긴 모습을 한 아멘호테프 4세의 조각상이 나타났는데 이는 그의 외모를 사실적으로 표현한 조각상이다.

▼ '사자의 서'

이집트의 예술은 모두 죽음을 주제로 한다. 이집트인은 죽은 후 신전의 제사장에게 '사자의 서'를 쓰게 하여 시체와 함께 묻었다. 내용은 사후 세계에서 난관에 부딪쳤을 때 외우는 주문과 영생을 얻을 수 있는 주문으로 이루어져 있다. 파피루스 두루마리에 새겨진 이 서는 누구나 가질 수 있다. 사진은 고대 이집트의 서기관 아니 '사자의 서'인 '아니의 파피루스' 중 일부분으로 사자와 아내의 형상을 묘사했으며 상형문자로 쓰여 있다.

고전시대의 미술

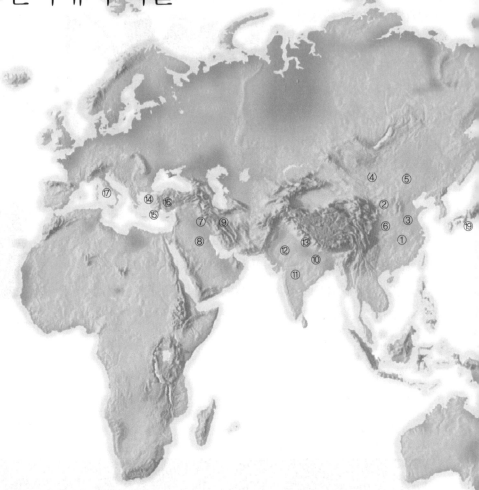

① **후난성 창사시**_동남쪽 외곽 초묘에서 출토된 비단에 그린 〈인물용봉도〉는 중국 최초의 그림이다.

② **산시성 시안시 진시황릉 병마용**_중국 진(秦) 조소예술의 획기적인 성과이다.

③ **허난성 뤄양시**_한(漢) 무덤 벽화는 풍부한 내용, 소박하고 정교한 예술적 표현으로 주목을 받았다.

④ **간쑤 둔황 모가오 굴**_'천불동(千佛洞)'이라고도 불리며, 중국에 현존하는 석굴 예술 중 규모도 가장 크고 내용도 가장 풍부한 석굴이다.

⑤ **산시성 윈강 석굴**_중국 북위 말기부터 당(唐) 시기의 중국 조형예술양식을 보여준다.

⑥ **허난 뤄양 남쪽 외곽 룽먼 석굴**_이전의 석굴 예술보다는 세속화되는 추세를 보여준다.

⑦ **아시리아**_웅장한 궁전 건축물로 유명한데 이들 궁전의 찬란

함은 이미 퇴색되었지만 그 내부에 자리한 정밀하고 아름다운 부조는 지금까지도 여전히 완벽하게 보존되어 있다.

⑧ **바빌로니아**_왕궁의 동북쪽에 위치한 세계적으로도 유명한 '공중정원'은 고대 그리스의 철학자 필론에 의해 세계 7대 불가사의의 하나로 일컬어졌다.

⑨ **페르세폴리스**_페르시아 제국의 수도로, 왕궁 유적은 페르시아 예술이 메소포타미아 예술 전통을 계승하고 이집트와 그리스 예술을 흡수했다는 사실을 생생히 보여주고 있다.

⑩ **인도 사르나트**_석가모니가 득도 후 처음으로 중생에게 가르침을 펴기 시작한 곳이었다고 전해진다. 또한 마우리아 왕조 때의 '아소카 왕 석주의 사자 주두'와 같은 각 시대의 조각이 보존되어 있는 것으로 유명하다.

⑪ **인도 산치 대탑**_초기 인도 불교 탑 양식의 전형을 보여주는 작품으로 탑문의 조각에는 초기 불교 예술의 정수가 한데 모

여 있으며, 동문의 탑문 횡량 아래 조각된 '수신(樹神) 야크시니야상'은 인도에서 표준으로 삼는 여성의 인체미를 잘 드러내고 있다.

⑫ **간다라**_현재 파키스탄에 위치하고 있으며 고대 인도 최초의 불상이 조형된 곳으로 알려졌다. 이곳의 불상은 고귀하고 준엄한 얼굴 모습이나 풍성한 옷 주름의 표현 등 그리스 양식을 닮아 있다.

⑬ **마투라 지역**_간다라 지역보다 다소 늦게 불상이 조성되어 중인도의 전통 속에서 성장했다. 양식은 본토 스타일을 따르고 있으며 건강한 나체의 육감적인 표현을 추구한다.

⑭ **아테네**_고대 그리스 예술의 중심으로 그 예술적 성과는 주로 조소와 신전 두 방면으로 집중되어 있으며 장엄하고 엄숙한 예술적 특징을 띤다.

⑮ **로도스섬**_헬레니즘 시대의 조각예술 중심지 중 하나로 〈라오콘〉, 〈니케상〉, 〈로도스의 거인상〉 등의 유명 조소작품들이 바로 이곳에서 탄생되었다.

⑯ **페르가몬**_헬레니즘 시대의 조각예술 중심지 중 하나로 갈리아인에 대항하는 투쟁을 조각의 주요 주제로 삼았다.

⑰ **로마**_로마 예술은 그리스 미술의 성과와 이집트 에트루리아 미술의 전통을 계승하였다.

⑱ **일본 도쿄**_야요이 문명, BC 3세기부터 AD 3세기, 도쿄 야요이초에서 발견된 전형적인 도기라 해서 이런 이름이 붙었으며 세련된 토기와 아연이 포함된 청동기 유물이 있다.

⑲ **일본 기나이 지방**_3세기 후반기, 이곳을 중심으로 웅장한 무덤들이 등장했는데 이는 일본 고분 시대의 도래를 의미한다. 무덤의 경계를 표시하는 얇은 붉은색의 원통형 토기인 하니와는 고분 시대의 고유한 토기이다.

⑳ **올멕 문명**_중앙아메리카 최초의 문명. 세계적으로 거석 두상이 유명하다.

▲ 디필론의 암포라
그리스, BC 9~BC 8세기

호메로스 시대는 그리스 조형예술이 싹을 틔우기 시작한 시기로 이때의 도기는 주로 무덤 부장용이나 신에게 바치기 위한 용도로 쓰였다. 전체적인 조형이 소박하고 몸체 장식은 기하학적 무늬가 많고 장식용 도안 및 인물 형상이 나타나기도 한다. 그러나 이 시기의 인물 묘사는 지나치게 단순했다. 디필론의 암포라라는 이 시기 도기의 전형으로, 도기 전체가 곡선으로 장식되어 있고 도기의 두 귀가 위치한 곳에는 인물이 묘사되어 있는데 윤곽만을 묘사한 장식적 부호에 불과할 뿐 사실적인 묘사에는 신경을 쓰지 않은 듯하다.

▶ 호메로스가 서사시를 읊는 그림

고대 그리스 조형예술은 대다수가 신화, 전설과 영웅 이야기에서 소재를 얻었는데 호메로스 서사시가 중요한 소재의 원천이 되었다. 호메로스 서사시는 『일리아드』와 『오디세이』로 이루어져 있는데 고대 그리스의 맹인 시인이었던 호메로스가 미케네 이래 수세기의 전설을 수집하고 정리한 것으로 유명하다. 호메로스 서사시의 내용은 고대 그리스 및 그 이후의 조소, 건축, 회화 등 예술형식에 끊임없이 반영되는 등 서양 예술의 원천이 되었다.

유럽

그리스 문명

그리스인을 뜻하는 그리스어인 헬레네스그리스 민족의 선조인 헬렌의 자손이라는 뜻 라는 단어는 호메로스의 서사시인 『일리아드』에서 처음 등장했다. 그러던 것이 그리스 암흑기BC 1100년에서 BC 800년까지에 '헬레네스' 라는 이름이 다른 명칭들을 대체하면서 결국 한 민족을 통칭하는 말이 되었다. 그리스 예술의 지리적 범위는 에게해를 중심으로 하기 때문에 에게 미술의 연장선으로 간주된다. 그리스 미술은 일반적으로 호메로스 시대혹은 기하학적 시대, 아르카이크 시대, 고전시대, 헬레니즘 시대의 네 단계로 나뉜다.

미케네그리스의 펠로폰네소스 반도 북동쪽에 있던 고대 도시. 미케네 문명의 중심지로 번영하였다 문명이 쇠락한 후 그리스는 암흑기로 접어들었고 문명은 정체 상태에 빠졌다. 이 시기에 대한 자료는 대부분 호메로스 서사시에서 얻기 때문에 이 시기를 '호메로스 시대' 라고도 부른다. 호메로스 서사시는 『일리아드』와 『오디세이』 두 편

으로 이루어져 있으며 미케네 문명 이래 여러 세기에 걸쳐 입으로 전해져 오는 전설들을 포함한다. 이 두 작품은 향후 그리스 미술의 기본적인 발전 방향을 정립했으며 그리스 미술의 무궁무진한 소재의 원천이 되었다.

암흑기의 도기 형상은 소박하고 크기가 다양하며 간단한 기하학적 장식만 있을 뿐 미케네 문명의 풍부한 도안은 찾아볼 수 없다. 조각작품임에도 불구하고 대부분 세밀한 묘사 없이 단순한 기하 형태를 띠고 있다. 바로 이런 연유로 이 시기를 '기하학적 시대'라 부른다.

아르카이크 시대

아르카이크'고풍의', '더 낡은', '태초의'라는 뜻의 그리스어 아르카이오스archaios에서 유래된 말 시대는 그리스 조형예술의 형성기로 초기 예술 스타일은 근동 미술의 영향을 받아 동방적 모티브가 강했으나 이후 차츰 독자적인 스타일을 형성해 갔다. 이 시기에는 도리아식과 이오니아식이라는 그리스 건축의 두 가지 기본 주식이 나타났고 그리스 신전의 전형적인 양식인 열주식 건축양식이 형성되었으며 조각예술 발전의 기본적인 특징을 다지고 도기화의 '시각적 내러티브' 양식을 확립하였다.

BC 7세기, 그리스는 대리석으로 인물상을 조각하기 시작했는데 그들이 만든 서 있는 인물상은 분명 이집트로부터 영감을 받았음이 틀림없다. 초기 조각은 이집트 조소의 '정면성'의 법

◀ **청동마 BC 8세기**
이 청동마는 기하학적 양식의 작품으로 소박한 스타일, 개괄적이고 간략한 조형, 단순한 형식, 힘 있는 표현이 돋보인다. 예술의 자유 및 예술가의 조형적 표현 능력이 잘 드러난 작품이다.

▲ **쿠로스** 청년을 뜻하는 그리스어. 고대 그리스 미술에서 아르카이크 시대의 청년 나체 입상 조각을 가리킨다. BC 6세기

고대 그리스인은 스포츠를 즐기고 신체의 건강미를 숭배하여 매년 나체로 경기를 하는 스포츠 이벤트를 진행했는데 이러한 것들이 고대 그리스의 조소와 회화에서 잘 나타나고 있다. 사진의 청년은 건장한 신체, 발달된 근육, 적당한 신체 비율을 보이는데 이를 통해 아르카이크 시대의 조각은 이미 이집트 조각의 양식화된 한계에서 벗어났음을 알 수 있다. 그러나 청년의 다리가 놓여진 자세를 보면 여전히 이집트 조각의 영향이 남아 있음을 알 수 있다.

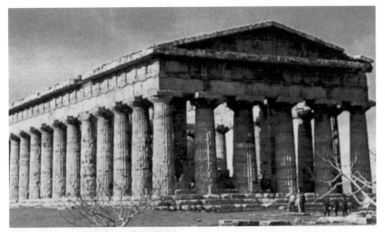

◀ 포세이도니아의 헤라 신전 BC 5세기

그리스인은 대중 활동을 중시해 자주 야외 광장에 모여 정치, 종교 집회 및 상업, 스포츠 등의 활동을 진행했고 덕분에 신전은 공공장소가 되었다. 이로 인해 고대 이집트와는 달리 그리스 건축물은 신전을 중심으로 건축되었으며 신전은 제사와 집회 장소로 사용되었다. 이들 신전은 대다수가 열주식으로 건설되었으며 건축물 주위는 모두 석주 회랑으로 둘러싸여 있다. 신전 건축의 발전은 그리스 도리아 주식과 이오니아 주식의 등장을 촉진했다.

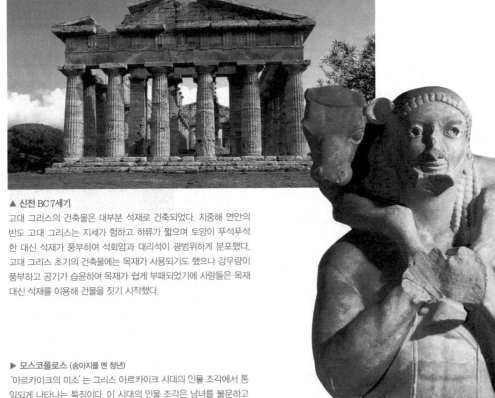

▲ 신전 BC 7세기

고대 그리스의 건축물은 대부분 석재로 건축되었다. 지중해 연안의 반도 고대 그리스는 지세가 험하고 하류가 짧으며 토양이 푸석푸석한 대신 석재가 풍부하여 석회암과 대리석이 광범위하게 분포했다. 고대 그리스 초기의 건축물에는 목재가 사용되기도 했으나 강우량이 풍부하고 공기가 습윤하여 목재가 쉽게 부패되었기에 사람들은 목재 대신 석재를 이용해 건물을 짓기 시작했다.

▶ 모스코폴로스 (송아지를 멘 청년)

'아르카이크의 미소'는 그리스 아르카이크 시대의 인물 조각에서 통일되게 나타나는 특징이다. 이 시대의 인물 조각은 남녀를 불문하고 모두 얼굴에 함축적이며 양식화된 미소를 띠고 있다. 남성 조각은 모두 양팔을 늘어뜨리고 왼발을 앞으로 내민 채 서 있는 모습이다. 그에 비해 여성 조각은 상대적으로 동작이 유연하며 서 있는 자세가 다양하다.

▶ **아르카이크 시대의 흑화식, 적화식 도자기**
그리스 시대 도기화의 초기 양식은 고대 이집트, 메
소포타미아의 영향을 받아 대부분 초기 오리엔탈의
특징인 식물 무늬로 표현되었다. BC 7세기 이후에
이르러 소재가 광범위해지면서 주로 신화 이야기와
일상생활을 주제로 하는 내러티브 회화양식을 취하
게 되었다. 사진은 아르카이크 시대의 흑화식, 적화
식 도기로 각각 아킬레스와 아이아스가 장기를 두는
모습과 리디아의 왕 크로이소스가 화형당하는 장면
을 묘사하고 있다. 두 가지 양식을 비교해 볼 때 흑
화식 도기의 인물 형상이 한층 더 깊고 품위가 있어
보인다.

칙을 이용해 제작되어 소박하다. 조각상의 형체는 비교적 딱딱하고 경직되어
있으며 중심이 모두 양발 사이에 위치해 있다. 인물상은 모두 얼굴에 동일한
미소를 띠고 있는데 이것이 당시의 전형적인 예술 스타일이 되어 훗날 사람들
은 이를 '아르카이크의 미소'라 부른다.

　BC 8세기, 그리스와 근동 지역과의 광범위한 무역 왕래가 이루어지면서
그리스인의 주요 일상용품이자 수출품인 도자기에서 인물과 동물의 형상이
나타나기 시작했다. 그리스인은 〈디필론의 암포라〉, 〈기하학적 양식의 크라
테르그리스 시대에 술을 물로 희석할 때 사용된 용기〉처럼 동식물을 도안화하여 장식성을
높였다. BC 6세기 중반 이후로 도기화는 점차 흑화식과 적화식의 두 가지
양식이 주를 이루기 시작했다. 흑화식은 주체가 되는 인물을 흑색으로 칠하
고 배경은 도토(陶土)의 적갈색을 유지하며 선각을 통해 윤곽을 두드러지게
하고 세밀한 표현은 하지 않는 방식이다. 적화식은 BC 6세기 말에 시작되
었는데 흑화식과는 정반대로 배경을 흑색으로 하고 주체가 되는 부분은 도
토의 적갈색은 유지하며 인물의 세부적인 표현을 선으로 묘사하여 선의 표
현력을 충분히 드러내는 방식으로 인물의 동작과 표정을 묘사하는 데 유리
하다. 이런 양식은 신화와 현실생활을 주로 묘사하면서 고전시대에 유행하
였다.

고전시대

BC 5세기 전반, 아르카이크에서 고전시대로 발전하는 과정에서 그리스는 페르시아 전쟁을 겪게 되었다. 전쟁이 그리스인에게 남긴 영향은 고스란히 예술 창작 속으로 스며들어 조각상에서는 전투와 영웅의 업적을 칭송하기 위한 주제가 나타나고, 이상미를 추구하는 예술양식이 형성되었다. 또한 정면의 정적인 동작과 자세만을 묘사하던 기존의 표현방식은 운동감이 넘치는 인체 형상을 묘사하는 표현방식으로 전환되었다.

고전시대의 조각은 아르카이크 시대의 제약과 장식성에서 탈피했다. 조각가는 사실성에 무게를 둔 이상미를 추구하여 균형 잡힌 비율, 정확한 구조, 뚜렷한 형체의 인체를 표현해 냈다. BC 4세기에 이르러 조각들은 형식미 창조에 집중하며, 인물의 심리를 묘사하는 데 무게를 두었다. 부드럽고 아름다운 표현방식이 차츰 예전의 영웅적 기개와 힘 있

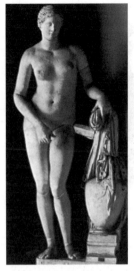

▲ 크니도스의 아프로디테
BC 350년
그리스의 유명 조각가인 프락시텔레스의 작품이자 그리스 고전시대를 대표하는 조각작품이다. 작가는 아프로디테의 온화한 성격과 아름답고 풍만한 신체, 그리고 탄력 있는 근육을 사실적이고 생동감 넘치게 표현했는데 그 옆의 화병과 옷의 주름 덕분에 아프로디테의 우아함이 더욱 부각되었다.

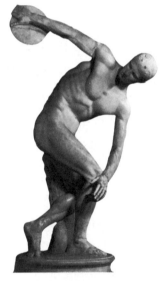

▲ 원반 던지는 사람 미론 원작
고대 그리스에서는 스포츠를 중시해 남자아이들은 어려서부터 집을 떠나 군대에서 훈련을 받아야 했다. 이는 단순히 신체의 건강을 위해서가 아니라 용감하고 호전적인 정신을 키우기 위함이었다. 또한 나체로 참여하는 각종 경기를 진행했는데 여성의 참가는 금지되었다. 같은 시기 스파르타에서는 여자아이들도 신체를 훈련해야 했고 그들만의 경기도 있었다. 이런 소재들이 조각에도 반영되어 아르카이크 시대의 정적인 자세에서 탈피해 인물의 운동감과 내면 감정 묘사에 힘을 쏟았다.

▼ 아테네 아크로폴리스의 파르테논 신전
고대 그리스에는 수많은 철학사상의 학파가 있었지만 자연 현상에 대한 이해는 여전히 신화에 의존하는 수준에 머물렀고 점차적으로 제우스, 아테나를 대표로 하는 신들의 계보가 형성되기 시작했다. 아테네의 아크로폴리스 중심에 위치한 파르테논 신전은 아테네의 수호신인 아테나를 위해 도리아 양식으로 건설되었다.

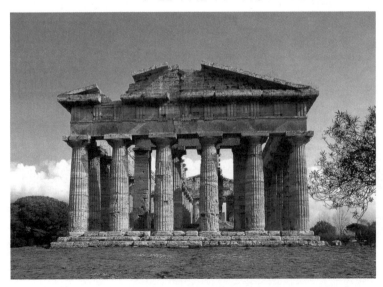

는 예술양식을 대신하기 시작하면서 인간적인 모습의 여신 조형이 잇따라 등장했다.

아울러 그리스 고전시대에는 주로 신전을 위주로 하는 건축 방면에서도 괄목할 만한 성과를 거두었는데 대표적인 건축작품으로는 아테네 아크로폴리스의 신전군(神殿群)을 들 수 있다. 건축적 구성과 장식적 요소, 기념성과 장식성, 내용과 형식이 고도로 통일되면서 조화와 규율, 엄숙함과 장엄함이라는 그리스 미술의 주요 특징을 명확히 보여주고 있다.

헬레니즘 시대

BC 334년, 마케도니아의 알렉산드로스는 군대를 이끌고 동방 원정을 시작했다. 그는 연이어 페르시아 및 소아시아 지역을 점령하고 지금의 이집트, 시리아부터 인더스강에 이르는 광대한 지역에 여러 소왕국을 건립하였다. 알렉산드로스의 동방 원정은 피정복 지역의 주민들에게는 재난을 가져다주었지만 한편으로는 동서 문화 교류의 새로운 시대를 열어주는 계기가 되었다. 이 시기에 그리스 예술이 피정복 지역으로 광범위하게 퍼지면서 각 지역 고유의 예술과 서로 융화되었고,

◀ **죽어가는 갈리아인** BC 230년
이 작품은 갈리아인을 무찌른 것을 기념하기 위해 만들어진 작품으로, 작가는 인물이 고통 속에 몸부림치는 모습을 생동감 있게 묘사함으로써 갈리아인의 불굴의 의지와 용맹성을 표현했다. 이 작품은 고전시대의 정적이고 장엄한 표현 대신 생명력 넘치는 극적인 표현을 보여주고 있다.

▶ **익수스 대전**
알렉산드로스의 동방 원정은 헬레니즘 시대 동서의 문화 교류를 촉진시키고 다양화된 예술형식으로의 발전을 이끌어냈다. 사람들은 차츰 숭고하고 이상적인 심미관을 벗어던졌고 예술작품은 귀족 계급의 구미에 맞도록 제작되었다. 이 그림은 BC 333년 알렉산드로스와 페르시아 국왕이 익수스에서 전투를 벌이는 장면을 묘사하고 있는데 알렉산드로스의 혁혁한 공을 드러내고 있다.

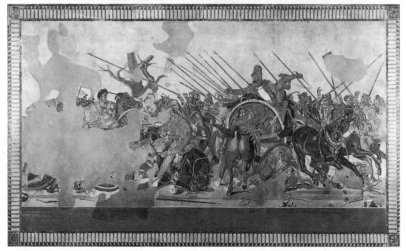

아울러 대형 건축물에도 새로운 변화가 생겨났다. 웅장한 신전은 지난날의 빛나는 지위를 잃은 반면, 궁전과 개인 저택은 한층 더 풍부해지고 호화로워졌다. 소박한 도리아식은 차츰 자취를 감추고 호화로운 이오니아 주식과 코린트 주식이 인기를 끌었다.

고전시대의 조각과 비교해 헬레니즘 시대의 조각예술은 더욱 다양한 표현 방식을 추구했다. 인물의 독특한 개성을 강조하는 조각이 급격히 증가하고, 군상(群像)을 비롯해 세속적 조각싱과 기념적 조각상이 대거 등장하였다. 조각작품에서 이전의 엄숙하고 숭고한 분위기가 점차 사라졌지만 〈밀로의 비너스〉처럼 고전 양식을 계승한 작품도 적지 않았다.

이 시대의 조각예술은 소아시아의 페르가몬처럼 비극적인 양식에서 비약적

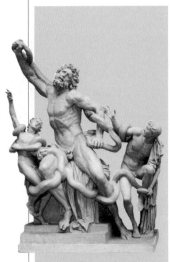

▲ 라오콘 BC 2~BC 1세기
이 조각은 트로이 전쟁 신화에서 영감을 얻어 만들어졌다. 고대 그리스인은 목마를 이용해 트로이를 공격할 예정이었는데 트로이의 사제인 라오콘은 이를 간파하고 트로이의 주민들에게 목마를 성 안으로 들여놓지 못하도록 호소하였다. 그의 행동에 격노한 아테네의 수호신인 아테나는 두 마리의 거대한 뱀을 보내 라오콘 삼부자를 죽였다. 조소는 신과 인간의 충돌을 표현하고 있고, 피라미드형 구조로 이루어졌다. 공포와 고통으로 가득한 표정의 라오콘은 중간에 있다. 몸이 격렬하게 비틀려 있는 데 비해 표정으로 나타나는 고통은 다소 가벼워 보인다. 독일의 사상가 레싱은 이를 소재로 하여 고대 그리스의 조소와 문학을 분석했는데, 그에 따르면 고대 그리스 조각은 엄격함과 숭고함이라는 창작 원칙을 준수하였기 때문에 '추함'을 회피할 수밖에 없었다고 한다.

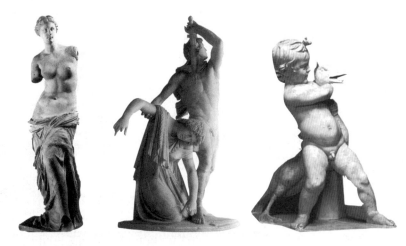

▲ 밀로의 비너스 (왼쪽)
고대 그리스 조각은 플라톤의 '이데아론'의 영향을 받아 예술작품 중의 사물과 사람을 이상화했다. 헬레니즘 시대의 조소는 세속적인 방향으로 발전하였고 이전의 조소작품 속에서 느껴졌던 장엄하고 숭고한 분위기는 차츰 옅어졌다. 이 시기에도 여전히 신과 인간이 같은 모습이라는 조각 원칙이 이어졌으며, 여성 인체의 육체미 묘사에 있어 괄목할 만한 성과를 이루어냈다.

▲ 아내를 죽이고 자결하는 갈리아인 (가운데)
이 조소는 패전 후 포로가 되기를 원하지 않는 갈리아인이 아내를 죽인 후 자살하는 장면을 묘사하고 있다. 그리스인은 이민족을 묘사할 때 그들의 고집스러움과 고통스러운 표정을 두드러지게 하여 비장한 장면에 숭고함을 더했다. 이는 표면상으로는 갈리아인의 불굴의 정신을 찬양하는 것으로 보이나 실질적으로는 승리자의 위대함을 부각시키기 위한 것이었다.

▲ 거위를 안은 아이 (오른쪽)
귀족의 구미에 맞춘 작품의 전형으로, 아이는 왼쪽 다리를 앞으로 내밀고 오른쪽 다리를 굽히고 있다. 조각가는 소년이 거위와 놀고 있는 순간을 생동감 넘치게 묘사함으로써 현실생활의 한 장면을 사실적으로 표현해 냈다. 원작은 청동으로 만들어졌는데 현재까지 보존된 것은 로마 복제품이다.

인 발전을 거두었다. BC 3세기, 페르가몬인은 수차례 침략해 왔던 갈리아인을 무찔렀는데, 이 때문에 갈리아인에 대항하는 투쟁이 이 지역 조각예술의 주제가 되었다. 〈죽어가는 갈리아인〉, 〈자살하는 갈리아인〉 등의 작품은 모두 패전 후 갈리아인의 비극적인 형상을 묘사한 것으로 능숙한 사실적 수법이 돋보인다. 또한 에게해 유역에서는 유명한 로도스 학파가 등장했다. 그들은 복잡한 구조의 인물 군상과 거대한 조각상을 대량으로 제작했으며 건장하고 힘있는 남성 인체와 긴 옷을 늘어뜨린 여신을 즐겨 제작했다. 대표작으로는 〈라오콘〉을 들 수 있는데 거대한 뱀에 휘감겨 있는 인체에서 극심한 고통의 감정과 격렬한 움직임이 잘 묘사되어 있어 그 비장함이 그대로 느껴진다.

18세기 독일의 유명한 미술사가인 빙켈만은 『회화 및 조각에 있어서의 그리스 미술품의 모방에 관한 고찰』에서 그리스 조각에 대해 결론적인 평가를 내렸다. "그리스 걸작은 보편적이면서도 주요한 특징이 있는데 바로 고귀한 단순성과 정적인 위대함이다. 바다 표면이 사납게 날뛰어도 심해는 평온한 것처럼 그리스 조각들은 휘몰아치는 격정 속에서도 침착함을 잃지 않는 위대한 영혼을 나타낸다."

로마 문명

로마 미술과 그리스 미술은 평행 관계를 이루며 발전했지만 고대 그리스 미술

▲ **콘스탄티누스의 개선문**
고대 로마인은 그리스인처럼 상상력이 풍부하지는 못했다. 그들은 실용성을 더욱 중시하고 공공시설을 건설하는 데 많은 공을 들였다. 콘스탄티누스의 개선문은 312년 콘스탄티누스 대제가 막센티우스와의 전쟁에서 승리한 기념으로 건설되었다. 개선문은 로마인들이 계승한 고대 그리스 주식을 기초로 하여 발전시킨 주식과 아치형을 결합시켜 건축한 구조물이자 장식물이다. 표면의 부조 장식은 이전의 황제들이 건축했던 여러 양식의 건축물을 본떠 만든 것이기 때문에 양식 면에서 통일성이 떨어진다.

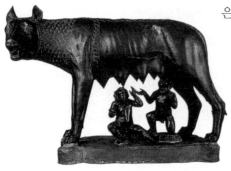

은 동시대의 로마 미술을 압도하는 번영을 이룩했다. BC 1세기에 이르러 그리스가 차츰 쇠락하면서 세력이 강성한 로마에 정복당하고 말았다. 이때 로마 미술은 그리스 미술의 성과를 이어받고 에트루리아 미술의 전통을 발전시켜 유럽 고전 미술에서 중요한 위치를 차지했다.

로마 문명의 초기 단계에서 에트루리아인은 중요한 위치를 차지한다. 일찍이 BC 8세기부터 BC 2세기까지 에트루리아인은 그리스 예술의 성과를 대량으로 흡수하여 아치형 건축물과 오리엔탈 양식의 장식 벽화 및 사실적인 청동, 테라코타 조소 등의 예술품을 창조해 냈다. 그러나 에트루리아는 결국 로마에 의해 멸망했고, 로마인은 이를 발판 삼아 강대한 제국을 건설하고 타 민족을 정벌하였다. 이로써 각지의 문화 예술이 전리품, 포로와 함께 끊임없이 로마로 유입되었다.

▲ 암늑대상 로마, BC 5세기
이 조각은 로마의 상징이다. 전설에 따르면 고대 로마의 건설자인 쌍둥이 형제 로물루스와 레무스는 암늑대가 키웠다고 한다. 그들은 성장한 후 원수들을 물리치고 티베르 강변에 새로운 도시를 세웠다. 그러나 훗날 형제는 새로운 도시의 통치자 지위를 놓고 다퉜고, 결국 로물루스가 동생을 죽이고 새 도시의 이름을 자신의 이름을 따서 로마라 지었다. 이 조소는 민족 발원의 시조를 기념하는 의미가 있어 당시 로마인들이 높게 받들었다.

로마의 회화는 프레스코와 모자이크 기법이 발달하였다. 벽화는 폼페이 벽화가 대표적인데 소재가 풍부하고 색채가 아름다우며 공간을 표현하는 기법도 탁월했다. 모자이크화는 흔히 주택과 궁전의 장식에 사용되었다. 로마 회화는 표현양식과 수법이 저마다 다르지만 전반적으로 인물의 미묘한 심리 묘사 및 사실감의 표현, 숙련된 음영의 사용 면에서 큰 성과를 거두었다.

그리스 조각이 전리품으로 로마에 유입되면서 초기 로마 조각도 전통적인 그리스 조각의 영향을 받아 형상을 만들어낼 때 장식에 신경을 쓰고 동작과 표정이 비교적 규범화되었다. 그 후 로마인은 자신들의 판단에 따라 인물 조각 기법의 처리, 정서의 표현 및 사소한 부분의 과장과 강조

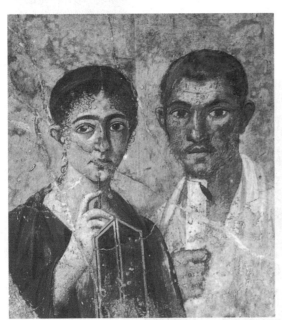

◀ 제빵사와 그의 부인 BC 1세기
폼페이 고성에서 출토된 초상화, 화가가 인물의 성격 묘사에 무척이나 공을 들였다는 걸 알 수 있다. 남편은 다소 수줍음을 타는 성실한 청년으로 그의 눈과 입술에서 이러한 특징을 엿볼 수 있다. 부인은 생각에 잠긴 듯 필기구로 턱을 괴고 있으며 남편보다 훨씬 영리해 보인다. 곱슬거리는 머리는 섬세함과 따뜻함을 표현해 주고 있다.

등의 영역에서 수없이 새로운 기법을
창조하고 현실적인 특징을 더 많이 표
현해 냈다. 하드리아누스 황제 시대에
토장(土葬)이 유행하면서 석관이 등장
했다. 석관 위에는 인물과 식물 문양을
조각했는데 이것이 새로운 조각 형상이
되었다. 2세기 이후 석관의 도안은 더
욱 복잡해졌으며 3세기에 이르러서야
석관은 조각의 흐름을 잘 나타내는 주
요 대상이 되었다. 그 밖에도 로마인은
그리스와 에트루리아인의 건축 성과를

◀ **귀족 부인의 상 BC 1세기**
뚜렷한 성격 묘사는 로마 인물 조
각의 가장 두드러지는 특징이었
다. 조각상의 여인은 표정이 딱딱
하게 굳어 있다. 또한 작가는 명암
의 대비가 주는 미묘한 효과로 여
인의 곱슬머리의 울퉁불퉁한 모양
을 강조함으로써 그녀의 부드럽고
빛나는 얼굴을 부각시켜 더욱 아
름답고 풍성하게 보이도록 했다.

바탕으로 건축 재료, 구조, 시간과 공간 등의 영역에서 더욱 많은 것들을 창조
하였다. 광장, 교량, 극장, 목욕탕, 궁전, 주택, 개선문, 기념주 등을 대량으로
건축하였다. 이들 건축물은 규모가 크고 엄숙한 것이 특징이다. 4세기 후반부
터 고대 로마 건축물은 날로 쇠락하였다.

◀ **부부의 관 로마, BC 520년**
에트루리아인은 이탈리아 에트루
리아 지역에서 생활했으며 로마인
처럼 무덤을 중요하게 생각했다.
묘실에는 선명한 색채의 벽화가
꽤 많이 그려져 있는데, 일상생활
에서 소재를 얻어 그려진 그림들
로 무덤과는 별로 상관이 없는 주
제들이다. BC 3세기 로마인의 침
략으로 인해 벽화는 즐겁고 자유
로운 분위기에서 엄숙하고 긴장된
분위기로 바뀌었다. 이 관에서도
인물이 앉아 있는 자세를 취하고
있다든가, '아르카이크의 미소'를
띠고 있다든가 하는 모습을 통해
고대 이집트와 그리스의 영향을
받았음을 알 수 있다.

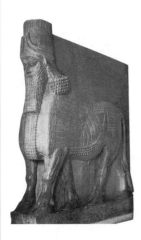

▼ 아시리아 궁전의 수호 동물 라마수 BC 8세기
아시리아인에게는 수메르인과 같은 종교에 대한 굳은 신앙도, 이집트인과 같은 내세에 대한 믿음도 없었다. 그들은 현실생활을 중시하여 화려하고 장엄한 궁전을 건축함으로써 힘과 지위를 드러냈다. 사진은 사르곤 2세 궁전의 고부조 모양이나 형상을 나타낸 살이 매우 두껍게 드러나게 한 부조 수호 동물로 날개를 지닌 사람의 얼굴과 동물의 몸을 가진 형상을 하고 있다. 다리가 다섯 개로 조각되어 각 방향에서 볼 수 있으며 정면에서 볼 때는 걷고 있는 모습이다.

아시아

메소포타미아 미술

아시리아 미술

아카드 왕국의 등장은 메소포타미아의 예술 스타일을 사실주의 양식으로 변화시켰고, 고대 바빌로니아 예술은 이 사실주의를 더욱 정확하고 진실되게 표현함으로써 이후의 아시리아 미술에 지대한 영향을 끼쳤다. 문화적으로 아시리아인은 수메르인의 영향을 받았으나 수메르인의 예술처럼 경건한 종교적인 색채를 띠지는 않는다. 그들의 예술은 세속적인 생활을 그려내 매우 현실적이다.

내세를 믿던 이집트인과는 달리 아시리아인은 현세의 생활을 더욱 중시했다. 새로운 국왕이 왕위에 오를 때마다 새로운 궁전을 짓느라 대규모 건축 사업을 벌였는데 바로 이 시기에 메소포타미아 역사상 가장 거대하고 화려한 궁전이 건축되었다. 이들 궁전의 찬란함은 이미 퇴색되어 찾아보기 힘들어졌지만 궁전 내부에 장식된 정교한 부조들은 오늘날까지도 여전히 완벽하게 보존되어 있다.

아시리아 미술은 바빌로니아 미술의 기초 위에 세밀하고 우아함을 한층 더 강조했다. 부조는 극히 사실적인 수법으로 전쟁, 수렵 등 손에 땀을 쥐게 하는 장면들을 표현해 격렬한 동작과 긴장된 분위기가 지배적이다. 이런 장면들을

▶ 죽어가는 암사자 BC 7세기
아시리아인은 메소포타미아 북부에서 생활하는 셈족으로 수렵에 능숙하며, 한정된 땅에서의 경쟁으로 인해 무예를 숭상하는 문화가 형성되었다. 그들은 대형 포획물을 포획함으로써 자신의 위용을 드러냈다. 이 작품은 천부조얕은 부조의 형식을 사용하였으며 이미 화살을 많이 맞아 뒷몸을 들 힘조차도 없고 앞발로 간신히 몸을 지탱하며 고개를 들어 고통스러운 울부짖음을 내뿜고 있는 암사자를 묘사하고 있다. 작품에서 표현되는 사실적인 묘사와 긴장감에 대한 묘사는 장식성을 뛰어넘어 아시리아인의 용맹한 생명력을 표현해 내고 있다.

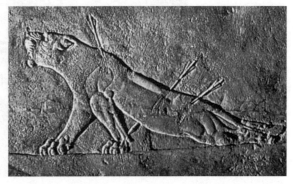

통해 아시리아 예술의 성숙된 구도를 엿볼 수 있다. 또한 아시리아 조소예술은 정확한 묘사와 사실적이며 완벽함을 추구하는 경향 탓에 장엄하고 화려한 것이 특징이다.

신바빌로니아 미술

BC 7세기, 아시리아는 적의 연합 공격으로 인해 멸망했다. 고대 바빌로니아 왕국은 천여 년 후 다시금 통치권을 회복했는데 역사에서는 이를 '신바빌로니아 왕국'이라 부른다. 신바빌로니아의 미술적 성과는 바빌론성의 건축에 집중되어 있다. 바빌로니아는 웅장한 도시와 호화로운 궁전 건축으로 특히 유명한데 도시 북쪽에 건설된 '공중정원'은 세계 7대 불가사의의 하나로 일컬어진다.

　웅장하고 호화로운 신바빌로니아 미술은 장식적인 효과가 강렬하다. 궁전의 벽면은 모두 채색 타일과 정교한 사자상으로 장식되어 있고, 타일에는 현실과 상상 속의 동물들이 묘사되어 있다. 그러나 이들 동물에서 더 이상 아시리아 미술에서의 강렬한 생명력을 찾아보기는 힘들다.

　이 시기에 흔히 사용되었던 유약을 바른 벽돌 부조는 아시리아 예술 전통을 풍부하게 하는 동시에 발전시켰다. 그러나 평면적인 아시리아의 부조와는 달리 당시의 부조는 형상을 묘사한 후에 다시 유약의 색으로 장식하여 조형물에 생동감과 화려함을 불어넣었다. 신바빌로니아 건축의 유약 벽돌은 아라비아 건축에도 영향을 미쳐 훗날 서아시아 지역의 이슬람 건축예

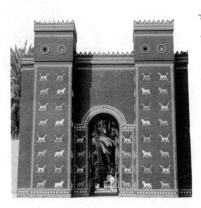

◀ **신바빌로니아 이시타르의 문**
신바빌론성의 주요 건축은 유약을 바른 벽돌로 벽면을 장식했다. 이시타르의 문처럼 한두 종류의 동물 그림을 가지런하게 지속적으로 배열하여 신바빌로니아 미술의 거대함, 호화로움, 장식적인 특징을 보여주고 있다.

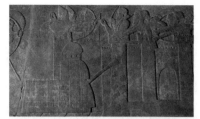

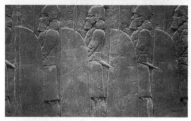

▲ **아시리아 병사**
도시에 대한 공격과 정복은 아시리아 예술의 지속적인 주제로, 이들 부조는 아시리아 왕의 군사 토벌의 성과를 기념하고 궁전의 벽면을 장식하는 데 요긴하게 쓰였다. 위의 부조는 아시리아인이 쇠로 감싼 망치로 성을 공격하는 모습을 묘사하고 있고, 아래의 부조는 무장한 아시리아 사병이 행진하는 모습을 묘사하고 있다.

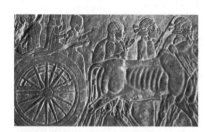

▲ **민족의 방랑**
신바빌로니아 네부카드네자르 왕은 예루살렘을 점령하고 유대인을 고향에서 몰아내 바빌론성에서 노예로 생활하게 했는데, 역사에서는 이를 '바빌론 유수'라 부른다. 우리는 이 부조를 통해 당시에 추방당했던 유대인의 모습을 상상해 볼 수 있다.

술이 여러 방면에서 신바빌로니아의 장식 스타일을 계승하도록 했다.

페르시아 미술

BC 6세기, 이란 고원에서 일어난 페르시아는 점차 강성해지다 BC 550년 키루스 2세 때 페르시아 왕국을 건립하고 그 후 다시 신바빌로니아를 점령해 서아시아 전 지역을 정복하였다. 다리우스 1세의 재위 기간 동안 페르시아는 전성기를 맞아 이십트뿐 아니라 서쪽으로는 유럽, 동쪽으로는 인도로까지 그 세력이 확대되었다. 그리하여 인류 역사상 페르시아는 유럽, 아시아, 아프리카 세 대륙에 걸친 대제국이 되었다.

페르시아인은 정복한 영역의 다양한 문화를 폭넓게 흡수했다. 이 시기의 건축과 조소는 메소포타미아 예술 전통을 계승함과 동시에 이집트, 그리스의 요소들도 흡수했다. 건축물은 일반적으로 거대한 석조 토대 위에 건설되어 궁전에 석주가 많다. 페르세폴리스 왕궁의 다리우스 접견실처럼 밀집된 석주를 특징으로 하는 건축 형태는 이집트 신전의 다주식(多柱式) 구조와 매우 흡사하다. 당시의 페르시아 궁전은 매우 호화롭고 대부분 부조로 장식되어 있는데 주로 예배, 조공, 의식과 같은 역사적, 종교적 장면들이 묘사되어 있다. 아시리아 부조의 호방하고 거친 스타일과 비교해 볼 때 페르시아의 부조는 한층 더 평화롭고 근엄하며 장식성이 뛰어나다. 각인된 인물과 동물의 형상은 거의 모두 측면을 묘사하고 있는데, 이는 인물의 머리는 측면을, 어깨는 정면, 하체는 측면을 보이는 이집트 부조의 형식과 비교했을 때 독특한 면모를 보여준다.

BC 331년, 페르시아 제국은 알렉산드로스 대제에 의해 멸망했는데 이는 고대 오리엔트 문명의 종료와 새로운 그리스 문명의 시작을 상징한다.

▲키루스 2세 궁전 부조 BC 6세기
히타이트인의 건축 스타일을 받아들이고 있으며, 기둥을 통해 공간을 확대했다. 사진은 페르시아 궁전 폐허 위에 남아 있는 석조 기둥으로 궁전은 당시 각국이 조공을 바치던 중심지였다.

▼ 조공행렬도 BC 5세기
페르세폴리스에 위치한 궁전 건축으로 다리우스 1세의 재위 기간부터 건축되어 반세기 만에야 겨우 완성되었다. 오늘날의 유적지에서도 여전히 당시의 찬란함을 엿볼 수 있다. 궁전 평대(平臺)의 입면(立面)에 가지런한 부조 띠가 장식되어 있는데 고대 이집트의 양식을 계승한 후 약간의 조정을 거친 듯 머리와 신체가 모두 측면을 향하고 있다.

▶ 은제 각배
페르시아 제국에서 보편적으로 사용된 뿔 모양의 잔으로 성교한 공예와 특이한 조형, 생동감 넘치는 형상은 실로 매력적이다. 몸통의 아래위로 정교한 조각이 있다. 동물 형태와 잔의 결합이 서로의 장점을 부각시켜 페르시아 금속 공예의 독특한 스타일과 페르시아인의 정교한 기술이 드러난다.

중국 미술

서주, 춘추전국 시대

미케네와 같은 유럽의 나라들과는 달리 중국에서는 상부터 주까지 이어지는 왕조의 변천을 겪으면서도 한 왕조의 붕괴가 문화 발전의 연쇄적인 단절로 이어지지는 않았다. 서주(西周)는 상나라의 청동기 주조 기술을 계승하여 그 형태나 수량 면에서 모두 발전을 이룩했다. 이 시기의 청동기 장식은 상의 자질구레함에서 소박함으로 변모하면서 무늬 장식 및 배열 방식이 모두 정교하고 간결해졌다. 춘추전국 시대의 청동기는 상과 서주 시기의 것과 비교했을 때 큰 차이가 난다. 청동기의 종류 및 장식이 나날이 세속화, 생활화되면서 실용 위주의 도구들이 늘어났다. 장식 무늬는 차츰 신비스럽고 위엄 있는 기조에서 벗어나 연회, 사냥, 전쟁 등과 같은 현실생활의 소재를 많이 반영했다. 동물문, 식물문, 기하문과 형상문이 이전의 도철문_{중국 은殷, 주 때에 '도철'이라는 상상 속의 동물 모양을 본떠 종이나 솥 따위에 새긴 무늬,} 수면문을 대신했고 또한 상감, 도금, 금은상감, 세선조(細線彫) 등의 새로운 공예도 등장했다.

서주 옥기는 그 수량에서나 조각 공예 방면에서나 모두 상에 못지않았으나 형상과 종류에서는 커다란 발전을 거두지 못했다. 또한 다소 단조롭고 지나치게 관습적인 면도 적잖이 있었는데 이는 서주의 엄격한 종법(宗法), 예의풍속 제도와 무관하지 않다. 춘추전국 시대에 이르러 생산력의 발전, 사회사상의 활기, 인간 가치의 제고가 이루어지면서 공예 미술이 과거 예의범절의 한계를 뛰어넘는 계기가 됐다. 옥기는 과거의 간단하고 소박한 풍모에서 벗어나 다양한 스타일의 조

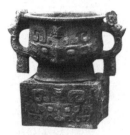

▲ 이궤 서주 초기
서주 시기에는 종법(宗法)제도와 예악(禮樂)제도를 제정함에 따라 제사에 사용되는 여러 가지 예기도 증가했다. 형식 면에서는 상의 도철문을 계승하여 소박하고 중후한데 상 왕조 때와 같은 엄숙함과 신비감은 이미 찾아볼 수 없다.

▼ 옥황
상부터 서주, 전국을 지나면서 옥기 조각은 한층 더 정교해졌고 무늬 장식도 다양해졌다. 옥황은 하늘의 무지개를 모방한 것으로 서주 이후 옥황의 패용 방식은 과거의 단독 패용에서 차츰 여러 개를 함께 패용하는 방식으로 변화되었다.

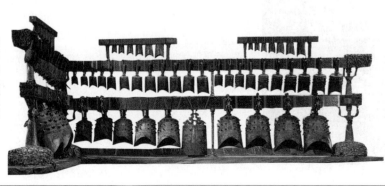

▶ 증후을편종 전국 초기
춘추 시대 이래로 예악이 무너져 음악과 춤이 제대에서 민간으로 내려와 더 이상 통치 계급만의 전유물이 아닌 즐기는 예술이 되었다. 증후을편종은 모두 65개의 종으로 이루어져 있으며, 여덟 개의 조로 나뉘어 걸려 있다. 종걸이는 총 3층으로 나누어 있고, 칼을 찬 여섯 명의 청동무사와 여덟 개의 원기둥이 편종의 무게를 받치고 있다.

▲ 용봉사녀도 전국시대

전국시대에는 아직 회화가 독립적으로 발전하지 못해 건축물과 공예품에 종속된 장식으로 등장하였다. 이 백화는 후난 창사의 초(楚) 왕조 묘에서 출토된 것으로 용봉(龍鳳)이 묘의 주인을 인도하여 승천하는 주제를 표현하고 있으며 이로써 회화 주제가 독립되기 시작했다. 이 백화를 통해 중국 초기 회화는 선으로 형상을 만들어냈음을 알 수 있다.

형과 무늬를 추구했다. 이 밖에도 이미 발견된 전국 시대의 백화(帛畵) 3점은 현존하는 중국 최초의 비단에 그린 백화이다. 유창한 선 표현과 세련되고 간결한 조형은 당시의 회화 기교가 이미 성숙되었음을 말해준다.

진한 시대

진한(秦漢) 시대는 중국이 통일한 다민족 봉건국가가 건립된 시기이자 각 미술 부문이 독립적인 발전을 시작한 시기이다. 이 시기의 가장 대표적인 작품이자 후대까지 전해진 미술작품으로는 진시황릉 병마용, 곽거병 흉노 토벌에 큰 공을 세운 전한(前漢) 무제 때의 장군 능묘와 양한(兩漢)의 생동감 넘치고 장식이 풍부한 인물용(人物俑), 동물용(動物俑) 및 한화(漢畵) 등이 있다.

BC 221년, 진시황이 중국을 통일하자 통치 계급은 정권을 견고하게 하는 도구로 미술을 이용하였다. 또한 경제 발전이 가져다주는 두터운 물질적 기초가 더해져 이 시기의 예술은 크나큰 발전을 이루었다. 서한(西漢)의 무제, 소제, 선제 시대에는 회화가 공신을 표창하는 효율적인 방식이 되어 궁전 벽화가 상당히 많이 그려졌다. 천하를 공고히 하고 민심을 규제하기 위해 동한(東漢) 시대의 통치자들이 길조 형상 및 충(忠), 효(孝), 절(節), 의(義)를 표방하는 역사 이야기를 중요하게 여기자 화가들은 이들을 보편적인 주제로 삼았다. 그

◀ 진시황릉 병마용

진 왕조 시대는 중국 봉건사회의 상승 시기로 대부분의 예술이 왕권을 위해 존재했는데, 그 스타일이 깊고 풍부하며 대범하고 사실적이다. 진시황릉의 병마용은 그 거대한 규모와 웅장한 기세로 세계에 이름을 떨치고 있다. 도용 조형은 실제 사람 크기와 비슷하며 용모도 모두 다르다.

▶ 설창용도소 동한

도용(陶俑)은 동한 조소에서 매우 중요한 위치를 차지하고 있다. 거마(車馬)의 출행부터 시위(侍衛)와 노비까지, 그리고 주방과 연회의 광경부터 가무와 잡기까지 도용이 표현하지 않은 것이 없다. 덕분에 도용은 동한 시대의 오색찬란한 사회생활을 그대로 반영하고 있다. 비록 이들 도용이 진 왕조의 동종 작품보다 크기가 상대적으로 작은 편이기는 하지만 강렬한 사실성을 띠고 있다. 이 도용 인물의 자세, 동작, 표정은 모두 매우 생동감 넘치며 사실적인데, 특히 익살스러운 표정과 과장된 동작이 눈에 띈다.

밖에도 끊임없이 발견되는 벽화묘(壁畫墓), 화상석畫像石, 석재에 여러 가지 그림을 선각하거나 얕은 부조로 조각한 것으로 주로 중국 고대의 묘실과 묘 앞의 사당, 석권石闕 등의 분묘 건축에 장식되었다 및 화상전畫像塼, 흙으로 만든 벽돌의 표면에 형틀 등으로 선각 또는 부조풍의 그림을 찍거나 그린 전돌. 채색의 흔적이 많이 남아 있다 묘에서도 한나라의 장례 풍습과 당시 회화의 발전상을 엿볼 수 있다.

　진한 시대의 궁전과 관공서에서는 보편적으로 벽화를 제작했으나 건축물의 잇따른 소멸로 현재는 거의 모두 사라졌다. 셴양의 제3호 진 왕조 궁전 유적 내부에서 발견된 벽화의 형상은 모두 사전에 윤곽을 그리는 작업 없이 벽에 직접 채색한 듯하다. 한화는 백화와 화상석, 화상전 등 그 재질이 각기 다르나 그 스타일은 양한 400년 역사 속에서 통일된 기조를 갖고 있다. 이들은 선묘(線描)의 기초 위에 입체 형상을 묘사하는 능력을 키우고 단순한 색채를 응용하여 그림의 표현력을 풍부하게 했다. 소재는 황족, 귀족, 비빈, 승려와 학자 등 인물 위주였다.

▲ 불상 북위(北魏)
위진남북조 정권의 동요로 여러 가지 사상이 뒤섞이고 겹치는 현상이 나타났다. 사족士族, 문벌이 높은 집안, 또는 그 자손 사이에는 도교 사상이 광범위하게 전파되었는데 이때 BC 6세기에 기원된 불교도 인과응보, 중생평등으로 백성들의 믿음을 얻게 되었고 통치 계급은 절, 불상 등을 마구 건설하며 불교 사상으로 통치를 강화했다. 불상은 중국에 들어온 후 점차 본토 문화로 녹아들어 중국만의 특색 있는 불상이 생겨났다.

◀ 마왕퇴 서한
한 왕조 사람들은 죽음을 삶같이 여기고 두려워하지 않아 고분을 중시했다. 고분 벽화의 소재는 현실생활과 신화 전설을 서로 연결시키는데 그 중 상서물(祥瑞物)은 하늘과 소통하는 역할을 한다. 이 백화는 'T'자형인데 그림의 내용에 따라 세 부분으로 나눌 수 있다. 제일 윗부분부터 각각 하늘의 세계, 인간 세계, 땅의 세계를 나타낸다. 문학이 초사(楚辭)의 영향을 받았기 때문에 한화(漢畫)와 초 문화의 무술, 무속 등에는 상통하는 점이 있다.

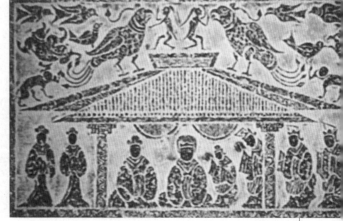

▶ 청당인물금수화상석 동한
화상석과 화상전은 한 특유의 예술양식으로 이의 등장은 한 장례 풍조의 번창과 밀접한 관련이 있다. 화상석은 묘실 벽화와는 달리 자유롭게 표현되지 못하고 벽돌의 형태에 따른 제한을 받았을 뿐 아니라 건축물, 조소 등의 양식과의 통일성도 고려해야 했다. 이 화상석은 남성의 머리는 크게, 여성의 머리는 작게 표현함으로써 남편은 부인의 본보기가 되어야 한다는 '부위부강(夫爲婦綱)'의 유가 사상을 반영했다.

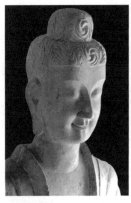

▲ 불상 북위

남북조 이후, 불교의 전파와 함께 불상 예술도 중국 전통문화 속으로 파고들어 한층 더 왕성하게 발전했다. 사진은 북위 시대의 불상으로 이 존불상(尊佛像)은 기법이 능숙하고 우아하며 기품이 있고 온화하며 숭고한 기백이 서려 있다. 그리하여 마치 인생의 이치를 꿰뚫고 지식으로 자비를 베푸는 문인 선비처럼 보인다.

▶ 여사잠도 고개지

위진남북조 시대의 회화는 '교화를 이루고 인륜을 돕는다'는 교육적 기능에 중점을 두었으며, 당시의 문학작품에서 많은 소재를 얻었다. 〈여사잠도〉는 서진(西晉) 장화의 〈여사잠〉을 기초로 창작되었는데, 고대 궁정의 여인들이 어떻게 처세를 해야 하는지와 관련해 도덕적인 내용을 담고 있다. 화풍이 소박하고 선의 표현은 마치 봄누에가 실을 뽑듯 부드럽고, 그림 중의 산수는 장식적인 목적으로 등장하여 인물의 정신적인 면모를 두드러지게 한다. 고개지는 '인체 중에 사람의 정신이 깃들어 있는 곳이 눈'이라며 눈의 묘사를 중시하고 '형상을 넘어 정신을 화폭에 담아내야 한다'는 회화 이론을 후세에 남겼다.

또한 실크로드의 개척은 세계 경제, 문화 그리고 중국과 서양 예술의 교류를 촉진시켰다. 둔황 모가오 굴의 각양각색의 현란하고 다채로운 당초문(唐草紋)은 사실 한위(漢魏) 시기에 서역에서 중국으로 유입된 인동초를 토대로 창조된 것이다.

위진남북조 시대

양한 이전까지만 해노 중국에서 조형예술에 종시한 사람들은 대부분 궁정 혹은 민간 예술인이었다. 위진 시대 이후, 많은 박학다식한 문인, 선비들이 예술작품의 창작활동에 참여하기 시작했고, 조형예술에 관한 이론적인 탐구도 진행했다. 이를 통해 역사서에서도 기록되어 있듯 역사적으로 '육조사대가'라 일컬어지는 조불흥, 고개지, 육탐미, 장승요 등과 함께 회화적 재능으로 유명세를 떨친 화가들이 등장했다. 이들 중 고개지의 〈여사잠도〉는 초기 인물화의 대표작으로 외양과 정신을 겸비하였다. 스타일이 편안하며 봉건 여성의 덕행 수양을 강조하는 내용을 담고 있다. 이를 통해 중국의 전통적인 인물화는 '교화를 이루고 인륜을 돕는다'는 교육적 기능에 중점을 두었음을 알 수 있다.

위진남북조 시대는 혼란하고 복잡한 시대였다. 장기적으로 이어온 사회적 동요와 정치적 분열로 사회 각 계층은 사회, 인생 등의 사상적, 철학적 문제 등을 새롭게 사고할 수밖에 없었다. 그리하여 서한 이래 독보적인 위치를 이

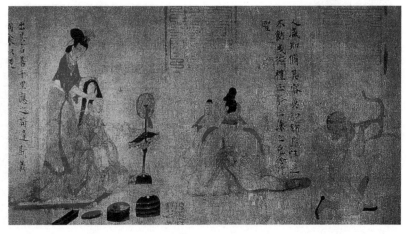

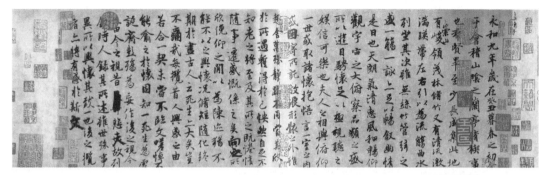

▲ 난정서 왕희지

위진 시대는 서체가 전환하던 전환기로 행(行), 해(楷), 초(초) 등 여러 서체가 응용되고 차츰 완벽해져 문인, 사대부들은 서법과 개인 간의 밀접한 관계를 깨닫고 서체로 울분을 풀어내고 자아도취에 빠지기 시작했다. 또한 서법 이론의 완성으로 인해 각기 다른 서법 풍격이 탄생되었다. 위부인은 '필력이 좋은 자는 골력이 많고, 필력이 좋지 못한 자는 획에 살점이 많다'고 하며 다분히 '골력'의 각도에서 서법은 힘과 정신을 전달해야 한다고 설명했다. 왕희지는 그의 서법과 운필을 계승하면서 '뜻이 머리에 먼저 떠올라야 한다'는 것에 전적으로 동의하며 마음과 손의 일치와 집중하는 태도를 중시했다.

어오던 유가의 학술이 중대한 도전에 직면하기에 이르렀다. 당시 사상 영역에서는 불교의 전파와 도교의 형성이 주목을 받았는데 이에 힘입어 미술의 발전이 활성화되었다.

불교 미술을 위주로 하는 종교 예술은 위진남북조 시대에 절정에 도달했다. 그리스 문명이 서아시아를 거쳐 인도로 유입되어 인도 간다라 미술을 형성하는데 이 간다라 미술이 불교와 함께 중국으로 전파되었다. 신장의 초기 불교 벽화는 모두 간다라 미술을 토대로 한다. 위진남북조 시대는 인도 간다라 문화와 굽타 문화가 중화 문화로 가장 활발하게 유입되었던 시기이다. 중국 4대 불교 예술의 보고인 둔황 모가오 석굴, 윈강 석굴, 룽먼 석굴, 마이지산 석굴이 모두 이 시기에 건축된 것이다.

종교 미술을 제외한 이 시기 다수의 벽화와 흙 인형은 현실생활을 반영하고 있다. 기록에 따르면 초상, 풍속 혹은 전 왕조의 전적(典籍)의 내용을 소재로 하는 권축화卷軸畵, 둘둘 말아서 보관할 수 있는 그림 역시 매우 많다. 현학이 형성되고 현학풍이 장기간 지속되면서 문인사대부 개개인의 의식이 일깨워졌고 이를 통해 사대부 회화가 독립을 이룰 수 있었다. 그 밖에도 산수화를 하나의 독립적인 그림으로 구분하는 분류법도 위진 시대에 등장했다. 남조(南朝)의 미학 이론가인 종병이 제창한 '형상을 통해 도의 존재를 표현하는 것', '어진 것과 지혜로운 것의 기쁨', '마음을 올바르게 뻗는다'는 등의 이론은 산수화가 내포한 인문 정신을 완벽하게 이해했기 때문에 가능한 것이었다. 화가들은 필묵의 농담을 통해 내면의 아름다움에 대한 숭상을 추구하고자 했다. 당시 산수화의 산수는 다소 틀에 박힌 듯한 모습으로 넓고 아득한 느낌이 없으며 수목은 변화가 없는 데다 사물의 비율도 고려되지 않았다.

인도 미술

마우리아 왕조는 BC 322년에 세워진 인도 최초의 통일 제국이며, 이 시기는 인도 문화와 페르시아 문화, 그리스 문화가 최초로 교류한 시대이다. 당시의 건축, 조각은 인도의 전통적인 양식을 토대로 페르시아, 그리스 예술의 요소를 융합시키고 보편적인 조각 재료로 모래와 자갈을 사용하기 시작하여 인도 예술사의 첫 번째 전성기를 구가했다. 이 시기에는 두 가지 예술양식이 유행했는데 첫 번째는 아소카 왕 석주 주두를 대표로 하는 숙련되고 우아한 궁정풍 양식이고, 두 번째는 야크샤와 야크시니 조각을 대표로 하는 소박한 민간 양식이다. 이 시기 디다르간지의 〈야크시니상〉은 정면으로 직립한 고전 양식 조각상에 속하지만 조형이 소박하고 우아하며 풍만하고 매끄러운 것이 인도의 표준적인 여성미를 내포하고 있다. 마투라 지역 파르캄의 〈야크샤〉 조각상은 쿠샨 시대 마투라 불상의 본보기이다. 숭가 왕조와 안드라 왕조 시대의 바루트 난순 부조, 부다가야 난순 부조와 산치 대탑 탑문 조각은 인도 초기 불교 조각의 대표작이다. 부조의 소재는 대개 본생경本生經, 석가모니가 전생에 수행자였던 시절에 행한 일을 기록한 설화집과 불전 이야기에서 얻었다. 구도는 빈틈이 없으며, 흔히 한 그림에 여러 장면을 묘사한 경우가 많았다. 붓다는 단지 보리수, 불좌, 법륜, 불족적 등의 상징 부호로 그 존재를 암시할 뿐이었다. 이처럼 붓다를 표현하는 상징주의적 수법은 인도 초기 불교 조각의 관례이자 양식이다. 바루트 부조의 인물과 야크샤, 야크시니 등 수호신 조각상의 형상은 소박하며 거칠고, 전형적인 고전 양식을 보여준다. 산치 대탑의 인물 조각에서는 크게 발전한 모습이 보이는데 동문의 탑문 횡량 아래 조각된 수신(樹神) 야크시니상은 인도에서 표준으로 삼는 여성의 인체미를 표현하는 삼굴(三屈) 자세

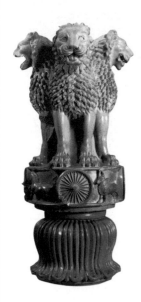

▼ 아소카 왕의 사자 주두
아소카 왕 초기에는 불상이 없었다. 당시의 불자들은 붓다는 지혜, 성결, 완벽의 화신이라 생각했기에 인간의 형상으로는 그의 존재를 형상화할 수 없다고 판단해 법륜, 불족적, 보리수 및 불탑 등의 형상으로 붓다를 상징했다. 아소카 왕 사자 주두는 3층으로 나뉘는데 맨 아래층에는 거꾸로 뒤집힌 연꽃잎늘, 중간층에는 사자, 코끼리, 제부의 형상을 묘사하고 그 사이마다 법륜을 넣어 구분하였다. 맨 위층에는 서로 몸이 연결되어 있는 사자 네 마리를 표현했다. 사자는 왕권의 상징인데 이는 아소카 왕이 왕권을 통해 불법을 전파하는 것을 의미한다.

▶ 아소카 왕 석주
아소카 왕은 마우리아 왕조의 제3대 왕으로, 마우리아라는 이름은 '공작'을 뜻하는 속어에서 유래된다고 전해진다. 아소카 왕은 불교에 귀의한 후, 무력이 아닌 교의로 사람들의 마음을 정복하기로 마음먹고 전국 각지에 석주를 대거 건설하여 불칙(佛勅)을 석주에 새기고 신하와 백성이 불법을 존중하고 살생을 금하도록 가르쳤다. 또한 인자하고 평등한 사상을 널리 알리고 석주에 아소카 왕 자신의 불적 순례 역정도 함께 새겼다.

를 처음으로 만들고 훗날까지 이어지도록 했다.

인도 최초의 불상은 불교 생성 후 500년이 지난 1세기를 전후로 쿠샨 왕조 시기에 만들어졌다. 마케도니아의 알렉산드로스가 그리스인을 이끌고 인도로 건너오면서 전쟁과 함께 서양 문명도 동방으로 전파되었다. 그리스 문화의 영향 및 그리스 조소 기술의 유입으로 1~2세기 인도 서북부 간다라 지역에서 최초의 불상이 제작되었는데 인간의 형상으로 부처의 모습을 표현했다. 이 때문에 훗날 사람들이 초기 불상 예술을 간다라 예술이라 부른다.

간다라의 불상은 기본적으로 그리스, 로마 신상을 모방하며 만들어진 그리스식 불상으로 형상이 고귀하고 준엄하며 옷자락이 풍성하고 평온하고 자기 성찰적인 정신을 강조하고 있다. 마르단에서 출토된 붓다 입상(立像)은 간다라 예술의 대표적인 작품이다. 간다라 불상보다 다소 늦은 마투라 불상은 현지 전통의 야크샤 조각상을 모방하여 만들어진 인도식 불상으로 형상이 웅장하고 힘이 있으며, 얇은 옷을 통해 몸매가 모두 드러나게 함으로써 건강한 육체를 표현했다. 대표적인 작품으로는 카라라에서 출토된 붓다 좌상(坐像)이 있다.

굽타 시대의 불교 조각은 쿠샨 시대로부터 계승한 조각 전통의 기초를 토대로 인도 민족의 고전주의적 심미 이상을 따랐으며, 마투라식과 사르나드식 불상이라는 두 가지의 양식이 등장했다. 굽타식 불상은 모두 평온하고 내향적이고 조화로운 분위기를 나타내며 단순한 육체 형상과 깊고 평온한 정신을 표현했다. 두 양식의 불상은 모두 깊이 생각하고 연구하는 자태를 보이고 있는데 다른 점이 있다면 사르나드식 불상의 얇은 옷은 마투라식 불상보다 더 얇고 투명하여 마치 전체적으로 주름이 없는 듯 전신의 기본적인 체형을 그대로 드러내 보인다는 것이다. 대표작으로는 마투라의 자말푸르 불입상(佛立像)과 추나르의 〈사르나트 흔히 녹야원, 즉 '사슴의 동산' 으로 많이 알려졌다. 사르나트는 산스크리트어로 '사슴의 왕' 을 뜻하는 사란가나타가 줄어든 말이다에서 설법하는 붓다〉가 있다.

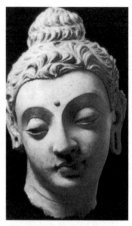

▲ 간다라 불두상 BC 4~5세기
간다라는 고대 인도의 경제, 무역 중심지로 동서양 문화 교류가 간다라 예술의 등장을 촉진했다. 불교 조상은 고대 그리스의 조소양식을 광범위하게 흡수하여 고귀하고 준엄하며 풍성한 옷 주름이 특징이다. 이 불두상에서 보이는 얇은 입술과 큰 귀, 그리고 자기 성찰적 느낌은 모두 그리스 조소에서 가져온 것이다. 이 조소는 심지어 '아르카이크의 미소' 를 띠고 있다.

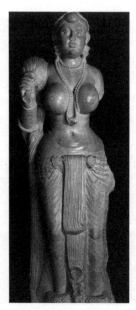

▶ 디다르간지의 야크시니상
사자 주두와 마찬가지로 야크시니는 페르시아 양식의 영향을 받았음에도 본토의 소박하고 고졸한 스타일을 뚜렷이 나타내 보이고 있다. 이 조상은 정면 입상으로, 신체의 곡선미를 추구한 것은 고대 그리스 조소 기념비를 닮아 있지만 그리스가 추구하는 숭고미와는 달리 고대 인도의 야크시니상은 소박함과 고졸한 본토 여성의 특색을 보인다.

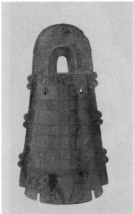

▲ 동탁 야요이 시대
동탁은 야요이 시대의 금속 도구 중의 하나로 부채꼴 모양의 원통 위에는 반원형 손잡이가, 양측에는 지느러미 장식이 대칭을 이루며 분포되어 있다. 동탁은 중국 고대의 편종과 그 형상과 기능이 기본적으로 유사하며 고대 예식에서 사용되었다. 시대의 변천에 따라 동탁의 실용성은 점점 감소해 차츰 일종의 상징적인 기물로 변해버렸다.

일본 미술

야요이 문명

세계의 문명들은 일반적으로 먼저 기나긴 청동기시대를 보낸 후에 철기시대로 진입했다. 그러나 일본은 중국과 그리스처럼 찬란한 청동기시대를 보내지 않고 철기와 청동기가 거의 동시에 유입되었다. 당시 중국에서는 이미 철기가 광범위하게 활용되고 있었다. 이 시기의 일본 문화는 야요이 문명이라 불리는데 대략 BC 3세기부터 3세기가 이 시기에 해당된다. 1884년 도쿄 야요이초에서 발견된 전형적인 토기로 유명해졌다. 야요이 토기와 동탁銅鐸, 청동기시대부터 쓰이기 시작한 방울소리를 내는 청동제 의기儀器 또는 말종방울馬鐸은 이 시기의 가장 대표적인 예술 문물이다.

조몬 토기와 비교해 야요이 토기는 장식성은 비교적 떨어지지만 조형이 세련되며 실용성을 중시했다. 동탁의 외형은 종과 같고 표면에는 기하형 문양, 인물, 동물 등 온갖 문양이 있다. 이를 통해 당시의 회화작품이 이미 복잡한 사물까지도 정확히 파악하고 표현해 낼 수 있었음을 알 수 있다.

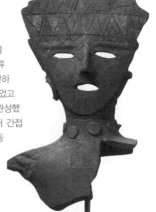

▶ 하니와 머리 부분 고분 시대
고분 시대의 하니와에는 동물 하니와, 기물(器物) 하니와와 인물 하니와 이렇게 세 종류가 있다. 인물 하니와의 얼굴 부분은 간단하게 표현했다. 직접 진흙을 쌓아 코를 만들었고 눈과 입은 칼로 도려내어 구멍을 만들어 완성했다. 고분 시대의 하니와는 그 묘사에 있어 간접적으로 고분 토기 표면의 간단한 장식과 동일한 조형적 스타일을 반영하고 있다.

◀ 다케하라 고분 고분 시대 후기
고분 시대의 일본인들은 사후 소생에 대한 열망이 있었기에 고총식 무덤을 대량으로 건설했다. 고분 시대라는 이름도 바로 이 때문에 얻어진 것이다. 일본의 고분은 형태가 제각각인데 앞은 사변형이고 뒤는 원형인 형태가 가장 많다. 앞에서는 장례를 거행하고 후실에는 관을 안치했다.

▶ 동경 고분 시대
고분 시대 초기 동경들은 대부분 중국에서 건너온 것과 모조품으로, 중국 청동경의 '신수(神獸)' 문양 등에서 흡수한 신비하고 엄숙한 스타일을 토대로 가볍고 자유로운 무늬 장식 스타일을 독자적으로 만들어낸 것이다. 동령(銅鈴)이 달린 거울은 일본이 중국의 동경을 토대로 새로운 진전을 이루어낸 것이다.

고분 시대

3세기 후반부터 일본에는 기나이를 중심으로 봉토가 높고 큰 웅장한 분묘가 등장했다. 이것은 강대한 권력을 가진 군국 통치가 이미 등장했음을 의미하는 것이다. 일본 사학계는 일반적으로 4세기부터 6세기 중엽까지, 다시 말해 불교가 일본에 유입되기 전까지의 시기를 고분 시대라 부른다.

분묘에 배치된 하니와는 고분 시대 특유의 적토기테라 코타 제품으로 인물과 동물 및 각종 용구와 가옥 등을 표현했다. 형태가 소박하고 조소와 공예의 두 가지 특색을 겸비하고 있다. 일부 고분에서는 광물질의 안료로 그린 채색 벽화가 나타나는데 이들 벽화의 인물과 각종 문양에서는 중국 한 왕조 묘실 벽화의 영향을 받은 것이 드러난다.

일본에서 제작된 대표적인 공예품으로는 동경(銅鏡)이 있는데 중국에서 유입된 동경과 비교해서 일본 동경의 무늬 장식이 더욱 생동감 있다. 나라현 신야마 고분에서 출토된 직호문 동경, 나라현 사미타 고분에서 출토된 가옥문(家屋紋) 동경이 대표적이다. 고분 시대 후기에 유행한 레이쿄우 무늬 장식은 중국의 거울을 모방한 것이지만 종이 달려 있고 전체적인 모양은 일본의 창작이 가미된 것이다.

고분 시대의 토기에는 하지키, 스에키 두 종류가 있다. 하지키는 야요이 토기와 비교했을 때 거의 차이가 없으며 장식 문양도 거의 없다. 스에키는 신라 토기와 매우 비슷하며 대체로 표면에 자연 유약이 칠해져 있다.

일본 미술은 고분 시대에 이르러서야 분류가 완벽해졌으며 특히 회화, 공예 미술에서 이룩한 크나큰 발전은 이후 일본 미술 발전에 탄탄한 토대가 되었다.

▼ 하니와 고분 시대
하니와는 고분을 장식하는 적토기 제품으로 중국 묘실의 부장품과는 달리 지하가 아닌 무덤 주위에 배치되었다. 근부는 지하에 묻고, 기본 줄기는 지표에 남겨두어 장식 역할을 하도록 했다. 근부가 지하 부분에 견고하게 박히도록 보통 속이 텅 빈 원통형으로 제작되었다. 무인(武人) 하니와에는 고분을 장식하려는 목적 외에도 주인의 묘실을 수호하는 의미도 있다.

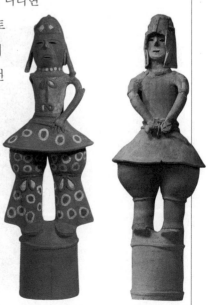

아메리카

올멕 문명

▼ 거석 두상 올멕 문명
올멕은 '고무나무 사람'이라는 뜻으로 중앙아메리카 문명이 최초로 발원된 곳이기도 하다. 올멕은 청동기시대와 철기시대를 거치지 않고 시종 석기시대에 머물러 있었기에 예술작품 대다수가 석두 조소와 건축을 위주로 한다. 올멕에서 발견된 거석 두상은 3미터 높이에 달하는 현무암 위에 조각되어 있는데 큰 입, 두꺼운 입술에 특이한 모양의 모자를 쓰고 있는 모습이 초기 아프리카인의 외모와 흡사하다.

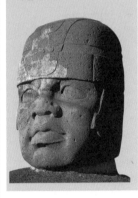

▶ 올멕의 인디언 제단
올멕인은 바로 이런 제단 위에서 제사를 거행했는데 이 인물 좌상은 재규어 가면을 쓰고 있다. 재규어는 올멕 문명에서 권력과 힘의 상징으로, 생명이 재규어의 형상으로 다시금 등장하기도 한다. 또한 제사를 드릴 때 추장은 재규어의 대역으로 절대 권력을 지닌다.

중앙아메리카 산로렌소 고지의 열대 밀림에서 가장 오래된 아메리카 문명으로 알려진 올멕 문명이 일어났다. 올멕 문명은 산로렌소에서 약 300년간 번성을 이룩한 후에 BC 900년 즈음에 멸망했다. 이후 올멕 문명의 중심은 멕시코 만과 근접한 라벤타로 이동했으나 결국 BC 400년 이후에 소실되었다.

고고학자들이 올멕 유적지에서 발굴한 상황으로 미루어 짐작컨대 일찍이 BC 1000년 즈음에 이곳에서는 신전과 제대가 등장하였다. 종교 신앙은 올멕 사회의 중요 간선으로 올멕인은 주로 반인반수의 재규어신을 숭배했고 그와 함께 날개 달린 뱀신인 케찰코아틀과 곡물의 신도 숭배했다. 그들은 옥석을 정교하게 조각하여 대량의 도기를 제작했다. 그러나 올멕인이 가장 탁월한 능력을 보였던 창작품으로는 그들 특유의 거석 두상을 빼놓을 수 없다. 거석에 조각하여 만들어진 이들 거석 두상은 체적이 방대한 것이 많다. 얼굴은 대부분 입술은 두껍게, 콧대는 낮게 조각되어 있어 아프리카인에 더 가까우며 양

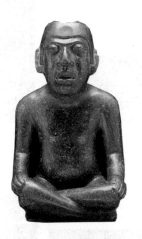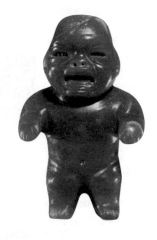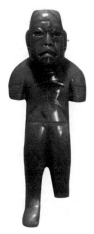

▲ 올멕의 옥 조각 인물상

올멕인의 옥 조각 인물상은 대부분 나체로 직립한 입상과 오관이 완벽하게 갖추어진 가면으로 극히 아름답고 섬세하며 매끄럽다. 사진 속의 옥 조각 인물상은 모두 길고 툭 튀어나온 이마와 두꺼운 입술이 특징적인데 그 양식은 단정하고 엄숙하며 단단하고 매끈하다. 또한 생동감 넘치는 인물 묘사를 통해 당시 올멕인의 사실적 표현 기교가 상당했음을 확실하게 알 수 있다.

볼은 두툼하다.

올멕 문명의 또 다른 특색으로는 비취와 녹옥으로 각종 진귀한 예기를 비롯해 종교 도구와 장식품을 즐겨 만들었다는 점을 들 수 있다. 옥 조각 중에서 가장 흔한 것은 재규어 머리를 한 신상(神像)이다. 재규어는 고대 중앙아메리카의 무성한 밀림에서 아메리카 고대인들의 힘과 권력의 상징이었다. 올멕인의 역사 발전 과정에서 재규어의 형상은 두드러지는 위치를 차지하고 있으며, 이는 올멕인의 예술 창작에도 직접적으로 반영되어 있다. 유적에서는 옥 조각 외에도 사람의 몸에 재규어의 머리를 한 도용도 출토되었다. 돌 조각의 형상에도 사람의 몸에 재규어의 머리를 한 조각상이 많이 보인다. 전형적인 두형(頭形)은 정수리 부분이 편평하고 중간 부분이 움푹 파였다. 코 역시 편평하고 입 꼬리는 아래로 벌려져 소리를 지르거나 울부짖는 듯한 모습을 하고 있다. 이 형상은 올멕 유적에서 발견된 석비에서도 나타난다. 올멕 문명의 소실 원인은 아직 밝혀지지 않고 있으나 분명한 것은 올멕 문명의 전통이 모두 이후의 중앙아메리카 문명에 계승되는 등 올멕 문명이 중앙아메리카 문화에 깊은 영향을 미쳤다는 사실이다.

중세기와 과도기의 미술
(6~16세기 말)

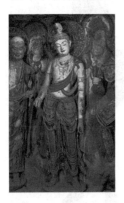

둔황 모가오 동굴 보살 채색 소조
705~781년, 중국

노예제도를 기반으로 발전한 중세기에는 서양의 기독교 문명, 중동과 남아프리카의 이슬람 문명 및 유학과 불교를 중심으로 하는 아시아 문명이 골고루 높은 수준의 발전 단계로 접어들었다. 당시 세계의 사상 체계에서는 보편적으로 종교 의식이 통치 지위를 차지하고 있었기에 시각 예술도 모두 뚜렷한 종교성을 띤다. 15세기부터 16세기는 중세기 문명이 근대 문명으로 나아가는 과도기적인 시기로서 사회 각 방면에서 모두 거대한 변화가 몰아쳤다. 신학의 짙은 안개에 싸여 있던 시기가 지나간 후 세속 예술이 빠르게 성장하기 시작하여 종교 예술과 함께 발전하며 찬란한 역사를 써내려갔다. 대규모의 전쟁과 융합으로 미술은 유례없는 번영을 맞이하게 되었다. 이런 교류와 융합의 물결 속에서 세계 각 지역의 미술은 본래의 특색을 유지함과 동시에 외부의 영향도 받아들였다.

아시아의 중세기 미술

중국의 미술은 이 시기에 고유한 풍격을 형성했으며, 아라비아 예술은 화려한 이슬람 사원과 각종 장식 문양을 통해 세계적으로 이름을 날렸다. 인도에서는 불교의 세력이 쇠퇴하고 동적이고 생동감 넘치는 힌두교 예술이 시대를 풍미했다.

잠화사녀도
약 1200년 전, 중국

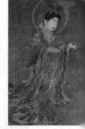

길상천상
771~772년, 일본

유럽의 중세기 미술

15세기부터 16세기는 중세기 문명이 근대 문명으로 나아가는 과도기적인 시기로서 유럽의 인문주의 운동은 이미 돌이킬 수 없는 추세가 되었다. 변혁의 소용돌이 속에서 혁신적인 정신으로 무장한 문화예술의 거장들이 연이어 등장하고 회화, 조소, 건축 방면에서 세속적인 정서를 반영하는 걸작들이 대량으로 탄생하면서 유럽 역사상 가장 찬란한 예술의 시대를 맞이하였다.

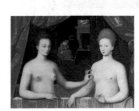

가브리엘 데스트레와 그 자매
1594년, 프랑스

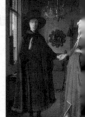

아르놀피니 부부의 초상
1434~1436년, 네덜란드

아프리카의 중세기 미술

나이저강을 중심으로 하는 서아프리카 예술은 오랜 역사와 전통을 가지고 있으며 발전 단계가 뚜렷하다는 게 특징이다. 이 지역은 노크-이페-베닌 문명을 거치면서 서아프리카 예술을 발전시켜 왔으며 지금까지도 독특한 아프리카 조형예술의 전통을 유지하고 있다. 조각, 회화 및 각종 공예품의 조형과 내용의 표현에서 독특한 예술 풍격을 이루었음은 물론이고 현대예술의 생성에도 지대한 영향을 미쳤다.

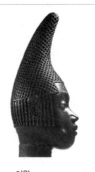

여왕
16세기, 나이지리아

무릎 꿇은 조각
BC 700~AD 400년, 나이지리아

아메리카의 중세기 미술

아시아, 아프리카, 유럽의 고대 문명과 서로 단절된 아메리카에서는 독자적으로 위대한 문명을 일으켰다. 아메리카인들은 인물, 동물 및 기타 자연 형상에 과감한 과장과 추상적인 표현방식을 가해 자연스러움과 평범함 가운데 소박하고 천진한 인성을 드러냈다. 이들 형상은 종교적인 색채를 띠고 있으면서도 동시에 짙은 세속적인 분위기를 드러낸다.

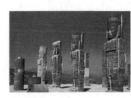

투라 유적
10~12세기, 멕시코

깃털 달린 뱀 조각상
5~7세기, 멕시코

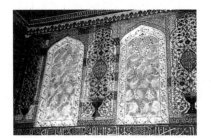
이슬람 건축의 벽면 문양
중세기, 아라비아

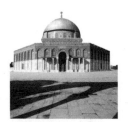
바위의 돔 사원
685~692년, 아라비아

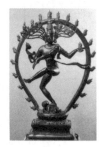
춤의 신 시바
11세기, 인도

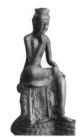
미륵보살반가상
7세기, 일본

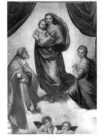
시스티나 성모
1513~1514년, 이탈리아

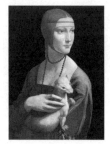
세실리아 갈레라니의 초상
1485~1490년, 이탈리아

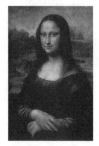
모나리자
1503~1506년, 이탈리아

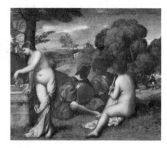
전원의 합주
1501~1511년, 이탈리아

베닌 왕과 시종
16세기, 나이지리아

두상
16세기, 나이지리아

두상
12~16세기, 나이지리아

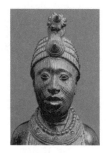
이페 국왕의 두상
12~15세기, 나이지리아

두상
12~15세기, 나이지리아

채색 나무통
16~17세기, 멕시코

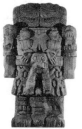
대지의 여신상
15세기, 멕시코

제사용 각로
450년~550년, 멕시코

코욜조흐퀴 원형 조각
1469년, 멕시코

중세기의 미술

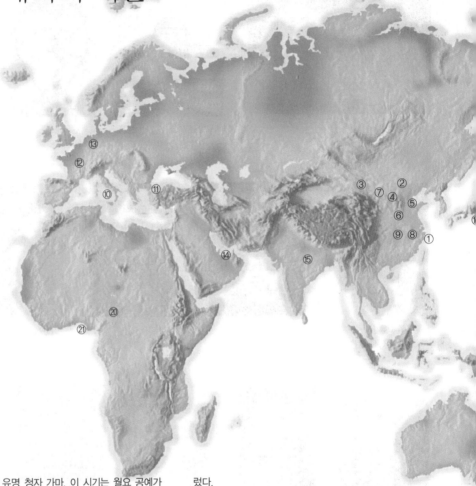

① **저장성 월요**_당의 유명 청자 가마. 이 시기는 월요 공예가 가장 정밀하던 시기이다.

② **허베이성 형요**_북쪽 지역 백자의 대표로 남쪽의 월요와 함께 당대 도자기의 양대 산맥을 이루었다.

③ **둔황 모가오 굴**_현존하는 동굴 중 수, 당 시기의 동굴이 60퍼센트 이상을 차지한다. 이 시기의 벽화는 장면이 웅대하고 색채가 아름다우며 소재도 다양하다.

④ **허베이성 정요**_송대의 유명 가마 중 하나로 백자로 유명하다.

⑤ **허베이성 자주요**_중국 북쪽 최대의 민간 가마이다.

⑥ **허난성 균요**_송대 북쪽의 가마로 이곳의 자기는 유달리 아름다운 요변유로 이름을 드높였다.

⑦ **산시성 요주요**_북쪽의 유명 가마 중 하나로 청록색 유색과 소박한 조형의 자기를 생산했다.

⑧ **저장성 용천요**_청자로 유명하며, 남송 만기에 정점에 이르

렀다.

⑨ **장시성 경덕진**_중국의 유명 도자기 고을로 원대에 이곳의 도공이 성공적으로 청자유를 구워냄으로써 중국 채색 자기의 찬란한 서막을 열었다.

⑩ **로마**_중세기는 기독교 문화가 절대적인 통치 지위를 차지하고 있었기에 대부분의 예술이 종교적인 목적을 띠어 기독교 건축물이 대거 쏟아졌다.

⑪ **콘스탄티노플**_비잔틴 제국의 문화예술은 중세기에 번영을 이루었는데 교회 건축이 바로 비잔틴 미술이 남긴 가장 뛰어난 성과이다.

⑫ **프랑스**_고딕 건축양식은 1140년대 프랑스가 생 드니 성당을 재건하면서 처음으로 등장하여 이후 유럽 대륙 전체로 전파되었다.

⑬ **아헨**_샤를마뉴 대제의 궁전 소재지로 궁전의 성당은 로마

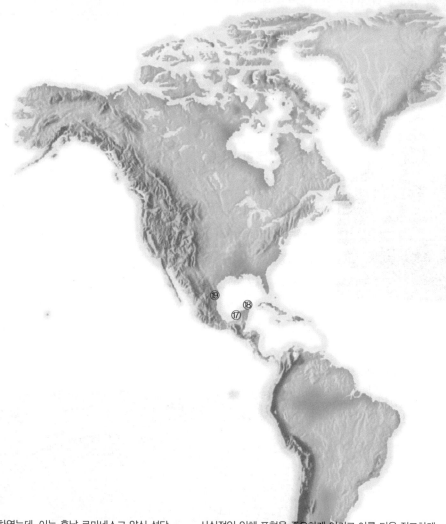

건축양식을 응용하였는데, 이는 훗날 로마네스크 양식 성당의 기본 형식이 되었다.

⑭ **아라비아 미술**_7~13세기, 아라비아 제국의 건립은 찬란한 문화예술의 서광을 발산했다. 화려하고 장엄한 이슬람 사원으로 유명하며, 각종 장식 문양이 아라비아 제국 예술의 핵심적인 위치를 차지했다.

⑮ **인도 제왕조 미술**_이 시기 불교는 인도에서 그 세력이 쇠퇴했으며 힌두교가 지배적인 위치를 차지하게 되어 힌두교 예술이 전성기에 진입했다. 힌두교 예술의 큰 특징은 바로 인물의 표현 중에서 감관의 만족을 추구한다는 것이다.

⑯ **일본**_아스카부터 무로마치 시대의 일본 미술은 소재나 기법 면에서 중국 미술에서 큰 영향을 받았지만 중국 미술보다 한층 더 세속적이고 장식적이다.

⑰ **마야**_올멕 미술 가운데 기괴한 신상의 전통을 계승하였으며,

사실적인 인체 표현을 중요하게 여기고 이를 더욱 정교하게 발전시켰다.

⑱ **톨텍**_치첸이트사에 위치한 소라 모양의 유명한 천문대가 있는데 톨텍인들의 독특한 건축양식을 보여주는 건축물이다.

⑲ **아스텍**_테노치티틀란에 도읍을 세운 아스텍인은 고도의 석주 예술을 보유하고 있었다.

⑳ **노크**_노크인들이 후세를 크게 놀라게 한 것은 바로 그들이 남긴 조각예술이었다. 원형, 원주형, 원추형 등 기하학적인 조형 이미지가 노크 예술의 전형적인 스타일이다.

㉑ **이페**_이페의 조각품들은 대단히 사실적인데 이는 당시 사회, 정치, 종교의 요구에 따른 것으로, 단순한 영혼 숭배 사상이 복잡한 왕권신수 단계로 전환되었음을 시사한다.

유럽

초기 기독교 미술

중세기에는 기독교 문화가 절대적인 통치 지위를 차지했다. 이로써 당시 사회 의식은 필연적으로 짙은 종교적 색채를 띠게 되었고 예술도 마찬가지였다. 모든 조형예술의 최종 목적은 결국 종교를 위한 것이었다. 본질적으로 말하자면 유럽의 중세기 예술은 바로 기독교 예술이었다.

기독교는 일찍이 1세기에 형성되었으나 4세기 이전까지는 합법적인 지위를 얻지 못했다. 이 때문에 기독교 신자들은 지하에서 비밀리에 활동할 수밖에 없었고, 벽화 작품을 만들어내기 시작했다. 이들 벽화는 대부분 성서에서

▲ 성 조반니 대성당 4세기

최초의 교회 건축은 바실리카 양식으로 고대 로마의 장방형 신전을 토대로 형성되었다. 목조 구조로 평면적으로는 장방형을 띠고 양측에는 열주와 회랑이 있다. 입구 앞에는 제단이 세워져 있고 벽화로 장식되어 있으며 나중에 지어진 건물 때문에 성당이 그리스도를 상징하는 십자가 모양이 되었다. 성 조반니 대성당 대청은 전형적인 바실리카 양식이고, 성당 내부는 모자이크화로 장식되어 있다.

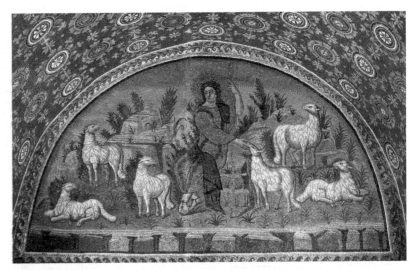

▲ 선한 목자 로마

초기 기독교 미술은 로마 제국 말기에 생성되었는데 당시 사회 하층민들에 의해 카타콤베 초기 기독교 시대의 비밀 지하묘지. 로마의 박해를 피하여 죽은 사람을 그곳에 매장하고 예배를 보기도 하였는데 소아시아, 북아프리카, 남부 이탈리아 등지에 널리 있지만 로마 교외의 것이 가장 대표적이다 벽화로 장식되었다. 로마 제국 후기, 노예에 대한 학대가 나날이 잔혹해졌고 기독교는 고통 속에서 인간을 구원한다는 교의 덕분에 하층민들의 정신적인 안식처가 되어주며 널리 전파되었다. 또한 로마 제국은 조만간 멸망할 것이라 선전하며 로마의 신들을 숭배하지 않았기에 더욱 탄압을 받았다. 때문에 기독교를 믿는 사람들은 카타콤베와 같은 비밀스러운 장소에서 교의를 전파할 수밖에 없었다. 당시 벽화는 대부분 상징적인 수법으로 창작되었는데 이 벽화 속의 양치기는 그리스도를 상징한다.

소재를 얻었다. 양은 예수를, 공작은 영원을, 포도덩굴은 기독교를, 배는 교회를 상징하는 식의 수법으로 표현했으며, 그림이 극히 거칠고 단순하며 단조로웠다.

4세기 초, 로마 황제 콘스탄티누스는 제국 통치의 필요에 의해 기독교를 적극적으로 이용해 기독교의 합법적인 지위를 인정하였으며, 후에는 국교로 선포하기에 이르렀다. 그리하여 기독교 신자들의 활동이 지상에서 전개되기 시작했고 교회를 대거 건축하기 시작했다. 최초의 교회 양식은 바실리카 양식으로 고대 로마의 장방형 신전을 토대로 형성되었다. 바실리카 양식 교회의 외관은 간결하다. 내부는 벽화와 모자이크화로 장식했는데 이는 기독교 건축의 기본적인 양식이 되었다. 종교사상의 변화와 건축 기술의 발전에 따라 훗날 차츰 로마네스크 양식과 고딕 양식의 교회가 나타났다.

비잔틴 미술

395년, 로마 제국은 로마를 중심으로 하는 서로마와 비잔틴을 중심으로 하는 동로마로 분열되었다. 5세기, 게르만족과 반달족 등의 유목민 부락이 대규모로 침입하면서 서로마 제국은 멸망했지만 동로마는 그 후로도 1천여 년을 더 번영했다. 정치적 안정과 경제적 번영은 문화 예술을 발전시켰다. 로마 제국의 분열과 함께 기독교도 동방 정교회와 로마 교회로 분열되었다. 비잔틴 제국은 동방 정교회를 믿었는데 황제가 바로 교회의 우두머리로 세속의 권력뿐 아니라 신의 의지를 상징하기도 했다. 예술은 사상적인 면에서는 왕권에 대한 권력

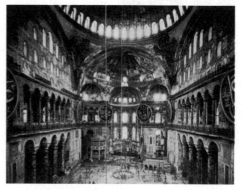

▲ 성 소피아 대성당 내부 비잔틴

성 소피아 대성당은 612년 유스티니아누스 대제의 명령으로 건설되었다. 이는 종교적 건축물일 뿐 아니라 왕권의 상징이기도 하여 정교일치 사상을 드러내 보인다. 성당은 로마 신전의 영향을 받아 중앙 천장 부분이 돔형이고 제단은 중앙에 설치되고 남북의 두 층은 아치형 벽으로 사방이 스테인드글라스로 장식되어 있다. 그리스, 로마의 건축물들과는 달리 성당 내부 장식은 장엄하고 화려하며 오리엔트 양식의 신비한 색채와 채색성이 충분히 녹아들어 있으며 빛이 사방에서 들어와 성당 안에 있는 신자들은 마치 천국에 있는 듯한 느낌을 받는다.

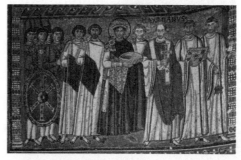

▲ 샤를마뉴 대제와 수행원 비잔틴

샤를마뉴 대제는 자홍색 두루마기를 두르고 있고 우측에는 손에 십자가를 쥔 대주교가 있으며 모든 인물이 평행으로 넓게 늘어서 있다. 샤를마뉴 대제는 그림의 중앙에 위치하고 있으며 뒤로 후광이 비치는데 이것이 왕권과 신권의 상징이다. 이런 모자이크 작품의 재료는 대부분 채색 유리로, 햇빛 아래에서 눈부시고 오묘한 느낌을 주어 종교적인 분위기를 배가시킨다.

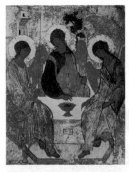

▲ 성 삼위일체
'빛'은 중세기 미학의 핵심으로, 물체의 조화미는 빛 아래에서 비로소 드러날 수 있었다. 그래서 비잔틴 미술에서는 스테인드글라스, 황금빛 성령의 후광을 비롯해 모든 것이 찬란한 빛에 휩싸여 있다.

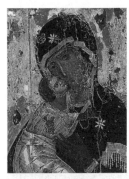

▲ 블라디미르의 성모자
중세기의 미학은 일종의 영광의 미학으로 모든 것이 신을 영광스럽게 하기 위해 존재하며 신의 존재 형식은 빛이었다. 빛은 물질적인 것이 아니라 정신의 화신이다. 비잔틴 미술에서 성령과 인물의 묘사는 모두 틀에 박힌 듯 표정을 중시하지 않았으나 눈에서만큼은 사람의 마음을 관통하는 정신을 찾고자 애를 썼다. 때문에 표정은 모두 신성한 정신을 표현하는 모습으로 통일되었다.

적 숭배를 표현하고 기독교의 영광을 선전했으며 형식 면에서는 짙은 오리엔트 색채와 그리스의 문화적 전통을 지니고 있었다.

비잔틴 미술이 남긴 가장 뛰어난 성과는 교회 건축 영역에서 나타난다. 콘스탄티누스가 건설한 성 소피아 대성당은 비잔틴 미술의 이정표적인 건축물이자 비잔틴 건축예술의 가장 찬란한 성과이기도 하다. 이 시기에는 모자이크화와 성화도 큰 성과를 거두었다. 모자이크화는 비잔틴 성당의 주요 내부 장식으로 수메르인의 예술작품 속에서 최초로 등장하고 로마 시대에 번성하였다. 고대 그리스와 로마인은 대리석으로 모자이크화를 제작했는데 비잔틴 미술에서는 채색 유리를 주요 재료로 하여 매우 선명하고 반짝이는 특징이 있다.

비잔틴 성화는 일관적으로 인물의 눈이 관객을 직시하며 얼굴이 관객을 향해 있다. 이런 가시적인 형상은 신에 대한 신자들의 경외심을 환기시키기 위한 목적으로 사용되었으며, 성상(聖像)은 천국과 인간 세상의 소통을 위한 역할을 했다. 성경 이야기의 장면은 반드시 이미 확립된 성화의 규범에 부합해야 하며 자세와 색채까지 반드시 모든 규정을 준수해야 했다. 이것은 결국 비잔틴 회화의 엄격하고 고정적이며 단조로운 양식화를 초래하였다.

바바리안 미술과 카롤링거 르네상스

5세기, 동쪽과 북쪽에서 온 게르만족, 발만족, 셀틱족 등 유목민 부락은 대규모로 로마 제국의 핵심 지역으로 이동해 결국 서로마 제국을 멸망시켰다. 이들의 생산수준은 여전히 원시적인 수준에 머물러 경제, 문화 영역에서 로마보다 한참 낙후되어 있었기 때문에 야만인이라는 뜻의 '바바리안인' 혹은 '바바리안족'이라 불리게 되었다. 이들은 고도로 발달했으나 쇠락의 길을 걷고 있던 로마의 노예제도를 타파하고 최종적으로 유럽에 봉건제도를 확립했다. 또한 문화와 예술 방면에서 유럽에 새로운 활력소를 제공했다.

바바리안 미술은 원시씨족 문화를 바탕으로 발전되었기에 세속적 흔적과 토착적 색채가 짙게 드러난다. 또한 개방적이고 자유로운 창조 정신을 지녀

건축과 회화를 비롯하여 특히 공예 미술 영역에서 모두 각자의 독특한 예술 형식을 보여준다. 그들은 외래 침략자의 미술과 결합하여 수많은 새로운 양식을 발전시키고 변화시켰다. 바바리안족 예술 유물 중에서 가장 중요한 것은 수공예 예술품으로 대부분 금속 주형, 금은도금, 옥석 모자이크 등으로 제작된 생활용품이다.

8세기에 이르러 바바리안족은 유럽 대륙을 주름잡는 봉건 영주가 되었다. 프랑크 왕국의 국왕 샤를마뉴 대제는 수십 년 동안 전쟁을 겪은 후 서유럽 지역을 대부분 통일하고 카롤링거 왕조를 세웠다. 그는 과거 로마 제국의 번영과 로마의 문화적 전통을 되찾기를 희망했다. 그래서 학자들을 소집하여 옛 서적을 정리하게 하고, 예술가들에게는 고전 양식을 모방하여 작품을 창조하도록 함으로써 궁정을 중심으로 고전문화 부흥의 조류를 형성했다. 역사에서는 이를 '카롤링거 르네상스'라 부른다. 그러나 부흥은 매우 짧았다. 단지 궁정 예술에만 국한되었고 비잔틴 미술에 대한 모사와 모방에만 그쳤기 때문에 오늘날까지 보존된 작품을 찾아보기 어렵다.

카롤링거 르네상스의 주요 예술적 성과는 책의 삽화와 건축 방면에서 드러난다. 삽화는 고대 사실주의적 양식을 추구했다. 샤를마뉴 대제 시대에서 가장 중요한 건축 공사는 아헨의 궁전이었다. 궁전의 성당은 로마 건축양식 중에서 정방형 기둥과 아치형 문을 응용하여 서쪽 문의 입구 부분에 높은 탑을 두 개 세웠는데, 이는 훗날 로마네스크 양식 성당의 기본 형식이 되었다.

▲ 사도들 800년
필사본 회화는 카롤링거 왕조 때 절정에 달했다. 이들 채색 작품에서 비잔틴 예술과 유목민 예술의 영향을 뚜렷이 찾아볼 수 있다. 이 작품은 강렬한 장식성과 함께 고전 양식의 장엄함과 화려함을 드러내 보인다. 아일랜드의 수도자들이 만든 것으로 알려진 「켈스서
세계적으로 유명한 필사본 복음서」는 장식 사본의 최고봉이라 할 만하다.

◀ 수두 조각 목각, 9세기
유목생활을 하던 북방 민족의 수공예품 장식은 화려하고 금속 주형, 금은 도금 및 상감 보석 등의 수법으로 제작되었으며 형상이 기묘하다. 이들 작품 중에는 조수에 대한 묘사가 많아 미술사에서는 이를 '동물 양식 예술'이라 부른다. 이들 수두 조각은 바이킹의 해적선에서 발견되었다. 동물의 생김새가 흉악하고 눈은 사실적이며 머리 부분 후방에는 투각(透刻)이 섞인 문양이 장식되어 있다.

▲ 머리글자 장식 페이지 960년
「린디스판 복음서」는 수도원장 이드프리스에 의하여 만들어진 유명한 장식 사본으로, 복잡하지만 질서정연하게 장식된 머리글자로 유명하다.

로마네스크 미술

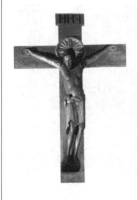

▲ 게로 십자가상 목각, 독일
카롤링거 르네상스는 '거대하고 경건한' 로마네스크 미술의 등장을 촉진시켰다. 당시의 예술은 로마 스타일의 창작 원칙을 준수하였고, 중세기 초기에 제약을 받았던 기념적 의미의 회화 조소가 바로 이때 등장했다. 이 목각은 그리스도가 십자가에 못 박혀 고된 형벌을 받는 장면을 표현하고 있는데, 이미 초기 예술에서 나타나는 화려한 장식적 양식이 아니라 작품의 표현성을 중시하기 시작했음을 알 수 있다.

'로마네스크'라는 말은 19세기에 '로마와 같은'이라는 뜻으로 쓰인 말이다. 로마네스크 미술의 영향력이 가장 잘 드러나는 분야는 건축 분야이다. 로마네스크 양식의 건축물은 바실리카 양식의 장방형 성당에서 변화, 발전한 것이다. 로마네스크 양식은 바실리카 양식의 목제 골조 구조를 석제 골조의 천장으로 바꾸고 지붕을 아치형으로 만듦으로써 지붕이 벽면에 가하는 압력을 감소시켰다. 외관상으로는 창문이 협소하고 앞뒤로는 탑루를 배치하여 안정되고 견고한 느낌을 준다. 로마네스크 양식은 이탈리아에서 더욱 강렬하게 전통 스타일을 유지하고 있는데 유명한 피사 대성당이 바로 전형적인 로마네스크 양식의 건축물이다. 이 밖에도 프랑스의 생 세르냉 성당, 영국의 더럼 대성당, 독일의 보름스 대성당 등이 모두 이 시기의 로마네스크 양식 건축물을 대표한다고 할 수 있다.

로마네스크 양식의 성당은 비잔틴 미술과는 달리 모자이크화가 줄어든 대신 벽화와 스테인드글라스가 주를 이루었으며 인물은 대부분 정면을 보고 있다. 또한 인체의 비율과 공간을 소홀히 하고 색조의 조화를 중시하여 색채가

▶ 피사 대성당,
로마네스크 양식, 이탈리아
십자군 원정과 선교 활동이 종교 세력의 확대를 촉진하여 더 많은 성당이 생겨났다. 성당의 공간을 확대해서 신자를 더 많이 수용하고자 바실리카 양식을 토대로 측면 날개를 더해 기존의 'T'자형에서 라틴어의 'X'자형으로 확장하였다. 성당은 돌을 주재료로 광범위하게 로마네스크 아치형 구조를 도입하여 벽면은 견고하고 내부 장식은 극히 단순하다. 이미 비잔틴 양식의 모자이크는 거의 찾아볼 수 없다. 피사 대성당은 로마네스크 양식의 '라틴 X자 양식'의 성당으로 성당 옆에 위치한 기울어진 탑으로도 유명하다.

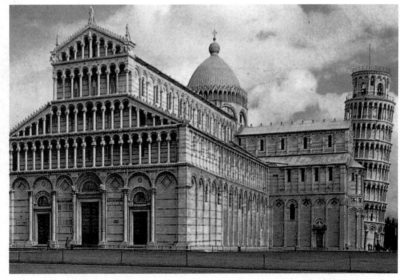

밝고 장식적 의미가 크다. 벽화든 조각이든 모두 인물의 형상을 길게 늘여 머리는 작고 몸통은 길고 얼굴은 무표정하고 형태는 틀에 박힌 듯 전형적이며 전체적으로 엄숙한 분위기를 풍긴다. 종교적인 압력 때문에 내용과 기법 면에서 모두 천편일률적이라 창조성이 결여되어 있다.

　5세기부터 대형 조각품은 차츰 사라지고 상아, 금속 등을 조각하여 만든 공예품들이 대거 등장하기 시작했으며 건축의 부조는 얕게 조각되었다. 로마네스크 양식 건축예술이 번성하면서 내부 주요 장식으로서 조각예술이 등장하기 시작했다. '최후의 심판'이 이 시기에 가장 많이 채택되었던 주제 중 하나이다. 로마네스크 양식 조각은 고전 예술을 계승했을 뿐 아니라 외래 예술 전통의 영향을 받아 전체적으로 강렬한 형식감과 표현성을 지니고 있다. 고전 예술처럼 자연을 모방하는 것이 아니라 종교적 느낌과 상상력을 강조하고 정신적인 만족을 추구했으며 과장되게 변형되고 왜곡된 형상을 만들어냈다.

▲ 전례서 프랑스
예수가 십자가에 못 박힌 장면을 묘사한 그림이다. 예수와 성령의 형상은 모두 비율에 맞지 않게 길게 표현되어 있으며, 얼굴 표정은 장엄하고 경건하여 신비스러운 분위기를 풍긴다.

고딕 미술

12세기부터 15세기까지 유럽 사회의 번성과 함께 문화와 예술 역시 전례 없는 발전을 이룩하게 되었다. '고딕'이라는 말은 르네상스 시대의 학자가 중세 예술을 미개하고 야만적인 고트족게르만족의 일파이 만든 것이라 비하하

▲ 그리스도와 사도
대리석, 1020년
로마네스크 시기에는 성당 장식으로 조각이 두드러진다. 이들 조각은 대다수가 건축물의 외부에 있다. 과장되게 변형된 당시의 평면 부조는 신비한 종교적인 색채를 띠었다. 예수의 몸을 길게 표현하던 당시의 벽화와는 달리 부조에 표현된 인물들은 짧게 축소되어 처리되었다.

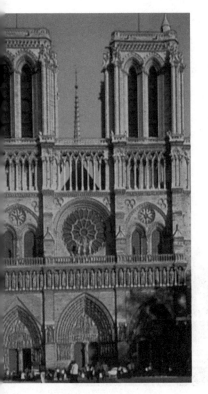

◀ 노트르담 대성당 1200~1235년
고딕 양식은 건축 풍격으로 이름 지어졌는데 프랑스에서 처음 등장하여 '프랑스식'이라고도 불린다. 파리의 노트르담 대성당은 파리 중심 센강 시테섬에 위치하고 있는 전형적인 고딕 양식 건축물이다. 전체가 돌로 건축되었고, 정면의 벽기둥은 평면을 상하 세 부분으로 분할하고 있으며, 어디에서나 고딕 양식 건축물의 표지인 첨탑을 볼 수 있다. 노트르담 대성당은 '버팀도리플라잉 버트리스, 아치형 버팀벽'의 활용을 통해 기술적인 진전을 이루었는데 아치형 구조를 이용해 궁륭의 사압력을 외부 부벽으로 이동시킨다.

▶ 인물상 기둥 석조, 1150년
고딕 양식 초기의 조각작품으로 고딕 양식 조각은 신화 이야기와 종교를 소재로 삼았다. 초기의 조각은 대부분 건축물 입구의 양측을 장식했다. 이 시기의 인물 묘사의 특징은 얼굴이 판에 박힌 듯하고 움직임이 전혀 없다는 것이다. 중기 이후부터는 인물 표정의 개성이 나타나기 시작했다.

려고 지어낸 말이다. 한편 '고딕 양식' 이라는 명칭이 붙게 된 이유가 무엇이든 간에 오늘날에는 부정적인 의미는 사라지고 고전 예술에 버금가는 독창적인 양식의 중세 예술을 뜻하는 말이 되었다.

고딕 건축양식은 1140년대 프랑스가 생 드니 성당을 재건하면서 처음으로 등장했다. 생 드니 성당은 여러 지역의 로마네스크 성당 건축 기술과 양식을 종합하고 발전시켜 새로운 건축양식을 만들어냈다. 이후 이러한 양식은 유럽 대륙 전체로 전파되었는데 주로 교회 건축에서 찾아볼 수 있다.

가볍고 정교한 수직선은 고딕 건축 전반을 관통하는 형상으로 벽면이나 첨탑이나 모두 위쪽으로 갈수록 좁아지고 꼭대기가 뾰족하다. 건축물의 외관은 높고 거대하며 수직적 상승감이 충분하게 표현되어 있다. 고딕 건축은 벽이 넓은 로마네스크 건축과는 달리 높고 거대한 창문으로 이루어져 있다. 건축가들은 비잔틴 모자이크화에서 영향을 받아 창문 전체를 성서의 이야기를 주요 내용으로 하는 스테인드글라스로 장식했다. 광선이 스테인드글라스를 투과하여 성당 안으로 들어오면 성당 내부는 찬란한 빛으로 가득 차고 신비하고 환상적인 광경이 만들어졌다.

유럽에는 현존하는 고딕 양식 성당이 매우 많은데 유명한 성당으로는 프랑스 파리의 노트르담 대성당, 독일의 퀼른 성당,

▶ 퀼른 대성당 독일
12세기 이후, 서유럽 봉건 경제의 번영으로 인해 도시가 대규모로 확대되고 인구가 밀집되면서 더욱 많은 신자를 수용할 수 있는 고딕 양식의 성당이 건축되었다. 낮고 폐쇄적이고 견실한 로마네스크 성당과는 달리 고딕 양식 건축물은 가볍고 하늘에 닿을 만큼 높이 솟은 꼭대기로 '높이' 와 '빛' 그리고 내부의 현란한 장식을 강조하였다. 기독교 미학에서는 높은 것은 천국의 상징이며, 빛은 신을 의미한다. 퀼른 대성당은 독일의 고딕 양식 건축물로서 부드럽고 장중한 느낌의 프랑스 고딕 양식과는 달리 한층 더 힘이 있고 준엄하다.

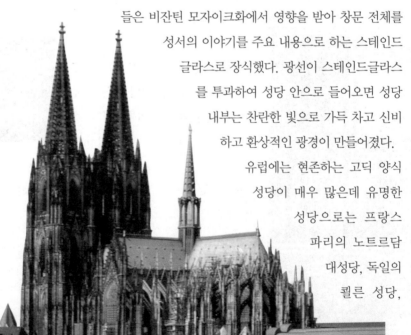

프랑스의 샤르트르 대성당, 랭스 대성당, 아미앵 대성당, 영국의 웨스트민스터 사원, 스페인의 부르고스 대성당 등이 있다. 고딕 양식의 건축은 변화의 과정 중에서 지속적으로 화려한 세부 장식을 추구하였는데 후기에는 이미 장식이 과도하게 과장되는 단계에 이르렀다. 15세기에 준공된 이탈리아 밀라노 대성당은 유럽 최대의 고딕 양식 성당으로 그 규모와 첨탑의 수로 널리 이름을 날렸다.

　당시에는 조각이 건축물의 장식 역할을 톡톡히 했기 때문에 조각은 건축 영역에서 매우 중요한 위치를 차지했다. 초기의 고딕 양식 조각은 건축에 붙어 있어 형체가 단일하고 형상이 틀에 박혔으며, 각 조각상 간에 서로 연관성이 결여되었다. 이후 발전 과정에서 차츰 자유롭고 풍부해지면서 고대 그리스, 로마의 표현방식을 회복하고 건축 구조에서 탈피하여 독립적으로 변모하였다. 또한 인체의 비율, 자세 등이 나날이 정확하고 생동감 있게 표현되었으며 양식이 다양화되고 인물의 내면 감정을 표현해 내기도 했다.

　고딕 양식 회화는 건축과 조각만큼 특출하지는 않으며 회화 방면의 성과는 주로 삽화와 스테인드글라스에서 드러난다. 이 시기에는 스테인드글라스가 벽화를 대신해 부상하여 크게 번성하였다. 벽화, 특히 대형 벽화는 이탈리아에서만 지속적으로 발전하였다. 이탈리아 성당은 벽화를 그리기 위해서 넓은 면적의 벽을 남겨두기도 했다. 중세기 이탈리아의 회화는 고전 예술 전통의 기초 위에서 발전되었으며 늘 비잔틴 예술과 밀접한 관계를 유지하였다. 고딕 양식은 13세기부터 이탈리아 회화에 침투하기 시작했으며, 이때 신비잔틴 양식과 결합했다. 이 시기 이탈리아 회화는 극대화된 창조력을 뿜어냈는데 이것이야말로 진정한 의미의 혁명으로 르네상스 미술의 발단이 되었으며, 이후 서양 미술의 발전에 크나큰 영향을 미쳤다.

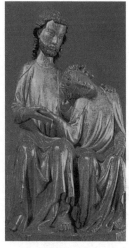

▲ 예수와 성 요셉 1320년, 목각
고딕 양식 시기의 중후반 이후 길드의 등장을 계기로, 수도승이 담당했던 조각 제작이 전문 공예가의 손으로 넘어갔다. 이 시기의 조각은 이미 건축에서 독립된 상태였는데 공예가가 길드에 가입하면서 세속성이 강화되고 인물은 풍만하게 표현되었으며 내면 감정의 표현을 중시하게 되었다. 이 목각 작품은 표정이 심하게 틀에 박힌 듯하고 신비로운 분위기를 띠고 있으나 서로 기대어 앉아 있는 자세는 현실에서 볼 수 있는 부자의 모습과 같다.

▶ 부르주 대성당의 스테인드글라스 13세기
벽이 적고 창문이 많은 고딕 양식 성당의 내부는 스테인드글라스가 대거 등장하는 데 밑거름이 되었다. 고딕 양식의 스테인드글라스는 직접 유리 위에 착색한 것으로 색상이 산뜻하고 장식성이 강하다. 토머스 아퀴나스는 아름다움의 세 가지 조건으로 명료성을 꼽았는데 이 때문에 선명한 색상은 아름다운 것으로 간주되었다.

아시아

아라비아 미술

▲ 바위의 돔 사원
현존하는 아라비아 최고(最古)의 건축으로 평면은 팔각형 형태이며 거대한 돔형 지붕이 있고 건물 전체에는 화초문(花草紋)과 코란이 장식되어 있다. 이슬람교는 우상 숭배를 금지하기 때문에 절대 사람이나 동물 등 생명이 있는 개체를 구체적인 묘사 대상으로 삼지 않는다. 따라서 장식의 대부분은 추상화된 곡선 문양으로 모두 상징적인 의미를 지닌다. 이들 장식 때문에 이슬람교 건축은 고대 그리스, 로마의 단단하고 무거운 느낌과는 달리 화려하고 가벼운 느낌을 준다.

▶ 이슬람 건축의 벽면 장식
아라비아의 파도 무늬 곡선 문양은 초기 기하 문양 장식의 기초 위에 여러 외래문화를 융합하면서 발전된 것이다. 초기 기하 문양 장식은 신비한 철학적 상징 색채가 짙으며, 주로 원과 정사각형에서 다변형으로 변모하였다. 아라비아인의 사상에서 원은 1이라는 의미로, 유일하고 완벽한 신을 상징하며, 사각형은 사계, 사방 등을 상징한다. 화려하고 정교한 도안은 고딕식 건축의 스테인드글라스처럼 몽환적인 종교적 분위기를 연출한다. 이런 것들이 모두 아라비아인의 종교적 열정을 반영한다.

7세기에서 13세기 유럽의 과학문명이 아직 깊은 잠에 빠져 있을 무렵, 아라비아 문화는 이미 찬란한 서광을 발산했다. 아라비아 제국은 서아시아 아라비아인이 중세기에 일으킨 이슬람 봉건국가이다. 당 이래의 중국 역사서에서는 모두 이를 대식국大食國, 페르시아어 Tazi 혹은 Taziks의 음역이라 불렀으며, 서유럽에서는 이를 흔히 사라센 제국원래 로마 제국 말기에 시나이 반도에 사는 유목민들을 가리키는 말이었다. 그리스어 '사라케노이'에서 유래했는데 이 말은 아랍어의 '동쪽에 사는 사람들' 이란 뜻의 '사라킨' 이라는 단어에서 기원했다고 한다이라 불렀다. 이 제국은 600년간 이어졌는데 가장 강성했을 때 국경이 동쪽으로는 인더스강과 중국 국경, 서쪽으로는 대서양 연안, 북으로는 카스피해, 남쪽으로는 아라비아해에 이르렀다. 알렉산드로스 제국과 로마 제국을 잇는 또 하나의 아시아, 유럽, 아프리카 세 대륙에 걸쳐 있던 대제국이었다. 그 독특한 지리적 위치 덕택에 아라비아 제국은 중세기 역사에 지대한 영향을 미쳤다.

당시의 아라비아 문화는 동서를 연결해 주는 역할을 하였다. 대규모의 아라비아 상업 무역이 아시아, 유럽, 아프리카 세 대륙의 각 문명 간의 경제, 문화 왕래를 촉진하였다. 아라비아 문화는 서유럽에도 지대한 영향을 미쳤다. 신권 통치하의 중세기 유럽에서 고대 그리스의 저작들이 대부분 유실되었는데 당

시의 아라비아인은 고대 그리스 예술 저작을 대량 번역함으로써 서구 문화의 단절을 보완했다. 유럽인은 바로 이러한 아라비아 번역본을 통해 고대 그리스, 로마의 예술을 이해하고, 나아가 이후의 르

네상스를 시작했던 것이다.

　아라비아인은 본래 여러 자연신을 숭배하였는데 통일 국가의 형성에 따른 사회적 요구로 인해 이슬람교가 탄생되었다. 이슬람교의 유일신 사상은 아라비아 각 부족의 통일에 대한 요구와 맞아떨어지면서 널리 전파되어 아라비아인들의 보편적인 신앙으로 자리 잡게 되었다. 또한 이슬람교미술과 그만의 특징을 탄생시켰다. 이슬람교가 우상 숭배를 금지하기 때문에 아라비아 예술작품은 인물과 동물 형상에 대한 묘사가 없는 대신 각종 장식 문양이 핵심적인 위치를 차지한다. 아라비아 문양 형태는 다양한 종류와 풍부한 변화를 보이는데 소재에 따라 크게 기하문, 식물문, 문자문의 세 가지 유형으로 나뉜다. 기하 도형을 기초로 하는 추상화된 이들 문양은 추상적이고 연관성 있고 유동적이고 밀집적이며 서로 중첩, 교차, 조합, 분리할 수 있어 변화무쌍하다. 아라비아 문자는 이슬람의 예술형식에 독창성과 복잡성을 부여했다. 이들 문자는 건축 장식, 공예 미술과 서적장정에서 각종 문양 혹은 그림과 결합하여 다양한 변화와 풍부한 표현력을 가진 예술 수단이 되었다. 이들 문자는 장식 예술언어의 풍부함을 드러내는 동시에 이슬람교 이념을 전파하는 특별한 부호이다.

　아라비아 건축은 그 웅장함과 화려함으로 세계적으로 이름을 떨치고 있다. 아라비아인의 독특한 구도는 화려하고 장엄한 이슬람 사원 건축의 구조 장식에서 두드러지게 드러난다. 이슬람 사원은 정방형과 장방형 정원으로 이루어져 있으며 사방에 아치형 회랑이 있다. 예배 시간을 알리는 높이 솟은 첨탑과 궁륭형의 천장 돔은 이슬람 건축예술의 전형적인 특징이다. 691년 건축된 예루살렘 돔형 이슬람 사원은 '바위의 돔'이라 불린다. 한편 705년 건축된 다마스쿠스 우마이야드 모스크는 비잔틴과 시리아 양식을 모방한 건축물로 화려하고 웅장한 위용을 자랑한다. 아라비아 제국 말기의 건축은 인도 건축양식의 영향을 받았는데 9세기에 건축된 사마라 이슬람 사원이 대표작이다.

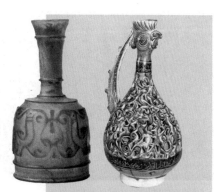

▲ 푸른 유약 조형 물그릇과 동물문 유리병
고대 아라비아 문화 예술의 특색은 바로 여러 문화의 특징을 엿볼 수 있다는 것이다. 건축 장식의 문양에서는 서양의 종려나무잎 무늬를 변형시켜 아라비아식 식물문을 형성했는데 이는 사산 왕조와 페르시아 문양 장식의 상징적 의미를 흡수한 것이다. 이 두 예술품은 이란에서 제조한 것으로 고대 아라비아 문화의 정복과 교류를 시사하고 있다.

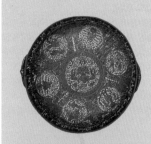

▲ 칠보 장식 청동 그릇과 은상감발
이 두 수공예품에서는 인물 형상의 사실성이 뚜렷이 옅어지고 주변의 문양 장식으로 인해 차츰 그 의미가 사라졌다. 수공예품 전체가 자질구레하고 세밀한 장식 속으로 녹아들게 하는 데 공을 들임으로써 예술품 표면에 강렬한 운동감이 나타나도록 했다.

▲ 장회태자묘 예빈도

당 왕조 시기, 국토가 확장되고 국력이 강성해지자 통치자는 개방 정책을 채택하여 주변 민족, 국가와의 단결과 교류를 강화하였고, 이로써 문화는 다민족 융합 형태를 나타내기 시작했다. 〈장회태자 묘 예빈도〉가 바로 당대 주변 국가와 정치, 문화적 교류가 있었음을 증명하는 증거이다. 당대 장안성에는 전문적으로 외빈과 소수 민족 사절을 접대하는 홍려사를 두고 있었고, 외래 사절은 홍려사 관리의 인솔하에서만 황제를 알현할 수 있었는데 이런 기구 역시 국력이 강성했다는 것을 보여주는 증거이다.

▼ 당대의 공예품

당대 공예품의 가장 큰 특색은 바로 여러 문화의 융합이다. 실크로드 개설은 중국과 동로마 제국 간의 수공예품 교환을 가능케 했고 중간 거점이던 페르시아는 양쪽의 문화 교류에 활력소가 되어주었다. 아래의 사진은 당대 수공예품으로 마노각배와 첩화반구 유리병의 형태는 동로마의 것을 본떴으며, 청유봉두용병호의 조형은 페르시아 사산 왕조의 금은 그릇 중 새머리 모양 항아리의 특징을 흡수했고 봉두인면호의 인물 얼굴은 흡사 인도인 같다.

중국 미술

수, 당 시기

유럽의 문명이 중세기에 이르러 침체 국면으로 접어들었을 무렵 중국은 수, 당 시기에 인해 사회가 상대적으로 안정되고 경제가 번영하였다. 이로 인해 남북조 시기에 각 영역에서 축적된 문화들이 한층 더 융합되고 다른 나라와의 교류가 빈번해짐으로써 중국 고대 문화사에서 가장 찬란한 시기를 맞이하게 되었다. 수대의 미술은 남북조 미술 발전의 마지막 단계로서 비록 그 기간은 짧지만 독자적인 특징이 있었다. 남북조 및 당대와 비교해 볼 때 수대 미술에서는 한층 더 성숙한 시대가 곧 도래할 것임을 암시하는 듯한 과도기적인 성질이 확연히 드러난다. 당나라는 한나라의 문화 전통을 계승하고 양진(兩晉) 남북조 이래 학술 사상의 새로운 발전을 받아들였다. 아울러 변방 각 민족의 문화, 특히 인도와 페르시아 문화를 모두 중원 지역의 한족 문화로 흡수하였다. 예를 들어, 당대의 가장 전형적인 문양인 보상화는 중국 기존의 연꽃 문양을 모체로 목련화와 페르시아

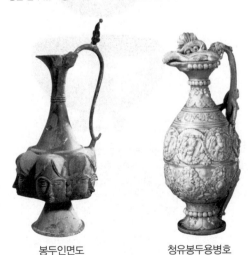

봉두인면도

청유봉두용병호

첩화반구유리병

수수마노각배

에서 유입된 해석류화 문양의 특징이 융합되어 점진
적으로 형성된 것이다. 그 밖에도 포도문, 번련문, 사
자문 등이 모두 중앙아시아 일대에서 중국으로 유입
된 문양이다. 문화의 개방과 자유롭고 예술적인 분위
기는 중국 고대 문화의 발전을 앞당겼다.

회화로 말하자면 당대의 염립본, 오도자의 인물화
에서 나타나는 대범한 형태, 명쾌한 선, 휘황찬란한
색채는 후세에도 모방하기 힘들 정도이며, 주방, 장훤
의 사녀도(仕女圖)는 인물화가 한층 더 완벽해졌음을
보여준다. 수, 당 시대 전자건의 설색산수(設色山水),
이사훈의 청록산수(靑綠山水), 왕유의 수묵산수(水墨山
水), 왕흡의 발묵산수(潑墨山水) 등은 당시 산수화가
이미 인물화의 배경으로서의 종속적인 지위에서 벗어
나 독립적인 체계를 구축하였음을 보여준다. 당대 설
직의 학, 변란의 공작, 조광윤의 화죽(花竹)은 이미 화
조화가 성행하기 시작하였음을 말해준다. 수공예의
발달과 과학기술의 진보는 회화 기법의 발전을 가져
왔다. 서예 예술은 당대의 해서, 초서의 성과가 가장
두드러진다.

조각은 수, 당 시기에 유례없는 번영을 맞이했다. 종교 조소는 모가오 동굴
조각상만 해도 약 100개가 되며 양식상으로는 위진(魏晉) 시대의 가볍고 수려

▲ 잠화사녀도 주방, 당대

당대 초기 인물화는 대다수가 정치적인 목적으로 이용되어 제왕의 덕망을 찬양하고 공신의 공적을 표창하는 내용이 주를 이루었다. 그러던 것이 수백 년의 발전 과정을 거치면서 정권의 안정, 경제 번영, 귀족의 향락 정서로 인해 세속 인물화가 대량으로 생산되었다. 이 시기 사녀도의 인물은 풍만하고 색이 아름다워 풍만함이 아름다움의 기준이었던 당시의 사회적 풍조를 보여준다. 주방은 당대의 또 다른 사녀화가인 장훤을 모방해 두 사람의 화풍은 매우 흡사했다. 따라서 후대 사람은 장훤이 주홍빛으로 귀뿌리를 운염暈染, 색깔을 칠할 때 한쪽을 짙게 하고 다른 쪽으로 갈수록 차츰 엷어지도록 채색하는 화법하기를 즐겼다는 차이로만 이 둘의 회화를 구분한다.

▶ 유춘도 전자건, 수대

수, 당 시기 산수화는 위진 남북조 이래 '사람이 산보다 크고 물은 쉬이 범람하지 않는다'는 인물화의 종속적 위치에서 차츰 독립하기 시작했다. 〈유춘도〉는 중국에 현존하는 최초의 두루마리 산수화로 여겨지는데 귀족의 봄나들이 장면을 묘사하고 있다. 화폭의 산수, 인물, 건축은 모두 선으로 그려지고 산머리와 나무 꼭대기는 짙은 색으로 칠해졌다. 이는 청록산수의 원조 작품으로 평가된다. 그림의 산수는 배경 장식에서 독립되어 그림의 주체가 되었고, 조감식 구도는 그림을 탁 트이게 만들어 투시 원근법의 예술적 효과를 달성했다.

▲ 삼채낙타주락용 당대

당삼채는 하나의 유색(釉色)을 바탕으로 유색의 채색 유도(釉陶)를 혼합 응용하여 인물과 동물의 형태를 생동감 있게 묘사했다. 산뜻하고 아름다운 색채, 탄탄하고 원숙한 형체는 당대의 웅대한 기세와 기품을 드러낸다. 삼채용은 당대의 후장 풍조의 성행으로 형태와 제작 방법이 한층 더 다양해졌으며 다른 문화의 영향이 나타나기도 했다. 이 삼채낙타용은 당대 우위대장군의 무덤에서 출토된 것으로 깊은 눈과 높은 코, 긴 구레나룻의 전형적인 외국인 형상이다. 또한 낙타의 등장은 당시 실크로드를 통한 교역을 반영한 것이다.

한 모습에서 웅장한 아름다움으로 변화되었다. 당 왕조까지 동굴이 이미 200여 개나 만들어졌는데, 이는 전체의 절반을 차지하는 수이다. 사실적인 묘사 능력의 제고를 통해 얻어진 표현의 자유는 당대 조소예술을 한층 더 성숙시켰다. 창작자는 정확한 인체 비율 및 해부 지식을 통해 사방에서 감상할 수 있는 입체 조각을 만들 수 있게 되었고 조소의 통일감이 특히 강조되기 시작했다.

당대 불교 미술의 발전은 장기간에 걸쳐 현실적 요소가 종교적 요소를 극복한 과정이라 결론지을 수 있다. 이 시기에는 특징이 뚜렷한 예술 형상이 대거 창조되었다. 아울러 불교에 기초를 둔 자비, 고통, 희망과 환락 등 현실생활에 대한 묘사도 이루어졌다. 종교적 주제를 통해 상상력을 마음껏 발휘해 생활에 대한 깊은 이해를 간단하게 요약한 것이다.

풍족한 경제는 수, 당 시기 도용의 성행을 촉진시켰다. 수대 도용은 조형 양식적으로는 둥근 얼굴, 작은 머리, 길고 가는 몸체 등 모가오 동굴 수대 벽화 공양인(供養人)의 이미지와 매우 닮아 있다. 악무여시(樂舞女侍) 등 자태의 동작 변화가 특히 풍부하다. 세계적으로 유명한 당삼채(唐三彩) 도용에는 인물, 동물, 진묘수무덤을 지키는 상상의 동물 등이 있으며 소재가 풍부하다. 귀족들이 생전에 누렸을 사치스러운 생활이 주로 반영되었다.

그 밖에도 수, 당 시기에는 도자기가 한층 더 발전했다. 수, 당 백자의 성공적인 제작은 훗날 채색 도자기의 발전에 탄탄한 기반을 다져주었다. 당대 자기 가마는 각자 고유의 이름이 있어 가마의 이름이 자기의 종류와 특징을 결정지었는데 이런 전통은 오늘날까지 이어지고 있다. 당시의 가마는 남쪽의 월요와 북쪽의 형요가 대표적이다. 당대 도자기의 조형은 둥글고 옹골지고 간결 단순하며 변화무쌍하다. 장식 방법으로는 인화(印花), 획화(劃花), 각화(刻花), 퇴첩(堆貼)과 날소(捏塑) 등이 사용되었다. 도안 문양은 이전 시대와 비교해 크게 발전해 화조(花鳥) 소재가 부단히 증가했다. 또한 당시 해외로까지 판매되어 현재 일본, 인도와 이집트 등에서 당대 자기가 출토되고 있다.

◀ 둔황 모가오 동굴 제45굴 안의 보살 채색 소조 당대

당대의 조각상은 풍만하고 세련되었으며 온화하고 점잖고 매우 아름답다. 둔황 예술의 황금기에 이르러 불상 예술은 점점 세속화되었다. 보살은 미소를 머금고 깊은 생각에 잠긴 듯하고 가볍고 얇은 옷은 풍만한 형체에 들러붙어 있어 부드럽고 연약하고 아름다운 여성적 특징이 돋보인다.

오대양송(五代兩宋) 시기

당의 멸망 907년 이후 송(宋)이 건국되는 960년까지의 53년간 중국 화북 지역에는 다섯 개의 왕조가 교대로 일어나고, 그 외 지역에서 열 개의 왕조가 흥망성쇠를 거듭하는데 이 시기를 이른바 오대십국(五代十國) 시대라 부른다. 당시에는 비록 분쟁으로 인해 각 나라가 첨예하게 대립하고 있었으나 예술 창작의 열정은 멈추지 않고 선조들이 이룩해 놓은 토대 위에서 지속적인 발전을 이룩했다. 이 시기, 사회 경제는 비교적 안정되어 남당(南唐)과 서촉(西蜀)에서는 모두 궁전 화원(畵院)을 건설하기 위해 각지의 유명한 화가들을 망라하여 창작에 종사하도록 했다.

송대 미술에서는 종교 미술이 여전히 일정 수량을 유지하고 있었다. 문헌의 기록에 따르면 제왕의 요구에 따라 수차례에 걸쳐 대규모 도교 사원 건축이 있었다고 하는데 당시 명인들이 모두 이들 도교 사원의 회화, 조소 등 작업을 맡아 진행하였다. 그러나 당오대(唐五代)의 기풍을 고수한 덕분에 송대의 세속 미술은 종교의 굴레에서 벗어나 독립적인 발전을 이룩했다. 회화의 권축(卷軸) 형식은 송대에 크게 성행하기 시작했다. 이들 권축화의 일부분은 병풍 및 부채의 장식이 변화된 것이다. 북송의 원체화院體畵, 중국 궁정 그림 제작 기관인 화원에서 활동하던 직업 화가들의 그림 양식가 한때 성행하여 정교하고 세밀한 원체 양식을 구축하였다. 문인의 묵희(墨戲)는 당시에 또 다른 사조를 형성하였다. 객체를 묘사하는 데 편중하던 중국 회화는 그때부터 주체를 표현하는 데 더 중점을 두기 시작했다. 남송의 화풍은 간략하고 호방하며 붓에 힘이 있다.

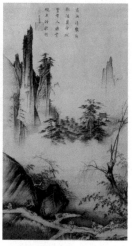

▲ 답가도 마원

마원의 산수화는 구도가 간단하여 화폭에 종종 큰 여백을 남김으로써 마치 시를 한 수 읊는 듯한 느낌을 준다. 그의 작품은 선이 힘이 있고 대범하며 수묵이 고아하고도 힘이 느껴져 남송 산수화의 시대적 특성이 잘 드러난다. 이 그림은 마원의 명작 중 하나로 먼 곳에 연기와 운무가 자욱하고 깎아지른 듯한 봉우리가 서로 대치하고 있으며 산속 숨어 있는 궁전이 살짝 드러나 요원한 공간과 수려한 강남 산수의 특징을 나타낸다.

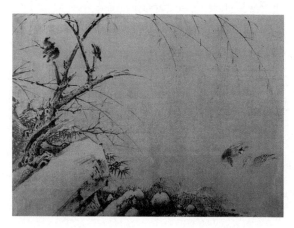

◀ 진금설경도 황전

'황가는 부귀하고, 서희는 소박하다' 라는 말은 오대부터 북송 초기까지의 화조를 총칭하는 표현이다. '황가부귀' 는 궁정 화가인 황전 부자가 그린 신기한 조수의 묘사가 정교하고 색채가 담백하며 화풍이 부귀하고 화려하다는 의미이다. 강남 선비 출신인 서희는 성격이 오만하여 평생 벼슬을 하지 않았다. 그림의 소재는 짐승, 물고기, 채소, 과일, 풀, 벌레를 위주로 했으며, 당대 이래 이어져온 화조화 화풍을 배제하고 먹물을 떨어뜨려서 경치와 사물을 그리고 거기에 약간의 색채를 더하여 사물을 표현했는데 경치와 사물이 생동감이 넘쳐 남다른 정취가 느껴진다. 그러나 이런 화풍은 궁정의 심미 기준에는 부적합한 것으로 여겨졌다.

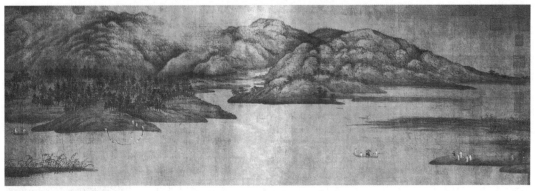

▲ 소상도권 동원, 오대

넘치는 기세를 드러내는 장조의 산수와는 달리 동원은 강남의 몽롱하고 습윤한 산수의 풍경을 가볍게 표현했다. 지리적 환경의 차이로 인해 생긴 화풍의 차이가 화폭에 생생하게 드러난다. 장조는 높고 심원한 전경을 그리기를 즐겼고 필묵이 거칠고 강건하고 힘이 있다. 동원은 평원의 경치를 그리기를 즐겼고 필묵이 담백하고 정서가 수수하다. 〈소상도권〉은 짙고 옅은 묵점으로 끊임없이 이어진 산안개의 몽롱한 느낌을 표현하고 있으며 공기투시도법에서는 다소 새로운 진전을 이루어냈다.

오대양송 시기의 회화작품은 시적 정취, 경계, 감정을 중시했는데 이런 회화의 문학성, 서정성을 강조하는 경향은 산수화, 화조화의 지위를 차츰 상승시켜 전면적인 발전을 이룩했다. 화조화는 당대의 장식예술로서의 요구에서 탈피해 한층 더 사실적인 풍격을 갖추었다. 오대부터 화조화는 중국 회화예술에서 독특한 지위를 차지하는 하나의 양식이 되어 사람들이 생활 속에서 지향하는 바와 낙관적인 정서를 반영했다. 기법은 표현의 필요에 따라 발전되었는데 정밀한 관찰과 정확한 표현이 이 시기의 화가들이 전력 추구하던 목표였다.

산수화는 화조화와 마찬가지로 오대에 시작되었는데 중국 회화예술에서 독특한 의미를 지닌 양식으로서 그 지위를 공고히 했다. 그림 중의 산천, 지세, 수목 등은 계절과 기후의 변화에 따라 풍부하고 생동감 넘치는 변화를 보였고, 인물의 활동과 건축물에 대한 묘사를 통해 자연환경의 특징을 한층 더 강조함으로써 완벽한 경지에 도달했다. 송대 화가들에게 이들은 그저 단순히 자연의 사물을 재현하는 것이 아니라 자신의 정신세계를 드러내는 도구였다. 남송의 산수화가인 마원과 하규의 구도법과 수묵기법은 주제의 표현과 형상의 포착에서 탁월한 성과를 이루어냈다. 표현 내용은 극도의 완벽함과 단순함을 추구했고, 표현기법은 정교함과 힘을 추구하여 후대 화가들에 의해 끊임없이

▲ 부용금계도 조길, 송대

송대에는 시민 문화의 발전과 민간 회화 조합의 흥기에 따라 회화는 이미 소수의 예술이 아닌 사회 각 계층의 소모품이 되어 송대 화조화의 흥성을 촉진시킨 직접적인 원인이 되었다. 이로 인해 북송 황실 예술기관인 한림서화원의 규모가 확대되고 통치자의 관심을 얻게 되었다. 한림서화원에서 화조화는 오대 이래의 채색과 수묵을 함께 흡수하여 회화양식에서 여전히 호화로운 분위기를 중시했다. 송 휘종 시기의 조길은 한림서화원파 화풍이라 할 수 있는데 그는 수묵과 공필중채 이 두 가지 양식을 모두 구사했다. 〈부용금계도〉의 구도는 엄숙하고 색채가 선명하여 황실의 온화하고 호화로운 분위기를 자아낸다.

모사되었다.

오대 조각예술은 당대 조소의 연장선에 있어 섬세하고 화려하며 사실적인 묘사에 집중하는 특징이 있다. 송대 조소는 세속적 소재와 사실적 양식의 발전이 특히 두드러지는데 이 시기 작품의 공간 배치, 형체와 수량의 추구는 예전에 미치지 못하여 중국 고대 조소는 차츰 쇠락의 길을 걷기 시작했다.

당시의 도자기 형상은 대다수가 당대의 양식을 계승했는데 원료 가공, 기물 성형, 문양 기법 등의 도자기 제조 기술은 당나라 때보다 더욱 발전해 송대에 이르러 도자기 제조업 발전의 밑거름이 되었다. 당대와 오대의 기초 위에서 송대의 도자기 제조 수공업은 탁월한 성과를 이루어 중국 도자기 발전사에서 가장 먼저 황금기를 이룩했다.

▲ 송대 수공예품

중국 도자기 공예는 송대에 이르러 전례 없던 번영을 이룩했고 도자기 예술도 눈부신 성과를 이루었다. 팔각쌍관이병은 선이 세련되고 유색이 깨끗하며 간결하면서도 기품이 있다. 또한 '금석학(金石學)'의 흥기는 송대의 고대 양식 모방을 일으켰는데 영청자방동격식로와 유금방고은궤가 바로 이런 양식의 대표적 작품이다.

원대

문예사에 '당시(唐詩), 송사(送辭), 원화(元畵)'라는 말이 있듯 명(明), 청(淸)대 회화는 주로 원(元)대의 회화 전통을 계승하고 발전시킨 것이다. 90여 년이라는 짧은 기간 동안 원대 화단은 수많은 명인을 배출하였다. 당시 화원은 이미 없어져 궁정에서 일하던 소수의 전업 화가를 제외하고는 대다수가 고관 사대부의 화가나 민간의 문인 화가였다. 그들의 창작은 비교적 자유로워 대부분

▼ 청명상하도 장택단, 북송

두루마리에는 청명절 북송 수도 변량과 변하의 풍경이 그려져 있는데 인물, 상업, 교통, 운송, 건축 등 여러 각도에서 북송의 정치 중심에 대해 묘사하고 있다. 화가는 산점 투시법을 사용했으며 장면의 규모가 크고 세밀하며 구도가 질서정연하여 당시 북송 도시 시가의 배치 및 풍속의 연구에 중요한 역사적 사료가 된다.

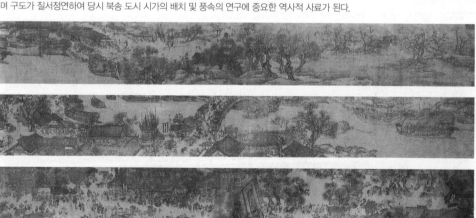

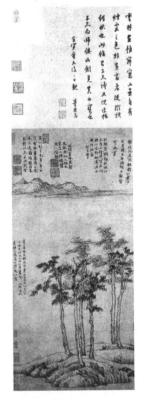

◀ 육군자도 예찬

산 속에서 은거하던 원대 선비들의 기풍은 산수화에 정신을 담아 내는 데 공헌했다. 그들은 물체의 형체에 주의를 기울이기보다는 독특한 개인적 풍모를 표현해 내고자 애썼다. 원대사가(元代四家) 중 예찬은 개인적 스타일이 가장 뚜렷한 화가로 그는 "제가 이른바 그림을 그린다 함은 한두 번의 붓질로 대략 그릴 뿐 형사(形似, 동양화에서 대상의 형태를 정확하게 닮도록 표현하는 것를 추구하지는 않습니다. 오로지 이로써 스스로 즐길 뿐입니다"라고 했다. 원대사가들은 명리를 위해서가 아니라 스스로 즐기고자 그림을 그렸다.

자신의 생활환경, 자연의 정취, 개인적인 이상에 대해 표현했다. 원대 초기에는 조맹부의 창도하에 사물의 외형보다는 화가의 감정이나 뜻을 표현하는 사의화가 화단의 주류가 되었고, 산수, 고목, 죽석(竹石), 매란(梅蘭) 등의 소재가 대거 등장했다. 조맹부와 '원대사가' 라 불리던 황공망, 오진, 예찬, 왕몽은 모두 문인화의 대표 화가들이었다. 그들의 직접적인 영향 아래 산수화는 중국 화단의 주류가 되었다.

원대 문인화는 형상 대신 정신을 살리고 간결함을 최상으로 삼으며 주관적인 흥취를 발산하는 것을 중시했다. 이는 송대 원체화의 기교에 토대를 둔 형태묘사적이고 장식적인 화풍과는 큰 차이를 보이면서 시대적인 풍격을 형성하였다. 또한 회화는 문학성과 필묵의 우아함을 강조하고 시, 서, 화 세 가지의 결합을 중시했다. 서예와 회화의 선은 서로 조화를 이루고 서로의 장점을 취하며 그림이 조화를 이루도록 보충하기 위해 인장을 사용함으로써 심미적 요소를 강화했다. 시서화인(詩書畫印)의 결합은 후대 화가에 의해 계승되어 전통 문인화의 중요한 예술적 언어가 되었다.

▼ 작화추색도 조맹부

송대에서 원대로 넘어갈 때 몽골의 통치자는 문화적으로 '몽한이원제(蒙漢二元制)'를 실행하였는데 이 때문에 두 문화 사이의 문화적 충돌을 피할 수 없었다. 송대 정주리학은 '선비의 기개'를 강조했는데 이는 남송 이민화가의 '귀은(歸隱)' 문제 및 화풍에 영향을 미쳤다. 원대 초기 회화는 '고의(古意)'를 숭상하여 화풍이 고풍스럽고 고상하다. 조맹부는 송대 황실의 후예지만 원대 조정에서 관직을 지냈다. 그는 회화 방면에서 당, 송 초기의 청록(靑綠)산수 양식을 채택하여 남북종론(南北宗論, 역대의 화가들을 문인화가와 직업화가로 나누고 그 작품을 각각 남종화와 북종화로 나눈 것에 영향을 미치고 '글과 그림은 한 몸'이라는 이론을 주장했다.

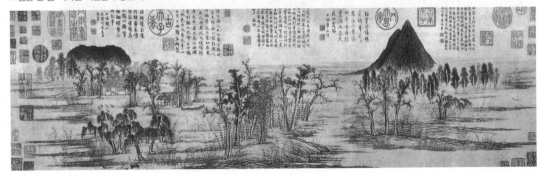

화조화와 고목, 죽석, 매란 등을 소재로 한 회화는 문인화의 흥성으로 인해 한층 더 발전하고 현저한 변화를 이룩했다. 그 소재는 종종 고결함과 도도함을 비유할 때 쓰이며 화가의 사상과 정서가 표현되기도 했다. 예술적으로는 자연의 정취와 수수함을 추구했다. 주로 수묵기법으로 표현하는 형식은 훗날 수묵사의화조화의 발단이 되었다. 또한 문인 화가들은 전통 문화의 영향 아래 매, 난, 국, 죽의 '사군자' 화 및 송석(松石) 소재의 그림을 선호했다. 원대 화가 왕면의 묵매(墨梅), 관도승의 난화, 이사행의 대나무, 전선의 국화, 조지백의 소나무, 예찬의 수석(秀石) 등은 모두 후세에 널리 알려졌다. 사군자 및 송석 소재 그림의 영향력은 실로 막대하여 오늘날까지도 여전히 이어져 내려온다. 원대의 문인 사대부 화가는 주로 산수화조를 빌려 자신의 감정과 뜻을 표현했기 때문에 현실생활을 표현하는 데는 서툴렀다. 따라서 이 시기에는 직접적으로 현실생활을 반영하는 인물화는 극히 적었다.

원대의 도자기 공예는 창장강 이남 경덕진요, 용천요와 창장강 이북의 균요가 가장 대표적이다. 경덕진의 백자는 송대 영청影青, 흰 바탕에 연한 푸른빛의 잿물을 입힌 도자기을 기반으로 다시금 발전을 이룩했으며, 얇은 도자기인 박태(薄胎) 외에도 두꺼운 도자기인 후태(厚胎) 백자를 제조하였고, 청동을 이용하여 그릇 표면에 붉은 회화적 장식을 더했는데 이것이 바로 후대에서 '유리홍(釉裏紅)'이라 부르는 것이다. 용천요에서 제작된 도자기는 대량으로 수출되었으며 유색의 푸른색은 더 이상 송대 용천에서 유행하던 분청색이 아닌 초록색을 띠게 되었다. 균요에서 제작된 도자기는 비교적 조잡한 편인데 빛깔과 광택이 모두 송대만큼 정교하고 아름답지 못했기에 명대에 이르러서는 거의 명맥이 끊어졌다.

▲ 동극청화태을구고천존과 여러 선존
원대에는 칭기즈칸의 비호를 바탕으로 몽골 통치자가 도교를 중시하면서 도교 예술 역시 번성하기 시작했다. 이 그림은 산시성 루이청현 영락궁 벽화로 원대의 작품이다. 산시에는 도교 건축물과 벽화가 대량으로 보존되어 있는데 풍만한 인물 형상과 하늘거리는 옷은 당대 오대당풍(吳帶當風) 양식의 도교와 불교 인물 조각상의 특징이다.

▶ 용천청유홍반문 (왼쪽)
용천요에서는 주로 청자가 제작되었는데 송대에 이르러 번성하기 시작했다. 원대에는 규모 면에서 송대보다 훨씬 커졌다. 형태도 비교적 크고 태질이 두꺼워 유목민 문화의 호방하고 위풍당당한 색채가 뚜렷하게 드러난다.

▶ 청화유리홍 (오른쪽)
원대 경덕요 도자기 제조에서의 최대 성과라면 청화자와 유리홍, 이 두 자기를 성공적으로 제작한 것이라 할 수 있다. 원대 시기, 청화자는 태골이 두껍고 무거우며 태색이 치밀하고 빛이 나는 반면 태질은 세밀하지 못했다. 그래서 이 시기 공예 장인들은 청화자와 유리홍의 두 가지 제조 방법을 결합하여 새로운 도자기를 창조해 냈다.

인도 미술

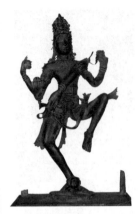

▲ 춤의 신 시바 9세기
인도 미술은 종교 예술로 8세기에 이르러 불교 미술에서 힌두교 미술로 변화되었다. 힌두교는 브라만교의 기초 위에 불교의 '만민 평등, 열반 추구' 그리고 자이나교의 '폭력 반대, 고행 추구'의 교의를 흡수하고 개조하여 형성되었으며 브라만교의 3대 주신인 브라흐마, 비슈누, 시바를 섬긴다. 불교 조각상이 추구하는 엄숙함과 경건함의 고전미와는 달리 힌두교 미술은 움직임과 변화하는 생명력의 아름다움을 추구한다.

인도 역사에서 '중세기'라는 단어는 매우 혼란스럽게 사용된다. 일부 역사학자들은 이 시대를 광범위하게 6세기 중엽부터 16세기 중엽까지로 구분한다. 그러나 예술적인 관점에서 볼 때, 논리적이라 여겨지는 연대 구분은 8세기 초부터 13세기까지이다. 이때가 바로 힌두교가 성행하던 시기이다.

불교는 굽타 시대 이후부터 인도 본토에서 나날이 그 세력이 쇠퇴했으며 힌두교가 지배적인 위치를 차지하게 되었다. 힌두교는 브라만교가 불교와 자이나교의 교의를 토대로 샹카라 등이 개혁을 진행하여 형성된 새로운 종교이다. 교의는 브라만교의 '모든 결과에는 반드시 원인이 있으며 현재의 삶은 반드시 과거의 행위(카르마)의 결과'라는 설을 기본으로 한다. 아울러 세상은 그저 허황된 공간일 뿐 진실이 아니며, 절대 영혼인 브라만과 개인의 영혼인 아트만이 하나라고 주장한다. 또한 힌두교는 육체의 힘을 숭상하여 원시적인 생식 숭배 사상을 우주관으로 승화시켰다. 이 때문에 힌두교 예술의 큰 특징은 바로 인물을 표현할 때 감관(感官)의 만족을 추구한다는 것이다. 힌두교의 주신은 창조신 브라흐마, 유지신 비슈누, 생식과 파괴의 신 시바이다. 힌두교 경전의 양대 서사시인 「마하바라타」와 「라마야나」는 힌두교 미술 창작의 풍부한 보고가 되었다.

▶ 강가 여신의 강하
「라마야나」의 신화에서 모티브를 얻었다. 고대 인도에 오랜 가뭄이 들어 시바교 신도들이 고행을 통해 결국 천계(天界)에 도착하여 갠지스강을 천계로부터 끌어내리려 했다. 이때 시바신이 자신의 머리로 강을 받아내서 물이 여러 줄기로 나뉘어 인간 세상으로 흐르게 했다. 이로써 갠지스강의 물이 한꺼번에 인간 세상으로 떨어져 대지를 파멸시키는 것을 막아준 것이다. 이 이야기 때문에 갠지스강은 인도의 성스러운 강이 되어 수천 수백 년 동안 인도인은 죄를 씻고 영혼을 정화하기 위해 갠지스강에서 목욕을 하게 되었다.

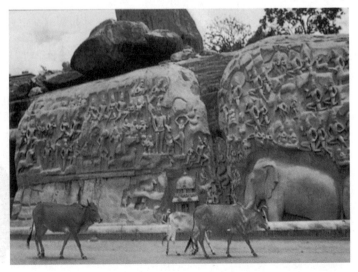

힌두교 예술은 주로 사원과 조각으로 나타난다. 중세기 인도 남북 각 지역의 역대 지방 왕조는 대부분 힌두교를 신봉해 힌두교 사원 건축 열풍이 일어나 수백 년 동안 그 열기가 식지 않았다. 힌두교 사원은 힌두교 제신이 인간 세상에서 거처하는 곳으로 여겨지며, 성소, 회랑, 거대한 탑인 스투파 등으로 구성되어 있다. 성소는 밀실이라고도 불리는데 산스크리트어로 자궁이라는 뜻의 '가르바그르하'라고 한다. 또한 우주의 배태를 의미하고 무르티를 안치하는 용도로 쓰인다. 회랑은 전문적으로 신도들의 집회 장소로 사용되며 스투파는 힌두교 신화에서 세계의 중심이 되는 산인 수메루 혹은 시바가 거주하는 신산인 카일라사산을 상징한다.

8세기부터 13세기까지는 힌두교 예술의 전성기였다. 역사적 연원, 지리적 환경과 풍속 습관이 다르다는 이유로 이 시기의 힌두교 예술은 남부식, 데칸식, 북부식의 세 가지 지방 양식을 따른다.

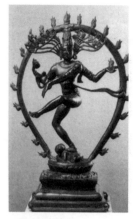

▲ 춤의 신 시바
인도 미술의 특징은 강렬한 음률과 리듬감이 있다는 것이다. 오늘날 인도의 가무는 바로 초기 인도 미술 중 시바의 춤 자태에서 온 것이다. 시바는 생식과 파괴의 신이자 춤의 신으로 종종 춤을 추는 인간의 모습으로 등장한다. 이마 중간의 세 번째 눈은 불을 내뿜어 모든 것을 파괴함과 동시에 새로운 질서를 다시 창조할 수 있다. 이 조각의 시바는 평화로운 표정으로 춤을 추고 있으며 팔과 다리의 자세를 통해 춤의 조화미를 보여주는 우아하고 세련된 남부 양식의 대표 작품이다.

인도 남부

중세기 인도 남부의 여러 왕조는 순수한 드라비다 문화 전통을 유지하고 드라비다족의 예술을 발전시켰다. 거대한 야외 부조인 〈강가 여신의 강하〉는 전형적인 남부 양식의 대표적인 작품으로, 팔라바 왕조 때에 완성되었다. 작품은 갠지스강이 천계에서 내려오는 감동적인 장면을 표현하고 있는데 암벽 중앙의 천연적인 틈을 교묘하게 이용해 갠지스강이 하늘에서 떨어지는 광경을 묘사했다. 이 부조는 기세가 웅장하고 상상력이 기발하며 일부 세부 장면 묘사도 매우 정교하다. 남부 양식의 작품 중 유명한 다른 작품으로는 촐라 왕조의 〈춤의 신 시바〉가 있다. 조각상은 전설 속의 시바가 노래와 춤에 능했다는 일면을 집중적으로 표현하고 있으며 조각된 시바는 가는 허리와 넓은 골반, 날씬하고 아름다운 자태로 춤을 추는 여성 신체의 형상이다. 얼굴은 매우 평온하고 스스로 만족스러운 표정으로 묘사되어 있다.

▶ 해안사원 화강암, 8세기
해변에 지어진 사원으로 커다란 화강석을 쌓아 만들었으며 사각형의 대청 위로 층층이 탑을 쌓았는데 꼭대기가 뾰족하게 솟아 있어 고대 이집트의 피라미드를 연상시킨다. 이는 남부 인도 탑형 사원 최초의 전형적인 모습이다.

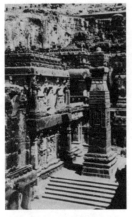

▲ 카일라사 사원 데칸 지역
중세기 데칸 지역은 전쟁이 빈번히 일어나 남북 인도 미술의 교류를 촉진했으며, 그로써 아리안 문화와 드라비다 문화가 혼합된 모습을 나타낸다. 양식적으로는 굽타 왕조의 우아함, 팔라바 왕조의 소탈함을 융합시켜 조각의 움직임이 과장되고 풍부하며 장식이 화려하여 유럽과 비교했을 때 바로크 양식의 전성기와 비교할 만하다. 카일라사 사원의 조각이 대표적인 작품이다.

데칸 지역

데칸 지역은 아리안 문화와 드라비다 문화가 혼합된 중간 지대로, 빈번한 전쟁으로 인해 남북 미술양식의 교류가 활발하게 이루어졌다. 이 지역의 엘로라 석굴군은 오래 전부터 불교, 힌두교와 자이나교 등 세 종교의 성지였다. 힌두교 석굴 총 17좌가 있는데 7세기부터 9세기까지 이곳에서 발굴한 카일라사 사원은 인도 예술사상 가장 위대한 암굴이라고 할 수 있다. 카일라사 사원은 시바를 모시는 사원이고, 카일라사산은 시바가 히말라야에서 은거하는 설봉으로 고대 그리스의 올림포스산과 비슷하다. 사원의 조각은 희극성, 다양성, 장식성의 효과를 추구하며 과장된 움직임, 기묘한 변화와 놀랄 만한 힘을 강조한다. 이런 움직임의 형상은 벽감<small>장식을 위해 벽면을 오목하게 파서 만든 공간. 등잔이나 조각품 따위를 놓아둔다</small>의 변화하는 음영 대비로 인해 더욱 생동감이 넘쳐 자연의 힘 깊은 곳에 내재된 우주의 리듬과 생명의 율동을 표현하고 있다.

인도 북부

북부 인도의 힌두교 예술 역시 사원과 조각 영역에서 빛을 발했다. 유명한 부바네스와르의 링가라자 사원과 코나라크의 태양신 수리야 사원 및 사원 안의 장식 조각은 몇 세기에 걸친 비바람의 풍식을 거치면서도 여전히 예술적인 매력을 발산하고 있다. 코나라크의 수리야 사원의 거대한 수레바퀴 부조는 화려하고 웅장하여 인도 문화의 상징으로 여겨진다.

　아잔타는 인도 북부의 위대한 교육의 도시로 부처가 현생에 있을 때 이곳에 사원을 지었다 하여 부처와 연을 맺게 되었다. 굽타식 조각상의 명확하고 단순한 형식은 본보기로서 중세기 인도 북부 조각예술에 오래도록 그 영향을 미쳤다. 팔라바 왕조 시기에 이르러 조각예술에서부터 장식에 대한 선호가 차츰 드러나기 시작했다. 아잔타 등지에서 출토된 보석 왕관을 쓴 부처, 팔이 여러 개 달린 천수관음보살, 밀교의 다라보살 등 팔라바 왕조의 석조 혹은 동상은 굽타 고전 조각과 인도 남부 동상의 영향을 고루 받아 호화롭고 기괴하다.

▲ 링가라자 사원 북인도
북인도 미술은 정통 아리안 문화로, 시바 남근<small>시바교는 발기한 남근을 '링가'라 부른다</small> 숭배 사상의 영향이 미술 속에 가장 뚜렷이 나타나고 있다. 남근을 상징하는 죽순 형상의 주탑 주위로 여러 개의 작은 탑들이 둘러져 있는 것을 흔히 볼 수 있다.

일본 미술

아스카 시대

'아스카'는 원래 일본의 옛 지역 이름으로 오늘날 나라현 서북부에 위치한다. 이곳은 야마토 조정의 발상지로 고대 문화유적이 매우 많아 특색 있는 아스카 문화유적지를 형성하고 있다.

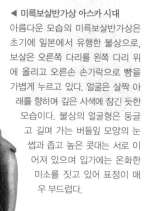

◀ 미륵보살반가상 아스카 시대
아름다운 모습의 미륵보살반가상은 초기에 일본에서 유행한 불상으로, 보살은 오른쪽 다리를 왼쪽 다리 위에 올리고 오른손 손가락으로 뺨을 가볍게 누르고 있다. 얼굴은 살짝 아래를 향하며 깊은 사색에 잠긴 듯한 모습이다. 불상의 얼굴형은 둥글고 길며 가는 버들잎 모양의 눈썹과 좁고 높은 콧대는 서로 이어져 있으며 입가에는 온화한 미소를 짓고 있어 표정이 매우 부드럽다.

6세기 중기, 불교 문화의 급작스런 유입은 고분 문화를 중단시키고 일본 미술의 눈부신 발전을 이룩했다. 사람들은 내세를 추구함에 있어 더 이상 현실의 지하가 아닌 미래의 정토淨土, 부처나 보살이 사는, 번뇌의 굴레를 벗어난 아주 깨끗한 세상를 추구하게 되었다. 아스카 시대의 미술은 극히 직설적으로 중국 삼국 시대부터 초당(初唐)까지를 반영하고 있는데, 특히 양진 남북조 시대의 불교 미술양식을 그대로 답습하고 있다. 조소는 대부분 불교를 소재로 하고 있는데 초기에는 중국 남북조의 양식이 유입되어 유행했고, 후기에는 인도 굽타 양식의 영향을 받은 당대 양식이 성행했다. 이로써 대범한 고전미 양식으로 발전하였다.

현재까지 보존된 아스카 시대의 작품 중에는 순수한 의미의 독립적 회화작품이 없다. 회화는 주로 공예품으로 표현되었다.

이 시기의 대표적인 공예품으로는 먼저 옥충주자(玉蟲廚子)를 꼽을 수 있다. 이는 전체에서 세부 장식까지 당시의 모든 공예 미술의 정수를 융합시킨 듯하다. 그림은 연속적인 사건들을 하나의 장면에 담고 있는데 공간의 변화를 통해 사건의 흐름을 표현하고 있다. 이런 수법은 인도, 중국 등 광범위한 지역의 불교 고사에서 발견된다.

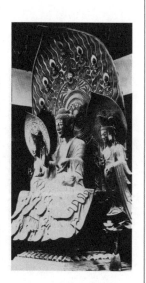

▶ 호류지 석가삼존상 청동도금, 아스카 시대
본불과 본불 양측의 보살로 구성된 일광삼존불상(一光三尊佛像)으로 아스카 시대 북조 양식의 조각상이다. 불상의 얼굴은 긴 편으로 살구 모양의 눈, 널빤지 모양의 귀를 하고 옷의 문양에서 묘사된 선은 비교적 강한 편이며 얼굴에는 아르카이크 미소를 띠고 있다.

▲ 월광보살 청동, 나라 초기
나라 시대 미술은 일본 고전 미술 시기에 속하는데 견당사 및 일본 유학생의 등장으로 인해 일본 미술에서 당, 이란, 인도 등의 영향이 나타났다. 월광보살의 얼굴은 둥글고 매끈하며 불상의 몸은 풍만하게 묘사했는데 이는 풍만한 아름다움을 추구하던 당의 조각상의 특징을 잘 보여준다. 인물의 얼굴은 여전히 아스카 시대의 아르카이크 미소를 띠고 있으나 한층 더 엄숙하고 사실적이며 자기 성찰적이 되었다.

◀ 수하미인도 8세기 중기
수하미인도는 병풍화인데 나라 시대 화공의 수준 높은 모작으로 인물의 머리카락, 옷 등의 장식 깃털은 이미 떨어졌다. 인물은 넓은 이마에 둥근 얼굴이고 신체는 풍만하며 옷과 헤어스타일은 모두 당대 사녀 사이에 유행하는 차림이다.

나라 시대

나라 시대 일본은 중국 당(唐) 문화의 영향을 받았다. 견당사 및 중국으로 파견된 유학생, 유학승이 일본 미술과 문화의 번영에 중요한 역할을 했다.

나라 시대의 특징을 나타내는 미술은 일찍이 헤이조쿄 천도 이전인 7세기 후기에 이미 단서를 드러내 보였다. 일본 7세기 중기부터 후기까지의 시대를 '하쿠후'라 하는데 이는 전기645~670년와 후기671~710년로 구분한다. 그러나 미술사에서는 일반적으로 하쿠후 시대를 단독으로 이야기하지 않고 앞으로는 아스카 시대, 뒤로는 나라 시대에 포함시킨다. 호류지 대화재는 미술사에서 하나의 획기적인 사건이 된 듯하다. 아스카 시대 불교 미술의 종결과 나라 시대 불교 미술 전성기의 시작을 의미하기 때문이다.

이 시기에 일본에는 대규모 사원 건설 열풍이 등장했는데 도다이지 불상의 개안開眼, 불상을 만든 후 처음으로 공양하는 일은 나라 시대의 예술 창조력이 정점에 달했음을 보여준다. 이로써 일본 미술사의 제1차 정점이라 일컬어지는 덴표 양식을 완성했다. 도다이지 쇼소인에는 지금까지도 나라 시대의 예술 진품들이 대량으로 보존되어 있다.

조소의 영역에서 이 시기의 불상 조각은 중국 당대의 양식과 마찬가지로 형상이 고르고 사실적이며 우아하고 이성적이다. 회화 영역에서는 주로 불교를 소재로 하면서 병풍화와 같은 세속화도 그렸고 그 수량도 결코 적지 않다. 그러나 모두 중국 당대 회화의 기법과 양식을 따랐음이 뚜렷하게 드러난다.

▼ 쇼토쿠 태자 화상 8세기 전기
쇼토쿠 태자가 그림 중앙에 위치하고 양옆의 시녀는 그보다 훨씬 작다. 이는 당대 제왕도의 전형적인 양식이다. 이 그림은 정치 공적을 뚜렷이 나타내 보이기 위해 제작되었는데 글과 그림의 농담이 질서가 있고 옷 주름의 그림자로 인해 그림의 입체감을 강화했다.

헤이안 시대

헤이안 시대는 일본 역사상 가장 오랜 기간 지속된 시대이다. 894년 견당사를 폐지하고 두 나라 사이의 관계를 단절함으로써 일본 미술 영역에 전면적인 민족화 경향이 나타나기 시작했다. 그리하여 헤이안쿄를 중심으로 풍토와 사람에 알맞은 일본풍 표현양식을 추구하고, 이로부터 미술의 발전이 비교적 안정적인 국면을 맞이하게 되었다. 일본 문자인 가나의 생성과 일본 고유의 정형시인 와카의 흥성은 가나 서법과 일본 특유의 회화양식인 야마토에의 급속한 발전을 촉진시켰다. 이는 일본 민족 최초의 완벽한 형태를 갖춘 심미의 전형으로 훗날 일본 미술 발전의 본보기가 되었다.

헤이안 시대의 건축은 전기에는 당의 영향을 받고, 후기에는 차츰 일본 양식화되었다. 일본 양식의 건축물은 먼저 신사와 주택에서 등장했고, 나중에는 불교 사원으로까지 파급되었다. 헤이안 후기에 일본 양식은 더욱 발전하였다. 헤이안 시기의 조각은 당풍(唐風) 조소와 민간 불사佛師, 불상이나 부처 앞에 쓰는 제구 따위를 만드는 사람가 목각한 목조양식 기법을 융합한 기초를 토대로 형성되었다. 헤이안 시기의 회화는 세속화 방면에서 중대한 발전을 이룩했다. 초기 궁정, 관저에서 즐겨 사용하던 당 양식의 산수화, 세속화 장식은 가라에라 불렸고, 훗날 형성된 일본의 산수와 풍속을 소재로 한 일본화는 야마토에라 불렸다. 당시의 대형 세속화는 대부분 칸막이나 병풍으로 실내 장식에 사용되었는데, 건축물이 모두 소실되어 현재까지 남아 있는 것이 전혀 없다.

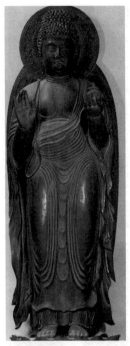

▲ 약사여래불상
목재, 헤이안 시대
헤이안 전기에는 나라 시대의 중일 미술 교류 전통을 계승하여 신흥 불교가 강력한 기반을 닦을 수 있었다. 헤이안 시대 불교 조각상은 이미 덴표 시대의 사실, 균형, 조화를 추구하는 이상주의적 조형과는 달리 조형의 과장, 변형을 강조하는 경향을 보여주고 있다.

▼ 회인과경(부분) 나라 시대
나라 시대의 회화는 당나라 고전 양식의 영향을 받아 사실을 토대로 한 이상주의 양식을 완벽하게 발전시켰다. 〈회인과경〉은 이 시기의 불교 회화를 대표하는 작품으로 훗날 일본 에마키모노에 선구적인 역할을 했다. 그림의 상반부에서 묘사하는 것은 석가모니의 집안 내력이고, 하반부는 문자를 통해 경체經體, 불교 경전에서 전체를 꿰뚫고 있는 근본정신이나 뜻와 이야기 상황을 해설하고 있다.

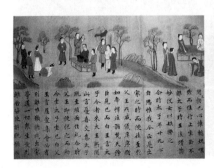
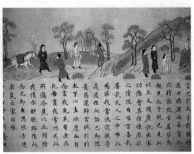

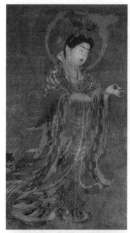

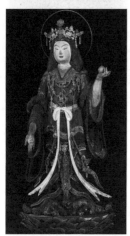

▲ 길상천상
나라 시대의 길상천상 그림(위)과 헤이안 시대의 길상천상 목각(아래)이다. 길상천상은 불교에서 복을 주는 신이다. 나라 시대의 길상천상은 포동포동한 볼과 풍만한 몸매로 표현되었다. 헤이안 시대에는 이미 뚜렷이 본토 특색을 추구하기 시작했고 일본 신도교 중의 여신 형상과 불교를 한데 융합시켰다.

에마키모노두루마리 그림는 당시 야마토에의 주요 종류로, 헤이안 시대에 기교가 가장 발달했으며 민족적 특징이 드러나는 회화 종류이다. 소재는 삼라만상을 포함하며 인물 이야기를 위주로 하는데 '오토코에'와 '온나에'를 포함한다. '오토코에'는 주로 사원의 연기緣起, 절을 세운 유래, 전쟁 등 중대한 사건을 그렸다. 그림 묘사에는 대부분 조감식 구도법을 사용했으며 인물은 대부분 실내에서의 활동이 묘사되었다. 또한 장면이 넓고 사람이 많으며 동작이 격렬하다. 사실적 수법으로 대상을 포착하여 회화사적으로는 전문 에시繪師, 궁정 혹은 막부 등에 직속되어 그림 제작을 담당하는 직인가 수립한 정통적인 체계에 속한다. '온나에'는 대부분 귀족의 연애생활을 주제로 삼았는데 〈겐지 모노가타리 에마키〉가 대표작이다. 대부분 실내를 표현하고 있으며, 인물 묘사는 표정에 치중하고 동작의 폭이 작고 인물 형상도 매우 한정적이어서 정적인 아름다움이 돋보인다. 처음에는 아마추어 화가들에 의해 창작되었으나 발전 과정 중에 차츰 '오토코에'에 견줄 정도로까지 발전하여 독립적인 심미 양식을 형성했다.

가마쿠라 시대

미술사에서 가마쿠라 시대는 과도기적 특성을 보인다. 이 시기 미술의 중심은

▼ 겐지 모노가타리 에마키
헤이안 시대 일본은 민족 문화를 계승한 기초 위에 당 문화를 흡수하여 짙은 민족 특색을 가진 야마토에를 형성했다. 〈겐지 모노가타리 에마키〉가 바로 대표적인 작품이다. 이 그림은 무라사키 시키부의 저작 『겐지모노가타리』에서 소재를 얻었는데 농염한 색채로 사치스럽고 화려한 궁정생활을 묘사하고 있다.

▶ 미나모토 요리토모 후지와라 다카노부, 가마쿠라 시대

가마쿠라 시대 미술의 성과라면 초상화의 대상이 더 이상 승려에만 국한되지 않고 세속적인 초상화가 나타났다는 점이다. 가마쿠라 시대 이전에는 일본 귀족은 자신의 초상을 그리는 것을 금기시했는데 당시에는 초상이 모두 제사에 이용되었기 때문이다. 훗날 무사의 허영 때문인지 아니면 기념적인 의미 때문인지는 모르겠으나 생동감 넘치는 인물상이 등장했다. 〈미나모토 요리토모〉의 인물은 검은 옷을 입고 사모를 쓰고 비스듬히 앉아 있는데 그 형상이 매우 생동감 넘치고 사실적이어서 인물의 성격과 정신까지 뚜렷하게 드러난다. 이후 얼마 지나지 않아 '니세에' 라는 사실적인 초상화 기법이 발생했다.

▲ 준승상인상
목재, 가마쿠라 시대

1185년, 미나모토 요리토모는 천황에서 벗어나 가마쿠라에 최초의 막부를 설치하여 궁정 문화와 대립하고 제2의 문화 중심을 형성하였다. 당시의 조각에는 원파(圓派), 원파(院派), 경파(慶派)의 세 유파가 존재했는데 앞의 두 파는 교토 궁정 내에서 귀족의 조각을 주로 제작하였다. 그들은 이전의 양식을 계승하여 보수적인 풍격과 양식화를 추구하였다. 경파는 시대에 적응하여 옛것을 몰아내고 새것을 받아들여 인물의 깊은 내면적인 묘사에 집중하기 시작하면서 가마쿠라 막부 문화의 주류가 되었다. 조각상은 마치 진짜 사람처럼 현실성이 넘친다. 그러나 이런 사실적인 추구는 덴표 시대가 추구하던 이상적인 사실 추구와는 다른 것이다.

건축과 조소에서 회화로 넘어가고 있었고, 회화 자체는 전대(前代)에 완성된 고전 야마토에에서 중세기 회화를 대표하는 수묵화로 넘어가고 있었다. 이 기간에 회화는 부단히 중국 송, 원대의 회화를 흡수하면서 새로운 것을 창작해 냈는데 전반적으로는 유약한 야마토에에서 통쾌하고 힘찬 수묵화로 넘어가는 추세였다. 불교 회화 외에도 신도화(神道畵), 스이자쿠가가 성행하기 시작했다. 부처는 송대 회화의 영향을 받아 선묘와 색채에서 변화가 일어났을 뿐 아니라 그 모습에서도 현실성을 갖추기 시작했다. 이 특징은 같은 시기의

▼ 헤이지 모노가타리 에마키 가마쿠라 시대

이 에마키는 일본 역사 소설 『헤이케 이야기』에 근거하여 그려졌다. 전반적인 에마키의 줄거리가 생동감이 넘치며 구도가 연관되어 있고 운필이 능숙하며 장면이 장관이다. 이 그림은 에마키 중의 일부를 발췌한 것으로, 고대 일본 전쟁의 웅대한 광경을 묘사하고 있다.

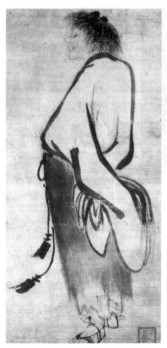

▲ 한산도 가오, 무로마치 시대

가마쿠라 초기 송, 원대 수묵화는 중국의 선종과 함께 일본으로 유입되었다. 선종 회화는 정신적인 면을 강조하였는데 이는 중국의 전통적인 수묵화 형식과 긴밀하게 연계되어 일본 수묵화의 탄생을 촉진시켰다. 〈한산도〉는 불교와 도교 화가인 가오가 그린 그림으로 수묵의 농담을 표현하는 필법이 매우 개성적이며 필력이 강하다.

▲ 관폭도 게이마미

게이마미는 무로마치 막부 시대의 화가로 그는 개인적으로 중국 역대 서화, 도자기 등에 조예가 깊었으며, 특히 수묵산수화에서 뛰어난 재능을 보였다. 게이마미가 구사한 모서리 구도는 마원, 하규의 영향을 받았음이 명확히 드러나지만 강경하거나 세밀하지 않으며 일본 화가의 '습윤'한 화풍이 엿보인다.

▲ 산수도 셋슈

셋슈의 수묵화는 마원, 하규, 이당, 양해, 목계 등 여러 화가의 영향을 받았고, 명에 들어가 그림을 배웠다. 셋슈의 회화는 사실적이고 엄격해 동년배 화가들이 여전히 송, 원대의 회화를 모방할 때 그는 이미 자연을 본보기로 삼았고 사생을 중시했다. 그리하여 동시대의 양식화된 산수화와 비교해 그의 산수는 '살아 있는' 느낌이 더 강하다.

조각상에서도 드러난다.

가마쿠라 시대에 에마키모노는 이야기와 개성 표현을 중시하는 가운데 발전을 모색했다. 또한 야마토에서 발전된 사생 기법은 세속적 초상화의 탄생을 앞당겼다. 인물의 형상은 사실성과 이상화된 특징을 고루 갖추고 있는데 귀족의 초상화에서는 특히 양식화된 모습이 나타난다. 승려의 초상화는 한결 더 자유로운데 그의 인격에 대한 존경과 현실생활을 나타내는 데 집중해 가마쿠라 시대의 풍모가 가장 뚜렷이 드러난다.

▶ **사계화조도 가노 모토노부**
1467년부터 1477년까지의 오오닌, 분메이의 난은 막부 세력의 쇠락과 지방 정권의 증대를 야기했다. 사람들의 흥미는 장식성이 강한 정원, 화도 등으로 옮겨갔고 심오한 주제를 주구하던 수묵화 역시 장식성을 추구하게 되었다. 가노파는 이 시기 회화의 대표로 그들의 선은 부드럽고 색채가 아름다우며, 일본의 장식적 정취가 풍부해 한화의 완벽한 일본화를 촉진했다.

무로마치 시대

무로마치 시대의 문화를 주도하던 사람은 무사로 그 지도자인 아시카가 막부의 성쇠가 미술의 발전에 직접적인 영향을 미쳤다. 또한 이 시기의 미술은 중국 남송을 위주로 하는 송, 원대 미술을 흡수하여 선종의 색채가 짙다. 새로 일어난 한화(漢畵)가 회화의 주류가 되어 다카마키에 등과 같은 공예품의 도안으로 미술 각 영역으로 파급되었다.

야마토에는 중국풍의 수묵화인 한화와 구별하기 위해 쓰인 명칭이다. 한화는 묵의 농담과 필세를 최대한으로 활용하는 수묵화로서 가끔 담채와 중채로 채색을 한 착색화를 포함하기도 하나, 이는 그저 채색 여부를 구별하기 위함일 뿐 기본적인 수묵 기법은 똑같다. 그러므로 기법의 각도에서 모두 수묵화라 통칭한다. 후기 한화의 소재는 차츰 선종과 관련 없는 산수, 화조 영역으로 옮겨갔으며 장식적 요소가 차츰 강화되었다. 이런 보편적인 경향 가운데 무로마치 후기에는 뚜렷한 특색을 지닌 일본 화파가 나타났다.

무로마치 시대에는 예배의 대상으로서의 불상 조소, 불교 회화가 쇠락하기 시작했고, 당시의 미술은 짙은 종교 색채에서 현실생활의 색채를 띠는 것으로 변모되었다. 무로마치 시대는 현실생활을 주제로 하는 미술이 시작된 시기이자 일본 근세 미술이 움튼 시기이다.

아메리카

멕시코 미술

중남미에 위치한 멕시코는 아메리카 대륙에서 가장 오래된 문명의 발상지이다. 그곳의 특별한 지리적, 자연적인 환경 덕분에 독특한 지역색을 지닌 문명이 발생했다. 1521년 이전, 다시 말해 스페인이 멕시코를 통치하기 이전인 콜럼버스 이전 시대에 이곳에서는 아시아와 아프리카, 유럽의 고대문명과는 격리된 상태에서 이곳만의 독특한 문명인 마야 문명, 톨텍 문명, 아스텍 문명이 발생했고 특이한 본토 예술이 만들어졌다.

마야 문명

고대 마야 세계는 통일된 하나의 나라는 아니었다. 수많은 나라와 도시가 서로 대립하면서 오랜 세월 먹고 먹히는 관계를 유지했다. 이렇게 서로 화합하지 않고 대립하던 나라 사이에도 공통의 종교 신앙이 있었다. 마야의 종교 체계는 인디오의 종교 중에서 가장 복잡하고도 완벽했다.

마야의 건축이 위대한 업적을 남길 수 있었던 것도 번성했던 종교활동 덕분이었다. 구조가 세밀하고 웅장하기로 유명한 마야의 건축에서 피라미드식의 신전은 여러 폐기물과 흙으로 쌓은 계단식 구조를 취하고 있다. 돌계단은 탑 꼭대기로 통하며 꼭대기에는 신전이 있는데 내부는 보통 비어 있다. 마야 건축의 표면은

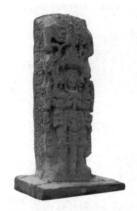

▲ 마야 석비
마야 석비는 주로 얇은 부조로 되어 있는데 정면에는 귀족 혹은 무사의 이미지가 조각되어 있고 뒷면에는 문자가 기록되었다. 대부분의 인물 형상은 코와 입이 돌출되어 있고 높은 부조로 입체감을 살려 조각되었다. 전체적으로는 조각과 회화로 장식을 했다. 초기 연구자들은 이것이 마야의 과학적 업적인, 시간 체계를 기념하기 위한 일종의 '기념비'라고 했는데 지금까지 연구된 결과에 따르면 이 석비에는 '시간 숭배'에 관한 내용뿐 아니라 역사까지 기록되어 있다고 한다.

◀ 티칼 유적
고대 마야의 건축물은 대부분 종교의식을 위해 지어진 것으로 그 중 피라미드 건축이 가장 유명하다. 마야의 피라미드는 거대한 돌로 만들어졌으며 탑 꼭대기에 신을 모시는 신전이 있고 긴 계단이 설치되어 있다. 가장 놀라운 사실은 건축물 구조에 천문학적인 규칙이 나타난다는 점이다. 예를 들어 피라미드 사면의 계단 한 면의 계단이 91층 위에 성전이 설치될 마지막 계단 하나를 놓았는데 이 계단의 개수가 바로 1년의 날짜 수와 일치하는 365개이다. 우연의 일치든 아니면 정확한 계산에 의한 것이든 놀라운 일이 아닐 수 없다. 이 피라미드는 티칼 유적지에 자리하고 있다.

대체로 화려한 색으로 꾸며졌는데 세월이 지나면서 지금은 채색의 흔적만 남아 있다.

마야인의 회화를 볼 수 있는 곳은 귀족의 주택이나 묘실, 신전의 벽이며 도기나 부조에서도 회화의 흔적을 엿볼 수 있으며 소재는 광범위했다. 유명한 보남파크 벽화는 귀족들의 무기나 전쟁, 개선 등을 표현했는데 인물의 이미지는 다양하고 표현은 생생하다. 도기 장식은 부조와 채색한 것으로 나눠진다. 부조에서는 사람의 모습이 높게 부조되었고 얕은 부조도 있다. 채색은 붉은 바탕에 흰색 도안이 그려지기도 하고 흰색 바탕에 붉은색이 그려지기도 했다.

마야의 조각은 석비가 가장 대표적이다. 석비는 커다란 돌덩어리로 만들었으며 그 위에 빈 공간이 거의 없도록 무언가를 가득 새겨넣었다. 신의 모습과 인물상, 동물의 형상을 중심으로 주위에 장식물과 글이 가득했고 조각한 날짜 혹은 비석을 세운 날짜와 비석 주인공의 출생, 결혼, 죽은 날짜, 가족 관계, 중대한 역사적 사건 등을 기록했다.

▲ 마야의 종교

종교는 마야인의 생활이었다. 초기 종교는 원시 자연의 힘에 대한 숭배에서 비롯되었는데 그 후 점점 우주와 시공간을 핵심으로 하는 종교 철학으로 전환되었다. 그들은 천체를 신격화하면서 체계화시켜 나갔다. 한편 마야인들은 심장을 도려내고 피를 흘리는 잔혹한 종교의식을 행했다. 고도로 발달한 문명사회에서 이런 종교의식이 행해졌다는 건 다소 불가사의한 일이지만 어쨌거나 이는 자연을 숭배하는 그들의 표현방식이었다.

테오티우아칸 문명

테오티우아칸은 1세기에서 7세기까지 건설된 성스러운 도시로 '신들의 성'으로 불려졌다. 1987년 유네스코로부터 세계문화유산으로 지정되었다. 남아 있는 건물 유적과 출토된 문화재로 추정해 볼 때 5세기 때 전성기를 맞았던 테오티우아칸은 당시 세계적인 도시였지만 7세기 초반 갑자기 멸망했다.

테오티우아칸은 기하학적인 문형과 상징적인 건축 배열 그리고 엄청난 규모로 세상을 놀라게 했다. 멕시코 분지 주위의 평지에 바둑판같이 규칙적인 도시가 존재했다는 사실을 통해 이미 그 옛날에 사전 설계를 바탕으로 도시 건축을 기획했음을 알 수 있다. 도시 중심에는 남북 방향의 큰 도로가 있는데 도로 중앙 동쪽에는 태양 피라미드가, 도로 북쪽에는 달 피라미드가 있으며 남쪽에는 깃털 달린 뱀을 모신 신전이 있다. 신전

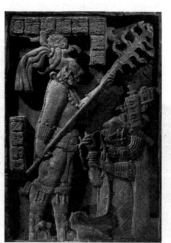

◀ 부조

마야인들은 재규어를 숭배하던 올멕 문화를 이어받아 재규어의 이미지를 자주 모방했다. 현재 남아 있는 예술품 중에는 재규어의 이미지를 모방하여 날카로운 이빨과 날렵한 머리머리카락을 뒤로 넘긴 것은 재규어의 이마를 모방한 것이다를 한 마야인 이미지가 등장한다. 그 밖에도 사람의 머리 부분이 옥수수와 비슷하고 머리를 묶은 모양도 옥수수 수염과 유사한 조각이 있는데, 이는 창조주가 옥수수를 가지고 인간을 만들었다고 생각한 마야인의 사상이 예술에 반영된 것이다.

의 각 층에는 깃털 달린 뱀의 두상과 비의 신의 두상이 간격을 두고 배열되어 있다. 부근에도 많은 피라미드 궁전과 신전이 있다. 멕시코 고대문명 중에서 깃털 달린 뱀은 테오티우아칸 문명에서 처음 등장하는데 이후 문명에서도 계속 등장한다.

화려한 색과 조밀한 도안으로 유명한 신전과 궁전의 벽화는 테오티우아칸 예술의 걸작이다. 궁전의 사면을 장식한 회화에는 주로 신상과 자연 사물이 등장한다.

고대 테오티우아칸에서는 수공업이 중요한 경제 수단이었다. 이곳에서 출토된 많은 도기들은 품질이 우수하고 외관이 화려하기로 유명하다. 가장 독특한 것은 표면에 광택이 흐르는 삼족식 도기인데 모양은 투박해도 문양이 정교하다. 그리고 테오티우아칸에서는 이미 틀을 이용해 도기를 대량 생산했다.

▲ 깃털 달린 뱀 조각상
'깃털 달린 뱀'은 테오티우아칸 사람들이 숭배하던 동물의 신이다. '깃털 달린 뱀'의 최초 이미지는 신화에서 비롯됐다. 전해오는 말로는 우주에서 하얀 옷을 입고 긴 수염을 가진 신령이 내려와 사람들에게 법률과 지식을 가르친 후에 다시 돌아갔다고 한다. 당시 사람들은 깃털 달린 뱀을 우주의 창조자로 생각하고 이들이 천지로 통하는 신세계를 만들 수 있다고 생각했다. 또한 테오티우아칸 사람들은 깃털 달린 뱀을 태양신의 화신으로 여겨 이후 천문학에 전념하게 되었다.

▲ 제사용 각로
테오티우아칸은 '신들의 도시'라는 이름 외에 '도공의 도시'라고도 불렸다. 도기는 제사와 무역에 사용됐다. 그들은 군사보다 천문학을 중요시했는데 이는 농업과 땅을 토대로 하는 테오티우아칸인들의 문화와 관련이 깊다. 그들은 주로 윤택함과 비옥함을 관장하는 깃털 달린 뱀과 비의 신을 섬겼다.

톨텍 문명

'톨텍'은 원래 '장인과 학자'를 의미한다. 멕시코 고대 건축 발전사에서 톨텍인들은 원형 기둥과 사각 기둥을 창조해 사용한 것으로 알려져 있다. 10세기 말 톨텍인 중 일부는 멕시코 고원의 투라에서 유카탄 반도로 이주해 마야인의 땅에

▶ 태양 피라미드
테오티우아칸 사람들은 정교한 건물 배치로 세상을 놀라게 했다. 도시 전체가 '죽은 자의 길'을 축으로 그물 모양으로 설계되었고, 내부는 대칭을 이루이 멀리서 바라보면 기하학적인 도형으로 보인다. '죽은 자의 길' 동쪽에 위치한 태양 피라미드는 모래와 돌, 흙으로 만들었고 외부는 화려한 도안으로 장식된 석판으로 포장되어 있다. 형태는 이집트의 피라미드와 유사하지만 건축 기술이 다를 뿐이니라 태양 피라미드는 무덤이 아닌 태양신을 모시던 신전이다. 동쪽에서 서쪽을 바라보는 구조와 내부 설계는 천문학의 규칙적인 운동을 나타낸 것이다.

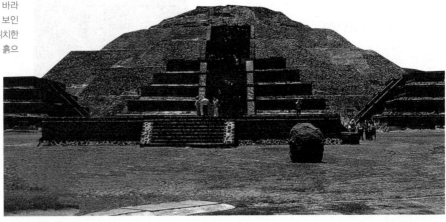

들어가기도 했는데 마지막에는 치첸이트사를 중심으로 자신들만의 도시를 만들기도 했다. 그곳에서 마야 문명과 톨텍 문명이 융합되면서 톨텍인들은 마야인들의 건축양식과 예술을 이용하기도 하고 자신들의 옛 수도인 투라의 건축을 모방하기도 하면서 더욱 웅장하고 거대한 신전과 피라미드를 만들어냈다.

치첸이트사에는 '소라 모양'의 유명한 천문대가 있는데 톨텍인들의 독특한 건축양식을 보여주는 건축물이다. 이 천문대 내부는 소라 모양의 계단과 회랑이 있으며 반원형 지붕도 유명하다. 비록 간단한 구조지만 기하학적인 외형과 과학적인 의미까지 내포한 이런 천문대는 고대 건축물 중에서도 찾아보기 어렵다.

톨텍인들은 건축물을 주로 부조와 채색으로 장식했다. 장식된 이미지로는 깃털 달린 뱀이 가장 많이 등장하고 문에는 재규어와 깃털 달린 뱀, 방패를 새겨 넣었다. 건물 내부에는 창과 방패를 든 톨텍 무사들이 부조로 장식되어 있다. 벽화는 주로 전쟁과 전쟁을 상징하는 동물재규어, 매, 뱀 등을 소재로 하고 있다. 테오티우아칸의 벽화와 비교하면 톨텍의 벽화는 상당히 우울한 분위기를 자아낸다.

톨텍인들의 도기 제조 기술은 테오티우아칸의 영향을 많이 받았다. 도기는 황색이 주를 이루며 얇은 것이 특징이다. 광택 과정을 거치기는 했지만 흙을 칠한 흔적이 남아 있다. 검은색으로 장식하기를 즐긴 톨텍인들은 도기 안 입구에 검은색 직선 문양을 많이 넣었다.

▲ 케찰코아틀 조각 톨텍 문명
이것은 머리에 높은 깃털 관을 쓴 '깃털 달린 뱀 신'의 이미지이다. 톨텍 시기의 사람들은 종교 행사에서 살아 있는 사람을 제물로 바치던 관습을 버리고 사람 대신 짐승을 바쳤다. 이런 변화는 이후에 발생한 문명에 큰 영향을 끼쳤다.

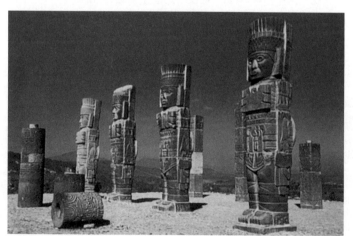

◀ 투라 유적 톨텍 문명
이 무사 조각품들은 피라미드 위에 장식된 것으로 신전의 지붕을 지탱하는 데 쓰였다. 현무암으로 조각된 이 조각품은 머리에는 깃털 장식을 달고 양손은 가지런히 몸에 붙이고 팔 뒤로는 태양을 상징하는 원반을 달고 있는데 이는 중남미 사람들이 숭배하던 '깃털 달린 뱀'의 이미지를 나타낸다. 톨텍 문화에서 '깃털 달린 뱀'은 대지 여신의 아들로 추앙받았으며 많은 군주들이 자신을 깃털 달린 뱀 신의 화신이라고 주장했다.

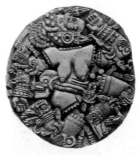

▲ 코욜조흐퀴 원형 조각
아스텍의 조각은 상당수가 상징적인 의미의 도안으로 장식되어 있다. 신비한 느낌을 주는 이미지 안에서는 요동치는 생명력이 엿보이며 아울러 종교적인 느낌도 있다. 전설에 따르면 아스텍의 달의 여신 코욜조흐퀴는 목이 두 번이나 잘렸으며 반역자와 실패자의 이미지로 형상화되어 있다. 이 조각 속의 여신은 머리에 깃털을 꽂고 귀고리를 하고 얼굴에는 금환을 달고 있다. 머리와 사지가 잘려나갔는데도 여신의 모습이 편안해 보이는 이유는 이미 죽음을 초탈했기 때문이며, 이는 생과 사에 대한 아스텍인들의 생각을 나타낸 것이다.

아스텍 문명

1519년 스페인 정복자 코르테스가 군대를 이끌고 멕시코를 정복했을 때 아스텍 제국은 전성기를 구가하고 있었다. 멕시코 골짜기의 원주민 문화를 기반으로 한 아스텍 제국은 테오티우아칸과 톨텍의 특색까지 갖추었다.

건축과 조각, 회화에서 보여준 아스텍인들의 예술은 그 이전 문명의 수준을 뛰어넘었다. 그들의 건축 스타일은 테오티우아칸과 톨텍의 피라미드 신전을 계승하면서도 꼭대기에 신전을 두 곳 만들었다. 그들이 만든 석비는 거대한 외형과 육중한 무게가 특징이다. 조각은 사실적이면서도 기이한 모양을 하고 있다. 원형 조각이든 부조든 돌의 표면에는 모두 복잡한 도해들로 가득했고 바닥에는 과장된 신화의 이미지가 새겨져 있다. 문자부호를 새겨 넣은 것으로 보아 조각한 연도와 신의 이름, 당시 통치자의 이름을 기록했을 것으로 추정된다. 거대한 돌 조각은 종교를 위해 만들어졌으며 표현하고 있는 주제도 아스텍인들의 종교 제례 풍습에 관한 것이다. 소형 조각에는 현실생활에서 볼 수 있는 동식물의 이미지를 새겨 넣었는데, 이런 작은 조각에는 대형 조각에서 보이는 세밀한 표현이나 복잡한 도해는 없다.

아스텍인들의 회화 기술은 고대 수사본에 잘 나타나 있다. 아스텍 사람들은 역사적인 사건이나 사상, 정보 등을 종이 위에 각종 표의(表意) 도형으로 기록했다. 회화는 주로 옅은 색으로 표현되어 있는데 붉은색과 검은색을 가장 많이 사용했다.

아스텍의 도기는 주로 테라코타로 만들어졌으며 표면은 광택이 나고 세밀한 조각으로 생동감이 넘친다. 그리고 대부분 등황색 바탕에 검은색으로 도안을 그려 넣었다.

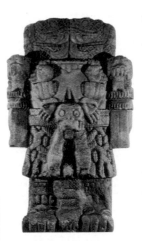

◀ 대지의 여신상
아스텍인들은 멕시코 본토인이 아니라 북방 유목민늘 중 한 부류였다. 멕시코 골짜기로 들어오면서 그들은 톨텍 문명을 받아들여 태양신과 깃털 달린 뱀 신, 비의 신을 숭배하게 되었다. 제사 의식에서는 인간을 제물로 썼는데 제물로 바쳐지는 사람은 전쟁 포로로 충당했다. 게임에서 승리한 아스텍인도 제물이 되곤 했는데 이들은 신을 위해 희생하는 것을 크나큰 영광으로 생각했다. 이 조각은 장식이 화려하고 복잡하다. 여신은 인간의 손과 심장을 떠며 만들어진 목걸이를 걸고 있다.

아프리카

나이지리아 미술

나이지리아는 아프리카 최고의 인구 대국이자 아프리카 고대문명의 발상지이다. 나이저강을 중심으로 하는 서아프리카 예술은 오랜 역사와 전통을 가지고 있으며 발전 단계가 뚜렷하다는 게 특징이다. 이 지역은 노크-이페-베닌 문명을 거치면서 서아프리카 흑인 예술을 발전시켜 왔다. 지금까지도 이 지역은 독특한 아프리카 조형예술의 전통을 유지하고 있으며 아프리카 흑인 문명의 전형을 보여주는 곳으로 손꼽힌다.

노크 문명

노크 문명은 사하라 이남에서 발견된 가장 오래된 문명이다. 노크 문명이 발견되기 이전까지, 사람들은 아프리카의 예술이 원시예술 단계에 머물러 있었으며 비현실적인 변형물이 주를 이룬다고 생각했다. 그러다 노크 문명의 자연주의적인 인물상이 등장하면서 나이지리아의 예술 스타일에도 예전부터 사실주의적인 면이 있었다는 사실을 알게 되었다.

유적이 대량으로 출토되었을 때부터 노크인은 성숙한 농업사회를 형성하고 기장 등의 곡식을 심었으며 독자적인 철 주조기술도 발명했다는 것이 증명되었다. 그러나 무엇보다 후세를 크게 놀라게 한 것은 바로 그들이 남긴 조각작품이었다.

1944년 영국의 고고학자 버나드 파그가 노크 계

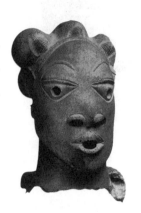

▲ **인물 두상 조각 노크문명**
노크 문명의 자연스럽고 사실적인 표현은 사람들의 주목을 받았다. 노크 예술의 스타일도 어느 정도 형식적인 특징을 보인다. 인물 두상은 보통 원주형이나 구형으로 만들었고, 눈의 동공을 표현할 때는 대체로 천공 방식을 썼다. 눈은 뒤집어진 이등변삼각형 모양을 하고 있다.

◀ **노크 테라코타 인물상** BC 4~AD 2세기
노크 조형물은 이집트 조각 이후 아프리카에서 최초로 발견된 조각품이다. 이 작품은 인물의 비율을 고려하지 않아 머리가 몸의 4분의 1을 차지할 정도로 크게 표현되어 있다. 심지어 머리가 4분의 3을 차지하는 작품도 있다. 한편 아프리카 샤오 문명의 인물 조각은 이마가 거의 없는 형태라서 두 문명 사이의 차이가 학계의 지대한 흥미를 불러일으키고 있다.

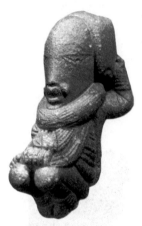

▲ 무릎 꿇은 조각 노크 문명
석기시대와 철기시대 사이에 있었던 노크 문명의 미술은 테라코타가 주를 이룬다. 그들의 조형물은 이전에 발견된 어느 문명의 영향도 받지 않았으며 그들만의 독특한 표현방식으로 만들어졌음을 알 수 있다. 조각에 나타난 선은 부드럽고 안정감 있으며 표정은 생동감이 넘친다. 전체적으로 머리 부분이 크며 위에서 아래로 갈수록 부피가 작아지는데 이는 노크 미술의 특징이다.

곡에서 멀지 않은 조스에서 테라코타 두상을 발견했다. 그 후 나이저강과 베누에강이 만나는 지역에서 채광 작업을 하다가 8미터 깊이에서 같은 시기의 테라코타 잔해와 동물 조각, 석제도구, 금속도구와 기타 용기를 발굴했다. 제일 먼저 발견된 지역의 이름을 따서 이 작품들을 노크 예술품이라고 부른다. 원형, 원주형, 원추형 등 기하학적인 조형 이미지가 노크 예술의 전형적인 스타일이다.

노크 문명의 번영을 대표하는 조가품은 대부분 테라코타이다. 테라코타는 조각기술이 투박해 보이지만 매우 사실적이다. 예를 들어 인물상은 대부분 넓은 이마와 튀어나온 눈, 평평한 코와 두터운 입술, 짧은 턱을 가지고 있다. 또한 인물의 자세도 특이하고 주석으로 만든 목걸이를 하고 있는 사람이 있는가 하면 도끼를 들고 있는 것도 있다. 조각은 위에서 아래로 갈수록 축소되는데 머리와 몸의 비율이 3 : 4로, 머리를 과장되게 표현하는 것은 아프리카 조각의 독특한 스타일이다. 일부 동물의 조각도 매우 정교하고 생동감 있게 표현되어 있다.

이페 미술

이페 미술은 11~15세기 아프리카 나이지리아의 이페와 그 부근 지역에서 발생한 예술을 가리킨다. 이페 미술은 주로 조각품이 많았으며 13세기가 전성기였다. 이페 미술의 전형적인 작품은 흙과 황동, 청동 등을 재료로 한 인물상과 두상, 동물상이다. 나이지리아를 대표하는 예술품인 테라코타 두상과 청동 그릇은 주로 종교의식에 사용되었다.

1910~1912년 독일의 고고학자 L. 프로베니우스가 폐허가 된 도시 이페에서 다량의 두상과 기타 잔해들을 발굴했으며 이후 이페 지역 숲에서 웅장한 오니(왕) 궁궐터와 계단 잔해, 수많은 조각품 등 엄청난 문화유적을 발견했다. 지금까지 발견된 조각품은 대부분 사실적인 수법으로 만들어졌으며 아프리카인의 일상생활과 궁중생활, 종교 풍습 등을 담고 있다. 인물 두상 조각은 사실적이면서도 구조가 분명한 특징을 보인다. 인물상은 대체로 머리는 크게, 다리는 짧게 표현했는데 이것은 아프리카 미술의 전형적인 특징이며 이페 이전 노크 예술에서도 이런 특징이 있었다.

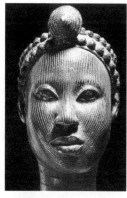 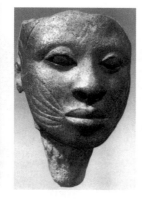

▲ 두상 청동

이것은 아프리카 예술에서 가장 중요한 조각형식이다. 아프리카인들은 신과 조상의 영혼이 조각 속에 깃들어 있
다고 생각했다. 그래서 이페 시기의 조각들은 선조의 제단 위에 놓였으며, 대개 청동 조각이 주류를 이루었다. 이
페의 조각들은 자연성과 사실성을 추구했으며 얼굴 앞면은 이상과 사실성을 결합한 수법으로 표현했다. 윤곽선
이 선명하고 생동감 넘치고 입술 부분은 아름답고 조화를 잘 이룬다. 얼굴의 구멍 모양이나 상하 방향의 문신은
몸을 장식하는 그들의 방식을 반영한 것으로 생각된다.

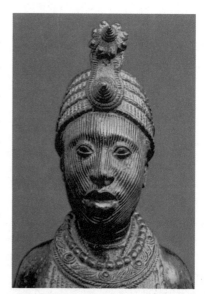

　당시 이페의 장인들은 정교하고 아름다운 조각품을 만들어낼
만큼 뛰어난 청동 조각기술을 가지고 있었다. 이페 국왕의 테라
코타 두상은 13세기 나이지리아 예술의 전성기를 대표하는 작품
이다. 얼굴 윤곽과 귀, 눈과 입술 선이 아름답게 조화를 이루고
있어서 전체적으로 생동감이 넘쳐 보인다. 안면부에는 문신이 표
현되어 있었지만 그것이 인물의 정신적인 모습을 가릴 정도로까
지 자극적이지는 않았다.

　이페의 조각품들은 대단히 사실적인데 이는 당시 사회 및 정치
형태와 종교 신앙의 요구에 따른 것으로, 단순한 영혼 숭배 사상
이 복잡한 왕권신수의 단계로 전환되었음을 시사한다.

▲ 이페 국왕의 두상 청동

이페의 장인들은 이미 '실랍법'을 이용할 줄 알았
다. 그들은 먼저 모형을 만들고 그 위에 초를 입힌
다음 또 그 위에 조각을 하고 점토를 발랐다. 그리고
열을 가해 초가 녹고 나면 그 빈 공간에 청동을 주
입했다. 이페 국왕 조각은 머리와 목에 왕권과 부를
상징하는 왕관과 목걸이를 착용하고 있다.

15~16세기의 미술

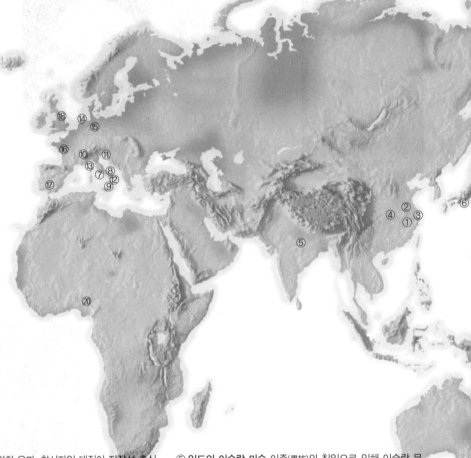

① **절파**_중국 명대의 회화 유파. 창시자인 대진이 저장성 출신이라 이와 같은 이름을 얻었다. 풍격에 따라 각기 대표적인 화가가 있으나 모두 한결같이 꾸밈없이 적나라하며 강렬한 리듬감이 느껴진다.

② **오문파**_중국 명대 중기의 회화 유파로 대표 화가는 심주, 문징명, 당인, 구영 등이며 지금의 쑤저우에서 저마다 활발하게 활동했다. 당시 쑤저우가 오문이라 불렸기에 오문파라는 이름을 얻었다.

③ **송강파**_만기 명대 송강부치(지금의 상하이시에 속함)의 소송, 운간, 화정 등 세 개의 산수화파의 총칭으로 각각 조좌, 심사충, 고정의를 대표로 한다.

④ **경덕진 자기**_원대에 일어난 청화자와 유리홍도 이때에 이르러 이미 정점에 달했고, 도자기 장식 수법은 이미 원대부터 예전의 새김(刻), 그림(畵), 찍음(印), 빚음(塑) 등에서 회화 위주의 수법으로 전환되었다.

⑤ **인도의 이슬람 미술**_이족(異族)의 침입으로 인해 이슬람 문화와 인도 문화는 서로 융합하기 시작하여 새롭고 독특하며 장식성이 뚜렷한 인도 이슬람 미술을 형성했다. 당시의 건축예술 및 무굴의 세밀화가 대표적이다.

⑥ **일본의 모모야마 미술**_이 시기 일본에서는 신흥 무장이 건설한 대형 건축을 중심으로 각 유파 미술의 장점만을 모아 탄생한 눈부시게 화려한 모모야마 미술이 형성되었고 아울러 유럽의 회화가 일본에 상륙하기 시작했다.

⑦ **피렌체파**_이탈리아 르네상스 시기의 경제와 문화의 중심이었던 피렌체는 중요한 화파를 형성했다. 이 화파는 인문주의 사상을 중심으로 새로운 세속 예술의 경향을 확립하였다.

⑧ **시에나파**_이탈리아 르네상스 시대의 미술 유파로서 피렌체파가 부피감과 명암을 중시했던 것과는 달리 이 화파는 선과 색채를 중시했다.

⑨ **움브리아파**_이 화파는 사실성, 장식성과 서정성의 요소를

고루 갖추었으며 품격도 우아하다. 이탈리아 르네상스 시기의 거장인 라파엘로를 배출했다.

⑩ **파도바파**_합리적인 공간 구도로 유명하며 안드레아 만테냐가 이 화파의 대표적인 인물이다.

⑪ **베네치아파**_이 화파는 색채에 대한 깊은 관심을 바탕으로 자연풍경과 세속 생활 묘사에 치중했다. 세속을 긍정하고 향락 생활을 널리 표현한 화파이다.

⑫ **로마파**_15세기 중엽 이후 피렌체파는 이미 쇠퇴하기 시작했는데 그 뒤를 이은 것이 로마를 중심으로 하는 로마파이다. 이 화파는 미켈란젤로, 라파엘로, 브라만테를 대표로 한다.

⑬ **밀라노파**_당시 다빈치는 밀라노에서 창작활동에 종사하면서 새로운 미술의 발전을 이끌며 밀라노파를 형성하였다.

⑭ **네덜란드의 르네상스 미술**_당시의 네덜란드 회화는 소형 세밀화와 제단화를 기초로 발전하였는데 전반적으로 세부 표현이 풍부하고 세속성이 강하며 인물이 진실되고 생동감이 넘치지만 같은 시기 이탈리아 예술 대가들의 작품에서 느껴지는 웅장한 기세와 이상의 경계는 결여되었다.

⑮ **독일의 르네상스 미술**_이탈리아와 네덜란드의 르네상스 미술의 영향을 받아 독일 화가들은 차츰 경직되었다. 이를 계기로 양식화된 회화형식에서 벗어나 건실하고 완벽하고 치밀한 도이치 민족의 특징을 드러냈으며 유럽에서 판화예술을 발전시켰다.

⑯ **퐁텐블로파**_16세기 프랑스는 초상화 방면에서 특출한 성과를 거둔 것 외에도 대량의 퐁텐블로파 무명 화가의 작품을 남겼는데 이들 유파는 풍격이 화려하고 우아하며 아름답다.

⑰ **스페인의 르네상스 미술**_스페인 역시 르네상스 운동의 영향을 받았음에도 종교 세력의 제약에서 벗어나지 못했다. 16세기 하반기에 이르러서야 대표적인 화가인 엘 그레코가 등장하였다.

⑱ **영국의 초상화**_이 시기에 영국에서는 초상화 열풍이 있었다. 당시의 작품은 대부분 세밀화 기법을 위주로 하며 그림에는 명암 표현이 결여되었으며 인물의 몸뚱이를 길게 늘이는 등 세부적인 묘사에 집중했다.

⑲ **잉카 미술**_15세기 쿠스코를 수도로 정한 아메리카의 잉카 제국은 전성기를 맞이했는데 웅장한 제국 건축과 정교한 금속 공예 제품을 보유했다. 스페인 식민군이 처음 쿠스코에 도착했을 때 이 도시의 찬란함에 경탄했다.

⑳ **베닌 미술**_대략 15세기부터 16세기까지 아프리카의 베닌은 전성기를 구가했다. 베닌은 청동기와 상아 조각예술품이 가장 유명한데 주로 왕궁 생활과 왕족의 찬란한 업적을 표현하여 '베닌 궁정 예술' 이라 일컬어진다.

유럽

르네상스

재생, 부활이라는 뜻을 가진 '르네상스Renaissance'라는 단어는 이탈리아어 rinascimento에서 나온 말이다. 1550년, 조르조 바사리가 자신의 저서 『미술가 열전』에서 신문화운동을 지칭하는 말로 이 단어를 정식으로 사용했다. 책 중에서 바사리는 자신이 생활한 시대가 위대한 미술 부흥의 시대였다고 자랑스럽게 이야기하고 있으며, 또한 당시에 활발하게 활동했던 수많은 화가의 이름을 기록하여 후대에 전해주었다.

이 시대에 '신이 모든 것을 주재한다'는 교회의 신조는 인문주의자의 의심과 힐책 속에서 이미 기존의 절대적인 권위를 잃게 되었으며, 사람들은 신이

▼ 줄리아노 메디치 묘실
1524~1534년, 대리석 석조
금욕주의적 색채가 짙었던 중세기에 대립하여 르네상스 시대에는 고대 그리스 로마 예술의 부흥이 일어났다. 자본주의적 생산관계 발생, 고대 그리스 로마 건축 조소의 발굴 및 과학기술의 발전 등이 모두 이런 미술 현상이 등장하게 된 원인이었다. 중세인은 예술의 표현 과정에서 신이 자신의 형상으로 인류를 만든 것이라 믿었기 때문에 인체를 대단히 찬미했다. 회화에서는 고대 그리스 로마식 기둥, 아케이드 구조가 배경에 나타났다. 교황의 후원을 받던 회화는 차츰 왕실 및 귀족 등의 후원을 받게 되었는데 메디치가는 르네상스 시대의 중요한 예술적 후원자였다.

▼ 비너스의 탄생
중세기부터 르네상스 시대까지 사랑과 아름다움을 대표하는 이 여신은 금기에서 사상의 속박을 돌파하고 고전문화를 동경하는 대표 주자로 바뀌었다. 이 그림은 르네상스 시대 화가 보티첼리의 걸작 중 하나이다. 그림 속에서 나체의 비너스는 진주처럼 조개 속에서 일어나 해면 위로 떠오른다. 그녀의 자태는 아름답고 부드러우며 화면 왼쪽 상단의 서풍(봄바람)의 신 제피로스는 봄바람을 비너스에게 불어주고, 봄의 신 플로라는 해안에서 그녀를 맞이한다.

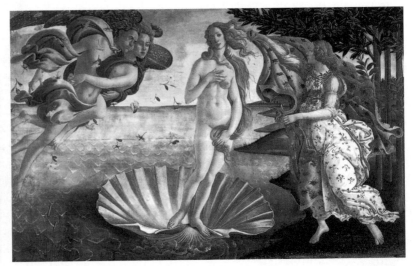

아닌 자기 자신에게로 시선을 돌리고 세속의 현실생활을 더욱 중요하게 여기기 시작했다. 인문주의자들은 인간이 역사 속에서 담당하는 역할이 더 이상 수동적인 역할이 아니라 자기 생활의 창조자이자 주인이라고 긍정하게 되었다. 그들은 지혜와 기교를 찬양하여 이것들이 인생과 운명의 의욕적인 품성을 제어한다고 여겼다. 아울러 적절한 물질적인 향유는 지식의 추구에 유리하다고 강조했다. 그들은 과학, 자연 및 고대 그리스, 로마의 고전문학에 깊은 경의를 표하며 과학을 숭상하고, 자연 진리 탐구의 붐을 일으켰으며 고전 문화가 새로운 시대에 재생되도록 하기 위해 힘썼다.

이러한 뜨거운 역사의 격변 속에서 예술은 마침내 신학의 속박에서 벗어나 외부 세계를 탐지하기 위한 수단이 되어 깜짝 놀랄 만한 창조력을 발산함과 동시에 예술 거장을 대거 배출해 냈다.

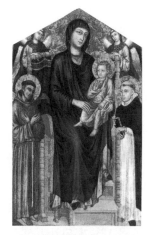 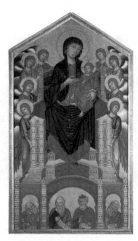

▲ 옥좌에 앉은 성모와 성 프란키스쿠스 치마부에 (위 왼쪽)
이 그림은 비잔틴 회화양식의 영향을 받아 인물의 눈에 대한 묘사를 중시하여 성령과 신자들의 소통이라는 종교화의 목적을 이루었다. 회화의 평면성은 여전히 강하고 성모와 천사의 눈이 흡사하게 묘사되어 있어 양식화된 경향을 보인다.

▲ 성 삼위일체의 성모 치마부에 (위 오른쪽)
이 역시 치마부에가 성모자를 소재로 그린 작품으로, 구도 및 인물의 형상 면에서 비잔틴 양식을 따랐으나 화면 아래쪽에 예언자 네 명의 두상을 배치했다. 그들은 아케이드 건축의 분할된 공간에 위치하고 있으며 건축물의 후방으로는 깊이감이 표현되어 있다. 천사의 전후 순서적 배치 및 옥좌의 음영 처리에서 투시감이 잘 드러난다.

▶ 유다의 키스 조토
이 그림이 묘사하고 있는 것은 예수가 유다에게 배반당하는 장면으로 로마 사병은 유다의 배반의 키스를 암호로 예수를 잡아간다. 회화의 배치에 있어 조토는 인물 간의 관계 묘사를 중시하기 시작했으며, 화면 중의 인물 형상은 더 이상 중세기 시기와 같이 서로 아무런 관련이 없는 단순한 상징적 부호가 아니었다. 구도적으로는 중세기 회화의 앙시(仰視) 구도의 각도에서 진전을 이루어 평시(平視) 구도를 채택함으로써 신성한 종교 소재를 높은 곳에서 끌어내려 종교적인 신비감을 지우고 극도로 현실적인 생활 장면이 눈앞에 펼쳐지도록 했다.

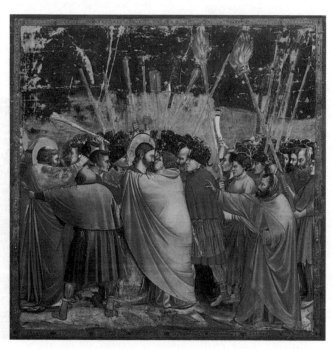

▲ 이집트로의 피신 조토

조토는 중세기 비잔틴 회화 속 인물의 판에 박힌 듯 뻣뻣한 모습에 반대하는 한편 현실생활에서 모델을 찾기 시작했다. 물론 여전히 종교에서 소재를 구하기는 했으나 인물의 배경을 처리하는 과정에서 종교화의 신성한 빛을 두드러지게 하는 금색 혹은 파란색의 단조로운 배경을 버리고 투시감이 있는 풍경을 그리기 위해 힘썼다. 조토로 말미암아 회화에서 인물 배경이 등장하기 시작한 것이다.

▼ 성모자와 성 안나 마사치오

마사치오의 회화에서 성령의 눈빛은 더 이상 감상자의 내면을 직시하지 않고 다른 곳을 향해 있고, 심지어는 손을 뻗어 만지려고 하는 등 세속적인 성향이 매우 강한 동작이 나타난다. 성모 위쪽의 성 안나는 성모자를 집중해서 주시하고 있고 손을 뻗어 예수의 머리를 쓰다듬으려고 하는 등 신성한 형상을 현실 속의 인물 관계로 표현해 냈다.

이탈리아 미술

르네상스는 처음 이탈리아에서 시작되어 유럽 전체로 퍼져나갔다. 14세기 말, 이탈리아 정치는 분리되어 여러 공국을 형성했으며 상업의 발전과 전쟁이 문화를 비롯한 모든 영역에서의 발전을 촉진하였다. 인쇄술이 발전함에 따라 성서는 더 이상 성직자의 전유물이 아니게 되었다. 인쇄술의 보급으로 인해 싱서가 널리 퍼지게 됨으로써 신자들도 스스로 성서를 읽을 수 있게 되었고 자연스럽게 자신만의 해석을 내놓게 되었다. 한편 교회는 자신들이 지난 몇 세기 동안 그래왔던 것처럼 더 이상은 신자들을 확고하게 제어하지 못할 것임을 깨닫기 시작했다. 심지어 그들은 지식과 예술을 열광적으로 추구하게 되어 예술가의 보호자이자 예술품의 최대 소비자가 되었다. 고대 그리스와 고대 로마 예술이 발굴되자 이탈리아인은 그 찬란한 예술적

▼ 성당에서 추방되는 요하임 조토, 벽화, 1304년

십자군 원정은 지중해 지역의 무역 통로를 뚫어주었고, 이탈리아는 이 교통의 중심지에 위치하여 동서 간 무역을 장악했으며 자본주의가 바로 이곳에서 싹을 틔웠다. 동로마 제국의 멸망으로 인해 수많은 예술가들이 이탈리아로 피난을 오게 되었고 이는 르네상스가 이탈리아에서 발흥하는 데 원동력이 되어주었다. 르네상스의 발생은 주로 문자와 미술에서 드러났다. 예술가들은 종교적 속박에 반대하고 사람을 중시하고 배려하는 인본주의를 요구했다. 당시에는 유화 안료가 아직 발명되지 않았던 때라 초기 작품들은 대부분 템페라_{아교나 달걀노른자로 안료를 녹여 만든 불투명한 그림물감, 또는 그것으로 그린 그림}였고, 조토가 남긴 작품들은 대다수가 프레스코화이다.

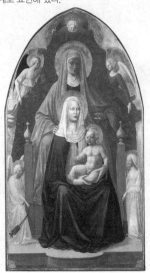

성과에 놀라움을 금치 못했다. 이렇듯 이교(異敎)의 신화는 놀랍고 완벽한 모습으로 등장했다.

　이탈리아의 르네상스는 초기와 후기의 두 시기로 나뉜다. 15세기 전반기 동안 예술가들은 중세기의 규범에서 벗어나 이성과 과학적 지식의 힘을 빌려 미술 창작에서 새로운 국면을 개척하기 위해 힘썼다. 르네상스 초기 예술은 고전 문화를 학습의 모범으로 삼고 이를 숭배했으나 최종적으로 추구했던 것은 결국 단순한 고대 미술의 재현이 아니었다. 고전 문화를 배움으로써 새로운 문화를 창조하는 것, 나아가 새로운 생산관계와 새로운 의식이 예술 속에서 반영되는 것이 바로 르네상스 초기 예술이 추구했던 바였다. 예술가는 인문주의 사상을 준칙으로 인간의 현실생활 속의 생생한 형상과 장면을 미술작품 속에 녹여내어 미술이 재현성을 갖도록 했다. 회화 영역에서 화가는 이차원의 평면에 삼차원의 공간감을 표현하여 느낄 수 있고 만질 수 있고 알 수 있는 사물로 묘사해 냈다. 이 시기는 화가가 거주한 지역 환경이 저마다 달랐기 때문에 피렌체파, 시에나파, 움브리아파 및 파도바파 등 여러 화파가 출현했다. 그 중 피렌체파가 가장 큰 영향력을 발휘했다.

　13세기 초, 이탈리아의 일부 화가들은 새로운 회화양식을 실험하

▲ 예루살렘 입성 조토, 템페라, 1308년
시에나파는 13세기 말, 14세기 초 이탈리아 남부 도시 시에나에서 등장했고, 대표적인 인물로는 조토가 있다. 조토는 성공적으로 비잔틴 예술의 장엄함과 시에나의 신비성을 결합시켜 우아하고 세밀한 선, 고아한 황금빛 색채를 사용하였다. 때문에 그림에는 서정적인 정취가 가득하지만 사실적인 측면에서는 두치오보다 다소 떨어진다.

◀ 산 로마노의 전쟁
파올로 우첼로, 템페라, 1445년
우첼로는 투시법에 대한 연구와 활용을 통해 피렌체파에 지대한 공헌을 했다. 그는 과학자처럼 종일 투시학을 연구했으며 그림에서도 여기에 집착했다. 때문에 그의 그림은 매우 정확했지만 열정과 감화력은 부족했다. 이 그림은 메디치궁을 위해 그린 실내 장식화로 그는 화면 중에서 쓰러진 군마(軍馬), 사망한 사병과 부러진 무기의 묘사에서 일관되게 투시법을 응용했다. 반면에 전체적인 화면의 통일성과 동작의 처리는 다소 소홀히 하여 장식성은 있으나 생동감이 없다.

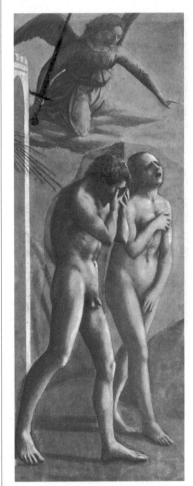

▲ 낙원에서의 추방 마사치오

이 그림은 마사치오가 표현해 낸 인체 조형의 독창성을 드러내 보이고 있다. 그는 중세기의 금욕사상에서 벗어나 인체 구조를 탐색하기 시작하여 벌거벗은 형상으로 종교 소재를 표현해 냈다. 그가 그린 인체는 조형이 원숙하고 매끄러우며 강한 부피감이 느껴진다. 인물 심리 묘사에 있어서는 아담의 비통함과 절망감, 이브의 비통함을 실감나게 표현해 냈다.

기 시작했다. 그들은 회화의 영역에 자연을 한층 더 진실하게 묘사하고 고딕 양식 조각처럼 생동감 넘치는 인물 형상을 창조해 내고자 했다. 이런 새로운 양식을 최초로 시도한 화가는 피렌체의 치마부에와 시에나의 두치오였다. 치마부에의 영향을 받은 조토 디 본도네는 피렌체파의 창시자로 중세기 예술이 르네상스 예술로 전환되는 과정에서 탄생한 첫 번째 화가이다. 그의 주요 업적은 성당의 벽면에서 볼 수 있는데 성서 이야기를 중심 내용으로 하는 〈이집트에서의 탈출〉, 〈유다의 키스〉, 〈그리스도 애도〉 등이 모두 그의 작품이다. 그가 작품에서 표현하는 내용은 모두 종교를 소재로 하고 있지만 인물의 형상은 현실생활에서 가져온 것이며, 심리 묘사와 감정 표현을 중시하고 있다. 그는 부피감이 풍부한 인물을 질서정연한 구도 속에 배치하고 이차원의 평면 위에 삼차원의 공간을 펼쳐 보임으로써 인물과 배경 간의 단계적인 구조와 입체감을 표현해 냈다. 조토는 그의 업적으로 인해 금세 피렌체의 자랑이 되었다. 그가 활동하던 시대부터 화가들은 자신의 작품에 이름을 남기기 시작했는데 바로 이로부터 미술사가 작품의 역사이자 미술가들의 역사가 된 것이다.

▼ 봄 보티첼리

보티첼리는 메디치가의 화가로 그의 그림은 종교와 신화 소재를 위주로 하며 붓 터치가 세밀하고 선이 부드러우며 장식성이 강하다. 그의 화풍은 귀족풍의 화려함과 신플라톤주의의 비통함 및 병약함으로 인한 자신의 감상적인 면을 골고루 섞어 놓았다. 때문에 그의 그림은 섬세하고 화려한 여성미를 드러내고 있으며, 그림 속 인물 역시 어렴풋한 슬픔을 내뿜고 있다.

15세기 전반기의 피렌체파 중견 화가로는 마사치오가 있다. 그는 조토의 예술 전통을 계승하고 과학적인 탐구 정신으로 해부학과 투시학 지식을 회화에 적용했다. 그가 그려낸 인물은 건장하고 힘이 있다. 또한 그는 예전처럼 빛이 골고루 퍼져 있는 방법이 아닌 빛을 한군데 집중시키는 방법을 도입하여 화면의 공간적 깊이와 명암 대비를 강화했다. 그의 명작으로는 〈낙원에서의 추방〉, 〈세금으로 바치는 돈〉, 〈성 삼위일체〉가 있는데 이 작품들을 통해 그가 건축과 조소의 장점만을 흡수해 회화에서 피사체의 심도를 조절해 공간감을 부여했음을 알 수 있다.

산드로 보티첼리는 15세기 하반기 피렌체파의 대표적인 화가이다. 마사치오와는 달리 보티첼리의 작품은 특히 선의 조형을 중시했다. 그는 주로 문학작품과 고대 신화 전설에서 소재를 얻었으며 개성과 세속적인 감정을 더욱 자유롭게 표현해 냈으며 우아한 리듬감과 화려하고 선명한 색채를 통해 인물을 표현하기를 즐겼다. 그의 대표작인 〈봄〉, 〈비너스의 탄생〉에는 부드러운 시적 정취가 충만하다.

조토, 마사치오, 보티첼리 외에도 피렌체파의 주요 화가 중에는

▲ 수태고지 안젤리코

안젤리코는 수도원 화가로 그의 회화에서는 더 이상 마사치오 회화의 힘과 자신감을 찾아볼 수 없다. 고요한 수도원 생활에서 비롯된 부드러움과 고요함은 안젤리코로 하여금 피렌체파의 서정적인 색채를 개척하도록 했다. 〈수태고지〉는 천사가 마리아에게 그녀가 나중에 인류의 구세주가 될 아들 예수를 낳게 될 것이라는 사실을 알려주는 내용을 묘사하고 있다. 화가는 인물을 로마식 아치형 건축물에 배치했다. 인물 묘사는 매우 사실적이긴 하지만 생명력이 결핍되었다.

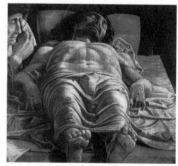

▲ 죽은 그리스도 만테냐

만테냐는 다각도에서 투시관계를 표현하는 데 집중했다. 이 기독교 초상화에서 그는 대범하게 단축법그림에서 어떤 물체가 비스듬히 놓였을 때 그 물체는 실제의 길이보다 짧게 보이는데 그러한 현상을 이차원의 평면으로 옮기는 회화기법을 사용해 발 위치에서 본 예수의 모습을 그리고 있다. 이는 당시의 여러 화가들이 모두 회피하던 수법이었다. 그는 파도바파를 대표하는 작가로 이 화파의 작가들은 물체를 진실되게 표현하기 위해 힘썼다. 즉, 인물의 형상을 있는 그대로 표현하려 했으며 애써 꾸미려 하지 않았다. 그래서인지 그림 속의 예수와 성모의 형상은 현실 속의 농민과도 같다.

▼ 세금으로 바치는 돈 마사치오, 벽화, 1427년

이 그림은 세금을 걷는 로마의 관리가 예수에게 세금을 징수하는 장면을 그리고 있다. 『신약성서』에 따르면 예수는 베드로에게 물고기를 낚으라 하여 물고기의 입에서 동전 1세겔이스라엘의 화폐 단위을 얻어 세금을 납부했다고 한다. 그림은 바로 이 이야기에 따라 고기잡이, 관리 저지, 세금 납부의 세 장면으로 나뉘며 이야기는 왼쪽에서 오른쪽으로 전개된다. 종교적인 이 이야기가 이 그림에서는 완벽히 현실화된 세속적인 장면으로 묘사되었다. 비록 배경이 개괄적으로 처리되기는 했으나 공간투시법에 부합하고 원근감이 뚜렷하다.

▲ 피렌체 세례당 뒷면 청동문 부조 기베르티
청동문의 부조는 동일한 크기의 사각형 틀 안에 각각 독립된 성경 이야기를 묘사하고 있다. 종교적인 소재를 취하기는 했으나 조각가는 대범하게 회화의 예술적 언어를 빌려와 원근법의 원칙을 통해 인물이 위치한 공간의 깊이를 표현함으로써 회화적인 공간적 착각을 만들어냈다.

다음과 같은 사람들이 있다. 먼저 파올로 우첼로는 피렌체파 중에서 삼차원 공간 화법을 집중적으로 추구하던 화가로 그의 대표작 〈산 로마노의 전쟁〉은 투시법 작화의 본보기로 일컬어진다. 프라 안젤리코는 세밀하고 고요한 필치를 자랑하며 경쾌하고 투명한 색채를 통해 인물과 환경을 표현해 냈다. 그 밖에도 인물 초상화와 소소한 일상을 즐겨 그리던 필리피노 리피가 있다.

피렌체파가 부피와 명암을 중시했던 깃과는 달리 시에나파는 선과 색채를 중시했다. 이 화파의 창시자인 두치오 디 부오닌세냐는 화려하고 우아한 색채와 부드러운 선을 사용함으로써 화면의 서정적인 효과를 두드러지게 했다. 이 화파는 사실적인 수법으로 유명한 로렌체티 형제를 14세기의 대표적인 화가로 꼽는다. 그러나 15세기 피렌체파가 번영하던 시기 시에나파는 이미 쇠락하기 시작했으며 움브리아파가 그 뒤를 이었다. 이 화파는 부드러우면서 맑은 색조를 추구했는데 대표적인 화가로는 피에로 델라 프란체스카와 피에트로 페루지노가 있으며 화풍이 고상하고 우아하다. 프란체스카의 대표작으로는 〈시바 여왕을 접견하는 솔로몬 왕〉이 있고, 페루지노의 대표작으로는 〈성 베드로에게 천국의 열쇠를 주는 그리스도〉가 있다. 이 밖에도 페루지노는 성모를 즐겨 그렸는데 특히 깊은 생각에 빠진

▶ 성 베드로에게 천국의 열쇠를 주는 그리스도 페루지노, 벽화, 1481년
페루지노는 피렌체파의 사실적 스타일이나 시에나 회화의 장식성을 추구하지 않았다. 그의 회화는 조형이 우아하고 화면이 분명하며 서정적인 색채를 내뿜고 있다. 르네상스 사상의 영향을 받아 인물의 배치는 더 이상 중세기처럼 정면을 바라보는 인물을 직선으로 배열한 구조가 아니다. 또한 인물의 시선도 더 이상 그림 밖을 쳐다보지 않는다. 아울러 화가는 인물을 배치하는 데 투시법을 응용하여 배경을 원근감 있게 표현했다. 그리고 등장인물들 각자의 뚜렷한 개성과 동작을 묘사함으로써 예수, 베드로, 성모의 지위를 두드러지게 했다. 화풍이 우아하고 세밀하며 구도가 전아하고 조화롭다.

성모를 묘사했다. 르네상스 전성기의 대가인 라파
엘로가 그의 제자였다.

　파도바파는 15세기 이탈리아 북부에서 형성된
지방 화파로 형식 구조를 중시하고 인물의 진실된
형체 묘사에 집중했다. 안드레아 만테냐가 이 화파
의 대표적인 인물이다. 그의 대표작인 〈죽은 그리
스도〉는 투시법을 이용하여 강렬한 비극적 효과를
표현해 냈다.

　인문주의 사상의 부흥 아래 이탈리아 르네상스
초기의 조각 역시 차츰 중세기 조소의 경직되고 판
에 박힌 듯한 종교적 얼굴에서 탈피하여 활기가 넘

◀ 다비드 도나텔로
르네상스 시기의 조각은 이미 건
축에서 벗어나 독립적인 존재가
되었다. 이 조각이 표현하고 있는
것은 성경에 나오는 다비드와 골
리앗의 이야기이다. 사람의 실물
크기 및 신체 비율과 같게 제작되
었으며 자태가 부드럽고 아름다우
며 자세도 더 이상 중세기와 같은
직립 자세가 아니라 신체의 중심
을 오른발에 두고 있다. 〈다비드〉
는 서양 조각의 현실주의 수법에
포문을 열어주어 이후 인체미를
찬미하는 조각들이 대량으로 등장
하면서 르네상스 시대의 시민정신
과 인문사상을 반영했다.

치는 인물 형상을 창조해 냈다. 이 시기의 주요 작가로는 로렌조 기베르티, 도
나텔로, 베로키오 등이 있다.

　기베르티는 고딕 미술에서 르네상스 미술로의 과도를 구체적으로 드러낸
인물이다. 그는 장장 48년을 바쳐 피렌체 세례당 문의 청동 부조를 완성했으
며 이로써 『구약성서』 이야기에 생동감 넘치는 진실성을 부여했다. 부조에서
는 회화적 효과를 교묘하게 융합하여 모든 인물의 형체와 생김새를 세
밀하게 표현해 냈다. 또한 투시법을 이용하여 인물의 위치와 공간의
깊이를 재현했다. 그 중 두 번째 대문은 조소의 거장인 미켈란젤로
에 의해 '천국의 문'이라 일컬어졌다. 기베르티는 부조 예술의 창
조에 있어 이탈리아 조소 예술의 새로운 문을 열어주었다.

　도나텔로는 15세기 이탈리아의 가장 걸출한 조각가로 그리
스 로마의 고전 양식을 부활시키고 이상적인 정신 면모를 갖

▶ 피렌체 두오모 대성당　1420~1436년
르네상스 시대에는 시민 경제의 발전에 따라 간결하고 조화로운 건축양식이 차
츰 고딕 양식의 복잡한 구조를 대체하기 시작했다. 이 시기에는 대다수의 건
축가들이 직접 그리스로 로마에서 건축물을 고찰하였다. 그들은 고대 건축
물의 고전 주식과 돔형 천장을 본떠 단순하고 엄격하며 이성적이고 조화
로운 새로운 건축양식을 만들어냈다. 이 성당의 돔 천장은 브루넬레스
키가 설계를 주관하여 건축한 것으로 귀족의 수중에서 정권을 뺏어와
공화 정권을 건립한 일을 기념하기 위해 건축되었다.

▲ 세실리아 갈레라니의 초상 다 빈치
다 빈치의 유명한 여성 초상화 3점 가운데 한 작품으로 〈흰 담비를 안은 여인〉이라 불리기도 한다. 〈모나리자〉의 신비로움과 비교해 볼 때 이 그림에서 한층 더 감화력을 지닌 기품이 배어나온다. 빛과 그림자를 충분히 활용하여 여성의 부드럽고 아름다운 얼굴을 두드러지게 했다.

춘 인물의 형상을 표현하는 데 집중했다. 그는 평생 생기가 넘쳤으며 장중한 조소작품을 대거 창작했다. 그의 작품 〈다비드〉는 고대 나체 조각상 전통을 첫 번째로 부활시킨 것이다. 이 성경 속의 인물은 더 이상 개념적 상징이 아니라 생생하고 충실한 생명력을 가지게 되었다. 이 밖에도 〈가타멜라타 기마상〉, 〈성 게오르기우스〉, 부조 〈헤롯 왕의 향연〉 등이 모두 그의 작품이다. 베로키오는 15세기 후반기 이탈리아의 유명 조각가이자 화가로, 르네상스 전성기의 대가인 레오나르도 나 빈치가 그의 공방의 문하생이었다. 그의 작품인 〈다비드〉는 도나텔로의 동명 작품보다 한층 더 편안한 방식으로 반라의 소년 형상을 표현해 내고 있으며 더욱 섬세하고 사실적이다. 그의 다른 대표작인 〈바르톨로메오 콜레오니의 기마상〉은 내면의 희극성과 긴장감을 두드러지게 표현하고 있는데 〈가타멜라타 기마상〉의 침착하고 장중한 스타일과는 현격한 차이가 있다.

그 밖에 반드시 언급하고 넘어가야 할 사람이 있는데 초기 르네상스의 대표 건축가인 필리포 브루넬레스키이다. 그는 건축물의 수평 수직 요소들을 분명하면서도 조화롭게, 복잡하면서도 통일되게 함으로써 사람들로 하여금 조화롭고 명쾌하고 정교한 느낌을 갖도록 했다. 산 로렌조 성당 내부와 피렌체의 고아원인 오스페달레 델리 이노첸티의 회랑에서 이런 건축양식이 여실히 드러난다.

전성기 르네상스

초기 르네상스 예술가들이 주로 투시, 해부 등 과학적 법칙을 탐색했다고 말한다면 전성기의 대가들은 이런 법칙을 파악한 후 그에 구애받지 않고 시각적 효과를 더욱 강조하고 작품의 희극성과 새로운 예술적 언어를 탐색했다고 할 수

▶ 피에타 미켈란젤로
미켈란젤로의 초기 출세작으로, 삼각형 구도를 취하고 있으며 주제가 장엄하고 신성하다. 성모가 애도하는 전통적인 양식을 버리는 대신 성모의 평온함과 아름다움을 고도의 인문 정신으로 표현해 냈다. 그는 후기 조각에서도 이런 내면의 정신을 드러내는 데 집중하여 내면의 긴장감을 강조하고 비극과 격정을 창조함으로써 육감적인 '미켈란젤로의 신체'를 강조했다.

있다. 이 시기의 예술은 성숙의 단계에 접어들었으며 고전 예술의 규범이 새로이 확립되었다. 또한 르네상스의 '3대 거장'이라 불리는 레오나르도 다 빈치, 미켈란젤로, 라파엘로가 역사 무대에 등장했다.

15세기 말, 피렌체는 정치적 동란을 겪은 후 이탈리아의 경제와 문화 중심지로서의 지위를 잃었으며 이를 이어받은 곳은 교황이 통치하는 로마와 번영한 북이탈리아 상업도시 베네치아였다. 16세기 로마 교황 율리우스 2세는 문화의 주창자와 비호자라 자처하며 막대한 자금을 투자해 이탈리아 각지 예술가들을 로마로 불러들였다. 그러고는 바티칸궁과 성당을 대규모로 짓게 했다. 이로써 로마가 예술의 중심지가 되었다. 미켈란젤로, 라파엘로, 브라만테를 위시한 예술가들은 '로마파'를 결성했다. 다 빈치는 밀라노에서 창작활동에 전념하면서 밀라노파를 형성했다. 한편 동북부의 베네치아는 전성기 때 조르조네, 베첼리오 티치아노 등을 대표로 하는 '베니치아파'를 형성했다.

다 빈치는 르네상스 시대 전체를 아울러 가장 탁월한 인물이다. 그의 업적은 비단 예술에만 국한되지 않는다. 수학, 기계공학, 의학, 지질학 방면에서도 괄목할 만한 업적을 남겼다. 그는 미술 분야에서 고전 예술을 숭상하는 인문

▲ 모나리자 다 빈치

다 빈치가 피렌체 은행가 프란시스 델 조콘도의 부인 라조콘다를 위해 그린 초상화인데 인물이 앉아 있는 자태가 우아하며 미소가 매우 신비하다. 배경을 처리할 때 '공기원근법'을 응용한 덕분에 자연환경이 환상적으로 표현되었다. 구도는 이전의 초상화에서 통용되던 측면 구도 방식에서 벗어나 정면에 손이 나타나는 반신상화의 구조를 창조했다. 그는 인물의 형상은 내면 묘사에 집중해야 하며 여러 가지 아름다움이 집중된 이상적인 아름다움을 창조해야 한다고 주장했는데 이것들이 모두 이 그림에 나타나 있다.

▼ 최후의 만찬 다 빈치

〈최후의 만찬〉은 종교에서 그 소재를 얻었지만 인물의 심리 묘사에 더욱 집중하고 있다. 제자 중 하나가 자신을 배반할 거라고 예수가 말하는 순간 인물들이 보인 표정이 각양각색으로 표현되었다. 어떤 이는 두 손을 펴서 자신은 모르는 일임을 나타내고 있고, 어떤 이는 손으로 가슴을 가리며 결백을 표시하고 있다. 구도적으로 화가는 긴 탁자로 장면을 배치했는데 화면의 이쪽은 물론 감상자이다. 예수는 그림의 정중앙에 위치하고 있고 모든 투시선이 마지막으로 그의 머리 부분에 집중되고 있다. 화면은 인물 간의 충돌을 강조하여 희극성이 강하다.

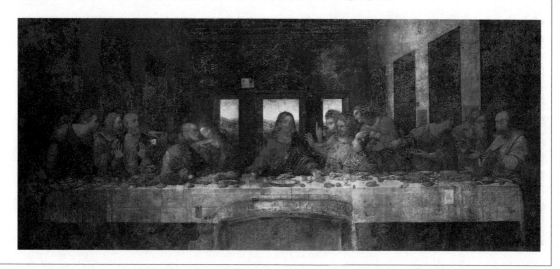

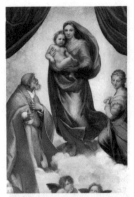

▲ **시스티나 성모 라파엘로**

라파엘로는 박학한 화가로 피렌체의 사실적인 스타일과 움브리아파의 서정적인 스타일을 한데 섞어 부드러운 선과 시적 정취를 풍기는 화풍을 만들어냈다. 라파엘로의 회화 가운데 성모자상이 가장 유명하다. 그의 붓이 그려낸 성모는 젊고 아름다우며 모성의 따뜻함으로 충만해 있으며 배경에는 수려한 전원 산수가 등장한다. 이 작품에서 성모와 성인은 삼각형 구도를 이루고 있고 전체적인 구도가 조화롭고 균형적이다. 성모는 단아하고 우아하며 강렬한 인문주의적 분위기를 풍긴다.

주의자였다. 예술 스타일은 깊고 함축적이며 이지적이고 지혜가 넘친다. 다빈치는 15세기 예술가들의 연구 성과를 총괄하여 자연에 대한 관찰을 토대로 이상화된 인물 형상을 묘사하기 위해 힘썼고 자연을 정확하게 재현했다. 과학성과 이상화는 그가 창작을 할 때 가장 중시하는 이념이었다. 또한 그는 15세기의 '틀에 박힌 윤곽선으로 형상을 묘사하는 방법'을 버리고 명암을 부각시켜 형상이 명암의 배경에서 떠오르도록 함으로써 화면의 생동감과 공간감을 강화했다. 그는 대기와 색채의 관계를 연구하여 '스푸마토 '연기처럼 사라지다' 라는 뜻의 이탈리아어 'sfumare'에서 유래한 단어로, 색을 연기와 같이 미묘하게 변화시켜 색깔 사이의 윤곽을 명확히 구분할 수 없도록 부드럽게 처리하는 명암법을 말한다 기법을 발명하였는데 이를 통해 옅은 푸른빛의 안개에 휩싸인 듯한 모습으로 원경을 표현함으로써 회화의 투시 관계를 더욱 정확하고 완벽하게 만들었다. 이러한 기법으로 영원한

▼ **최후의 심판 미켈란젤로 (왼쪽)**

이는 미켈란젤로가 시스티나 성당을 위해 만든 제단화로 그의 회화는 종교에서 그 소재를 가져왔지만 시대적 분위기가 뚜렷하다. 교회를 위해 제작된 벽화 중에서 유일하게 인물이 모두 나체이다. 그림 속 인체는 건장하고 근육질이며 비틀린 체형과 나선형 구도로 화면 전반에 내재된 조급함이 드러난다. 미켈란젤로 만년에 이탈리아에서 전쟁이 일어났는데 이것이 화가의 영혼에 상처를 주었다. 이 그림은 표면적으로는 예수의 심판을 묘사하는 듯하지만 실제로는 당시 현실 속의 죄악과 무정함에 대한 질책과 폭로를 나타내고 있다.

▼ **아테네 학당 라파엘로 (오른쪽)**

라파엘로의 초기 작품은 고대 그리스, 로마 양식의 인체 형상과 기독교 교의를 잘 섞어 조화롭고 즐겁고 우아한 아름다움을 추구했다. 반면 그의 후기 회화는 고도의 학술성과 회의적인 분위기를 표현하고 있으며 신비한 풍격을 나타내는 방향으로 전향되었다. 이 그림은 고대 그리스 이래의 철학가를 한 화면에 그린 것으로 강렬한 학술적 논쟁의 기운이 엿보인다. 인간의 자각 의식의 각성에 대한 라파엘로의 찬가라 할 수 있다.

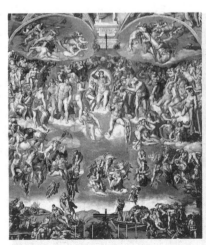

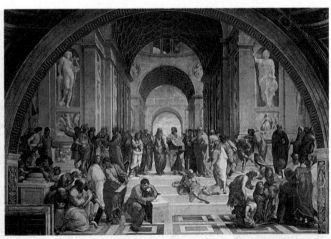

걸작 〈모나리자〉와 〈최후의 만찬〉이 탄생하였다.

조각가이자 화가인 미켈란젤로는 다 빈치처럼 과학정신과 철학적 사고로 무장되어 있지는 않았다. 그가 묘사한 인물은 이상과 현실의 요소를 모두 갖춤과 동시에 남성적인 강함으로 충만하다. 그는 예술작품을 창작할 때 차분한 동작 속에서 사람의 내면에 긴장감과 움직임을 부여했다. 이렇듯 영혼과 육체가 조화를 이루지 못하여 나타나는 모순으로 인해 그의 수많은 조각작품은 비극성이 짙어 보인다. 그의 유명 조각작품으로는 〈다비드〉, 〈낮〉, 〈밤〉, 〈새벽〉, 〈여명〉, 〈모세〉 등이 있다. 미켈란젤로는 조각 외에도 시스티나 성당 천장 벽화와 제단화 〈최후의 심판〉을 제작했는데 이를 통해 자신의 넓고 뛰어나고 열정적이며 힘이 넘치는 예술 스타일을 펼쳐 보였다. 만년에 그는 산 피에트로의 돔을 설계하고 감독했다.

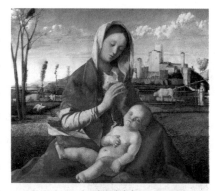

▲ 초원 위의 성모 지오반니 벨리니
벨리니는 늘 성모자를 화면에 가득 채우려고 노력했다. 이 작품에는 성모 마리아와 무릎에서 곤히 잠든 아기 예수가 묘사되어 있다. 벨리니는 대범하게 외광을 사용해 자연 경관을 표현하기도 했다. 이 작품에는 시적 정취가 풍부하며 평온하고 우아한 정서가 흐른다.

라파엘로는 이탈리아 전성기 르네상스 3걸 중 가장 젊은 작가였다. 그는 다 빈치처럼 천재도 아니었고 미켈란젤로처럼 시대를 초월하는 거장도 아니었다. 하지만 두뇌가 총명하고 성격이 온화하며 다른 사람의 장점을 흡수하는 데 뛰어났던 대가였다. 그는 우아하고 소탈하고 조화로우며 극도로 완벽한 예술 풍격으로 이름이 높았다. 그의 작품은 늘 우아한 리듬감과 밝은 색채로 충만했고 그가 그려내는 인물은 언제나 온화하고 고귀해 보였는데 이는 그가 귀족 출신이라는 사실과 떼려야 뗄 수 없는 관계다. 또한 그는 여성의 모습을 즐겨 묘사했으며, 특히 성모자를 소재로 하는 많은 작품들을 남겼다. 보통 성모는 여성의 자애로움, 선량함, 온순하고 고상한 성품 등을 표현하는데 그 중 가장 유명한 그림은 〈시스티나 성모〉이다. 이 밖에도 그의 대표작으로는 〈아테네 학당〉, 〈파르나스산〉 등이 있다. 그가 확립한 미의 양식은 훗날 아카데미파가 세운 기준 가운데 하나가 되었다.

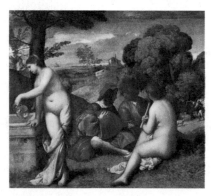

▲ 전원의 합주 조르조네
베네치아파는 빛과 공기 등 자연 환경의 표현을 중시하고 산뜻하고 밝은 색채를 이용했는데 이는 모두 지리적 영향을 받았다고 할 수 있다. 피렌체파와 비교했을 때 그들의 그림에는 종교적 색채가 훨씬 적었고 화면 가득 기쁨이 넘치며 나체 여인상이 많았다. 이 작품은 향토적인 자연미와 여성의 나체미를 결합시킨 작품으로 그림에 나타나는 짙은 녹음과 풍만한 여성의 나체는 피렌체파에서는 보기 어렵다.

항구 도시 베네치아의 경제적 번영은 예술의 눈부신 발전을 가져다주었다. 베네치아 사람들은 계급 간의 모순이 적고 종교에 대한 신앙심이 옅어 부를 창조함과 동시에 정신적인 향유를 추구하였다. 넘실대는 바닷물과 동방과 왕

래하는 상선의 현란한 색채가 함께 어우러져 이곳의 예술가들은 색채를 독특하게 표현하게 되었고 회화는 세속적인 특징을 띠게 되었다.

지오반니 벨리니는 베네치아파의 창시자 야코포 벨리니의 아들로 그의 매제는 파도바파의 대표 주자인 만테냐였다. 동시대의 다른 화가들과 비교했을 때 그는 풍경의 묘사에 더욱 치중하였으며 자연의 경치에 시적인 요소를 가미하여 작품에 평온하고 우아한 정취가 풍기도록 했다. 성모상을 그릴 때도 아름다운 풍경을 배경으로 삼는 것을 잊지 않았다. 색채는 지오반니의 그림에서 항상 중시되던 요소였는데 차츰 강렬하고 윤택한 효과를 표현하기 위한 명암법이 광범위하게 이용되기 시작했다. 이는 이후 베네치아파의 유명 화가인 조르조네와 티치아노의 예술적 발전에 기초를 다져주었다.

벨리니의 제자인 조르조네는 대자연의 색채 변화를 감지하는 예민한 통찰력과 표현력의 소유자였다. 그는 아름다운 대자연을 통해 인체를 두드러지게 함으로써 숭고한 정신을 표현해 냄과 동시에 시적 정취를 풍부하게 했다. 바사리는 조르조네에 대해 다음과 같이 언급했다. "대자연은 그에게 그토록 가볍고 순조롭게 성공할 수 있는 천부적인 소질을 부여했다. 그의 유화와 벽화

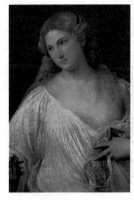

▲ 플로라 티치아노
이 작품은 티치아노가 중년에 그린 작품으로, 전반적으로 금빛을 띠고 있으며 구도가 우아하고 균형을 이루고 있다. 티치아노는 플로라를 정중하고 사랑스러운 소녀의 형상으로 표현했는데, 몸 위의 겉옷이 막 흘러내린 듯 손으로는 옷의 한 자락을 잡고 있다. 가벼운 겉옷은 그녀의 풍만한 체형을 더욱 돋보이게 한다.

▼ 우르비노의 비너스 티치아노 (아래 오른쪽)
티치아노는 미켈란젤로처럼 베네치아의 분쟁을 겪은 터라 초기 작품은 평온한 풍격을 보이지만 후기 작품에서는 격정과 슬럼임이 나타난다. 이 그림에서 비너스가 옆으로 누운 자세는 조르조네의 〈잠자는 비너스〉의 구도를 흉내 낸 것일지도 모르겠다. 그러나 티치아노는 조르조네와는 달리 인물을 실내에 두었으며 조르조네의 회화에 배어 있는 그리스 낭만주의적 정서 및 목가적이며 서정적인 색채를 배제하였다. 또한 인물의 세속성이 한층 더 강하게 나타나고 있는데 이는 자본주의가 싹트던 시기의 분위기를 드러내는 것이다.

▶ 폭풍우 조르조네
이 그림은 폭풍우가 오기 전의 순간을 묘사하고 있는데 화가는 번개가 치는 순간을 화면에 담음으로써 자연환경에 대한 묘사에 집중했다. 이후 자연풍경을 묘사하는 조르조네 그림에서는 인물 묘사가 차츰 줄어들었는데 이는 서양 풍경화의 등장을 알리는 전조였다.

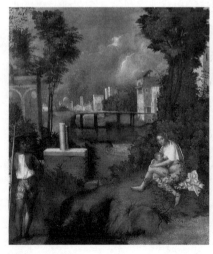

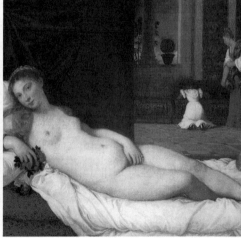

의 색채는 활발하고 선명하다가도 평온하고 부드러워 밝음부터 어두움까지를 넘나든다. 때문에 당시의 수많은 거장들도 그가 인체에 생기를 불어넣는 데 천부적인 재능이 있음을 인정했다."

티치아노는 베네치아파에서 가장 위대한 화가이자 르네상스 시대에 색채 영역에서 가장 독보적인 성취를 일구어낸 대가이다. 그와 조르조네는 함께 벨리니에게서 그림을 배웠는데 회화 풍격 방면에서 조르조네는 우아하고 서정적인 면에 치중한 반면에, 티치아노는 분방하고 힘이 넘쳤다. 그의 작품은 선명한 색채, 활발한 인물, 건강한 육체로 가득하다. 그가 묘사한 인물들에게서 흘러나오는 낙관적인 정신을 통해 그의 인체미와 생명력에 대한 찬미를 읽을 수 있다. 티치아노는 후기 작품에서 전통적인 회화 기법을 버리고 먼저 밑그림 없이 바로 형상을 그려내는 유화 기법을 사용해 뚜렷한 붓 터치로 대상을 묘사했다. 이로써 색채는 더 이상 소묘의 구속을 받지 않고 독자적인 의미를 갖게 되었다. 직접화법은 작품을 더욱 자연스럽고 생동감 넘치게 하여 마치 스케치처럼 가벼우면서도 색채는 더욱 풍성하고 질감은 더 풍부하게 했다. 그가 색채와 유화기법에서 이룬 성취는 후대 화가들에게 크나큰 영향을 미쳤다. 그는 작품을 그릴 때 휘황찬란한 색채를 사용했는데 특히 금색을 활용함으로써 특유의 분방하고 호화로운 분위기를 형성했다.

베네치아파는 벨리니가 기초를 닦고 조르조네가 발전을 이룩했으며 티치아노에 이르러 전성기를 맞이했다. 그 이후로는 하향 곡선을 그리기 시작했는데 베네치아파의 말기 대표 화가로는 베로네세, 틴토레토가 있다. 베로네세는 예술의 장식성 방면에서 큰 공헌을 하여 17세기 바로크 예술의 탄생에 지대한 영향을 미쳤다. 틴토레토는 티치아노의 색채와 미켈란젤로의

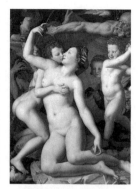

▲ 비너스와 큐피드의 우의 론치노
이 그림은 〈비너스, 큐피드, 어리석음과 세월〉이라고도 불린다. 이는 매우 재미있는 작품으로 그림에서는 냉엄함이 느껴지며 인물의 동작을 강조하고 있다. 바사리는 이를 성적 쾌락과 잠재된 위기를 풍자하고 있다고 했다.

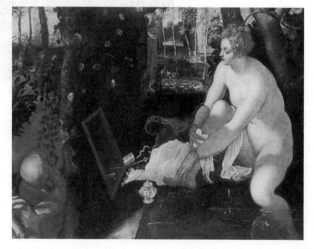

▶ 수산나의 목욕 틴토레토
틴토레토의 회화에서는 강렬한 생활의 향기가 느껴진다. 그는 티치아노의 색채와 미켈란젤로의 인체 묘사력을 본받아 명암, 그림자의 대비로 격렬한 장면을 강조하고 과장된 동작을 연출해 극적인 화면을 만들어냈다. 틴토레토는 이 작품에서 곡선과 건강미를 뛰어나게 표현하고 있으며, 부드러운 빛으로 인해 부드러운 피부는 섬세한 미감을 발산한다.

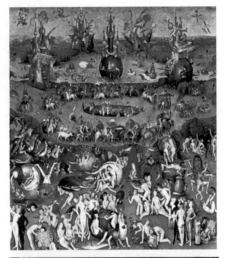

▶ **쾌락의 정원** 보슈

16세기, 이탈리아 르네상스 사상은 네덜란드에서 널리 전파되어 반봉건, 반천주교와 반스페인 통치의 운동이 끊임없이 일어났다. 이 시기에는 예술적 현실성과 시민성이 상당히 높았다. 동시대 다른 화가들이 세밀하고 정확한 인물 형상의 묘사를 추구한 것과는 달리 보슈는 형상의 황당무계함, 유머, 환상의 특징을 반영했으며 강렬한 상징성을 통해 당시 사회의 행태를 비판하고 투영해 냈다.

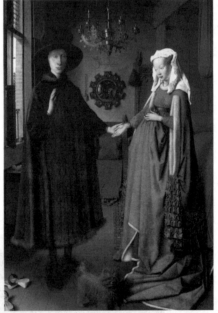

▶ **아르놀피니 부부의 초상**
얀 반 에이크

얀 반 에이크는 초상화를 창작하는 과정에서 대상의 개성을 진실되게 표현하고 형상에 시민의 전형적인 분위기를 부여했다. 이 작품이 바로 그의 대표작이다. 그는 극히 세밀한 필치를 통해 젊은 부부의 초상을 생동감 넘치게 그려내고 있으며, 특히 벽 위, 천장 장식 등을 포함한 실내 배치에는 조금의 빈틈도 없다. 이러한 정교한 묘사는 네덜란드 전통 세밀화의 영향을 받아 비롯된 것이다.

형체를 결합시키기 위해 힘썼다.

16세기 후반기, 이탈리아에는 소위 평론가들이 말하는 '마니에리스모 양식이나 구성형식을 뜻하는 '마니에라'에서 유래한 말로, 전성기 르네상스 말기인 1520년대부터 바로크 양식이 시작된 1590년경까지 이탈리아에서 성행했던 꾸밈이 많고 기교적인 미술양식', 즉 '매너리즘'이 나타나기 시작했다. 예술이 더 이상 새로운 고지에 오를 수 없게 되자 점차 쇠퇴하기 시작한 것이다. 당시 작품에서는 과장된 자세와 표정, 왜곡되고 늘어진 형상과 억지스럽게 묘사된 인체 등이 주된 특징으로 나타났다. 색의 활용도 기이하고 부자연스러운 양상을 띠었다. 사실 이처럼 편협하고 독특한 풍격을 추구한 까닭은 예술언어와 사상의 결핍을 감추기 위해서였다. 이런 이유로 매너리즘이라는 이 유파의 명칭에는 부정적인 의미가 많이 포함되어 있다. 1920년에 이르기까지 서양 미술사학계는 보편적으로 이를 전성기 르네상스 미술과 바로크 미술 사이에 생겨난 새로운 유파라고 여겼으며, 대표적인 화가로는 폰토르모, 로소 피오렌티노, 브론치노 등이 있다. 그 중 피렌체파인 브론치노는 마니에리스모 양식을 대표하는 인물이며 정교한 필법과 냉정하고 자극적인 색채로 유명하다. 그가 그린 차갑고 쓸쓸한 초상화는 당시 궁정 귀족들에게 칭송을 받았다.

네덜란드 미술

네덜란드는 원래 '낮은 땅'이라는 뜻이다. 이곳은 북해와 근접해 있으며 라인강이 바다와 만나는 곳으로, 중세기부터 편리한 해상, 하천 교통으로 인해 북유럽의 주요 교통 허브가 되었다. 또한 네덜란드는 항운업과 방직업의 발달로 도시가 번영하고 자본주의 경제가 급속도로 발전한 덕에 남유럽의 이탈리아와 함께 당시 유럽에서 가장 선진적인 지역이었다. 백년전쟁 이후, 부르고뉴 왕국은 공국의 영역을 플랑드르까지 확장했고 네덜란드 르네상스 미술은 말기 고딕 양식 미술을 개조하고 발전시키는 과정에서 발전되었다.

네덜란드 르네상스의 회화는 소형 세밀화와 제단화를 기초로 발전하였는데 세부 표현이 풍부하고 세속성이 강하고 인물이 진실되며 생동감이 넘치지만 같은 시기 이탈리아 예술 대가들의 작품과 같은 웅장한 기세와 이상의 경계는 결여되었다. 대표적인 화가로는 반 에이크 형제, 바이덴, 구스, 히에로니무스 보슈, 피터 브뤼겔 등이 있다.

후베르트 반 에이크와 관련된 자료는 매우 적은데 당시 네덜란드에서는 이탈리아와는 달리 예술가들을 명인 전기에 포함시키지 않았기 때문이다. 미술사에서 간략하게 언급하는 반 에이크는 대다수가 얀 반 에이크이다. 얀 반 에이크는 주로 초상화 창작에 몰두하였는데 대표작으로는 〈아르놀피니 부부의 초상〉이 있다. 이 작품에서는 실내에 배치된 사물과 인물의 옷차림, 벽에 거울을 건 장식 도안까지도 모두 세밀하게 묘사되어 있다. 그림은 거울을 이용해 화면의 공간감을 풍부하게 하고 있는데 인물 뒤쪽의 거울을 통해서는 인물의 뒷모습뿐 아니라 화가 본인까지도 볼 수 있다. 훗날 네덜란드의 풍속화 및 그와 유사한 회화는 모두 이런 화법에서 감화를 받아 탄생한 것이다.

▲ 농민의 춤 브뤼겔

이는 화가의 창작 말기 작품으로, 브뤼겔이 그린 농민의 형상에서는 다소 익살스러운 느낌이 나지만 이는 풍자의 의미에서 비롯된 것이 아니라 오히려 반대로 가슴 깊은 곳에서 우러난 동정 심리로 주위 농민의 생활을 재현한 것이다. 그림에서 브뤼겔은 억압을 받으면서도 쓰러지지 않는 네덜란드 농민의 씩씩함, 낙관적인 성격 및 호방하고 밝은 정신생활을 생동감 있게 표현하고 있다.

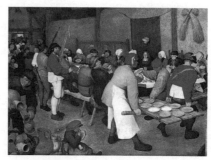

▲ 농가의 결혼 잔치 브뤼겔

브뤼겔은 농촌에서 태어났는데 그래서 그림에서 농민의 모습이 자주 나타난다. 그는 정직하고 조화로운 표정의 농민을 묘사했으며, 다소 평면적인 표현 방법과 광장히 뚜렷한 윤곽선으로 인물들의 즐거운 모습을 표현했다. 이는 그가 보슈의 영향을 받았기 때문이기도 하겠지만 초기에 그가 스테인드글라스와 목판화 제작에 참여했던 경험과도 관련이 있다.

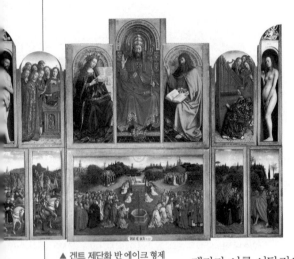

▲ 겐트 제단화 반 에이크 형제
네덜란드 르네상스 운동은 남부
이탈리아의 그것과 비교했을 때
한층 더 온화하고 완만하다. 고딕
예술이 발전하는 과정에서 나타난
종교적 요소는 이탈리아 예술에서
나타난 것보다 훨씬 많았다. 그러
나 이 시기 예술은 종교적 속박에
서 벗어나 자연 인문 색채를 띠고
자 했다. 〈겐트 제단화〉 중의 '어
린양의 경배'는 대자연 속에서 종
교의식이 치러지고 있으며 현실
속의 인물을 완벽히 묘사함으로써
세속적 분위기를 풍긴다.

그 밖에도 얀 반 에이크는 회화 재료의 개량을 통해 회화에 지대한 공헌을 했다. 이전의 벽화는 장기간 보존하기 위해 건축이 완공되자마자 벽이 다 마르기 전에 얼른 그려버려서 지우거나 수정할 수가 없었다. 물론 르네상스 초기처럼 색 안료에 계란 노른자를 개어 만든 템페라를 사용하면 수정은 가능하나 화면이 광택 없이 밋밋하고 갈라지기 쉬웠다. 이에 얀 반 아이크는 반복적인 실험을 통해 수지를 함유한 희석 기름을 안료와 섞어서 쓰는 방법을 개발했다. 이는 유화의 발전에 믿을 만한 물질적, 기술적 재료를 제공하였고 훗날 그의 제자가 이를 이탈리아로 가져갔다. 바로 이런 이유로 사람들이 오랫동안 유화의 발명을 그의 공으로 돌렸던 것이다.

히에로니무스 보슈는 독특한 풍격을 가진 화가였다. 현실적인 모습을 그린 듯하기도 하고 초현실 속의 환상을 그린 듯하기도 하다. 그는 독특한 회화적 언어로 인해 후대에 의해 초현실주의의 시조로 일컬어진다. 〈성 안토니우스의 유혹〉, 〈십자가의 경배자〉, 〈바보들의 배〉, 〈건초 마차〉 등이 그의 대표작들이다.

피터 브뤼겔은 16세기 네덜란드에서 가장 위대한 화가로, 유럽 회화 역사상 최초로 농민 생활을 그려낸 화가였다. 때문에 후대 사람들은 그를 '농민화가 브뤼겔'이라고도 불렀다. 위대한 리얼리즘의 예술가로서 그의 초기 작품은 대부분 민간 전설과 속담을 소재로 삼고 있으며, 또한 보슈의 영향을 많이 받아 다른 작품도 〈죽음의 승리〉처럼 괴이하고 환상적이며 신랄한 풍자적 의미가 가득했다. 후기에는 민간 풍습과 농민 생활방식을 주요 소재로 삼았으며, 대표 작품으로는 〈농민의 춤〉, 〈농가의 결혼 잔치〉 등이 있다. 브뤼겔의 회화적 기교는 그가 구사한 파노라마식 구도에 잘 드러나 있다. 그림 중의 원경은 화폭 상단까지 확대되어 그를 통해 인물 간의 거리를 넓힘으로써 전체 화면이 확 트인 듯한 느낌을 주었다. 인물이 다소 만화처럼 과장된 경향이 있기는 하지만 선이 간결하고 색채 대비가 선명하고 강렬하다.

독일 미술

독일 르네상스 미술은 15세기에 시작되었는데 이는 동시기의 이탈리아나 네덜란드보다 늦게 시작된 것이다. 독일 르네상스 초기의 미술은 말기 고딕 양식 미술의 영향을 받아 종교 제단화가 비교적 발달하였다. 목판 위에 그려진 한 폭 혹은 여러 폭이 연결된 제단화는 엄숙한 성당에 안치되어 장엄한 분위기를 한층 더해준다. 15세기 중엽까지 독일 미술가들은 인간의 생활환경에 대한 관심을 표현했다. 그들은 자연환경을 묘사하는 데 집중했으며, 인물의 표현에 있어서는 진실성을 강조하였다. 한편 유럽에서는 독일에서 가장 먼저 인쇄술이 발전하기 시작했는데 이는 독일의 판화목판, 동판 창작에 매우 유리한 조건을 제공해 주었다. 알브레히트 뒤러와 한스 홀바인은 독일 르네상스를 대표하는 예술가인데 당시 독일 예술가들은 대부분 판화 작업도 병행하였다. 이로부터 독일 판화예술은 유화, 조소와 함께 예술의 한 장르로 자리 잡게 되었고 세계적으로 유명한 판화가들을 대거 배출했다.

　독일의 종교개혁 이전, 독일의 수많은 화가들은 이미 경직되고 양식화된 형식에서 벗어나 투시와 해부학의 초보적인 성과를 이용해 인물의 부피와 자연공간을 진실하게 표현하고자 시도했다. 16세기 독일에서는 이탈리아와 네덜란드 르네상스 미술의 영향을 받아 새로운 시대를 여는 뒤러, 크라나흐, 그뤼네발트, 홀바인에 이르는 4대 화가가 등장했다.

　알브레히트 뒤러는 16세기 독일에서 가장 위대한 예술가일 뿐 아니라 르네상스 시대의 유럽 전체를 대표하는 가장 걸출한 인물 중

▲ 자화상 뒤러

뒤러는 서양에서 자화상을 가장 많이 남긴 화가이다. 그의 자화상에는 북쪽 전통 회화의 치밀함이 남아 있으며 르네상스 시대의 부피감을 중시했다. 각 연령대마다 각기 다른 심리를 묘사했으며 확고한 눈빛은 항상 이성의 빛으로 충만하게 표현되었다. 이 자화상은 실물 크기로 제작되었는데 화가는 감상자를 정면으로 쳐다보며 오른손은 심장 위치에 두고 있다. 당시 이런 신성한 자세는 예수와 국왕의 초상화에만 사용할 수 있었다.

▶ 네 명의 사도들 뒤러, 1526년

뒤러는 이탈리아 등지를 여행하며 그곳의 르네상스 시대의 인물 표현기법을 배웠지만 회화에는 여전히 중세기 고딕 양식의 유풍이 남아 있다. 그는 선으로 물체의 형상을 만들어내며 소묘가 정확하고 철학적이며 화풍이 빈틈없고 이성적이다. 이 작품은 종교개혁에 대한 화가의 태도를 뚜렷이 보여주며 그림 속 인물의 표정에서 날카롭고 자상하고 위엄 있고 함축적인 개성이 드러난다. 또한 목판화에 투시법을 도입하여 독일 종교화에 새로운 피를 수혈함과 동시에 화가의 인문주의 사상을 표현했다.

◀ 에라스무스 초상화 홀바인
홀바인은 풍경화에 큰 흥미를 느끼지 못하고 평생을 인물 초상화에 바쳤다. 미켈란젤로와 같은
열정은 없었지만 그는 냉정한 태도로 현실 속 인물을 묘사했다. 그는 인물의 표정에서 다양한 정
서를 표현해 내는 대신 객관적인 외모의 묘사에 집중했다. 때문에 그가 그린 인물은 표정이 풍부
하지 않고 형상이 사실적이고 세밀하며 이성적인 분위기를 풍긴다.

하나이다. 그는 독일의 종교개혁 이전, 이탈리아와 네덜란드 르네상
스의 경험을 빌려 독일의 미술 및 과학을 계몽적으로 발전시키기 시
작했다. 그는 유화 판화 등의 영역에서 뛰어난 업적을 남겼는데 그
의 작품에서는 견실하고 완벽하고 치밀한 독일 민족의 특징이 뚜렷
이 드러난다. 또한 기세가 웅장할 뿐 아니라 철학적인 면이 풍부하
고 빈틈이 없고 소묘가 정확하며 선이 유창하고 리듬감이 있다. 인

▲ 자각상 크라프트
크라프트의 조각은 거리의 세속적인 모습을 주
로 표현해 작품 전반에 시민 계층의 정서가 배
어 있다. 그가 표현한 인물은 사실적인 생동감
과 당시 독일인의 보수적인 기질을 내포하고
있다. 이는 화가의 자각상으로 날카로운 눈빛에
서 이성의 빛이 흘러나온다.

▲ 영국 왕실의 프랑스 사신들 홀바인, 1533년
홀바인은 초기에 주로 시민적인 분위기를 그려냈다. 그는 영국에 징착힌 후로 당시의 왕족과 귀족
에게 그림을 그려주었다. 회색의 음침한 그림자를 사용하는 경우가 많았던 반면 그의 그림에서는
베네치아파와 같은 가벼움, 부드러움, 화려함은 찾아볼 수 없었다. 대신 무겁고 중후한 화풍이 나
타났다. 그로 인해 화면의 분위기가 딱딱하고 정형화되어 '매너리즘 풍격' 이라는 당시 궁정의 입
맛과 통하는 점이 있었다.

물의 형상은 사실적이고 생동감이 넘치고 인문주의 정신이 풍부하여 종교화에서도 인생에 대한 열정이 넘쳐흐른다. 또한 인체 해부학과 투시 원근법을 판화에 도입하여 세밀하고 힘이 넘치는 선을 통해 형체의 명암과 공간적 층위를 표현해 냄으로써 판화예술이 전례 없는 발전을 거두는 데 이바지했다. 〈계시록〉은 그의 유명 판화작품이다. 여기서 짚고 넘어가야 할 사실은 뒤러 이전에 자화상을 제작했던 예술가는 매우 적었다는 점이다. 그는 자신의 〈자화상〉을 그릴 때 국왕과 예수를 그릴 때만 전문적으로 사용하던 정면 구도를 사용했을 뿐 아니라 예수의 특징을 모방하기도 했다.

　한스 홀바인은 뒤러의 뒤를 잇는 독일의 유명 화가로 그의 부친역시 유명 화가였다. 부자가 동명이라 미술사에서는 그를 소(小) 한스 홀바인이라 부른다. 그는 초상화의 창작에 몰두하였는데 인문주의 학자 에라스무스와 두터운 우정을 유지하며 그에게서 많은 영향을 받았다. 때문에 〈에라스무스 초상화〉와 같은 수많은 초상화 작품에서 뚜렷한 세속적 분위기와 강렬한 사실성을 드러냈다. 또한 그의 초상화는 인물의 형상이 사실적이고 정교하며 색채가 부드러웠다. 대표작으로는 〈상인 게오르크 기체의 초상〉, 〈영국 왕실의 프랑스 사신들〉, 〈헨리 8세〉 등이 있다.

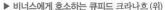

▶ 비너스에게 호소하는 큐피드 크라나흐 (위)
독일의 르네상스와 종교개혁 운동은 떼려야 뗄 수 없다. 또한 각 지역이 불균형적으로 발전하여 서부 지역은 천주교의 세력이 비교적 크고 보수적이었으며, 북부 지역은 네덜란드와의 관계가 긴밀해 종교개혁과 교회를 비교적 중시했고, 남부는 이탈리아의 영향을 받아 예술활동이 활발히 이루어졌다. 당시 많은 르네상스 학자들이 이탈리아를 여행하거나 방문했고, 종교와 도덕 및 철학 문제에 대한 사고를 다룬 작품도 많았다. 크라나흐는 종교개혁가이자 궁정 화가로 종교와 신화를 주요 소재로 삼고, 낭만적인 정서가 충만한 풍경화를 많이 그려 독일의 독립적인 풍경화의 등장에 선구자적인 역할을 했다.

▶ 루돌프 묘비 조각 리멘슈나이더 (아래)
리멘슈나이더는 말기 고딕 양식 조각의 대표적인 인물로, 종교를 소재로 한 조각에서 세속적인 요소를 표현해 냈다. 그의 작품은 매우 숙련된 기법을 보이며 옷 주름이 매우 풍부하게 표현되어 있다. 조각의 눈빛은 경건하면서도 갈피를 잡지 못하는가 하면 비관적, 고통의 분위기가 나타나 당시 종교개혁을 앞둔 독일 민중의 사상적인 정서가 반영된 것으로 보인다.

▲ 성모자 푸케

프랑스 르네상스 미술은 왕권이 강화되면서 꽃 피기 시작했다. 당시의 화풍은 중세 미세화미니 아튀르, 스테인드글라스의 영향을 받아 인물의 얼굴이 다소 판에 박힌 듯하다. 궁정 화가였던 푸케의 초상화는 사실적이고 빈틈이 없으며 아름답고 섬세한 필법을 자랑한다. 위 그림을 보면 성모의 표정은 굳어 있으며, 신체 부위는 기하학적인 구도 기법으로 묘사되어 있다. 이를 라파엘로가 밝은 색채로 묘사해 낸 젊고 아름다운 성모와 비교해 보면 그 느낌이 확연히 다른 것을 알 수 있다. 배경도 깊이감 없이 평평하게 표현되었다.

프랑스 미술

프랑스는 1494년 국왕 샤를 8세가 군대를 이끌고 이탈리아를 침공하면서 이탈리아 르네상스 사조를 접하게 되는데 이를 역사에서는 '이탈리아의 발견'이라 부른다. 15세기 말부터 16세기 중기까지 이어진 프랑스의 끊임없는 이탈리아 원정으로 이탈리아 북쪽 영토는 오랜 기간 프랑스군에 의해 짐령당했다. 그러나 객관적인 측면에서 본다면 이 전쟁이 문화 교류의 매개체가 되어 이탈리아의 르네상스가 프랑스로 전파될 수 있었다.

프랑스의 르네상스 미술은 비교적 늦게 시작되었다. 프랑스 초기 회화의 자랑인 푸케는 회화 분야에 처음으로 르네상스 양식을 도입하여 프랑스 예술 발전에 지대한 영향을 미쳤다. 푸케는 자신의 작품에서 고딕 양식의 복잡한 선을 포기하고 고전 건축을 배경으로 삼고 옷과 장신구를 더욱 사실적으로 묘사했다. 그는 이탈리아 예술가들처럼 공간 투시에 대한 여러 문제에 큰 흥미를 가지고 풍경화를 제작하면서 기하학적 투시와 공간적 투시를 결합시키는 시도를 했다.

16세기 프랑스에서는 초상화가 크게 유행하면서 푸케가 처음 도

▶ 가브리엘 데스트레와 그 자매 퐁텐블로파

15세기 말 프랑스 왕권이 통일되면서 경제가 발전되고 정권이 안정되기 시작했다. 이러한 사회 상황 속에서 국왕은 왕권 강화를 위한 도구로 예술 부흥 정책을 펼치며 이탈리아 르네상스 미술을 적극적으로 도입했는데 이를 통해 퐁텐블로파가 형성되었다. 이 유파의 작품은 주로 고대 신화를 다루며 궁정풍의 화려하고 웅장한 양식을 보여주고 있는데 이는 당시 미술이 궁정이나 귀족 취향에 따라 형성되었기 때문이다.

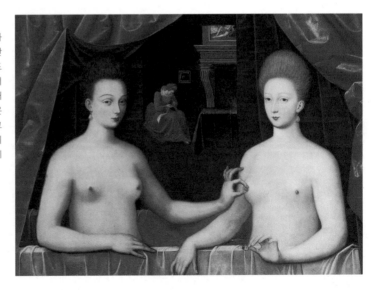

입한 르네상스 양식이 한층 더 발전했으며 우수한 화가가 대거 배출
되었다. 대표적인 화가로는 장 클루에와 프랑수아 클루에 부자가 있
다. 클루에 부자는 정교하고 치밀한 묘사로 초상화를 그렸는데 특히
인물의 표정과 개성을 정확하게 표현하는 데 뛰어난 능력을 발휘했
다. 그들의 화풍은 이후의 화가들에게도 영향을 미쳐 프랑스 르네상
스 사실주의 회화의 스타일을 형성했다. 이로써 프랑스의 초상화가
유럽 예술계에서 확고한 위치를 차지하게 되었다.

　16세기 프랑스 국왕 프랑수아 1세는 퐁텐블로 궁전을 개축하면서
이탈리아 화가를 대거 초빙하여 궁전 장식을 맡겼다. 이들이 프랑
스 예술가들을 양성하기 시작하면서 차츰 '퐁텐블로파' 라는 유파
가 형성되었다. 퐁텐블로파의 중심이 되는 화가들이 궁정 화가였던
관계로 이 유파는 궁정풍의 화려함과 국왕과 귀족의 업적을 칭송하
는 특징을 보인다. 퐁텐블로파 무명 작가가 그린 〈가브리엘 데스트
레와 그 자매〉에서 표현된 두 자매의 상징적인 자세는 이후 17세기
유럽 회화에 커다란 영향을 끼쳤다. 그 외에도 퐁텐블로파의 무명
작가의 작품으로는 〈사냥의 여신 디아나〉, 〈비너스와 큐피드〉 등이
있다. 퐁텐블로파는 패널화 캔버스 대신 나무·금속 등 딱딱한 바탕에 그린 그림. 16
세기 말 캔버스가 보편화되기 전에는 패널이 이젤화의 재료로 가장 많이 쓰였다에 회반죽
고부조를 결합하는 새로운 장식방법을 고안하고 우아미와 관능미를
조화시킨 장식적인 양식을 추구하였는데 이는 퐁텐블로 궁전의 '프
랑수아 1세의 회랑' 에서 살펴볼 수 있다. 그 밖에도 가죽처럼 둘둘
감거나 접는 모양으로 테두리를 두르는 장식기법인 '스트랩워크'
기법을 고안했는데 이는 훗날 유럽 전체로 퍼져나갔다.

　16세기 프랑스 조각계의 대표적인 인물로는 장 구종과 제르맹 필
롱이 있다. 구종은 조각가이자 건축가로, 파리의 이노상트 분수를
장식한 여섯 님프의 부조와 〈디아나와 사슴〉이 그의 대표작이다.

▲ 사냥의 여신 디아나 퐁텐블로파
'퐁텐블로파' 는 프랑수아 1세가 퐁텐블로 궁전
을 장식하기 위해 초빙한 이탈리아 예술가 로
소 피오렌티노와 프란체스코 프리마티치오를
중심으로 형성된 유파이다. 그들의 화풍은 화
려하고 우아하며 그들이 그린 여신에게서는 귀
족 여인의 온화함과 고귀함이 드러난다. 입체
감의 표현에서는 이탈리아 르네상스의 영향을
받았음이 확연히 드러난다.

▲ 앙리 2세의 묘지 장식 필롱
필롱은 조각가의 아들로 태어났다. 그의 작품들
은 고딕 조각, 퐁텐블로파의 마니에리스모, 미
켈란젤로 등의 영향을 받았다. 수수하고 사실적
이던 그의 작품은 후기에 이르러 편안함을 잃
고 조각이 나날이 복잡해지면서 비극적인 색채
를 띠게 되었다.

스페인 미술

스페인의 르네상스는 15세기에 시작되었으며 이탈리아와 네덜란드의 영향을 골고루 받았다. 그러나 스페인의 종교 세력이 강대해지면서 인문주의의 영향이 제한적이게 되자 대다수의 예술가들은 모두 돈과 권력의 제약 속에서 작품을 창작할 수밖에 없었다. 한편 16세기 하반기에 이르러서야 스페인 르네상스 미술에서 가장 대표적인 인물인 엘 그레코가 등장하였다.

그레코는 논쟁의 소지가 많은 화가이다. 미술사가들은 오랜 기간 동안 그레코를 인정하지 않다가 20세기 초에 이르러서야 다시금 그를 연구하기 시작했다. 이후 나날이 독특한 화풍의 매력이 발견되면서 그는 매너리즘의 가장 위대한 인물로 평가받기에 이르렀다.

그레코가 표현하는 인물은 대다수가 변형된 것으로 이는 그의 격동적이고 불안한 심리 정서를 반영한다. 그는 사회 현실에 대한 불만을 소극적으로 표현했다. 그의 대표작으로는 〈톨레도 풍경〉이 있는데 자연의 사나운 폭풍우를 표현함으로써 현실적 어려움에 대한 불가항력을 비유했다.

▲ 성의의 박탈 그레코, 1577년

그레코의 고향인 크레타섬은 초기에 베네치아 공화국의 통치 아래 있었는데 덕분에 그는 티치아노의 화실에서 공부할 기회를 얻은 것은 물론 틴토레토에게서 직접 회화도 배웠다. 그가 이 시기에 그린 회화는 인문주의 사상의 영향을 보여주는데 색채에서는 티치아노의 영향이, 인체 구조에서는 틴토레토의 격렬한 동적인 자세가 나타난다. 또한 일찍이 성화를 제작했던 경험으로 인해 그의 회화는 항상 종교적인 신비한 색채를 띠게 되었다. 반면에 평생 귀족과 종교의 속박에서 벗어나지 못한 탓에 회화에서는 민족성과 대중성을 찾아볼 수 없다.

◀ 톨레도 풍경 그레코, 1595~1610년

1577년, 그레코는 스페인의 몰락 귀족들이 살던 톨레도성에 도착하여 환영을 받았다. 퇴폐적이고 신비한 신플라톤주의를 자주 이야기하던 그곳의 영향을 받아 이후 그의 작품은 비관적이고 신비한 종교적 색채를 띠게 되었다. 아울러 당시 성행하던 매너리즘의 영향을 받아 그림에는 음침한 색채와 과장된 변형이 나타났고, 내재적인 불안, 공포와 회의가 표현되었다. 말년에 이르러 그는 이런 고민을 최대한도로 드러내게 되었는데, 그 결과 그림을 그릴 때 더 이상 객관적인 형상을 묘사하지 않았고 대신에 형식감과 색채의 모호함을 한층 더 추구하게 되었다.

영국 미술

지리적 위치 때문에 영국의 르네상스는 비교적 늦게 찾아왔으며 연극 예술이 위주가 되었다. 미술 영역에서는 독일의 종교개혁 중에서 나타난 발전 양상이 영국에 상당한 영향을 미쳤다. 특히 독일의 예술가 홀바인의 영향이 매우 컸는데, 그는 당시 유럽의 유명 초상화가 자격으로 영국을 두 차례 방문하여 왕실 및 궁정 귀족들에게 그림을 그려주어 크게 추앙받았다.

영국의 초상화는 세밀화 기법을 위주로 하며 명암의 표현이 결여되고 인물의 몸뚱이를 길게 늘이고 세부적인 묘사에 집중했다. 당시 가장 유명한 초상화가였던 니콜라스 힐리어드의 작품은 정교하며 색채가 곱고 정교한 풍격 속에 귀족적인 분위기를 풍겨 엘리자베스 1세의 사랑을 받았다.

종교개혁의 심화는 건축양식에 변화를 일으켰는데 이런 변화는 주로 귀족 저택의 건축에서 나타났다. 유명한 건축물로는 햄프턴 코트 궁전, 화이트 홀의 연회장 건물 등이 있다. 이들 건축물은 채광에 집중하여 창을 크게 내고 조화롭고 정연하게 구성되어 있다. 세부적인 부분을 보면 고전 기둥 장식이 뒤섞인 모습을 발견할 수 있지만 전반적인 풍격은 단순하고 소박하다.

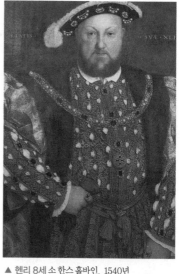

▲ 헨리 8세 소 한스 홀바인, 1540년
르네상스 시대, 소 한스 홀바인은 영국 회화에 막대한 영향을 미쳤다. 그는 두 차례 영국으로 건너가 헨리 8세의 총애를 받는 영광을 차지했으며 영국 초상화의 발전을 촉진시키고 영국 화가들에게 많은 영향을 끼쳤다. 영국 예술가이자 영국 근대 초상화의 선구자인 니콜라스 힐리어드는 소 한스 홀바인의 제자임을 자처했다.

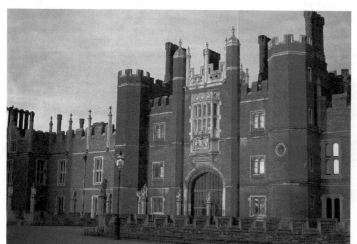

◀ 햄프턴 코트 궁전
튜더 왕조 시대 대형 종교 건축물 건축은 중단되었고, 대신에 신귀족들이 쾌적한 저택을 건축하기 시작했다. 이런 상황에서 전통적인 고딕 양식과 르네상스 양식을 혼합한 튜더 양식이 등장하게 되었다. 햄프턴 코트 궁전은 '영국의 베르사유 궁전'이라 불리는 영국 튜더 양식 왕궁의 전형이다. 1515년 건축을 시작한 이 궁전은 완벽하게 튜더 양식의 풍격에 따라 지어졌으며 내부에는 1,280개의 방이 있는 당시 영국 전체에서 가장 화려한 건축물이었다.

아시아

중국 미술

명대

중앙집권제의 명(明)대 통치자는 원(元)대에 폐지된 황가화원(皇家畵院)을 부활시켜 궁정 미술의 정치적 교화 기능을 촉진하는 한편 그림 감상을 원하는 귀족들의 취향에 부응하였다. 당시 궁정 미술은 발전이 더디고 외관의 화려함만을 추구하여 생기가 없었다. 화원의 스타일은 주로 남송 화원의 마원, 하규 등의 영향력이 강한 가운데 산수나 화조, 인물 등 화가들마다 저마다의 특기를 지니고 있었다. 기록에 따르면 그 중에서도 산수화와 화조화가 주류를 이루었으며 특히 화조화에 두드러진 공헌을 한 화가들이 많았다. 그 중 변문진은 미려하고 정교한 화조화를 주로 그렸으며, 그 뒤를 이은 여기는 화려한 채색이 특징인 공필화조(工筆花鳥)를 주로 그렸다. 그들의 작품은 모두 생기가 넘치며 참신한 정취를 담아내고 있다. 기법 측면에서 범섬과 임량의 화조

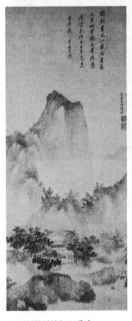

▲ 방연문귀산수도 대진

주원장은 원을 멸망시킨 후 원대 문화의 이원 정책을 채택하지 않고 이분자 척결에 치중했다. 명대 화가들은 여백의 미를 강조하던 원대의 화풍을 배제하고 개성을 중시한 문인화를 주로 그리며 남송 원체의 심미적 정취를 흡수했다. 명나라 초기 회화는 궁정 회화와 '절파'가 주류를 이루었으며, 절파의 대표 인물로는 대진과 오위가 있다. 그들은 명대 원체화가 유래된 것과 같이 남송의 원체화풍을 계승했다. 그러나 원체화가 근엄하고 틀에 얽매인 듯한 분위기를 내는 데 반해 설파의 화풍은 더욱 자유분방하고 간결한 터치와 풍부한 먹의 연출, 동적인 선이 어우러져 새로운 분위기를 더했다.

▼ 남병아집도 대진

곽희, 마원, 이당 등 다양한 화가들의 화풍을 계승한 대진은 자신의 산수화에서 거침없는 화풍과 세밀한 화풍 두 가지 모두를 선보였다. 이 그림에서 산과 돌은 도끼로 찍어 내리듯이 바위산을 그어 내리는 표현법으로 묘사했으며, 붓으로 날카로운 선을 강하게 살렸다. 대진은 산과 돌, 나무의 질감을 살렸고 다양한 묵법을 활용해 명대 '절파' 산수화의 새 장을 열었다. 그의 화풍은 오위와 비슷하며 세밀한 화풍에서는 더욱 자유롭고 고원한 정서를 추구했다.

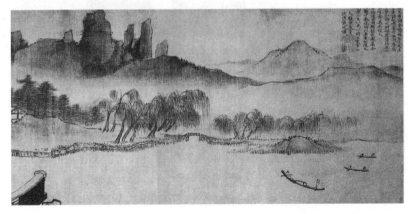

화는 마치 초서를 쓰듯 붓을 움직여 거침없이 그려낸 듯한 인상을 주는데, 이로써 남송의 말양해, 법상에 이어 중국 회화 수묵기법 발전에 또 한 번의 획을 그었다고 할 수 있다.

　화원 외에 명대 초반부터 가정 시기까지 가장 영향력 있는 화파는 절파였다. 명대 전기의 회화, 특히 산수화는 화원 내에서는 물론 전반적으로 남송 화원 마원, 하규의 작풍에 얽매어 있는 경향이 짙었다. 대진은 이 시기 화단을 주름 잡던 대표 화가였다. 대진의 산수화는 남송의 이당, 마원 등의 회화기법을 따르며 전대 유명 화가들의 장점을 승화시켰다. 특히 그는 옛 그림을 모사하는 데 매우 뛰어났다. 대표작 〈풍우귀주도(風雨歸舟圖)〉는 격식에 구애받지 않아 자유분방하면서도 남송 시대의 전통을 그대로 살린 작품이다. 대진의 뒤를 이은 오위와 진경초는 절파의 대표 화가이다. 특히 오위는 거침없고 솔직한 필묵의 운용으로 당대 가장 주목을 받던 화가 중 하나였다. 문헌 기록에는 그의 필묵이 다소 방종하고 꾸밈없이 적나라하다고 되어 있다. 대진과 오위를 필두로 시작된 절파의 활약은 사시신, 남영을 끝으로 마침표를 찍는다. 이들 화파의 화가들은 남송 화원의 수묵 조형기법을 그대로 계승하였기 때문에 작품 역

▼ 계산어정도 오위 (왼쪽)
오위가 살던 시대는 관대한 정치적 분위기 덕분에 화가들이 자신의 개성을 십분 발휘할 수 있었다. 그의 필묵은 호방하고 거침이 없으며 강렬한 표현성을 중시한다. 일화에 따르면 한번은 술에 취한 그가 조서를 받고 입궁했는데 실수로 먹을 쏟자 그냥 손으로 대충 문질러 그림을 그렸다고 한다. 특히나 말년에는 이러한 개성이 더욱 빛을 발했으며, 분방한 매력이 한껏 발산된 그의 작품은 고아함과 초탈의 경지를 추구하던 문인화와는 또 다른 느낌을 준다.

▼ 죽학도 변경소 (가운데)
명대 태조 주원장은 사상에 대한 억압이 매우 심했다. 이로 인해 강남 일대의 문인 화가들은 대부분 정치적 박해에 시달려야 했다. 그러나 궁정 회화는 적극 지원해 주었다. 궁정 회화는 주로 인물의 이야기나 황제의 초상을 내용으로 했으며, 산수화나 화조화의 경우에는 특정 스타일이 정해져 있었다. 변경소는 당시 궁정 회화를 이끈 대표 화가이다. 그의 화조화는 화려한 색채와 조밀한 윤곽이 돋보이며 전체적으로 귀족적인 분위기를 풍긴다.

▼ 설강포어도 오위 (오른쪽)
산수, 인물화에 능한 오위는 간결하고 호방한 조필(粗筆)과 정밀하고 꼼꼼한 공필(工筆)을 모두 구사했다. 그의 산수화는 마원, 하규, 대진의 영향을 많이 받았다. 그러나 워낙 얽매이기 싫어하는 성격 탓에 마원과 하규가 지향했던 엄숙하고 중후한 필치를 거의 배제하고 민간 회화의 질박하고 자유로운 특징을 살림으로써 호방하고 거침없는 그만의 수묵화풍을 형성했다.

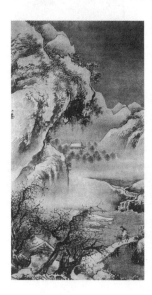
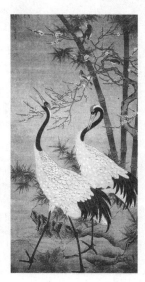

▼ 여산고도 심주 (왼쪽)

심주는 어려서부터 다양한 명화가 있는 가정환경의 영향을 받으며 자랐는데, 이는 그의 모사 학습에 배경이 되었다. 아버지, 큰아버지 또한 시문으로 고향에서 명성이 자자했다. 심주의 화풍은 호방함과 세밀함으로 대표된다. 여산을 소재로 한 〈여산고도〉는 스승 진관의 생일을 축하하기 위해 그린 작품으로 조밀하고 웅장한 구도가 특징이다. 기본적으로 왕몽의 산수화풍을 따르고 있으나 겹겹이 이어진 산의 모습에서는 왕몽이 추구하던 장중함보다는 온화하고 수려한 분위기를 덧씌워 자신 특유의 개성을 잘 드러냈다.

▼ 산우욕래도 장로 (가운데)

장로는 강하파의 대표 화가이다. 강하파는 절파에서 갈라져 나온 분파 중 하나로 굳세고 정교한 절파의 화풍과는 달리 소탈하고 호방한 분위기를 추구했다. 그는 인물화와 산수화에 능했는데 인물화는 오위, 오도자, 양해의 화풍을 계승해 사의(寫意)를 중시했으며, 산수화는 대진의 화풍을 이어받았다.

▼ 거상추조도 남영 (오른쪽)

남영은 산수, 난초, 돌, 꽃을 잘 그렸다. 황공망에게 회화를 사사한 그는 몰골법으로 청록산수화를 즐겨 그렸고 화려한 색채를 사용했다. 초창기에는 섬세하고 멋스러운 산수화를 주로 그렸으나 중년에 들어서는 당, 양송, 원대 필법을 골고루 연구하여 고풍스럽고 웅장한 그만의 화풍을 구사했다. 여행을 좋아한 그는 각지를 돌아다니며 많은 절경들을 감상했는데 바로 이런 경험이 그의 화법을 더욱 풍성하게 해주었다. 말년에 이르러서는 고아하면서도 힘 있는 작품들을 많이 그렸다.

시 흔히 남송 시대의 것으로 여겨졌다. 그 밖에 대진, 오위, 장로 등은 인물화에도 능해 이후 형성된 오파 화가들에 못지않았다.

명대 중기에 들어서면서 화단에서는 오파가 절파의 자리를 대신 차지하기 시작했다. 이러한 세대교체는 단순히 특정 화파가 또 다른 화파로 교체된다는 의미를 뛰어넘어 예술 내적인 형식 요소의 전환이자, 더 나아가 함축된 정서를 밖으로 끌어내는 새로운 시도라는 점에서 중요했다. 원대 이래 강남 쑤저우 일대는 사대부 예술이 뿌리를 내리고 번성하던 주요 지역이었다. 명대 초기 쑤저우 지역의 산수화가들은 대부분 화법이나 분위기 등에서 원대의 유명 화가들을 계승했기 때문에 마원, 하규의 화풍을 따르는 경우는 극히 드물었다. 이 시기만 해도 '오파'라는 명칭은 존재하지 않았다. 명대 중기까

지 방직업 중심이었던 쑤저우는 상공업이 발달함에 따라 강남 일대의 부유한 도시로 자리를 잡아나갔고, 경제 발전은 곧 문화의 번영으로 이어졌다. 많은 문인들이 이곳으로 몰려들면서 유명 대가들이 속속 배출되었다. 문인들은 풍류 잔치를 열어 서로 운을 띄워 시사를 주고받는 것을 즐겼으며, 사대부들도 그림을 취미 삼아 그리며 서로를 평가해 주었다. 그들은 원대 회화 전통을 계승 발전시켰다. 그 가운데 심주, 문징명, 당인, 구영이 '오문사가'로 꼽히며 가장 두드러진 활약을 보였다. 그들이 만들어낸 화파를 일컬어 '오문파' 혹은 '오파'라고 했다.

심주는 자칭 '백석옹'이라고 부르며 오파의 기반을 다진 화가이다. 산수, 화조, 인물 등 능하지 않은 분야가 없었으며 특히 수묵산수화는 원숙한 경지에 도달해 그 분야에 큰 공헌을 했다. 오문사가에 관한

▼ 청추방우도 문징명 (왼쪽)

당시 문징명의 회화는 인기가 많았다. 그의 회화는 스승인 심주의 화풍을 계승했으며 수묵화와 청록산수화 두 가지가 주를 이루었다. 이 중에서 청록산수는 은은하고 단아한 색조를 사용해 청아하고 수려한 분위기를 부각시켰으며, 형상보다는 사의를 강조했다. 필법이 유려하고 섬세하며 그림이 온화하고 밝다. 서법에도 조예가 깊었던 그는 행서(行書)와 소해(小楷)에 특히 능했는데 절도 있게 근엄하며 부드러운 필치가 회화의 화풍과 유사했다.

▼ 왕촉궁기도 당인 (가운데)

쾌활하고 대범한 성격의 당인은 과거시험에서 부정 의혹에 휘말리면서 관아 진출의 뜻을 과감히 접었으며, 그 후로 세속에 얽매이지 않는 자유분방한 삶을 추구했다. 그는 주신에게 사사받으며 회화를 익혀나갔다. 그의 회화에서는 도도한 개성이 느껴진다. 강한 선 처리가 일품인 사녀화(仕女畵)는 수묵화와 채색화 두 종류를 모두 그렸다. 산수화 부문에서는 남송 원체화의 강건한 분위기를 배제하는 한편 경쾌하고 긴 선을 활용한 화풍을 만들어내 시원스러운 필묵과 남다른 정취를 자아냈다.

▼ 추강대도도 구영 (오른쪽)

구영은 사녀, 병기, 화조, 누각 등을 그리는 데 뛰어났다. 그는 조백구의 화풍에서 회화적 영감과 영향을 많이 받았으며 남송 원체 회화를 모사하는 데도 능통했다. 화풍은 절파와 오파의 중간 정도에 해당한다. 그의 회화는 온화한 색채와 부드럽고 세밀한 필묵, 정확한 인물 묘사, 자연스러운 선 처리, 수려한 형상 등을 특징으로 한다. 구영은 산수화와 인물화를 접목시켜 문인화가 숭상하는 주제와 필묵의 정취를 작품 속에 녹여냈다.

▲ 증가헌산수도 동기창

동기창은 명대 말기의 송강파를 대표하는 화가로 '남북종(南北宗)'론을 제기하였다. 이는 그의 미술 사상의 중요한 업적으로, 선종의 남돈북점(南頓北漸, 중국에서 남종과 북종의 선풍禪風이 서로 다름을 이르는 말, 남종은 즉각적인 깨달음인 돈오頓悟를, 북종은 단계적인 깨달음인 점오漸悟의 선禪을 주장하였다)에 의거하여 구분을 지은 것이다. 남종화는 문인화(文人畵)로 깨달음을 중시하고 필묵의 정취가 뛰어나고 격조가 고아하다. 당(唐)대 왕유의 수묵화를 시작으로 형호, 관동, 동원, 거연 및 곽충서, 미가 부자 및 원대사가에까지 전파되었다. 북종화는 행가화(行家畵)로 고행에 집중하고 장인의 냄새가 짙다. 이 화파는 당대의 이사훈, 이소도 부자의 착색산수에서 비롯되어 조백구, 마원, 하규 능에까지 전파되었다. 동기창은 남종화를 높이 평가한 반면 북종화를 평가절하하였다.

문헌 기록을 보면 그의 너그럽고 후한 면모를 높이 사기도 한다. 심주는 변화무쌍한 필묵의 운용으로 송, 원대 문인 화가들의 화풍을 자유자재로 넘나들었다. 초창기에는 섬세한 필치를 특징으로 내세웠고, 후반부로 접어들면서 황공망의 간결하고 명료한 구성과 오진의 호방한 터치를 적절히 융화시켜 웅장하면서도 무겁지 않은 그만의 새로운 화풍을 만들어냈다. 〈여산고도〉와 〈창주취도〉는 그의 말기 화풍을 잘 보여주는 대표작이다.

문징명의 화풍은 스승인 심주의 그것과 많이 닮았다. 그러나 심주의 그림에서 엿보이는 호방함보다는 함축적이고 고상한 문인의 색채를 더 많이 드러내고자 했다. 필묵 기법도 거침과 섬세함 두 가지를 병행했으나 정교함을 강조한 세문에 더욱 치중했다. 한적한 분위기의 그림을 통해 문인들의 정취와 이상향을 외적으로 선명하게 드러냈다.

당인은 다양한 화가들의 화풍을 섭렵하여 소재를 광범위하게 사용했으며 산수, 인물, 화조에 능했다. 주로 남송 시대의 이당, 유송년을 계승한 그의 산수화는 확 트인 구성과 멋스럽고 소탈한 분위기가 일품이다. 화조화는 수묵 기법을 많이 활용해 수려하고 독특한 분위기를 자아냈으며 동시대 다른 화가들의 작품과는 차별적이었다.

구영은 옛 그림을 모사하는 재주가 뛰어나 쑤저우 지역에서 명성이 자자했으며 당대 대표적인 화가로 손꼽힌다. 출신과 소양, 벼슬을 중시하는 문인 계층 사회에서 일개 화공이었던 구영이 명나라 4대 화가의 대열에 들고 후에도 많은 후대 화가들과 이론가들에게 높이 평가받은 것은 다소 이례적인 일이다. 타고난 천재성과 뼈를 깎는 노력 덕분이기도 했겠지만 스승인 주신의 영향과 당인, 문징명 등 당대 최고 화가들과의 폭넓은 교류가 힘이 되었던 것으로 보인다. 그는 문인들 간의 빈번한 교류를 통해 담백하고 소박한 문인화의 격조에 심취하게 되었는데 나아가 여기에 형상과 색채의 활용이 자유로운 특유의 기법을 접목하고자 노력했다. 이렇게 탄생한 그의 회화는 소박함과 자유분방함이 공존하는 독특한 분위기를 자아낸다. 그 중 산수화에서는 강하고 자유로운 필치를 주로 사용했으며, 수묵담채를 위주로 하되 청록 색조를 약간 섞어 포인트를 주었다.

명대 가정 시대 이후부터 숭정 시대에 이르기까지는 문인화의 사의화조화

가 빠르게 유행하며 진순, 서위 등의 화가들이 출현했다. 산수화 분야는 동기창을 주축으로 송강파와 그 외 여러 화파들이 형성되었고, 인물화 분야는 진홍수 등이 고대의 화법을 재현해 과장되게 표현한 변형주의 화풍을 창조해 냈고, 한때 초상화 분야에서는 파신파라는 화파가 유행하기도 했다.

진순의 화조화는 심주의 화풍을 계승해 붓 사용이 자유로운 은은한 담채화가 많았다. 필묵 기법에 있어서 그는 화선지 위에서 연출되는 수묵의 다양한 기능과 효과를 최대한 활용하여 은은히 퍼지는 수묵담채기법과 특이한 형상이 어우러진 부드러운 화풍을 만들어냈다. 화훼를 소재로 한 그의 작품은 대부분 많은 잎보다는 한 송이 꽃을 더 두드러지게 그렸는데 심주의 작품보다 훨씬 생기 넘치고 활발해보인다. 서위는 진순보다 더 자유분방하고 호방한 화풍을 추구했으며, 발묵 필법의 사의화조화에 뛰어났다. 그는 외적인 형상보다는 내면의 함축적인 정서를 더욱 중시했으며 동적이고 힘이 넘치는 터치를 구사했다. 그의 그림 속에 등장하는 포도, 대나무, 모란 등은 모두 독특한 그만의 개성을 내뿜는다. 그는 후대에 이르러 진순과 함께 '청등, 백양'으로 불리기도 했다.

동기창은 고법(古法)에 능숙하여 선종의 담(淡), 적(寂), 공(空)의 경계를 적극

▲ 송석훤화도 진순

◀ 황갑도 서위

진순과 서위의 회화는 원체 화조화의 정제되고 아름다운 기법을 타파하고 명대 사의수묵화의 선구자로서의 길을 개척했다. 둘을 비교해보면 먼저 진순의 회화는 유가의 우아함을 나타내고 있다. 서위의 화작은 힘찬 필묵이 주는 시원함을 통해 정신을 표현함으로써 화가의 자유분방함을 드러내고 있는데, 이는 그의 불우한 일생을 묘사한 것이라고도 할 수 있다.

추앙하고, 회화에서도 미묘하고 함축적인 문학적 정취와 고요한 자연의 정취를 추구하며 화려하고 정교한 청록산수와 제멋대로인 남송 원체화풍을 배척했다. 그는 물상의 표면 형태에 구속받지 않고 필묵의 서법적인 효과와 내면 감정의 일치를 추구했다. 그리하여 필묵의 기세가 돋보이고 필치가 세련되며 묵색이 담백하고 풍격이 고아하고 아름답다. 그가 제창한 '남북종' 학설은 남종 회화의 정통적 지위를 강조함으로써 문인화의 창작활동을 정점으로 올려놓았다.

진홍수는 고대의 전통을 계승하고 근대 인물화의 새로운 화풍을 개척한 중요 인물이다. 그는 여러 장점을 받아들여 독특하고 소박한 화풍을 형성했다. 그가 그린 인물은 과장되고 선은 간결하고 고아하며 적절한 과장을 통한 대비 효과를 주어 인물의 개성이 두드러진다.

증경은 명대의 유명 초상화가이다. 그는 외관상의 사실성과 내면의 정신성을 모두 갖춘 이른바 이형사신(以形寫神)의 전통적인 인물화 창작법을 계승하였다. 선으로 형상을 그린 후에 묵색을 이용해 구성에 따라 층층이 운염(暈染)함으로써 윤곽의 입체감을 살리고, 대상의 내면과 성격 특징을 포착하여 인물의 몸가짐과 태도를 중점적으로 표현했다. 훗날 그의 제자들이 모두 초상화가로 이름을 날리면서 후

▲ 묵포도도 서위

이 그림은 구도가 매우 기이하다. 자유자재로 붓을 놀려 그림이 마치 서로 뒤엉켜 있는 듯하다. 이 그림의 작가인 서위는 평탄치 않은 삶을 살았다. 옥살이도 했었는데 출옥 후에는 정신분열 증세를 보였고 가난과 질병으로 말년을 보냈다. 그림 좌측 상부의 화제畫題 그림 위에 쓰는 시문에는 이렇게 쓰여 있다. "반평생을 헛되이 보내고 이제 이렇게 노인이 되어 밤바람이 윙윙거리는데 나 홀로 서재에 있다. 그려놓은 명주는 팔 곳이 없어 덩굴 사이에 던져 놓았다네." 시 속에서 재능을 몰라주는 세상에 대한 한탄이 느껴진다. 기울어진 서체와 자유분방한 필치에서는 작가의 괴이한 성격과 비범한 인생사, 그리고 예술적 정취가 느껴지는 듯하다.

◀ 마고헌수도 진홍수

진홍수는 당대 회화를 배우고 이를 다시 창조하기 위해 힘썼다. 그의 인물화 구도는 간결하면서도 개괄적이고 형상이 과장되었으며 인물은 머리가 크고 몸은 작지만 모두 위용이 있으며 고아해 보인다. 옷 문양의 묘사에 있어서 초기에는 선이 세밀하면서도 힘이 있었고 말년에는 원숙하고 매끄러워졌다. 진홍수는 남영과 유종주에게서 그림과 정주리학을 배웠다. 성격이 거만하며 방종한 생활을 일삼던 그는 명대가 멸망한 후 승려로 출가하여 그림을 팔아 생계를 이었다. 그는 평생 빈궁했으며 가난한 자들과 어울리기를 좋아했다. 그의 예술작품에서는 평민의 기질이 드러난다. 한편 『서상기』, 『수호전』 등에 삽화를 그린 진홍수는 민간 판화 발전에 중요한 공헌을 했다.

세 사람들로부터 파신파라는 칭호를 얻게 되었다.

서법 방면에서 명대 초기에는 기본적으로 원대의 서풍을 지속했다. 서법 방면에서 가장 괄목할 만한 업적을 남긴 인물은 송극이다. 그의 서법은 장초(章草)에 뛰어나 필체가 굳세고 활달하다. 훗날 쑤저우 도시 경제의 번영으로 문학예술의 영향이 확대되면서 서법은 문인의 입신을 위한 기본으로 중시되었다. 가장 큰 영향을 끼쳤던 인물로는 축운명, 문징명과 왕총 등으로 이들을 오중삼가라 부른다. 모든 서법은 마음과 생각을 나타내는 것을 목적으로 하고 풍격은 소탈하거나 신중하거나 수려하다. 한편 명대 말기에는 정치의 부패, 외유내환, 혼란스러운 시국으로 인해 사회적으로 격분한 반항 사조가 등장했다. 하지만 서법은 여전히 늘 지켜오던 함축성과 의연함 대신 힘차고 자유분방한 풍격으로 개성의 발산과 표현에 집중했다. 대표적인 인물로는 서위와 동기창이 있다. 서위는 초서의 필치가 자유분방하며 동기창은 서풍이 맑고 우아하다.

명대의 벽화 창작은 예전만큼 왕성하지 않았는데 현재까지 남아 있는 작품의 대다수가 불교의 사원이나 도교의 도관에 위치한다. 상품 경제의 발달과

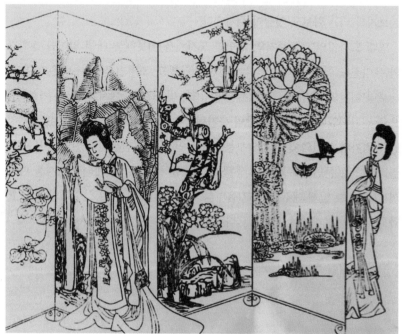

◀ **서상기 목각**
명대 문학작품의 번창은 판화 발전에 새로운 길을 열어주었고, 수많은 이름 높은 화가들이 판화 창작에 참여하여 판화예술의 발전을 이끌었다. 이 시기에 제작된 목각 삽화의 수량은 실로 놀랄 정도인데 『서상기』의 삽화만 해도 무려 10종 이상이나 된다.

▲ 유리홍전지국문대완

▲ 오채운룡문개관

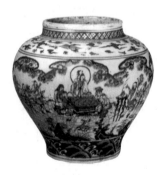

▲ 청화팔선경수원관

자본주의의 등장으로 인해 명대에는 민간 회화 창작이 비교적 활발하게 이루어졌으며 목각 연화, 특히 목각 판화 역시 비교적 큰 발전을 이룩했다. 이 당시 판화의 중심지로 유명한 곳은 안후이의 신안, 푸젠의 젠양 등이 있다. 특히 신안이 가장 괄목할 만한 성과를 거두었는데 이 지역의 판화는 구도가 완벽하고 도법(刀法)이 세련되고 새김 기술이 세밀하며 선이 부드럽고 유창하다. 또한 배경 및 세부 묘사에 집중하고 상황의 내용과 형식의 조화를 중시했다. 주요 목각 삽화로는 『서상기』, 『수호전』 등이 있는데 『십죽재화보』와 같이 당시 본보기가 되는 화보도 잇달아 새겨졌다.

명대 도자기의 대표주자인 경덕진 도자기를 비롯해 원대에 일어난 청화자와 유리홍도 이때에 이르러 이미 정점에 달했고, 도자기 장식 수법은 이미 원대부터 예전의 새김(刻), 그림(畵), 찍음(印), 빚음(塑) 등에서 회화 위주의 수법으로 전환되었다. 아울러 강남의 사가원림은 명대에 번영하기 시작했는데 지방 권력가와 상인의 생활의 일부분이자 문인 서재의 연장선이었다. 풍부한 물질적 기초는 문인들로 하여금 생활 속의 세밀하고 우아한 예술적 정서를 마음껏 발견할 수 있게 해주었고 '걸음마다 경치가 펼쳐진다'는 산수화의 감상 효과를 원림의 설계에서 구현해 냈다.

인도 미술

13세기, 투르크와 아프가니스탄의 무슬림들은 델리에 왕국을 세우고 술탄임을 자처했는데, 이들 왕조를 델리 술탄국이라고 부른다. 이들은 중앙집권의 무슬림 정치체계를 형성하고 이슬람 문화를 도입하였는데 이로써 인도 이슬람 미술이 등장하였다. 인도 이슬람 미술은 이슬람 문화와 인도 문화라는 서로 다른 문화 간의 융합으로, 장식성에 대한 공통적인 기호가 이들을 융합시킨 요소 중의 하나였다. 이는 이슬람교 미술과 인도 본토 예술이 상호작용하는 과정에서 새롭고 독특한 예술적 풍격을 형성했다. 14세기, 각 지방의 무슬림 왕국이 잇달아 독립하면서 인도 이슬람 미술도 함께 널리 보급되었다. 16세기, 북인도 무굴 왕조의 흥기로 인도 이슬람 미술은 한동안 매우 성행했다.

13~16세기, 델리 술탄국에서 이른바 델리 제왕조(諸王朝)가 잇달아 일어나면서 중앙아시아에서 유입된 이슬람 풍격을 위주로 하는 동시에 인도 본토의 요소도 혼합하였다. 13세기 델리에서 일어난 쿠와트 알 이슬람 모스크와 쿠트브 미나르는 인도 이슬람 건축 최고의 본보기이다. 13세기 말, 투르크인이 델리에 세운 아프가니스탄 스타일의 건축물은 소박하고 틀에 박힌 듯 정형화되어 있다. 사이드 왕조와 로디 왕조의 건축은 할지 왕조의 풍격을 부흥시키고자 했다.

▲ 힌두교의 고승들
1625년, 구아슈물과 수용성 아라비아고무를 섞어 만든 불투명한 수채물감, 또는 그것으로 그린 그림
인도와 이슬람 미술이 자연스럽게 융합되었던 이유는 예술 장식성에 대한 그들의 심미관이 일치했기 때문이다. 이 그림에서는 이미 인도 장식화의 평면성에서 벗어나 배경 묘사에서 서양의 투시법을 활용하기 시작했다. 승려의 나체 형상은 서양 및 기타 지역 르네상스 시기의 미술에서는 거의 찾아볼 수 없는 것으로 이는 인도 회화의 대담성과 독창성을 드러내 보이는 요소이다.

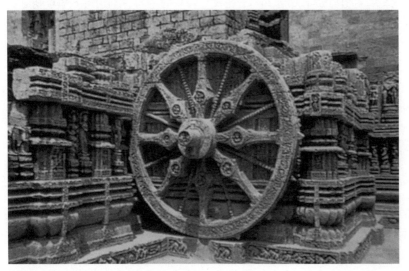

◀ 기단에 새겨진 수레바퀴
13세기, 태양신 수리야 사원
이 수레바퀴는 코나라크 태양신 사원에 새겨져 있는데 총 24개의 수레바퀴가 있고, 앞쪽에는 수레를 끄는 일곱 필의 말이 있다. 이 건축물은 수리야 신이 타는 거대한 마차를 표현하고 있다. 전차의 표면에는 문양과 조각상이 새겨져 있는데 줄다리기 경기, 강연 및 귀족 생활의 여러 모습들을 표현함으로써 종교적 색채가 짙은 인도에서 인문 정신의 빛을 발산하고 있다. 신전 내부에는 창조신 브라흐마, 우주의 질서를 유지시키는 신 비슈누, 파괴와 재창조의 신 시바 등 세 개의 태양신 신상이 봉안되어 있다.

또한 인도 기타 지역에서도 제왕조가 성립되면서 각 지역의 인도 전통 건축의 영향을 더욱 많이 받아들이게 되었고, 이로써 인도 문화의 지방 색채가 강렬한 다양화된 건축 풍격이 나타났다. 자운푸르 왕국의 아탈라 모스크는 힌두교 사원의 영향을 받았음이 뚜렷이 드러난다.

한편 구자라트 왕국의 수도 아마다바드의 모스크는 현지의 전통 방식으로 15개의 돔 지붕을 쌓았다. 말와 왕국의 수도인 만두의 모스크는 이슬람 전통 풍격을 엄격히 지켜 건설되었다. 데칸의 바나미 왕국의 건축은 인도, 투르크, 이집트, 이란의 풍격을 모두 혼합하였는데 굴바르가의 모스크, 다울라타바드의 승전탑 찬드 미나르는 이러한 혼합 풍격의 대표작들이다.

16세기의 인도 무굴 제국은 우상을 철저히 부정하는 이슬람교 정치체제를 갖추었다. 무굴 왕조의 제2대 왕인 후마윤은 페르시아 예술에 깊은 관심을 가졌다. 그는 페르시아 궁정 화가를 인도로 초청해 무굴 회화를 창작하기 시작했다. 무굴의 세밀화는 역사 서적이나 문학 서적의 필사본 삽화 위주로 이루어졌는데 선이 섬세하고 색채가 아름답다. 초기 무굴 세밀화는 기본적으로 페르시아 세밀화의 우아한 형식을 따르고 평면화와 장식성에 집중하여 화면에 동적인 변화가 부족하였으나 이후에 차츰 그림에서 동적인 활기가 강조되었다. 16세기 말기, 포르투갈의 예수회 선교단이 유럽 판화 삽화가 들어간 성서를 무굴 왕조의 제3대 왕인 아크바르에게 선물하면서 유럽의 회화가 무굴 궁정으로 유입되었다. 무굴 화가들은 세밀화 속에 서양 회화의 투시법과 명암법

◀ 쿠트브 미나르 (위)
꾸뜨브 미나르는 인도의 수도인 뉴델리 남쪽에 위치하고 있다. 이 첨탑은 아프가니스탄 양식 건축의 백미로서 이슬람의 승리를 기념하기 위해 만들어져 '승리의 탑'이라고도 불리는 '인도 7대 기적' 중의 하나이다. 탑 내부는 통풍과 채광이 원활하며 379개의 나선형 계단을 따라 탑 꼭대기에 오르면 뉴델리와 올드델리를 비롯해 야무나강의 수려한 풍경까지 조망할 수 있다.

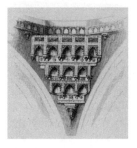

◀ 쿠와트 알 이슬람 모스크 (중간)
쿠와트 알 이슬람 모스크는 인도의 이슬람 건축 중에서 가장 오래된 모스크로, 힌두 사원을 파괴하고 만든 것이다. 중정(中庭)은 열주회랑으로 둘러싸여 있는데 그 기둥은 힌두교와 자이나교 사원에서 약탈한 기둥이 활용되어 힌두교와 자이나교의 양식이 혼합되어 있다. 후에 이들 힌두교 사원 기둥을 가리기 위해 새로운 이슬람 양식의 벽체를 지었는데 상부는 이슬람의 대표적 양식인 아치형으로 되어 있고 이슬람 분양으로 장식되어 있다.

◀ 올드델리 모스크 삼각궁륭 (아래)
인도의 전통적인 삼각궁륭은 종유석 혹은 벌집과 흡사하다. 그림은 올드델리 모스크의 삼각궁륭으로 인도만의 벌집궁륭 양식을 보여준다.

을 활용함과 동시에 공간감과 입체감 있는 형상을 만들어내기 시작했다. 이로써 차츰 페르시아 세밀화, 인도의 전통 회화, 서양의 사실주의 회화 요소 등이 고루 융합된 무굴 세밀화가 형성되었다. 아크바르의 일생을 그린 『아크바르 나마』의 필사본 삽화는 무굴 세밀화 성숙기의 전형적인 대표작이다. 총 117폭의 삽화는 전체 화면을 관통하는 경사선, 대각선, S형 혹은 소용돌이형 곡선 구도를 채택하고 움직임이 풍부한 주선 위에 여러 격렬한 동작의 인물 혹은 동물을 배치하였는데 색채가 아름답고 활기가 넘치며 리듬감이 있다.

아크바르는 또한 건축에 열중하여 성곽, 궁전, 모스크 그리고 묘당을 대거 건설했다. 이들 건축물 중에서는 이슬람 건축과 인도 전통 건축 요소의 융합이 나타나는데 건축 자재는 주로 붉은 사암이었다. 가끔 정교하게 조각된 대리석으로 장식함으로써 소박하고 단단하며 웅장하고 아름다운 시각적 효과를 자아냈다. 델리 동쪽에 위치한 후마윤의 묘는 아크바르 시대 건축 풍격의 등장을 알리는 웅장한 전주곡이다. 이 건축물의 화원과 뾰족한 아치, 그리고 둥근 돔형 지붕의 설계는 모두 훗날 아그라 타지마할의 원형이 되었다. 아크바르가 건설한 신도시인 파테푸르 시크리는 아크바르 시대 건축 풍격의 본보기라 할 수 있다. 이는 페르시아와 터키의 이슬람 건축과 인도 본토의 힌두교, 자이나교, 그리고 불교 건축의 여러 요소를 혼합하여 양식이 다양하고 구상이 특이하여 아크바르 시대 건축의 모든 것을 포괄하는 절충적인 풍격을 잘 드러내고 있다.

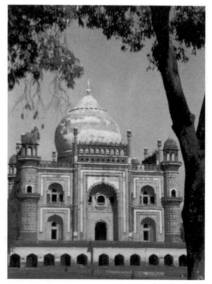

▲ **후마윤의 묘**
1556년에 건설된 후마윤의 묘는 이슬람교와 힌두교 건축양식이 조화롭게 결합된 건축물이다. 묘지는 북쪽에 위치하여 남쪽을 향하고 있으며 평면은 장방형이고 약 2천 미터에 이르는 붉은 사암 벽으로 사방이 둘러싸여 있다. 묘당은 붉은 사암으로 건축되어 있으며 정방형 묘역의 중앙에 건립되었고 사방이 문으로 이루어져 있다. 묘당의 지붕은 돔형이다. 전체 건축물은 장엄하고 웅대하며 구도가 완벽하다.

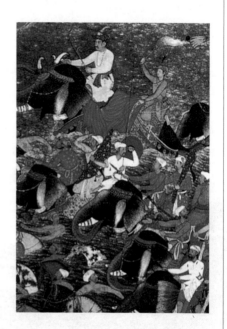

▶ **『아크바르 나마』의 삽화**
아크바르 재위 시절 인도 본토의 회화 전통은 궁정 회화에 흡수되었고, 거기에 당시 서양 회화의 영향이 더해져 그림 속 건축물의 입체 효과가 강화되었다. 실제로 경치를 화폭 앞쪽에 배치했으며 배경은 색의 농담을 통해 진실감과 아득함, 그리고 침울한 분위기를 두드러지게 표현했다. 아울러 인물과 동물은 있는 그대로 묘사했다.

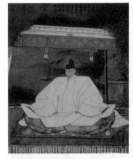

▲ **도요토미 히데요시상** 1599년
가마쿠라 시대 이래의 인물 자세
를 계승했음을 보여준다.

▼ **히메지성 덴슈카쿠** 1608년
모모야마 시대에는 비종교적인 건
축물이 광범위하게 건설되었으며
주요 건축물은 성곽이었다. 이는
현지 다이묘 혹은 성주의 정치 권
력을 상징하는 도구이자 중요한
군사 방어 시설이었다. 덴슈카쿠
는 성곽 건축 중의 주요 부분으로
전망대로 쓰였는데, 훗날에는 연
립식 다층 탑 형식으로 발전하면
서 후기 덴슈카쿠는 차츰 군사 방
어적 의미를 잃게 되었다. 히메지
성 덴슈카쿠는 14세기 중엽에 건
축되었으며 16세기에 재건축되었
다. 6층 높이의 대(大)덴슈를 중심
으로 그 주변에 3개의 소(小)덴슈
가 둘러져 있는 연립식 덴슈카쿠
양식으로 이루어졌다. 성체는 백
색이고, 탑의 모습이 마치 백로가
날개를 펼친 듯 우아하고 아름답
다고 하여 '백로성'
이라고도 불린다.

일본

모모야마 미술

정치적으로 모모야마 시대는 오다 노부나가와 도요토미 히데요시가 군사적
역량을 통해 봉건제를 재정립하고 전국 통일 정권을 확립한 시기를 말한다.
기간은 불과 30년 정도밖에 되지 않는다. 역사적으로 모모야마 미술은 일반
적으로 정치석인 모모야마 시대의 유지 기간보다 훨씬 긴 도요토미 세력이 멸
망한 1615년까지를 말한다.

이 시대 미술은 전반적으로 신흥 무장이 건설한 대형 건축물을 중심으로 각
유파 미술의 장점만을 취해 화려하고 현란한 장식적인 미술로 거듭났으며 미
술이 크게 번성했다. 모모야마 건축의 주요 특색은 대형 성곽을 건축했다는
데 있다. 중앙집권 지도자는 먼저 토목 공사를 크게 일으키고, 노부나가가 건
설한 아즈치성, 히데요시가 건설한 오사카성, 주라쿠다이, 후시미성처럼 웅장
함을 추구했다. 각 지방 영주 역시 잇달아 히메지성, 마츠모토성, 히코네성,
나고야성처럼 성곽을 건설함으로써 위엄을 드러내보였다. 무로마치 시대에
발전된 서원식(書院式) 건축도 점차 완벽해졌다. 다실은 호화로운 서원식이 아
닌 간결하고 소박한 초암식(草庵式) 풍격을 띤다. 농가의 디자인을 기본으로
자연 속의 원시적인 소재를 사용한 토벽(土壁) 회화를 건축 내부의 장식으로
삼았다. 당시에는 병풍, 벽, 후스마 문 등에 그려진 쇼헤키가 *장벽화 혹은 장병화라고*
도 함가 가장 발달하였다. 당시의 쇼헤키가는 강렬한 채색화가 특히 유행했는
데 이는 야마토에의 일종으로 주로 금은박과 금은니(金銀泥, *금이나 은가루를 아교물에*
개어 만든 안료)를 사용하고 중국풍의 굵고 강한 선을 도입하여 장식성이 매
우 풍부하다. 또한 이 시기에는 화조와 풍속 소재가 크게 환영을 받았
으며 대상의 힘과 움직임을 크게 과장하여 묘사했다.

가노파가 당시 쇼헤키가의 중
심 유파가 되었으며, 그 다음으
로 등장한 한화파, 양풍파 역시
간과할 수 없다. 가노파의 대표
적인 인물은 가노 에이토쿠로

그는 모모야마 시대 쇼헤키가의 개척자로 잇달아 아즈치성, 오사카성, 주라쿠다이 등의 그림을 그렸다. 그의 작품은 건축물의 파괴로 인해 거의 모두 소실되었다. 기록에 따르면 가노 에이토쿠의 초기 작품은 풍격이 참신하였고, 후기에는 무장의 권위를 드러내 보이기 위한 작품을 창작했다. 현재까지 보존된 〈당사자도〉, 〈회도〉는 모두 한화법의 금벽화를 결합하여 창작된 작품들로 그림에서 호방한 위엄이 느껴진다. 그의 사망과 함께 가노파는 자연스레 분열되었다. 가장 충실한 후계자는 제자인 산라쿠였는데 그의 회화는 균형적인 장식의 형식을 띠었다. 에이토쿠의 장남 미츠노부는 도쿠가와 막부에 의탁하였다. 그의 대표작인 〈화목도〉는 우아하고 아름다운 서정성으로 화조화의 억셈과 힘을 대신하고 있다. 같은 시기에 하세가와 도하쿠, 가이호 유쇼, 운코쿠 도간 등 3인을 대표로 하는 한화의 화풍을 따르는 뛰어난 화가들도 등장했다. 하세가와 도하쿠는 목계를 대표로 하는 송, 원대 회화와 무로마치 시대의 여러 화풍을 배우고, 가노 에이토쿠의 쇼헤키가 양식을 바탕으로 하여 독창적인 금벽(金碧) 장벽화와 수묵 장벽화 양식을 완성하였다. 그의 대표작인 〈풍도〉, 〈앵도〉는 뛰어난 조형 위에 가노 에이토쿠의 웅장한 회화양식과 야마토에의 우아한 전통을 조화시킨 모모야마 시대 금벽 장벽화를 대표하는 걸작으로 평가받는다. 하세가와와 비교해 가이호 유쇼의 화풍은 다소 보수적으로, 구도가 단순하고 힘이 과장되었으며 그림이 명쾌하다. 운코쿠 도간이 평생 남긴 작품은 매우 많은데 대부분 수묵화이다. 그의 산수화는 셋슈를, 인물화는 양해를 모방하였고, 시종 차갑고 우울한 정서를 드러낸다. 1549년, 예수회의 선교사 프란시스코 사비에르가 〈수태고지〉와 〈성모자〉를 가지고 일본 가고시마로 상륙하여 봉건 영주에게 기독교를 전파하기 시작했다. 이후 서양 예수회 선교사

▲ 송림도, 하세가와 도하쿠
하세가와 도하쿠는 한화파의 대표 화가로, 그는 중국 송, 원 시기의 산수화를 받아들이고, 셋슈, 목계 등의 작품을 연구하였으며 양해의 '감필화'도 배웠다. 그의 화풍에서는 가노 에이토쿠 회화의 힘과 생기를 찾을 수 있다. 그러나 가노파와 비교해 그는 수묵의 수양을 더욱 강조했으며 기묘한 묵의 운용, 단순 명쾌한 구도, 호탕한 개인적 풍격을 창조함으로써 호방한 가노파 금벽화가 독점적인 지위를 차지하는 것을 타파했다.

▲ 회도 (왼쪽), 팔곡병풍 중 일부 (오른쪽)
가노 에이토쿠, 16세기 말
모모야마 시대에 가장 번창했던 그림은 바로 건축을 장식했던 쇼헤키가였는데 이는 성곽 건축을 중심으로 하는 대형 서원 건축이 활발히 이루어지면서 생성된 결과이다. 〈쇼헤키가〉는 화폭이 거대하고 구도가 웅장하며 금박을 바탕으로 하여 그 위에 농채를 그려 풍격이 화려하고 아름답다. 이런 거대한 화폭의 회화는 신 막부 시대의 기백을 드러내 보임으로써 당시 무사의 심리에 맞았다. 가노 에이토쿠는 어소御所, 천황이 머무는 곳의 그림을 그렸던 화가로 초기에는 필치가 세밀하고 풍격이 화려하고 참신하였으나 만년의 회화는 무장의 권세를 두드러지게 하기 위해 필치가 호쾌하고 강해졌으며 그림 전반에 호방한 위엄이 넘쳤다.

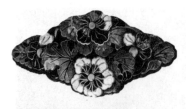

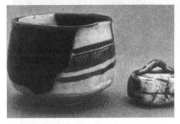

▲ 화초문칠보정은(위)과 오리베야키 다완과 향합(아래) 모모야마 시대

모모야마 시대에는 일본의 농염하고 화려한 심미관과 대립하는 청아하고 소박한 풍격이 존재했다. 이러한 예술적 풍격은 일본 다도의 흥기와 어우러져 모모야마 시대의 다기에서 쉽게 찾아볼 수 있다. 사진 속의 다완은 두껍고 소탈한데 이는 허례허식을 제거한 한적함과 고요함을 반영한다. 칠기의 풍격은 당에서 유입되었으며 훗날 일본에서는 차츰 마키에가 발전하였다. 이들의 서양에서의 지위는 중국 도자기와 같아 도자기가 서양에서 'china'라고 불리듯, 일본에서 서양으로 건너간 칠기는 'japan'이라 불린다.

▶ 포르투갈 상인과 화물선 17세기 초

남만일본인들은 16세기 이후에 일본에 온 유럽인 중에 포르투갈, 에스파냐 등 가톨릭 국가 사람들을 '남만인'이라고 불렀다병풍은 모모야마 시대에 유행하던 그림으로 서양 기독교 선교사의 일본 상륙과 함께 형성되었다. 이 회화는 가노파의 풍격을 기초로 서양화법을 흡수하였다. 소재는 일본에 도착한 포르투갈인의 풍속과 풍모를 표현한 것이 가장 많고, 그들의 복장, 머리스타일, 습성 등 여러 방면을 모두 묘사했다. 이들 그림이 많은 사람들의 호기심을 불러일으켜 그 숫자가 점점 증가하자 민간 화공들도 제작에 참여하였고 그로 인해 회화가 차츰 양식화되었다.

들이 잇달아 선교를 위해 일본으로 건너왔다. 그들은 성화상을 제작하기 위해 1583년 로마에서 화가를 초빙하여 기타큐슈 신학교에서 일본의 젊은 신자들에게 서양화 제작기법을 가르치고 이국 풍물을 그린 세속화를 제작하였다. 성화는 17세기 막부가 기독교를 진압하면서 소멸되었고, 이국의 정취로 가득한 세속화는 보존되었다. 이들 세속화는 대부분 병풍 형식을 채택하였고, 소재와 풍격 면에서는 유럽의 매너리즘과 흡사한 점이 많으며 일본 전통 회화와는 판이하게 다른 조형 감각을 보여준다.

성곽의 건설은 공예 미술 역시 번성의 길로 이끌었다. 건축의 장식은 금은세공, 칠보, 금구(金具) 등으로 이루어졌다. 마키에 금이나 은가루로 칠기 표면에 무늬를 넣는 일본 특유의 미술 공예가 실내 장식과 식기 장식에 광범위하게 사용되었고, 히라마키에, 하리가키, 도기다시마키에 등의 기법을 개발하였는데 고다이지마키에를 대표로 한다.

아메리카

잉카 문명

잉카는 마야, 아스텍과 함께 아메리카 3대 문명이라 일컬어진다. 잉카인의 전설은 13대 제왕까지의 이야기를 기술하고 있다. 그러나 이 나라의 역사는 15세기에 이르러서야 명확해지기 시작했으며 전성기 역시 백여 년 정도밖에 유지되지 않았다. 15세기 전성기의 잉카 제국은 광범위한 영토를 정복하고 페루 남부의 쿠스코를 수도로 정하였다. 뛰어난 직공들을 이곳으로 집중시켜 잉카 제국 풍격의 미술을 창조해 냈다. 16세기 초, 스페인 식민군이 쿠스코에 도착했을 때 이 도시의 찬란한 문화에 경탄한 바 있다.

　수도 쿠스코의 궁전을 비롯해 사원과 성벽은 모두 거대한 돌로 건설되어 있는데 이음새 부분은 모르타르를 사용하지 않았음에도 칼날이 들어가기도 힘들 정도로 매우 빈틈없이 촘촘히 맞물려 있다. 가히 상상을 초월하는 건축 기교를 보여주는 것이다. 잉카인은 태양을 숭배하여 스스로를 태양의 후예라 칭하였다. 쿠스코에는 웅장한 태양 신전과 달의 신전과 별의 신전이 있다. 잉카 제국은 고대 전설 속의 황금의 땅으로, 이곳의 건축물은 내부 벽이 방직물과 황금으로 만들어진 판으로 장식되어 매우 화려하고 웅장했다. 스페인 식민군이 침입하기 전, 이곳의 신전 내부에는 금 원판으로 만들어진 태양과 달이 있었고, 사람 크기의 황금 조각상 및 황금 술잔과 그릇이 있었다. 식민자들이 황금을 약탈하면서 이들 금은 제품은 대부분 녹아버렸다. 현존하는 금은 제품은 소형의 조각상뿐이다. 이들 소형 금은 조각상은 매우 양식화된 모습을 보이는데 동물, 인물 형상에 상관없이 항상 변하지 않는 모습으로 등장하며 움직임이 결여되어 있다. 이 밖에도 잉카 건축물 중 가장 대표적 작품은 웅장한 군사 요새인 사크사이와만 요새이다.

　또 다른 잉카의 유명 유적은 마추픽추로, 높고 뾰족한 봉우리를 천연 장벽으로 삼고 방어 공사까지 한 도시이자 요새이다. 벽돌을 쌓아 만든 도시는 하

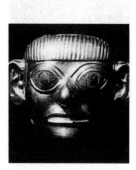

▲ 황금 가면

잉카인들은 태양신을 숭배하여 태양처럼 찬란한 빛을 내는 황금을 굉장히 좋아했다. 그들은 황금을 몸에 지니고 다니는가 하면 매우 정교하고 아름다운 황금 제품을 직접 만들기도 했다. 사진은 잉카인이 제조한 황금 가면이다. 바로 이들 황금 제품이 스페인 침략자들을 끌어들여 잉카 제국의 멸망을 앞당기고 말았다.

▲ 스카프 1400~1532년

잉카 건축물 내부의 벽은 대다수가 방직물과 황금으로 만들어진 판으로 장식되어 매우 화려하고 웅장했다. 방직물의 대부분은 동물 형상으로 장식되어 있는데 이들 동물 형상은 모두 기하형으로 구성되어 선이 간결하고 형상이 개괄적이며, 생동감이 넘쳐 간결하면서도 화려한 풍격을 보여준다.

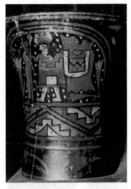

▲ 채색 나무통 16~17세기
잉카 예술에서 가장 흔히 볼 수 있는 장식 도안은 기하형으로, 도자기 및 목제 용기의 전신에는 물론 인물의 옷 장식과 머리 장식에도 간단한 기하형이 장식되어 있다. 그렇다고 해서 인물의 얼굴이 모두 사실적이며 양식화되거나 정형화된 것은 아니다. 이 나무통 위의 인물은 날개 모양의 모자를 쓰고 있는데 고대 아메리카의 날개 달린 뱀을 숭배하는 풍습에서 한층 발전한 것이다.

늘에 닿을 듯하여 그야말로 장관을 이루며 잉카 제국 건축의 웅장함과 견고함을 보여준다.

잉카 제국의 대형 조각물은 거의 보이지 않으며 소형 조각상의 조형은 매우 생동감이 넘친다. 일반적으로 동물의 형상은 개괄적으로 표현되었고, 소형 인물상 석주의 얼굴 묘사는 사실적이다. 페루 고원 사람들의 생김새가 독특하게 표현되었는데 종종 큰 눈, 높은 콧대와 단단한 아래턱이 두드러져 보인다. 인물의 머리에는 간단한 머리 장식이 있고, 복식은 간단한 기하형 도형으로 표현되었다. 이를 통해 인물 형상에 대한 잉카 예술가들의 개괄력과 표현력을 엿볼 수 있다.

잉카 도기 중 가장 전형적인 것은 뾰족바닥 토기이다. 물이나 꿀을 담는 용기로 쓰였던 것으로 보이는데 목이 길고 양면에 기하형 문양 장식이 있고 양측에 귀가 있어 줄로 연결하여 등에 멜 수도 있다. 잉카 도기 표면은 빨강, 검정, 노랑, 흰색 등의 동물문 혹은 기하문으로 장식되어 있어 빛깔과 광택이 화려하다. 방직품은 면직물이 주를 이루는데 가끔 금선 혹은 산뜻한 색채의 털이 섞여 있기도 하다. 도안은 매우 풍부하고 다채롭다.

▶ 마추픽추 유적지 페루, 15세기
잉카 건축은 대부분 기념적인 건축물인데 이들은 거대한 긴 암석 조각을 쌓아 만들어졌으며 벽체가 단단하고 건축 외부에는 장식이 없다. 따라서 계단형 벽감, 문과 창 등이 건축 외부의 유일한 장식으로 바위 표면의 울퉁불퉁한 부분에 태양이 비추면서 특수한 그림자 효과를 낸다. 건축이 전체적으로 간결하고도 힘이 있으며 소박하다. 마추픽추는 산으로 둘러싸인 산꼭대기에 위치하고 있다. 학술적 연구에 따르면 이는 고대 잉카인이 태양신을 숭배하기 위해 만든 건축이기 때문에 태양신과 조금 더 가까워지고자 이렇게 높은 곳에 자리를 잡은 것이라 한다.

아프리카

베닌 미술

역사적으로 베닌은 현 나이지리아 남부 근해의 베닌 지역을 가리킨다. 15세기 이곳은 베닌 왕국의 수도였으며 청동기 주조와 목각 조각이 크게 발달했던 도시였다. 베닌 미술의 가장 큰 성과라면 역시 조각을 들 수 있다. 13세기 베닌 왕국이 이페로부터 주조기술을 받아들인 후 베닌은 청동 주조의 작업장으로 탈바꿈했다. 이페의 기술을 이어받은 베닌의 장인들은 고도의 기술을 바탕으로 독자적인 조각예술을 발전시켰다. 15세기에서 16세기까지 베닌의 조각예술은 최고의 전성기를 맞이했다.

베닌의 조각품은 전형적인 왕궁 예술로 왕과 왕비를 조각한 인물상이 주를 이루었고 다음으로 대신과 귀족들, 무사와 악사 등이 등장했다. 조각품의 대부분이 이상화한 형태로 나타나는데 이런 현상은 왕과 왕비의 조각상에서 두드러진다. 돌출된 이마와 커다란 눈, 오똑하게 치솟은 콧대, 고리 모양의 콧방울, 두툼하게 튀어나온 입술, 둥글둥글한 아래턱을 가지고 있다. 여기에 왕에게는 높은 목테와 화려한 왕관이, 왕비에게는 높은 모자와 길고 가는 목걸이가 추가된다. 그러나 무사는 오른손에 창을, 왼손에 방패를 들고 전신 무장을 한 입상이며 선의 표현이 유난히 세밀하다. 동물 조각을 보면 눈에 보이는 형태를 그대로 표현하고자 애쓴 것도 있지만 작품 〈표범〉처럼 동물의 특징을 절묘하게 표현한 것도 있다. 베닌의 청동 조각예술의 또 다른 형태로는 청동 장식품이 있다. 주로 부조 형식을 띠는 장식품은 이야기가 있는 작품이 많으며 보통 왕궁의 문과 벽의 장식으로 사용되었다. 청동 장식품은 왕의 화려한 업적과 전쟁, 수렵, 여행, 궁중 생활, 동물 등을 주

▶ 표범 청동
베닌의 조각은 주로 인물상과 동물상으로 구분된다. 인물의 두상 조각은 주로 조상 숭배와 왕권의 찬양을 반영하지만 동물 조각은 당시의 토템 신앙을 나타낸다. 당시 사람들은 표범, 수탉, 산양 등을 숭배했다. 그리고 고대 아프리카인의 문신과 장식품에서도 토템 숭배 사상을 찾아볼 수 있다.

◀ 여왕 16세기, 청동
베닌 시기 조각들은 이페의 조각으로부터 많은 영향을 받았다. 베닌의 미술은 궁중 미술로 왕권을 추앙하고 귀족 생활을 표현했으며 초기에는 두상이 많았다. 이 여왕 두상은 베닌 모후의 제단에 있는 기념상으로 이 제단은 베닌의 오바 에이시지가 그의 어머니를 위해 만든 것이다. 두상은 젊은 시절 공주의 모습을 하고 있으며 굳게 다문 입술과 응시하고 있는 눈빛에서 위엄과 화려함이 엿보인다. 높이 솟은 모자의 그물 장식은 통치자의 권위를 상징한다.

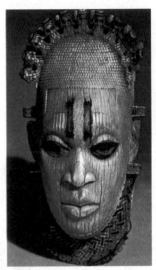

▲ 상아 가면 16세기

이것은 상아로 장식한 가면으로 이런 상아 조각은 주로 가슴이나 허리에 찼다. 두상의 얼굴은 타원형이며 전체적인 선은 우아하고 표정은 무겁다. 가면의 머리에는 긴 수염을 가진 포르투갈인의 두상이 장식되어 있는데, 이는 15세기 후기 포르투갈인과 네덜란드인이 아프리카를 침입한 역사를 반영한 것으로 보인다.

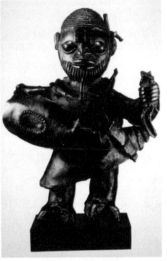

▲ 무사상 청동, 1450~1640년

베닌의 조각 중에는 왕과 왕비 조각상 외에 무사를 소재로 한 조각품이 많다. 무사상은 주로 오른손에 창을, 왼손에 방패를 들고 있으며 신체 비율이 조화를 잘 이루고 있어서 안정감을 준다. 이 외에도 귀족, 사냥꾼, 악사 등을 조각한 것도 많이 있다. 베닌의 청동 조각은 기술 면에서는 상당히 정교하지만 예술적 표현에 있어서는 이페의 조각만큼 강렬하지 못하고 인물의 개성도 떨어진다.

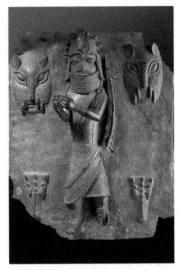

▲ 청동 장식

베닌 시기의 조각은 크게 두 가지로 나뉜다. 하나는 왕의 공적을 칭송하는 내용을 담은 형태로 자연주의적인 경향을 보이며, 다른 하나는 종교의식과 관련된 조각들로 다소 추상적이다. 이 그림의 장식에 등장하는 사수의 모습은 왕의 조각에서 보이는 것과 같은 정형화된 이미지가 아니며, 조각기술이 자연스럽게 드러난다.

로 표현했다. 장식에 등장하는 인물들은 입고 있는 의상과 장식으로 신분을 구별할 수가 있었다. 이는 예술사에 있어서 믿을 만한 자료인 동시에 당시의 물질문명과 의식 형태, 사회관계를 살펴볼 수 있는 좋은 자료다.

베닌 예술의 전성기 때는 상아 조각도 이미 상당히 발전한 상태였기 때문에 청동 인물상 전체를 상아로 장식하기도 했다. 게다가 상아 조각을 전문으로 담당하는 집안도 있었는데 이들은 오바와 귀족을 위해 엄청난 상아 예술품을 만들었다. 상아 조각으로는 오바상과 바다 신상이 가장 많고 그 밖에도 가면, 동물 조각, 팔 장식, 팔찌, 발찌 등이 있는데 이런 장식품은 주로 종교의식 때 사용했다.

16세기의 베닌은 많은 인구가 거주하고 경제적으로 번영하고 문화적으로도 발달한 도시였다. 당시 엄청난 규모를 자랑하던 베닌의 왕궁인 오바 궁전은

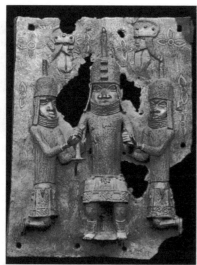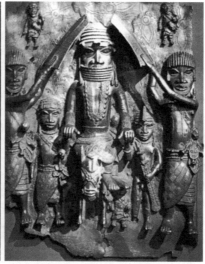

▲ 베닌 왕과 시종 청동
베닌 중기의 조각은 주로 사각형의 청동 장식품이 많았다. 이 장식도 왕궁 내 나무 기둥에 붙어 있던 것으로 중대한 예식에 쓰였다. 인물 이미지의 크기와 장식품의 수로 인물의 신분을 나타내며 부조의 배경으로는 주로 장미꽃 도안이 쓰였다.

화려하고 웅장한 회랑과 기둥으로 이루어져 있었고 왕실을 소재로 조각된 부조로 벽이 장식되었다. 궁내에는 보석 탑들이 즐비했는데 탑 꼭대기는 따오기로, 아래는 뱀으로 장식하기도 했다. 왕궁 내원의 벽에는 조상과 신을 숭배하는 벽감이 장식되어 있었다. 또한 안쪽으로는 초기 왕들의 모습을 조각한 청동상이 서 있고 그 옆으로 그들을 호위하는 작은 청동상이 서 있었다. 왕궁 입구에는 커다란 표범 청동상을 장식해 왕의 권위를 나타냈다. 왕궁 밖 주택 꼭대기에도 동물 모양을 조각한 작은 첨탑이 있었다. 이런 건축물과 장식품은 아프리카인들의 건축 및 조각기술이 얼마나 정교했으며 잘 발달했는지를 여실히 보여준다.

근현대 미술
(17세기~1980년대)

개국대전
1953년, 중국

근현대라고 하면 17세기 전후부터 20세기 초까지로 본다. 이 시기에는 자본주의 형태의 사회, 사상, 문화가 등장하고 발전되었다. 이 역사적인 기간 동안, 고립되고 단절되어 있던 세계 각지의 자본주의는 더 넓은 자본주의 시장과 식민지 확장으로 인해 변화하기 시작했으며, 인류는 점차 세계 단일화의 단계로 접어들었다. 게다가 여기서 더 나아가 진정한 의미의 세계 역사를 탄생시켰다. 문화 교류란 항상 상호작용을 통해 이루어지듯, 16세기 이후 서양의 문화 예술은 동양에 영향을 주었다. 동시에 동양 예술도 유럽에 지대한 영향을 끼쳤으며 서양 예술의 발전을 도왔다. 근현대 유럽 미술의 화풍과 유파는 자주 변화했으며 바로크와 로코코로부터 신고전주의, 인상파, 모더니즘 미술, 그리고 포스트모더니즘 미술에까지 이른다. 한편 아메리카의 미술은 미국이 세계적으로 두각을 나타냄에 따라 세계예술사상 나름의 독특한 화풍으로 우뚝 서기 시작했다.

아시아의 근대 미술

16세기 이후, 인류는 세계 단일화 단계에 접어들었다. 이 시기에 서양 예술과 아시아 예술 사이에서는 전에 없던 거대한 충돌이 발생했다. 이러한 상황에서 아시아 각국의 미술은 모두 서양화의 물결 속에 휩싸이게 되었다. 끊임없이 밀려들어오는 외래문화 앞에서 아시아 각국은 융합과 저항이라는 서로 다른 모습을 보였다. 냉혹한 현실 속에서 미술 방면에서 격렬한 동요와 변화의 국면이 나타났다.

이처럼 아름다운 강산
1960년, 중국

칠면조
1605~1677년,

유럽의 근대 미술

각종 인문학과 자연과학이 상호 영향을 미치고 흡수되는 가운데 끊임없이 새로운 사상이 등장했다. 또한 사회에 커다란 반향을 일으키면서 예술계에도 자연스럽게 변화가 일었다. 근현대 유럽의 미술은 르네상스 시대부터 만들어진 속박, 즉 수백 년간 이어져 내려온 재현성의 추구라는 전통과 고전 규범에서 벗어난 후 새로운 탐색의 길로 접어들었다.

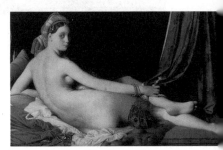

그랑 오달리스크
1814년, 프랑스

아메리카의 근대 미술

이 시기 아메리카는 민족 해방과 독립, 민주 개혁운동이 절정에 치닫고 있었다. 식민통치가 끝난 후, 미국, 멕시코 등과 같은 아메리카 국가들은 빛나는 시대를 맞이했다. 혁신적인 과학의 발전과 한꺼번에 쏟아져 나온 수많은 예술작품들은 날로 가속화되는 세계화 물결 속에서 빠르게 자생하고 발전해 나갔다. 아메리카의 현대 예술은 유럽 미술의 기법을 참고하여 대담한 변화를 시도했으며 나아가 세계 예술의 선두로까지 나서게 됐다.

멕시코 역사 (부분)
1921~1951년, 멕시코

멕시코 역사 (부분)
1921~1951년, 멕시코

가나가와 앞바다의 파도 (후카쿠 36경)
1830~1835년, 일본

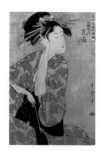

미인도
1794년, 일본

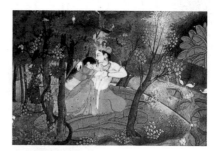

숲 속의 라다와 크리슈나
1780년, 인도

마라의 죽음
1793년, 프랑스

해바라기
1888년, 네덜란드

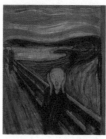

절규
1893년, 노르웨이

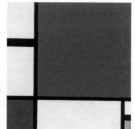

빨강, 파랑, 노랑의 구성
1930년, 네덜란드

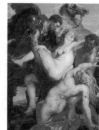

레오키포스 딸들의 납치
1616~1618년, 플랑드르

병기고-무기를 나누어 주는 프리다 칼로
1921년, 멕시코

M-아마도
1965년, 미국

문
1960년, 미국

세 장의 국기
1964년, 미국

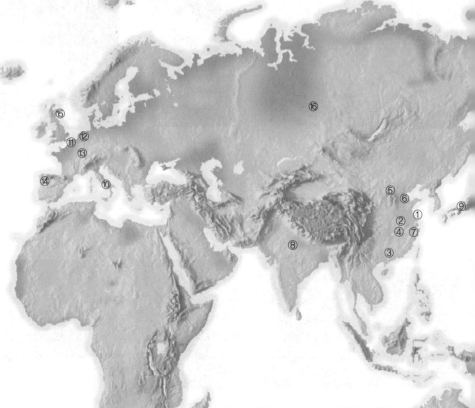

17~18세기의 미술

① **사왕화파**_청나라 초기 황실의 지지를 받던 사왕(四王), 청나라 초기의 대표적인 화가들로 왕시민, 왕감, 왕휘, 왕원기를 가리킴화파는 화단에서 핵심적인 위치를 차지했다. 이 화파는 옛 화풍을 모방하는 의고주의(擬古主義)를 표방했으며 수묵의 정취와 표현의 기교를 중요시했다.

② **양저우팔괴**_청나라 중기에 양저우 지역에서 새로운 화풍을 이룩한 일단의 서화가들을 폭넓게 지칭하여 양저우팔괴라고 한다. 이 화파는 수묵 사의화법을 숭배했으며, 전통적인 화법이나 기교에 구애되지 않는 독창적이고 개성적인 표현으로 사군자와 화조화를 즐겨 그렸다.

③ **청초사승**_청 초기에 출가한 화가들을 폭넓게 지칭하여 청초사승이라고 한다. 그들은 화남 지역에서 활동했으며 강한 개성과 복잡하고도 깊은 사상을 화폭에 담았다. 당시 중추적인 위치에 있었던 정통파의 화풍과는 큰 차이를 보인다.

④ **금릉팔가**_명 말기부터 청 초기까지 난징에서 활동한 여덟 명의 화가를 가리킨다. 그들의 작품은 개성적인 색채가 매우 강하며 자심자성(自心自性)의 정신적인 표현을 강조했다.

⑤ **청대 궁정 회화**_귀족 예술로서 세밀하고 정교하게 그렸고 화려한 색채를 사용했으며 양식이 정연하여 변화가 적다. 눈여겨볼 점은 이 시기 궁중에서 서양과 중국의 화풍이 어우러진 새로운 화풍이 생성되었다는 것이다. 이 화풍은 전통적인 화풍과는 달리 나름의 독특한 풍격을 지니고 있다.

⑥ **양류청년화**_명조 말기에 나타났으며 북방 연화를 대표하고 원체화궁정의 취미에 맞는 화풍으로서 화조를 비롯하여 산수·인물 등 취미적·관상적인 회화에 많이 사용됨의 영향을 많이 받았다. 세밀하고도 정교한 필법과 선명하고도 화려한 색채로 화폭을 충분히 꾸몄으며 장식적인 측면을 중요시했다.

⑦ **도화오년화**_남방 연화의 중심으로서, 건륭 연간에 부흥의 꽃을 피웠다. 도화오년화는 주로 분홍색과 분녹색을 중점적으로 사용하며 청아한 분위기를 띤다.

⑧ **인도 미술**_인도의 무굴 세밀화와 건축예술은 통치 계급의 지지를 받으며 황금기를 구가했다. 극도의 화려함을 선보였으며 라지푸트 세밀화와 동시기에 성행했다. 그러나 무굴 제국이 몰락하자 인도 전통 예술도 점차 쇠락하게 된다.

⑨ **일본 에도 시대 미술**_이 시기 일본의 미술계에선 회화가 두드러진 발전을 보인다. 각종 화파가 우후죽순으로 생겨났으

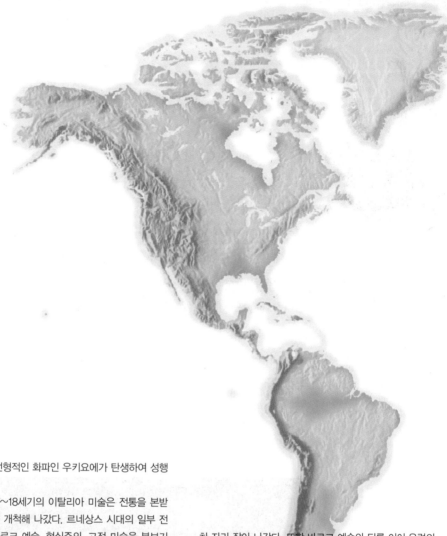

며 일본의 가장 전형적인 화파인 우키요에가 탄생하여 성행한다.

⑩ **이탈리아 미술**_17~18세기의 이탈리아 미술은 전통을 본받아 새로운 분야를 개척해 나갔다. 르네상스 시대의 일부 전통을 계승하여 바로크 예술, 현실주의, 고전 미술을 본보기로 삼고 따르려는 아카데미파가 동시에 성행했다. 또한 이후 유럽 미술에 많은 영향을 미쳤다.

⑪ **플랑드르 바로크 예술**_플랑드르의 예술은 스페인 궁정 귀족과 가톨릭적 심미관의 영향을 깊게 받았다. 아울러 바로크 양식의 특징을 강하게 보여주었으며 바로크 회화의 대가라고 불리는 루벤스를 배출했다.

⑫ **네덜란드 화파**_이 화파는 15~16세기 네덜란드 민족 예술 전통을 계승했다. 사실감과 소박함을 특징으로 하며 일상생활과 인간의 정, 그리고 소망에 관심을 갖는다.

⑬ **프랑스 고전주의 미술과 로코코 미술**_웅장하고 장엄한 분위기의 고전주의는 17세기 프랑스 미술의 주류를 이룬다. 그러나 18세기로 접어든 이후 경박함 속에 표현되는 화려함을 추구했던 로코코 양식이 프랑스의 고전주의를 대신하여 점

차 자리 잡아 나갔다. 또한 바로크 예술의 뒤를 이어 유럽의 다른 나라들에도 영향을 미쳤다.

⑭ **스페인 미술**_17세기 스페인의 회화는 로마 교황청과 왕실을 위한 바로크 예술과 일반 서민들의 생활 모습을 담은 현실주의 예술이 공존했다. 그 이후, 18세기 고야의 작품은 19세기 유럽에서 낭만주의가 성행하는 데 일조했다.

⑮ **영국 미술**_영국 미술은 사회적인 지지가 부족하여 줄곧 더디게 발전하다가 18세기에 이르러서야 민족적 특색을 보여주는 영국의 본토 화가들이 대량으로 배출되어 초상화와 풍속화 방면에서 커다란 성과를 거두었다.

⑯ **러시아 초상화**_18세기 피터 대제의 개혁으로 인해 러시아는 자본주의가 발전할 수 있는 기회를 얻었다. 예술 역시 내용 면에서 종교 미술의 속박에서 벗어나 초상화를 주요 장르로 삼아 민족성을 갖춘 회화를 발전시켜 나갔다.

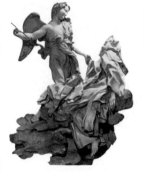

17세기 유럽의 미술

17세기 유럽의 미술은 바로크 풍격으로 대표되는 다양한 풍격이 공존하면서 서로 영향을 주고받았다. 르네상스와 종교개혁을 거치면서 종교적 신념은 와해되었고 결국 교회는 반종교개혁 운동을 벌이게 된다. 교회는 예술을 통해 교회에 대한 대중의 열정을 다시 불러일으키고자 했다. 교회의 지지하에서 바로크 예술은 르네상스의 매너리즘을 벗어나 점차 변화 발전하였다. 이탈리아에서 시작된 바로크 예술은 이후 유럽의 다른 지역에까지 확대되어 17세기 유럽 미술 풍격을 대표하게 되었다. 이른바 '바로크'는 이탈리아어로 '비뚤어진, 불규칙한'이라는 뜻이며, 포르투갈어로는 '이지러진 모양의 진주'라는 뜻이다. 이 예술형식은 르네상스 시대 미술에서 강조했던 이성적인 안정성과 조화로움을 철저히 파괴하고 비이성적인 환상과 환각을 추구했다. 또한 강렬한 감정 표현을 중시했으며, 역동성과 극적 효과, 과장된 표현 등을 강조했다. 바로크 양식의 건축물은 복잡하고 화려한 구조이며, 조각과 회화의 경우 드라마

▲ **성 테레사의 환희** 베르니니
이 작품은 17세기 예술을 대표하는 탁월한 작품으로 바로크 조각과 르네상스 조각의 차이점을 확실히 보여준다. 바로크 조각은 평온함과 안정감을 강조하는 반면 르네상스 조각은 동적인 면을 강조하며 인체의 복잡한 곡선과 빛과 명암의 광학적인 면을 특별히 신경 써서 표현했다. 베르니니는 천사가 황금으로 된 뜨거운 화살로 테레사 수녀의 가슴을 뚫으려고 하는 모습을 표현했다. 그녀의 표정은 혼미하며 손발은 힘없이 처져 있는데 작품 아래쪽에 있는 구름과 조화를 이룬다. 전체적으로 유연한 분위기를 자아내고 있어 테레사 수녀가 금방이라도 천상으로 올라갈 것만 같다.

▶ **엠마오에서의 저녁식사**
카라바조
카라바조는 거의 모든 작품에 어두운 검은색 배경에 억제된 빛을 표현했으며 매우 사실적인 수법으로 사물을 묘사함으로써 현실성을 강조했다. 또한 자연생활의 극적인 효과를 부각시켰으며 빛의 다양한 변화를 이용한 명암법을 중시했다. 카라바조는 이런 혁신적인 명암법으로 유럽 미술사에 새로운 획을 그었다.

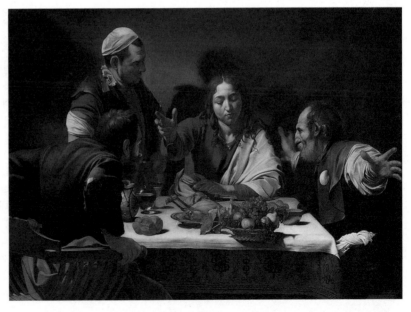

틱한 분위기를 잘 표현하고 있다. 작품 속에는 창작자의 복잡한 사상과 감정이 잘 반영되어 있어 보는 이로 하여금 흥분과 불안을 느끼게 한다. 바로크 예술은 격렬한 역동성을 그 특징으로 하고 있어 자유분방하고 기복이 심한 선율을 느낄 수 있으며 강렬한 명암 대비를 통해 불안정성을 강조한다. 건축 방면에서는 곡선과 유선형을 대량 사용하여 예술 형상을 입체감 있게 표현하고자 노력했다. 회화에서는 빛을 이용해 대상을 사실적으로 묘사함으로써 공간의 깊이를 더했고 평면적인 느낌을 최대한 배제했으며 조각의 동적인 자태를 강조했다. 예술의 처리에서 바로크 예술은 회화와 조각, 형상과 환경, 그리고 자신의 각 부분을 서로 융합시키는 등 건축, 조각, 회화 사이에 구분을 두지 않고 하나로 융합할 수 있음을 강조했다.

바로크 예술이 유럽 전역에 커다란 반향을 불러일으켰음에도 불구하고 바로크 양식이 17세기 예술을 모두 평정한 것은 아니었다. 근대 자본주의 국가가 형성됨에 따라 고전주의와 현실주의도 찬란한 빛을 발하기 시작한다. 가톨릭이 지배적인 위치를 차지했던 이탈리아와 플랑드르에서는 종교 세력의 지배하에 있던 바로크 양식이 환영을 받았다면 군주집권제와 왕권지상주의를 강조했던 프랑스에서는 고전주의가 주류를 이루었다. 또한 자본주의가 비교적 발달한 네덜란드에서는 현실주의적 시민예술이 유행했다.

종합하자면 17세기의 유럽에서는 회화의 주제가 종교와 신화에서 차츰 인간과 생활로 옮겨지면서 새롭게 부각되었고 풍경과 정물도 잇따라 독립적인 회화 장르로 자리 잡았다. 화가들은 회화에서 빛의 응용과 색의 표현을 중시했고, 작품이 각광을 받음에 따라 신분 역시 변화했다. 화가들은 더 이상 교회를 위해 평생을 바쳐 봉사할 필요가 없어졌다. 일생을 호화롭고 부귀하게 지낸 베르니니와 루벤스처럼 일부 화가들은 궁으로 들어가 국왕과 교황의 손님으로 대접받았다. 반면에 카라바조처럼 평생을 방랑하며 가난하게 살았던 화가들도 있다. 이 시기에 유행했던 바로크 예술, 고전주의, 현실주의는 모두 후대 예술 조류에 지대한 영향을 미친다.

▲ **자화상 렘브란트**
처음부터 초상화에 관심이 많았던 렘브란트는 자화상이나 타인의 초상화를 그릴 때 인물의 내면세계를 표현하고자 노력했다. 또한 자화상도 유난히 좋아했으며 〈21살 때 그린 첫 자화상〉에서는 막 청년이 된 렘브란트의 모습을 볼 수 있다. 중년의 모습을 담은 자화상에서 렘브란트는 태연한 모습으로 무언가를 생각하듯 정면을 응시하고 있는데 그의 자신감과 성공이 느껴진다. 말년에 빈곤을 경험해서인지 그가 세상을 떠나기 10년 전에 완성한 이 자화상에서 그는 초연한 표정으로 자기 자신을 주시하고 있는데 마치 객관적인 태도로 자신을 평가하고 있는 듯하다.

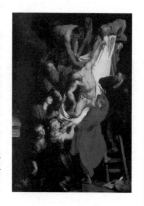

▶ **십자가에서 내림 루벤스**
루벤스는 차갑고 따뜻한 색채 대비를 통해서 화면의 원근감을 잘 살렸다. 또한 광원을 예수의 몸에 집중시킴으로써 창백한 피부와 힘없이 늘어진 모습을 부각시켰으며 주위의 인물들은 희미한 빛으로 처리함으로써 드라마틱한 분위기를 살렸다.

이탈리아 미술

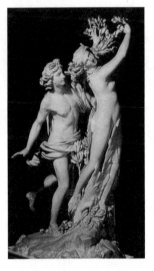

▶ **아폴론과 다프네 베르니니**
르네상스에서 평정과 억제를 강조
했다면 바로크 예술은 상대적으로
극적인 효과와 화려함, 과장스러
움을 표현했다. 베르니니는 드라
마틱한 줄거리와 격렬한 움직임
묘사에 뛰어났다. 작품을 보면 고
전주의 전통이 그에게 영향을 미
쳤음을 알 수 있다. 특히 그리스
시대의 양식이 그러한데, 이 작품
은 그리스 후기 조소의 특징을 모
방하여 창작한 것이다.

16세기 후반, 내우외환에 시달리던 이탈리아는
날이 갈수록 위기가 고조되었고, 르네상스 시기
의 미술도 쇠락의 길을 걷기 시작했다. 17세기
에 들어선 후 이탈리아 미술에서는 바로크 예
술, 현실주의와 함께 고전 전통을 신봉하는 '아
카데미파' 등이 동시에 발생하여 더욱 복잡하고
다양한 시기로 진입했다.

이탈리아 로마 교황청과 가톨릭은 반종교개
혁을 통해서 가톨릭을 개조하고 진용을 재정비
하고자 교회를 선전하고 신도들의 믿음을 되살
릴 수 있는 유용한 수단으로 미술을 지목했다.
웅대함과 화려함, 넘치는 격정, 빛나는 기세를 보여주는 바로크 미술은 그들
의 지지하에서 엄청나게 발전했고, 마침내 당시 미술계의 주류가 되었다.

베르니니는 이탈리아 바로크 예술을 대표하는 뛰어난 인물 중 하나이다.
그는 미켈란젤로의 뒤를 이은 이탈리아의 가장 위대한 조각가이자 걸출한 건
축가이며 화가였다. 그의 작품 속 인물들은 모두 다 격렬한 동작을 취하고 있

▶ **오로라** 로마 신화에 나오는 새벽의
어신 **구에르치노**
구에르치노는 바로크 회화를 대표
하는 인물 중 하나이다. 그의 대표
작인 〈여명의 여신〉은 레니의 동
명 작품과 같은 배경을 묘사하고
있지만 효과 면에서는 차이가 꽤
크다. 넓은 공간, 강렬한 움직임,
건축물 등이 서로 융화되어 만들
어내는 환각 등은 고전에서 보여
주는 조용하고 밝은 세계와 또 다
른 세상을 보여준다.

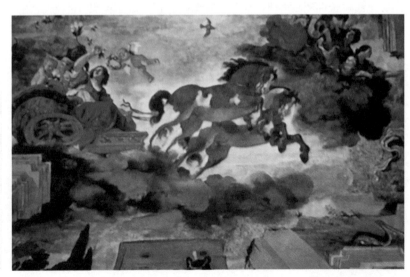

다. 〈플루토와 페르세포네〉, 〈아폴론과 다프네〉에서 인물들의 동작은 유연하고 우아한 아름다움을 풍기며 옷자락은 가볍게 흩날리고 있다. 마치 대리석이 베르니니의 손을 거치며 무게감이 사라진 듯 가벼워 보인다. 그의 유명한 조각작품 중 하나인 〈성 테레사의 환희〉를 보면 가볍게 바람에 날릴 것처럼 표현된 옷의 주름, 떠 있는 듯한 구름 효과, 인물의 복잡한 곡선, 위쪽으로부터의 광선 등은 매우 강렬한 극적 효과를 자아낸다. 이 작품은 그야말로 명실상부한 베르니니 조각의 최고봉이라 할 수 있다. 눈여겨볼 것은 이 작품이 인문주의적인 색채를 어느 정도 담고 있으며 아름다운 생활에 대한 동경심을 더욱 고조시켰다는 점이다. 건축 방면에서 그는 교황의 부탁을 받아 산 피에트로 대성당의 광장과 기둥 및 복도를 만들었다. 그가 설계한 산타 드레아 알 퀴리날레 성당은 바로크 건축의 특징을 더욱 잘 보여준다. 베르니니 외에도 구에르치노 역시 바로크 회화를 대표하는 인물 중 하나이다. 그의 대표작인 〈오로라〉는 넓은 공간, 강렬한 움직임, 건축물과 융화되어 만들어내는 환상 등을 통해 고전에서 보여주는 조용하고 밝은 세계와는 다른 세상을 보여준다. 베르니니의 이러한 특징을 계승하여 바로크 회화의 극치를 보여준 인물로 바로크 미술의 전성기를 이끌었던 사람 중 하나인 코르토나 본명 피에트로 베레티니가 있다. 그의 특징과 성과는 벽화에 충분히 반영되어 있으며 대표작으로 〈바르베리니 가문의 승리〉가 있다.

▼ **축복** 베르니니(왼쪽)

▼ **저주** 베르니니(가운데)
베르니니는 대리석이라는 딱딱한 소재에 풍부한 감정을 실었다. 그리하여 인물의 동작과 표정에서 모두 강렬한 느낌이 느껴진다. 인물 내면의 평정이나 격정 등 복잡한 정서를 과장된 형태와 표정으로 표현하여 더욱 강렬한 느낌을 전해준다.

▼ **플루토와 페르세포네**
베르니니(오른쪽)
베르니니는 페르세포네가 플루톤에게서 벗어나기 위해 발버둥치는 순간을 표현했다. 두 사람은 모두 격한 움직임을 보이고 있으며, 구도에서 동적인 느낌이 강하게 나타난다. 아름답고 부드럽게 사실적인 질감을 살려 인물을 형상화했기 때문에 현실로 착각할 만한 환상적인 시각 효과를 만들어낸다. 군더더기 없이 깨끗한 굴곡에서 베르니니 조각 특유의 회화적인 특징이 잘 드러난다.

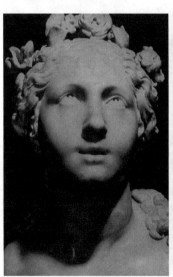

아카데미파는 고대와 르네상스 시대의 예술적 항구성을 유지해야 한다고 주장했으며 이는 반드시 완벽한 규칙에 의해서만 가능하다고 보았다. 초기에 비교적 영향력을 발휘했던 첫 번째 아카데미로는 약 1590년경에 설립된 볼로냐 아카데미가 있다. 볼로냐 아카데미 창립자 중 하나인 안니발레 카라치는 아카데미파의 창시자로

▲이집트로의 피신
안니발레 카라치
성서에서 소재를 가져온 이상적인 풍경으로, 대자연을 사생한 것이 아니다. 숭고함, 장중함, 우아함 등을 화폭에서 느낄 수 있다. 독창성이 부족하며 당시의 생활과의 괴리감이 드러나는 아카데미파의 한계가 엿보인다. 그러나 아카데미파의 이러한 고전적 풍격은 이후 푸생, 클로드 로랭의 풍경화에 직접적인 영향을 준다.

불린다. 일찍이 베네치아파와 여러 예술 대가들의 영향을 받았던 그는 볼로냐에서 로마로 건너온 이후 다양한 요소를 융합한 벽화와 회화작품들을 창작했다. 주로 낭만적인 면이나 현실적인 면을 배제한 채 형식 면에서 그리스 예술의 우아한 아름다움과 조용함, 균형 등을 추구했는데, 작품으로는 〈디오니

▼ 신의 섭리에 관한 알레고리 코르토나
이탈리아의 바로크 회화는 건축과 조각과는 달리 별다른 영향력을 발휘하지 못했다. 회화는 주로 천장화 위주로 발전했다. 코르토나는 라파엘로, 미켈란젤로 등 르네상스 시대 대가들의 영향을 받아 웅대하고 화려한 천장화를 많이 창작했다. 그 중에서도 바르베리니궁의 천장화가 특히 빼어나다.

소스와 아리아드네〉, 〈죽은 그리스도를 애도하는 성모〉, 〈단장하는 미의 여신 비너스〉, 〈콩 먹는 사람〉 등이 있다. 또한 카라치는 풍경화 발전사에서 빼놓을 수 없는 인물이기도 하다. 그의 작품 〈이집트로의 피신〉은 성경에서 소재를 가져온 풍경화로서 구도가 치밀하고 이미지가 산뜻하여 영혼의 기억과 상상 속의 고대에 대한 동경을 느낄 수 있고, '이상 풍경화'라는 새로운 장르를 개척하는 계기가 됐다.

16세기 말부터 17세기 초 사이, 아카데미파와 바로크 예술은 카라바조로 대표되는 현실주의 예술과 대립했다. 이 시기의 이탈리아 정치는 혼란스러웠고 시민들의 투쟁은 끊이지 않았다. 카라바조가 르네상스 부흥기를 이끌었던 수많은 거장들의 인문주의 사상과 기교의 영향을 받았듯, 이런 상황 역시 그에게 많은 영향을 미쳤다. 이를 계기로 자신의 예술세계를 구축하기 시작한 카라바조는 자신의 작품 속에 세속적인 생활들을 생생하게 담아냈다. 그의 작품인 〈디오니소스〉, 〈이집트 피신 중의 휴식〉, 〈마태오의 소명〉은 그 소재에 있어 여전히 종교적인 색채를 띠고 있다. 하지만 표현에 있어서는 르네상스 부흥기에 확립된 이상적인 유형을 버리고 신성한 인물과 장면을 흔히 볼 수 있는 사람과 배경처럼 현실감 있게 표현했다. 〈점쟁이〉, 〈류트 연주자〉 등은 사회 하층민의 삶을 그대로 보여주고 있어 르네상스에 비해 현실 속으로 한 걸음 더 나아갔음을 알 수 있다. 카라바조와 그의 예술은 루벤스, 벨라스케스, 렘브란트, 루이스 르 냉, 라투르 등 유럽의 수많은 화가들에게 크고 작은 영향을 주었다.

▲ 마태오의 소명 카라바조

〈마태오의 소명〉은 종교적인 소재를 취했지만 현실생활과 동떨어지지 않게 표현되었다. 종교적인 소재를 빌렸을 뿐 작가가 보여주고자 한 것은 세속적인 생활과 인간의 고통이었기 때문이다. 카라바조는 베네치아 화파의 영향을 받아 그의 작품은 색조가 생동적이고 아름답다. 그는 현실생활 속에서 보이는 색채를 그대로 표현했다. 이 작품 속에서 마태오의 빨간 옷과 주변에 있는 청년들의 담황색 옷은 너무도 산뜻하여 보는 이의 눈길을 사로잡기에 충분하다.

▲ 바쿠스 카라바조

카라바조의 작품 속 바쿠스는 젊고 아름다운 소년이다. 그는 쾌락의 잔을 높이 들고 있지만 부패와 타락이 곁에서 맴도는 듯하다. 이를 암시하는 것이 바로 사과에 난 벌레구멍과 지나치게 익은 석류다. 카라바조는 이처럼 대비의 방식으로 생활 속 진실을 보여주고자 했다.

플랑드르 미술

▲ 레오키포스 딸들의 납치 루벤스

플랑드르 화파는 네덜란드 화파와 달리 주로 궁정과 교회, 그리고 귀족을 위해 활동했다. 이탈리아의 바로크 예술과 비교하면 향락적인 요소가 비교적 많아서 종교를 소재로 한 작품일지라도 종종 세속적인 정신이 표출되어 있다. 루벤스가 그린 여인들은 하나같이 풍만하고 건강하여 그녀들의 가정환경이 부유함을 보여준다. 이처럼 육감적인 여인의 모습은 당시 귀족 상류층의 향락주의적인 관점과 입맛에 부합한다.

16세기에 발생한 네덜란드의 자산계급 혁명은 승리하여 네덜란드 공화국의 독립으로 막을 내린다. 그러나 남부의 플랑드르는 여전히 스페인의 봉건통치와 가톨릭교회의 간섭하에 있었다. 따라서 17세기 플랑드르의 예술은 스페인의 궁정, 귀족, 가톨릭의 영향을 받아 바로크 예술의 특징을 강하게 남고 있으며, 바로크 회화의 절대자라고 할 수 있는 루벤스를 배출했다.

루벤스는 대형 벽화보다 비교적 크기가 작은 회화를 집중적으로 그렸다. 그는 상대적으로 작은 화면에 웅장하고 화려한 바로크의 화풍과 네덜란드 민족의 전통 예술을 융합하여 낭만주의적인 경향의 예술양식을 탄생시켰다. 아울러 작품을 제작할 때 생명력과 감정 전달에 주안점을 두었기 때문에 그림이 살아 움직이는 듯한 생동감과 드라마틱한 효과가 잘 나타났다. 바로 이러한 점이 화려한 바로크 양식의 특징이기도 한데, 결코 웅대한 벽화에 뒤지지 않는 감동을 전해준다. 또한 루벤스는 색채의 대비와 조합을 통해 얼마든지 매력적인 작품이 탄생할 수 있다는 사실을 누구보다 잘 이해한 예술가이다. 작품을 표현하는 데 색채는 가장 호소력 있는 언어였던 것이다. 루벤스는 일생 동안 놀랄 만큼 많은 작품을 남겼으며 소재 또한 매우 광범위했다. 역사화인 〈아마조네스의 전투〉는 영웅주의와 애국주의 정신을 나타내고 있으며 화면 전체에 생동감과 드높은 기세가 넘쳐흐른다. 〈레오키포스 딸들의 납치〉는 드라마틱한 충돌을 통해 인물을 더욱 부각시켰다. 인물들의 내재된 격정을 비롯해 루벤스의 풍부한 상상력과 창조력이 잘 표출되어 있다. 〈무지개가 있는 풍경〉

◀ 사냥을 나간 잉글랜드 찰스 1세 반 다이크, 1635년

반 다이크는 루벤스의 제자 중 한 사람으로 그도 루벤스의 화려한 화풍에 어느 정도 영향을 받았다. 초기 그의 초상화 속 인물들은 비교적 소박했고 인물의 복장 역시 후기만큼 화려하지 않았다. 하지만 베네치아 화파의 영향을 받은 후의 후기 초상화는 달랐다. 색채가 선명하고 인물의 자태가 우아하여 귀족의 취향에 부합한다. 그는 일찍이 찰리 1세의 궁정 화가가 되어 다양한 왕족의 초상화를 그렸는데 그 중에서도 〈사냥을 나간 잉글랜드 찰리 1세〉가 잘 알려져 있다. 반 다이크의 초상화는 영국의 레이놀드, 게인즈버러, 로렌스 등과 같은 인물에게 영향을 주었다.

과 〈이사벨라 브란트〉는 그의 풍경화와 초상화 중에서도 대표작으로 꼽힌다.

　루벤스 작품의 특징인 약동하는 열정과 화려하고 다양한 색채는 오래도록 서양 화단에 영향을 미쳤다. 17세기 후기 파리의 프랑스 왕립 미술 아카데미에서는 루벤스주의자들이 등장할 정도였다. 이후 낭만파의 대가인 들라크루아도 활력이 넘치는 그의 회화기법의 영향으로 광선에 따른 색채 변화를 강조한다. 이 밖에도 루벤스는 인상파에도 간접적인 영향을 미친다.

　반 다이크는 루벤스의 제자 중 한 사람이었다. 그러나 그는 루벤스와는 달리 인물을 역동적이거나 자유분방하게 그리지 않았다. 자신만의 개성을 살려 온화하고 평온한 느낌의 인물들을 탄생시켰다. 〈사냥을 나간 잉글랜드 찰리 1세〉는 그의 특징을 한눈에 보여주는 국왕의 초상화이다. 초상화답게 작품 속 국왕의 모습이 매우 두드러진다. 인물이 걸친 의복은 질감이 매우 강렬하게 표현되어 있어 마치 의복 자체가 실제로 반짝반짝 빛을 발하는 것 같다. 자연환경과 구름 사이로 쏟아지는 광선 등이 매우 곱고 자세해 그만의 섬세한 풍격을 엿볼 수 있다. 그림의 전체적인 색깔은 석양빛에 물들어 있어 따뜻하고 온화하다. 17세기 플랑드르에서 활동했던 또 하나의 유명한 화가는 야코프 요르단스이다. 루벤스처럼 웅장하지도, 반 다이크처럼 우아하지도 않은 그의 회화는 통속적이며 색깔과 광택이 타오르는 듯 선명하다. 요르단스는 즐거운 현실생활을 즐겨 표현했다. 그의 대표작인 〈즐거운 연회〉에서 요르단스는 왁자지껄한 연회장의 모습을 묘사하여 민간의 해학과 유머를 드러냈다.

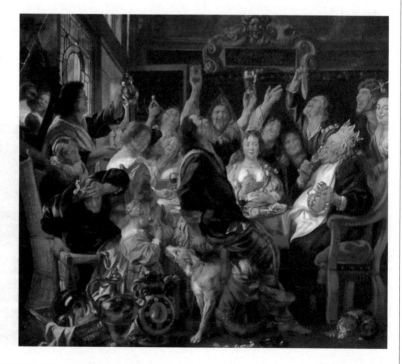

▼ 콩 축제 요르단스, 1630년
요르단스는 반 다이크와 마찬가지로 루벤스의 제자 중 한 사람이었다. 그리하여 루벤스 화풍에 영향을 받았지만 그보다는 네덜란드 전통에 더욱 가깝다. 그는 하층민을 즐겨 그렸으며 그 중에서도 농민을 주제로 한 작품이 많은데, 피터르 브뤼헐의 영향을 어느 정도 받았기 때문이다. 〈콩 축제〉를 보면 인물의 자태가 조야하고 호방하여 루벤스의 화풍이 느껴지나 채색, 구도, 광선 사용 면에서는 스승을 능가하지 못한다. 요르단스는 루벤스나 반 다이크보다 평민의 삶을 훨씬 더 많이 다루었고 작품에서 종종 민간의 해학과 유머를 찾아볼 수 있다.

네덜란드 미술

▲ 집시 소녀 할스
할스는 인물의 순간적인 표정을 포착하는 데 능했다. 그의 작품 속 인물들은 고아하며 전체적인 분위기가 활발하여 작가의 낙관적인 정신이 드러난다. 그림 속의 집시 소녀는 순진한 듯하면서도 다소 익살스러운 미소를 띠고 있다. 풍만한 가슴을 드러내고 있으며 흐트러진 머리칼은 덥수룩하고 자세가 살짝 기울어져 있다. 이러한 특징을 통해 호쾌함과 자유, 열정적인 성격 등을 생동감 있게 나타냈다.

17세기 초반 네덜란드는 경제적으로나 문화적으로 전성기를 맞았고 언론과 신앙의 자유가 비교적 폭넓게 보장되었다. 이러한 사회적인 분위기 속에서 자연스럽게 네덜란드 화파가 탄생했다. 그들은 유럽에서 유행하던 바로크 양식 대신 15, 16세기 네덜란드의 전통 예술을 계승하여 사실성과 소박함을 특징으로 하며 현실생활과 인간의 감정 및 바람에 관심을 가졌다. 그래서 당시 신흥 자산 계층과 하층 평민들이 그들의 그림에서 주요 인물로 부각됐다. 이 시기에 초상화와 풍경화가 크게 발전했으며 풍경화와 정물화는 독립적인 분야가 되었다. 소재별로 전문 분야가 분명하여 풍속화가, 풍경화가, 초상화가, 정물화가 등 다양한 화가가 등장했다.

프란스 할스는 네덜란드 화파 중 초상화의 대가이자 초상화의 새로운 경지를 개척한 창시자로서 인정받고 있다. 그의 그림 속 인물 중에는 상류계층은 물론 하류계층도 있으며, 전체적으로 즐겁고 진취적인 정서로 가득하다. 또한 그는 인물의 순간적인 표정을 잘 포착하여 대담한 필치로 생동감 있게 표현했다. 〈집시 소녀〉는 가장 대표적인 걸작이다. 한편 말년에 이르러 경제적인 어려움에 허덕이면서 그의 심리상태 역시 덩달아 어두워진다. 그 결과 예전

▶ 성 조르조시 수비대 장교들의 연회
할스, 1616년
당시 이러한 단체 초상화가 네덜란드에서 특히 유행했다. 스페인에 대항하는 민족해방 전쟁 중에, 네덜란드의 수많은 민간 군사조직은 혁혁한 공훈을 세웠다. 네덜란드 독립 이후, 이런 조직들은 자신들의 영광스런 모습을 기념으로 남기고 싶어했으며 또한 후대에 물려주기 위해 종종 단체 초상화를 그리곤 했다. 그림 속 인물들은 적재적소에 배치되어 있고 흥겨운 분위기가 묻어난다. 할스는 현실주의 화가로서 주로 초상화를 그렸다. 그의 작품 속에는 귀부인, 장교, 부랑자, 술주정뱅이, 농민, 어부, 집시 등 다양한 인물이 존재한다. 웃고 있는 그림 속 장교들의 모습에서 생활에 대한 만족감과 자부심이 느껴진다.

의 밝고 선명했던 색조가 은회색의 비극적인 정서로 바뀌면서 우울한 그의 정서가 작품에 고스란히 드러나는데 이 당시 작품으로 〈하를럼 양로원의 여자 관리인들〉, 〈차양이 늘어진 모자를 쓴 남자〉 등이 있다.

렘브란트는 할스의 뒤를 이은 뛰어난 현실주의 대가 중 한 사람이다. 그는 회화의 여러 장르에 지대한 공헌을 했으며, 창작의 범위와 깊이 면에서 전혀 손색이 없는 네덜란드의 위대한 화가이다. 렘브란

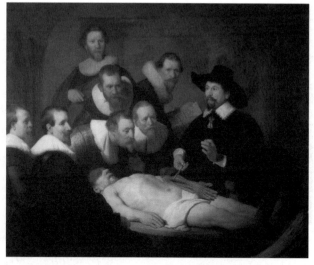

▲ 툴프 박사의 해부학 강의
렘브란트, 1632년

트의 초상화에는 인간의 내면이 놀랄 만큼 충실히 표현되어 있다. 그는 명암법과 덧칠법을 활용하여 삶의 진실성을 표현했고, 〈툴프 박사의 해부학 강의〉를 통해 작품창작 활동에 있어 중요한 첫걸음을 내디뎠다. 그리고 이 작품으로 사회적인 명성을 얻었다. 자신의 아내를 모델로 하여 그린 〈플로라처럼 꾸민 사스키아〉는 인물을 아름답고 우아하게 표현하였고 빛과 색상을 매우 정교하게 사용했다. 〈렘브란트와 부인〉에서는 결혼 후 누리는 행복과 기쁨, 즐거움이 넘친다. 한편 작품 의뢰인으로부터 거절당했던 〈야경〉은 렘브란트의 최고 걸작으로 손꼽힌다. 이 외에도 그는 수백 장에 달하는 자화상을 남겼다.

할스, 렘브란트와 함께 17세기 네덜란드 회화를 대표하는 인물로 요하네스 베르메르가 있다. 네덜란드의 전형적인 풍속화가인 베르메르는 종종 '델프트 화파'의 대표로 손꼽힌다. 자신만의 독특한 예술방식으로 평안하고 고요한 네덜란드인의 모습과 생활을 그렸다. 그의 작품은 대부분 주변에서 볼 수 있는 여인의 모습을 담고 있으며 일상적인 가사활동을 아름답게 표현했다. 대표작품으로 〈부엌에서 일하는 하녀〉, 〈물주전자를 든 여인〉, 〈편지를 읽고 있는 푸른 옷의 여인〉, 〈레이스를 뜨는 소녀〉 등이 있다. 베르메르가 죽은 후 수십 년간, 그는 사람들의 입에 더 이상 오르내리지도 못한 채 서서히 잊혀졌다. 그러다가 1866년 프랑스의 예술평론가인 토레 뷔르거가 베르메르를 연구한 문집을 출간하면서 서양 미술계가 그에게 관심을 보이기 시작했다. 이 시기의

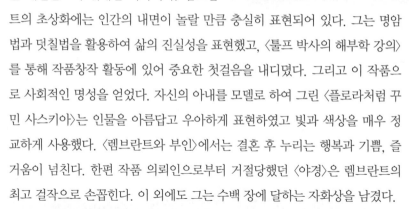

렘브란트의 예술이 성숙했던 시기가 그의 일생 중 가장 부유하고 쾌활했던 시기이다. 약 1631년 말, 그는 당시의 문화, 정치, 경제의 중심지였던 암스테르담으로 가서 주문을 받고 그림을 그려주었다. 이 그림은 네덜란드의 '단체 초상화' 중에서도 단연 기념비적인 작품이다. 당시 여러 단체들은 예술가에게 의뢰하여 전체 회원들의 모습을 그리곤 했는데 일반적으로는 정해진 격식에 맞추어 인물을 그렸다. 하지만 렘브란트는 모든 인물을 무대 위에서 이야기를 펼치는 배우로 표현하는 대담한 극적 구성을 시도했으며, 이로써 격식의 틀을 과감히 부숴버렸다. 이 그림 역시 렘브란트의 예술이 이미 전성기에 접어들었음을 잘 보여준다.

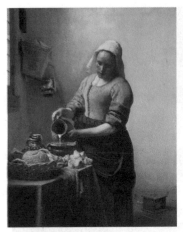

▲ 부엌에서 일하는 하녀 베르메르

베르메르는 정감 있고 꾸밈없는 화풍으로 주변에서 흔히 볼 수 있는 평범한 일상생활을 그려 뛰어난 풍속화가로 평가받는다. 그의 화풍을 가장 잘 보여주는 작품이 바로 이 〈부엌에서 일하는 하녀〉다. 작품을 보면 소박한 인생의 빛나는 아름다움이 잘 표현되었다. 또한 매우 질박한 생활의 한 단면을 보여주고 있으며 작품 속 인물의 복장에서 작은 시골 마을의 평범한 농가 여인임을 알 수 있다. 베르메르가 그렸던 평범한 여인들은 꾸밈없으며 자연스럽고 진솔하고 친근하다.

중요한 풍속화가로는 주디스 레이스터, 헤라스트 테르보르흐 그리고 피터르 더 호흐 등이 있다.

이와 동시에 네덜란드의 풍경화 역시 눈부신 발전을 거듭했다. 고이옌은 17세기 초, 중기 네덜란드의 풍경화가 중 가장 많은 작품을 남겼으며 천부적인 소질로 강을 유독 잘 표현했다. 〈레네의 풍경〉은 그의 그림 중 가장 뛰어나다는 평을 듣는다. 구름 낀 하늘이 화폭의 대부분을 차지하고 있으며 시선을 아래쪽으로 향하게 히여 관중을 그림 속 강기슭 가까이로 끌어들인다. 이러한 구도는 네덜란드 풍경화에서 자주 볼 수 있다. 그의 뒤를 이어서 루이스달과 그의 제자인 호베마가 네덜란드 풍경화의 전성기를 대표하는 인물이다. 이 시기에 많은 네덜란드 화가들이 정물화 창작에 몰두한 결과 정물화는 독립적인 회화 장르로 발전했고 미술사에서 비중 있는 위치를 차지하게 된다. 당시의 정물화가인 빌렘 칼프는 네덜란드와 베네치아의 유리 그릇과 중국 도자기를 잘 표현하기로 유명했다. 그의 대표작인 〈정물〉은 형태, 색채, 질감, 투명도 모두 화려하고 안정적이며 조화롭다.

▶ 미델하르니스의 가로수 길 호베마

길고 긴 가로수가 끝없이 이어진 듯하다. 두 줄로 길게 늘어선 가로수 때문에 샛길이 더욱 고독하고 길게 느껴진다. 깊이가 느껴지는 원근법을 사용하여 보는 이로 하여금 무한한 감상에 젖게 함은 물론 점점 그림 속으로 빨려 들어가는 기분을 맛보게 한다. 17세기 네덜란드에서 활약했던 마지막 풍경화가인 호베마는 자신의 작품에서 이처럼 끝없이 이어진 길을 자주 표현했다.

스페인 미술

17세기 스페인의 정치와 경제는 날로 쇠퇴하고 있었지만 문예 영역만은 최고의 전성기를 맞고 있었다. 세르반테스 작품 속의 호리호리한 기사와 그의 하인도 이 시기에 세상에 나왔다. 로페 데 베가와 칼데론의 연극이 각지에서 상연되고, 화단에는 스페인 미술사상 빼어난 업적을 남긴 인물들이 등장한다. 미술사적으로 볼 때, 17세기 스페인의 미술은 바로크 미술에 속한다. 벨라스케스가 회화에서 거둔 탁월한 성과 때문에 17세기 스페인의 미술을 가리켜 '벨라스케스 시대'라고 한다. 17세기 초기와 중기에 스페인에서 활동한 걸출한 화가로는 리베라, 수르바란, 벨라스케스가 있고 후반에는 무리요가 주목을 받았다.

주세페 데 리베라는 이탈리아 화가인 카라바조의 영향을 많이 받았다. 그는 거침없는 필치, 힘이 느껴지는 강렬한 색채에 카라바조의 명암법을 응용하여 자신만의 독특한 작품세계를 완성했다. 인물의 형상을 생동감 있게 잘 표현하여 전체적으로 작품에서 생기가 넘치면서도 장중함이 느껴진다. 〈성 빌립의 순교〉는 리베라의 작품 중 가장 유명하다. 그리고 〈절름발이 소년〉에서는 하층민을 그렸는데, 인물 묘사에 사용된 절묘한 명암과 입체감으로 인해 그림 속 인물이 마치 살아 움직이는 듯하다. 또한 세부적인 처리에 있어서도 화가의 노력이 엿보인다.

활력이 넘치는 리베라의 화풍과 비교해 볼 때, 프란시스코 드 수르바란의 회화는 비교적 정적이다. 그는 주로 기독교도, 순교자 혹은 수도원에서

▲ 절름발이 소년 리베라, 1652년

17세기에 진입하면서 스페인 제국은 나날이 쇠약해졌다. 그러나 다른 나라의 작품에서는 찾아볼 수 없는 힘과 기질이 초상화에서 종종 느껴졌다. 리베라는 초기에 예술적으로 라파엘로, 미켈란젤로와 티치아노 등의 영향을 받았고, 특히 카라바조는 그에게 매우 직접적이고 뚜렷한 영향을 미쳤다. 그는 스페인의 떠돌이와 농민을 표현함으로써 자신의 소박하고 선진적인 미학 사상을 드러내 보였고, 아울러 이를 통해 아름다움과 지혜는 하층민으로부터 비롯된다는 사실을 역설하고 있다.

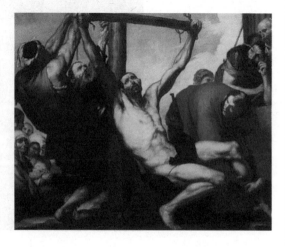

▶ 성 빌립의 순교 리베라

성인의 순교를 그림으로써 당시 사람들의 종교의식을 환기시켰는데 이는 17세기 천주교 통치 지역에서 광범위하게 유행하던 화법이다. 리베라는 이 종교화에서 순교의 잔혹한 장면을 그려내는 데 심혈을 기울였다. 성인의 뻣뻣한 자세에서 그의 고통과 어쩔 수 없음이 느껴진다. 화면의 선명한 색채, 동적인 구도는 이 비극적인 장면에 극적 효과를 더해 주었다.

▶ 레몬, 오렌지, 장미가 있는 정물
수르바란

수르바란은 작품의 소재가 비교적
협소한 편으로 대부분 종교적인
이야기를 다루고 있으며 그 외에
초상화와 정물화도 일부 있다. 그
의 정물화는 주로 과일, 양파, 도
자기 등 일상생활 속 물건들을 묘
사했다. 화풍이 평온하고 부드러
우며 물체의 기하학적 도형의 미
를 강조했고 구도가 간결하고도
명쾌하다. 같은 시대 네덜란드 화
파가 대부분 부자들의 부유한 생
활을 표현했다면 수르바란의 정물
화는 맑고 우아하다.

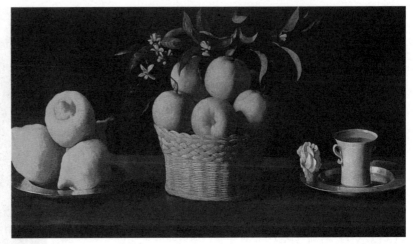

의 생활을 회화 소재로 삼았다. 〈성 로렌스의 순교〉와 〈명상하는 성 프란시스
코〉 등 그의 작품 속 인물은 종교적인 색채가 강하다. 수르바란은 또한 유럽
최초의 정물화가이다. 같은 시기 네덜란드의 정물화와는 달리 수르바란의 정
물화는 맑고 우아하며 절제미를 보여준다. 대표작으로는 〈레몬, 오렌지, 장미
가 있는 정물〉, 〈도자기가 있는 정물〉, 〈장미와 물 컵〉 등이 있다.

디에고 벨라스케스는 스페인이 낳은 가장 위대한 화가이다. 그의 창작활동
은 광범위하여 수많은 걸작을
남겼다. 역사화인 〈브레다성의
항복〉을 보면 승리의 기쁨이나
패배자의 굴욕은 나타나 있지
않으며 벨라스케스의 강직한
태도가 담겨 있다. 〈필리페 4세
의 기마상〉에서처럼 벨라스케
스는 대상이 비록 상류층일지
라도 굳이 미화시키지 않고 철
저히 사실에 입각하여 그려냈
다. 그의 작품 속 평민들은 소
박하고 진실해 보이며 〈부채를
든 여인〉, 〈아라크네〉 등은 평

▶ 세비야의 물장수 벨라스케스

벨라스케스의 초기 작품으로 전형
적인 보데고네스 풍속화 화풍이다.
이러한 화풍은 주로 현실생활을
소재로 삼으며 하층민들의 삶을
반영함으로써 기본적으로 신화나
종교적인 색채를 벗어던졌다. 그
림 속의 인물도 일상 속 인물로 생
생한 삶의 모습을 그대로 보여준
다. 하층민으로서의 삶을 사는 작
품 속 인물은 소박하고도 장중한
모습이다.

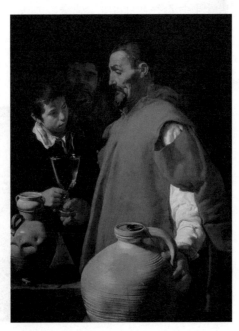

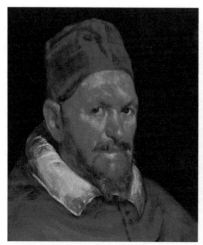

민을 소재로 한 대표작이다. 뿐만 아니라 벨라스케스는 떠돌이, 농민, 난쟁이 등 하층민을 많이 그렸는데 그들에게선 존엄과 힘이 느껴진다. 〈난쟁이 세바스찬 데 모라〉에 나오는 모라는 비록 난쟁이지만 강한 기백이 느껴진다. 그는 굴욕을 참지 않겠다는 듯 고통과 고집이 가득한 눈빛을 반짝이고 있다. 이 외에도 그의 작품인 〈시녀들〉과 〈직녀〉는 17세기 유럽에서 보기 드문 현실주의의 대표작이다. 〈거울 앞에 누운 비너스〉는 벨라스케스가 여성을 대상으로 그린 작품 중에 가장 뛰어난 작품이다. 그는 빼어나게 아름다운 여인의 곡선을 리드미컬하게 표현했으며 깔끔하면서도 투명한 느낌의 색채와 세밀한 필치로 복잡한 피부 변화를 표현하여 작품 속 인물이 살아 숨 쉬는 듯하다.

17세기 중반 이후 스페인에서 가장 유명한 화가는 바르톨로메 에스테반 무리요이다. 그는 평생 동안 사실과 종교적 정감이 결합한 수많은 종교화를 남겼는데 〈성가정〉과 〈구름 속의 성모〉 등이 그의 대표작이다. 종교화 외에 무리요가 즐겨 그렸던 유화는 풍속화이다. 특히 하층민들의 생활을 많이 그렸는데 거리의 떠돌이 소년, 빈곤한 가정생활, 돌아갈 집 없는 집시 여인 등이 모두 작품 소재였다. 그의 대표작인 〈거지 소년〉, 〈아가씨의 보모〉, 〈멜론 먹는 소년들〉을 보면 동정 어린 시선으로 그들을 표현하고 있으며 따뜻한 색조를 사용하여 인물의 심리적인 특징을 잘 부각시켰다.

▲ 교황 인노켄티우스 10세
벨라스케스 (왼쪽)

렘브란트의 초상화는 대부분 다소 과장스러운 분위기이나 벨라스케스가 그린 초상화 속 인물들은 윤곽이 뚜렷하고 입체감이 살아 있으며, 인물의 내면세계 표현에 초점이 맞춰져 있다. 그가 그린 인물들은 카라바조와 같은 광폭하고 혼란스런 표정이 아닌 평온하고도 절제된 모습인데, 이는 초상화를 그렸던 17세기 현실주의 화가들이 공통적으로 추구했던 특징이다. 이 작품은 카라바조의 최고작이라고 할 수 있다. 작품 속 인물은 매우 생동감 넘치고 개성적이며 과장되거나 미화되지 않았다.

▲ 거울 앞에 누운 비너스
벨라스케스 (오른쪽)

〈거울 앞에 누운 비너스〉는 벨라스케스의 유일한 여성 누드화이다. 작품 속에서 비너스는 관중에게 등을 보인 채 가로로 누워 있는데, 이러한 구도를 사용한 이유는 스페인 종교의 금욕주의 때문일 것이다. 리드미컬하게 표현된 작품 속 인물과 밝은 색채 등으로 봤을 때, 벨라스케스의 역대 작품 중 그의 노련미가 가장 돋보이는 걸작이다.

프랑스 미술

17세기 프랑스는 루이 14세의 시대로 일컬어진다. 이 시기 프랑스는 사회 각 영역에서 커다란 성과를 이룩하여 일약 유럽 제일의 강대국으로 부상한다. 당시에는 이성 숭배, 규범 강조, 완전한 아름다움의 추구, 장엄함을 중시하는 고전 문예사조가 나타나서 예술작품에서도 엄중함, 고귀함, 질서 유지라는 특징을 표현했다. 또한 고전석인 경향의 기장들과 걸작들이 많이 나왔다. 고전주의 미술은 17세기 프랑스 미술의 주류를 이루며 이와 더불어 바로크 미술과 현실주의 미술이 있다.

17세기 프랑스 고전주의 미술이 이룬 탁월한 성취 중 가장 크게 활약한 화가는 푸생과 로랭이다. 푸생은 고전주의 회화를 대표하는 인물로서 그의 작품은 차가

◀ 아르카디아의 목동들 푸생, 1638~1639년

17세기 프랑스 고전주의 미술은 이성 지상주의였는데, 푸생의 작품이 바로 이성적인 사유가 돋보이는 작품이다. 이는 전형적인 라파엘로풍의 작품으로 즐거움을 일절 배제하여 분위기가 심각하고 엄숙하며 장중하다. 아르카디아는 그리스 전설에 나오는 지상낙원이다. 노란색 상의에 남색 치마를 입은 여자는 아마도 영원한 자연의 화신일 것이다. 이 작품은 모든 곳에 죽음의 신이 존재한다는 것을 말해주는 듯하다. 비록 아르카디아라 할지라도 죽음은 존재하지만 결코 죽음 자체를 두려워하지는 않는다.

◀ 사비네 여인의 겁탈 푸생

푸생은 전형적인 고전주의 예술가이다. 그의 작품 속 인물은 현실이 아닌 상상 속의 인물이다. 비록 푸생은 일생의 대부분을 로마에서 보냈지만 프랑스에서도 대단한 추앙을 받았다. 그의 예술세계는 프랑스 고전예술에 지대한 영향을 미쳤다.

움을 함축하고 있으며 준칙과 질서를 추구한다. 인물의 모습은 조소처럼 견실하며 사색과 명상에 잠긴 듯하다. 푸생은 완전하고 명확하며 조화로운 구도와 인물을 탄생시키기 위해 소묘의 중요성을 특히 강조했으며, 역사화 그리는 것을 가장 신성한 사명으로 생각했다. 〈계단 위의 성가족〉과 〈아르카디아의 목동들〉에서는 장엄함과 우아한 아름다움이 느껴지며 고전 전통에 대한 그의 해박한 지식이 드러난다. 작품세계가 성숙해질 무렵, 그는 이상적인 풍경화에 심혈을 기울이기 시작한다. 〈사계〉는 4폭의 풍경화로 이루어져 있는데 푸생이 죽기 전 마지막으로 4,5년의 시간을 들여 완성한 걸작이다. 그림마다 성서 이야기를 주제로 하고 있다.

고전주의 회화를 대표하는 또 다른 인물로 클로드 로랭이 있다. 그는 자신의 모든 역량을 이상적 풍경화 창작에 쏟아 부었다. 작품 속 풍경은 이상화된 전원의 모습으로 푸생의 풍경화와 흡사하며, 풍경 속에 역사적인 인물이나 신화 속 인물을 집어넣곤 했다. 이러한 인물들은 풍경의 일부일 뿐이지만 웅장한 고전적 환상을 불러일으킨다. 〈클레오파트라의 상륙〉, 〈승선하는 시바 여왕이 있는 항구 풍경〉, 〈아폴론에게 제물을 바치는 풍경〉 등은 모두 그의 대표적인 풍경화이다.

시몽 부에는 17세기 초 프랑스의 바로크 예술을 대표하는 화가이다. 그의 그림 속 형상을 보면 〈아버지의 시간은 희망, 사랑, 아름다움에 의해서 극복된다〉, 〈평화의 알레고리〉, 〈시대 정복〉 등과 같이 환상적인 상징성을 내포하고 있다. 부에의 제자인 외스타슈 르 쉬외르는 라파엘로를 숭배하는 화가였

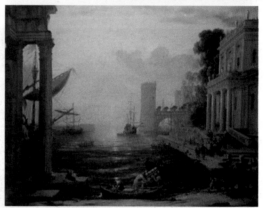

▲ 큐피드와 프시케 시몽 부에, 1626년 (위)
부에는 프랑스 궁정 내 고전주의 회화에서 가장 대표적인 인물이다. 그는 통치계급과 귀족의 취향을 맞추기 위해서 카라바조의 화풍 대신 아카데미파 화풍과 바로크 양식을 절충해 받아들였다. 그의 작품 소재는 대부분 신화와 종교 이야기이며 우의와 상징을 자주 사용하여 왕조의 영광과 통치자의 빛나는 업적을 찬양했다. 부에는 궁정 초상화 발전의 기틀을 마련했다. 루이 13세를 위해 그린 초상화를 보면, 이상적인 풍경과 휘장을 사용하여 인물을 부각시켰는데 당시 이러한 초상화가 프랑스에서 성행했다.

▲ 승선하는 시바 여왕이 있는 항구 풍경 클로드 로랭, 1648년 (아래)
로랭과 푸생은 모두 고전주의 화가이지만 서로 다른 화풍을 보여준다. 푸생의 그림은 이성적인 요소가 많아 윤곽이 뚜렷하고 구도가 안정적이지만, 로랭의 그림은 이성보다 환상적인 면에 더 큰 비중을 둔다. 그는 빛과 색의 변화를 표현하는 데 능숙했으며 윤곽은 대부분 흐릿하게 표현했다. 작품의 소재가 다양하지 않았고 주로 바다의 풍경이나 허물어진 담장, 아침 햇살과 저녁 안개 등을 즐겨 그렸기 때문에 옛 일을 추모하는 듯한 처량함이 느껴진다. 이 작품의 포커스는 인물이나 스토리가 아닌 바다의 풍경이다. 그의 그림은 훗날 카미유 코로와 터너에게 영향을 준다.

다. 그의 작품은 대부분 종교와 신화적인 내용이며 전체적으로 이성주의 정신이 내재되어 있다. 그의 전기 작품들을 보면 바로크에서 고전주의로 가는 과도기적 모습을 보이나 후기에 이르러 완전한 고전주의 작품을 선보인다. 대표작으로는 〈뮤즈들〉, 〈친구들과의 모임〉, 〈성 마틴의 미사〉 등이 있다. 17세기 중엽 이후 유명한 궁정 화가로 손꼽히는 샤를 르 브룅도 부에의 제자이다. 그의 작품은 고전주의와 바로크 예술을 아우르는 결정판이라고 할 수 있다. 그는 프랑스 건국 이후 푸생의 고전주의와 이탈리아 바로크 양식의 영향을 받아 새로운 화풍을 만들어내는 데 많은 공헌을 했다. 그의 주요 작품으로는 〈아르벨라의 전투〉, 〈십자가를 진 예수〉, 〈대법관 세귀에의 초상〉 등이 있다.

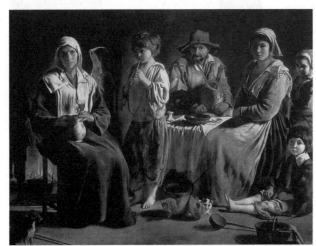

◀ **실내의 농부 가족 루이스 르 냉, 1640~1642년**
17세기 상반기 프랑스에서는 카라바조의 영향 아래 하층민의 삶을 전문적으로 표현하는 현실주의 미술이 탄생한다. 이를 계승한 대표적인 인물이 르 냉 형제이며 그 중에서도 가장 뛰어난 인물이 둘째인 루이스 르 냉이다. 그의 작품 속 인물은 장엄하고도 엄숙한 표정을 하고 있으며 웃는 모습은 거의 찾아볼 수 없다. 이 풍속화의 경우, 인물의 모습이 초상화를 연상시키는데 이는 그가 프랑스의 초상화 전통을 계승했기 때문이다. 루이스 르 냉은 혼신의 힘을 다해 성실하고 소박한 농민들의 모습을 작품 속에 담아냄으로써 농민의 생활을 반영했다.

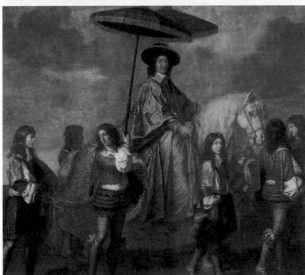

◀ **대법관 세귀에의 초상 르 브룅, 1655년**
르 브룅은 루이 14세 때 가장 유명했던 궁정 화가이다. 그는 스승인 부에처럼 아카데미파와 바로크 양식을 절충해서 회화작품을 창작했다. 그의 벽화작품은 대부분 왕조의 빛나는 역사와 웅장한 기백을 표현하고 있으며 바로크 예술의 특징을 보여준다. 그의 초상화 작품 중 대표작인 〈대법관 세귀에의 초상〉은 전형적인 귀족 행락도이다.

17세기 프랑스 현실주의 미술은 르 냉 형제와 라 투르가 대표한다. 르 냉 3형제는 모두 화가이며 그들은 작품에 17세기 프랑스의 현실생활을 반영했다. 3형제 중에서도 가장 두드러지는 작품활동을 한 사람은 둘째인 루이스 르 냉이다. 그는 카라바조의 풍속화를 열심히 연구하여 〈우유 파는 여인의 가족〉, 〈행복한 가족〉, 〈대장간의 대장장이〉 등과 같은 대표작을 남겼다. 조르주 드 라 투르는 17세기 초, 중기에 활동했던 매우 영향력 있는 현실주의 작가이다. 그는 일찍이 미술사에서 잊혀진 화가였지만 20세기에 들어서 다시 그 존재를 인정받고 알려지게 됐다. 그는 한밤중 짙은 어둠 속에서 촛불에만 의지한 채 암흑과 강렬한 빛의 조화를 이용하여 사물을 그렸다. 이는 신비감과 엄숙함을 느낄 수 있어 교회의 환영을 받았다. 〈등불 곁의 막달라 마리아〉, 〈목수 성 요셉〉, 〈탄생〉, 〈사도 베드로의 부인〉 등은 모두 라 투르의 대표작이다.

조각에 있어서는 17세기 프랑스의 퓌제가 대표적이다. 그는 베르사유 궁전에 많은 조각작품을 남겼으며, 고전주의와 바로크 양식을 모두 아울렀다. 부조인 〈알렉산더 대왕과 디오게네스〉, 군상인 〈미론〉, 〈안드로메다를 구출하는 페르세우스〉 등은 모두 웅장하며 과장스러운 동시에 격정과 환상이 충만하여 낭만주의 미술의 선구가 됐다.

17세기 말 이후에는 로코코 예술이 프랑스를 풍미했고, 점차 이탈리아에까지 확대되어 유럽 미술의 중심이 됐다.

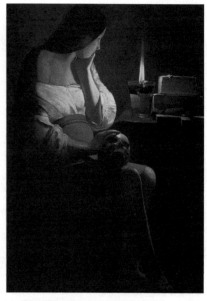

▲ 등불 곁의 막달라 마리아 라 투르, 1645년
라 투르의 종교화는 종종 소박하고 평온한 세속생활과 현지의 풍토와 인정을 반영한다. 그는 빛에 특별한 애착을 드러낸다. 낮 그림은 광선이 명쾌하고 윤곽이 뚜렷한 반면 밤 그림은 촛불이 자주 등장하고 명암의 대비가 강렬하며 작품 속 인물은 기하학적 대치를 이룬다. 바로 이 작품에서 인물의 기하학적 대치가 가장 잘 드러난다.

◀ 크로토나의 밀로 퓌제, 1671~1682년
17세기 프랑스의 조각은 회화와 마찬가지로 고전주의가 지배적인 위치를 굳건히 지키고 있었다. 퓌제는 고전주의와 바로크 양식을 모두 수용해 작품을 창조했다. 이 조각은 고대 그리스 천하장사 밀로가 사자와 악전고투를 벌이다 옷자락이 나뭇가지에 걸려 결국 사자에게 물리며 고통스런 비명을 지르는 장면이다. 이 작품은 프랑스 바로크 예술작품답게 격정과 감동이 가득하다. 또한 고전주의의 이성적 원리를 따르고 있어 인체의 비율이 정확하며 부드럽고 숙련된 창작기법이 엿보인다.

18세기 유럽의 미술

17세기의 웅장하고 장엄한 고전주의 양식은 '로코코'라는 향락주의 예술로 점차 변모되어 갔다. 이 양식은 파리에서 발생한 후 유럽 대륙으로 확산되었는데, 건축 부문에서 가장 먼저 시작된 로코고 양식은 바로크식의 웅건한 실내장식을 정교하고 우아하게 바꿔놓은 후 회화와 조각 그리고 다른 영역으로까지 확대됐다.

　'로코코'라는 말은 암석이나 조개 모양의 장식물을 뜻하는 프랑스어 '로카이유'에서 나왔는데, 후에 암석과 조개 모양의 장식물을 그 특색으로 하는 예술양식을 가리키게 됐다. 로코코 양식은 섬세함, 화려함, 오밀조밀함을 특징으로 하며 과거 엄격한 직선 대신 부드러운 곡선을, 대칭 대신 비대칭을 추구했다. 아울러 부드럽고 밝은 색채를 통해 시각적인 쾌감을 추구한 반면 정신적인 추구를 배척하고 비하했다. 회화에 있어 로코코 예술은 아카데미파의 속박과 규범에서 벗어나 자발적인 표현과 진기함을 좇았다. 형식 면에서는 외형적이고 인위적인 아름다움을 추구했으며 색채는 아름답다 못해 요염하기까지 하다. 작품의 소재는 무겁지 않고 활기차야 한다는 규칙 아래, 사랑의 속삭임과 관능을 테마로 한 작품이 많다. 그 밖에도 종교적인 것 외에 다양한 소재를

▲ 사랑을 달래는 비너스 부셰
부셰는 로코코 양식을 완벽하게 표현한 화가이다. 그는 주로 차가운 은색의 분위기 속에 순결하고 새하얀 누드의 여성이 사랑을 속삭이는 모습을 그렸으며 표현이 매우 세밀하다. 구도에서 균형미가 느껴지며 자세는 정확하고 우아하다.

◀ 소파 위의 누드 부셰
프랑스 대혁명 이전까지 궁정 예술의 주류였던 로코코 양식의 특징은 화려한 복식이다. 당시에는 궁녀를 테마로 한 작품들이 유행했었는데 주로 상상 속의 동양의 후궁을 표현했다. 몸짓과 여색으로 남자를 기쁘게 하고 침대에 나체 상태로 다리를 벌린 채 누워 있는 모습은 이국적 정취 속에서 여성의 정욕을 과장하고 있다. 부셰는 로코코의 쾌락의 미를 가장 전형적으로 표현한 화가이다. 그는 이러한 소재를 즐겨 그렸으며 섬세한 붓놀림, 명쾌한 색채, 감정적 호소 등 전형적인 로코코 양식을 보여준다.

다룬다. 비록 로코코 회화가 형식적이고 인위적인 아름다움을 추구하며 깊이
감이 부족한 것은 사실이나 다른 측면에서 보면 프랑스 회화가 종교적인 소재
에서 벗어나 특유의 경쾌함과 우아함으로 현실생활을 반영할 수 있도록 도운
결정적 계기가 됐다.

그 밖에 도자기와 유리 공예를 포함한 유럽의 소조 공예는 18세기에 들어
많은 작품이 등장했다. 새로운 공예 유형과 품종이 대거 탄생하였고 진귀한
재료를 사용하여 세심하게 만든 작품이 선보였다. 극도로 화려하고 아름다운
작품을 통해 로코코 예술이 성행하던 당시의 시대적 면모를 엿볼 수 있다. 또
한 18세기 유럽의 공예는 동양의 영향을 폭넓게 받아 동양적 정서가 넘쳤다.

로코코 양식은 처음 프랑스 궁정에서 시작되었지만 왕족과 귀족들의 심미
관에 부응하여 수많은 나라의 궁정에서 성행하기 시작했고, 결국 18세기 미술
양식을 대표하는 지배적인 위치에까지 올랐다. 유럽의 미술사상 로코코 양식
은 바로크의 뒤를 이어 등장했으며, 바로크 양식과 비슷한 면이 많은 궁정 예
술이라는 공통점이 있다. 로코코 예술의 등장은 바로크 예술이 극단적으로 인
위적인 아름다움을 추구함에 따라 나타난 필연적인 현상이다. 후기 바로크 예
술의 경향을 보면 어떤 면에서 로코코 예술의 등장을 미리 예고하는 듯하다.

▲ **사랑의 왕관 프라고나르**
프라고나르의 유화작품 속에는 감
성적 욕망과 세속적 쾌락이 숨김
없이 드러나 있다. 그는 주로 귀족
들의 교만하고 사치스러우며 방탕
한 생활을 작품의 소재로 삼았다.
그의 화풍은 세심하고도 아름답고
붓놀림은 경쾌하고 유연하며 색감
은 시원스럽고 풍부하다. 또한 외
면적 아름다움을 추구하던 18세기
흐름에 잘 부합하여 로코코 예술
을 대표하는 화가로 자리 잡았다.

◀ **이탈리아 희극 배우들 와토, 1720년**
와토의 작품 중 대부분이 궁정에서 연기를 했던 이탈리아
혹은 프랑스 출신의 배우들을 그리고 있다. 이 작품에서는
웃음을 주는 광대, 명랑한 분위기의 남자배우, 아름다운 아
가씨가 등장하여 자연스럽게 서로 시시덕거리며 장난치는
모습이 연출되어 있다. 화면 중앙에 하얀색 옷을 입은 인물
은 전문적으로 사람들에게 재미와 웃음을 주는 익살꾼이다.
화가는 장식성이 풍부한 수법을 즐겨 사용했는데 여기에서
도 화려한 색채를 이용하여 작품에 세속적인 면을 더했다.

프랑스 미술

1715년, 전제정치를 하던 루이 14세가 서거한 후 그 뒤를 이은 루이 15세는 궁정 내에서 기를 펴지 못한 채 위축되어 있었다. 프랑스 귀족 계층의 몰락과 부르주아 계급의 번창은 로코코 예술의 형성 및 발전에 밑거름이 되어주었다. 파리의 살롱과 여성의 영향력은 날로 증가했고, 루이 14세의 통치하에서 사람들의 자아의식이 극도로 고취되었다. 이러한 분위기와 맞물려 딱딱한 예절은 버려지고 경쾌하고 자유로우며 향락적인 생활이 그 자리를 대신했다. 신흥 부르주아 계급과 몰락한 봉건귀족은 하나같이 향락적인 생활을 추구했다. 사회적으로 추앙받던 로코코 양식은 예술에까지 많은 영향을 주어 18세기 초,중기를 이른바 로코코 시대라고 부른다.

와토는 로코코 초기의 위대한 화가로 프랑스 루이 14세부터 루이 15세에 이르는 과도기의 로코코 시대를 살았다. 이 시기에는 경쾌하고 장식성이 강한

◀ 제르생의 상점 간판(부분) 와토, 1720년
귀족의 입맛에 맞추기 위해 18세기에는 섬세함, 화려함, 정밀함을 특징으로 하는 로코코 예술이 탄생했다. 이 작품에서도 이처럼 변화된 특징들을 발견할 수 있다. 작품을 보면 한쪽에서 화랑 점원이 루이 14세의 초상화를 상자에 넣는데, 이는 더 이상 장엄한 고전주의 예술은 필요 없다는 것을 보여준다. 다른 한쪽에서는 귀족들이 로코코 양식의 누드화를 감상하고 있다. 이 당시 귀족들은 자신들이 풍류를 즐기는 모습을 그림으로 남겨 밀실을 장식하고 싶어했다.

◀ 시테르 섬에의 출범 와토, 1717년
와토의 초기 작품은 대부분 풍속화로 루벤스의 영향을 받아 하층민이나 낭만주의 예술가의 생활을 표현했다. 그러다가 후기에 들어서는 점차 향락만 추구하려 하는 귀족 남녀의 생활을 묘사했으며, 이는 당시 프랑스의 시대적 풍조와 관계가 있다. 하지만 와토는 호화로움만 추구하려 들었던 후기의 다른 로코코 화가들과는 분명히 다르다. 그는 귀족사회의 생활 모습뿐만 아니라 그들의 슬픔까지도 표현했던 것이다. 바로 이런 점이 작품의 가치를 높인다.

로코코 양식이 새롭게 대두되었다. 와토는 줄곧 귀족의 우아한 생활을 보여주는 작품을 제작해 '아연'으로 불리는 로코코 회화 특유의 테마와 정서를 확립했다. 그는 정신적으로 공허하고 고상한 척 문화활동을 하는 귀족 남녀와 가벼운 궁정 연애를 장식성이 강한 화려한 색채로 작품 속에 담아냈다. 그는 선을 사용하여 인물의 모습과 특징을 표현했으며 동작 또한 우아하고 아름답게 표현했다. 명암이 풍부하며 금황색, 장미색, 은백색 등을 사용하여 몽롱한 시적 정서와 호화로운 분위기를 자아냈다. 그가 그린 화려한 그림에는 강렬한 시적 느낌이 내포되어 있으면서도 상심과 슬픔의 기운이 옅게 깔려 있다. 그의 대표작인 〈시테르 섬에의 출범〉은 귀족 남녀의 행복하고 즐거운 한때를 그리고 있지만 로코코 양식과는 다른 우울한 그림자가 드리워져 있다. 또 다른 대표작인 〈제르생의 상점 간판〉은 생동감 넘치는 인물을 아름다운 색채로 가볍고 유연하게 그림으로써 뛰어난 유화기법을 선보임과 동시에 당시 귀족들의 타락한 생활을 반영한다. 유랑극단의 배우를 그린 〈이탈리아 희극 배우들〉에서 주인공은 하얀색 옷을 입고 무심한 듯 무표정한 얼굴을 하고 있지만 내면의 처량한 슬픔은 끝내 감춰지지 않는다. 와토는 이를 통해 하층민에 대한

▲ 비너스로 분장한 퐁파두르 부인
부셰
부셰는 신화를 테마로 한 여성 누드 유화에서 부드러운 필법과 선명한 색채로 아름답고 매끄러운 피부의 여성을 묘사했다.

◀ 비너스의 승리 부셰
부셰는 프랑스 왕정과 귀족들의 기호에 부응하고자 쾌락을 좇는 아름다운 여신과 남녀 간 연애 이야기를 끊임없이 묘사했다.

깊은 동정심을 표현했다.

부셰는 로코코 양식을 대표하는 화가이자 당시 회화에 가장 많은 영향을 끼친 궁정 화가이다. 그는 프랑스 왕궁의 총애를 받았으며 특히 루이 15세의 정부 마담 퐁파두르의 눈에 들었다. 궁정의 심미관에 부합하기 위해 부셰는 가벼운 쾌락을 테마로 하여 화려한 색깔과 섬세하고도 부드러운 붓 터치를 통해 화사한 장식효과의 극치를 추구했다. 하지만 그럼에도 부셰는 유화의 색채와 아카데미파의 엄격한 조형기법에 무시할 수 없는 공헌을 했다. 그는 고대 신화 중에서 러브스토리만을 취해 완숙한 기법으로 표현했는데, 이 과정에서 밝고 화사한 색채와 새로운 수법을 즐겨 사용했으며 장미색과 하늘색을 자주 이용했다. 전체적으로 차가움과 광택이 느껴지며 아름답고 가냘픈 인물과 화려한 복식이 표현되었다. 탐스럽게 아름다운 나체의 인물을 통해서 쾌락과 사랑을 좇는 그들의 생활 모습을 매우 세밀하게 묘사했으며, 구도에서는 균형감이 느껴지고 인물의 움직임은 정확하고 우아하다. 〈목욕하는 다이아나〉가 대표작이라 할 수 있다. 부셰는 신화와 여성을 테마로 한 작품 외에도 궁정 인물의 초상화 역시 많이 그렸는데 〈마담 드 퐁파두르〉가 그 대표작이다. 이 작품에서 마담 퐁파두르는 마치 한 송이 꽃처럼 산뜻하고 아름다운 색채로 풍만하게 표현되었는데 작품 전체에서 화려함과 존경심을 읽을 수 있다.

프라고나르는 부셰의 뒤를 이은 로코코 회화의 대표 화가이다. 그는 스승이었던 부셰로부터 정교한 표현기법과 아름다운 색채를 계승하고 대담한 세부묘사를 더해 회화의 느낌을 살렸다. 특히 아름답고 화려한 인물을 표현하는 데 뛰어났다. 프라고나르는 봉건귀족의 궁정생활뿐만 아니라 신흥 부르주아 계급의 향락적인 생활도 표

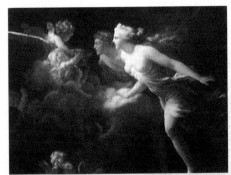

▼ **사랑의 샘 프라고나르**
이 그림은 프라고나르가 사랑에 대한 예찬을 주제로 하여 제작한 총 네 폭의 연작 중 하나로, 그 나머지는 〈그네〉, 〈사랑의 맹세〉, 〈빗장〉이다. 화가는 사랑을 추구하면서 느끼는 쾌락을 이 작품에서 마음껏 과장해서 표현했다.

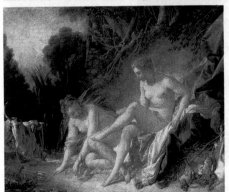

◀ **목욕하는 다이아나 부셰**
부셰는 통치자의 총애를 받았던 18세기 로코코 화가이다. 그의 사회적 지위와 그가 속한 상류사회의 영향으로 작품은 대부분 상류사회의 요구에 따라 완성됐다. 이 그림이 바로 그 대표작이다. 그는 로마 신화 속 사냥의 여신 다이아나의 이름을 빌려 상류사회가 좋아하는 나체의 여성을 묘사했다. 작품을 보면, 그림 속 배경으로 인해 여인의 몸이 더욱 밝고 아름답게 부각된다. 이처럼 명암의 대비를 약화시키고 색채의 투명성을 강화한 기법은 이후 인상파에 의해 더욱 발전한다.

현했으며, 그의 작품에서는 격정과 삶의 정취가 강렬하게 느껴진다. 대표작인 〈그네〉는 짙은 파우더 향기를 풍기는 듯한데 가벼운 풍격과 화려한 색채로 선정적이며 농염한 아름다움을 표현했다. 그러나 그의 예술이 인위적인 수식과 쾌락만을 추구한 건 아니었다. 그의 작품 속 인물들은 성격이 다양하다. 그는 세밀한 관찰과 생동감 넘치는 수법으로 작품 속에서 명랑하고 자유로운 예술적 매력을 발산했다. 또한 프라고나르는 평민의 삶 역시 관심 있게 바라봤으며 〈빈가〉, 〈세탁하는 여자〉 등 그의 작품은 생활의 정취를 잘 담아냈다. 프랑스 혁명 발발 직전의 프라고나르의 작품은 〈사랑의 샘〉과 같이 고전주의적 경향을 보여준다.

18세기 후반 프랑스에서는 로코코 양식이 날로 성행한 반면 다른 한편에서는 시민 중심의 사실주의 미술이 등장했다. 사실주의 미술은 계몽주의 운동의 사상적 영향, 즉 볼테르, 루소, 디드로 등과 같은 부르주아 계급 진보주의 사상가들이 반봉건 사상과 반귀족 문화를 목적으로 진행한 대규모 문화교육 운동의 영향을 받았다. 문화교육 운동은 신흥 자연과학과 사회과학의 전파를 핵심으로 하며, 민주와 자유라는 최고의 이상에 대한 믿음을 강화하고자 했다. 학자들은 자신들의 저서에서 몰락한 귀족들을 조롱하고 공격했으며 꾸밈을 강조하는 로코코 예술을 맹렬히 비난했다. 화려함을 추구하던 예술은 차츰 일상생활을 재현하는 예술에 자리를 내주고 자유방임적 경향을 반대했으며 자연으로 회귀하는 풍속화와 정물화가 장식적인 회화와 역사화의 자리를 대신했다. 또한 단순히 세속적인 생활을 반영하던 것에 그치던 회화는 사회적인 문제를

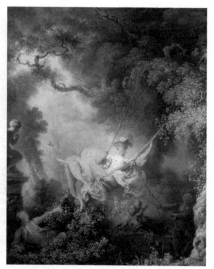

▲ 그네 프라고나르

로코코 예술은 루이 14세 통치 말기에 등장하여 루이 15세 때 유행했는데 그로 인해 섬세함, 정교함, 화려함을 그 특징으로 하는 로코코 양식을 '루이 15세 양식'이라고도 한다. 이러한 양식이 등장하고 유행하게 된 데는 두 가지 이유가 있다. 하나는 프랑스 귀족 계층의 쇠락이고, 다른 하나는 부르주아 계급의 번창이다. 스승인 부셰와 마찬가지로 프라고나르 역시 아름다운 인물과 화려한 복식을 묘사하는 데 탁월한 솜씨를 보였다. 특히 당시 상류계급의 수요에 맞춰 귀족 남녀의 애정과 유희생활을 표현했다. 그의 대표작인 이 그림은 여성의 환심을 사려는 남자의 모습과 성적 욕망을 매우 교묘하게 표현했다.

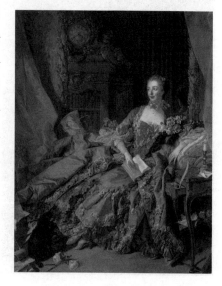

▶ 퐁파두르 후작부인의 초상화 부셰, 1758년

부셰는 마담 퐁파두르를 위해 여러 폭의 초상화를 그렸다. 이 그림은 부셰가 그녀를 위해 그린 그림 중 최고의 걸작으로 손꼽힌다. 그녀는 장식이 가득한 화려한 새틴 의상을 입고서 오리털 침대에 기대어 있는데 가슴 부위에 달린 리본 장식은 그녀의 아름다움을 더욱 돋보이게 한다.

▶ **구리 단지 샤르댕**

샤르댕의 초기 정물화는 네덜란드 화파의 영향에서 완전히 벗어나지 못했다. 그 결과 외재적 효과를 지나치게 중시하여 각양각색의 물건을 가득 늘어놓아 구도가 다소 복잡하고 색조 역시 통일성이 떨어진다. 1740년대 이후, 샤르댕의 정물화는 한층 정돈된 구도와 풍부하고 통일된 색채를 보이며 작품의 깊이도 더 깊어진다. 네덜란드의 정물화는 종종 반짝이는 그릇들을 가득 그려 넣은 반면에 샤르댕의 정물화는 구리 단지와 그 위의 사물들처럼 투박한 가구가 주로 배치되어 있어 네덜란드의 정물화와는 뚜렷하게 차이가 난다.

제시하고 도덕적인 명제를 설명하는 역할을 했다. 당시 회화에서 가장 대표적인 인물로는 샤르댕과 그뢰즈가 있다.

샤르댕은 풍속화와 정물화로 매우 유명하다. 그는 평범함 속에서 아름다움을 발견하고 표현하는 능력을 가졌으며 세밀한 관찰과 경건하고 정성스러운 태도로 일반인들의 생활과 소박한 정물을 묘사했다. 그래서 그의 작품 속에는 슬픔이나 어색한 표현이 아닌 평범하고 안정적인 생활과 사물만이 존재한다.

또한 화려한 색채와 빛나는 그릇의 사용을 최소한으로 자제하여 정물 본연의 모습을 담았다. 그는 구리 단지, 빵조각, 고깃덩어리, 계란 등과 같은 주방의 한 단면들을 즐겨 그렸다. 가능한 한 물건들을 서로 연관성 있게 표현하려 노력했으며, 덧칠기법으로 무게감과 두께감을 살렸다. 아울러 붓 터치에도 주의를 기울였고 침착하고 안정적인 색채를 사용하여 꾸밈없는 친근감을 연출했다. 이 밖에도 그는 정물화를 통해 도시민들의 생활을 담아내는 한편 풍속화를 통해 선(善), 우정, 성실, 검소 등 시민들의 미덕을 알리고자 했다. 〈식전의 감사기도〉, 〈구리 단지〉, 〈시장에서 돌아옴〉, 〈부지런한 어머니〉 등이 모두 샤르댕의 대표작이다.

계몽주의 사상의 영향을 받은 화가 그뢰즈는 회화의 힘을 빌려 부르주아 계급의 도덕적 관념을 널리 전파하고자 했고 새로운 풍격의 풍속화를 개척했다. 그의 작품에서는

◀ **시장에서 돌아옴 샤르댕**

18세기 중엽, 날로 강대해지던 프랑스 부르주아 계급은 자신들을 위한 전문 화가를 필요로 하게 되었고, 이에 따라 로코코 예술과 대립되는 현실주의 유파가 생겨나게 됐다. 이 유파를 대표하는 사람이 바로 샤르댕이다. 그의 그림 속 주인공은 귀족이나 귀부인이 아닌 평민으로서 평민들의 이상과 미학을 반영하고 있다. 샤르댕은 대량의 풍속화를 그려 주로 당시 중산층 가정의 일상생활을 보여주었다. 샤르댕의 풍속화는 루이스 르 냉의 현실주의 양식을 계승하고 발전시켰고, 밀레, 쿠르베 등을 이끌어주는 역할을 했다.

로코코식의 여성스러움이 느껴지기는 하
지만 로코코 예술처럼 궁정의 권세가들이
좋아하는 풍류적인 소재를 다루지는 않았
다. 오히려 그는 작품을 통해 교훈적 메시
지를 전달하고자 많은 노력을 기울였으며
평민들의 도덕관과 소(小)부르주아 계급
의 생활을 적극 반영했다. 이러한 작품의
소재는 대부분 그가 직접 구상하고 상상한
것일 뿐, 결코 일상에서의 관찰을 통해 얻
은 것이 아니다. 그래서인지 교훈적 메시
지를 담은 작품임에도 마치 '무언극'의 한
장면과도 같아 사실감보다는 연극처럼 가
식적인 느낌이 강하다. 대표작으로 〈깨진
물단지〉, 〈시골의 약혼녀〉 등이 있다. 말년
에 그뢰즈는 초상화 창작에 매진했다. 〈우
유를 배달하는 여인〉, 〈죽은 카나리아와

▲ 깨진 물단지 그뢰즈 (왼쪽)
그뢰즈의 예술은 계몽주의 경향을 띠고 있지만 여전히 아카데미파의 색채를 강하
게 보여준다. 구도와 인물 형상이 지나치게 이상적이고 허구라는 한계 때문에
비록 현실주의적 경향을 보이면서도 다른 한편으로 현실에서 벗어난 모습을 갖고
있다.

▲ 죽은 카나리아와 소녀 그뢰즈 (오른쪽)
죽은 새를 위해 슬퍼하는 소녀를 테마로 한 이 그림은 화가 자신이 사랑하는 소녀
를 그림으로써 이상적인 심미관과 사랑을 표현했다. 소녀는 아름답고 부드럽게 묘
사되었는데, 풍부한 색채와 유연한 붓놀림으로 얼굴과 가슴, 팔 등을 부드럽고 빛
나게 표현하여 따뜻함이 느껴진다.

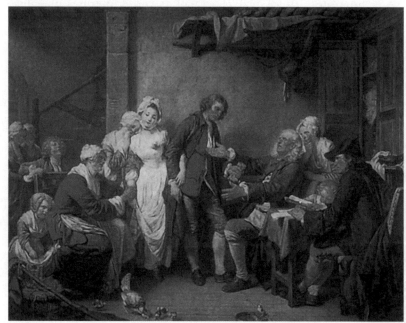

◀ 시골의 약혼녀 그뢰즈
로코코 양식이 학자들에게 맹렬한
비난을 받자 풍속화와 정물화가 장
식화와 역사화를 대신하게 되었다.
풍속화와 정물화는 자유와 방만함
대신 이성을 강조했고 아름답고 인
위적인 표현보다 자연으로의 회귀
를 중시했다. 그뢰즈는 풍속화의
새로운 장을 열었으며 도덕적인 면
을 더욱 강조했다. 그는 소재를 선
택할 때 신중을 기함으로써 평민들
의 도덕적 관념을 널리 알렸다. 하
지만 그의 작품은 지나치게 설교적
인 면에 치중하여 연극과 같은 인
위적인 장면을 연출한 감이 없지
않다.

▲ 흑인 바울**피갈**
피갈은 로코코 양식에 심취했을 뿐 아니라 이 작품을 창작할 때는 소박한 자연주의 수법을 사용했다. 이로써 당시 프랑스 평민들의 예술적 이상과 심미관을 반영하는 한편 그의 예술적 다양성을 보여주었다.

소녀〉 등과 같은 초상화는 진솔한 감정을 담고 있다. 디드로가 그뢰즈의 아동 교육용 작품을 격찬하여 18세기 그뢰즈의 명성은 더욱 높아만 갔다.

18세기 로코코 양식은 프랑스의 건축, 조각, 공예, 실내장식 등 다양한 영역에 걸쳐 많은 영향을 미쳤다. 루브르궁과 베르사유궁을 대표로 하는 궁전 건축물과 공공 건축물은 외관상으로는 고전주의적 웅장함을 보이지만 내부 실내장식은 금과 은, 유리 등으로 휘황찬란하게 장식하여 화려하게 변모했다.

보프랑은 당시 이러한 변화를 반영한 건축가로서 루이 15세 내 우아한 아름다움, 경쾌함, 생동감으로 대표되는 양식을 창조하는 데 커다란 공헌을 했다. 그는 로코코 양식의 특징을 총동원하여 수비즈 호텔의 공작부인 내실의 실내장식을 완성했다. 맑고 투명한 수정 샹들리에, 섬세하고 정교한 가구, 가볍고 고운 색채, 곡선 모양 장식과 바닥까지 닿는 대형 창 등 다양한 요소가 한데 어우러져 우아하고도 매력적인 효과를 연출했다.

이 시기에는 왕궁이나 귀족의 저택에 부조를 새겨 장식적인 효과를 주었고, 공원이나 분수, 연못에는 조각을 설치하기도 했다. 당시 유명했던 조각가로는 장 바티스트 피갈, 에티엔 모리스 팔코네, 장 앙투안 우동 등이 있다.

피갈은 마담 퐁파두르의 총애를 받은 조각가이다. 그는 마담 퐁파두르를 모델로 하여 〈사랑과 우정〉과 〈샌들의 끈을 매는 머큐리〉를 만들었다. 피갈은 로코코 양식에 충실했을 뿐만 아니라 다른 예술양식에 대해서도 연구를 게을리 하지 않았다.

팔코네의 조각작품은 18세기 프랑스 로코코 양식의 전형을 보여준다. 그가 조각한 〈겨울의 여신〉과 〈음악〉은 일찍이 마담 퐁파두르의 찬사를 받았다. 그는 여성의 나체를 우아하고 아름답게 표현하기로 유명했다. 인물의 표정과 동작이 풍부하며 젊음의 활기가 느껴지고 우아함, 섬세함, 감각적인 쾌락의 추구라는 로코

◀ 새장을 손에 쥐고 있는 아이**피갈**
이 작품은 둥글고 빛나는 얼굴의 천진한 두 명의 아이로 구성되어 있다. 피갈의 또 다른 작품 〈콩트 다르쿠르의 묘〉에는 웅대한 기백이 깃들어 있으며 인물의 동작과 표정이 과장스럽고 강렬하다. 그에 비해 이 작품은 비교적 우아하고 평온하며 가볍고 유쾌한 로코코 예술의 분위기가 느껴진다.

코 미술양식의 특징이 비교적 뚜렷이 드러난다. 대표적인 작품으로 〈사랑의 신 큐피드〉, 〈목욕하는 여인〉 등이 있다. 사상가 디드로의 추천으로 팔코네는 러시아 황녀 예카테리나 2세의 빈객이 되었다. 또한 표트르 대제를 위해 기념비적인 조각인 〈표트르 대제〉를 만들어 미술사에 길이 이름을 남겼다. 〈표트르 대제〉는 로코코 양식 특유의 아기자기하고 귀여운 모습을 뛰어넘어 신고전주 특유의 웅대한 기세가 깃든 모습을 보여준다.

18세기 후반을 대표하는 조각가는 우동이다. 그는 당시의 진보적인 사상가, 작가, 철학가, 정치가들을 위해 인물상을 조각해 주었는데, 현실주의적인 수법을 사용하여 인물의 성격, 기질, 내면세계 등을 표현했다. 대표작으로는 〈디드로 흉상〉, 〈볼테르의 좌상〉, 〈루소 흉상〉, 〈아내와 아이의 흉상〉 등이 있다. 이들 작품의 인물은 생동감 있게 표현되었을 뿐 아니라 시대를 아우르는 풍격과 면모를 보여준다. 예를 들어 〈볼테르의 좌상〉은 계몽주의 시대의 축소판이라고 할 만하다.

▼ 사랑의 신 큐피드 팔코네 (왼쪽)
프랑스 로코코 조각을 대표하는 두 명의 대가를 꼽으라면 마담 퐁파두르의 총애를 받았던 피갈과 팔코네를 빼놓을 수 없다. 로코코 양식으로 만든 팔코네의 작품은 형체가 우아하고 아름다우며 부드러운 풍격을 보여준다. 또한 작품의 정확성이 느껴지며 이상적인 경향을 띠고 있다. 그의 작품 중 대부분이 고대 그리스, 로마를 소재로 한다. 팔코네는 프랑스 조각의 우아하고 아름다운 풍격을 최고의 경지로 끌어올렸다. 젊고 활동적인 육체를 표현하는 데 뛰어났을 뿐 아니라 풍부하고 부드러운 표정을 포착하는 데도 일가견이 있었다.

▼ 볼테르의 좌상 우동, 1778년 (가운데)
우동은 당시 진보적인 사상가, 작가, 철학자, 정치가들의 모습을 본떠 작품을 만들었는데 현실주의적인 수법으로 이들의 성격, 기질 그리고 내면세계를 표현했다. 한편 유럽의 뿌리 깊은 초상화 전통은 우동이 초상 조각을 하는 데 탄탄한 기초를 제공했다. 그는 작품에서 모델을 생동감 있게 표현했을 뿐 아니라 당시의 시대적인 풍격과 면모까지도 담아냈다. 계몽주의 시대의 축소판과도 같은 이 작품에서, 두 손을 팔걸이에 올린 채 몸을 앞으로 살짝 기울인 위대한 사상가 볼테르는 날카로운 시선으로 사회의 모든 것을 꿰뚫어보고 있는 듯하다.

▼ 겨울의 여신 우동, 1783년 (오른쪽)
우동은 프랑스 로코코 시대의 마지막 조각가이자 최초의 신고전주의 작가 중 하나이다. 〈겨울의 여신〉은 프랑스 대혁명 발발 전에 창작된 작품으로 로코코 경향을 띠고 있다.

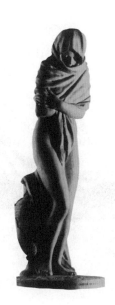

우동은 18세기 후반 프랑스의 가장 유명한 조각가이다. 그는 고전주의 기법을 융통성 있게 사용하여 인물의 안구를 생동감 있게 표현했다. 또한 로코코 예술에 반대하는 신고전주의 조각가로서, 당시의 진보적인 사상가, 정치가, 작가, 철학가 등을 위해 인물상을 조각했다. 현실주의 기법을 사용하여 인물의 성격, 기질, 내면세계를 있는 그대로 생동감 있게 표현하여 조각에 생명과 정신을 불어넣었다. 우동이 코메디 프랑세즈 프랑스의 국립극장의 홀을 장식하기 위해 창작한 〈볼테르의 좌상〉은 그의 가장 뛰어난 작품이다. 그는 이 나이 많은 비평가를 생동감 있고 장엄하게 표현했으며 그 속에 열정과 지혜를 가득 담아냈다. 그의 예술작품은 18세기 프랑스의 현실주의 인물상을 대표하는 최고의 성과물이라 할 수 있다.

1770년대 이후, 부르주아 계급에 의한 혁명의 물결이 날로 고조됨에 따라 새로운 예술적 표현이 등장했다. 도덕적 관념을 외쳐대던 작품들은 외면당한 반면, 새로운 작품을 통해 영웅주의와 시민의 투쟁정신을 강조하면서 자연스럽게 신고전주의 예술이 탄생한 것이다.

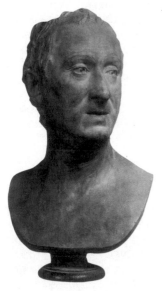

▲ 디드로 흉상 우동
적토를 사용해 제작한 이 작품은 고대 로마의 양식을 계승했으며 매끄럽고 막힘없이 분명하다. 그는 작품 소재를 처리할 때 고전 규범의 정신을 고수하면서도 현실주의 기법으로 인물의 형상, 성격, 심리를 표현했다. 이로써 그는 자신이 현실주의의 대가임을 입증했다.

◀ 비너스로 분장한 퐁파두르 부인 팔코네
이 작품은 루이 15세 시대 로코코 조각의 전형이라고 할 수 있다. 팔코네는 퐁파두르 부인을 비너스로 꾸몄는데 그녀는 반 누드 상태로 손을 뻗어 파도를 희롱하고 있고 천사 두 명이 그녀에게 기대어 있다. 팔코네의 작품은 생동감이 있고 인물의 표정과 동작이 섬세하다. 그는 마담 퐁파두르 덕분에 예술적으로 크게 성장했다.

이탈리아 미술

18세기 이탈리아의 미술은 빛을 잃은 채 예전의 명성을 회복하지 못했다. 프랑스의 로코코 예술이 유행하고 유럽 각국에 영향을 미치면서 이탈리아의 바로크 예술은 쇠락의 길을 걸었다. 국력의 쇠퇴와 국토의 분열로 인해 이탈리아는 과거 빛나던 역사에 대한 아련한 추억만을 간직한 채 세계적인 예술가와 작품을 더 이상 배출하지 못했다. 그러나 베네치아에서는 여전히 예술의 명맥이 이어지고 있었다.

이 시기 이탈리아 미술은 주로 회화와 장식미술 분야에서 눈에 띄는 성과를 보였다. 회화는 기본적으로 종교의 울타리를 뛰어넘어 소재가 신에서 인간으로 바뀌었다. 또한 초상화와 풍속화가 크게 발전했는데 로코코 양식의 영향을 많이 받아 화풍이 아름답고 화려하게 변모했다. 당시 대표적인 화가로는 티에폴로가 있다. 티에폴로의 예술 생애는 그가 유럽의 여러 궁전, 별장, 교회에 만들어놓은 벽화와 관계가 있다. 유럽의 수많은 유명 관광지 안내책자를 펴면 이 위대한 예술가의 이름이 빠짐없이 들어 있다. 티에폴로의 벽화가 있다는 이유만으로 일부 건물들은 세기에 걸쳐 이름을 남기기도 했다. 그는 이탈리아 바로크 양식의 후계자이자 로코코 양식의 개척자이기도 하다. 회화기법 면에서는 선명하고도 섬세한 색채 효과를 강조했을 뿐 아니라 바로크 양식에서 강조한 명암 위주의 표현 대신 경쾌하고 조화로우며 생기 넘치는 표현을 보여준다. 또한 능수능란하게 구도를 설정하였으며 광선을 자유자재로 사용하여 주제와는 별개로 독특하고 환상적인 분위기를 전해준다. 연작인 〈올림포스산〉은 웅대한 구도와 아름답고 선명한 형상으로 18세기 인문주의 이상을 상징하며 찬양하고 있다.

18세기에 여행이 유행하기 시작하면서 이탈리아는 교양인이라면 한 번쯤은 방

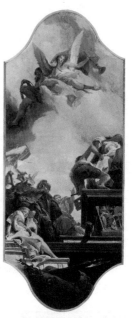

▲ 세워지는 황제의 동상
티에폴로, 1734~1735년
18세기 이후 이탈리아의 여러 화파들이 침체기에 빠져 있었던 반면 베네치아파만은 나름대로 활발한 활동을 펼쳤다. 티에폴로는 천장화와 회화, 판화 등에 두루 능통했으며 유럽에 가장 많은 영향을 끼친 베네치아파 중 한 사람이다.

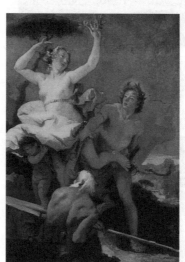

◀ 아폴로와 다프네
티에폴로, 1758년
베네치아 예술가인 티에폴로는 당시 가장 유명하고 가장 환영받는 화가였으며 바로크 양식의 계승자이자 로코코 양식의 개척자이다. 그는 풍부한 상상력과 웅대한 구도로 높은 명성을 얻었다. 이 그림의 구도는 사선을 위주로 하고 있으며, 동선이 우측에서 좌측 위쪽을 향하고 있어 인물의 움직임이 더욱 두드러진다. 또한 반(半)누드인 다프네의 모습은 밝은 색 위주로 표현하다 점점 변화를 주었다.

▼ 산타 마리아 델라 살루테 성당 과르디(위)
과르디의 풍경화 작품은 낭만주의적 색채가 강하다. 그는 빛을 훌륭하게 사용했는데 풍부한 빛의 변화를 이용하여 그림을 밝고 영롱하게 표현했다. 그의 작품에는 축축하게 물기를 머금은 베네치아의 하늘이 자주 등장하는데 간간이 구름 사이로 보이는 햇빛이 물의 도시를 따뜻하게 비추고 있다.

▼ 예수 승천일 날의 회항 카날레토(아래)
18세기 베네치아에서는 도시의 풍경을 다룬 새로운 형식의 풍경화가 탄생하여 도시의 건축물과 지역민들의 상황을 묘사했다. 이러한 풍경화는 일찍이 르네상스 시대부터 존재했으나 18세기에 이르러 괄목할 만한 발전을 이루는 한편 더욱 완숙한 모습을 보여주었다. 카날레토의 풍경화는 화풍이 소박하여 시민들의 삶과 정이 묻어나고 베네치아 지역의 특징을 고스란히 담고 있다. 그의 회화는 영국의 풍경화에 어느 정도 영향을 미쳤다.

문해야 하는 관광명소가 되었다. 이로 인해 이탈리아의 풍경화가 많이 그려졌다.

베네치아 화가인 카날레토는 여행가들에게 인기가 높았다. 그는 이탈리아의 명승고적지를 훌륭하게 묘사했는데 색채와 광선으로 유명한 장소, 건축물, 자연경관 등을 재현했다. 로마의 〈콘스탄틴 개선문〉은 그의 이러한 특징을 잘 보여주는 전형적인 작품이다. 그의 예술 풍격은 매우 정확하여 작품의 대부분이 예술창작품이라기보다 문헌자료로서 인식된다. 건축물의 전체적인 형태와 세심한 부분까지 사실적으로 표현했을 뿐 아니라 화면의 구성과 광선 처리, 나아가 인물의 움직임에 이르기까지 화가의 독창적인 예술적 구성과 훌륭한 기법이 엿보인다.

베네치아 풍경화가인 과르디는 카날레토의 도시풍경화 유파와는 동떨어진 인물이다. 그는 베네치아의 풍경화를 훌륭히 묘사하여 이름을 날렸으며 바다 풍경화, 인물 소묘화, 초상화와 폐허가 있는 풍경화 등도 창작했다. 한편 과르디는 카날레토와 달리 건축물을 정확하게 표현하기보다는 감정과 분위기 전달에 더욱 심혈을 기울임으로써 낭만적인 색채와 현실과 환상을 넘나드는 자신 특유의 풍격을 빼어나게 묘사했다. 그래서 그의 작품들은 서정적 색채가 농후하다. 이처럼 작품에서 빛 처리가 풍부하게 표현된 까닭에 후세 사람들은 그를 인상주의의 선구자로 꼽는다.

스페인 미술

18세기 초, 프랑스의 부르봉 왕조가 스페인의 봉건 정권을 장악하면서 스페인의 전제정치는 극도로 부패했다. 또한 교회가 권력을 남용하고 백성들이 가난에 허덕이게 되자 스페인의 미술 역시 침체기로 접어들었다. 근 반세기 동안 우울한 분위기를 풍기던 스페인 화단은 1780년대 고야의 출연 이후 오랜 침묵을 깨고 다시 한 번 유럽에서 주목받게 되었다.

고야는 벨라스케스의 뒤를 이은 위대한 스페인의 현실주의 화가이다. 바로크 양식의 영향을 받은 그는 양산을 든 숙녀나 부채를 쥔 귀부인 등을 즐겨 묘사했으며 동시에 민간으로부터 끊임없이 자양분을 흡수했다. 민간의 모습을 묘사한 그의 초기 작품은 생동감이 느껴지는 장식적인 화풍을 선보였다. 심지어 그 후에 그린 〈옷 벗은 마야〉와 〈옷 입은 마야〉의 경우, 바로크 양식 특유의 부드럽고 아름다운 맛이 느껴질 뿐 아니라 더 나아가 다소 인위적인 분위기까지도 느껴진다.

1789년 카를로스 4세의 명을 받아 궁정 화가가 된 고야는 1780년대부터 1790년대까지 일생 중 가장 빛나는 황금기를 구가하며 많은 걸작을 연이어 완성한다. 그는 인물의 내면세계를 매우 솔직하게 표현함으로써 인물의 내면과 외형의 완벽한 조화를 이루었다. 이즈음 그는 작품에 비평적 색채를 가미하기 시작했다. 대표작인 〈카를로스 4세의 가족〉은 전형적인 현실주의 작품이다. 그는 다른 화가들처럼 왕자의 얼굴을 미화시키려

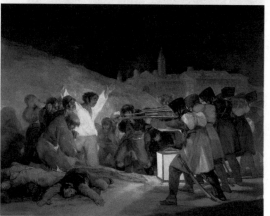

▲ 옷 벗은 마야(부분) 고야, 1800년 (위)
고야의 예술세계는 19세기 유럽의 낭만주의와 현실주의 예술 발전에 지대한 영향을 미쳤다. 그의 작품은 대부분 민족성과 시대성, 역사성을 강하게 내포하고 있다. 스페인 미술사상 여성 누드화는 극소수에 불과한데 이는 스페인의 종교재판이 허용하지 않았기 때문이다. 그런 의미에서 이 작품은 스페인의 교회와 봉건세력에 대한 일종의 도전이다.

▲ 1808년 5월 3일 고야 (아래)
대형 역사화인 이 작품은 1808년 스페인 민중이 나폴레옹의 침략에 대항했던 역사적인 사건을 보여준다. 이 사건에 대한 당시 귀족 투항파들과 고야 사이의 입장 차이는 명확하다. 고야는 비장하고도 격앙된 장면을 담은 이 작품에서 봉기 참가자를 실패자의 모습이 아닌 용감무쌍하고 두려움 앞에 굴하지 않는 영웅으로 묘사했다. 이는 적의 하수인 노릇이나 하는 나약한 귀족들과는 상반된 모습이다.

▲ **사투르누스 고야, 1820년**
고야의 작품은 벽화, 천장화, 초상화, 풍속화, 역사화는 물론 삽화, 석판화, 동판화에 이르기까지 회화의 거의 모든 영역을 망라했다. 고야 이전까지 그 누구도 이처럼 당시의 정치와 사회, 그리고 각종 사건들을 생동감 있게 연계시켜 강렬하고 전방위적으로 화폭에 담아내지 않았다. 또한 내면세계의 격앙, 동요, 우울함과 긴장을 이처럼 강렬하고 깊이 있게 표현한 작품도 없었다.

하지 않았다. 오히려 심오한 통찰력으로 인물의 공허한 영혼을 표현했으며 그들의 본질적 특성을 보여주었다. 고야는 화려한 귀족들의 겉모습으로도 감추기 힘든 그들의 오만함, 혼란스러움, 타락한 모습, 지극히 평범하고 공허한 모습 등을 매우 솔직하고 냉소적으로 묘사했다. 또한 어두운 색으로 거침없이 표현한 배경에서 질식할 것만 같은 무겁고 탁한 기운이 느껴진다. 프랑스 대혁명을 통해 혁명사상에 감화된 고야는 사회의 어두운 면을 담아내고자 '정의의 붓'을 들게 되었다. 동판 연작인 〈카프리초스〉는 생동감 넘치는 작품 속 모습을 통해 사회의 각종 추악한 모습을 파헤쳤다. 또한 〈1808년 5월 3일〉은 미술 역사상 민족 억압에 대항하고 침략전쟁의 잔학함을 고발한 작품 가운데 가장 호소력 있는 작품으로 손꼽힌다. 고야는 일생 동안 투쟁하는 자세로 자신의 예술작품 속에 생활 모습을 진실하게 담아내려고 노력했다. 또한 들끓는 열정으로 시민을 찬양하고 시대를 반영했다. 그가 말년에 완성한 동판 연작인 〈전쟁의 참상〉은 전쟁으로 인한 스페인 백성들의 고난과 침략자에 대한 스페인 백성들의 저항정신을 서로 다른 각도에서 드러낸 작품이다. 19세기에 왕성한 활동을 보인 낭만주의자들과 현실주의자들은 모두 고야의 작품을 통해 새로운 깨달음과 자양분을 얻었다.

영국 미술

영국의 미술은 사회적 지지기반이 부족한 탓에 발전이 더뎠다. 18세기 이전 영국의 화단은 줄곧 외국 화가들의 독무대였고 영국 미술이 계몽 단계였기 때문에 본토 예술가들은 대부분 유럽의 미술을 모방하기에 급급했다. 영국의 예술가들은 예술작품을 신격화된 통치자의 권력과 영광을 강화하는 수단으로 사용하지 않았고, 예술 후원자들의 사회적인 취향 역시 기본적으로 그들의 생각과 다르지 않았다. 그 결과 로코코 양식은 초상화를 제외한 다른 예술 분야에서 그 영향력이 비교적 적었다. 그러나 이 시기 호가스, 레이놀즈, 게인즈버러 등과 같은 민족 풍격을 대표하는 본토 화가들이 등장한 후 초상화, 풍속화 등에서 엄청난 활약을 하기 시작했다. 아울러 당시 영국 내에서 활동하던 외국 화가들의 자리를 대신해 나갔다. 이렇게 영국 미술은 눈부신 발전을 보이며 서양 미술사상 그 위치를 공고히 하게 되었다.

　'영국 회화의 아버지'로 불리는 윌리엄 호가스는 영국 최초로 유럽에서 명성을 떨친 민족적 특색이 강한 미술가이다. 문학적 색채가 비교적 강한 그의 작품은 사회 각 계층의 생활을 반영하며 익살, 엄숙함, 풍자 등 각종 느낌이 다양하게 담겨 있다. 〈귀족 당세풍의 결혼〉은 그의 대표작으로서 당시 영국의 몰락한 귀족과 의원직을 맡고 있는 벼락부자가 서로의 이익을 위해 자녀들을

▲ 푸른 옷을 입은 소년
게인즈버러
게인즈버러의 초상화를 보면 형식에 얽매이지 않는 인물의 자세와 위치 배정이 느껴진다. 그는 거의 모든 작품에서 부드러우면서도 아름다운 색조와 자유분방한 붓놀림으로 귀족들의 화려한 복장과 거만하고 여유 있는 자태를 묘사했다. 이 그림은 그의 대표작 가운데 하나이다.

▶ 결혼 직후 여섯 점의 연작으로 구성된 〈귀족 당세풍의 결혼〉 중 두 번째 호가스, 1743년
호가스 이전의 영국 미술은 계몽 단계였기 때문에 본토 예술가들은 대부분 유럽 미술을 모방하기에 급급했다. 18세기 영국 회화의 대표적인 인물인 호가스, 레이놀즈, 게인즈버러가 등장하여 국내에서 활동하던 외국 화가의 자리를 대신했다. 호가스의 동판화와 유화는 영국 각 계층의 생활을 반영했고 당시 사회적 폐단을 심도 있게 파헤치고 신랄하게 풍자했다. 여섯 점의 연작으로 구성된 〈귀족 당세풍의 결혼〉은 영국 사회의 신흥 부르주아 계급이 개인적 욕심을 위해 자녀들을 정략적으로 결혼시키는 당시의 세태를 풍자했다.

▶ 새우잡이 소녀 호가스, 1759년
인물의 개성을 드러내고자 노력한 호가스는 강렬한 색채와 망설임 없는 대담한 필치를 보여준다. 그의 초상화는 틀에 박힌 듯 딱딱하지 않을뿐더러 인물의 모습이 자연스럽다. 또한 인물에 어울리는 자세와 표정이 잘 표현되어 친근감을 전해준다. 그림 속의 소녀는 마치 무엇인가에 매료당한 듯하다. 밝게 빛나는 눈빛이 앞쪽을 응시하고 있으며 붉게 달아오른 두 뺨과 살짝 벌어진 입술 등이 비록 가난하지만 건강하고 활발한 인물의 성격을 표현해 준다.

정략적으로 결혼시킨다는 이야기이다. 그는 이 작품을 통해서 상류사회의 각종 추악한 모습과 이로 인해 발생하는 비극들을 폭로했다. 호가스의 초상화는 소재에서부터 표현기법에 이르기까지 외국 화가의 영향을 받지 않았으며 표현 내용도 궁정생활에 한정되기보다 하층민과 인물의 개성 표현에 더욱 많은 관심을 두었다. 대표작인 〈새우잡이 소녀〉를 보면 붓 터치가 거칠고 호방하며 경쾌하다. 이로써 가난하지만 건강하고 활발한 인물의 본질적 성격을 표현한 것이다.

18세기 후반, 레이놀즈와 게인즈버러는 영국 화단에 영향력 있는 인물로 성장했다. 레이놀즈는 고대 그리스, 로마와 이탈리아의 르네상스 미술을 추종하여 "전 세계에 미켈란젤로만 한 거장은 없다"라고 했다. 레이놀즈는 고전적 규범을 엄수하고 웅장함, 엄숙함, 경건함을 강조하는 형식주의 표현양식을 추구했다. 그가 창작한 '웅대한 풍격'의 초상화는 영국 예술에 고전주의를 응용하여 발전시킨 것이다. 또한 그는 작품 속에 인물들의 성격과 사회적 역할을 드러냄으로써 인물들에게 새로운 역할을 부여했다. 대표작으로는 〈번버리 부인〉이 있다.

레이놀즈와 달리 게인즈버러는 자연을 숭상하였고 대담한 창조활동을 벌였으며 개인적 풍격을 추구하여 낭만주의적 분위기가 강하다. 로코코 양식의 영향을 받은 그는 화려한 의복

◀ 번버리 부인 레이놀즈
주로 초상화 방면에서 두드러진 성과를 보인 레이놀즈는 대부분 상류사회의 귀족과 신사를 모델로 삼았다. 그의 작품은 바로크 예술의 영향을 받아 화려하고 장중하며 깊이 있는 심리묘사가 특징이다. 그는 '웅대한 풍격'으로 초상화를 창작했는데, 이는 영국 예술에 고전주의가 응용, 발전되어 탄생된 것이다. 그는 예술가라면 장엄하고 숭고한 소재를 추구해야 한다고 주장했고, 이러한 이유로 그의 초상화는 장엄할 뿐 아니라 역사화의 특징도 보여준다. 이 그림 속 번버리 부인도 장엄하고 숭고한 매력을 풍긴다.

을 입고 우아한 자태를 뽐내는 작품 속 인물을 섬세하고 화려한 색채로 표현했다. 또한 그의 초상화는 세밀한 붓놀림과 약한 음영을 보여준다. 〈푸른 옷을 입은 소년〉은 게인즈버러의 가장 유명한 작품이다. 그는 정확한 색채를 사용하여 소년이 걸친 푸른색 직물의 질감과 얇고 부드러운 느낌을 재현했고, 옷감의 광택 처리도 매우 훌륭하게 해냈다. 미술 평론가인 러스킨은 그를 "루벤스 이후 가장 위대한 색채 화가이다"라고 극찬했다. 게인즈버러는 초상화가이자 영국 풍경화의 창시자 가운데 한 사람이다. 그의 풍경화는 19세기 영국 풍경화의 발전을 위한 초석이 됐다. 게인즈버러는 인물을 풍경화에 삽입함으로써 초상화와 풍경화 두 방면에 재능을 유감없이 발휘했다. 〈앤드루스 부부〉만 보더라도 사람과 자연이 하나로 어우러져 사실감과 생동감이 더욱 두드러진다.

레이놀즈와 게인즈버러 외에도 이탈리아의 고전주의와 라파엘로 작품의 영향을 받은 롬니가 있다. 그의 작품 속 인물은 생동감이 넘치며 자태가 우아하나 깊이가 없고 유형화된 느낌을 준다. 롬니는 레이놀즈, 게인즈버러와 함께 영국의 3대 초상화가로 불리며 대표작으로는 〈엠마 해밀턴〉, 〈크리스토퍼 백작부인〉 등이 있다.

▲ 엠마 해밀턴 롬니

롬니는 런던에서 전문적으로 상류 사회 사람들의 초상화를 그렸는데, 대부분 인물의 우아하고 아름다운 자태를 포착한 후 미화시켰다. 그는 해밀턴 부인을 모델로 하여 많은 초상화를 남겼으며 하나같이 매우 유명해졌다. 롬니는 5년이라는 시간 동안 해밀턴 부인을 연구하며 그녀의 다양한 자태와 표정을 묘사했다. 작품을 보면 조금 화가 난 듯 두 눈을 동그랗게 뜬 채 쳐다보는 엠마 해밀턴의 모습에서 우아한 아름다움이 느껴진다.

▶ 앤드루스 부부

게인즈버러, 1748년

게인즈버러의 초상화는 로코코 화풍의 영향을 받아 화려한 옷을 입은 인물들이 우아한 자태를 뽐내고 있으며 개성이 두드러진다. 이 작품에서 그는 인물을 풍경 속에 배치하는 등 풍경화와 초상화 두 방면에서 재능을 마음껏 발휘했다. 또한 인물과 자연이 하나 되어 사실감과 생동감이 더욱 두드러지는 이 작품은 영국 신(新)풍속화의 탄생을 여실히 보여준다. 그의 작품 속 풍경은 자연친화적이며 이후 터너와 커스터블의 풍경화의 초석이 되었다.

러시아 미술

17세기 말 이전의 러시아 예술은 줄곧 비잔틴 양식의 영향을 받아 종교적인 벽화와 성화가 주를 이루었다. 때문에 예술과 생활 및 사회 간에는 별다른 관계가 존재하지 않았고, 따라서 예술에서 민족적 특색이나 개성적인 풍격이 나타날 리도 만무했다. 18세기 표트르 대제의 개혁으로 러시아는 자본주의의 길로 나아가게 됐고 종교의 속박에서 벗어나게 된 예술은 날로 발전했다.

초상화와 더불어 로코코 양식과 고전주의 회화가 계속해서 러시아로 전해졌고, 18세기 중엽 러시아가 만든 미술 아카데미에서는 유럽 사람을 초빙하여 고전 회화를 전수했다. 초상화가 주요 장르였던 18세기 초, 러시아에서도 초상화가 빠른 발전을 보였다.

니키틴은 러시아 민족 초상화의 기초를 다졌다. 그는 유럽의 유화기법과 러시아 화풍을 결합시켜 인물의 개성적 특징과 대상의 질감을 표현하려 노력했다. 그의 작품은 생동감이 넘치고 간결하고 세련된 맛이 느껴진다. 대표작으로는 〈표트르 대제의 초상〉, 〈아타만상〉, 〈영상 위의 표트르 대제〉 등이 있다. 니키틴과 같은 시대를 살았던 화가 마트베에프의 초상화를 보면 인물의 자세가 자연스럽고 성격이 사실적으로 묘사되었다. 두 사람이 등장하는 〈화가와 아내〉는 다부져 보이는 인물을 조화롭고 통일감이 느껴지는 색조로 표현함으로써 화가의 비범한 재능을 보여준다. 화가 안트로포프의 초상화는 웅대하고 과장된 바로크 양식을 보여준다. 대표작으로는 〈표트르 3세〉가 있다. 또한 그는 〈이즈마이로바〉, 〈루체프〉, 〈캐서린〉 등 러시아 여인의 초상화도 잇따라 내놓았다.

18세기 후기, 자본주의와 개성을 존중하는 사상이 싹트기 시작하

▲ 표트르 대제의 초상 니키틴, 1722년
18세기 초, 러시아 제국에서 업적을 세운 인물에 대한 숭배 사조가 일어나면서 유화 초상화가 발전의 호기를 맞게 되었다. 표트르 시대 때에는 지속적으로 화가들을 유럽에 파견하여 초상화 기법을 배울 수 있도록 장려했다. 니키틴은 이러한 시대적 분위기 속에서 가장 먼저 외국에 파견돼 초상화를 공부한 화가 중 하나이다. 그는 부피감과 공간감을 전달하고자 노력했으며 이를 위한 고도의 표현기법을 보여주었다. 이러한 그의 표현기법은 평면감을 중시하는 러시아 정통 성화와는 큰 차이를 보인다. 이 초상화는 표트르 1세를 위해 제작되었지만 작품 어디에서도 왕권을 상징하는 표식을 찾아볼 수 없고, 매우 간결하고 세련되면서도 소박한 느낌을 준다.

◀ 넬리도바 레비츠키
1770년대 중엽, 레비츠키는 상트페테르부르크 귀족 여학교의 학생들을 위해 대형 초상화 연작을 제작했다. 이 작품은 총 7점으로 이루어진 연작 가운데 한 점이다. 레비츠키는 작품 속 인물을 매우 사실적으로 표현하는 동시에 화려한 복식과 대형 악기가 놓인 배경을 섬세하게 묘사하였다. 그의 연작은 19세기 말 대형 초상화 창작의 귀감이 되었다.

면서 초상화가 매우 각광받았으며 인물 고유의 특징만을 잡아 묘사
하는 화가들이 등장했다. 로코토프의 작품은 러시아 초상화가 새로
운 단계로 접어들었음을 보여준다. 그의 초상화는 부드럽고 세밀하
다. 인물의 개성을 잘 표현했고 서정적인 수법을 사용했으며 섬세한
색채의 변화를 보여준다. 대표작으로는 〈붉은 드레스를 입은 어느 여
인〉과 〈노보실체프〉 등이 있다. 레비츠키는 18세기 후기의 러시아 초
상화가 가운데 가장 많은 업적을 세웠고 과감한 혁신을 시도했다. 그
는 한층 더 깊은 내면의 진심을 포착하여 초상화를 그렸는데 이로써
초상화의 표현 언어가 더욱 풍부해졌다. 레비츠키는 굉장히 풍부한
색채를 사용해 인물의 개성을 명확히 그려냈다. 대표작으로는 〈예카
테리나 2세〉, 〈데미도프의 초상〉 등이 있다.

그의 제자인 보로비코프스키는 일상에서 흔히 볼 수 있는 평범한
사람들을 묘사했는데, 특히 인물의 자연스런 표정을 포착하는 데
뛰어났다. 색조가 온화하고 부드러우며 작품은 전체적으로 감상적
인 분위기를 풍긴다. 대표작으로는 〈로푸히나의 초상〉, 〈겨울〉 등
이 있다.

러시아에서 고전주의는 유럽보다 한 세기 늦게
회화에 영향을 미쳤다. 18세기 초중반에 비록 영
향력은 미미했지만 고전주의로 인해 러시아의 예
술은 풍부해졌고 구도와 소묘에 대한 규칙과 분석
이 강화되면서 회화에 주제성이 나타났다. 로젠
코는 누구나 인정하는 유명한 고전주의 대표 화가
이다. 그가 그린 〈블라디미르와 로그네다〉는 처음
으로 러시아 민족사에서 소재를 취한 18세기 작
품이다.

▲ **블라디미르와 로그네다 로젠코, 1770년**
러시아의 고전화파는 18세기 초기에 탄생했다.
예카테리나 2세 때 유럽에서 받아들인 고전적인
아카데미 회화는 러시아에서 뿌리를 내리고 성
장했다. 또한 지속적으로 러시아 전통 문화와 현
실생활 속에서 자양분을 섭취하여 차츰 러시아
만의 독특한 특색을 갖춘 러시아 유화를 형성했
다. 일찍이 파리와 로마에서 공부했던 로젠코는
서유럽의 바로크와 고전주의 예술의 영향을 받
았다. 〈블라디미르와 로그네다〉는 러시아 민족
사에서 소재를 취해 완성한 작품이다.

▶ **로푸히나의 초상 보로비코프스키**
레비츠키의 제자였던 보로비코프스키는 여성의 초상화를 잘 그렸다.
그의 작품 속 여성들은 아름답고 화려하면서도 단정한 현모양처의 노
습으로 달콤하고 환상적인 분위기 속에 존재한다. 이와 다른 스타일의
작품도 그렸는데, 자연스럽고 조화로운 분위기 속의 평범하고 소박한
여성들을 종종 볼 수 있다.

▲ 로모노소프상 슈빈
18세기 중후반 러시아를 다스렸던 예카테리나 황녀는 예술에 대한 사고가 깨어 있었다. 그녀의 이런 진보적인 성향 덕분에 러시아는 우수한 조각가를 대거 배출했다. 이 가운데 슈빈은 인물 조각만을 전문으로 하는 예술가로서 그의 작품 중 대부분이 흉상으로 제작되었다. 대리석, 청동, 석고 등 다양한 재료를 사용하여 제작한 인물 흉상은 세밀하고 정확하며 질감이 풍부하다. 그의 조각작품에는 인물의 나이, 성별, 얼굴 표정 및 사회적인 특징들이 잘 표현되었다.

러시아 초상화의 발전은 일찍이 조각의 성취로 이어졌다. 유명한 러시아 조각가인 슈빈은 유럽의 조각가들을 본받는 동시에 민족 예술에서 자양분을 흡수해 러시아 현실주의 조각예술 발전에 크나큰 공헌을 했다. 그의 작품은 대부분이 대리석으로 만든 입체 흉상으로서 인물의 특징을 전체적으로 충분히 드러냈다. 대표작으로는 〈로모노소프상〉이 있다.

프랑스의 고전주의 예술이 성행함에 따라 역사적인 소재와 신화적인 소재가 다시 한 번 붐을 일으켰다. 이 시기에 프랑스 조각가인 팔코네가 창작한 기념비적인 조각 〈표트르 대제 기마상〉은 러시아 미술사상 빼어난 조각작품이다. 이 청동기마상의 표트르 대제의 모습은 머리 위에는 화관을 쓰고 있고 몸에는 전포장수가 입던 긴 옷을 두르고 있어 러시아 국민을 이끌고 미래를 향해 나아가는 호방한 기개가 돋보인다.

▶ 표트르 대제 기마상 팔코네
팔코네는 대표적인 로코코 조각가이지만 이 작품은 신고전주의 양식에 맞게 제작됐다. 표트르 대제는 18세기 러시아의 유명한 군주인데, 팔코네는 계몽주의의 정신에 입각해 표트르 대제를 조각했다. 그는 간결한 수법을 대담하게 사용하여 주요 동세만을 잡아냄으로써 기념비적인 조각으로서의 그 목적과 효과를 충분히 살렸다.

아시아

중국 미술

중국 문화는 포용력과 유연성이 강해 이질 문화의 침입에도 그들의 고유한 정신세계를 잃지 않았으며, 미술 역시 겸용과 포용이라는 독특한 특성을 가졌다. 바로크 양식이 르네상스 미술을 대신하여 유럽을 휩쓸고 있을 즈음, 만주족이 중원으로 들어와 중국의 마지막 봉건왕조인 청(淸) 왕조를 세웠다. 명(明)조에서 청조로의 변화는 단순히 이민족의 침입에 의한 결과라는 점을 넘어, 문화의 충돌과 융화라는 커다란 변혁을 일으켰다. 원(元)과 명을 계승한 청의 회화를 살펴보면, 문인화가 점차 화단의 주류를 이루었고 산수화와 수묵사의화가 성행했다. 문인화 사상의 영향 아래 더욱 많은 화가들이 필묵의 정취를 추구하게 됨으로써 그 형식이 더욱 다양해졌고 여러 파벌들이 생겨나게 되었다. 중국 역사상 일찍이 이때처럼 많은 파벌이 난립하며 서로 치열하게 경쟁

▶ 방황공망부춘산거도 왕원기 (왼쪽)
누동파는 청나라 초기 정통파 회화의 중요한 파벌로서 왕시민이 파벌을 형성했고 그의 손자인 왕원기가 핵심 인물이다. 왕원기는 당시 조정과 재야에서 실력을 인정받고 있었으며, 건필과 마른 먹을 자유자재로 사용했다. 왕시민과 왕감, 왕원기는 문인화풍에 빠져 작품을 모방하고 제장했는데, 특히 왕원기는 준법에 뛰어났던 황공망을 신성시했다. 왕원기는 '생소함(生)'과 '익숙함(熟)' 사이에서 작품을 만들어야 한다고 주장했다. 또한 회화의 '개합(開合)', '체용(體用)', '용맥(龍脈)', '기세(氣勢)' 등에 대해 매우 훌륭한 지론을 폈다.

▶ 방이당산수도 왕시민 (오른쪽)
사람들의 의식 속에서 자신의 정통적 지위를 공고히 하고 싶어하던 만주족 통치자는 동기창 화파의 영향력을 이용하여 그들로 하여금 더욱이 훌륭한 문화대변인으로서의 역할을 하게 했다. 청 초기 정통파는 조정의 중시를 받았으며 백여 년에 걸쳐 청초의 화풍을 지배했다. 그들은 임고臨古, 옛 선인들의 작품 중 좋은 것을 가려서 모각하여 선인들의 작품으로부터 기법 등을 배우는 것를 중시했고 특히 원의 필묵을 숭상했다. 정통파의 우두머리 가운데 하나인 왕시민은 산수를 그리는 데 있어 동기창, 진속유 등과 자주 왕래하거나 의견을 교환하지 않았다. 초기 그의 필묵은 정밀하고 깔끔하고 아름답다. 그러나 말년에 가서는 점차 옛사람들의 풍격을 좇아 모사했다.

했던 적도 없었다.

청대 회화의 발전사를 살펴보면 크게 초기, 중기, 말기로 나누어볼 수 있다. 초기에는 사왕(四王)화파가 화단의 주요 위치를 차지했으며, 강남에는 '사승 (四僧)'과 '금릉팔가'를 대표로 하는 창신파가 있었다. 청대 중기에는 사회와 경제의 번영과 서양화에 대한 황제의 관심으로 인해 궁정 회화가 커다란 발전을 거듭했다. 그러나 양저우에서는 '양저우팔괴'를 대표로 하는 문인화파가 나타나 창조성을 강력하게 주장했다. 말기에는 점차 상하이의 '헤파'와 광저우의 '영남화파'가 영향력 있는 화파로 성장해 갔고, 수많은 화가와 작품이 대량으로 쏟아지면서 근현대 회화 창작에 영향을 주었다.

세조 순치부터 강희 연간1644~1722년까지의 청대 초기 회화와 강희 말년부터 가경 연간1722~1795년까지의 중기 회화, 강희 이후의 회화의 변천사는 다음과 같다.

청 초기, 황실의 지지하에 사왕화파는 화단의 정통파가 됐다. '사왕'은 왕시민, 왕감, 왕휘, 왕원기를 가리키며 조정과 재야에서 인정을 받았던 대표적인 인물들이다. 그들은 동기창의 필법을 계승했으며 옛 형식을 따르는 의고(擬古)를 중요하게 생각했다. 또한 필묵의 정취와 공력이 들어간 기교를 중시

▲ 장목공선관도 왕감 (왼쪽)
'사왕'은 옛것을 모방하는 데 특출했던 네 명의 산수화가 왕시민, 왕감, 왕휘, 왕원기를 가리키며, 이들은 명나라 말기와 청나라 초기에 걸쳐 강남 지역에서 활동했다. '사왕'의 산수화는 주로 동기창의 영향을 받았으며 원대 명가들의 화풍을 전승했다. 대부분 황공망을 추종하였으며, 옛것으로부터 화법을 본받았고 작품을 만들 때 그 내력과 출처를 중시했다. 청록산수화에 능했고, 중년에는 부드럽고 자연스러운 필법을 구사하다 말년에 들어 날카롭게 변했다. 그리고 의고를 잘했는데 특히 동원과 거연의 작품을 즐겨 모방했다. 그의 화풍은 웅건하면서도 소박하고 필묵이 우아하고 세련됐으며 세밀하다. 청록산수화는 지나침이 없으며 준법은 가히 절묘한 경지에 이르렀다고 할 수 있다.

▲ 추림서옥도 왕휘 (오른쪽)
왕시민과 왕감의 문하생이었던 왕휘는 산수화에 뛰어났다. 남종화의 필묵 기법을 사용하여 북종화를 그림으로써 남종화와 북종화의 기법을 절충하였으며 독립적인 한 파를 이루었다. 왕휘는 사왕 중에서도 전문적으로 옛 명인의 작품을 모사하였으며 공력이 깊고 다양한 면모를 보여주었다. 말년에 화풍이 변하여 세련되며 힘이 느껴지고 청대 미술사상 가장 영향력 있는 '우산파'를 형성했다. 이 그림은 채색 회화로서 예술적 풍격이 높고 수려하며 우아하고 화려한 색채를 사용했다. 그림의 왼쪽 상단에 "강희 경인년 초겨울에 황학산초중국 원나라의 유명한 화가 왕몽의 호의 〈임옥도〉를 모방했다. 경연산인왕휘의 호 왕휘"라고 적혀 있고 그 뒤에 '왕휘의 인장', '경연산인 79세'라고 각각 찍혀 있다. 그 외에도 화가의 인장 및 수장인이 찍혀 있다.

했고, 특히 건필물기가 거의 없는 마른 붓을 말하며 이런 상태에서 먹을 찍어 발라 사용함과 마른
먹을 이용하여 뛰어난 작품을 남겼으나 내용의 생명력이 부족했다. 한편 왕시
민은 모방을 통해 백가(百家)의 필묵을 배우고자 했으며 황공망의 작품이 지
닌 오묘함을 깊이 이해했다. 무엇을 모방하여 만든 작품인지를 제목에 밝혔으
며 대표작으로는 〈방북원산수도축〉 등이 있다. 마찬가지로 모사에 능했던 왕
감은 화풍이 웅대하면서도 순박하고 필묵이 정밀하고 우아하다. 왕희는 왕시
민과 왕감의 문하생이었으며, 남종화의 필묵 기교를 이용하여 북종화를 그려
일가를 이루었다. 왕원기는 왕시민의 손자로 그의 필묵은 외재적인 숙련성보
다 내재적인 함축성을 추구했다. 그가 그린 〈방황공망산수도〉는 필묵이 세련
되고 웅건하며 소박하고 중후하다. 비록 황공망의 흔적을 모방하긴 했지만 자
신만의 정서를 담고 있으며 창조성이 두드러진다.

　　왕시민에게 그림을 배웠던 오력은 정통파로서 자신만의 작품세계를 구축했
으며 산수화에 뛰어났다. 초년의 작품은 대부분 원대 명가들의 고풍스런 화풍
과 매우 비슷하며, 청신하고 수려하다. 비록 옛것을 힘써 모방했지만 곳곳에
서 독창적인 기풍이 느껴진다. 그가 그린 산들을 보면 대부분 빛을 받는 부분
의 산석(山石)을 준법峻法, 동양화에서 산, 암석, 폭포, 나무 등의 입체감을 표현하기 위해 가벼운 필

▶ 석양추경도 오력 (왼쪽)
오력은 청대 화단에서 산수화로 유명세를 날렸다. 그는 옛사람들의
전통을 융합하고 변화시키는 가운데 점차 자신만의 풍격을 형성해
나갔다. 그의 작품에는 북방 산수화의 굳세고 웅대한 기백과 남방 산
수화의 우아하고 중후하며 질박한 정취가 담겨 있다. 그의 그림은 운
수평의 작품처럼 깊고도 오묘하나 오력의 작품이 세밀하게 묘사된
반면 운수평의 작품은 좀 더 자연스럽고 대범하여 작품에서 두 사람
의 서로 다른 면모가 드러난다.

▶ 금석추화도 운격 (오른쪽)
운격의 화조화법은 북송 서숭사의 '몰골법'을 본받았는데, 몰골법이
란 묵필을 사용하여 윤곽선을 그리지 않고 묵이나 색을 사용하여 선
염하는 것을 말한다. 그가 그린 화초의 종류는 매우 다양하며 그의 화
조화는 일관되게 진실감과 생동감이 넘친다. 화폭에서 빛의 감각을
느낄 수 있다는 점 때문에 귀족들이 하나같이 그를 찾았고, 덕분에 수
많은 추종자도 거느렸다. 그 결과 '상주파'는 청대 화조화를 주도하
게 된다. 이 그림은 주로 몰골법과 구륵법형태의 윤곽을 선으로 먼저 그리
고 그 안을 색으로 칠하여 나타내는 화법을 같이 사용했다. 인위적인 선으
로 표현 대상을 규정짓지 않고 자연스러움을 최대한 살림으로써 미
묘한 생명력을 전달하고 있다.

◀ 황매송석도 홍인 (왼쪽)

청 초기, '사왕'과는 다른 길을 가는 화가들이 등장했다. 정치적으로 청조에 비협조적이었던 그들은 예술적으로도 전통적인 형식에 진실한 사상과 감정을 부여하고자 했다. 홍인은 시, 서예, 그림에 모두 정통했으며 특히 산수화, 매화도 등 그림으로 세간에 이름을 알렸다. 옛 선인들의 정신을 본받으면서도 기존의 정형화된 패턴에 사로잡히지 않았던 그는 천지와 자연의 모습을 있는 그대로 본받아야 하며 개성과 자연스런 필묵을 추구해야 한다고 강조했다.

◀ 추창취능천도 곤잔 (오른쪽)

산수화에 뛰어났던 곤잔은 거연, 미불부자, 원사가 등의 화법과 동기창의 정신을 본받았다. 호는 석계로 석도와 함께 '이석'으로 불렸으며, 전정규와 함께 '이계'로도 불렸다. 건필을 사용하여 준법을 잘 구사했고 가볍고 건조한 필묵으로 웅대한 기백과 높은 경지를 보여줬다. 전경산수화인 이 그림은 겹겹이 포개진 산 속으로 굽이쳐 흐르는 물줄기들을 선명하게 표현하고 있다. 또한 풍경의 전체적인 분위기를 부각시키려 노력했으며 화폭에는 기품이 넘친다.

치로 주름을 그리는 화법으로 표현하여 명암과 흑백의 대비를 부각시켰다. 그는 송대와 원대의 필법을 모범으로 삼았으며 명대 화가인 당인의 장점을 받아들여 스스로 하나의 양식을 이루었다.

청 초기의 정통파는 산수화 외에도 운격을 통해 생동감이 느껴지는 화조화를 새롭게 개척했다. 운격은 서숭사의 몰골법과 명대의 화조화에 사용된 사의필법(寫意筆法)을 융합했으며 경쾌한 붓놀림을 자랑한다. 또한 우아하고 아름다운 색채를 사용하여 매우 세밀한 회화를 그렸으며 격조가 약동하는 듯하고 화폭에서는 빛의 감각이 느껴진다. 수많은 궁정의 귀족들과 조야의 명사들 그리고 명문 규수들이 모두 그의 풍격을 다투어 모방했다.

동시에 강남 지역에서는 개성과 창조정신으로 무장한 화가들이 등장했다. 주로 명대의 유민이었던 그들은 정치적으로 청조와 협력할 수 없었고 예술적으로도 북방의 '사왕'과는 판이하게 달랐다. '청초사승(淸初四僧)'으로 불렸던 홍인, 곤잔, 석도, 주탑은 주관적인 감정을 묘사해야 한다고 주장했다. 개성이 강했던 그들은 예술적으로도 한 가지 격식에 얽매이지 않았으며 독특함과 참신함을 보여주었다.

홍인은 예찬의 영향을 가장 많이 받았으며 도가사상으로 인한 원대의 은일

▶ 하압도 주탑 (왼쪽)

주탑은 명 황실의 후예이다. 산수화와 화조화에 공을 들였으며 우의적인 기법을 활용하여 망국의 한을 자주 담았다. 그의 화풍은 간결하고 세련되며 웅건하고 기이하다. 가장 높은 평가를 받는 것은 화조화이다. 작품 속 물고기와 새는 강직하고 눈 부위를 다소 과장되게 표현하여 눈을 치켜뜬 채 사람을 백안시하고 있다. 그의 산수화는 동기창의 영향을 많이 받았지만 필묵의 형식과 구도를 새롭게 하여 회화의 풍격을 달리 했다. 이처럼 '사왕'은 하나같이 동기창의 작품을 모범으로 삼되 자신의 개성을 가미해 재해석했다.

▶ 세우규송도 석도 (오른쪽)

석도의 회화는 높은 경지를 보여주는데 그 중에서도 특히 산수화가 뛰어났다. 그의 산수화는 하나같이 자유분방하고 웅위한 필묵을 자랑하며 다양한 구도를 보여준다. 이 그림은 석도의 개성이 잘 드러난 작품으로 삼첩양단(三疊兩段)의 구도를 사용했다. 여기에서 삼첩이란 땅, 나무, 산을 가리키며, 양단이란 경물은 아래에 위치하고 산은 위에 위치함을 일컫는다. 이 같은 구도의 정형화는 지금껏 누구도 제시한 적 없던 새로운 시도였다. 그는 또한 난, 대나무, 꽃, 과실 등을 주제로 하여 훌륭한 작품을 많이 남겼으며 자유분방한 정서를 보여주어 이후 양저우 화풍에 직접적으로 영향을 미쳤다.

사상을 따랐다. 그의 작품은 강직한 직선이 돋보이며 필법에 힘이 있다. 그가 그린 황산은 거대하고 기이한데 송대 회화와 비슷하면서도 원대 회화의 담백함이 느껴진다. 그의 작품인 〈황산도책〉은 100여 개에 달하는 명소를 예술작품으로 재현한 것으로 하나같이 새로운 규칙들을 담고 있다.

곤잔은 다른 세 명과 달리 명이 멸망하여 출가한 것이 아니다. 하지만 그가 출가한 지 10여 년이 지난 후 국난이 닥치면서 그의 작품세계에도 분명한 변화가 생겼다. 그의 운필은 풍부한 함의를 드러낸다. 또한 풍경의 전체적인 분위기를 부각시키려 노력했으며 화폭에는 기품이 넘친다. 옛사람들은 그의 회화를 가리켜 "신랄하며 고아하고 고풍에 매우 가깝다"고 일컬었다. 그러나 운필과 필묵에서 모두 관용적인 규칙에 치중했기 때문에 다른 세 명의 승려에 비해 개성적인 면모가 떨어진다.

주탑은 명 황실의 후예이다. 작품에 망국의 아픔을 자주 담았으며 극도로 간결한 필묵을 사용하여 상징성이 두드러진 우의적인 회화를 남겼다. 화풍은 간결하고 세련되며 웅건하고 기이하다. 가장 높은 평가를 받는 것은 화조화이다. 그의 작품 속 물고기와 새는 강직하고 눈알이 모두 위를 향하여 사람을 백안시하는 듯 다소 과장되게 표현되었는데 주탑은 이를 통해 격앙되고 답답

▲ **사생화첩 주탑**
주탑은 자유분방한 필묵을 잘 구사하여 작품 전반에 웅대한 기운과 자유로움이 넘친다. 대형 작품이든 소품이든 질박하면서도 호쾌하며 밝고 빼어난 풍모를 자랑한다. 구도에 있어 낡은 틀에 얽매이지 않고 불완전한 가운데서 완전함을 추구했으며, 단순하면서도 함축적이어서 고졸하면서도 청신한 풍격을 형성했다.

한 자신의 심정을 표현한 것이다. 〈공작도〉는 그의 이러한 작풍을 여실히 보여주고 있다. 그러나 이렇게 독특한 작품은 소수이며 대부분은 심오한 속뜻을 담고 있다. 〈하석수금도〉와 〈하상화도권〉에서 보듯 그는 선(禪)의 영향을 받아 끊임없이 생각하지 않으면 안 되는 도형부호로 시각적인 형상에 변화를 주었다.

석도는 후세 사람들에 의해 '도제'라 불렸다. 주탑과는 달리 왕권의 교체와 박탈된 황실에서의 지위 때문에 사상적 모순에 빠지거나 의기소침해하지 않았다. 그는 한곳에 정착하지 못하는 떠돌이 생활과 산천만물에 대한 남다른 애착 덕분에 대자연을 충분히 느끼고 누구보다 세밀하게 관찰할 수 있었다. 그의 산수화는 하나같이 필묵이 웅위하고 형식에 얽매이지 않는 새로운 구도를 보여준다. 또한 점태동양화에서 이끼를 표현하기 위해 찍은 점의 변화를 이용하여 더욱 풍부한 표현력을 나타냈으며 진하고 연한 점들을 교차시켜 흩뿌림으로써 자유분방한 구도를 형성했다. 대표작으로는 〈수편기봉도〉, 〈세우규송도〉 등이 있다.

이 밖에도 난징 지역에는 청을 멸하고 명을 복원시킨다는 반청복명(反淸復明)을 주장하는 유민 화가들이 운집했는데 그들은 산속에 은거하며 시화를 지어 서로 주고받았다. 풍격은 각기 달랐지만 비슷한 예술적 정취를 담고 있어 지방색이 강한 화풍이 형성되었다. 그들은 굳이 깊이 있는 작품을 만들기 위해 애쓰지 않았고, 그저 즐기기 위한 수단으로 작품활동을 했다. 또한 유유자적한 화폭의 분위기를 연출하기 위해서 고심하기보다는 심신 수련의 일환으로 작품을 창작했다. 그들은 분명한 개인적 색채를 추구했고 세인들의 심미관에 관심을 두기보다는 주체적 정신을 표현하기 위해 노력했다. 이들 가운데 공현, 번기, 고령, 추철, 오굉, 엽흔, 호조, 사손을 '금릉팔가'라 불렸으며 금

▶ **섭산서하도(부분) 공현**
공현은 훌륭한 산수화를 선보였으며 동원, 거연 등의 필법을 본받아 새로운 파를 형성했고, 작품은 대부분 진링지금의 난징일대의 수려한 자연풍광을 소재로 하고 있다. 그의 예술관은 석도와 비슷하며 무조건적인 의고를 반대했다. 또한 회화를 창작함에 있어 대자연과 음양의 이치를 따라야 한다고 주장했다.

룽팔가의 수장격인 공현이 가장 큰 성취를 이루었다. 그는 적묵법(積墨法)에 능통하여 산석과 수목을 대부분 여러 번 덧칠하여 표현했고, 진한 먹색과 강렬한 대비를 좋아하여 '흑공'이라 불렸다. 〈천암만학도〉가 가장 대표적인 그의 작품이다. 이 외에도 그는 '백공'으로 불리는 화풍도 보여주었다. 〈목엽단황도〉에서 보듯 시종일관 건필(乾筆)과 담묵(淡墨)을 사용하였고 진한 색과 점태를 가능한 한 자제하여 우아하고 명려한 느낌을 살렸다.

건륭, 가경 연간 궁정 회화는 활발한 활약을 보여주며 내용과 형식이 모두 다채로워졌다. 그러나 이러한 작품은 뒤이어 나온 현대 회화에 밀린 데다 궁정 깊숙한 곳에 자리 잡고 있어서 외부인의 입에 오르내리기 힘들었다. 그래서 궁정 회화는 상당히 오랜 기간 동안 미술사적으로 관심을 끌지 못했다. 하지만 개중에는 기록으로서의 가치를 지닌 작품과 중국과 서양의 화풍이 절묘한 조화를 이루는 예술작품도 존재한다.

청대의 궁정 회화는 지난 왕조의 화원 회화들과 마찬가지로 궁정 귀족적 분위기가 농후하며 세밀하고 번잡하다. 또한 극도로 아름다운 색채는 외형적인 아름다움만을 추구했고 격식이 엄정하여 변화가 적었다. 단, 사실을 기록한 회화의 경우 인물 초상, 복장, 군비, 의장(儀仗), 전투배치, 선박과 수레 등이 모두 구체적이고 사실적으로 묘사되어 사료로서 높은 가치를 지닌다. 소재의 범위를 확대하기 위해 일부 산수화와 화조화의 경우 종종 국경 밖 경물을 묘사하기도 했다. 유럽의 선교사 화가들이 들여온 서양의 회화기법과 중국의 기법이 절묘하게 어우러진 새로운 화풍은 전통적 화풍과는 다른 독특한

▲ 홍력설경행락도 카스틸리오네

만주족 통치자들은 선교사 화가들의 신앙을 엄격히 통제했고 자신들의 필요에 따라 그들을 조정에 복무시켰다. 그래서 중국으로 건너온 선교사들은 본래의 목적과는 달리 궁정 화가가 되어 조정을 위해 일했다. 카스틸리오네는 강희, 옹정, 건륭에 걸쳐 궁정 화가를 역임했으며 인물초상, 화조, 주수走獸, 살아 있는 동물 등에서 뛰어난 실력을 보였다. 서양화법의 토대 위에 중국의 화법을 받아들여 중국과 서양의 화법이 결합된 새로운 화풍을 만들었다. 청 초기, 화원에서 상당한 영향력을 발휘했으며 중국화의 기법을 좀 더 다양하게 발전시켰다.

▼ 백준도 카스틸리오네

이 작품은 말과 수목에서는 중국화의 흔적이 느껴지나, 서양의 투시법을 사용하여 근경은 진한 색으로 크고 선명하게 표현했으며 원경은 연한 색으로 작고 흐릿하게 표현하여 광활한 공간을 연출했다. 또한 서양의 수묵기법을 사용하여 채색했다.

◀ 사녀도 초병정 (위)

초병정은 서양 선교사들과 친분이 두터웠고 유럽의 천문학, 수학 등 자연과학에 조예가 깊었다. 인물, 산수, 누관, 화조 등을 능숙하게 그렸으며 황제의 어상(御像)을 그리기도 했다. 그는 중국과 서양의 화풍을 교묘히 융합하여 그만의 새로운 화풍을 탄생시켰다. 또한 대상의 크기에 상관없이 완벽한 비율을 유지했으며 서양의 명암법과 투시법을 작품에 사용했다. 동서양이 결합된 독특한 그의 화풍은 이후 연화, 판화 등의 기술을 발전시켰다.

◀ 죽석도 정섭 (아래)

염업(鹽業)을 중심으로 양저우의 상업과 경제가 성장하면서 자연스럽게 문화와 예술도 발달하게 됐다. 양저우 화파는 궁정 미술 대신 일상생활 모습을 작품에 담았다. 현실생활에 많은 관심을 보였던 정섭은 스스로 "내가 난, 죽, 석을 그리는 이유는 천하의 노동자들을 위로하기 위함이지 결코 윗사람들을 기쁘게 하기 위함이 아니다"라고 말했다. 난은 대부분 짙은 먹으로 잎을 표현했는데, 예서제의 세로로 길게 뻗치는 필법을 응용하여 잎이 많아도 지저분해 보이지 않고 적어도 조잡해 보이지 않아 더없이 수려하고 아름답다. 정섭은 시사와 서예에 정통했으며 굳이 우아함을 추구하지도, 형식에 얽매이지도 않았다. 이러한 특징들이 그의 독특한 화풍과 잘 어우러진다.

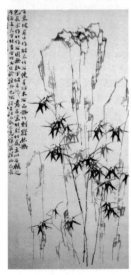

풍격을 보여주었다. 이 시기 청대 궁정에서 활동하던 유명한 서양화가로는 카스틸리오네, 지켈타르트 등이 있는데 이 중에서도 이탈리아 사람인 카스틸리오네가 가장 두드러진 활약을 보였다. 카스틸리오네는 화가 겸 건축가다. 그는 1715년경 선교활동을 위해 목사를 따라 중국에 왔다가 강희 말년 궁으로 들어가 봉직하게 되면서 무려 수십 년에 이르는 중국 궁정 예술가로서의 삶을 시작하게 된다. 그는 중국과 서양의 회화기법을 융합하였고 투시와 명암에 공을 들였으며 사실적인 표현과 정확한 구도를 중시했다. 주요 작품으로는 서양화법의 토대 위에 중국화법이 살짝 가미된 것이 주를 이룬다. 공필화에 뛰어났으며 인물화, 화훼화 등 다양한 그림을 그렸으나 그 중에서도 말을 그린 작품이 가장 유명하다. 현존하는 작품으로는 〈백준도〉, 〈홍역관마희도〉, 〈호헌영지도〉 등이 있다. 또한 그는 건축학에 정통하여 원명원(圓明園) 증축공사에 참여하였는데 이때 브누와 등 다른 선교사들과 함께 중국과 서양의 풍격을 융합한 '서양루'를 설계했다.

초병정은 청대 초기 중국과 서양의 기법을 융합한 궁정 화가로서 오늘날까지 전해지는 그의 작품 대부분에는 '신(臣)'이라는 서명이 있다. 이 작품들은 전체적으로 진하고 화려한 색채를 사용했으며 긴밀한 구성을 보인다. 인물의 배치는 근대원소(近大遠小)의 원근법을 따르고 있고 투시와 명암의 사용, 공간적 처리를 중시했다. 대표작으로는 〈사녀도〉, 〈경직도〉 등이 있다. 하지만 그의 개인적인 습작 〈귀거래혜도〉의 경우, 소재의 선택이나 여백처리 수법 등

여러 가지 면에서 중국의 전통적인 문인화가 추구했던 '사의'에 대한 애틋함을 엿볼 수 있다.

　양저우는 궁정 예술의 중심지와는 비교적 먼 곳에 위치한 청대 중기 상업의 중심지이다. 그래서 그곳의 화가들은 사회적 풍조가 만들어낸 규칙과 속박에서 비교적 자유로웠다. 양저우팔괴는 이곳에서 활약하며 그림을 팔아 생계를 이었던 화가들을 지칭하나 꼭 여덟 명에 국한되는 것은 아니다. 그 대표적인 인물로는 금농, 황신, 왕사신, 고상, 이선, 정섭, 이방응, 나빙, 고봉한, 민정, 변수민, 이면, 진선 등이 있다. 대개 뜻을 이루지 못한 관리와 문인들이며 서법, 금석, 문학에 능했다. 사회현실에 대한 불만은 정통적인 사왕화파에 대한 저항으로 이어졌다. 또한 발달된 양저우의 상업과 경제, 상대적으로 자유로웠던 사상과 언론활동, 시민 요구의 확대 등으로 그들은 자신들의 개성을 마음껏 드러내는 동시에 민간의 입맛에 맞는 세속적인 작품을 중시했다. 그들은 일상생활 속 모습, 시민정서와 문인정신을 함께 보여주며 자유롭고 생기발랄한 그림을 그렸다. 또한 수묵사의화법을 숭상하고 자유분방하고 괴이한 격조를 추구하며 사군자를 소재로 한 작품과 화조화에 뛰어났다.

　정섭은 양저우팔괴 중에서 가장 대표적인 인물이다. 그는 의고를 반대하고 창조적인 정신을 주장했으며 '육분반서(六分半書)'라는 서체를 만들었다. 또한 시, 서, 화의 완벽한 조화를 이루었다. 대나무, 돌, 난, 혜초를 잘 표현했다. 금농은 기이한 것과 옛것을 좋아했으며 금석서법(金石書法)과 회화가 모두 정교하고 아름답다. 그는 '칠서 종이가 없던 옛날에 대쪽에 새겨 옻칠을 한 글자'에 능했고 그림에

▲ 매화도 왕사신
왕사신은 평생을 가난하게 살았으며 말년엔 병으로 시력이 급격히 나빠졌다. 그러나 긍정적이고 활달한 성격의 그는 작품활동을 포기하지 않았다. 특히 화훼와 죽목에 남다른 재능을 보였다. 이 그림을 보면 가지 위로 꽃들이 가득한데 산뜻하고 우아하며 매화의 맑은 향이 느껴지는 듯하다.

◀ 묵매도책지사 금농
'양저우팔괴' 중 한 명인 금농은 그림을 팔아 생계를 이어갔으며 성정이 독특하여 평생 동안 관직에 나아가지 않았다. 인물, 불상, 산수, 매죽 등을 즐겨 그렸고 간결한 붓놀림과 연한 먹을 이용하여 대상을 표현했으며 구도와 배치가 기발하다. 또한 인물의 초상화법에 있어 독자적인 양식을 창조했다. 필묵과 선이 서툴고 소박하며 형태를 명확하게 표현하기를 추구하지 않았다. 이로써 문인화의 표현법이 더욱 풍부해졌다.

글씨를 담았다. 금농과 왕사신 모두 매화를 즐겨 그렸는데 금농이 그린 매화는 기이한 모양에 구도가 세밀하여 '밀매(密梅)'라는 명칭을 얻었다. 반면 왕사신은 묵매(墨梅)에 뛰어났으며 담백하고 우아한 멋을 풍긴다. 황신의 초서는 회소를 모범으로 삼았고 역동적인 기세를 보여준다. 또한 그는 그림의 형식적인 면을 매우 중시했다. 고봉한, 변수민 등의 회화도 각자의 독특한 특색을 보여준다.

서법의 경우, 청대 초기 첩학帖學, 탁본의 선후관계와 상태, 서적의 진위와 글월의 내용 등을 연구하는 학문이 서단에서 주도적인 위치를 차지하고 있었다. 강희제는 동기창을 숭상했지만 건륭제는 조맹예를 추거하여 점차 융통성이 부족한 대각체가 형성되었다. 당시 조정에서 활동하던 서예가 유용은 조동, 즉 조맹예와 동기창만을 숭상하던 당시의 분위기와 판에 박은 듯한 관각체를 버리고 당법으로의 회귀를 주장했다. 그의 행서는 매우 유명한데 자체가 온화하고 전아하며 소탈하면서도 중후함을 잃지 않는다.

청대 중엽, 선진(先秦)의 청동기와 진한(秦漢)의 석비가 끊임없이 출토되고 발견되었다. 이에 비학(碑學)이 서예계에 한 차례 커다란 혁명을 불러오면서 초기 서예계를 독점하던 첩학을 대신하기 시작했다. 이 시기의 유명한 서예가로는 등석여와 이병수가 있다. 등석여는 가장 먼저 비학을 실천한 서예가로서 예서, 전서, 행서, 해서에 모두 정통했는데 특히 전서와 예서는 타의 추종을 불허했다. 그는 청대 옥저전의 낡은 규율을 대신하여 예서법으로 전서를 썼는데 운필의 높낮이와 멈춤 및 바뀜이 매우 다양했다. 이를 기초로 새로운 풍격의 전서를 개척했다. 예서는 전주의 필법을 따랐는데 엄청난 기세가 느껴지며 강건한 아름다움을 담고

▼ 어적 금농

금농은 비문을 잘 썼으며 칠서체(漆書體)를 만들었다. '칠서'는 방정한 모양의 방필(方筆)만을 사용하는데 가로획은 굵고 세로획은 가늘며 농묵을 사용한다. 그의 예서와 행초(行草) 역시 독자적인 풍격을 자랑한다. 그는 〈절임화산묘비〉를 예서의 모범으로 삼았다. 운필은 규칙에 맞으며 고아하고 힘차며 고풍스럽다.

◀ 자서시 정섭

정섭은 끊임없는 노력으로 고금의 서법을 하나로 융합시켜 독창적인 서법을 탄생시켰다. 예서, 행서, 해서를 하나로 합쳐 새롭게 고안해낸 서체를 '육분법(六分法)'이라 명명했다. 또한 난죽의 필법을 서법에 사용하는 등 격식에 얽매이지 않는 자유분방함을 보였다.

◀ **양류청년화**

양류청년화는 송대와 원대의 회화를 계승하고 명대의 목각판화, 공예
미술, 희극무대의 형식을 받아들임과 동시에 목판의 투인(套印) 기술과
채색화를 서로 결합시켰다. 그리하여 판화와 목판의 느낌을 모두 살리
면서 채색화의 화려함과 공예성까지도 두루 갖추게 됐다. 양류청의 연
화는 우의적인 기법은 물론이고 사실적인 기법까지 다양한 기법을 사
용하여 백성들의 아름다운 마음과 바람을 표현했다. 특히 시기별로 나
타난 다양한 사건들과 역사적인 고사를 소재로 한다는 점에서 매우 독
특하다. 그의 연화는 기쁨과 복을 표현하며 감동적인 소재를 많이 담고
있다.

있다. 이병수는 예서에 능했으며 전서와 예서에서 느낄 수 있는 운필의 묘와
한의 예서를 융합했다. 또한 안진경의 해서에서 그 기세를 배워 단정하고 장
중하며 비범한 기개를 보인다. 이 외에도 양저우팔괴 가운데 정섭, 금농 등은
모두 당시의 유명한 서예가이다. 금농의 예서는 필획의 구도가 넓고 납작하며
운필이 원숙하고 힘차다. 서폭에서 고졸한 기운이 넘치며, 그의 '칠서'는 비
견할 자가 없을 정도이다. 정섭의 서법은 여러 종류의 서체를 하나로 모은 것
으로 규칙이 없이 비뚤어져 보이지만 그 속에 기운을 담고 있다.

▲ **옥당부귀 도화오년화**

쑤저우 도화오의 연화는 송대의
판화 인쇄공예에서 기인한다. 이
것은 세밀한 인물화에서 변화 발
전하다 명대에 이르러 민간 예술
의 유파로 자리 잡으면서 청대 옹
정, 건륭 연간 최고의 전성기를 구
가했다. 도화오의 연화는 인쇄할
때 색판과 채판을 같이 사용하며
대칭적이고 구도가 풍만하며 색채
가 화려하다. 자홍색을 주된 색채
로 하여 기쁘고 즐거운 분위기를
표현했으며 세밀하고 우아한 강남
민간 예술의 풍격을 보여준다. 주
로 경사와 복, 민속, 희문고사(戲文
古事), 화조와 귀신 퇴치 등 민간의
전통적인 심미관을 표현한다.

강희와 건륭 연간에는 경제와 사회가 지속적으로 성장하였고 이에 따라 시
민 계층의 통속예술에 대한 수요가 점차 증가했다. 예컨대 시민예술의 일종인
연화가 주로 서적의 삽화로 쓰였던 판화를 대신하여 전에 없이 발전하기 시작
했고, 수많은 대가들이 연화 제작을 목적으로 초빙됐다. 당시 가장 유명한 연
화 작업소는 톈진의 양류청과 쑤저우의 도화오이다.

명말에 시작된 양류청의 연화는 북방 연화를 대표하며 원체화의 영향을 많이
받아 구도가 충실하며 장식성을 중시했고 배치가 대칭적이고 균형적이며 생동
감이 넘쳤다. 주로 역사, 희곡, 미인, 풍경, 화훼, 풍속 등을 소재로 삼았다.

도화오는 남방 연화를 대표하며 건륭 연간에 극도로 발전하였고 뚜렷한 남
방의 특성을 보여준다. 도시생활과 풍속이 단골 소재였으며 서양 동판화의 영
향을 받았다. 도화오의 연화는 투시와 명암기법을 중시했으며 양류청의 농염
한 색채와는 달리 분홍색과 분녹색을 주로 사용했고, 청신하고 우아한 풍격을
보여준다.

인도 미술

인도는 1605년부터 1627년까지 무갈 왕조 제4대 왕인 자한기르의 통치하에 있었다. 그는 부왕 악바르 대제처럼 뛰어난 재능을 갖춘 책략가는 아니었지만 무갈 제국의 강대한 면모를 보였다. 자신의 아버지인 악바르와 마찬가지로 자한기르는 관용적인 종교정책을 유지했으며 예술을 사랑하고 문학활동을 열정적으로 지원했다. 뿐만 아니라 예술에도 조예가 깊었으며 예술 비평가이자 화가로도 활동했다. 그런 그가 건축보다 회화에 관심을 더 많이 가졌던 것은 어찌 보면 매우 당연한 일일 것이다.

이 시기 무갈 제국의 미니아튀르는 황금기를 맞이했다. 대부분 궁정의식, 일상생활, 풍속 등을 표현했으며 초상화와 화조화도 다량 등장했다. 미니아튀르는 극도로 섬세한 색채와 간결하고 세련된 선을 사용했으며 자연주의적인 서정성이 넘친다. 당시의 미니아튀르는 서양화의 사실주의적 기법을 참고하여 원경과 건축물뿐 아니라 인물 초상과 동식물의 표현에 이르기까지 투시법과 음영법을 사용했고 선명하던 색채가 점차 부드럽게 변화했다. 독특한 화훼와 희귀

▲ 칠면조 1606~1607년

미니아튀르는 후마윤, 악바르, 자한기르 등 무갈 황제의 열렬한 지원을 받으며 건축에 버금가는 엄청난 성과를 이뤄냈다. 자한기르가 집권하면서 미니아튀르는 최고의 황금기를 구가하게 되었다. 또한 독특한 화훼와 희귀한 동물을 좋아하던 자한기르의 취향 덕분에 화조화는 독립적인 장르로 자리를 잡았다. 화조화는 이 그림 속의 칠면조처럼 표현 대상이 화폭의 중심에 혼자 등장하며 배경은 대부분 단색을 이용하여 평면적으로 표현되었다.

한 동물을 좋아하던 자한기르의 취향 덕분에 화조화는 독립적인 장르로 자리 잡게 되었다. 당시의 화조화를 보면 꽃, 새, 동물 등이 전경(前景)의 중심에 위치하며 배경은 대부분 단색을 이용하여 평면적으로 채색하거나 약간의 점경(點景)을 하였다. 화조와 동물은 매우 세밀하게 묘사되었지만 모두 정지 상태의 옆모습을 취한 까닭에, 풍부한 동감이 느껴지는 악바르 시대의 미니아튀르에 비해 지나치게 경직되었다. 초상화의 경우 인물의 사실적인 표현과 심리묘사에 치중했는데 〈죽어가는 이나야트 한〉이 대표적인 작품이다. 즉위 이후 아편과 술, 여색에 빠져 지냈던 자한기르의 영향으로 대량의 춘화가 제작됐으며 〈옥좌 위의 자한기르〉 같은 상징성을 담은 우의화 역시 많이 그려졌다.

붉은 사암이 주를 이루었던 건축 재료가 자한기르 때부터 하얀 대리석 위주로 바뀌면서 웅장함을 뽐내던 건축양식도 전아한 아름다움을 풍기게 되었다. 야무나강 기슭에 위치한 이티마드 우드 다울라는 새로운 건축양식으로 변해가는 과도기적 모습을 보여준다. 화원의 무덤은 대리석으로 지어졌으며, 흰 대리석에 아름다운 색의 돌을 박아 넣는 대리석 상감 기법을 이용하여 아라비아 무늬와 화훼 모양으로 벽을 장식했다. 대량의 대리석과 대리석 상감 기법을 이용한 자한기르의 건축양식은 무갈 왕조 제5대 왕인 샤 자한에 의해 계승되었다.

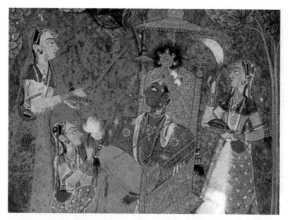

▲ **크리슈나와 목녀들** (부분)

샤 자한부터 아우랑제브에 이르는 동안 무갈의 미니아튀르는 점차 쇠퇴하게 되었다. 표면적인 화려함과 세부적인 정교함만을 추구하던 당시의 미니아튀르는 틀에 박힌 모습만 보여주는 등 활력을 잃더니 이내 쇠퇴의 길로 접어들었다. 국력이 기울었던 아우랑제브 시기에는 패도정치로 인해 화가들이 대부분 국외로 추방되면서 회화 역시 급격히 쇠퇴했다.

▲ **타지마할** 1632~1652년, 무갈 왕조

샤 자한 시대에 이르러 무갈 왕조의 건축양식은 최고의 아름다움을 자랑했다. 순백색의 대리석을 주로 사용하였으며 악바르 시대의 웅장함을 뽐내던 건축양식은 전아한 아름다움으로 바뀌어갔다. 건축물이 전체적으로 웅위하고 고아하며 깨끗하고 세련된 느낌이다. 사랑하는 아내를 위해 지은 타지마할은 대리석을 이용한 건축물로서 화려하면서도 우아하다. 색돌을 사용하여 화려함과 정교함을 표방하는 이슬람의 건축물의 아름다움과는 비교할 수 없는 색다른 아름다움이다.

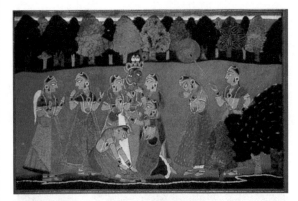

▲ 크리슈나와 목녀들
무갈 제국 시대에 라지푸트 회화는 인도의 신화, 특히 크리슈나와 목녀 라다의 사랑 이야기를 주제로 한 작품이 많다. 이러한 작품들은 종교적인 색채와 생활의 기운이 진하게 드러난다.

샤 자한 시대에는 순백색의 대리석을 이용한 궁전이 많이 지어졌다. 그는 황후 뭄타즈 마할을 위해 타지마할을 지었는데 외관을 하얀 대리석으로 꾸몄으며 문과 창, 무덤의 내벽은 보석을 박아 넣는 상감기법을 이용했다. 프랑스의 여행가 베르니에는 "이집트의 피라미드보다 세계문화유산으로서의 가치가 더욱 높다"며 타지마할에 대한 칭찬을 아끼지 않았다. 이 시기 아그라성 중심에 세워진 진주사원은 '세계에서 가장 아름다운 외관을 자랑하는 개인 사원'이었다.

샤 자한 시대의 미니아튀르는 당시 빼어난 아름다움과 기술을 자랑하던 건축물에 비해 이렇다 할 훌륭한 작품을 남기지 못했다. 표면적인 화려함과 세부적인 정교함만을 추구하던 당시의 미니아튀르는 틀에 박힌 모습만 보여주는 등 활력을 잃더니 이내 쇠퇴의 길로 접어들었다. 아우랑제브가 정권을 찬탈한 후 황실의 지지를 잃은 미니아튀르는 급격히 퇴보했다. 하나같이 똑같은 모습과 낡은 필법, 외형적인 화려한 색채만을 추구하던 미니아튀르는 아

▶ 숲 속의 라다와 크리슈나
1780년
18세기 말에 창작된 이 그림은 민간전설을 소재로 한 대표적인 미니아튀르이다. 작품은 크리슈나와 라다의 사랑 이야기를 화려한 색채로 세밀하게 표현했다.

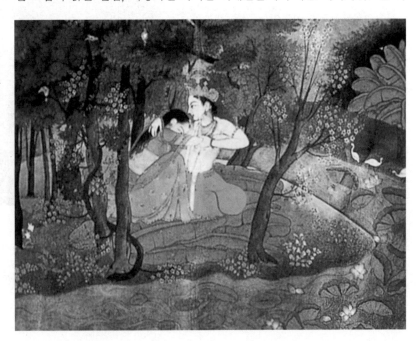

▶ 불을 삼켜버린 소를 구하는 크리슈나 1780년
전설에 따르면 크리슈나는 비슈누 신의 화신이다. 비슈누파의 바가
바타 신도들 사이에서 전해 내려오는 『바가바타푸라나』의 제1편 3장
28절을 보면 "크리슈나는 신이다"라는 구절이 나온다. 비슈누 신의
화신이었던 크리슈나는 인도의 다른 신들과는 달리 완전한 신일 수
도 있고 아닐 수도 있다. 그는 약 5천 년 동안 지상에서 다양한 영적
활동을 했다.

우랑제브의 증손자인 무하마드 샤가 집권하고 나서야 다시 황실의 후원을 받
게 되었다. 이리하여 무갈 제국의 미니아튀르는 다시 한 번 전성기를 누리게
되는데 역사적으로는 이를 '무하마드 샤의 부흥'이라고 한다. 전성기의 미니
아튀르는 황제의 사치스럽고 문란한 궁정생활을 주로 묘사했는데 섬세하고
화려하면서도 경박스러운 로코코 양식을 보여준다.

무갈 제국의 미니아튀르는 기본적으로 궁정 미술에 속하며 부드럽고 숙련
된 선과 화려한 색채, 사실적 묘사가 특징이다. 무갈 제국의 미니아튀르와 함
께 발전했던 라지푸트화는 무갈 왕조 시기 인도의 독자적인 힌두교 봉건국가
들에서 성행했던 그림이다. 라지푸트 회화는 인도의 서사시와 신화에서 소재
를 취했으며 특히 비슈누 신의 화신인 목동 크리슈나와 목녀 라다의 사랑 이
야기를 주제로 한 작품이 많다. 목가적 분위기가 다분한 라지푸트 회화는 전
원시를 보는 듯한 느낌을 전해주기도 하며 아름다운 선율을 담고 있는 듯하
다. 생동감 넘치는 화면의 구도와 자유분방한 선, 대담한 색채, 선명한 대비,
소박하고 자연스러운 모습의 인물 등이 특징적이다. 지리적인 위치와 양식을
기준으로 라지스탄 회화평원파와 파하리 회화고원파로 나뉜다. 라지스탄 회화의
대표작으로는 〈마하바라다〉, 〈라마야나〉 등이 있고, 파하리 회화의 대표작으
로는 〈매를 가진 귀부인〉, 〈그네〉, 〈불을 삼켜버린 소를 구하는 크리슈나〉 등
이 있다. 19세기 이후 영국이 무갈 제국을 공격하여 인도의 지배권을 장악한
이후 미니아튀르는 죽은 예술이 되어 더 이상 발전하지 못했다.

일본 미술

에도 시대

에도 시대는 도쿠가와 이에야스가 에도지금의 도쿄에 막부를 설립한 1603년에 시작된 후 1867년 정권을 조정에 반환하면서 막을 내린다. 이 시기에는 상공업의 발전으로 인해 시민 계급이 성장하면서 시민 문화가 꽃을 피웠다. 게다가 전통 문화의 수호자인 무관과 귀족들이 문화 창조자로서의 기능을 상실한 대신 시민 계급이 일상생활 속에서 전통을 계승, 발전시켰고 우키요에로 대표되는 시민 미술을 양성하게 되었다. 도쿠가와 막부의 폐쇄적인 쇄국정책에도 불구하고 중국 청의 회화와 유럽의 회화는 나가사키를 통해 일본 화단에 영향을 주어 일본의 문인화와 서양화를 탄생시켰다. 그러나 시대적인 제약 때문에 에도 시대에 흡수된 서양 미술은 그저 기이한 것을 좇는 수준에 머물렀다. 그래도 이는 근대에 이르러 서양 미술을 대량으로 흡수하는 데 기반이 되었다. 막부 말기, 반쿠한 체제가 날로 부패하고 전형적인 에도 미술이 빛을 잃고 있는 사이 서양 문화의 영향을 받은 일본 근대 미술이 싹트기 시작했다.

　에도 시대의 미술은 크게 초기1615~1670년, 중기1670~1750년, 말기1750~1867년로 나뉘며, 전반적으로 회화의 활약이 가장 두드러진다. 에도 시대 초기에도 가노파는 여전히 쇼헤키가(障壁畵) 제작에 매진했는데 가노 단유가 창작한 담백

▼ 관옥영표도 다와라야 소타쓰
다와라야 소타쓰는 대부분 〈겐지 모노가타리〉, 〈이세 모노가타리〉, 〈헤이지 모노가타리〉 등 '야마토에' 시기의 문학작품에서 소재를 취했다. 그는 낭만적인 미술을 향한 동경과 존경심을 작품 속에 표현했다. 또한 중국의 몰골법에서 장점을 취해 선면화(扇面畵)와 병풍화를 통해 야마토에의 새로운 양식을 만들어냈다. 집요한 장인정신과 세련되고 단순한 색채가 어우러져 장식성이 풍부한 쇼헤키가를 탄생시켰다. 이러한 그의 화풍은 오카타 고린에 의해 계승, 발전되어 일본 회화사상 중요한 의미를 갖는 소타쓰-고린파를 탄생시켰다.

하고 소탈한 화풍이 금벽(金碧) 장벽화로 대표되는 모모야마 양식을 대신하여 크게 유행했다. 하지만 일본 화단을 풍미했던 가노파는 에도 시대 말에 이르러 완전히 몰락했고, 그 자리를 대신해 소타쓰-고린파라는 신흥 유파가 에도 초기에 탄생하여 미술에 새로운 기운을 불어 넣었다.

혼아미 고에츠는 도검(刀劍)의 감정과 수리를 전문으로 하는 가문 출신이다. 그는 다양한 예술적 취향을 보였으며 헤이안 시대의 고아한 시적 정취를 회복하는 것이 바로 그가 추구하던 이상이었다. 그의 작품은 자칫 무미건조해 보이나 깊고 풍부한 미학적 성취를 이루었다. 그의 이상은 소타쓰와 고린에게 계승되었고, 다른 장식예술가들의 지도사상으로 자리 잡았다.

다와라야 소타쓰는 전통적인 야마토에 장식성과 공예성을 추가하여 회화와 공예가 결합된 독특한 양식을 창조했다. 이러한 양식은 오카타 고린에 이르러 절정을 이루어 소타쓰-고린파로 불리게 되었다. 소타쓰의 작품으로는 〈색지첩〉, 〈풍신뢰신도〉, 〈운용도〉, 〈서행물어회권〉 등이 있다. 고린은 일본 장식회화를 대표하던 최고의 권위자였다. 〈연자화도〉, 〈홍백매도〉처럼 성숙기에 들어선 그의 작품은 맑고 새로운 기운을 발산한다.

에도 시대 중엽에 미인, 가부키, 로닌(浪人), 풍경 등 시정생활을 담은 풍속화가 등장하는데 이것이 바로 에도 시대의 백과사전으로 불리는 우키요에이다. 전형적인 일본 회화인 우키요에는 서양 현대 미술의 관심 속에서 세계적인 명성을 얻었을 뿐만 아니라 일본 화단 전체를 대표하는 대명사가 되었다. 우키요에는 주로 판화의 형식으로 발전했다.

에도 시대 초기에는 주로 크기가 작은 풍속화가 만들어졌으며 대부분 가부키와 행락도를 묘사했다. 이는 간에이 연간1624~1644년에 가장 유행했던 전형적인 풍속화이다. 초기의 풍속화는 소재, 방법, 정취 면에서 우키요에의 튼튼한 밑거름이 되었다. 간세이 이후 중국에서 목판 삽화가 들어오면서 일본의

▲ 홍백매도(부분) 오카타 고린
오카타 고린은 젊어서 가노파의 수묵화와 야마토에를 배웠고, 이후에는 다와라야 소타쓰로 대표되는 장식화의 영향을 받았다. 화조화, 고사화, 풍경화 할 것 없이 그의 초기 작품들은 새로운 정서를 좇아 세심하며 교묘한 풍격을 보였다. 후기에 들어선 이후 그는 여러 화파의 장점을 받아들였으며 특히 중국의 회화와 셋슈의 발묵산수기법에 주의하여 더욱 깊은 예술의 경지를 이끌어냈다. 화조화와 인물화에 뛰어났으며 자기화와 칠기는 물론 염직품(染織品)의 디자인에도 재능을 보였다. 수묵기법과 채색기법을 결합하여 장식성이 뛰어난 다량의 작품을 남김으로써 '고린풍'이라는 명칭을 낳았다. 그의 작품은 대부분 자연 풍광을 담고 있는데 특히 금조와 화훼를 직접 사생한 작품이 많다.

▶ 회모미인 히시카와 모로노부
에도 시대의 신흥 시민 계층 혹은 서민 계층이라고 불리는 사람들은 주로 파산 농민, 수공업자, 중하층 무사 등이었다. 그들은 세속소설, 희극, 스모 등의 문화활동을 통해 자신들의 목소리를 냈다. 미술 분야에서는 새로운 형식의 회화인 우키요에가 있었다. 히시카와 모로노부는 우키요에를 새로운 회화양식으로 승화시킨 최초의 인물이다. 이로써 우키요에는 문자의 속박에서 벗어나 점차 독립적인 회화양식으로 자리 잡게 되었다. 중국 명, 청대의 판화에서 영감을 받은 그는 판화와 회화를 결합하여 '육필화우키요에와 소재는 동일하지만 판화가 아니라 직접 그린 그림'라고 하는 새로운 기법을 창조했다.

▼ 녹선미인 스즈키 하루노부
스즈키 하루노부는 판화의 조각기법과 중복 인쇄기술을 발전시켜 새로운 '문인 우키요에'를 형성했다. 또한 '니키시에'를 이용하여 문인 취향의 새로운 판화작품들을 만들었는데 부드러운 선과 문인의 입맛에 맞는 화려한 색채가 특징이다. 그는 전통적인 야마토에와 중국의 사녀도의 여러 요소들을 융합시켜 이상화된 고전적인 미인상을 창조했고, 선의 형식미와 익살스러운 시적 정취를 완벽하게 결합했다.

목판 삽화는 빠르게 발전했다. 17세기 후반부터 목판화로 제작한 풍속화가 등장하기 시작했다. 1657년 에도에 메이레키 대화재가 발생하면서 시민 계층을 중심으로 교토의 문화를 받아들여 새롭게 문화를 재창조하는 움직임이 활발히 전개되었다. 음란소설 등의 원본과 삽화가 널리 유행하며 새로운 형태의 목판 삽화도 등장했다. '우키요에의 시조'로 불리는 히시카와 모로노부도 이 시기에 활동했던 사람이다.

히시카와 모로노부 이전에는 풍속화에서 글의 비중이 컸으며 삽화는 그저 부수적인 요소에 불과했다. 그러나 모로노부의 풍속화는 기존의 삽화 수준에 머물던 우키요에를 한 장짜리 감상용 작품으로 한 단계 도약시키는 중요한 계기가 되었다. 또한 회화의 소재도 소설이 아닌 당시의 서민, 게닌광대, 무녀, 신비한 사건 등을 직접적으로 다루었다. 기존의 딱딱한 선으로는 여성의 곡선미를 표현하기에 적합하지 않았지만 모로노부는 야마토에의 유려하고 부드러운 선묘를 살려 목판화에 탄력적인 선을 선보였다. 이러한 그의 작품들은 목판화인 우키요에의 예술성을 한껏 끌어올렸다. 게다가 목판화를 검은색으로 새롭게 인쇄하여 단순화의 묘미를 살렸다.

1765년 우키요에는 최고의 전성기를 맞이했다. 그림 달력 화가인 스즈키 하루노부가 판화의 인쇄법을 개조하면서 자연스럽게 다채색 목판화가 생겨났다. 다채색 목판화란 열 가지 이상의 색깔을 여러 번에 걸쳐 중복 인쇄하는 것

◀ 가나가와 앞바다의 파도 (후카쿠 36경 중 하나) 가즈시카 호쿠사이
18세기 말부터 19세기 초 무렵 회화의 주제가 인물 위주에서 풍경 위주로 바뀌면서 풍경화는 후기 우키요에 중에서도 유독 창조적인 작품을 많이 선보였다. 가즈시카 호쿠사이는 중국화, 일본화, 서양화의 화법을 융합시켜 독특한 화풍을 구축했다. 그는 후지산의 아름다운 풍경을 주제로 하여 많은 작품을 남겼는데, 이는 아마도 일본인들이 마치 후지산을 신앙과도 같이 숭배하는 것과도 관련이 있을 것이다.

이다. 인쇄되어 나온 판화가 비단에 수를 놓은 듯 아름다워 '니키시에' 라는 명칭이 붙었다. 문학과 시정생활 속 모습을 절묘하게 결합시킨 하루노부의 우키요에는 환상적인 정서를 담고 있어 대중으로부터 좋은 호응을 얻었다. 하루노부는 사녀도를 많이 발표했는데 명의 구영이 그린 사녀도의 풍격을 반영하듯 수줍음을 간직한 소녀와 같은 요조숙녀의 모습이 잘 표현되어 있다. 당시 수많은 우키요에 화가들이 그의 이러한 화풍을 앞 다투어 모방했다.

▲ 설송도(부분) 마루야마 오쿄

우키요에가 에도 사람들의 사랑을 받았다면, 마루야마 시조파는 전통 문화를 간직하던 교토 사람들의 지지를 받았다. 마루야마파는 마루야마 오쿄가 창도한 사실주의 화파로서 시조파와 함께 마루야마 시조파로 불린다. 마루야마 오쿄는 젊어서 이시다 유테이를 스승으로 받들며 가노파의 보수적인 화풍을 익혔다. 이후 서양의 투시법을 도입하여 교토의 명승지를 묘사함으로써 메가네라는 작품을 시도했다. 또한 그는 사생 위주의 화풍을 추구했으며 투시법과 실물 사생, 동양의 전통을 융합하여 장식성이 뛰어난 쇼헤키가를 선보였다.

한편 스즈키 하루노부 이후 현실성에 초점을 맞춘 우키요에 작품들이 다시금 등장하면서 손에 닿을 듯 닿지 않는 이상화된 모습의 고전적 여인보다는 육감적이고 관능적인 자태의 미인들이 많이 묘사되었다. 기타가와 우타마로는 이러한 변화의 물결 속에서 눈에 띄는 두각을 나타냈다. 그는 기존의 전신화에서 탈피하여 상반신을 확대시켜 그리는 오오쿠비에 양식을 창안했다. 그의 새로운 양식은 구도와 색채가 매우 간결하다. 우타마로의 작품 속 미인들은 이상적인 관능미를 자랑하며 매끄러운 피부와 우아한 곡선을 보여준다. 〈부녀상학십체〉, 〈가선연지부〉 등은 모두 전성기 때 작품들이다.

하지만 에도 시대 말기에 이르자 우키요에의 황금기도 저물어가면서 풍격상에 커다란 변화가 생겼다. 가즈시카 호쿠사이는 우키요에 풍경판화로 이름을 알린 최초의 화가이다. 그는 네덜란드의 풍경판화 수법을 과감히 사용하여 일본의 정취를 담은 〈후카쿠 36경〉을 제작했다. 이 작품은 가즈시카 호쿠사이의 대표작일 뿐 아니라 후지산을 묘사한 수많은 작품 중 최고의 수작으로서 우키요에 판화의 걸작이라는 평가를 받는다.

우키요에가 에도 시민들의 사랑을 받았다면 마루야마 오쿄와 그의 제자인 마쓰무라 고쉰이 창시한 마루야마 시조파는 전통 문화를 간직하던 교토 시민들의 지지를 받았다.

마루야마 오쿄는 가노파를 따랐지만 이후 메가네투시법을 사용한 그림를 그리면

서 서양의 투시법과 음영법을 도입하여 교토의 명승지를 묘사했다. 1765년에 제작한 〈설송도〉는 전통적인 몰골법을 명암법으로 재해석한 작품으로서 자신만의 독특한 화풍을 만드는 계기가 되었다. 그는 이성적인 시각을 강조하는 유럽 회화에서 영감을 받아 정확한 사생을 중시했다. 또한 중국이 전통적으로 강조해 온 사실주의의 가치를 다시 한 번 확인하면서 사생주의를 확립했다. 그의 제자인 고슌은 마루야마파의 사생 위주의 화풍에 문인화의 정취를 가미하여 서정적 색채가 강한 화풍을 형성함으로써 시조파를 만들었다. 시조파와 마루야마파를 합해 마루야마 시조파라고 하는데 이들은 현대 일본 회화에까지 영향을 미쳤다.

우키요에가 갖는 세계 미술사적 의의 가운데 빼놓을 수 없는 것이 바로 유럽 화단에 끼친 엄청난 파장이다. 기타가와 우타마로가 죽은 뒤 6년이 지난 1812년, 그의 작품이 파리에 등장했다. 19세기 후반에는 우키요에가 대량으로 서양세계에 소개되었다. 당시 서양화단을 이끌었던 마네, 휘슬러, 드가, 모네, 로트렉, 반 고흐, 고갱, 클림트, 보나르, 피카소, 마티스 등은 모두 우키요에를 좋아했고 그 영향을 받았다. 예컨대 그림자 없는 평면적인 채색, 일상생활에서 소재를 취하는 예술적 태도, 자유롭고 기지가 넘치는 구도, 끊임없이 변

▲ 미인도 기타가와 우타마로
기타가와 우타마로는 조형미를 통해 여성의 성격과 심리를 표현하려 했다. 또한 그의 작품에는 사회 풍조에 맞는 이상적인 아름다움과 하층 계급인 가부키와 기녀들에 대한 동정, 인물의 심리묘사 등이 잘 드러나 있다. 그의 작품을 통해 감각적 자극을 추구했던 에도 시대 서민들의 심미관은 물론, 기존 화가들과는 달리 우키요에 화가들이 하층민들의 생활과 그들의 희로애락에 관심을 가졌다는 사실에 주목해야 한다.

▶ 유로군금도 마쓰무라 고슌
마쓰무라 고슌은 시조파의 창시자이다. 그는 마루야마 오쿄의 사실주의적 화풍을 기반으로 문인화 특유의 필묵, 고아한 정서, 사생기법 등을 결합함으로써 마루야마 오쿄의 화풍을 더욱 발전시켰다.

화하는 자연의 순간적인 포착 등의 우키요에의 특징을 담은 작품들이 그들의
손에 의해 탄생한 것이다. 일본 예술을 향한 관심은 서유럽에 일본풍 물결을
불러왔다. 이러한 물결은 인상주의부터 후기인상주의에 이르기까지 회화운동
을 촉진시켰으며 현대주의 문화로 발전해 가던 서양세계에 광범위한 영향을
주었다.

▲ 채회다관 항아리

　이 외에도 에도 시대에는 사생화, 문인화 등 다양한 분야에서 뛰어난 작품
들이 대거 배출되었다. 당시에 활동했던 화가들이 서양화 기법을 이용하여 작
품활동을 하게 되면서 후세에 많은 영향을 끼쳤다. 한편 기독교에 대한 박해
로 한때 위축됐던 양풍화(洋風畵)는 란가쿠의 영향으로 다시 한 번
사회적으로 관심을 받으면서 시바 코오칸을 중심으로 한 초기 서양
화가들이 등장했다. 시바 코오칸은 동판화와 유화를 이용한 일본
풍경화 제작에 강한 집념을 보였다. 또한 그의 〈서양화담〉 간행을
계기로 이후 서양화를 전면적으로 도입하게 되었다.

▲ 팔교시회나전연상 벼루

　건축 분야에서 모모야마 시대의 건축양식은 에도 시대에도 여전
히 유행했는데, 1636년 개조된 도쇼궁이 대표적인 예이다. 중기 이
후 시민들의 문화생활을 위한 건축물들이 에도, 교토, 오사카 등지
에서 증축되었는데 특히 극장이 굉장히 많았다. 에도 시대 후기, 서양의 영향
으로 독특한 모양의 서양식 건축물이 들어섰다. 또한 교토, 에도 등지에서는
시민들의 요구에 맞추어 전통기술로 만든 공예미술품들이 다시금 부활하면서
화려한 장식의 검과 검구(劍具) 등이 유행하게 되었다. 마키에의 경우, 초기에
이가라시가 15~17세기에 번성한 일본의 칠세공 집안가 혼아미 코에츠와 다와라야 소타쓰
의 디자인을 이용하여 제작한 것이 대표적이다. 코에츠 마키에라고 불리는 이
마키에는 고전적인 소재에 참신함을 더했다. 중기에는 금가루를 이용한 장식
적인 마키에가 유행했고, 말기에 들어 마키에의 인기가 시들해지면서 섬세함
이 강조된 작품들이 인기를 얻었다. 과거 일본에는 도기와 자기의 명확한 구
분이 없었다. 에도 시대 초기 이후 순수한 의미의 자기가 생산되기 시작하여
중·후기부터는 생활의 필수품으로 자리 잡아 대량 생산되었다.

19세기의 미술

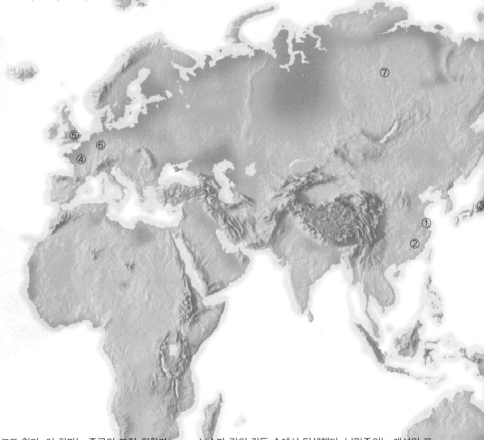

① **해상화파**_해파라고도 한다. 이 화파는 중국의 고전 회화가 현대 회화로 나아가는 과도기적 성격을 보였다. 전통적인 문인화뿐만 아니라 서양화와 민간 예술까지 흡수해 끊임없이 발전시켰다.

② **영남화파**_이 화파는 서양 회화의 장점을 이용하여 전통 회화를 개조하려 했다. 또한 대중적인 작품을 그렸으며 채색과 먹을 중시했고 공필(工筆)과 사의(寫意)를 함께 아울렀다.

③ **일본 메이지 시대 미술**_1868~1911년, 일본 미술은 중국 미술 대신 서양 미술의 영향을 받기 시작했다. 이리하여 일본 미술은 서양 미술을 흡수하고 전통 미술을 혁신함으로써 새로운 미술을 개척했다.

④ **프랑스 파리**

신고전주의_고전미를 모범으로 삼아 현실생활 속에서 끊임없이 영양분을 흡수했다. 또한 신고전주의는 진실을 추구하였고 고대의 경물을 선호하여 고대문명에 대한 동경과 옛것에 대한 감상을 표현했다.

낭만주의_계몽주의 예술가들과 고전주의 회화를 추구하는 보수파 간의 갈등 속에서 탄생했다. 낭만주의는 개성의 표출을 주장했고 화가의 상상력과 색채를 중시했으며 고전주의에 대한 맹목적인 숭배와 뚜렷한 윤곽선, 의도적인 구도 등을 반대했다.

현실주의_현실주의는 프랑스 신고전주의, 낭만주의 미술과 함께 등장했으며 현실성을 중시했다.

인상주의_현실주의 예술이 현대파 예술로 나아가는 일종의 과도기적 단계이다. 빛과 함께 시시각각으로 변화하는 색채를 통해 대자연을 묘사함으로써 새로운 시대를 창조하고자 했다.

신인상주의_인상주의의 한 분파이다. 신인상주의는 빛과 색을 표현함과 동시에 과학적인 계산과 독특한 구상을 중시했다.

후기인상주의_인상주의에 대한 새로운 돌파구를 마련하고자 등장했다. 화가의 개인적인 감각을 표현하고자 했으며 주관적인 느낌과 정서를 화폭에 담았다.

상징주의_상징주의 회화는 감정적 기반 위에 새로운 내용

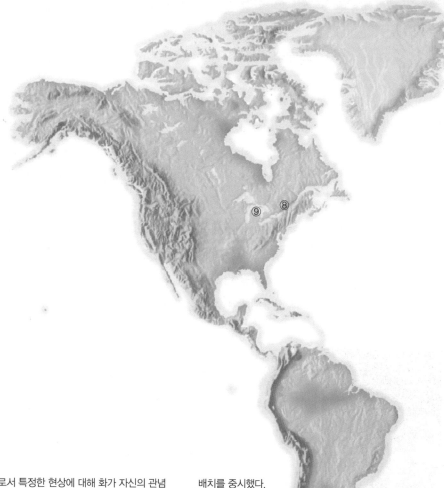

을 탐색하는 것으로서 특정한 현상에 대해 화가 자신의 관념과 내재적인 정신세계를 표현했다.

나비파_이 화파의 작품은 탄탄한 문화적, 역사적 배경을 토대로 한다. 색채에 치중했으며 강렬한 색채와 장식적인 곡선을 사용하여 주관적인 감정을 표현하고자 했다.

원시주의_작품 창작에 있어 어린아이와 같은 단순함을 추구했으며 동시에 원시적이고 소박한 상상력을 드러낸다.

⑤ **영국 런던**

영국 풍경화_주로 수채 풍경화를 그렸다. 작품의 특색이 강하며 훌륭한 예술적 성취를 이룬 영국 최초의 회화이다.

라파엘로 전파_라파엘로 작품이 보여주는 인물의 이상적인 아름다움, 조화로운 색채, 완벽한 구도 등을 최고의 지침으로 삼았다. 회화의 교육적 역할을 강조했으며 작품에서 유미주의적 경향이 확연히 드러난다.

고전 아카데미파_라파엘로 전파와 마찬가지로 고전주의에 속하며 작품에 귀족적이고 보수적인 심미주의를 반영했다.

인상주의_주로 프랑스 인상주의의 영향을 받았으며 색채의

배치를 중시했다.

아르누보_미술과 실용미술을 포함하며 주로 포스터, 삽화, 건축 설계, 실내장식, 유리제품, 보석장신구 등의 분야에서 표현되었다.

⑥ **독일 미술**_19세기 독일에서는 근대 과학이 전성기를 구가하고 있었다. 이러한 배경 속에서 19세기 전반 유럽을 풍미했던 낭만주의 미술과 19세기 후반 인기를 끌던 현실주의 회화에 의해 독일 미술은 절정에 이르렀다.

⑦ **러시아 미술**_19세기 부르주아 계급의 민주혁명운동이 활발히 전개되면서 러시아 미술이 크게 발전했다. 한편 편안하고 고요한 고전주의 미술은 점차 비평적인 성향의 낭만주의와 현실주의에 의해 영향력을 잃어갔다. 개성이 강한 러시아 미술은 민족적인 면모를 보여줬다.

⑧ **허드슨강 화파**_미국 풍경화파라고도 한다. 뉴욕을 근거지로 한 미국의 첫 번째 민족 화파이다.

⑨ **시카고 학파**_1870년대 미국 건축계에서 발생한 시카고 학파는 고층 건물의 보급에 적극적인 역할을 했다.

프랑스 미술

▼ **마라의 죽음 다비드, 1793년**
신고전주의 회화는 르네상스 시기의 미학을 창작의 기본으로 삼고 고풍(古風)과 이성, 자연을 숭상했다. 신고전주의의 특징은 엄숙한 소재의 선택, 형상성과 완정성의 중시, 감성이 아닌 이성의 중시, 색채가 아닌 소묘의 중시 등을 들 수 있으며, 후에 현실주의 회화에 어느 정도 영향을 미친다. 다비드의 〈마라의 죽음〉은 마라의 특수한 신분과 간결하고도 힘이 느껴지는 형식 때문에 사람들에게 널리 알려졌다.

19세기 유럽 미술의 중심은 여전히 프랑스였다. 부르주아 계급 민주혁명의 요람이었던 프랑스에서 매우 활발한 문화예술활동이 전개되는데 특히 회화 분야에서는 다양한 화풍을 추구하는 여러 유파의 작품들이 탄생한다. 과학의 빠른 발전으로 인해 사람들은 발명과 창조를 갈망하게 됐고 기존의 것에 대해 끊임없이 싫증을 느꼈다. 이러한 분위기는 사람들의 취향과 시각까지도 크게 변화시켰다. 혁명세력과 문예사조 역시 자연스럽게 변화하면서 신고전주의, 낭만주의, 현실주의, 상징주의, 인상주의는 물론 후기인상주의에 이르기까지 다양한 화파를 탄생시킨다. 이처럼 다양한 유파들은 자신들의 작품과 이론을 통해 서방세계에 엄청난 영향을 미친다.

신고전주의

프랑스 대혁명과 함께 사람들의 취향과 시각은 유미주의에서 강건함으로 변화했고, 부르주아 계급은 옛 로마를 모범으로 한 공화제를 주장했다. 또한 폼페이 유적의 발굴로 인해 고대 전통에 대한 사람들의 열정과 관심이 높아지면서 영웅을 주제로 한 회화가 환영받게 됐고, 자연스럽게 신고전주의가 탄생했다. 신고전주의는 17세기에 성행했던 고전주의와는 달리 추상적이고 탈현실적인 절대미를 추구하지 않았으며 깊이 없이 외형만을 추구하던 이전의 경향

◀ **레카미에 부인의 초상 다비드**
다비드의 초상화는 단순명료하게 표현됐다. 이처럼 수식을 가하지 않은 극도의 간결함 속에서 다비드의 재능을 엿볼 수 있다. 이 작품은 신고전주의의 매력이 담겨 있는 전형적인 작품이다. 로마식 장포를 두른 레카미에 부인은 로마식 침대에 기댄 채 누워 있다. 부인의 하얀색 장포는 침대 앞쪽으로 흘러 내려와 있는데 색채와 형체가 조화를 이룬다. 그림이 전체적으로 수수하면서 고풍스럽고도 우아하다.

을 탈피했다. 신고전주의는 장중함, 엄숙함, 경건함, 우아함을 중시하는 고대 그리스 로마의 고전 양식을 새롭게 부활시키는 한편 귀족사회에서 환영받던 바로크와 로코코 양식을 반대했다. 신고전주의는 고전미를 모범으로 삼아 현실생활에서 소재를 찾았으며 자연을 존중하고 진실을 추구했다. 또한 고대문명에 대한 동경과 옛것에 대한 감상을 표현했다.

다비드는 신고전주의의 대표적인 인물 중 한 사람이다. 고대 영웅들을 칭송한 그의 작품 〈호라티우스 형제의 맹세〉, 〈소크라테스의 죽음〉, 〈브루투스 아들들의 시신을 운반하는 릭토르들〉은 신고전주의 회화의 발전을 촉진시켰다. 그의 작품은 단순하고 고귀한 아름다움을 표현했으며, 중요하지 않은 세부적인 표현들은 과감히 생략했다. 또한 작품 속 인물을 부각시키기 위해 절제된 색상을 사용함으로써 부조를 보는 듯한 시각적 효과를 유발한다. 강하고 뚜렷한 윤곽선으로 표현된 그의 작품 속 인물들은 마치 무대 위 배우를 보는 듯한 착각을 불러일으킨다. 대표적인 작품으로는 〈마라의 죽음〉, 〈사비니 여인의 중재〉 등이 있다. 이 외에도 〈스타니슬라스 포토키 백작의 초상〉, 〈레카미에 부인의 초상〉, 〈페쿨 부인의 초상〉 등이 그의 대표작이다. 나폴레옹이 권력에서 물러난 이후, 다비드의 궁정 화가로서의 삶도 끝이 난다. 그는 빛나는 예술적 성취를 이루었으며 뛰어난 제자들을 많이 배출했는데, 그의 제자 중에는 제라르, 그로, 앵그르 등이 있다. 그들은 모두 신고전주의 계승자로서 빛나는 업적을 세웠다.

▲ 호라티우스 형제의 맹세 다비드, 1784년

영국의 학자인 브루크너는 자신의 저서 『자크 루이 다비드』에서 다비드의 정치적인 혁명성에 대해 의문을 제기하며 "다비드가 혁명에 영향을 준 것이 아니라 혁명의 영향을 받은 것이다"라고 말했다. 다비드는 신고전주의 화가 가운데 대표적인 인물이다. 그는 고대 로마의 영웅들을 소재로 하여 영웅들의 굳은 결심을 표현했다. 호라티우스 삼형제가 연로하신 아버지 앞에서 조국에 대한 충성을 맹세하는 장면을 담은 이 그림은 강렬한 색채와 고대 조각을 연상시키는 형태를 이용하여 호라티우스 부자의 영웅적인 기개를 묘사했다. 다비드는 이 작품을 통해 혁명적 도의와 애국 사상을 고취시켰다.

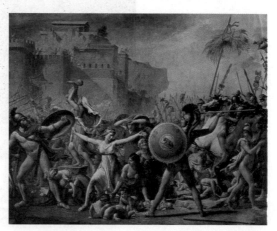

▲ 사비니 여인의 중재 다비드

이 작품은 화가가 고대 그리스 기법에 의거하여 무기를 든 병사들의 용맹스러운 모습을 표현했다. 그들 뒤로 보이는 번득이는 칼날과 혼란스런 군중들이 관중들에게 전쟁이 시작됐음을 알리는 듯하다. 평화가 인류불변의 소망임에도 사람들은 오랜 세월 전쟁을 하며 커다란 상처를 안고 산다. 다비드는 이러한 모순과 격앙된 장면을 통해 사람들에게 그의 열정과 애국심을 보여주었다.

▶ 에로스와 프시케
제라르, 1798년
제라르는 프랑스 고전주의 회화를 대표하는 뛰어난 인물이다. 주로 초상화로 유명해진 그는 작품을 통해 인체의 장점을 최고로 부각시켰다. 이 그림은 비너스의 아들인 에로스가 프시케에게 다가가 그녀와 밀회를 나누는 장면으로, 그녀를 안고 키스를 하려는 순간이다. 극도로 근엄한 소묘, 상식성이 충만한 색채, 유창한 선을 사용한 대칭적 구도라는 고전주의 회화의 3대 특징을 이 작품에서 모두 볼 수 있다.

▶ 레카미에 부인의 초상
제라르, 1802년
신고전주의는 17세기의 고전주의와 구분하기 위해 만들어진 명칭이다. 화가는 고전주의 수법과 현실주의 수법을 동시에 사용하여 이 작품을 완성했다. 고전주의 표현수법으로 귀족인 주인공의 고귀함과 우아함을 표현하는 한편 생동감과 자연스러움도 잃지 않고 있다. 그림 속 인물의 의복, 자태, 가구(소파와 촛대)는 고전주의적인데, 제라르는 그것들의 비율, 리듬, 균형, 조화, 간결함 등을 모두 고려함으로써 고전미를 더욱 강조했다. 한편 인물의 성격은 사실적으로 묘사되었으며 활력과 열정이 가득해 보인다. *다비드의 〈레카미에 부인의 초상〉도 있고 제라르의 〈레카미에 부인의 초상〉도 있다.

〈아우스터리츠 전투〉와 〈파리에 입성하는 앙리 4세〉를 통해 미술 아카데미의 찬사를 받았던 제라르는 그 이후 왕궁 수석화가와 미술 아카데미의 회원이 된다. 그는 다비드에게서 엄격한 고전주의 기법을 훈련받아 부드럽고 온건한 화풍을 구사했으며 미묘한 색채의 변화를 이용하여 인체미를 표현했다. 또한 독특한 풍격의 초상화와 역사화로 프랑스 귀족들과 황제의 사랑을 받았다. 대표적인 작품으로는 〈화가 이사베이와 그의 딸〉, 〈레카미에 부인의 초상〉 등이 있다.

나폴레옹의 영웅주의에 감화된 그로는 조세핀이 특별히 아끼는 화가이기도 했다. 그는 나폴레옹의 종군 화가가 되어 나폴레옹과 관련된 역사화와 초상화를 다량 제작했다. 〈자파의 페스트 환자를 방문하는 나폴레옹〉, 〈에일로 전장의 나폴레옹〉 등이 그의 대표작이다. 일찍이 베네치아파와 루벤스의 영향을 받았던 그로의 작품은 낭만주의적 경향이 강하며 색채미를 추구했는데, 바로 이러한 이유로 그를 프랑스 낭만주의의 창시자로 보기도 한다.

1820년대, 프랑스 화단에 불기 시작한 낭만주의 사조로 인해 신고전주의는 보수의 상징이 됐다. 앵그르는 바로 이러한 시기에 신고전주의를 대표하던 인물이다. 그는 그림을 그릴 때 역사적 소재를 사용해야 한다고 강조했지만, 실제 그의 작품 중 역사화는 소수이며

작품성 또한 높지 않다. 예술가로서 그의 진면목은 주로 초상화와 여성 인체화에서 드러난다. 〈베르탱의 초상〉은 앵그르의 대표적인 초상화 가운데 하나이다. 소묘 초상화인 〈파가니니 초상화〉는 정확하고 유창한 선을 사용하여 생동감 넘치는 표정을 완성했으며 인물의 내면세계를 잘 보여주고 있다. 앵그르는 '영원함'과 '단순한 아름다움'을 끊임없이 추구했으며 형체의 구조를 강조했고, 온화한 색채와 부드러운 필법을 사용하여 깊은 예술의 경지를 보여주었다. 그는 특히 선과 표현을 중시했는데 곡선이야말로 가장 아름다운 선이며 원형은 완전무결한 아름다움이라고 생각했다. 이러한

◀ 샘 앵그르, 1856년
다비드에서 시작된 신고전주의는 앵그르에 이르기까지 다양한 변화를 보여주었다. 이 시기에는 시대성을 반영한 작품 대신 현실에서 벗어난 신화를 소재로 한 작품과 순수예술이 많이 만들어졌다. 형식 면에서도 엄격한 고전주의 풍격에서 화려한 동양의 색채를 띤 고전주의로 바뀌었다. 이 작품에서 앵그르는 오랫동안 연마한 능력을 발휘하여 고전미와 현실미를 완벽하게 결합했다. 작품 속 소녀의 형상은 고대 그리스 미술의 원칙에 따라 표현되었지만 그보다 한층 더 미묘한 맛이 있다. 이 그림은 인류가 항상 추구해 왔던 아름다움과 고요함, 서정성, 순결성 등을 보여준다.

그의 믿음을 반영이라도 하듯 작품들이 하나 같이 우아하고 아름답다. 〈샘〉은 앵그르의 인체 작품 가운데 최고의 걸작으로, 그의 예술적 기교와 고전주의적 심미관이 여실히 드러난다. 그의 또 다른 걸작인 〈발팽송의 욕녀〉를 보면, 곡선과 형체에서 느껴지는 리듬과 부드러움이 완벽한 하모니를 만들어내는 듯하다. 또한 앵그르는 인물을 다소 과장스럽게 표현했지만 형체를 면밀히 관찰

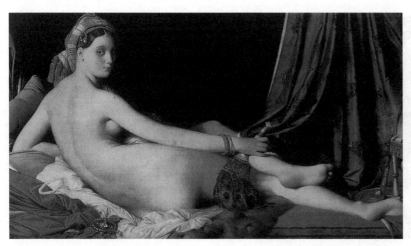

◀ 그랑 오달리스크 앵그르
앵그르의 작품 속 여인들은 부드럽고 사실적이며 눈부시게 아름답다. 그는 이 그림을 통해 미끈한 피부의 나신의 여인을 놀랍도록 아름답게 표현했으며 곡선미를 최대한 살렸다. 신체를 변형시킴으로써 한층 더 아름다운 자태를 창조했으며 색의 배합이 조화롭고 안정적이며 독창적이다.

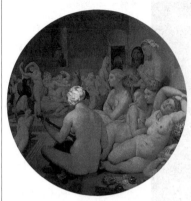

▲ 터키탕 앵그르, 1862년

추상적인 고전미와 구체적인 사실성을 교묘히 결합했던 앵그르는 여성의 아름다움과 순결을 독창적으로 표현함으로써 19세기 중엽 프랑스 신아카데미파의 기초를 다졌다. 그는 일찍이 이탈리아 르네상스의 예술에서 영감을 얻었고, 라파엘로의 작품에서 자연스러운 고전미를 발견했다. 앵그르가 구사하는 고전미는 자연에서 시작된 후 다시 자연과 하나가 된다. 그래서 그의 작품은 탈속적이며 우아한 멋이 있다. 이 그림은 여성의 인체를 묘사한 훌륭한 작품으로 화폭에서 동양의 정취와 이국적인 분위기가 묻어난다.

함으로써 현실적인 냉정함을 잃지 않았다. 이국적인 정취를 보여주는 〈그랑 오달리스크〉는 인체를 길게 늘여 곡선과 유동성을 살렸다. 이러한 특징은 〈터키탕〉에서도 찾아볼 수 있다. 전통 예술의 계승자이자 위대한 혁명가이기도 했던 앵그르의 작품은 고전주의의 전형이라고 일컬어진다.

프루동은 다비드와 같은 시대를 살았던 신고전주의 화가이다. 그의 작품은 다비드와 같은 웅대한 기개는 없지만 역광과 측광을 활용하여 몽롱하고 환상적인 분위기를 잘 표현했다. 화풍이 우아하고 부드러우며 서정적이다. 작품 속에 고전주의와 낭만주의 색채를 동시에 담고 있어 질박하면서도 우아한 멋을 풍긴다. 대표작으로는 〈복수와 정의의 추적을 받는 죄악〉, 〈여왕 조세핀의 초상〉, 〈연풍에 유괴당한 프시케〉 등이 있다.

신고전주의를 언급할 때 레이놀즈의 제자인 게랭을 빼놓을 수 없다. 그는 유명한 신고전주의 화가이며 제리코, 들라크루아 등 수많은 낭만주의 화가들을 양성했다. 반면 이 당시에는 고대 그리스 로마의 신묘(神廟)를 모방한 건축물들이 유행했는데 마들렌 사원과 개선문이 대표적이다. 영웅개선문이라고도 불리는 유명한 파리의 개선문은 로마의 개선문을 모방한 석조 건축물로서 아름다운 조각들로 가득하다.

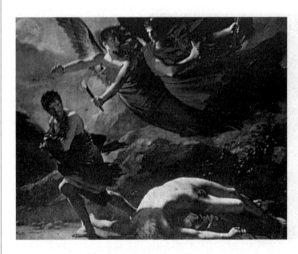

낭만주의

18세기 말부터 19세기 초에 걸쳐 프랑스의 고전주의 회화는 거의 모든 화단을 평정했다. 궁정을 위한 회화인 고전주의 회화는 고대 작품

◀ 복수와 정의의 추적을 받는 죄악 프루동

레오나르도 다빈치와 코레조의 영향을 받은 프루동은 고전미를 추구했으며 감성적인 색채를 사용하여 질박하고도 우아한 멋의 본보기를 보인 작가로 정평이 나 있다. 프루동이 50세에 창작한 이 작품은 그를 반대하던 사람들조차도 그의 예술적 역량만큼은 인정하게 만든 작품이다. 그러나 작품 속 살인자를 너무 흉악하게 그렸다는 지적을 받기도 했다.

을 모방하고 이성을 숭상했다. 또한 기존의 규칙을 엄격히 준수하여 점차 아카데미적 회화예술로 변모해 갔다. 계몽주의 사상을 가진 예술가와 고전주의 회화를 추구하던 보수파 간의 갈등 속에서 탄생한 낭만주의 회화는 부르봉 왕조의 부활 이후 중요한 예술유파가 된다. 예술 면에서 낭만주의와 신고전주의는 첨예한 대립을 이룬다. 낭만주의는 개성의 표현을 주장했고 자연을 찬양했으며 화가의 상상력과 색채를 중시했다. 또한 고전주의에 대한 맹목적인 숭배와 뚜렷한 윤곽선, 의도적인 구도 등을 반대했다.

　제리코는 프랑스 낭만주의 회화의 창시자로서 자유를 사랑하고 열정이 넘치는 예술가였다. 그의 나이 28세에 창작한 〈메두사의 뗏목〉은 당시 프랑스에서 발생한 대형 해난사고를 소재로 하여 커다란 반향을 일으켰다. 매우 처절하고 생생하게 묘사된 이 작품은 사실적인 인물 표현과 강렬한 명암의 대비, 실제 상황을 보는 듯한 색조 처리를 통해 더 큰 긴장감과 전율을 전해준다. 또한 역동적인 삼각형 구도를 사용하여 죽음과 절망에서 점차 삶의 희망으로 넘어가는 극적인 장면을 연출했으며, 감상자에게는 다양한 생각을 할 수 있는 기회를 제공한다. 고전작품의 속박을 벗어던진 이 작품의 등장으로 고전주의에 대한 낭만주의의 공개적인 비판이 시작되었다고도 볼 수 있다. 이러한 이유로 오늘날 〈메두사의 뗏목〉은 낭만주의의 시작을 알리는 본격적인 작품으

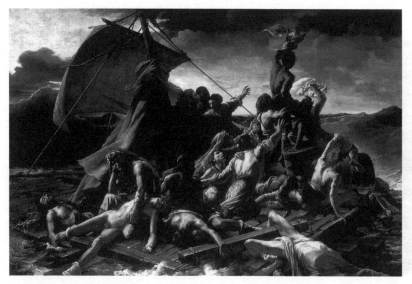

◀ 메두사의 뗏목 제리코
초기에 강렬한 표현을 즐겼던 낭만주의는 고전적 심미관을 갖고 있던 사람들의 완강한 저항에 부딪혔지만 결국 승리를 거머쥐었다. 제리코는 프랑스의 초기 낭만주의 화가로서, 낭만주의자다운 그의 면모는 삶과 작품에서 낱낱이 드러난다. 이 그림은 삼각형 구도를 사용했고 거친 파도 속에서 표류하는 괴로움을 여실히 표현했다. 이 작품은 낭만주의라는 새 시대를 연 대작으로 평가받는다.

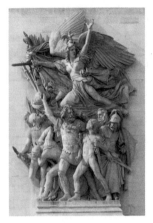

▶ 라 마르세예즈
뤼드, 1833~1836년, 부조
프랑스의 낭만주의 조각가 뤼드는
19세기 프랑스를 대표하는 조각가
로댕, 마이욜과 함께 이름을 날렸
다. 이 작품은 파리 개선문에 조각
된 부조로서 뤼드의 대표작이다.
1792년 프랑스의 민중들은 오스트
리아의 침략에 대항해 의용군을
조직했는데, 의용병들은 프랑스 남
쪽의 항구도시 마르세유에서 〈라
마르세예즈〉를 부르며 파리를 수
호하기 위해 씩씩하게 달렸다고
한다. 이후 〈라 마르세예즈〉는 프
랑스의 정식 국가로 지정되었다.
뤼드는 이 노래를 주제로 낭만주
의적 격정이 넘치는 〈라 마르세예
즈〉를 조각했고, 훗날 프랑스 혁명
을 기념하는 대표적인 작품이 되
었다.

로 평가받는다. 말을 무척이나 좋아했던 제리코
는 〈돌격 명령을 하는 황제 근위대 장교〉와 〈도
약하는 말〉처럼 말과 관련된 다양한 걸작들을
남겼다. 그러나 유감스럽게도 제리코는 불과 33
세에 낙마 사고로 요절하고 말았다.

제리코의 뒤를 이어 들라크루아가 낭만주의를
대표하는 작가로 자리 잡았다. 그는 명료한 외곽
선과 세밀하게 표현된 정적인 형태보다는 색채
와 동적인 표현을 더욱 중시했다. 동시에 지나친
객관성보다 주관적인 표현을 추구했으며 광학적인 효과를 잘 살렸다. 그는 티
치아노, 고야, 와토, 루벤스 등 전대 화가들의 영향을 받아 색채를 매우 강조
했다. 또한 회화에 있어 소묘와 이성보다는 색채와 열정이 더욱 중요하다고
믿었으며 다양한 노력 끝에 중간 색조와 보색 원리를 발견한다. 〈단테를 인도
하는 베르길리우스〉는 들라크루아의 첫 번째 낭만주의 작품으로 어두운 색조
를 사용하여 긴장감과 공포감을 유발했다. 낭만주의가 성숙기로 들어선 후 창
작된 〈키오스섬의 학살〉은 1822년 터키 침략자가 키오스섬에서 그리스인들
을 무차별적으로 학살했던 역사적 사실을 소재로 하여 자유분방한 터치와 화
려한 색채로 재현해 냈다. 1830년 7월 혁명을 묘사한 〈민중을 이끄는 자유의
여신〉 역시 낭만주의 색채가 잘 드러난다. 강렬한 명암의 대비를 통해 극적 효
과를 끌어내고 있으며 심도 있는 색채, 운동
감이 충만한 구도를 사용하여 강렬하고 격앙
된 분위기를 연출했다. 그래서인지 작품을 보

◀ 민중을 이끄는 자유의 여신 들라크루아, 1830년
들라크루아는 프랑스의 전형적인 낭만주의 화가로 자유와 평등
을 동경했으며 핍박받는 민족을 동정했다. 그의 작품은 자유를
쟁취하기 위해 투쟁에 나설 것을 국민들에게 호소한다. 이 그림
은 프랑스의 실제 사건을 주제로 한 작품이다. 현실주의와 낭만
주의가 결합된 이 작품은 분출하는 듯한 열정과 대담한 상상력,
우의적인 수법, 빛과 색의 효과, 동적 구도 등이 유기적으로 조화
를 이루고 있으며 프랑스 국기와 같은 색인 빨강, 파랑, 흰색을 교
묘하고 효과적으로 사용했다. 낭만주의와 현실주의 정신을 배합
하여 탄생한 이 작품은 자유를 열망하는 프랑스 민중을 하나로
묶는 행진곡과도 같다.

고 있으면 벅차오르는 느낌을 주체할 수 없다.

회화에서뿐만 아니라 조각을 통해서도 낭만주의를 추구하려는 사람들이 있었는데 뤼드와 그의 제자인 카르포가 대표적인 인물이다. 격앙된 감정이 잘 드러난 뤼드의 작품에서는 혁명의 기운을 읽을 수 있다. 그의 조각은 고전주의적인 엄숙함과 낭만주의적인 격정을 동시에 보여준다. 유명한 그의 부조작품 〈라 마르세예즈〉는 고전주의적인 엄숙한 형식을 따르고 있으며 그 안에 낭만주의적인 열정을 더했다. 안정적이면서도 격정적인 구도의 이 작품은 위아래의 인물들이 피라미드형을 이루면서 절대 무너지지 않을 단결력을 표현하고 있다. 조각기법이 매우 섬세하고 정교하며 고전주의와 낭만주의의 완벽한 조화를 보여준다.

카르포의 작품은 진실성과 젊음의 생명력을 갈구한다. 파리 오페라 극장을 위해 제작한 그의 대표작 〈댄스〉는 나체의 소년소녀들이 열정적으로 춤추는 장면이 표현되어 있다. 누드를 통해 생활 모습을 반영하는 것은 당시 유행하던 조각의 새로운 표현방식이었으나 여론의 공격을 받기도 했다.

▲ 댄스 카르포, 1869년
19세기 중엽 프랑스에서 활동한 카르포는 반아카데미적 경향을 보인 조각가이다. 카르포의 작품은 동작과 표정이 풍부하며 매우 대담한 구도를 보여준다. 전통적인 규범에 얽매이지 않던 그는 현실주의적 표현을 새롭게 시도하여 로댕의 예술세계에 영향을 주었다. 파리 오페라 극장을 장식하기 위해 제작된 이 작품에서는 열정적인 음악의 분위기가 물씬 풍긴다. 제작 당시 여론의 공격을 받기도 했지만 오늘날 파리 오페라 극장의 상징물이 됐다.

현실주의

고전주의와 낭만주의 미술이 프랑스 전역을 휩쓸고 있을 때 다른 한쪽에서는 현실주의 미술이라는 새로운 사조가 서서히 고개를 들고 있었다. 현실주의의 핵심은 눈에 보이는 그대로를 사실적으로 표현하는 것이다. '진실'을 중요하게 생각했던 현실주의 화가들은 사실을 왜곡하여 표현하는 신고전주의나 낭만주의를 반대했다. 쿠르베는 19세기 프랑스의 현실주의 화파를 대표하

▶ 돌 깨는 사람들 쿠르베, 1848년
쿠르베의 현실주의는 19세기 중엽 프랑스가 자본주의 사회로 빠르게 변해가던 도중에 탄생했다. 그는 "현실을 있는 그대로 묘사하고 직시해야 한다"고 주장하면서 일상생활 속 모습을 꾸밈없이 눈에 보이는 그대로 재현했다. 노동자를 묘사한 〈돌 깨는 사람들〉은 입체감 있고 객관적인 묘사가 두드러진다.

▲ 일하러 나가는 황소떼 트루아용

트루아용의 대표작으로 널리 알려진 이 작품에는 화가의 개성이 여실히 반영되어 있다. 소떼가 일으키는 먼지와 아직 사라지지 않은 새벽안개가 햇빛 속에서 어우러지면서 소떼의 그림자를 부각시킨다. 여명이 비쳐오는 대지는 친근하고 따뜻한 분위기를 연출한다. 소박함과 단순함이 강조된 작품으로 저 멀리 희미하게 보이는 몇 그루의 나무와 소떼들 외에는 다른 배경을 찾아볼 수 없다.

▲ 떡갈나무 숲 루소, 1852년

완숙기에 들어선 루소의 작품은 안정적이고 조화로운 분위기와 웅대한 기백을 모두 보여준다. 바로 이 작품에서 그런 특징이 잘 드러나는데 웅대하고 안정적인 분위기가 여느 작품보다 한층 더 강하게 담겨 있다. 루소는 평소 빛의 표현을 중요하게 생각하여 나뭇잎 사이로 비추는 햇볕에 따라 달라지는 나뭇잎의 색깔을 아름답게 묘사했다. 열정적으로 자연을 세밀하게 묘사한 그의 작품에서는 웅대한 기개가 느껴진다.

▶ 퐁텐블로의 숲 루소, 1848~1850년

바르비종파는 1830년부터 1840년대에 걸쳐 프랑스에서 활약했던 풍경화파이다. 프랑스 파리 근교인 퐁텐블로 숲 외곽에 위치한 바르비종은 풍경이 아름답기로 유명하다. 루소는 1848년 이곳으로 이주한 후 1848년부터 1850년에 걸쳐 이 작품을 완성했다. 조화와 안정성이 강조된 이 작품은, 금방이라도 풍경 속으로 빠져들 것만 같은 느낌을 선사하며 광활한 공간이 효과적으로 표현되어 있다. 아치형의 입구를 통해 보이는 숲속 풍경은 대자연의 장엄함과 위대함을 다시 한 번 전해준다.

는 인물이다. 그는 현실을 있는 그대로 표현해야 한다고 주장했으며 단순한 모방을 반대했다. 잘 알려진 〈돌 깨는 사람들〉은 살롱 미술의 전통을 버리고 기념비적인 구도를 사용하여 민중의 고단한 삶을 사실적으로 묘사했다. 이 외에도 〈화가의 아틀리에〉, 〈오르낭의 장례식〉, 〈에트라타 절벽〉 등이 그의 대표작이다.

바르비종 화파는 19세기 프랑스 현실주의를 대표하는 중요한 화파이다. 이들은 프랑스 화단에 일고 있던 고전주의와 낭만주의의 대결은 무의미하며 직접 대자연으로 나가 다양한 풍경을 묘사해야 한다고 주장했다. 그들은 프랑스 근교인 퐁텐블로 숲 외곽의 바르비종으로 모여들어 직접 그곳의 풍물을 보며 사생했다. 또한 평생 동안 위대한 자연의 모습을 묘사하고 아름다운 내면의 생명력을 표현하고자 노력했다. 그들은 직접 풍경을 보며 사생하는 자신들만의 독특한 창작 경험을 통해 새롭고 진실한 느낌을 추구했으며, 보다 밝은 색조를 사용하여 작품을 만들고자 했다. 그들의 화풍은 인상주의 화가를 포함하여 유럽과 아메리카의 풍경화가에게 두루 영

향을 미친다. 대표 화가로는 루소, 도비니, 트루아용, 디아즈 등이 있다.

루소는 바르비종파 가운데 가장 빛나는 업적을 남긴 화가이다. 그는 자연의 형태를 연구하여 과감한 터치와 두꺼운 채색으로 자연의 풍경과 공기, 광선 등을 묘사했다. 루소의 작품은 장엄함과 힘이 느껴진다. 대표작으로 〈떡갈나무 숲〉, 〈퐁텐블로의 숲〉 등이 있다.

도비니는 개성이 강한 바르비종의 화가이다. 루소에 비해 화법이 더욱 경쾌하며 빛과 색을 더 중시한 그는 바르비종파 중에서도 인상주의에 가장 가까웠다. 그는 인상파 화가인 모네에게 영감을 주었으며 인상주의 화가들을 적극 지지했다. 도비니는 직접 자연 속으로 나가 사생을 통해 생동감 넘치는 모습을 화폭에 담았다. 특히 하늘과 물, 대기의 묘사에 뛰어났는데 〈옵테보즈의 수문〉은 그의 화풍을 한눈에 볼 수 있는 감동적인 작품이다. 트루아용은 도비니에 비해 구체적인 정경 묘사에 더욱 치중했던 화가이다. 그의 대표작으로는 〈일하러 나가는 황소떼〉, 〈시장 가는 길〉 등이 있다.

자주 퐁텐블로 숲을 찾았던 코로와 밀레는 바르비종의 화가들과 친분이 두터웠고 이 화파에 많은 영향을 주었다. 그래서 이들을 바르비종 화파에 포함시키는 사람들도 있다. 쿠르베의 화풍이 착실함과 힘으로 대변된다면 코로의

▼ 이삭줍기 밀레, 1857년 (왼쪽)
밀레는 19세기 프랑스를 대표하는 현실주의의 대가이다. 농민을 주제로 한 그의 유화, 소묘, 판화작품들은 오늘날까지도 깊은 깨달음과 감동을 전해준다. 밀레의 대표작이라고 할 수 있는 이 작품은 농촌생활에 대해 충분히 생각해 볼 수 있는 여지를 제공한다. 그림의 내용이 지극히 간단하고 특별할 게 없어 보이지만 깊은 뜻을 담고 있다. 이 역시 밀레 작품의 특징 가운데 하나이다.

▼ 모르트퐁테인의 추억 코로 (오른쪽)
코로의 작품은 투명한 안개로 뒤덮인 자연의 모습을 묘사함으로써 몽환적이고 사색적인 느낌을 준다. 이 그림은 이러한 그의 특징을 가장 잘 보여주는 전형적인 작품이다. 아침 안개가 자욱하게 낀 호숫가 숲속을 가볍게 스쳐 지나가는 바람에 맞춰 연한 나뭇가지들이 쏴쏴 소리를 내는데, 여명 속에 울려 퍼지는 한 곡의 소나타를 연상시킨다.

▶ **풍년 도비니, 1851년**
이 그림은 도비니가 그린 최초의 현실주의 유화 작품이다. 이 당시 그는 더 이상 아카데미파 특유의 미화된 풍경화를 추구하지 않았다. 이 작품을 시작으로 시골의 평범한 풍경을 가능한 한 현실적으로 표현하려 노력하며 더 이상 웅장한 산과 바위 등을 그리지 않았다. 또한 나무를 아름답게 묘사하지도 않았다.

▼ **키스 로댕**
이 작품은 르네상스 시대 단테의 『신곡』에 등장하는 비극적 사랑 이야기를 주제로 했다. 로댕은 세상의 비난과 멸시를 뒤로한 채 남몰래 열렬한 키스를 나누는 작품 속의 두 사람을 묘사했다. 격정적인 사랑을 나누는 인물들의 동작이 매우 생동감 넘치며 빛과 그림자를 효과적으로 응용했음을 알 수 있다.

작품에서는 경쾌하고 고요한 서정적 분위기가 난다. 그의 대표작인 〈모르트 퐁테인의 추억〉은 황금비율과 균형미를 고려했다는 점에서 고전주의적 색채가 여전하지만 그보다는 화가의 진정한 감정이 더 진하게 담겨 있다. 그의 작품은 대체로 색조가 가볍고 부드러운데, 전체적으로 따뜻한 색을 많이 사용했으며 은회색과 갈색 계열을 즐겨 썼다. 이러한 색조는 안정감을 주며 찬란한 태양과 자욱한 운무를 더욱 몽롱하고 환상적으로 표현할 수 있기 때문이다. 또한 유명한 초상화가이기도 한 그는 〈진주의 여인〉, 〈푸른 옷의 여인〉 등 훌륭한 초상화를 남겼다.

밀레는 농민을 주제로 한 작품을 많이 그렸다. 〈이삭 줍기〉, 〈곡식을 키질하는 사람〉, 〈양치기 소녀와 양떼〉, 〈만종〉 등 훌륭한 작품들을 많이 남겼다. 그의 작품은 질박한 느낌을 주지만 그 속에는 진정한 아름다움과 시적 정취가 담겨 있다. 농부들의 삶을 진솔하게 화폭에 담아냈던 그를 사람들은 '위대한 농민화가'로 부른다. 밀레는 '바르비종의 일곱 별' 중 한 사람으로 분류되지만 엄밀히 따지자면 현실주의에 더욱 가깝다. 그래서 밀레는 쿠르베, 도미에와 함께 현실주의 화파를 대표하는 3대 화가로 손꼽힌다.

도미에는 평생 동안 다양한 형식의 정치 풍자화를 그렸다. 쿠르베와 마찬가지로 그 역시 미술과 미술가는 현실을 반영해야 한다고 믿었다. 하지만 그의 조형언어는 쿠르베에 비해 주관적인 색채가 더욱 강하며 한층 포괄적이다. 도

미에는 현실주의와 낭만주의가 결합된 예술언어를 사용했으며 독특한 필치의 조형을 선보였다. 대표작으로 〈입법부의 배〉, 〈삼등열차〉, 〈관용〉, 〈돈키호테와 산초 판사〉 등이 있다.

오귀스트 르네 로댕은 19세기 프랑스 예술가 중에서 가장 영향력 있는 조각가이자 서양 조각사에 큰 획을 긋는 인물이다. 그의 작품은 주로 무늬와 조형으로 표현되며 인물의 내적 심리를 탁월하게 묘사한다. 그리하여 19세기와 20세기 초 가장 위대한 현실주의 조각가로 칭송된다. 로댕은 훌륭한 전통을 모두 받아들여 자신의 작품세계에 반영했으며 고대 그리스 조각의 특징인 우아한 아름다움, 생동감, 대비 등을 심도 있게 이해했다. 그의 작품은 서양 근대 조각과 현대 조각을 이어주는 가교 역할을 한다.

돌의 불필요한 부분을 쪼아 사람의 형태를 만들었던 미켈란젤로와는 달리 주로 돌을 쌓는 방식을 택했던 그는 감정과 격정을 더 자유롭게 전달할 수 있었다. 또한 로댕은 세부적인 표현에 치중하기보다 가장 역점이 되는 부분을 작품에 담아내려 애썼다. 그래서 그는 인체를 표현할 때에도 단순히 사람의 형체를 표현하는 데 그치지 않고 내면의 영혼과 감정, 인간의 운명과 역량을 드러내고자 했다. 〈생각하는 사람〉, 〈칼레의 시민〉, 〈키스〉, 〈발자크상〉 등은 모두 상술한 그의 예술적 특징을 잘 보여준다. 그는 위대한 프랑스 작가 발자크를 표현할 때도, 세부적인 면에 치중하기보다는 위대한 천재의 정신세계를 드러내기 위해 노력했다. 비장감이 감도는 〈칼레의 시민〉은 인물들이 느끼는 내면의 감정들을 남김없이 표현했다. 이 외에도 그의 대표작으로 〈청동시대〉, 〈지옥의 문〉 등이 있다.

1870년대 인상주의의 탄생은 프랑스 미술사상 중요한 전환점이 된다. 인상주의는 19세기 유럽의 예술발전사에 있어 빼놓을 수 없는 중요한 유파이자 현실주의 예술이 모더니즘 예술로 변해가는 과도기적 단계이다. 기본적으로 인상파는 서양의 고전적 전통 회화와는 추구하는 바가 달랐고, 당시 현실생활을 반영하려 했던 쿠르베 등 선배들의 창작정신을 계승하여 역사, 신화, 종교가 아닌 새로운 소재를 취했다. 그들은 주제를 정해 현실을 재현하는 것보다 생활 속 모습과 사물의 모양을 순간적으로 포착하여 자연스럽게 표현해야 한다고 주장했다. 인상주의 화가들은 눈앞에 펼쳐진 일상생활 속 모습과 자

▲ 생각하는 사람
로댕, 브론즈, 1880년
유럽 문학사에서 독보적인 위치를 차지하는 단테만큼이나 로댕 역시 유럽 조각사에서 실로 유일무이한 존재다. 그는 일찍이 이렇게 말했다. "모델의 마음속 감정과 정신세계를 담아 조각을 해야 한다. 이것을 제대로 이해할 때 누드는 가장 의미 있는 표현 수단이 된다." 로댕의 작품 〈생각하는 사람〉은 정확성을 강조한 현실주의적 수법으로 인문주의적 사상을 표현한다. 단테 역시 인문주의적 사상을 강조했는데 이 두 거장은 고통과 아픔을 인류와 함께 하며 그들에게 한없는 동정의 시선을 던지고 있다.

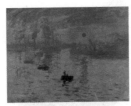

▲ **인상-해돋이 모네, 1872년**
인상주의 화가들은 틀에 박힌 방식을 고수하는 아카데미 회화와 인위적인 아름다움을 추구하며 날로 신선함을 잃어가는 낭만주의를 반대하는 성향을 보였다. 그들은 빛을 색의 근원으로 인식하여 광선에 따른 순간적인 색채를 표현하고자 했다. 인상주의 운동은 자연주의적 경향이 최고조에 도달한 19세기 후반에 발생한 것이다. 또한 이 회화운동은 현대 예술의 시발점이기도 하다. 이 작품은 안개 낀 르 아브르 항구의 일출을 담고 있다. 아침 햇살을 받아 등황색과 담적색으로 물든 해수면과 푸른색으로 녹아든 하늘, 그 풍경을 바라보는 작가의 인상이 작품에 그대로 옮겨진 것이다. 빛과 색채에 대한 감각을 강조하는 새로운 회화 언어는 후세의 많은 화가들에 의해 받아들여졌다. 이리하여 인상파에서 시작된 변화의 물결은 현대 회화를 향해 나아가게 되었다.

연풍경을 생동적으로 재현해 내고자 창작에 대한 기존의 생각과 순서를 과감히 버리고, 답답한 화실을 떠나 야외에서 그림을 그렸다. 그들은 대자연 속에서 시시각각으로 변하는 광선과 색채를 묘사했으며 새로운 시대에 맞는 예술형식을 창조하고자 했다.

마네는 인상주의 화파의 정신적 지도자이자 창시자로서 인정받고 있지만 정작 본인은 인상파 전시회에 한 번도 참가한 적이 없다. 옛 회화의 전통을 뒤엎고 새로운 예술형식을 확립하려고 했던 것이 아니라 단지 자신의 독특한 양식을 표현하고자 했을 뿐이었다. 그러나 그의 예술활동, 특히 색채와 외광에 대한 끊임없는 탐색과 연구는 그가 인상주의의 선구자로 인정받는 결정적 요인이 됐다. 대표적인 작품으로는 〈올랭피아〉, 〈풀밭 위의 점심〉, 〈보트 스튜디오에서 그림 그리는 클로드 모네〉, 〈폴리 베르제르 바〉 등이 있다.

모네는 가장 전형적인 인상파 화가이다. 인상주의라는 명칭은 그의 대표작인 〈인상-해돋이〉에서 나왔다. 그는 물체가 가진 본래의 모습을 뛰어넘어 빛에 따라 달라지는 진정한 인상을 표현하고자 노력했고, 그 결과 빛과 색에 따

▼ **풀밭 위의 점심 마네, 1863년 (왼쪽)**
인상주의는 현대 회화의 시발점이 되었다. 기존의 색과 형태를 파격적으로 변형했던 인상주의 화가들은 빛과 색의 과학적인 원리를 회화에 적용하여 사물 고유의 색을 부정하고 빛에 따라 변하는 자연의 색을 핵심으로 하는 색채학을 수립했다. 전통과 혁신을 연결시키고자 노력했던 마네는 이 작품을 통해 고대의 문법을 근대의 언어로 풀어내는 마법 같은 능력을 발휘했다. 또한 어두운 배경 속에 외광을 표현하는 새로운 시도를 보여주었다.

▼ **올랭피아 마네 (오른쪽)**
전통적인 시각과 회화기법에 반기를 든 마네와 다른 인상파 화가들의 영향으로 1870년대 일부 젊은 화가들은 투철한 실험정신에서 새로운 시도를 감행했다. 그 결과 고루한 유럽의 회화에 새로운 변화의 바람이 찾아왔고, 현대 회화로 나아가기 위한 끊임없는 변화가 계속될 수 있었다.

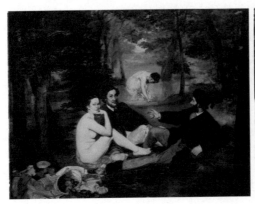

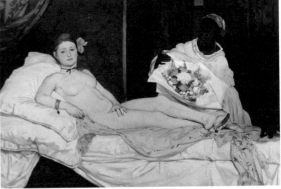

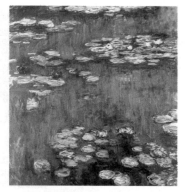

라 달라지는 불명확한 형체가 묘사된 작품이 많다. 그는 이처럼 시각적 변화를 화폭에 담음으로써 빛과 자연의 구조를 다시 한 번 느끼게 해주었는데, 예전에는 감히 상상조차 할 수 없는 일이었다. 광선, 색채, 운동, 넘쳐흐르는 활력으로 표현되는 모네의 작품으로는 〈건초더미〉, 〈수련〉 등이 있다. 또한 그는 다른 인상파 화가들과 마찬가지로 일본의 우키요에 등 동양 미술에 흥미를 보였다. 우키요에에서 영감을 받아 창작한 〈일본 여인〉에서는 동양적 정서가 느껴진다.

르느와르는 자연경관을 즐겨 그렸던 모네와는 달리 주로 귀여운 여인과 아이, 아름다운 생화, 여성의 누드 등 생활 속에서 발견할 수 있는 밝고 매력적인 것들을 작품에 담았다. 그는 한때 도자기 공장에서 도자기에 그림 그리는 일을 했었는데 바로 이 경험이 그의 유쾌한 풍격과 능수능란한 화법을 완성하는 데 도움이 됐다. 〈선상 파티〉와 〈물랭 드 라 갈레트〉 등은 가볍고 빠른 터치와 오색찬란한 색채로 파리 시민들의 즐거운 생활을 자연스럽게 재현했다. 〈옥외에 앉은 여인〉은 그의 대표적인 여성 인체화이다.

인상주의에 합류한 뒤 자신만의 독특한 특색을 만들어낸 드가 역시 당시의 활기찬 일상생활 속 모습을 주제로 하여 작품을 만들었다. 그러나 다른 인상주의자들과는 달리 일찍부터 소묘의 중요성을

▲ 수련 모네, 1916년
모네는 끊임없이 대자연에 관심을 보였다. 자연과의 물아일체를 표현한 그의 작품을 보면 인물이 풍경과 빛, 그리고 공기와 하나가 되어 있다. 또한 이 모든 것은 다시 화가 특유의 아름답고 찬란하며 음악과도 같은 조화로운 색채 속에 녹아들어 있다. 그는 이 작품을 통해 물이 보여줄 수 있는 모든 매력을 묘사해 냈다.

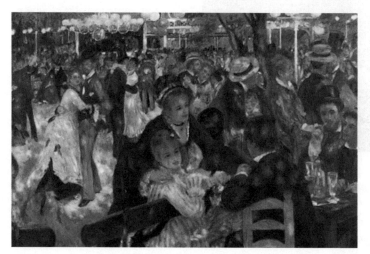

◀ 물랭 드 라 갈레트 르느와르
인상파 화가 가운데 르느와르처럼 대중적 인기를 누린 사람도 없을 것이다. 그는 귀여운 아이, 꽃송이, 아름다운 풍경 등을 즐겨 그렸으며 특히 귀여운 여인을 소재로 한 작품이 많다. 이 작품은 외광 효과와 오색찬란한 색채를 사용하여 인상주의 화풍을 드러낸다. 그림의 전체적인 색조와 분위기가 밝고 동적이다.

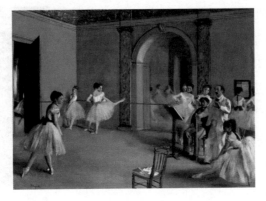

▶ **오페라의 발레 강습 드가**
드가는 인상파에 속했지만 다른 인상파 화가들과는 달리 끊임없이 선을 연구하여 전통적인 소묘와 인상파의 색채를 결합시켰다. 이런 이유로 드가는 '고전적 인상주의' 화가로 불리며, 스스로도 '선을 응용하는 색채화가'라고 자칭했다. 고아함과 가벼운 동세가 느껴지는 이 작품을 통해 드가는 자연의 속박으로부터 벗어니려는 시도를 했다.

깨달은 그는 평소 정확한 선을 사용하여 그림을 그렸던 앵그르를 존경했다. 이러한 사실은 그의 창작활동을 통해 확인할 수 있다. 그는 발레리나를 비롯해 여성들의 순간적인 동작을 즐겨 그렸는데, 생동감 넘치는 화법과 형체에 대한 해박한 지식을 동원하여 그들의 다양한 포즈를 간결하고 세련되게 표현했다. 그의 이러한 경향은 목욕하고 머리 빗는 여성 누드화에서 구체적으로 드러난다. 가볍고 정확한 선과 단순하고 아름다운 색조를 조화롭게 배합했는데, 대표작으로는 〈욕녀〉, 〈대기실〉 등이 있다. 다른 인상주의자들과 마찬가지로 드가 역시 당시 프랑스에 소개된 일본의 우키요에에 지대한 관심을 보였다. 일본 우키요에의 자유로운 표현방식에서 영감을 받은 그는 전통 회화 속에서 어느 한 부분만을 확대한 듯한 독특한 구도의 작품을 선보이게 된다.

신인상주의

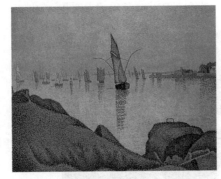

▶ **항구 시냐크, 1891년**
평론가 페네옹은 시냐크의 그림에 대해 "시냐크의 색채는 파도처럼 퍼져나가면서 다양한 단계를 보여주고 서로 부딪히며 뒤섞인다. 또한 색채미와 곡선미와 결합하여 더욱 풍부한 효과를 보여준다"라고 평하였다. 점묘법으로 탄생한 이 작품은 상감회화와 같은 시각적 효과를 보여줌으로써 깊은 인상을 심어준다.

많은 화가들이 전통적인 낡은 규칙과 관습을 과감히 타파하고 새로운 표현방식을 탐색하면서 예술은 점차 다원화되었다. 이리하여 탄생한 신인상주의는 인상주의의 한 분파로서 인상주의와 마찬가지로 빛과 색을 추구했고, 여기에 과학적인 계산과 독특한 구상도 접목했다. 신인상파는 빛과 색의 과학적 원리에 따라 물체가 본래 가지고 있는 풍부한 색조를 분해한 후 삼원색과 보색 원리를 사용하여 색채들을 화폭 위에 점묘했다. 그래서 신인상파를 '점묘주의' 혹은 '분할주의'라고도 한다.

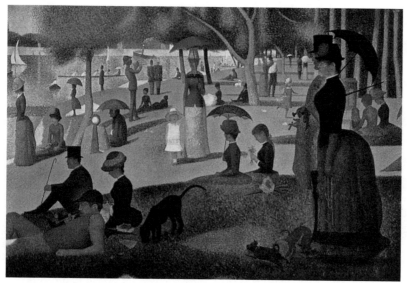

◀ 그랑자트섬의 일요일 오후
쇠라, 1884~1886년
쇠라는 르네상스의 전통적인 구조
와 인상주의의 혁신적인 색채 실험
을 결합시키고, 최신의 회화적 공
간 개념과 전통의 환상적 투시 공
간, 그리고 과학적인 빛과 색의 원
리를 결합시켜 20세기 기하 추상
예술에 막대한 영향을 미쳤다. 쇠
라는 원하는 형태와 색을 얻기 위
해 치밀하게 계산된 점묘법을 구사
하여 각고의 노력 끝에 이 작품을
완성했다. 작품에서 조형 질서를
다시 구축하고자 했던 화가의 노력
이 엿보이며 안정감과 우아한 멋이
잘 담겨 있다. 이 작품은 세잔의 예
술관에 영향을 주었음은 물론이고
추상주의와 초현실주의의 등장을
예고하고 있다.

　쇠라와 시냐크는 신인상주의를 대표하는 인물이다. 쇠라는 대비법, 점묘
법, 순색(純色), 빛에 따른 조색법(調色法) 등으로 개성적인 작품세계를 보여
주며, 대표작으로는 〈그랑자트섬의 일요일 오후〉, 〈쿠르브브와의 다리〉 등이
있다. 시냐크는 쇠라와 함께 점묘화를 개발했다. 그러면서도 쇠라에 비해 대
담한 붓놀림으로 감정을 더욱 격하게 드러냈다. 시냐크는 항구, 하류, 물과 범
선 등을 즐겨 그렸는데 그림이 오색찬란한 모자이크화를 연상시킨다.

후기인상주의

엄밀히 말해 후기인상주의는 예술학파로 볼 수 없다. 그들은 자신들의 예술적
이상에 대해 어떠한 선언을 하거나 전시회를 연 적도 없으며 인상주의와 밀접
한 관계를 갖지만 창작 면에서는 차이를 보인다. 후에 미술사가들은 단순히
그들과 인상주의를 구분하기 위한 목적으로 후기인상주의라는 명칭을 붙인
다. 후기인상주의는 단순히 인상주의와 신인상주의를 계승한 것이 아니라, 오
히려 인상주의에 대한 회의와 반동에서 나왔다. 후기인상주의 화가는 사물의
객관적인 재현, 외광과 색채의 묘사만으로 만족하지 않았다. 그들은 주관적인
느낌과 정서를 표현하려 했다. 사진기술의 발전 역시 후기인상주의가 등장하
게 된 원인 중 하나인데, 컬러사진의 등장으로 인해 재현 위주의 사실적 묘사

가 더 이상 의미가 없었기 때문이다. 결국 미술이 사진과 차별성을 갖거나 사진의 한계를 뛰어넘으려면 기존의 표현방식과는 전혀 다른 새로운 방법을 모색해야만 했다. 또한 1862년 런던 세계 박람회에 소개된 일본의 우키요에가 유럽 화단에 커다란 반향을 일으키면서 인상파 화가들도 우키요에의 미묘한 색조와 간결한 수법에 영향을 받게 된다. 그러나 후기인상주의 화가들은 여기에 만족하지 않고 더욱 직접적이고 대담하게 우키요에와 중국 수묵화의 사의(寫意)기법을 받아들이는 한편 주관적인 감각과 내세적 생명력을 표현하고자 했다. 후기인상파 화가로는 세잔, 고흐, 고갱이 대표적이다.

'현대 회화의 아버지'로 불리는 세잔은 당시 예술계에서 주목받지 못하던 외로운 탐색가였다. 그는 인상파가 개척한 외광과 색채를 중시했지만 그보다는 대상의 심층적 구조를 표현하고자 더욱 노력했다. 또한 결실, 영원, 조화로운 감각 등을 추구했는데 이는 물체의 구조란 영원한 것이기에 외부의 조건과 화가의 감정에 따라 변화하지는 않는다고 생각했기 때문이다. 〈생트 빅투아르산〉, 〈담배 피우는 사람〉, 〈정물〉, 〈카드놀이 하는 사람들〉 등과 같은 그의 작품은 침착함, 냉정함, 영원함 등을 전해준다. 또한 세잔은 대상을 구형, 원통형, 원추형으로 집약하여 묘사했다. 물체나 평면의 모든 면을 중심으로 집약했으며 대상을 분해하여 물체의 무게감, 부피감, 안정감, 웅장함을 표현했고 최종적으로 대상을 기하학적 형태로 환원시켰다. 물체의 부피감을 표현하기 위한 그의 노력은 이후 입체파를 탄생시킨다.

▼ 사과와 오렌지
세잔, 1898~1899년
세잔은 표현형식을 평생의 과제로 여겼다. 그는 새로운 색채와 형태를 표현하기 위해 끊임없이 연구하고 도전했다. 한편 아카데믹한 소묘법과 명암법을 반대했으며 색채를 통해 원근감을 표현하고자 했다. 그의 작품들은 하나같이 아름답고 조화로운 색채를 보여주는데, 이 작품은 형태와 색이 절묘하게 배합되어 신선함이 느껴진다.

◀ 카드놀이 하는 사람들 세잔, 1890~1892년
세잔은 "선과 명암은 존재하지 않으며 다만 색채의 대비만이 존재할 뿐이다. 물체의 입체감은 색채와의 관련 속에서 표현되는 것이다"라고 믿었다. 그는 평생에 걸친 작품활동을 통해 스스로 제기한 예술적 문제점들을 하나하나 해결해 나갔다. 세잔은 물체의 질감과 정확한 표현보다는 두께감, 중량감, 부피감, 물체 간의 전체적인 관계 등을 더욱 중요하게 생각했으며 자연을 기하학적으로 재구성했다. 이 작품은 탁월한 색채와 명암의 대비를 보여준다.

네덜란드 화가 반 고흐는 독창적인 화법, 황당무계하고 엽기적인 행동 예술을 향한 열정으로 유명한 전기적인 영웅이다. 고흐의 작품 대부분은 프랑스에서 탄생했다. 1886년 파리로 건너온 고흐는 그곳에서 인상파를 접하게 되며 점묘법으로부터 영감을 받는가 하면 우키요에 회화에서 새로운 양분을 섭취한다. 선명하고 가벼운 일본 회화와 파격적인 인상파의 색채로 인해 그의 작품도 훨씬 산뜻하게 바뀐다. 그는 형태와 색을 과장스럽거나 간략하게 처리했으며, 전통적인 명암 대신 색채 본래의 가치를 의식적으로 강조했고 색채 대비를 통해 조화를 연출해냈다. 그는 색채를 사용하여 주제를 부각시키고자 했다. 그래서인지 항상 같은 계열의 색깔과 거침없고 과감한 붓 터치가 인상적인 그의 작품은 마치 대상을 불살라버리기라도 할 듯 왕성한 생명력을 보여준다. 세상에 널리 알려진 〈별이 빛나는 밤〉, 〈해바라기〉, 〈귀를 자른 자화상〉, 〈아를의 고흐의 집〉 등은 독특한 개성과 비범한 매력을 보여준다.

고갱은 평생 동안 고전주의, 르네상스, 사실주의의 속박에서 벗어나고자 노력했으며 회화의 추상성, 즉 종합적이고 개괄적인 특성을 강조했다. 그의 초기 작품은 간략화된 형식과 장식적인 색채를 추구했지만 인상파의 수법을 크게 벗어나지는 않았다. 그는 후에 프랑스 브르타뉴의 작은 마을로 들어가 창작활동에 매진했다. 또한 아직 문명화되지 않아 야성이 살아 숨 쉬는 남태평양의 타히티섬에서 토착문화와 예술을 배웠고 중세 민간 예술, 동양 회화, 흑인 예술 등 다양한 예술적 특징을 받아들여 기존의 화법을 점차 벗어났다. 간략화된 거대 형상과 균일한 색채로 가득한 그의 작품은 색과 선이 비교적 굵고 호방하며 주관적인 색채와 장식적인 효과가 두드러진다. 고갱은 분할주의, 그림자가 없는 빛, 추상

▶ 귀를 자른 자화상
반 고흐, 1889년

반 고흐는 창작의 주체로서 작가의 역할을 충분히 인식해야 한다고 강조했다. 그는 내면의 감정과 의식을 자유롭게 토로하고, 형식에 구애받지 않는 작가의 주체적 가치를 잘 이해했으며, 회화를 창작할 때 동양 회화의 요소를 흡수하고 채택했다. 그의 이러한 주장은 후세 사람들에게 커다란 영향을 미쳤는데, 프랑스의 야수주의, 독일의 표현주의, 20세기 초에 등장한 서정추상화에 이르기까지 모두 반 고흐의 예술관에 영감을 받았다. 이 작품은 따뜻한 노란색과 차가운 녹색의 강렬한 대비를 통해 내면의 초조함과 불안함을 표현했다. 특히 작품 속에 드러난 그의 눈빛 속에서 정상적이지 못한 작가의 정신 상태를 느낄 수 있다.

▲ 별이 빛나는 밤 반 고흐, 1889년

고흐는 이 작품을 통해 내면 깊숙한 곳에 숨겨놓은 자신의 세계관과 억압된 감정들을 펼쳐 보였다. 꿈틀거리며 살아 움직이는 듯한 작품 속 피조물들이 어두운 밤하늘을 배경으로 아름다운 색을 발산하고 있다. 이 작품은 철저하게 계산된 균형적 구도를 보여주며 나무를 통해 하늘을 한층 부각시켰다.

▶ 해바라기 반 고흐, 1888년
반 고흐는 광적인 충동과 주체할 수 없는 흥분 속에서 작품을 제작했다. 그의 작품 속 해바라기는 단순한 식물이 아니라 원시적인 충동과 열정을 상징하는 생명체이다. 이 작품은 햇빛이 눈부시게 쏟아지는 프랑스 남부에서 탄생했다. 마치 환한 빛을 발하며 타오르는 화염과도 같은 이 작품은 조화와 우아함, 세밀함, 단순하고 강렬한 색채 대비가 인상적이다.

적인 소묘와 색깔, 반자연적인 세계의 표현 등으로 상징주의의 선구자이자 대표적인 인물이 된다. 대표작으로는 〈설교 후의 환영〉, 〈우리는 어디에서 와서 어디로 가는가〉 등이 있다.

로트렉 역시 후기인상파에 속하는 중요한 인물이다. 그는 소묘, 격정적이며 불안정한 선, 역동적인 윤곽을 좋아했으며, 한때 고갱의 장식적인 선과 평면적인 색채에 흥미를 느꼈었다. 그는 반 고흐와 고갱의 기법을 받아들였고 이후 자신이 배운 모든 것을 변형하여 독특한 풍격을 만들어갔다. 도미에 역시 그의 풍격의 형성에 영향을 미쳤다. 그의 화풍은 색채가 명쾌하고 간결하고 솔직하다. 인물만을 전문적으로 그렸던 그는 〈여자 어릿광대 샤 위 카오〉에서 다룬 것처럼 주로 파리에 사는 하층 예술인들의 삶을 묘사했다. 그는 모델을 그릴 때 어떠한 음영도 넣지 않았는데 광선이란 그저 조명에 불과하다고 판단했기 때문이다. 또한 데생을

▲ 우리는 어디에서 와서 어디로 가는가 고갱, 1897년
이 그림은 고갱이 밤낮을 가리지 않고 남은 정력을 모두 쏟아가며 완성한 철학적인 작품이다. 냉혹한 현실사회에 염증을 느낀 그는 자신이 동경했던 원시세계를 찾아 헤맸다. 그림의 내용은 왼쪽에서 오른쪽으로 전개되며 탄생, 삶, 죽음의 3부작으로 구성되어 있다. 자신의 경험을 담아 완성한 이 작품은 나무, 화초, 과실 할 것 없이 덧없이 흘러가는 인생행로에 대한 근원적인 질문을 상징적으로 암시한다. 작품을 보면 모든 생명은 땅에서 태어나서 결국 다시 땅으로 돌아간다. 작가는 자신의 복잡한 기억들을 모두 상징적인 형상 속에 성공적으로 담아냈다.

중요하게 여겨 색채에도 변화를 주지 않았다. 즉, 색채는 전체의 분위기를 만드는 역할만 하면 된다고 생각했던 것이다.

상징주의

형상과 상징, 즉 직관과 정신적인 표현은 예술가들이 끊임없이 탐색하는 두 가지 기본형식이다. 19세기 후반, 이상주의에 대한 반동으로 등장한 상징주의는 유럽 문학과 조형예술에 영향을 준다. 화가와 작가들은 외부 세계를 충실히 모방해야 한다는 부담에서 벗어나 상징과 은유, 장식적인 화면을 통해 허구와 몽상을 표현함으로써 보다 광범위한 미적 감각을 시사했다. 상징주의 회화는 이성과 객관적인 관찰이 아닌 감정에 기초해서 대상을 표현한다. 즉, 겉으로 보이는 모습을 단순히 시각화하는 것이 아니라 대상의 내재적 역량과 상징적인 면을 표현하려 했다. 상징파 화가들은 심오한 진리란 직접적으로 표현할 수 없으며 특정한 상징, 신화나 감정적인 분위기를 통해 간접적으로밖에 표현할 수 없음을 직관적으로 알고 있었다. 그들은 눈에 보이는 그대로를 성실히 표현하기보다 특정 형상들을 통해서 자신의 관념과 정신세계를 표현했다. 형식 면에서는 화려하고 장식적인 효과를 좇았다.

◀예술과 뮤즈가 있는 소중하고 성스러운 숲 샤반느
샤반느는 평면적인 화법을 즐겨 구사했고, 단조로우며 장식적인 색채가 특징이다. 그는 작품에서 언제나 파스텔 톤의 부드러운 색조를 표현했다. 리옹 미술관을 위해 제작한 이 그림 역시 파스텔 톤의 색조와 단순한 선을 사용하여 심오함을 느끼게 하는 동시에 몽상의 세계로 인도하는 듯하다.

◀ **목이 긴 화병의 들꽃** 르동, 파스텔화, 1912년

자신이 알고 있는 식물학적 지식을 총동원하여 작품을 만들었던 르동은 자극적일 만큼 밝은 색채로 꽃을 표현했다. 즉, 객관적인 묘사를 피하고 화려한 색채를 사용하여 '꿈속에서나 존재할 법한 꽃'을 창조해 낸 것이다. 파스텔로 그려져 몽롱한 느낌을 주는 작품 속의 꽃은 분명 어느 공간에 위치하고 있기는 하지만 특정 장소는 아니다. 마치 꿈속의 화원에 놓인 듯한 환상적인 분위기를 내뿜는다. 르동은 화려한 색채를 통해 식물의 본성이 아닌 자신의 내면적 기쁨을 상징적으로 표현했다.

상징주의는 지속시간과 파급지역 면에서 인상주의를 훨씬 능가했다. 상징주의는 예술사에서 새롭고 통일된 형식의 유파를 형성한 바가 없는 상당히 정의 내리기 어려운 관념이다. 그러나 현실주의 전통과 철저히 대립하고 있었기 때문에 우의적, 감정적, 간결성이라는 창작수법을 사용했고, 이후 표현주의 등에 지대한 영향을 미친다. 상징주의의 등장은 유럽 예술이 전통주의에서 현대주의로 넘어가는 과도기임을 의미한다. 일반적으로 프랑스 화가, 그 중에서도 샤반느, 모로, 르동이 상징주의를 대표하는 화가로 인식된다.

샤반느는 평생 동안 주로 장식벽화를 그렸기 때문에 유화작품에서도 벽화의 특징이 드러난다. 단조로운 색채, 화면의 평면성과 그 속에 자리 잡은 단순화된 형태, 조용한 분위기, 뚜렷한 리듬감 등 장식적인 풍격을 창조했으며, 우의적인 줄거리와 고대를 소재로 한 작품을 창작함으로써 아카데미적인 특징을 보여주기도 한다. 그의 작품은 하늘 묘사에 할애한 공간이 적었다. 또한 대부분 안정적이고 장중한 인물을 근경에 배치했으며, 강렬한 색채 대비를 피함으로써 작품의 주된 분위기를 부드럽고 단아하게 연출했다. 아울러 피부나 의상, 진흙이나 나뭇잎 할 것 없이 모두 같은 재료로 만들어진 듯한 느낌을 주는데 이처럼 비현실적인 처리방법은 작품의 추상성과 통일성을 높여주었고 샤반느의 이러한 특징 때문에 당시 많은 젊은 화가들이 그를 따랐다. 샤반느의 작품은 고갱, 반 고흐, 쇠라, 드니, 피카소 등의 작품세계에도 영향을 미쳤다. 특히 그는 화면의 통일성 면에서 세잔에게 절대적인 영향을 준 진정한 선각자이다.

모로의 회화는 주로 기독교적 전설과 신화에서 소재를 취했는데, 이러한 이유로 그의 회화에는 종종 문학적인 요소가 담겨 있다. 그

▲ **환영** 모로

모로는 신화와 종교적인 소재를 이용해 인간의 욕망을 표현한 화가로 유명하다. 그의 작품에 등장하는 여성들은 대부분 요염하고 사악한 모습으로 그려졌다. 이 작품 역시 성적 대결, 삶과 죽음의 수수께끼, 우의적으로 표현된 선과 악이 작품 전체를 관통하고 있다.

는 샤반느보다 더욱 대담하게 상징적 부호를 사용했으며 황당무계한 소재까지도 거리낌 없이 사용했다. 모로는 신화와 종교에 관한 주제를 다룬 호색적인 그림으로 유명하다. 작품 속 여성들은 대부분 요염하고 사악하며 이성 간의 모순, 삶과 죽음의 수수께끼, 선과 악의 우의 등이 작품 속에 잘 드러난다. 대표적인 작품 〈환영〉은 보석처럼 밝은 색채와 판타스틱한 분위기를 보여준다.

▲ 부적 세뤼지에, 1888년
세뤼지에는 이 풍경화의 제목을 〈부적〉으로 정했다. 그는 자신과 깨달음을 함께한 아카데미 줄리앙의 젊은 화가들과 함께 '나비파' 라는 독립적인 단체를 구성했다. 여기에서 '나비' 란 '선지자' 를 뜻하는 히브리어에서 나왔다. 나비파는 마음의 눈으로 세상을 보았던 세잔과 고갱의 시각을 명확히 밝혔다는 점에서 의의가 있다.

르동은 목탄 소묘를 창작하면서 신비와 환상을 표현하는 데 검은색이 가장 효과적임을 깨달았다. 그래서 그의 초기 회화작품은 대부분 흑백의 대조로 이루어진다. 판화나 소묘의 경우 뜨고 있는 눈, 사람 얼굴을 한 식물이나 곤충 등이 어우러진 초현실세계를 표현했다. 이렇게 독특한 작품세계로 인해 르동은 초현실주의의 선구자로 불린다. 그는 1890년대 이후, 유화와 초크화를 그리기 시작했고 이 시기를 기점으로 예술적 특징이 본래의 공포와 깊은 어둠에서 즐거움과 명랑함으로 바뀌었다. 르동은 초기에 단색을 이용한 소묘나 판화를 주로 제작했기 때문에 이후의 색채도 매우 간결하며 심지어 작품의 현실적 배경을 생략하기도 했다. 대표작으로는 〈키클롭스〉와 〈꿈속에서〉 등이 있다.

나비파

1888년 9월 말, 세뤼지에는 퐁타벤에서 고갱의 혁신적인 가르침에 따라 단순한 색채와 평면적인 묘사법으로 작은 시가 상자 위에 풍경을 그렸다. 그는 이 풍경화의 제목을 〈부적〉이라 붙여 파리로 가지고 간 후, 친구들에게 자신의 깨달음과 창작에 대해 얘기했다. 나비파란 '예언자' 혹은 '선지자' 를 뜻하는 히브리어의 '나비' 에서 따온 명칭으로 시인 카자리스가 붙인 것이다. 후에 세뤼지에는 아카데미 줄리앙의 젊은 화가들과 함께 자신의 새로운 깨달음

▲ 해초를 채취하는 여인 세뤼지에, 1890년
나비파의 작품은 동시대의 상징주의와 대조를 이루었다. 나비파 화가들은 색채의 효과를 추구하기 위해 딱딱한 윤곽선을 버렸고, 캔버스 대신 카드지 등 흡착력이 강한 재질을 사용하여 빛깔과 광택을 부드럽게 했다. 이 그림은 평면적인 색채와 가벼운 선을 통해 간단한 구도를 표현해 냈다.

▲ 파리 공원 뷔야르

뷔야르는 일상적인 주변의 모습과 그 속의 인물들을 운치 있게 표현했으며 색의 변화가 거의 없다. 잡지 〈레뷔블랑쉬〉를 위해 디자인한 일련의 장식 패널화인 이 작품은 갈색의 중간 톤으로 이루어진 평면무늬로 바닥을 표현하고 약한 조명을 사용하여 평온하고 차분한 분위기를 연출했다. 배경이 되는 하늘과 나무는 세부적인 표현 없이 회자색과 흑녹색의 단조로운 색채를 사용하여 태피스트리 여러 가지 색실로 그림을 짜 넣은 직물. 대개 벽걸이나 가리개 따위의 실내 장식품으로 쓰임와도 같은 평면적인 효과를 자아냈다.

▲ 세잔을 회상하며 드니, 1900년

뷔야르, 보나르 등 유명한 파리의 화가들이 귀중한 보물이라도 다루듯 세잔의 정물화 주위에 몰려 있다. 훌륭한 예술작품을 마주한 그들은 열정과 진심을 담아 깊은 경의를 표하는 듯하다. 사실 이들 나비파의 화풍이 세잔과 사뭇 다르기는 하나 색채와 음률을 강조한다는 점에서는 세잔이나 고갱 같은 인물들과 서로 일치하는 점이 있다. 모리스 드니의 "그림은 그것이 전쟁터의 말이나 누드의 여인, 또는 일화적인 것이기 이전에 본질적으로 일정한 질서에 따라 조합된 색채로 뒤덮인 평면이라는 사실을 망각해서는 안 된다"라는 말은 당시 회화의 특징을 한마디로 요약하고 있다. 이러한 경향은 추상미술로도 이어졌다. 그러나 종교적인 내용을 담은 드니의 후기 작품들은 추상미술과는 완전히 상반된 특징을 보여준다.

을 기반 삼아 '나비파'라는 독립적인 단체를 구성한다.

1889년부터 1899년 사이 존재했던 나비파는 비록 활동기간이 길진 않았지만 20세기 예술 운동의 든든한 버팀목이 되어주었다. 이 화파는 고갱의 예술적 영향 하에 새로운 변화를 추구했으며 자연을 지혜와 상상의 영역 안으로 옮겨왔다. 탄탄한 문학과 역사적 기초 위에 작품을 만들었으며 강렬한 색채와 곡선을 사용하여 주관적인 감정을 전달하고자 했다. 나비파 화가들은 색채의 효과를 추구하기 위해 딱딱한 윤곽선을 버렸고, 캔버스 대신 카드지 같은 재질을 사용하여 빛깔과 광택을 부드럽게 했다. 때로 그들은 계란의 흰자와 풀을 이용하여 염료를 섞었는데 이것을 사용한 작품은 빛깔과 광택이 더욱 선명해졌다. 나비파의 대표적인 화가로는 세뤼지에, 피에르 보나르, 뷔야르, 드니 등이 있다.

세뤼지에는 고갱의 상징주의와 종합적 이론의 영향을 받았으며 그의 작품은 세밀한 구상과 간결한 소묘가 돋보인다. 그는 주목할 만한 화파를 만들고 활동했다는 점에서 미술사상 의미 있는 인물이다. 피에르 보나르는 인상파의 기법을 계승했고 고갱의 장식적인 풍격에서 영감을 받았다. 그의 작품은 생활 속 모습을 잘 보여주고 있으며 색채가 아름답고 진하

다. 보나르는 일상 속에서 자연스럽게 볼 수 있는 여성의 누드를 그렸으며, 생활의 경쾌감을 표현했는데 이는 드가의 영향을 받은 것이다.

뷔야르는 사실적 표현을 대신해 장식적인 색채를 사용함으로써 평면적 색채와 점묘법의 효과를 훌륭하게 융합했다. 그는 나비파 중에서도 엄격하고 정확한 화풍으로 유명하다. 설령 장식적인 구조, 구불구불한 선, 물체의 변형 등을 보여주더라도 항상 간결하고 안정적인 구도를 유지했다. 또한 그의 그림은 정교한 아름다움 속에 엄격함, 즐거움 속에 정확함이 담겨 있다. 그에게 모든 것은 고요하고 평화로우며 소박하고 자연적이었다.

모리스 드니는 나비파의 걸출한 이론가이자 화가이다. 그의 작품은 강렬한 색채와 곡선으로 표현되어 있으며 장식미를 담고 있어 장식미술과 공예미술의 발전에 중요한 역할을 한다. 나비파는 1900년에 해체되었으며, 드니의 작품 〈세잔을 회상하며〉가 바로 이 유파의 예술적 생명이 끝났음을 암시한다.

원시주의

19세기 말, 프랑스에는 인간의 원시적 본능을 밝히는 것이 목적인 회화가 등장한다. 당시의 다른 예술유파들과 비교하여 격정과 상상력이 부족했기 때문에 이 회화를 추종하는 사람은 별로 없었다. 그들은 어린아이와 같은 단순함을 추구하고 원시적인 소박한 환상을 드러냈다. 이러한 특징들이 원시인의 작품과 비슷하다고 하여 원시주의라고 불린다.

이 화풍의 대표적인 인물로는 파리 교외에 위치

▶ 자화상 앙리 루소, 1890년
그가 마흔넷에 제작한 이 그림은 제5회 독립 살롱전에 출품됐던 작품이다. 팔레트를 쥐고 화면 중간에 위치한 화가는 베레모를 쓰고 있으며, 휴일에 외출할 때나 입을 것 같은 양복에는 훈장이 달려 있다. 루소의 열성적인 추종자였던 들로네 부인의 말에 따르면 그는 항상 복장이 단정했으며 프랑스의 전형적인 모범시민이었다고 한다. 작품 속에서 저 멀리 센 강변을 걷고 있는 두 사람은 원근법에 전혀 맞지 않아 작품의 조화를 깨고 있지만 상대적으로 루소의 모습이 더욱 부각된다. 그는 화가로서의 자신을 자랑스럽게 여겼던 것으로 보인다.

▶ 꿈 앙리 루소
이 그림은 루소의 작품으로, 열대 밀림에 대한 환상을 묘사했다. 보일 듯 말 듯한 야수, 신기한 꽃들로 가득한 숲속, 그리고 주위 배경과는 전혀 어울리지 않는 인물들이 하나로 어우러져 강한 긴장감을 유발하는 동시에 작품 속으로 빨려들 것만 같은 황홀한 매력을 발산하고 있다.

한 마옌 데파르트망 라발에서 출생한 앙리 루소가 있다. 그는 온전히 독학으로 그림을 그려 성공한 화가이다. 당시 유명한 시인이었던 아폴리네르는 가식적이지 않은 '소박한 맛'이 있다며 루소의 작품을 극찬했고, 그를 위해 직접 글을 쓰는 노력까지 아끼지 않았다. 아폴리네르의 노력으로 루소는 화단에서 어느 정도 이름을 알리게 되었다. 그는 표현주의 예술가들의 지지 속에서 사물을 관찰하는 태도를 견지했으며 신비주의적인 소재를 사용함으로써 그만의 독특한 화풍을 완성했다.

앙리 루소는 자신의 작품 속에서 환상적인 세계를 표현하고자 했다. 그는 특별한 명암 처리 없이 색을 나열했으며 형체를 만드는 데 있어 선의 역할을 강조했고 조형은 매우 단순하게 구사했다. 또한 색채 대비가 야성적이고 강렬하여 명암과 색채, 입체감을 강조한 정통 회화와는 극명한 차이를 보인다. 작품 속에 등장하는 화초, 나무, 사람, 동물 등은 모두 다른 세계의 보이지 않는 힘에 의해 지배당하는 듯하다. 이처럼 기묘한 조형과 딱딱한 움직임, 조용하고 장엄한 경지를 표현한 작품을 보고 있노라면 원시적인 신비로움이 느껴지는데 바로 이러한 매력 때문에 사람들이 그의 작품을 주목할 수밖에 없는 것이다. 〈자화상〉, 〈잠자는 보헤미아 여인〉, 〈꿈〉 등은 모두 호평받는 작품들이다.

영국 미술

19세기 영국은 자본의 축적으로 지속적인 경제적 성장을 이룰 수 있었다. 증기기관의 발명으로 상징되는 산업혁명은 과학기술을 한층 더 발전시켰고, 빅토리아 여왕은 개방형 '자유무역정책'을 실행함으로써 영국을 세계에서 손꼽히는 경제대국으로 만들었다. 경제적 번영은 예술의 발전으로 이어졌다. 이 시기에는 풍경화 중에서도 수채 풍경화가 유럽에 많은 영향을 끼치며 두드러지게 발전했다. 그러나 프랑스 인상주의가 들어오기 전인 19세기 초중반, 다소나마 개척정신을 보여주었던 풍경화를 제외한 나머지 장르는 여전히 보수적인 고전주의의 속박에서 벗어나지 못하고 있었다.

▲ 달빛 아래 석탄을 실어 나르는 배들 터너

터너는 평생 동안 다량의 해양 풍경화를 남겼다. 특히 증기선, 부두 등 산업발전에 따른 풍경들을 화폭에 담음으로써 풍경화의 효시가 됐다. 그는 빛과 공기에 따라 달라지는 해안의 모습을 연구하여 자신만의 독특한 화풍을 선보였다. 이 작품에서는 대자연을 면밀히 탐색한 흔적이 돋보인다. 이 작품은 한마디로 빛과 색깔의 조화라고 할 수 있는데 휘황찬란한 달빛 아래로 안개에 뒤덮인 증기선, 항구, 밤공기 등이 신비한 분위기를 자아낸다.

풍경화

해양 국가였던 영국은 해상무역과 식민지 쟁탈을 활발하게 벌였다. 덕분에 영국에서는 한동안 지형 풍경화가 발전했다. 지도의 역할을 한 지형 풍경화는 그 제작 과정 중에 점차 심미성이 더해져 갔다. 이를 기반으로 18세기 말, 영국에서는 수채 풍경화가 발전하기 시작하여 가장 먼저 독특한 특색을 보여주는 영역으로 자리 잡으면서 크나큰 업적을 남겼다. '수채화의 고향'이라는 칭호가 바로 이때 생겨난 것이다. 윌리엄 터너와 존 콘스터블은 이 시기를 대표하는 영국 풍경화 화가이다.

▲ 전함 테메레르 터너

이 작품은 해체를 위해 정박지로 견인되어 가는 전함 테메레르의 모습을 묘사했다. 주위를 온통 황금빛으로 물들이며 지고 있는 일몰 속에서 낡은 목선 한 척이 검붉은 연기를 토해내며 선박 해체 작업장을 향해 서서히 사라져 가고 있다. 따뜻하고 차가운 색이 선명한 대비를 이루며 수평선 위로 보이는 드라마틱한 분위기의 푸른색은 쓸쓸함을 배가시킨다. 터너는 풍경 자체보다는 빛에 따라 민감하게 변화하는 안개와 노을, 수증기, 물결 등을 눈부시고 환상적인 색채로 표현했다.

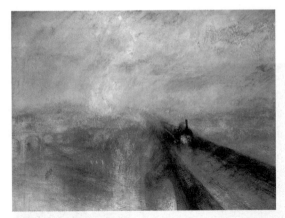

◀ 비 수증기 속도 터너

작가의 경험을 바탕으로 탄생한 이 작품은 철로 위를 달리는 기차를 묘사한다. 산업기술을 자랑하는 현실세계에 대한 터너의 긍정적 시각을 읽을 수 있다. 다리 위로 깔린 철도를 따라 운무를 뚫고 힘차게 진군하는 기차는 대자연과 강한 대비를 이루고 있으며 기차가 내뿜는 증기와 운무가 뒤섞여 수평선조차 구분이 안 될 만큼 혼돈스럽고 혼미하다. 기차 앞쪽에서 달리고 있는 토끼는 속도를 상징하며 기계와 동물의 속도를 비교하는 유머러스한 면을 보여준다.

터너는 빛과 공기의 미묘한 관계를 잘 표현하는 화가로 명성이 높았다. 그는 서사적 특징을 보이는 전통적인 영국 회화를 탈피하여 서정성 위주의 낭만주의적 정서를 화폭에 담았다. 또한 대담하고 독특한 구도와 찬란한 색채를 사용하여 환상적인 모습을 연출했다. 터너의 초기 작품은 수채화 위주였으나 후기로 접어들면서 점차 유화로 바뀌었다. 그의 유화는 여느 유화와는 달리 수묵화처럼 투명하고 맑다. 말년에 그린 풍경화를 보면 안개, 증기, 태양, 불빛, 물과 반사 등 빛의 효과를 표현하는 데 주력했다. 그림을 구성하고 있는

▶ 주교의 정원에서 본 솔즈베리 대성당 콘스터블

콘스터블은 풍경을 보다 직접적이고 현실적으로 묘사했으며 질박한 생활의 기운을 화폭에 담기 위해 노력했다. 변화하는 빛에 따라 달라지는 나무와 하류, 건물의 분위기를 여실히 표현했으며 진실과는 거리가 먼 아카데미적인 표현방식과 대립각을 세웠다. 그의 화풍은 이후 프랑스 풍경화를 예전과 전혀 다른 새로운 단계로 도약시켰다. 푸른 하늘 아래에 고딕 양식의 성당이 햇빛을 받으며 우뚝 서 있고 앞쪽으로는 커다란 나무들과 초지가 펼쳐져 있으며, 작은 하천 위로 햇살이 부서져 내리고 있다. 사실적 수법으로 작품에 진솔함과 생동감을 더했을 뿐만 아니라 생활의 분위기를 잘 표현했으며 그림이 청신하고 아름답다.

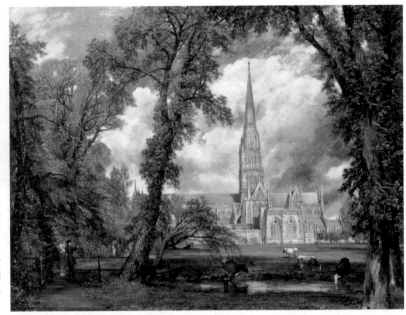

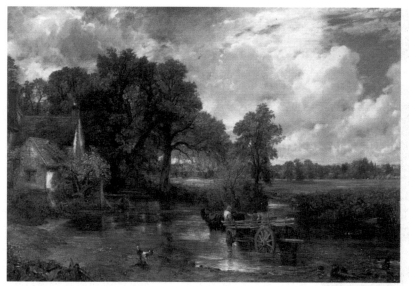

움직이는 조각과 솟구쳐 오르는 화염은 추상화와도 같은 리듬감을 보여주며 인상주의를 포함해 다른 화가들에게까지 막대한 영향을 미쳤다. 대표작으로는 〈전함 테메레르〉, 〈수송선의 난파〉, 〈비 수증기 속도〉, 〈불타는 국회의사당〉 등이 있다.

평생 동안 고향의 초가집과 숲 등을 창작 대상으로 삼았던 콘스터블은 모든 열정을 자연풍경을 그리는 데 쏟아 부었다. 참신하고 자연스러운 그의 작품은 깊은 사상을 내포하고 있지는 않지만 강렬한 그만의 특색을 보여준다. 콘스터블은 입체적인 공간과 사물의 진실성을 강조했으며 꾸밈없는 생활 속 기운을 담아내려고 노력했고 나무, 하류, 건물의 빛과 그림자를 통해 햇빛과 공기의 미묘한 변화를 표현했다. 이러한 사실적인 수법으로 인해 그의 풍경화는 꾸밈없고 생동감이 넘치며 풍부한 생활 속 기운과 참신함을 전해준다. 〈건초 마차〉는 콘스터블의 풍경화 중에서 최고의 걸작으로 손꼽힌다. 눈부시게 아름다운 색채, 서정시와도 같은 붓 터치와 진실함이 담긴 묘사로 고향의 자연미를 완벽히 재현했으며 세부적인 부분을 섬세히 묘사하여 시적 분위기를 전해준다. 그가 1831년에 창작한 〈화이트홀의 계단에서 본 워털루 다리〉는 선명한 색채를 대담하게 사용하여 빛과 그림자 효과를 잘 표현했으며 인상파 회화에 지대한 영향을 끼친 작품으로 인정받는다.

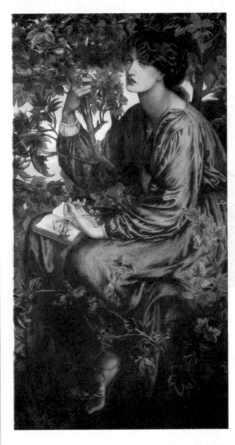

▲ 백일몽 로제티

로제티는 라파엘로 전파의 창시자 중 한 사람이다. 그들은 단순함, 이상적인 이념을 주장했으며 빅토리아 양식에 대항했다. 로제티는 자신의 그림에 어울리는 시를 창작하기도 했다. 작품에는 반짝이는 나뭇잎 사이로 녹색 옷을 걸친 소녀가 앉아 있다. 손에는 꽃잎을 늘어뜨린 채 곧 시들어버릴 것만 같은 생화가 들려 있는데 소녀가 오랫동안 그곳에 앉아 있었다는 것을 보여준다. 또한 앞으로도 계속 그곳에 앉은 채 영원히 꿈에서 깨지 않을 것만 같다. 전체적인 색상 처리가 보는 이로 하여금 아무것도 할 수 없는 몽환의 세계로 빠져들게 하는데 누구나 한 번쯤은 살면서 이와 비슷한 기분을 경험한 적이 있을 것이다. 그래서인지 그의 작품이 현실이 아닌 상상의 세계를 보여줌에도 충분한 공감을 자아낸다.

라파엘로 전파

19세기 중엽 영국은 매너리즘에 젖은 공허한 예술이 유행하면서 퇴폐적인 분위기가 팽배했다. 하지만 이러한 예술은 곧 왕립 아카데미의 젊은 화가들의 반대에 부딪힌다. 1848년 패기만만한 왕립 아카데미의 회원인 세 젊은이 헌트, 로제티, 밀레이는 영국의 예술 실태에 강한 불만을 품고 영국 역사화의 전통을 다시 부흥시키자는 기치를 내걸고 '라파엘로 형제회'를 결성했다. 이들은 예술평론가인 존 러스킨의 강력한 지지를 받아 '라파엘로 전파'로 불렸

▶ 오필리아 로제티

이 작품은 로제티의 대표작으로 색감이 뛰어나며 다양한 꽃들이 등장한다. 오필리아는 조용히 흐르는 강 위로 천천히 떠내려가고 있다. 수개월에 걸쳐 사생한 이 작품은 꽃 하나 풀 하나까지 실물을 보는 듯 생생하다. 그러나 지나치게 사실적이고 세밀한 묘사로 인해 주인공인 오필리아보다 강가 풍경에 시선을 빼앗기게 된다.

다. 그들은 라파엘로의 예술에서 볼 수 있는 인물의 이상적인 아름다움, 조화로운 색채, 완벽한 구도를 최고의 예술지침으로 삼았다. 또한 회화는 종교 및 도덕교육의 역할을 해야 하며, 성경과 기독교 사상이 풍부한 문학작품 위주로 소재를 가져와 주제를 충실히 반영하고 대상을 묘사해야 한다고 주장했다. 그 후 번 존스를 위시하여 예술을 이상적인 설교와 한층 더 가깝게 만든 '신라파엘로 전파'가 등장했다. 이 화파의 예술은 유미주의 경향이 짙었고, 비교적 참신한 색채를 사용하여 세밀하고 신중한 화풍을 보여줬으며 우울한 분위기를 띠는 작품도 다소 있다.

라파엘로 전파의 지도자 격인 헌트는 작품의 세부적인 부분까지도 신경을 썼으며 강렬한 색채를 사용했고, 치밀하게 계획된 상징물들을 화폭 곳곳에 배치했다. 대표작으로는 〈세계의 빛〉, 〈눈 뜬 양심〉 등이 있다.

▲ 아스파라거스섬 헌트
라파엘로 전파의 핵심적 인물인 헌트는 미술평론가인 러스킨의 영향을 받아 자연의 신성한 빛을 성실히 묘사했다. 사실주의 원칙을 고수했던 그는 사생을 하여 작품을 창작했는데 축축하게 젖은 바위와 하얀 물결이 사실감을 더해준다. 이 그림을 통해 그의 사실주의적 기법과 선명한 색채감을 느낄 수 있다. 그는 인상파와 같은 화려한 색채를 사용하여 푸르고 투명한 바다와 바위, 암석 위의 푸른 식물을 생생하게 묘사했다.

로제티는 라파엘로 전파 중에서 가장 특색 있는 화가라고 해도 무방할 것이다. 그는 문학작품을 그림의 소재로 삼곤 했는데 시인 단테의 짝사랑 상대였던 베아트리체가 작품에 자주 등장했다. 또한 뛰어난 시인이기도 했던 그는 서정시인의 기질을 발휘하여 가슴을 설레게 하는 시적 분위기를 작품 속에 담아냈다. 그의 그림은 매우 환상적이고 시적 정취가 풍부하며 깊이감이 있다. 〈베아타 베아트릭스〉는 로제티의 이러한 특징을 잘 보여주는 전형적인 작품이다. 그러나 말년에 아내인 엘리자베스 시달의 죽음으로 인해 큰 상처를 받게 되면서 전기에 보여주었던 보석과도 같은 색채와 명쾌한 선은 부드러운 경계선과 모호한 형상으로 바뀌었다. 또한 서정성이 약해지고 인물의 표정도 점점 건조해졌다. 〈백일몽〉은 말년의 특징을 보여주는 전형적인 작품이다.

로제티에 비해 밀레이의 그림은 상상력이 부족하다. 하지만 헌트의 작품처럼 열광적으로 도덕적이거나 설교적인 면을 강조하지는 않았다. 밀레이는 사실묘사 능력이 빼어난 화가였다. 그는 생활 속 진실을 우울한 시와 같은 경지로 끌어올리기 위해 최대한의 노력을 기울였으며, 장식적인 느낌의 색채를 사

용했다. 그의 대표작인 〈부모 집에 있는 그리스도〉처럼 섬세한 화법으로 형체, 환경, 광선을 정확하게 창조했으며 진실한 느낌을 만들어내기 위해 노력하는 동시에 상징적인 우의를 전달했다.

번 존스는 라파엘로 전파의 열정적인 지지자이자 실천자였다. 그는 현실적인 소재를 직접적으로 표현하는 법이 거의 없었다. 대신아서 왕의 전설, 성경 이야기, 그리스 신화를 주제로 하여 낭만주의적 분위기의 수많은 걸작을 탄생시켰다. 그의 작품은 구도가 극도로세밀하며 의복의 주름까지도 매우 세세하게 표현했다. 뚜렷한 근육묘사, 부드러운 자태와 중성적인 느낌의 인물 표현은 번 존스 작품의 특징이다. 그래서인지 그의 작품은 속세를 벗어난 듯한 예술적분위기를 풍기며 유미주의자와 퇴폐주의자들에게 추앙받았다. 대표적인 작품으로는 〈속아 넘어간 멀린〉과 〈코페투아 왕과 거지 소녀〉등이 있다.

고전 아카데미파

당시 라파엘로 전파와 필적하던 아카데미파 역시 고전주의 화파에속한다. 레이턴, 알마 타데마 등이 이 화파의 대표적인 화가이다. 그들의 작품은 귀족적이며 보수적인 심미관을 반영한다.

레이턴은 19세기 말 영국에서 가장 명망 높은 아카데미파 신고전주의 화가였다. 레이놀즈조차 그의 빛나는 예술적 성취에 가려질 만큼 영국 왕립 아카데미의 대명사가 되었다. 레이턴은 고대 신화와성경에서 소재를 취했으며 편안하고 고요하며 조화롭고 전아한 양식을 추구했다. 또한 고위층의 심미적 취향에 부합하기 위해 화풍은날로 달콤하고 서정적으로 변해갔고 부드러운 조형, 충만한 색채,섬세한 묘사 등으로 인해 작품 속 형상이 유쾌하고 경쾌한 분위기를띠게 되었다. 그러나 이후 이러한 특징 위에 슬픈 분위기가 살짝 가미되었다. 〈실타래 감기〉, 〈타오르는 6월〉, 〈독서〉, 〈음악 수업〉 등이 비교적 유명한 그의 작품이다.

알마 타데마는 영국 왕립 아카데미 화가 가운데 세속적이고 장식

▲ 코페투아 왕과 거지 소녀 번 존스
이 그림은 번 존스의 작품 중 가장 널리 알려진 작품으로서 엘리자베스 시대 때 유행하던민가를 소재로 만들었다. 국왕은 거지 소녀야말로 자신이 찾아 헤매던 순결한 여인이라고생각하여 사랑의 징표로 왕관을 바친다. 그림의 중앙에는 사랑의 징표를 받을 준비라도 하듯 아름다운 거지 소녀가 단정하게 앉아 있는데 그녀의 손에 들린 연꽃은 오히려 국왕의 사랑을 거부하는 듯하다. 국왕은 아래쪽에 앉아동경과 숭배의 눈빛으로 그녀를 바라보고 있다. 여기서 주목할 만한 점은 작품에 등장하는두 인물이 존스 자신과 그의 아내를 모델로 하고 있다는 것이다.

적인 그림을 잘 그리기로 유명했다. 그는
라파엘로 전파가 내걸었던 고전주의적 경
향을 더욱 강조했으며, 환상적인 분위기의
고전적 소재를 택해 화려한 색채와 사실적
인 표현을 통해 탁월하게 표현했다. 그는
아카데미의 고전적 화법을 엄수했으며 시
각적인 아름다움을 애써 추구했고 풍부한
상상력으로 고대 여인의 생활방식을 묘사
했다. 이러한 독특한 소재는 영국 상류사회
의 찬사를 받았다. 대표적인 작품으로 〈고

▲ 테피다리움에서 알마 타데마
타데마는 대부분 고대 역사를 주
제로 한 작품을 만들었는데 이 작
품 역시 마찬가지이다. 이 작품은
아카데미적 화법을 엄격히 준수했
으며 아름다운 시각적 효과를 좇
고 있다. 인위적인 연출이 느껴지
기는 하나 정교한 세부처리 등에
서 작가가 얼마나 고심을 했는지
엿볼 수 있다.

대 로마의 조각가들〉, 〈시인 사포와 알카에우스〉, 〈비너스의 신전〉 등이 있다.

인상주의

1870년대 프랑스의 인상주의는 휘슬러를 통해 영국으로 전파되었다. 미국 국
적의 휘슬러는 영국에서 생활하면서 폭넓은 작품활동을 했다. 그는 색채의 배
치를 중시하고 형식감을 추구했다. 라파엘로 전파와 빅토리아 왕조의 모든 화
풍에 반대함과 동시에 회화와 음악을 하나로 연결하고 동양 미술의 장식적인
특징을 보여주었다. 〈도자기 나라에서 온 공주〉는 동양적 색채가 담긴 휘슬러

의 작품 가운데 가장 대표적인 작품이다. 그는 통일성이 느껴지는 색채를 사용하여 화면의 분위기를 살렸고 작품을 음악적인 표제와 함께 결합시켰다. 예를 들어 〈미술가의 어머니〉에는 '회색과 검은색의 협주곡 No.1', 〈흰 옷의 소녀〉에는 '백색 심포니 No.1'이라는 부제를 붙였다. 비록 휘슬러는 프랑스의 인상주의 화가들처럼 외광과 사생을 강조하진 않았지만 작품을 창작할 때 음악의 리듬감과 조화로운 선율을 추구했다. 이로써 당시 영국 화단에서 활동하던 어떤 유파와 개인보다도 프랑스 인상주의 회화에 더욱 접근했다. 그의 영향을 받은 영국 화가로는 시커트, 스티어 등이 있다.

휘슬러의 제자였던 시커트는 파리에서 드가를 만나면서 많은 영향을 받았다. 그는 구도적인 완정성을 추구했고 명암의 대비와 색채의 통일성을 중시했다. 스티어는 시커트와 함께 영국의 인상파 운동을 대표하는 인물로서 풍속화와 초상화를 즐겨 그렸다. 빛의 효과를 사용하는 데 뛰어났으며 광활한 공간을 묘사했다. 또한 그는 뉴잉글리시 아트 클럽의 발기인 중 한 사람이다.

▲ 흰 옷의 소녀(백색 심포니 No.1) 휘슬러
휘슬러는 일본의 판화에서 자신이 원하던 강렬한 대비와 장식성을 발견했는데, 바로 그 해 이 작품을 창작했다. 아일랜드의 소녀를 모델로 한 이 작품은 흰색을 중심으로 극도로 세밀한 색채의 변화를 보여주고 있어 '백색 심포니'라는 부제가 붙었다. 휘슬러는 회화적 이미지에 음악적인 요소를 도입한 화가로서 자신의 작품에 교향곡, 협주곡 등의 음악 용어를 많이 사용했다.

아르누보

아르누보는 1880년에 시작되어 1892년부터 1902년까지 가장 활발한 활동을 보였다. 아르누보라는 명칭은 사무엘 빙이 파리에서 개점한 상점의 이름 '라 메종드 아르누보'로부터 유래되었다. 상점 안에 진열된 것들은 모두 신선하고 새로운 스타일의 상품이었다. 후에 사람들은 이렇게 새로운 양식의 예술을 '신예술아르누보'이라고 통칭했다. 아르누보는 영국에서 시작된 후 겨우 30년 만에 유럽과 미국까지 확산된 후 1910년 즈음 비로소 '장식예술 운동'과 '현대주의 운동'으로 대체되었다. 이 운동은 인위적인 양식을 반대하고 자연으로의 회귀를 주장했다. 그래서 디자인에는 식물과 동물의 모양이 빈번하게 사용되었으

◀ '귀부인과 동물'이라는 장식화가 있는 테이블 모리스, 1860년

며 유미주의적 장식양식이 창작되었다. 또한 자연물의 유기적인 형태에서 비롯된 곡선 장식을 이용한 작품이 대량으로 탄생했다.

　순수미술과 실용미술의 영역을 넘나들던 아르누보는 포스터, 삽화, 건축디자인, 실내장식, 유리제품, 귀금속장식 등에서 주로 두각을 나타냈다. 수많은 유명 예술가들이 새롭게 등장한 양식에 따라 창작활동을 했고, 전통에 대해 자유분방하며 개방적인 태도를 취했다. 아르누보는 일종의 예술 운동으로서 라파엘로 전파, 상징주의 화가들과 밀접한 관계를 맺고 있었다. 아르누보는 상징주의 특유의 풍부한 암시성과 표현성의 장식에서 많은 영향을 받았다. 그러나 어찌됐든 아르누보는 독자적인 면모를 보여주기 위해 거리낌 없이 새로운 재료, 기계로 생산된 외관과 추상적인 순수 디자인 등을 사용했다.

　영국의 삽화가인 오브리 비어즐리의 유미주의와 윌리엄 모리스가 제창한 '공예미술 운동'은 아르누보 양식의 선례이다. 비어즐리는 짧은 생애를 살다 간 천재 화가이다. 그는 어려서부터 문학과 음악에 심취했으며 두 방면에서

◀ 살로메 비어즐리

독보적인 위치에 있었던 삽화가 비어즐리는 선정적이고 퇴폐적으로 그린 자신의 그림을 통해 빅토리아 사회를 꼬집었다. 비어즐리가 살았던 당시의 사회에서는 흑백의 조화란 생각할 수도 없는 일이었다. 지나치게 상반된 두 색깔을 함께 사용한다는 것은 의심할 나위 없이 자연에 대한 도전이었기 때문이다. 그러나 그는 대담한 흑백 대비와 흐르는 듯한 곡선에 세기 말적인 분위기를 담아냈다. 이해하기 힘든 암시로 가득한 형상들이 작품 곳곳에 등장하여 방탕함과 사치를 연상시킨다. 비어즐리는 자신의 내면세계를 작품에 표현했으며 선정적 분위기와 심오한 문학성 등을 보여주었다. 그는 살로메를 주제로 하여 새로운 여성상을 창조해 냈는데 전통적으로 남성이 자행해 온 죄악이나 성욕, 지배욕 등을 여성의 전유물로 바꿔놓았다. 이는 빅토리아 사회 전반에 깔려 있는 신여성에 대한 두려움과 걱정을 암시하기도 한다.

▶ 66개의 타일을 연결한 그림
모리스, 1876년

영국 공예미술 운동의 선구자 중
한 사람인 모리스는 벽지와 옷감
의 무늬를 디자인했던 유명 디자
이너이다. 모리스를 위시하여 공
예미술 운동에 참여한 디자이너들
은 당시에 많이 응용되던 나열식
구도를 창조했다. 문자와 곡선 무
늬가 하나로 연결되어 있거나 각
종 기하학적 도형을 화면에 집어
넣는 등 비교적 전형적인 형태를
보여준다.

▼ 벽지와 채색 각판 모리스, 1889년

모두 뛰어난 소질을 보였는데, 그의 그림에는 낭만적 정서와 무한한 상상력이 살아 숨 쉰다. 또한 비어즐리는 고대 그리스의 병화와 로코코 시대의 섬세한 풍격의 장식예술에 심취했고 동양의 우키요에와 판화 역시 그의 예술 인생에 지대한 영향을 미쳤다. 19세기 말 영국의 화가들이 고전주의의 아름다움과 부드러움을 추구한 데 반해, 비어즐리는 더욱 새롭고 더욱 절대적인 방식으로 자신의 예술이념을 표현했다. 강렬한 장식성, 막힘없는 우아한 선, 비현실적이고 기이한 형상들로 인해 그의 작품은 죄악과 공포의 색채로 가득하다. 그는 1894년 오스카 와일드의 영문판 희곡집 『살로메』의 삽화를 그리면서 명성을 얻게 되었다. 비어즐리는 아르누보가 디자인의 모티브로 삼았던 곡선과 일본 목판화의 호방함을 받아들였다. 또한 그의 회화작품에는 성적인 면이 강조되어 있어 비평가들과 대중에게 충격을 주었다. 그의 작품에서 보이는 장식성과 추상성은 후세에 많은 영향을 미쳤다.

'현대 디자인의 선구자'로 불리는 윌리엄 모리스는 화가였지만 공예미술에 더욱 심취했다. 그는 영국 예술과 수공예 운동을 선도한 지도자 가운데 한 사람이며 세계의 유명 벽지와 옷감의 무늬를 디자인한 디자이너이기도 했다. 그는 최초로 신예술미학이라는 이론을 내놓았다. 그의 이론은 예술가와 수공예

자가 함께 협력하여 일용품을 개량하자는 것을 골자로 한다. 또한 예술의 주체는 실용예술이라고 보았고, 감상용의 '고등예술'과 실용성이 강조된 '차등예술' 간에 우열을 나누면 안 된다고 했다. 이 외에도 그는 전통 공예를 발굴하여 정리하고 우수한 점은 발양시켜야 한다고 주장했다. 그는 번 존스의 밑그림을 사용해 아름다운 양탄자를 만들었으며 유리, 도자기, 가구 등 실내에서 사용하는 생활용품들을 생산했다. 주로 식물을 디자인 소재로 응용했던 그의 디자인은 자연미를 담고 있으며 중세 전원의 멋을 보여준다. 즉, 그가 디자인에 응용했던 곡선과 비대칭적인 선은 대부분 꽃자루, 꽃망울, 포도넝쿨, 곤충의 날개 등 파상곡선을 보여주는 아름다운 자연물에서 가져온 것이다. 그는 이후 유럽을 풍미했던 아르누보 장식양식에 커다란 영향을 끼쳤다.

이쯤에서 아르누보를 대표하는 또 다른 인물로 벨기에의 화가이자 디자이너였던 앙리 반 데 벨데를 언급하지 않을 수 없다. 그는 자신의 디자인 이론을

◀ 책상 벨데

화가에서 디자이너로 활동영역을 바꾼 벨데는 새로움을 부르짖는 한편 전통의 끈을 놓지 않았다. 그는 가구에서 가장 중요한 것은 구조와 효율성이며 장식은 그저 분위기 연출을 위해 필요할 뿐이라고 생각했다. 사진 속 책상을 보면 간결한 외형과 실용성의 추구라는 그의 설계이념이 고스란히 드러난다. 또한 벨데의 디자인에는 곡선이 자주 등장하여 리듬감과 생명력을 전해준다.

▶ 옥스퍼드에서 신학을 공부했던 윌리엄 모리스는 산업화에 따른 기계의 대량생산으로 인해 생활이 피폐해졌다고 믿었다. 그는 자연적이고 전통적인 소재를 사용해야 한다는 러스킨의 사상에서 많은 영향을 받아 자연미와 사회적 관념이 담긴 간결한 형태의 디자인을 선보였다. '순수예술'을 반대했던 모리스는 장식을 위한 장식이 아닌 예술품의 형태와 기능을 더욱 강조하기 위한 수단으로서 장식을 사용했다. 그는 대부분 벽지, 직물, 타일, 카펫, 스테인드글라스 등 장식용 도안을 선보였다.

▲ 자스민 솔즈베리 벽지, 모리스

▲ 은색 연꽃 장식용 도안, 모리스

▶ 켄징턴 박물관의 실내장식
켄징턴 박물관의 실내장식은 모리스와 여러 예술가들이 공동으로 작업한 것이다. 회녹색과 금색을 위주로 하고 빨간색으로 포인트를 주었다. 벽과 천장의 도안은 매우 간결하며 장식성이 강하다. 스테인드글라스로 처리된 사람과 과일들은 각각 열두 개의 달을 하나씩 상징하고 있다. 전체적으로 아르누보의 특징을 잘 보여주고 있으며 우아하고 신비로운 분위기를 풍긴다.

통해 기계를 통한 디자인을 인정했으며 현대적인 감각이 돋보이는 디자인을 보여주었다. 그 결과 현대 산업디자인 역사상 빼놓을 수 없는 주요한 인물이 됐으며 벨기에를 넘어 다른 나라에까지 많은 영향을 주었다. 그는 평생 동안 디자인 활동과 디자인 개혁에 몸을 바치기로 뜻을 세웠는데 이 점은 윌리엄 모리스와 비슷하다. 디자인의 역사에서 그는 아르누보 사상을 프랑스로 유입시키고 국제적인 디자인 운동으로까지 확대한 장본인이다. 그가 개축을 지도했던 독일 바이마르의 예술과 공예학교는 훗날 그로피우스가 1919년 독일 바이마르에 세운 건축 및 조형학교 바우하우스의 전신이 되었다.

아르누보는 일종의 과도기적 양식을 보여주는 예술로서, 서양 예술이 고전주의에서 현대주의로 진입하는 전환점이 되었다. 아르누보는 유럽 예술계에 커다란 충격을 가져왔고 예술가와 대중의 상상력을 해방시킴으로써 그들로 하여금 새로운 형식과 새로운 공간을 받아들이고 끊임없이 추구하게 만들었다. 아르누보가 탄생시킨 수공예 제품은 다른 어떤 것으로도 대신할 수 없는 일종의 '유럽 양식'의 상징이 되었고, 현대 디자인의 역사를 세움으로써 현대 예술의 기원이 되었다.

독일 미술

독일은 19세기에 근대 과학과 문화의 황금기를 누렸다. 철학에서는 칸트와 헤겔이, 문학에서는 괴테와 쉴러가, 음악에서는 베토벤과 슈만이 엄청난 업적을 세웠으며 자연과학은 더욱 발달했다. 이렇게 문화적인 풍요 속에서 미술도 크게 발전했다. 19세기 전반, 전 유럽을 풍미했던 낭만주의 미술의 거장들이 독일에서 대거 등장했다. 프리드리히는 독일의 낭만파 화가 중에서도 가장 걸출한 인물이다.

▲ 달을 바라보는 연인들 프리드리히, 1822년

프리드리히는 빛을 세밀히 조절했으며 광활한 공간을 정적 속에 표현했다. 그가 중요하게 여겼던 것은 사실적인 표현이 아니라 자유로운 구상이었다. 그는 비물질적인 것을 표현대상으로 삼아 '색채와 형상'을 통해 말로는 전달하기 힘든 것들을 표현해 냈다. 일부 독일 낭만주의 문인들과 마찬가지로 그 역시 고시(古詩), 석양, 달밤, 숲 등 이른바 '시적 정취가 넘쳐흐르는 대상'에 심취했다. 이 모든 것은 그의 붓끝에서 상징적 의미와 감정적 색채를 지닌 회화로 탄생했다.

▲ 눈 속의 고인돌 프리드리히, 1807년

19세기 후반, 이미 봉건사회에서 자본주의 사회로 진입한 독일은 농업국가에서 선진 산업국가로 변모했다. 이러한 경제의 발달은 자연스럽게 문예의 부흥으로 이어졌다. 이 시기의 미술가들은 두 세기 동안 맥이 끊겼던 뒤러를 대표로 하는 예술전통을 회복했다. 또한 이를 통해서 번영을 구가하던 새로운 독일에 현실주의 예술을 신속히 받아들였다. 그 결과 현실주의 회화는 독일 미술에서 주도적인 위치를 차지하게 되었다. 멘첼, 라이블, 콜비츠, 리버만 등 현실주의 대가들이 활동하면서 독일 미술사상 르네상스를 잇는 두 번째 전성기가 찾아왔다.

아돌프 폰 멘첼은 르네상스 화가인 뒤러 이후 독일의 가

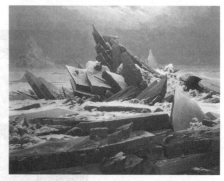
▲ 빙해 프리드리히, 1824년
프리드리히는 독일의 낭만주의 풍경화의 창시자이다. 그는 자연풍경과 인간을 하나로 결합시켜 색과 형태를 통해 말로 형용할 수 없는 것들을 표현해 냈다. 프리드리히는 역광으로 짙게 그늘이 드리워진 풍경을 즐겨 그렸는데 이러한 그의 작품들은 상징적이거나 종교적이라는 말로 해석될 수 있다.

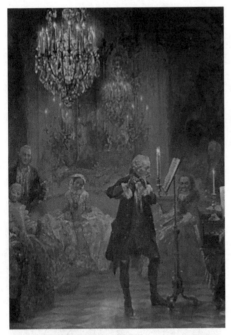

▲ **파리음악회(부분) 멘첼, 1852년**
멘첼은 독일의 유명한 현실주의 화가이다. 그의 작품은 크게 역사화와 풍속화로 나누어 볼 수 있는데, 역사화는 주로 귀족, 부르주아 계급의 연회장, 궁정의례 등을 표현했고 역사화를 제외한 나머지가 풍속화이다. 이 작품은 프리드리히 대왕 집권 당시 상류계층의 사치스런 생활을 재현했다. 화려하고 사치스러워 보이는 공간에 따뜻한 빛깔의 조명이 쏟아지고 있다. 한 남자가 조명을 받으며 연주를 하고 있는데 당장이라도 아름다운 음악이 그의 손끝을 타고 흘러나올 것만 같다.

▶ **압연 공장 멘첼, 1875년**
민감한 영혼을 가진 풍속화가 멘첼은 주로 현실생활 속에서 작품의 주제를 찾았다. 그의 작품은 다양한 생활 속 모습들을 깊이 있게 보여주고 있는데 특히 산업과 노동자들의 생활을 다룬 작품이 많다. 이 작품은 세계 미술사상 노동 장면을 주제로 한 최초의 작품으로서 사회발전의 원동력인 노동자들의 지혜와 역량을 부여준다.

장 위대한 화가이다. 그의 작품은 소재가 매우 다양한데 독일 각 계층의 생활 모습과 사회풍습 등을 광범위하게 섭렵하고 깊이 있게 표현했다. 특히 산업 노동자들을 묘사한 작품은 동시대 유럽 화단에서는 매우 보기 드문 작품이었다. 그의 유명한 작품인 〈압연 공장〉은 최초로 현대적인 중공업에 종사하는 노동자들을 테마로 하여 창작한 작품이다. 객관성, 신실성, 생동감, 소박함 등이 돋보이는 표현 수법으로 열악한 작업환경에서 힘들게 일하고 있는 노동자들을 묘사했다. 또한 소묘는 그의 창작 인생 중 매우 중요한 위치를 차지한다. 그는 유창한 선, 힘이 느껴지는 터치, 정확하지만 사소한 표현에 얽매이지 않는 형태 등으로 수많은 사람들의 찬양을 받았고 서양 미술사상 소묘 대가로서의 지위를 굳혔다.

윌리엄 라이블의 초기 작품은 대부분 초상화이다. 섬세한 묘사와 강렬한 명암대비는 당시 독일 화단에 영향을 주었다. 대표적인 작품으로는 〈아버지상〉이 있다. 라이블은 스물한 살 때 쿠르베를 알게 되었는데 이를 계기로 향후 그의 작품세계에 변화가 일어났다. 그는 도시에서 멀리 떨어진 농촌에 정착하여 쿠르베처럼 일반 사람들의 평범한

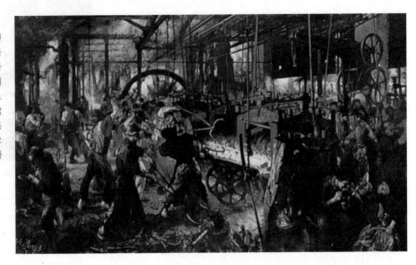

▶ 어울리지 않는 부부 라이블, 1877년
라이블과 프랑스 현실주의의 거장인 쿠르베 사이에는 꽤 많은 접촉이 있었다. 그는 쿠르베와 마찬가지로 일반 사람들의 평범한 일상을 꼼꼼하고 사실적으로 묘사했지만 필력과 정서는 넓고 깊어 현실주의의 정수를 보여준다. 농민의 생활을 주제로 한 유화와 판화를 많이 남겼는데 인물들의 각기 다른 개성을 소박하게 잘 표현했다.

생활을 묘사하는 데 주력했으며 현실적인 표현을 견지했다. 그의 그림 속 형상은 진실하며 친근감과 생동감을 보여준다.

▲ 교회의 세 여인 라이블, 1878년

막스 리버만이 평생 동안 창작한 유화들은 당시 독일, 네덜란드, 프랑스의 농민, 산업 노동자, 수공업자들의 생활풍속에 대한 그의 깊은 관심을 보여준다. 그는 그들의 노동과 생활 모습을 끊임없이 묘사했으며 사실주의 화가로서 그들의 생활에 대한 자신의 열정을 표현했다. 주요 작품으로는 〈거위털을 뜯는 여자〉, 〈통조림 공장의 여직공〉, 〈제화 공장〉, 〈감자를 캐는 사람들〉, 〈아마 직조공〉 등이 있다.

케테 콜비츠는 19세기와 20세기를 모두 살았던 화가이자 가장 영향력 있는 독일 판화가이다. 20세기 초중반까지 많은 작품을 남겼지만 여전히 19세기에 보여준 현실주의 품격을 벗어나지는 않았다. 콜비츠는 전형적인 비판적 현실주의 화가이다. 사회를 향한 강한 불만, 노동자들에 대한 깊은 동정심과 정의감으로 인해 그녀의 작품은 뚜렷한 정치적 경향을 보인다. 흑백 판화는 형식적으로 여성적 분위기를 뛰어넘어 강인한 인내와 단순함, 마음으로 느껴지는 정신적 역량을 담고 있다. 〈직공들의 반란〉과 〈농민전쟁〉은 그녀를 세계에 알리는 계기가 된 판화 연작이다. 이 작품은 사건의 진행 과정에 맞게

▶ 라이덴의 거리 리버만, 1887년
자연주의를 대신해서 인상주의 회화가 유럽 화단을 휩쓸고 있을 때 독일에서는 최초로 리버만이 이러한 흐름에 합류했다. 초기에는 주로 풍속화를 그렸는데 모네의 영향을 받은 이후 색채가 한층 밝아졌고 빛의 효과와 움직임의 느낌이 가미됐다. 주로 거리, 골목, 해변의 풍경 등을 즐겨 그렸는데 색과 분위기에서 통일성을 일구어냈다.

◀ 콜비츠는 비평적 현실주의 화가이다. 그녀는 평생 동안 가난한 노동자, 임박한 죽음, 구박받는 농민, 용감한 항쟁 등을 묘사했으며 굶주린 아이들, 고생하는 어머니, 인생 역경을 담은 자신의 자화상 등을 그렸다. 콜비츠의 작품세계에서 잘 드러나듯 그녀는 대단한 여성이자 책임감 있는 화가였다. 그녀는 사회적 운동을 인류의 당연한 권리로 보았으며 작품의 주된 테마인 모정과 동정심은 미술사상 그 유례를 찾아보기 힘들 만큼 가치가 있다.

▲ 독일의 어린이들이 굶고 있다 콜비츠, 판화

주제를 선별하여 줄거리가 자연스럽게 이어진다. 또한 콜비츠의 작품 속에는 시종일관 여자와 아이들이 등장하는데 〈어머니와 아이〉나 〈독일 어린이들이 굶고 있다〉 등의 작품처럼 그녀는 사회운동을 인류의 현실생활과 연관 지었다.

▲ 어머니와 아이 콜비츠, 판화

러시아

낡은 정치를 철저히 뿌리 뽑거나 기존 정치를 바탕으로 개혁을 진행하거나 국가 경제와 문화의 번영은 다양한 경로를 통해 실현될 수 있다는 것을 역사는 증명하고 있다. 표트르 대제는 18세기 초 개혁을 실시하여 봉건주의 국가인 러시아에 새로운 바람을 일으켰다. 19세기 자본주의가 발전하던 러시아에는 프랑스 대혁명의 영향과 나폴레옹 군대의 침입이 불러온 애국심까지 더해져 부르주아 계급 민주혁명 운동이 끊임없이 소용돌이 치고 있었다. 아울러 사상투쟁도 전에 없이 활발히 진행되어 철학, 문학, 음악, 미술 등 각 영역에서 서유럽과 어깨를 나란히 할 만한 뛰어난 인물들이 등장했다. 유럽의 문화와 예술의 영향을 깊이 받았던 러시아 미술은 이 시기에 진정한 발전과 번영을 이루게 되었고 러시아 회화는 점차 유럽 화단에서 지위를 구축하게 되었다.

▲ 작전 중 사망 콜비츠, 판화

19세기 초중반, 러시아 미술의 황금기는 아직 도래하지는 않았지만 민족미술이 서서히 두각을 나타내기 시작했다. 러시아의 화가들은 프랑스를 중심으로 형성된 신고전주의, 낭만주의, 현실주의, 인상주의 등 다양한 예술유파의 영향을 받아, 오랫동안 지속되어 온 전통적인 종교미술을 타파하고 감정과 개성의 표현을 중시하기 시

▲ 폭발 콜비츠, 판화

작했다. 평안하고 고요한 고전주의 미술은 점차 낭만주의 사조와 현실주의 정신에 의해 대체되었다. 이 시기의 초상화, 풍경화, 역사화들은 모두 새롭게 발전하며 비교적 영향력 있는 화가들을 배출했는데 가장 대표적인 화가로는 부를로프, 베네치아노프, 이바노프, 페도토프 등이 있다.

부를로프는 19세기 초중반 아카데미파를 대표하는 러시아의 대가이다. 그는 이상화된 아름다움을 추구했으며 가능한 한 고전적 아름다움의 기준에 부합하려고 노력했다. 그러나 그는 고전주의의 무미건조한 배경과 생기 없는 색조를 탈피하여 밝은 태양과 신선한 공기를 표현하고자 했다. 그의 걸작인 〈폼페이 최후의 날〉은 러시아 민족회화의 서막을 알렸다. 부를로프는 인물 초상화에서도 뛰어난 기량을 보여주었는데 특히 남성의 묘사에서 두각을 나타냈다. 대표작으로는 〈자화상〉, 〈고고학자 란치의 초상〉 등이 있다.

베네치아노프는 19세기 초중반 풍속화 창작에 매진한 러시아의 화가이다. 원화를 놓고 그대로 모방하는 미술 아카데미의 방법에 반기를 든 그는 실물사생 위주의 작품 창작을 주장했으며 러시아 민족예술 발전에 큰 공헌을 했다. 그의 화풍은 표현수법에서 고전적 분위기가 농후하며 그림은 서정적이고 이상적인 요소를 담고 있다. 부드러운 색조와 다소 슬픔이 느껴지는 작품의

▲ **폼페이 최후의 날 부를로프, 1833년**
부를로프는 러시아 아카데미파를 대표하는 화가이다. 고전적 아름다움을 추구했던 그의 초기 작품은 인위적으로 미화된 현실생활 속 모습들과 뛰어난 표현기법을 보여준다. 이 그림은 이탈리아의 고도 폼페이가 화산 폭발로 인해 겪게 되는 재앙, 인간의 공포와 절망 등을 고전주의적 수법으로 그리고 있다. 그의 작품은 고전주의의 속박에서 완전히 자유롭지 못했지만 사람들에게 강렬한 여운을 선사할 만한 낭만주의적 요소들이 작품 곳곳에서 발견된다.

▲ **무리에게 나타난 그리스도 이바노프**
부를로프와 같은 시대를 살았던 이바노프는 당시 가장 영향력 있는 종교화가였다. 이 작품은 세례를 받기 위해 요르단강을 찾은 사람들을 그리고 있는데 세례를 주는 요한이 구도의 중심이며 뒤로는 강을 찾는 사람들의 행렬이 이어져 있다. 화면의 좌측과 우측, 중앙에 있는 사람들은 요한의 예언에 놀란 듯한 모습이다. 세례를 주는 요한의 얼굴은 화가 자신의 모습을 모델로 하고 있다. 단순한 줄거리와 소박한 구도를 보여주고 있으나 생동감은 떨어진다.

▲ 메이저의 청혼 페도토프, 1848년

페도토프는 러시아의 비판적 현실주의 회화의 선구자이다. 그의 작품은 러시아 사회의 폐단과 병폐를 신랄하게 폭로하고 풍자하고 있다. 이 그림은 완숙기에 그린 그의 작품 가운데 가장 대표적이다. 이 작품은 몰락한 귀족과 돈 많은 상인들이 돈과 명예라는 각자의 목적을 위해 정략결혼을 하던 당시 상류사회의 현실을 보여주고 있다. 이 작품은 약혼자를 맞이하기 위해 온 집안이 떠들썩하게 준비 중인 상인 집안의 모습을 보여주는데 보면 볼수록 작품의 깊은 맛이 느껴진다.

▲ 묻으러 들에 가는 길 페로브

페로브의 작품에는 진한 생활의 냄새와 애증이 담겨 있다. 그는 뛰어난 관찰력으로 생활 속에서 일어나는 다양한 변화들을 잡아내 신랄한 사회 풍자와 혹독한 비평을 가했다. 이 그림은 가장을 잃은 한 가정의 비극을 묘사하고 있다. 땅거미가 질 무렵 주변은 온통 적막함과 무거운 공기만이 가득하고, 단조로운 풍경과 분위기는 슬픔을 증폭시키고 있다. 어두운 색조와 비탄에 잠긴 인물의 표정 속에서 남겨진 가족들의 절망과 슬픔을 읽을 수 있다.

구도가 매우 잘 어울린다. 〈탈곡장〉, 〈수확하는 여자〉, 〈여름의 수확〉 등은 모두 대표적인 그의 작품이다.

러시아의 혁명운동은 현실주의 문예의 발달을 촉진시켰고 이바노프와 비평적 현실주의의 거장 페도토프를 낳았다. 이바노프는 종교적 소재를 사용하여 국민의 정신적 가성을 표현한 화가이다. 그의 유화 〈무리에게 나타난 그리스도〉는 사람들이 기대하는 예수의 형상을 통해 러시아는 구원을 위한 새로운 힘을 필요로 한다는 사실을 보여주었다. 페도토프는 혁명 민주주의 사조 속에서 성장한 화가이자 러시아의 비평적 현실주의 회화의 창시자이다. 유화 〈메이저의 청혼〉으로 유명해진 그는 풍자적 화필로 시대의 현실을 폭로했다. 또한 주제를 부각시키기 위해 인물과 배경을 매우 세밀하게 묘사했으며 적당한 과장과 코믹함을 추가했다. 그의 대표적인 작품에는 〈귀족의 아침식사〉, 〈어린 과부〉 등도 포함된다.

19세기 중후반, 비평가, 미학가, 작가들의 진보적 사상은 젊은 미술가들에게 영향을 주었다. 체르니셰프스키, 벨린스키, 톨스토이 등은 젊은 화가들의 친구이자 숭배의 대상이 됐다. 계몽사상의 영향 아래 민주주의 사상을 가진 비평적 현실주의 화가들이 많이 나타났는데 그 중에서도 페로브가 가장 대표적인 인물이다. 그는 크람스코이, 쉬스킨, 사브라소프 등 14명과 함께 모스크바에 '이동파'방랑자들'이라는 뜻'를 만들었다. 민주적인 입장에서 출발한 이 화파는 러시아 민중들의 생활, 역사, 노동의 아름다움을 묘사했고 해방을 갈망하는 민중들의

바람을 표현했으며 전제정치를 폭로하고 비평했다. 꽃을 피운 현실
주의는 몰락한 아카데미파와 팽팽히 대립했다. 이동파는 창립 이후
20세기 초까지 전국 각지를 돌며 정기적으로 순회 전시회를 가짐으
로써 러시아 예술 발전을 도모하는 예술단체로 굳건히 자리 잡았
다. 또한 레핀, 수리코프, 레비탄, 세로프 등 저명한 화가들이 이 그
룹의 회원이었다.

　페로브는 이동파 중에서도 다작을 남긴 화가이다. 그의 작품에는
생활의 기운이 짙게 배어 있으며 강렬한 애증이 담겨 있다. 그는 다
양한 소재를 사용하여 1816년 농노제 개혁 이후의 러시아 사회를 보
여주었다. 또한 당시의 문학작품에서 영감을 받아 소재를 정했기 때
문에 그의 작품은 어떤 의미에서는 문학작품 삽화로서의 특성을 갖
고 있다. 페로브는 생동적인 조형 언어를 사용하여 특색 있는 예술
작품을 창조했고, 1860년대 이후 비평적 현실주의 회화 발전을 위
한 기초를 다졌다. 대표작으로는 〈삼두마차〉, 〈부활절 날 시골의 종
교행렬〉, 〈경찰국장의 심판〉, 〈묻으러 들에 가는 길〉, 〈휴식 중인 사
냥꾼〉, 〈도스토예프스키의 초상〉 등이 있다.

　크람스코이는 이동파의 창립 멤버이자 사상적 지도자이다. 그는
초상화에서 빼어난 예술적 성취를 이루었다. 그의 섬세하고 사실
적인 작품은 서정성과 우아함이 느껴지며 시적 정취가 가득하고 심

▲ 달밤 크람스코이

러시아 이동파의 중심 인물 중 한 사람인 크람스
코이는 페테르부르크의 미술 아카데미에서 공부
를 했다. 그러나 당시의 아카데미즘에 반발하여
이동파에 적극적으로 참가하였고 1960년대 이
후 초상화에 주력하여 훌륭한 작품을 많이 남겼
다. '사랑의 시'라고도 불리는 이 그림은 초상화
와 풍경화의 완벽한 결합을 보여준다. 이 작품은
민족성과 문학성이라는 러시아 예술의 특징을
계승했으며 당시의 낭만적인 사조를 수용하고
있다.

▶ 미지의 여인 크람스코이 1870~1880년

크람스코이는 서정적인 작품을 주로 창작했지만 초
상화만은 서정성보다는 철학적인 면에 더 치중했다.
이 그림 속 인물이 안나 카레니나일 거라고 짐작하는
사람들도 있는데 기록에 의하면 평소 톨스토이와 친
분이 두텁던 크람스코이는 자주 문학에서 작품의 소
재를 찾았다고 한다. 이런 점으로 볼 때 전혀 근거 없
는 추측만은 아닌 듯싶다. 작품을 보면 저 멀리 알렉
산더 극장이 희미하게 보이고 도도해 보이는 한 여인
이 근경에 배치돼 있다. 겨울철 상류계층이 입는 옷
과 장신구를 착용하고 고급 마차에 앉아 있는 그녀는
품위 있고 우아한 자태로 내려다보고 있다.

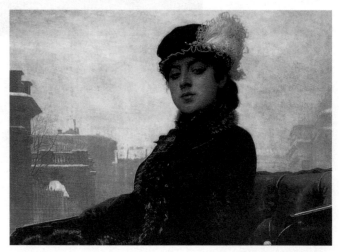

▲ **볼가강의 배 끄는 인부들**(부분)
레핀

▶ **볼가강의 배 끄는 인부들 레핀**
레핀은 비평적 현실주의 회화를 대표하는 러시아 화가이다. 그의 작품은 전제제도의 실상을 폭로하는 한편 사회 각 계층의 생활상과 인물의 심리를 훌륭히 묘사하고 있다. 이 그림은 작가의 대표적인 비평적 현실주의 작품으로서 화가가 직접 보았던 광경을 화폭에 담은 것이다. 작품 속에 등장하는 인물들은 하층 노동자들이자 강인한 단결력을 보여주는 한 팀이기도 하다. 레핀은 백사장의 지형을 이용하여 구도를 잡았다. 군상 조각과도 같은 인물들이 위로 솟은 노란색의 대석(臺石) 위에 조각되어 있는 듯하다. 레핀은 화면의 구성에도 많은 공을 들여 작은 화폭 위에 크고 넓은 세상을 표현했다. 탁 트인 볼가강의 모습과 저 멀리 돛대 위로 휘날리는 작은 깃발을 통해 바람을 뚫고 계속 나아가야 하는 인부들의 고단한 인생사를 말해주는 듯하다.

리묘사가 빼어나다. 〈레프 톨스토이의 초상〉과 〈낯선 여인〉은 그의 대표작이다.

이동파는 풍속, 역사, 풍경, 군사적 소재를 사용하여 훌륭한 작품을 탄생시켰는데 레핀과 수리코프는 그 중에서도 가장 괄목할 만한 예술적 성취를 이룬 화가들이다.

19세기 러시아의 가장 위대한 화가인 레핀은 러시아 국민들의 운명을 걱정하며 지대한 관심을 보였다. 그는 이동파의 비평적 현실주의를 민족미술에 적용하였는데 이 덕분에 러시아 민족미술은 독자적인 색깔을 확실히 하는 동시에 한층 더 무르익었다. 19세기 중후기는 러시아 농노제의 폐지와 함께 문화적인 각성이 이루어진 시기로서 역사적 사건과 일반적인 사람들을 그린

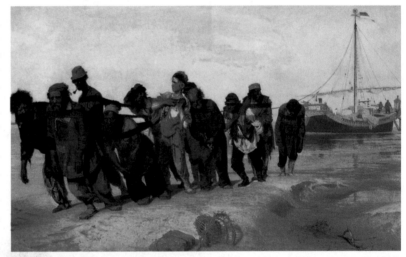

그림, 초상화들이 주로 쏟아져 나왔다. 레핀은 역사화와 초상화 등도 창작했지만 사회 각 계층의 생활과 인물의 심리묘사 등에 더욱 주력했다. 〈볼가강의 배 끄는 인부들〉은 그의 이름을 세상에 알리게 한 작품이다. 신분이 다른 사람들의 심리를 묘사한 이 작품은 하층 노동자들의 억압과 고된 생활을 표현함으로써 현실 속 불평등을 비판했다. 〈자백의 거부〉, 〈선전가의 체포〉, 〈아무도 기다리지 않았다〉 등은 모두 혁명가의 생활을 소재로 하여 만든 작품이다. 이외에도 레핀의 대표작으로는 〈쿠르스크현의 십자가 행렬〉, 〈터키 술탄에게 편지를 쓰는 카자흐인들〉과 초상화인 〈톨스토이의 초상〉, 〈슈타소프〉 등이

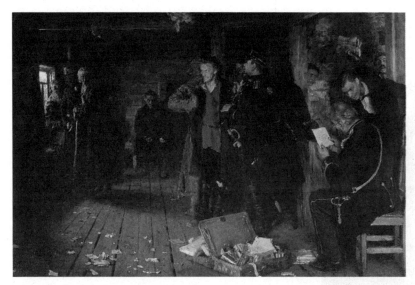

있다.

　수리코프는 역사적인 주제를 심도 있게 이해하고 회화를 통해 자신이 이해
한 세계를 보여준 러시아의 위대한 화가이다. 그의 작품은 대부분 러시아의
역사적 충돌을 소재로 만들어졌는데 수많은 군중들이 빈번히 등장하며 역사
적인 인물을 장엄하고 감동적으로 표현했다. 또한 수리코프는 자신의 역사화
에 가을날 모스크바의 새벽, 폭설이 쌓인 한겨울, 엄동설한의 시베리아 등 러
시아 특유의 모습을 담고자 노력했다. 그의 주요 작품으로는 〈총기병 처형의
아침〉, 〈모로조프 공작부인〉, 〈베레조바의 멘슈코프〉, 〈스테판 라진〉 등이 있

◀ 어느 가을날 레비탄

레비탄이 미술 아카데미 학생이었던 1879년에 완성된 이 작품은 미술 수집가였던 트레이아코프가 구매했다. 풍경화가로서의 재능이 잘 드러난 이 작품은 길게 뻗은 오솔길 사이로 아름다운 황금빛 나뭇잎이 가득하다. 길가에 자라난 풀들이 회녹색의 나무들과 어우러져 아름다운 한 폭의 그림을 완성하고 있다. 숲 사이로 난 오솔길을 따라서 검은 옷을 입은 한 여인이 천천히 걷고 있는데 황금빛 배경을 등지고 있어 그 모습이 더욱 두드러진다. 색채의 통일감이 느껴지며 붓 터치와 색채의 사용이 훌륭하다. 비록 특별할 것 없는 일상 속 평범한 모습이지만 가을날 교외에서 볼 수 있는 소박하고 진실한 아름다움을 서정적 필치로 묘사했다.

다. 수리고프와 레핀의 작품을 통해 19세기 러시아 회화가 전성기로 접어들었음을 알 수 있다.

19세기 중후반 러시아에는 민족풍경화파가 등장했다. 이동파 멤버인 쉬스킨과 레비탄이 대표적인 화가이다. 쉬스킨은 비교적 단일한 소재를 사용하여 작품활동을 했던 대가이다. 그는 평생을 거의 고향 숲에서 살았기 때문에 사실적이고 세밀한 화풍으로 러시아 숲과 볼가강 기슭을 주로 그렸다. 그의 풍경화는 장엄함, 장려함, 웅대함을 갖췄으며 작품 전반에서 기백이 느껴진다. 그가 그린 수목은 미풍에 흔들리는 잎사귀, 하늘을 향해 뻗은 나무, 생동적인 분위기 등 다양한 모습을 보여준다. 주요 작품으로는 〈호밀〉, 〈상수리나무〉, 〈멀리서 본 숲〉, 〈소나무 숲의 아침〉 등이 있다.

쉬스킨과 달리 레비탄의 풍경화는 때로 몇 번의 가벼운 붓질만으로 작품을 완성한 듯한 느낌이 들 만큼 복잡하지 않다. 그는 대상에 대한 남다른 느낌으로 독특한 운치가 있는 러시아 풍경화를 그렸다. 이러한 그의 작품에는 깊은 사상과 감정이 담겨 있고 시적 정취가 풍부하여 이후 러시아 풍속화 발전에 비교적 큰 영향을 미쳤다. 이외에도 가난, 고독, 민족 차별 등은 그의 내면에 우울함과 분노를 낳았다. 그래서 화가의 무겁고 우울한 감정과 거침없는 붓놀림은 종종 국민들의 고난과 관련이 있다. 그의 작품에는 떨쳐내려 해도 어쩔 수 없는 우울한 정서

▲ 복숭아를 가진 소녀 세로프

세로프는 유명한 러시아의 초상화가이자 러시아 현실의 회화를 대표하는 인물이다. 이 작품은 인상파의 외광 효과를 보여주고 있으며 모스크바 전람회에서 큰 주목을 받았다. 화가는 전통적인 예술언어를 사용했으며 참신함이 돋보이는 구도와 색감을 보여주었다. 배경과 인물이 조화를 이루고 있으며 인물의 모습에서 총기가 느껴진다. 전아함이 느껴지는 실내장식과 깨끗한 테이블이 눈길을 끌며 투명하게 처리된 창문을 통해 밝은 햇살이 쏟아진다. 소녀의 초상화에는 젊은 활력이 넘친다.

가 드러나는데 〈영원한 평화의 위〉, 〈블라디미르에의 길〉에서 보
듯이 주로 황혼과 어두움, 황량한 풍경 등을 소재로 사용했다. 그
가 사망하기 전 10년 동안, 러시아의 반전제주의 운동은 날로 고
조됐고 사회 진보세력의 활약도 두드러졌다. 이에 따라 레비탄의
화풍에도 변화가 생겨 작품 속에 넘치는 활력과 앞날에 대한 희
망이 충만해진다. 〈황금빛 가을날〉, 〈봄날의 범람〉, 〈볼가강의
신선한 바람〉 등의 걸작들이 이 시기 변화된 그의 화풍을 잘 보
여준다.

　세로프는 19세기 말, 20세기 초 러시아 현실주의화파 가운데
가장 뛰어난 성취를 이룬 대가이자 이동파의 후기 멤버이다. 그
는 특별한 주제가 있는 작품 창작 대신 초상화에 주력하여 명성
을 얻었다. 그의 유명한 작품인 〈복숭아를 가진 소녀〉와 〈햇빛 속
소녀〉는 밝은 색조와 청신한 격조를 보여주며 가볍고 소탈하다.
또한 인상주의적 경향을 띠고 있다. 그는 다양한 각도에서 인물
의 풍부한 영혼을 표현해 내는 재능이 있었다. 대표작으로는 〈막
심 고리키의 초상〉, 〈예르몰로바의 초상〉, 〈오를로바의 초상〉 등
이 있다.

　카사트킨은 이동파를 대표하는 후기 멤버이다. 이동파 내 갈등
이 발생했을 때, 그는 여전히 비평적 현실주의 노선을 견지했다.
19세기 말, 러시아 노동운동이 활발히 진행됨에 따라 카사트킨은
자신의 모든 역량을 바쳐 러시아 노동자들의 생활과 투쟁을 그렸
는데 〈전투원〉, 〈여성 광부〉, 〈석탄 부스러기를 줍는 사람들〉 등
이 대표작이다. 10월 혁명 이후, 러시아연방공화국은 그에게 '국
민미술가'라는 칭호를 붙여주었다.

▲ 봄날의 범람 레비탄

러시아의 현실주의 풍경화가인 레비탄은 주로 세
련된 필치와 선명하고 풍부한 색깔로 러시아의 대
자연을 묘사했다. 그의 작품을 기반으로 이후 러
시아의 풍경화는 비약적인 발전을 하게 되었다.
전형적인 러시아의 봄날을 묘사한 이 작품은 레비
탄의 풍경화 중에서도 걸작으로 손꼽힌다. 겨울의
숨결이 아직 남아 있지만 새로운 시작을 알리듯
자작나무 위로 파란 새싹이 돋아 있다. 빛나고 투
명한 느낌의 색을 연출함으로써 화폭에 시적 정취
를 더했다.

▶ 여성 광부 카사트킨

카사트킨의 초기 작품은 주로 농촌을 소재로 한다. 1892년 나도네츠크에 있는 한 탄광에서의
경험을 계기로 광부들과 친구가 된 카사트킨은 평생 동안 그들의 생활을 창작의 소재로 다뤘
다. 이 작품은 19세기 러시아 회화사에서 광부들의 생활을 그린 최초의 작품으로 호방하고 낙
관적인 광부의 모습이 잘 드러나 있다.

미국 미술

▶ **울프 장군의 죽음**
웨스트, 1770년
웨스트는 미국에서 출생했지만 주로 영국에서 활동했으며 세계적으로 명성을 누린 미국 최초의 화가이다. 주로 역사화와 초상화를 창작했으며 초기 작품들은 신고전주의의 영향을 받았다. 널리 알려진 이 작품 이후로는 낭만주의적 화풍을 보이기 시작했다.

▼ **왓슨과 상어** 코플리, 1778년
코플리는 독립전쟁이 발발하자 보스턴에서 영국으로 이주하였다. 그의 초상화는 미국인들의 정신세계를 여실히 보여주고 있으며 작품의 수준이 영국의 초상화 못지않다. 지극히 사실적인 표현을 추구하여 그림이 아닌 실제 인물을 보는 듯한 착각을 불러일으킨다. 그는 훌륭한 역사화도 많이 남겼다. 〈왓슨과 상어〉는 매우 의미 있는 작품으로 19세기 낭만주의 작품의 주된 주제 중 하나였던 인간과 자연의 대결을 그리고 있다.

러시아 미술과 마찬가지로 미국 미술 역시 비교적 역사가 짧지만 19세기 말에 시작된 세계 근현대 미술사에서 독보적인 위치를 차지하고 있다. 미국은 200여 년의 짧은 역사를 가진 다민족, 다인종으로 이루어진 이민 국가이다. 그 때문에 미국 미술은 17세기 초 유럽인들이 들어오고 난 후에야 시작되었다. 1620년 유럽 이주민들이 메이플라워호를 타고 미국에 상륙한 이래 유럽 각국 이주민들의 발길이 끊이지 않았다. 그들은 자국의 문화와 예술을 가지고 미국에 정착했지만 예술활동을 할 겨를도 없이 생계를 위해 힘든 노동에 종사해야만 했다. 그러다가 생활이 어느 정도 안정된 후에야 그들도 비로소 예술에 관심을 보이기 시작했다. 유럽에서 건너온 당시의 화가들은 주로 초상화를 그렸다. 하지만 거칠고 조잡한 기교로 인물의 형태가 진부했으며 예술적 표현력이 부족했다. 어찌됐든 초기식민 시대의 예술은 이후 미국 민족예술 발전을 위한 기초가 되었다. 그 후 미국 미술은 유럽을 중심으로 한 전통 문화와 새로운 양식을 받아들이며 독립적인 양식을 구축했다. 또한 한 걸음 더 나아가 세계 미술사에 커다란 발자취를 남겼다.

식민 시대부터 전해 내려온 예술품들은 그 수가 적고 소재가 협소하며 기법이 간단하다. 독립전쟁 1775~1783년부터 남북전쟁 1861~1865년까지, 미국 미술은 유럽의 선진문화를 좇아가기에 급급했다. 코플리, 웨스트, 스튜어트 등이 이 시기 대표적인 미국 화가들이며, 이들이 바로 19세기 미국 미술이 전성기로 접어들 수 있는 기초를 닦았다. 남북전쟁 이후, 급속

한 산업화는 국가와 도시의 성장은 물론 문화와 미술의 발달까지도 불러왔다.

코플리는 미국이 배출한 최초의 위대한 화가로서 주로 본토의 부유한 상인들과 귀족들의 초상화를 그렸으며 독립전쟁이 발발하자 영국으로 이주했다. 그는 영국에서 초상화는 물론 역사화로까지 활동영역을 넓혔다. 대표작으로는 〈리처드 스키너 부인〉, 〈왓슨과 상어〉, 〈피어슨 소령의 죽음〉 등이 있다. 웨스트는 평생 동안 주로 영국에서 예술활동을 했다. 그의 가장 중요한 대표작은 1755년부터 1763년까지 프랑스와 인디언들의 전쟁을 묘사한 역사화 〈울프 장군의 죽음〉이다. 스튜어트는 빼어난 초상화가로서 영국과 북미에 지대한 영향을 미쳤다. 그의 작품인 여러 폭의 〈조지 워싱턴〉은 미국 미술사의 대표적인 걸작들이다.

18세기 말부터 19세기 초까지 전성기를 누리던 초상화의 뒤를 이어 풍경화가 주목받기 시작하고 풍속화도 등장했다. 미국의 독립으로 인해 민족관념이 형성되면서 풍경화를 위주로 한 미국의 첫 번째 민족 화파인 허드슨강 화파가

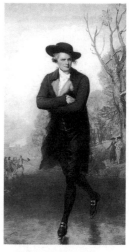

▲ 스케이트를 타는 사람
스튜어트, 1782년
스튜어트는 미국의 현실주의 민족 예술이 발전할 수 있도록 많은 공헌을 했다. 그는 작품을 통해 사람들의 사회적 가치를 강조했으며 독립전쟁 참가자들의 내면세계를 묘사함으로써 그들의 강인한 성격을 드러냈다. 꾸밈없고 진실한 화풍으로 전쟁 당시 진보적인 사상을 드러냈다. 그는 이 작품으로 세인의 주목을 받았다.

▼ 제국의 성립과 몰락 중 빛나는 성취 콜, 1836년
19세기 초, 미국의 허드슨강 화파는 빛나는 활약을 보여주었다. 이 작품은 미국 미술이 유럽 미술의 영향을 벗어나 독자적인 화풍을 확립했음을 보여준다. 그래서 허드슨강 화파를 '미국 풍경화파'라고도 부른다. 토머스 콜은 이 화파의 창시자이자 미국의 낭만주의 풍경화가이다. 총 다섯 편으로 구성된 〈제국의 성립과 몰락〉 시리즈는 로마 제국의 흥망성쇠를 보여준다. 특히 연작의 마지막 작품은 한때 찬란한 문명을 자랑하던 로마의 유적지를 묘사하고 있다. 그의 작품은 미개하고 황량한 원시의 풍경부터 더 이상 과거로 돌아갈 수 없는 참상까지를 모두 보여준다. 이처럼 서양의 낭만주의 회화에는 역사적인 소재가 자주 등장했다.

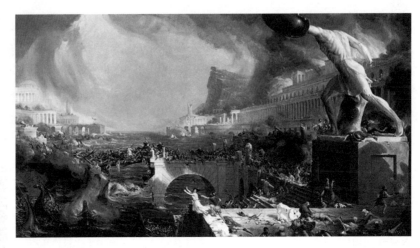

▶ 제국의 성립과 몰락 중 파괴
콜, 1836년

▼ 커셋은 인상파 가운데 영향력을 갖춘 유일한 미국 여성화가이다. 그녀는 평생을 독신으로 살았으며 어머니의 사랑을 주제로 한 작품으로 유명하다. 일상생활 속 평범한 모습들을 화폭에 담는데 작품 속 인물들은 하나같이 아름다운 모습이며 침착하고 평화로워 보인다. 약 1870~1980년 무렵부터 커셋은 어머니와 아이를 주제로 하여 사랑이 넘치는 작품을 선보이기 시작했다. 균형이 잡히거나 기울어진 구도 속엔 항상 귀엽고 사랑스런 아이와 온화한 어머니가 등장한다. 모성애를 이용하여 독특한 예술세계를 형성했던 커셋은 독창적인 풍격을 선보였다.

탄생했다. 이 화파의 풍경화는 낭만적 정서가 잘 드러나 있으며 미국의 대자연과 사람들의 생활을 질박하게 재현했다. 토머스 콜은 이 화파의 대표적인 초기 멤버이다. 그는 자연을 중심으로 장엄하고 신비한 분위기를 연출했으며 원경으로 갈수록 빛과 그림자를 점점 희미하게 표현하여 마치 작품 속 장소에 와 있는 듯한 느낌을 준다. 그의 작품인 〈허드슨강의 아침〉과 〈강의 물굽이〉는 그의 특색을 잘 보여주는 풍경화이다.

19세기 중기, 미국에 대한 유럽 예술의 영향력이 날로 높아만 가는 상황에서 많은 미국 젊은이들이 프랑스, 영국 등지로 건너가 회화를 배운 후 새로운 예술기법과 풍격을 익혀 다시 미국으로 돌아왔다. 하지만 그들 중 일부는 유

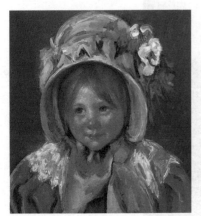

▲ 녹색 모자를 쓴 사라 커셋, 1901년

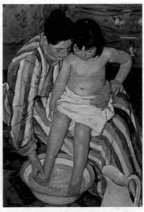

▲ 세면 커셋, 1892년

▲ 아이를 안고 있는 카레세 커셋, 1902년

▶ 카르멘시타 사전트

사전트는 이탈리아 태생의 미국 화가이다. 19세기 말부터 20세기 초까지 뛰어난 초상화와 수채화를 많이 남겼는데 그의 수채화는 기존의 유명 화가들을 능가하는 투명성과 유동성을 보여준다. 당시 전체적인 인상을 중시했던 인상파의 영향을 받아 세밀한 묘사에 얽매이지 않았다. 그의 작품은 항상 정확성과 높은 완성도를 자랑하는데, 특히 초상화 속 인물들의 경우 사진기로 포착하듯 특정한 어느 순간의 느낌을 자아낸다. 이 작품은 그의 초상화 가운데 대표적인 작품이다.

럽에 남아 19세기 말 유럽의 아르누보를 이끈 주역이 됐다. 이렇게 유럽의 영향을 받은 미국 화가들은 미국 화단이 자랑하는 선두 화가로 성장하게 되었는데 커셋, 휘슬러, 사전트가 대표적인 인물이다.

　메리 커셋은 19세기 말부터 20세기 초에 걸쳐 활동했으며 프랑스에 이름을 알린 몇 안 되는 미국 출신의 여성 화가이다. 그녀는 주로 일상생활 속에서 보고 들은 것들을 회화 소재로 택했는데 대부분 엄마와 아이의 친밀한 관계를 묘사했다. 특히 아이들을 사랑으로 돌보는 어머니를 모티브로 한 작품은 최고의 경지에 이르렀다 할 수 있다. 커셋은 평생 동안 프랑스 인상파들과 밀접한 관계를 맺으며 활동했다. 그래서 그녀의 그림은 인상파의 아름다운 색채와 자연스런 구도를 보인다. 또한 고전주의 규칙을 고수했고 밝고 따뜻한 색조를 사용했으며 곳곳에 햇볕과 따스하고 온화한 행복이 충만하다. 대표적인 작품으로는 〈세면〉, 〈머리

◀ 카네이션, 백합, 백합, 장미
사전트, 1887년

사전트는 매우 뛰어난 유화 기술을 구사했으며 명암의 대조가 강렬한데 이러한 특징은 네덜란드 화파의 영향을 받은 듯하다. 그러나 밝은 부분에서는 가볍고 활발한 기교가 엿보여 벨라스케스의 영향이 느껴진다. 1885년 파리를 떠나 영국으로 간 이후 건초더미를 그린 모네의 작품에서 영감을 받아 그의 작품을 연구하기 시작했다. 새로운 착색기법과 빛의 표현방법 등을 연구한 끝에 1887년 〈카네이션, 백합, 백합, 장미〉를 완성했다. 빛과 그림자가 만들어내는 효과가 환상적인 이 작품은 그의 유화 중에서도 가장 유명하다. 땅거미가 질 무렵 화원의 모습을 차갑고 따뜻한 색조를 사용하여 아름답고 환상적으로 형상화시켰다.

▲ 아르컨빌레 골짜기 로빈슨

커셋 다음으로 프랑스의 인상파 수법과 미국의 회화를 성공적으로 융합한 화가 중 한 사람이다. 로빈슨은 색채와 형체의 완벽한 결합을 주장했다. 그의 작품은 광감(光感)이 빼어나며 형체가 분명하다.

▲ 산들바람 호머, 1876년

▲ 여름밤 호머, 1890년

▲ 북동풍 호머, 1895년

▲ 채찍을 휘둘러라 호머, 1872년

▲ 아드론닥의 가이드 호머, 1894년

호머는 전문적으로 소묘를 배웠는데 남북전쟁 때 「하퍼스위클리」지 소속으로 전선에 파견된 후 사실적인 묘사를 통해 전쟁의 상황을 알렸다. 전쟁이 종식된 후에는 미국의 시골생활을 주제로 한 작품을 주로 창작했다. 말년의 작품들은 대부분 바다, 숲 등을 표현했고 선원과 어민의 생활을 묘사했다. 〈안개주의보〉, 〈채찍을 휘둘러라〉, 〈여름밤〉, 〈북동풍〉 등은 모두 그의 후기 작품들이다.

빗는 소녀〉, 〈엄마와 아이〉 등이 있다. 휘슬러는 영국의 인상주의에서 이미 언급한 바 있다.

19세기 말부터 20세기 초까지 활약했던 미국의 유명한 초상화가인 사전트는 이탈리아의 피렌체에서 태어났지만 부모는 모두 미국인이다. 그는 인상주의의 색채를 받아들였으며 이를 기초로 하여 사실적인 조형을 선보였다. 그는 매끄럽고 섬세한 필법과 유창하고 안정적인 선을 사용하여 초상화를 그렸으며 인물의 개성, 표정과 태도, 그리고 외형적 특징을 드러내기 위해 노력했다. 대표적인 작품으로는 〈헨리 화이트 부인〉, 〈애그뉴 부인〉, 〈리블스데일 훈작〉 등이 있다. 그의 또 다른 유화작품 〈카네이션, 백합, 백합, 장미〉는 순간적인 빛과 그림자의 표현이 매우 두드러지며 그의 작품 중 가장 널리 알려졌다.

테오도르 로빈슨은 커셋 다음으로 프랑스의 인상파 수법과 미국의 회화를 성공적으로 융합한 화가이다. 로빈슨은 모네를 추종했음에도 색채와 형체의 완벽한 결합을 주장했다. 로빈슨

이후에 나온 '10인회'는 미국의 인상주의 단체로 인정을 받았으며 윌리엄 체이스 같은 훌륭한 화가가 소속되었다.

체이스는 의식적으로 인상파의 풍격과 미국 중산층 가정의 심미관을 하나로 결합하여 그들의 편안한 생활과 미국의 자연풍경을 묘사하곤 했다. 그는 네덜란드 화파와 프랑스 인상파 회화의 특징인 밝은 색조에서 영향을 받아 그림을 그릴 때 그림자를 거의 표현하지 않았으며, 햇살을 충분히 표현해 화폭 가득 생기와 활력이 샘솟는다. 〈노천에서의 아침식사〉는 인상파처럼 직접 야외에서 사생한 걸작 중 하나이다.

미국은 쿠르베처럼 공개적으로 현실주의의 기치를 든 화가도 없었으며 들라크루아처럼 누구나 인정하는 낭만주의의 대가도 없었다. 다만 현실주의와 낭만주의적 경향을 띤 화가들 일색이었다. 현실주의 화가인 호머는 이론적으로는 자연주의적 관점을 견지했지만 실질적으로 색과 선, 구도를 매우 신중하게 디자인했다. 그는 남북전쟁 때 「하퍼스위클리」지 소속으로 전선에 파견되어 전장의 생활을 사실적으로 묘사했다. 전쟁이 종식된 후에는 미국의 시골생활을 반영하는 작품을 창작했는데, 대표적인 작품으로는 시적 정취가 느껴지는 〈뉴저지의 긴 지류〉와 〈채찍을 휘둘러라〉 등을 들 수 있다. 말년에는 수채화나 유채화로 바다 풍경과 어민들의 생활을 묘사했는데 이 시기의 대표적인 작품으로는 〈청어 잡이〉, 〈폭풍이 지나간 후 청명한 바다의 아침〉이 있다.

이킨즈의 화풍은 비교적 신중하고 세밀하며 광선의 미묘한 변화도 놓치지 않았다. 이킨즈는 아카데미파의 기법을 중시했으며 초상화와 풍속화에 조예가 깊었다. 그의 작품들은 모두 소박하면서도 중후하고 정밀하며 깊이가 있다. 또한 당시 미국의 일상생활 중에서도 가장 아름다운 정경들을 작품에 담았다. 인물 초상화의 경우 외모를 사실적으로 그렸으며 그 내면의 감정을 담아내고자 노력했다. 대표작으로

▲ 바다에 비친 달빛 라이더, 1870년

라이더는 개성이 강한 미국 화가이다. 그의 작품은 매우 독특한 풍격을 보여준다. 화면에서 중요하지 않은 세부적인 형태는 모두 생략했고 전체적인 구조를 중시했다. 또한 두껍고 진한 색채와 강렬한 명암의 대비를 보여주었다. 움직이는 듯 운율감이 느껴지는 구도로 인해 표현력이 한층 돋보인다. 이처럼 작품세계가 독특했던 이유는 그가 눈에 보이는 형상보다는 내면의 눈으로 보는 형상에 더 집착했기 때문이다.

▲ 시카고 공회당 건물 설리번

설리번은 젊은 시절 시카고 학파의 창시자라고 할 수 있는 건축사 제니의 사무실에서 일한 후 파리로 건너가 프랑스 국립 미술학교에서 공부하였다. 1875년 다시 시카고로 돌아온 그는 도면작업을 하다가 1881년 아들러와 함께 '아들러 설리번 협동 설계사무소'를 열었다. 그가 설계한 건축물들은 미국 건축사에서 기념비적인 의미를 갖는다. 고층 건물을 설계할 때 크게 세 부분으로 나누었던 그의 설계기법은 이후의 건축가들에게 많은 영향을 끼쳤다. 사진 속에 보이는 시카고 공회당 건물은 그의 대표작 가운데 하나이다.

▲ 자유의 여신상
자유의 여신상은 '자유의 여신상 국가기념비'의 약칭이며 정식 명칭은 '세계를 비추는 자유'이다. 120톤에 달하는 강철을 사용하여 철제구조를 만들었으며 80톤의 동으로 외피를 덮었다. 또한 30만 개의 리벳을 받침대에 고정시켜 총 무게가 무려 225톤이나 나간다. 근 1세기 동안 리버티섬에 서 있는 자유의 여신상은 미국과 프랑스 국민의 우정을 상징하는 동시에 민주주의를 쟁취한 미국인들의 용기와 자유를 보여준다.

는 〈그로스 박사의 임상수술〉과 〈첼리스트〉 등이 있다.

라이더는 허드슨강 화파의 전통을 계승한 화가로서 사람이 주가 되는 사회적 소재 대신 대부분 자연 위주의 소재를 채택했고, 동물과 인물을 통해 대자연의 모습을 더욱 부각시켰다. 그의 작품 속 바다는 신비한 공포와 불안으로 가득한데 이는 모종의 정서와 정신을 상징한다. 수법 면에서 그는 라이더처럼 형체를 지나치게 강조하지는 않았지만 상상력만큼은 더 풍부하게 느껴진다. 〈요나〉, 〈바다에 비친 달빛〉 등이 그의 대표작이다.

19세기 중엽, 철강 중심의 산업혁명으로 인해 건축산업은 비약적인 발전을 했다. 엘리베이터와 철근 콘크리트의 발명은 미국 최초의 고층 건물, 즉 마천루의 등장을 가능케 했으며 1880년대에는 중부 시카고를 중심으로 활발한 건축산업이 전개됐다. 건축 형태 변화의 중심에는 시카고 학파가 있었다. 이 학파는 건축물의 기능을 최우선으로 삼았으며, 기능과 형태의 주종관계를 확실히 밝혔다. 시카고 학파의 거장인 설리번은 '형태는 기능을 따른다'는 사상을 확립했는데, 이는 현대의 건축 설계에서 반드시 유념해야 하는 핵심 사상 가운데 하나이다. 그는 19세기와 20세기를 살다 간 위대한 건축가 라이트와 함께 미국 건축사의 서막을 열었으며 세계 각국의 건축가들에게 많은 영향을 주었다.

19세기 중후반 건축과 공공시설이 발전함에 따라 번성하기 시작한 미국의 조각예술은 20세기 전까지 줄곧 유럽의 영향을 받았다. 이 시기에 활동했던 수많은 조각가들은 작품의 세속성과 실용성을 강조하고 주로 사실적인 기법을 사용했으나 창조성이 부족했다. 빼놓을 수 없는 미국의 유명한 〈자유의 여신상〉은 프랑스가 미국 독립 100주년과 미국의 독립전쟁 중 프랑스-미국 동맹을 기념하기 위한 선물로 미국에 준 것이다. 프랑스 예술가 오귀스트 바르톨디가 동상의 고안을 맡았으며 동상 내부의 철제구조 설계는 파리 에펠탑을 설계한 에펠이 맡았다. 이 동상은 미국 예술가의 손에서 탄생하지는 않았지만 오늘날 미국의 상징이 됐다.

중국 미술

청 말, 조정의 세력이 약해진 상황에서 열강의 침입까지 이어지자 정치사조, 사회경제, 예술문화 등 사회 전반에 걸쳐 심각한 혼돈에 휩싸이게 된다. 청대 궁정 회화는 이후 날로 쇠퇴하여 눈에 띄는 화가를 더 이상 찾아볼 수 없게 되었다. 이 시기의 화가들은 생활 속 체험과 사생을 등한시했으며 옛것을 그대로 답습하는 모방 풍조가 성행하여 산수화가 쇠퇴하게 된다. 또한 깊이 없는 풍경 묘사와 얕은 정취에도 만족했으며 작품 속에 민족정신과 웅대한 기백이 부족했다. 문인화는 서양 문화와 예술의 유입으로 인해 날로 쇠퇴했다. 그러나 당시 새로운 통상항을 연 상하이와 광저우는 동서 문화의 합류점이 됐다. 또한 공업과 산업이 발달하면서 수많은 문인들과 예술가들이 이곳에 운집하게 됐고, 자연스럽게 새로운 예술의 요충지로 부상했다. '사임(四任)'을 대표로 하는 해파와 광저우의 거렴, 거소, 가오젠푸, 가오치펑을 대표로 하는 영남 화파가 등장한다. 같은 시기에 독자적인 한 파를 이루었다고 할 수 있을 만한 개기, 비단욱 등의 인물화가와 대희 등의 산수화가들도 있었다.

*통례에 따라 신해혁명(1911년)을 기준으로 이전 인물은 한자 독음으로, 이후 인물은 중국어 독음으로 표기함.

▼ 화훼도 우창쉬
청 말기에 활동했던 우창쉬는 서예, 그림, 전각 등 다양한 분야에서 재능을 보여주었으며 대사의화조화(大寫意花鳥畵)라는 새로운 영역을 개척했다. 그의 화훼도는 기백이 웅혼하고 필세가 나는 듯 분방하여 당당하고 준수하며 농염하면서도 중후한 대사의화훼화의 특징을 잘 보여준다.

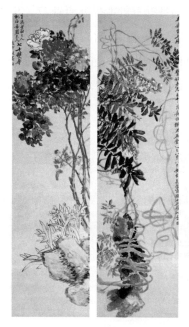
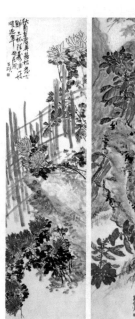
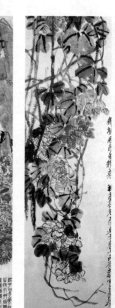
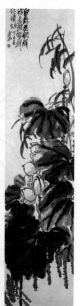

청대 중기 양저우에는 경제적인 번영과 함께 '팔괴(八怪)'로 대표되는 새로운 화파가 등장했는데, 이와 마찬가지로 아편전쟁 이후 개항된 상업항구 상하이 역시 경제 발전으로 인해 동남 지역의 문화중심지로 부상하면서 그림을 팔아 생계를 이어가는 화가들이 이곳으로 대거 이주한다. 그들의 회화는 신흥 시민 계층의 수요를 충족시키는 과정에서 소재, 내용, 풍격, 기교 등 다방면에 걸쳐 새롭게 변화한다. 전통적인 문인화의 특징을 유지했지만 한편으로는 서양화의 기교와 민간 예술을 받아들이는 데 주력하여 '해상화파해상은 상하이를 일컫는 말'로 일컬어지는 새로운 집단이 탄생하는데 약칭 '해파'라고도 한다. 대표적인 인물로는 조지겸, 허곡, 임웅, 임훈, 임이, 임예, 우창숴 등이 있다. 이들의 회화는 근현대 회화에 지대한 영향을 미친다.

조지겸은 전각서화에 뛰어났던 청말의 대표적인 문인이다. 그의 전각은 진한(秦漢)의 금석문자에서 기법을 취했다. 다양한 서법에 조예가 깊었던 그는 진서, 초서, 예서, 전서를 하나로 융합함으로써 상호 단점을 보완해 새로운 양식을 이끌어냈다. 전각과 서화는 모두 비범한 성취를 이루었다. 그의 회화는 문인화 및 서법과 회화가 상호 연계되어 있는 전통을 계승했다. 서법의 규율을 회화에 응용했고, 장법과 필묵의 표현에 있어 글과 그림이 서로 장단점을 보충하였다. 덕분에 변화가 풍부하고 독특한 풍격을 형성하여 근대 화단에서 독자적인 한 파를 이루기도 했다. 조지겸의 사

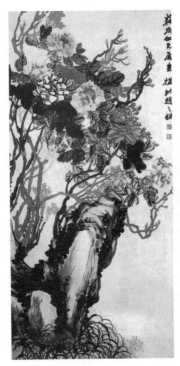
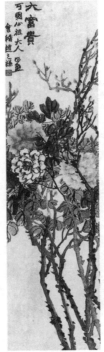

◀ 목단도 조지겸

목단은 더없이 아름다운 색깔에 온화함을 상징하는 귀한 꽃이다. 그래서 예로부터 많은 예술가들이 즐겨 표현한 회화의 소재 가운데 하나였다. 기록에 따르면 최초로 목단을 그린 사람은 남북조 시대의 양자화(楊子畫)라는 인물이다. 그를 시작으로 역대 화가들은 발묵법(潑墨法)이나 몰골법 혹은 선을 그린 후 색을 집어넣는 구륵법 등으로 목단을 그렸다. 똑같이 목단을 주제로 한 작품이라도 청아하고 맑은 기운을 담은 작품이 있는가 하면 호방한 기세를 보이는 작품도 있듯 각각의 작품은 저마다 독특한 예술 특색을 보여준다. 해파의 유명한 화가였던 조지겸은 화훼화에 남다른 재능을 보였는데 서예의 운필과 금석(金石)의 곱고 낭랑한 정취를 자신의 회화에 적용시켜 웅대한 기상이 느껴지는 자신만의 풍격을 완성했다. 이 작품은 채색이 아름답고 물과 먹과 색이 한데 어우러져 조지겸의 전형적인 풍격을 잘 드러낸다.

▶ 풍진삼협(부분) 임이

임이는 당나라부터 전해 내려오는 '풍진삼협'의 이야기를 주제로 하여 여러 편의 작품을 만들었는데, 작품마다 구도가 다르며 빼어난 조형과 구도를 보여주었다. 구륵법과 몰골법을 결합한 이 작품은 굽슬굽슬한 수염이 난 손님과 이정, 홍불이 이별하는 장면을 보여준다.

의화훼화는 두드러진 개성과 참신한 풍격으로 높이 평가받는다. 또한 그는 화조화의 소재를 확대하여 일상적인 채소도 그의 붓끝에서 독특한 정취를 지닌 작품으로 탄생했다. 후세에 전해지는 작품으로는 〈추규파초도〉, 〈국화도〉와 〈수국도〉, 〈산차매석도〉 등이 있다. 조지겸의 예술적 풍모를 보면, 새로운 풍격을 창조함과 동시에 풍속을 좇았다. 그가 제창한 '금석화파'는 '해파'의 전신이 된다.

임웅, 임이, 임훈, 임예는 '사임'으로 통칭된다. 그들은 인물, 초상, 사의화조화에서 두드러진 활동을 보여준다. 작품의 소재가

▼ 화조도병 임이

임이는 중국화에 서양화의 기법을 도입했으며 인물 묘사에 뛰어났다. 그의 선은 담백하며 필묵은 간소하면서도 깊이가 있다. 임이는 화조화와 인물화에 능했으며 산수화도 즐겨 그렸다. 꽃과 새를 직접 사생하여 생동감이 넘치며 구륵법, 몰골법 등을 병용하였고 담채를 사용하여 독특한 풍격을 이루었다.

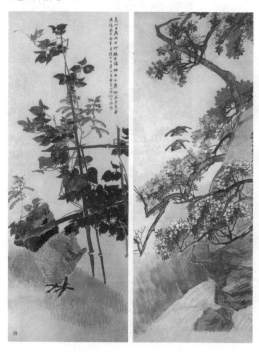

다양하고 참신한 구상을 보여주었으며, 고상한 사람이나 속인이나 다 감상할 수 있는 청신하고 명쾌한 격조로 시민 계층의 광범위한 지지를 얻었다. 특히 임이는 기교가 뛰어나고 변화가 풍부해 해파 중에서도 가장 명성이 높았다.

임이는 '해파' 중에서도 군계일학이었으며 '사임' 중 가장 출중한 예술적 재능을 보였다. 그는 어려서부터 아버지를 따라 그림을 팔러 다녔다. 후에 임웅과 임훈에게 그림을 사사한 뒤, 상하이에 머물며 그림을 팔아 생계를 이어가다 결국 세기의 대가로 우뚝 서게 되었다. 예술적 풍격은 청신하고 유창하며 주로 인물화와 화조화를 잘 그렸다. 간단한 붓놀림만으로도 인물의 전체적인 표정과 자태를 표현해 냈으며 작품에서 강한 필력이 느껴진다. 선은 간결하고 세련되나 담담하고 힘이 있으며 자연스럽다. 〈건초련검도〉처럼 초년에 그린 인물화는 다소 과장된 형태와 장식적인 효과를 보여준다. 그러다가 연필 스케치를 익힌 이후 〈풍진삼협도〉에서 보듯이 더욱 유창하고 거침없는 붓놀

▼ 화조도 임예

장식성이 비교적 강한 임예의 화풍은 부친인 임웅과 비슷하다. 그는 인물화, 산수화, 화조화에 모두 능통했다. 작품은 독특한 구조와 우아한 색채를 보여주며 송나라의 구륵법을 이어받았다. 화조도는 임예의 대표작으로서 색채가 매우 화려하고 필묵이 세밀하며 자연스러운 느낌을 준다.

▲ 합금도 임훈

임훈은 인물화에 뛰어났으며 특히 화조화에 많은 공력을 들였다. 인물화는 진홍수를 모범으로 삼았고, 독특한 구도의 화조화를 그렸으며 절묘한 농담에서 장인정신이 느껴진다. 임훈의 대표작 중 하나인 〈합금도〉는 화폭을 충분히 활용하였으며 청아한 색채가 일품이다.

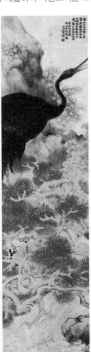

림을 구사한다. 그가 초년에 그린 화조화를 보면 공필(工筆)이
매우 뛰어났지만 뒤로 갈수록 서화가 간결하고 자유분방
하며 색채는 맑고 우아해진다. 공필과 사의를 두루
구사하며 명쾌하고 따스한 격조를 형성했다. 서비홍
기념관에 소장된 대표작 〈자등취조도〉는 근현대 화조에
도 엄청난 영향을 주었다. 이외에도 〈동진화별도〉, 〈송화문소
도〉, 〈도숙암순도〉, 〈소무목양도〉가 유명하며, 초상화로는 〈사복상〉, 〈고옹
상〉, 〈우창쉬상〉 등이 있다.

▲ 화훼도 임웅
부채 위에 거침없는 붓놀림으로
활짝 핀 꽃이 그려져 있다. 대담한
색채와 강렬한 대비가 인상적이며
빨강, 검정, 녹색이 훌륭한 조화를
이루고 있다. 이파리들은 제멋대
로 이리저리 다양하게 뻗어 있어
자연스러움이 묻어난다.

　　임웅은 임이와 마찬가지로 그림을 팔아 생계를 이었다. 짧은 생을 살다 갔
지만 산수, 인물, 화조 등 못 그리는 분야가 없었고, 특히 인물화와 초상화를
잘 그렸다. 그는 다양한 수법을 구사했으며 변화와 새로움을 추구했다. 대상
을 과장되고 독특하게 표현했으며 작품은 장식성이 뛰어나다. 백묘인물화(白
描人物畵)인 〈열선주패〉, 〈우월선생전〉, 〈검협전〉, 〈고사전〉 등이 목각판화로
인쇄된 후 화보로 만들어져 널리 전해졌다. 병풍인 〈화훼〉를 비롯해 〈자화상〉,

▶ 매학도 허곡 (왼쪽)
허곡은 화훼, 채소와 과일, 동물과 물고기, 산수를
잘 그렸으며 풍격이 빼어나고 신선하며 독창적인
예술적 구상을 보여준다. 우아한 색채의 〈매학도〉
는 차가우면서도 아름답고 음미하면 할수록 더욱
깊은 정서가 느껴진다. 독특한 풍격을 자랑하는 〈매
학도〉를 통해 허곡의 운필을 한눈에 볼 수 있다.

▶ 도실도 우창쉬 (오른쪽)
사의화훼도로 유명한 우창쉬는 서예와 전각기법을
회화에 응용했다. 그래서인지 그의 화훼화는 필력
이 넓고 깊으며 기백이 호방하고 색조가 농염하고
선명하다. 우창쉬는 금석문의 필법을 사용하여 일
정한 격식에 얽매이지 않는 회화를 창조했다. 시와
서화를 유기적으로 결합하여 새로운 정서를 보여
주었다. 〈도실도〉는 구도가 엄중하고 여백이 만든
시적인 운율이 느껴진다. 복숭아와 이파리, 가지의
색이 서로 뒤엉켜 그윽한 분위기를 연출한다.

〈유연도〉 등은 전해 내려오는 그의 작품 가운데 대표작들이다.

임훈의 화풍은 그의 형 임웅과 비슷하나 한층 힘차고 수려하며 장식성이 뛰어나다. 그는 인물과 화조를 잘 그렸는데, 그 중에서도 화조화로 이름을 날렸다. 그는 여러 가지 장점을 널리 받아들여 자신의 화법을 완성했으며 다양한 면모와 새로운 정서를 보여주었다. 대표작으로는 〈천녀산화도〉와 화조 병풍인 〈매화, 연꽃, 학, 오리〉 등이 있다.

임예의 구도는 절묘하며 고법(古法)을 응용해 새로운 경지를 창조함으로써 색다른 정취를 자아낸다. 그는 초상화를 그릴 때 간결한 붓놀림으로 있는 그대로 생동감 있게 묘사했다. 전해지는 작품으로는 〈금명재소상〉, 〈산수환선〉, 〈강성춘효도〉, 〈종구도〉, 〈도완정오십구세소상〉 등이 있다.

허곡은 일찍이 만청 정부의 참장(參將)을 지냈으나 도중에 출가하여 승려가 된 후 남은 인생을 회화에 전념했다.

우창숴는 서예, 회화, 전각, 시사 등 전 분야를 섭렵했다. 그는 당시 상하이 화단과 인단(印壇)의 지도자이자 근대 중국 예술계를 잇는 거장이었다. 우창숴의 서법은 간결하고 힘이 있으며 글자체가 이질적이고 난해해 보이나 절정의 실력을 뽐냈다. 그는 평생을 임서하며 금석문의 진수를 선보였으며 특히 전서로 유명하다. 그가 임서한 석고문(石鼓文)은 서주(西周), 동주(東周)의 금문(金文)과 진대(秦代)의 석각(石刻)을 참고하여 전각을 융합시킨 것이다. 우창

▼ 화훼곤충도 거렴
이 작품은 화훼곤충도첩 가운데 일부분이다. 몰골법으로 그린 이 화첩은 선명하고도 연한 색채를 사용하여 꽃과 새, 금붕어를 표현했다. 새로운 느낌의 구도를 보여주며 건습과 농담, 강약이 적절하여 조화미가 느껴진다. 농염하고 윤택한 색을 사용하여 우아함과 생동감이 느껴지며 깊고 아름다운 정서를 담았다.

쉬의 회화는 채색, 구상, 구성이 매우 참신하며 기존의 방법을 변형하여 독특한 풍격을 확립했다. 특히 회화에 전서로 글을 담았는데 필세가 나는 듯 분방하다. 농담과 건습이 적절한 묵법과 농염하고 선명한 색조에 금석문의 필법을 더해 기백이 웅혼하고 일정한 격식에 얽매이지 않는 회화를 창조했다. 시와 서화를 유기적으로 결합한 그는 예술상 새로운 길을 창출해 냈다. 대표작으로는 〈도실도〉, 〈묵하도〉와 〈자등도〉 등이 있다.

　통상항이 된 후, 광저우가 새로운 풍조를 선도하는 지역으로 자리 잡음에 따라 창조성을 추구하는 많은 작가들이 등장한다. 소육붕, 거렴, 거소 등이 대표적인 화가들인데 그들은 '영남화파'의 효시가 된다. 20세기 초, 가오젠푸, 가오치평, 천수런은 일찍이 거렴에게 사사했고, 모두 일본 유학을 통해 회화를 공부하여 서양 회화의 기법을 도입한다. 그들은 주로 중국 남방 지역의 풍물을 작품 소재로 삼았으며 중국 회화의 전통적인 기법을 기초로 일본의 남화(南畵)와 서양화 기법을 융합했다. 사생을 중시했고 현대 영남화파의 새로운 풍격을 확립했는데 아름답고 밝은 색채, 윤습함, 부드럽고 고른 채색을 보여 준다.

　소육붕, 소장춘은 모두 인물화에 뛰어났다. 소육붕은 주로 시정 풍경과 민속, 전고 등 대중들에게 환영받는 소재를 바탕으로 작품을 창작했다. 소장춘은 일반인과 생김새가 같은 신선과 불상을 즐겨 그렸고 거소, 거렴은 꽃과 새, 벌레와 물고기 등을 표현하는 재주가 있었다. 소육붕은 초기에는 대부분 송대, 원대 화법을 모방하여 작품을 만들었으며 주로 짙푸른 색을 사용해 산수 채색화를 그렸다. 말년에는 인물화를 전문적으로 그렸다. 세상에 전해지는 소육붕의 작품은 많지만 그의 행적과 관련된 역사적 자료는 많지 않아 정확한 출생년도와 사망년도를 알 수 없다. 영남 본토 화가인 그의 생애에 대해 여러 해에 걸쳐 다양한 조사가 진행되었지만 현재 남아 있는 그의 작품은 〈태양취주도〉, 〈동산보첩도〉 등이 있다.

　소장춘은 구륵법에 뛰어났고 백묘화법을 많이 구사했다. 그가 그린 선도인물(仙道人物)을 보면, 건필과 짙은 먹이 두드러진다. 또한 선과 백묘법을 사용하여 사의를 표현하고자 노력했으며 빠른 붓놀림으로 대충 그린 듯하지만 정신적인 특징까지도 표현해 냈다. 전해지는 작품으로는 〈삼십육동진군상도〉와

▲ 태백취주도 소육붕

소육붕은 산수화와 인물화에 재능을 보였으며 공력과 정서를 더해 인물을 생동적으로 그렸다. 그는 다양한 소재를 사용했으며 특히 일상생활을 소재로 한 작품이 많다. 거침없이 유창한 붓놀림으로 원하는 형상을 만들어냈다. 그림에서 보듯이 그는 운필과 색채에 심혈을 기울여 세밀하고 아름다우며 우아한 풍격의 작품을 탄생시켰다.

▲ 원기시의도 개기

개기는 산수, 화초, 난과 죽을 즐겨 그렸다. 그의 미인도는 당송 시대의 기법을 모방했으며 가깝게는 명청의 여러 화가들의 기법을 따랐다. 명대의 당인, 구영, 최자충 등을 숭상했으며 정결한 필치와 곱고 우아한 색채로 당시 문인사대부들의 찬사를 받았다. 선이 간결하고 흐르는 듯하며 정교한 묘사와 빼어난 필묵으로 청대 문인화가들이 추구했던 '맑고 편안한' 멋을 담아냈다.

〈오양선적도〉 등이 있다.

거소는 화조화를 잘 그렸다. 자연스런 사생을 중시했고 산수화와 화훼화가 세속에 물들지 않은 듯 맑고 우아한 풍격을 보이며 초충도는 매우 생동적이다. 그는 자연스러운 표현을 중시했으며 그의 작품은 연한 색채에 필치가 세밀하고 간결하다. 이렇게 공필화에 글을 더하는 수법은 공필화조화 기법으로 발전했다. 현재 전해지는 작품으로는 〈화과도〉 등이 있다.

서림도 거소와 마찬가지로 화조화에 능했다. 선이 세밀하며 밝고 아름다운 색채를 사용했다. 또한 '당분(撞粉)'과 '당수(撞水)' 화법으로 몰골화조화를 발전시켰는데 색채가 마르기 전에 적당량의 당분과 물을 주입하여 서로 스며들고 섞이게 한 다음에 마르면 나타나는 일종의 특수효과이다. 그의 작품은 청신한 활발함과 우아한 서정성의 정서를 모두 담고 있다. 병풍 〈화훼초충〉이 그의 대표작이다.

개기와 비단욱은 가경, 도광 연간에 비교적 유명했던 인물화가이다. 인물, 불상을 즐겨 그렸던 그들은 특히 미인도가 뛰어나며 '개파'와 '비파'로 불린다.

개기는 가볍고 부드러우며 유창한 붓놀림으로 섬세하고 준수한 모습의 미인도를 그림으로써 청나라 후기 미인도의 전형적인 풍격과 면모를 확립했다. 특히 목각본인 〈홍루몽도영〉은 세상에 널리 전해져 사람들의 호평을 받았다.

현존하는 그의 작품 중에서는 〈원기시의도〉가 유명하다.

　비단욱은 개기와 마찬가지로 미인도로 유명하다. 그는 개기와 함께 '개비'로 불린다. 그는 가볍고 수려한 선과 청담한 색을 사용하여 아름다운 모습의 미인도를 그림으로써 일가를 이루었다. 대표작으로는 서화첩 〈십이금차도〉를 들 수 있다. 그의 화풍은 근대 미인도와 민간 연화에 많은 영향을 주었다.

　청대 중후기, '사왕'을 대표로 하는 정통화파가 점차 쇠락의 길을 걸으면서 당시의 산수화가들은 자신들이 만들어놓은 규칙에 스스로 구속되거나 이익을 좇아 조잡한 그림들을 마구 그려댔다. 이러한 상황 속에서 오직 극소수의 화가들만이 제대로 된 작품활동을 했고, 그 중에서도 가장 눈에 띄는 인물이 대희인데 '사왕후경(四王後勁)'으로 불린다.

　대희는 주로 찰필(擦筆)을 이용하여 산수화를 그렸다. 산석(山石)은 건묵(乾墨)으로 질감을 표현한 후 습필(濕筆)로 선염했다. 필치가 밝고 우아하며 먹의 색깔이 축축하게 윤기가 나며 대상의 형상과 정수를 잘 표현했다. 〈억송도〉가 대표작이다. 대희는 산수화 외에도 죽석과 화훼에 뛰어났는데 작품에서는 우아함이 물씬 풍긴다. 대표작으로는 〈습고재집〉과 〈습고재화서〉 등이 있다.

　19세기 말, 유럽의 석판 인쇄술이 상하이에 들어온 후, 민간 화가들은 이 신기술을 이용하여 인쇄된 화보를 만들었고 대중의 호응을 얻게 된다. 그리하여

▼ 억송도 대희
이 작품은 북송 산수화를 연상시킨다. 무미건조하며 생기를 잃은 '사왕파'와는 다른 새로운 정서를 보여주었으며 준법(峻法)을 사용하여 웅장한 산석(山石)의 모습을 표현하기도 했다.

▶ 대전장판파 연화
연화는 연말에 귀신과 병마를 쫓기 위해 문에 그림을 붙이는 풍속에서 유래됐다. 기록에 따르면 이 풍습은 한대(漢代)로 거슬러 올라간다. 연화는 단순한 예술작품이라기보다 민속전통을 계승하는 하나의 매체이다. 사진 속의 작품은 칭다오 핑두시에서 제작된 판화 연화이다. 알록달록한 여러 가지 색깔을 사용했으며 아름답고 강렬하면서도 침착함을 잃지 않았다. 화폭을 충분히 활용한 구도는 균형감이 돋보인다. 다소 과장된 조형은 강한 동세와 질박함을 보여주며 유창함, 세밀함, 굳세고 강한 힘 등이 특징적이다.

석판 인쇄술은 그림의 유용한 전달 매체로 정착한다. 가장 유명한 화보로는 1884년 창간된 〈점석재화보〉를 들 수 있다. 그러나 한때를 풍미했던 연화는 점차 역사 속으로 사라져가고 있었다. 이렇게 인쇄된 화보는 당시에 가장 현실성이 두드러진 미술작품이었다. 화가들은 과감히 새로운 표현방법을 사용했고, 진실감이 느껴지는 인물 형상과 다양한 생활 모습을 담은 구도를 창조했다. 또한 그들의 작품은 변화를 예측할 수 없던 당시의 불안한 정치와 사회를 있는 그대로 반영했다. 여기에서 주의할 만한 점은 청말민초 때, 도시의 시사화보와 대립하고 있던 민간의 목판 연화도 매우 사실적인 수법으로 당시의 사회적 모습과 중요한 사건들을 표현하기 시작했다는 것이다.

청대 도자기업은 가경 이후 이렇다 할 업적이 없었다. 도자기의 제작 공정, 무늬 장식, 표현기교, 모양 등이 하나같이 강희, 옹정, 건륭 때보다도 수준이 낮았다. 물론 가경 시기의 분채기(粉彩器), 도광 시기의 청화산수(靑花山水), 함동 시기의 채기(彩器)들처럼 모든 왕조마다 대표적인 작품이 있기는 하다. 동치 후기와 광서 연간에 도자기업이 부흥하는 듯했으나 강희와 건륭 때의 위용은 찾아볼 수 없다. 즉, 청 역시 지난 왕조에 비해서는 예술 면에서 비교적 번성했다고 할 수 있으나 훌륭한 청화자(靑化瓷)는 극소수에 불과했다. 게다가 수입된 '파리 블루 감청색 안료'를 원료로 사용한 덕분에 청화가자(靑花加紫) 같은 장식적인 수법이 뛰어난 파생품종도 탄생했다.

일본 미술

메이지 시대

1868년부터 1911년에 이르는 메이지 시대는 일본 근대 미술의 개척기라고 할 수 있다. 이 시기 동안 일본은 서양 미술을 흡수하고 전통 미술을 개혁하여 새로운 시대에 맞는 미술영역을 개척했다. 문화사적으로 보면 서기 2세기 이후 중국의 사상과 문화는 줄곧 일본 지배 계급의 정신적 지주로 존재했다. 에도 시대부터 성장하기 시작한 자본주의로 인해 전통문화는 커다란 타격을 받게 된다. 1868년 발전을 도모하기 위해 메이지 정부는 문명 개화, 식민 산업 부흥, 부국강병이라는 3대 정책을 추진한다. 이러한 정책은 필연적으로 전면적인 개방을 불러왔고 서양 문화는 이때를 계기로 일본에 대거 유입된다. 이 거부할 수 없는 물결은 한마디로 '아시아를 넘어 유럽으로' 라는 말로 개괄될 수 있다. 이러한 분위기는 일본의 정치, 사회, 생활 등 모든 방면에 걸쳐 영향력을 발휘했는데 미술영역도 예외는 아니었다. 메이지 시대의 미술은 초기1868~1881년, 중기1882~1895년, 후기1895~1911년로 나눠볼 수 있다.

16세기부터 서양화는 일본 회화에 서서히 스며들고 있었다. 메이지유신 때, 서양의 유화가 일본에 들어온 이후 일본 회화는 일본화와 유화라는 두 분야로 나뉘었다. 또한 바로 이 시기에 '아시아를 넘어 유럽으로' 라는 중요

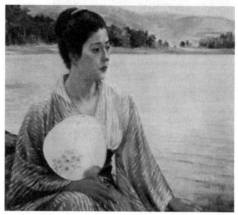

▲ 호반 세이키

세이키는 메이지 시대에 두각을 나타낸 신진 화가로서 단기간에 화단의 핵심 인물로 성장했다. 그의 대표작 가운데 하나인 〈호반〉은 서양화의 기법과 구도를 사용했으며 밝은 색조와 가벼운 붓 터치를 보여줌으로써 당시 일본 화단 전반에 만연돼 있던 어둡고 고리타분한 화풍을 벗어났다.

▶ 수목도 가와카미 도가이

가와카미 도가이와 다카하시 유이치는 일본 유화의 창시자로 꼽히지만 일본 전통 회화의 속박에서 완전히 자유롭지는 못했다. 특히 도가이의 경우, 자신의 예술적 취향인 전통적 문인화를 평생 버리지 않았는데 현존하는 그의 작품 중 유화보다 문인화가 많다는 것만으로도 그 사실을 확인할 수 있다. 또한 그는 전통적인 표현방법을 고수한 탓에 유화작품을 창작하는 과정에서도 표면적인 기법만 구사할 뿐, 그 이상 발전하지 못했다.

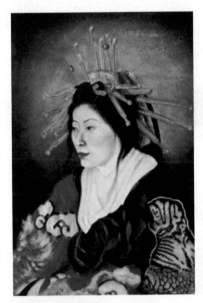

▲ 명기 다카하시 유이치

한 사상적 경향이 나타나면서 일본에 영향력을 행사해 오던 중국의 미술도 차츰 서양에 그 자리를 내줄 수밖에 없었다. 서양의 이성주의적 사상과 사실주의적 표현형식은 일본의 전통 미술을 뿌리째 흔들어놓았다. 서양 회화에 대한 일본 화단의 반응은 광적일 만큼 뜨거웠고, 메이지 정부에 의해 1876년부터 착공을 시작한 공부 미술학교의 설립으로 분위기는 절정에 다다르면서 전통회화는 찬밥 신세로 전락하고 만다. 메이지 초기, 가와카미 도가이와 다카하시 유이치로 대표되는 초기 유화 화가들은 일본 근대 유화의 발전을 위한 촉매 역할을 했다.

가와카미 도가이는 일찍이 일본 최초의 국가 유화기구인 화학국(畵學局)에서 그림을 지도했다. 막부가 설치한 화학국은 오로지 실용적인 목적에서 유화를 연구했다. 예를 들어 서양 회화의 구도법, 투시법, 명암법의 연구 목적은 단 하나, 바로 이러한 수법들을 통해 서양의 기술을 이해 흡수하려는 것이었다. 메이지 정부 성립 이후, 도가이의 유화기법은 지도 제작 등에도 쓰여 그는 잇따라 육군성 병학사, 육군사관학교, 참모본부 등으로 파견되어 근무했다. 어쨌든 도가이가 일본 근대 유화사에 끼친 영향을 결코 무시할 수 없다. 이와 동시에 가와카미 도가이가 일본의 전통적인 문인화를 끝까지 고수했다는 점도 간과해서는 안 된다. 〈풍경화〉처럼 현존하는 그의 작품을 통해 전통적인 표현방법을 지키고자 했던 그의 노력을 엿볼 수 있다.

다카하시 유이치는 도가이가 화학국에 재직할 당시 가장 우수한 제자였다. 서양화의 사실적인 기법과 정취에 감탄한 그는 고된 노력 끝에 사실적인 기법을 마스터할 수 있었다. 대표작인 〈연어〉

◀ 연어 다카하시 유이치
널리 알려져 있는 바와 같이 부국강병을 위해 서양의 기술이 필요했던 일본은 일종의 기술 습득 수단으로서 서양 미술을 받아들였다. 그래서 메이지 시대의 서양화 화가들은 서양 미술의 기법만을 연구할 뿐 그 이면에 내재돼 있는 미학에는 거의 관심을 두지 않았다. 일본 정부가 이탈리아 화가인 폰타네시를 교수로 초빙했고, 그 역시 일본의 화가들을 각성시키기 위해 사력을 다했지만 그럼에도 그들은 여전히 사실적인 묘사에만 치중했다. 그들 중 한 사람이었던 다카하시 유이치는 일본의 서양화 창시자이다. 〈명기〉, 〈연어〉 등이 대표적인 유화작품이다.

와 〈매화〉 등을 통해 자신의 사실주의적 기법을 유감없이 발휘했다.

일본 유화의 창시자인 가와카미 도가이와 다카하시 유이치는 모두 일본 회화의 전통을 벗어나지 못했다. 이탈리아의 유화가 폰타네시가 공부 미술학교 화학과에서 교편을 잡은 이후 일본 유화는 마침내 서양 아카데미파의 영향을 받기 시작했으며 첫 번째 전성기를 맞이하게 된다. 이러는 가운데 고세다 요시마쓰, 고야마 쇼타로, 아사이 추, 하라다 나오지로 등 유화가들이 등장하여 활발하게 활동한다.

폰타네시는 이탈리아 정부의 추천을 받아 일본에 왔다. 그는 서양의 전통적인 아카데미파 교육을 받았으며 회화기법에 치중한 교수방식을 선호했다. 또한 일본의 미술가들이 서양 미술의 심미관을 이해할 수 있도록 최선을 다했다. 그러나 당시 일본 미술가들은 단지 있는 그대로를 사실적으로 재현하는 기법에만 관심을 가질 뿐, 전혀 들어본 적도 없는 낯선 관념에는 무관심했다.

1867년 파리 박람회에 출시된 일본 미술품이 서양인들에 의해 날개 돋친 듯 팔려나가면서 일본 민족미술이 다시 한 번 재기의 발판을 마련한다. 그 후 1873년 비엔나 만국박람회에서 일본 미술에 대한 서방세계의 관심을 불러일

▼ 죽림묘도 하시모토 가호
하시모토 가호의 작품은 수묵화 중심이다. 관념과 사상의 표현을 중시했던 그는 그림을 그릴 때 인위적인 수식이나 단순한 재현을 사용하지 않았다. 빼어난 정서를 자랑하는 〈죽림묘도〉는 고양이의 동작과 표정이 매우 생동적이며 다케우치 세이호의 고양이에 비해 훨씬 세련되고 우아하다.

▼ 얼룩고양이 다케우치 세이호
다케우치 세이호는 여백의 미를 잘 활용하여 화풍이 깔끔하고 신묘하며, 대상의 동작을 순간적으로 포착하는 능력이 뛰어났다. 그는 서양화의 조형과 색채, 공간적 특성 위에 그만의 섬세함과 부드러움, 우아한 아름다움, 장식성, 신비로운 예술 감각 등을 더하여 모로타이라는 일본의 근대 민족미술을 탄생시켰다.

으키는데, 이를 계기로 일본은 전통 미술의 중요성을 다시 한 번 절감한다. 그래서 유럽으로 나아가 새로운 화풍을 익혀야 할지 아니면 고유의 화풍을 전수하고 계승해야 할지에 관한 뜨거운 논쟁을 벌인다.

메이지 초기, 서양 미술에 대한 맹목적인 추종으로 인해 일본의 전통 미술이 엄청난 타격에 휩싸이면서 야마토에, 우키요에, 마루야마 시조파 등이 줄줄이 쇠퇴일로를 걸었다. 메이지 중기에 접어들면서 페놀로사와 오카쿠라 덴신을 위주로 한 미학자들이 일본 전통 미술 부흥운동을 전개했고, 교토 미술학교를 세워 전문적으로 일본 미술을 교육했다. 또한 이러한 사회적 분위기에 부응하여 신일본화 운동이 발생했지만 메이지 시대가 끝나면서 조용히 막을 내렸다.

신일본화는 가노 호오가이와 하시모토 가호의 작품을 통해 최초로 가치를 인정받은 후 일본 근대 미술 화단을 대표하는 요코야마 다이칸과 히시다 쉰소

▶ 낙엽도 병풍 히시다 쉰소
히시다는 눈병이 낫자마자 병풍 〈낙엽도〉를 창작하기 시작했다. 50일 동안 어둠 속에서만 지내야 했던 그는 창작을 위해 다시 한 번 대자연의 풍광을 면밀히 관찰한다. 그는 새로운 기분에 휩싸인 채 전에는 신경조차 쓰지 않았던 작은 풀 하나, 꽃 한 송이까지 아름답게 작품 속에 담아냈다. 한편 일본의 예술가들은 히시다 쉰소처럼 쓸쓸하고 황량한 대자연의 모습을 즐겨 그렸다. 아마도 그 속에서 생명의 답을 찾아 세상을 좀 더 이해하고 싶었는지도 모른다. 낙엽이 시들어 떨어지는 모습은 처량한 아름다움을 나타내는데, 우수수 흩날리는 모습이 마치 한 편의 시나 그림과도 같다. 쉰소처럼 숙명론과 죽음을 미화시킨 일본인의 시적 정서는 다양한 예술 형식을 통해 드러나는데 사람들은 이러한 작품을 통해 인생을 깨닫기도 하고 자신의 감정을 전달하기도 한다.

등에 의해 전성기를 맞이한다. 가노 호오가이와 하시모토 가호는 페놀로사와 오카쿠라 덴신의 지도 아래 서양의 회화기법을 받아들였다. 전통적인 소재를 사용한 회화에 서양의 투시법과 빛의 변화를 적용하여 신일본화 운동을 위한 기초를 다졌다. 가노 호오가이의 대표작으로는 〈비모관음도〉, 〈앵하용구도〉, 〈설경산수도〉, 〈인왕착귀도〉, 〈불동명왕〉, 〈고목압도〉, 〈용두관음〉 등이 있다. 이 가운데 가장 유명한 〈비모관음도〉는 일본 정부에 의해 중요한 문화유산으로 보호받고 있다. 하시모토 가호의 작품은 세련되게 정제된 느낌을 주며 선명하기도 하고 몽롱하기도 하며, 세밀하게 묘사된 사실주의적 면모에 고상한 시적 정취까지 담고 있다.

히시다 쉰소는 새로운 일본 화풍을 추구하여 산림으로 들어가 대자연을 면밀히 관찰했다. 그는 요코야마 다이칸과 마찬가지로 오카쿠라 덴신이 추구했던 이상적인 일본화를 창립했다. 서양의 화법을 채택했으며 전통적인 먹선 대

▶ 비모관음도
가노 호오가이, 1888년
일본의 근대 화가인 가노 호오가이는 1888년 〈비모관음도〉를 완성한 후 절필을 선언했다. 그는 동양의 관음보살에 서양의 성모상을 결합하여 일본의 비모관음을 탄생시켰다. 비모관음은 구름 위에 서서 왼손으로 보병수를 따르고 있고, 그 안에는 벌거벗은 아기가 곧 태어날 준비를 하고 있다. 오른손에 버드나무 가지를 들고 있는 이 아기 역시 동양과 서양의 모델을 결합하여 탄생했다. 구름 끝에는 둥근 구슬로 변한 보병수가 있고 구름 아래로 아름다운 봉우리들이 늘어서 있다.

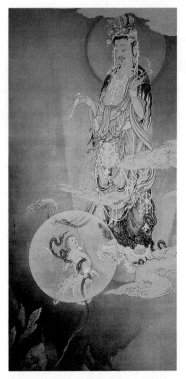

▶ 풍우도 요코야마 다이칸
젊은 시절 교토학교 일본화과에서 공부했던 요코야마 다이칸은 신일본화 운동에 중요한 역할을 한다. 그는 전통적인 일본의 먹선 대신 서양의 색채기법을 대담하게 도입하여 한때 '모로타이' 라는 비판을 받았었다. 〈풍우도〉는 황산대관음 가운데 가장 대표적인 작품이다.

신 안료를 사용했고 몽롱체라고 비판받던 일본의 화풍을 고수했다. 병풍 〈낙엽도〉는 그의 대표작으로서 서양의 사실적 기법과 일본의 장식적 풍격이 결합하여 탄생했다.

쉰소와 함께 선묘를 사용하지 않는 화법을 선택했던 요코야마 다이칸은 일본 미술원과 신일본화 운동의 중견 인물이다. 그는 생동적인 작품구도와 기발한 발상으로 낭만주의적 색채가 담긴 작품을 창작했다. 주요 작품으로는 〈굴원〉, 〈노자〉, 〈산길〉, 〈떠도는 인생〉, 〈폭포〉, 〈야생화〉 등이 있다.

같은 시기를 살았던 다케우치 세이호는 도쿄의 요코야마 다이칸과 같이 유명세를 탔다. 그는 서양의 수법과 일본의 정취를 결합하여 교토 화단에서 이름을 날렸다. 교토의 전통적인 마루야마 시조파의 풍격을 기초로 한 그의 작품은 한화(漢畵), 야마토에, 서양 회화의 광선과 색채의 표현 수법을 하나로 융합하여 정교하고 아름다우며 우아한 경지를 보여준다. 대표작으로는 〈고도의 가을〉, 〈하구〉, 〈조래소서〉, 〈청개구리와 잠자리〉 등이 있다. 도쿄의 도미오카 뎃사이는 일본 문인화의 마지막 집대성자이다. 그의 사상은 유럽화 조류에 맞지 않았고 기본적으로 유가적인 경향을 띠었다. 회화 역시 새롭게 각광받던 유화나 일본화와는 달리 중국 문인화의

정신을 좇았다. 그는 당시 일본 화단에서 일가를 이루었을 뿐만 아니라 일본 근현대 미술사상 중요한 위치를 차지하고 있다.

도미오카 뎃사이는 당시 중국의 문인이었던 라진옥, 왕국유 등과 교류했고 우창숴와는 서신을 주고받으며 서화기예에 대해 의논하며 연구했다. 그는 평생 동안 만여 점의 작품을 남겼으며 작품 내용도 매우 광범위했다. 대부분 중국의 역사전설, 신화, 종교를 소재로 했으며 〈불진산정전도〉, 〈군선고회도〉, 〈봉래선경도〉, 〈적벽도〉, 〈손진인산거도〉 등과 같은 대표작들을 남겼다.

메이지 시대 말까지 서양화는 장장 15년 동안이나 어두운 터널을 거쳐 마침내 부활의 날갯짓을 하게 된다. 1893년 구로다 세이키가 프랑스에서 인상파의 외광표현법과 사생화법을 익힌 뒤 귀국하는데, 이를 계기로 그동안 부진의 늪을 헤매던 서양화가 다시 한 번 주목받는다. 1896년 구로다 세이키를 중심으로 한 유화가들은 메이지 미술회를 떠나 백마회를 창립한다. 도쿄 미술학교도 전통 미술만을 가르치던 방식을 탈피해 서양화과를 개설했고, 이로써 서양화는 전통 회화와 동등한 대접을 받게 되었다.

구로다 세이키는 프랑스 인상주의의 영향을 받은 화가이다. 평생 동안 인상파의 외광 표현과 사실주의를 추구하던 그는 〈호반〉, 〈철포백합〉, 〈가부키〉 등과 같은 대표적인 유화작품을 남겼다. 구로다 세이키가 프랑스에서 들여온 것은 아카데미의 사실주의 기법과 인상파의 화풍을 접목한 절충적 양식에 불과했지만, 그의 작품에서 드러나는 명랑한 색채와 가볍고 부드러운 필법은 일본 화단에 만연해 있던 케케묵은 화풍을 타파하기에 충분했다. 이렇게 그는 일본 회화에 자유롭고 신선한 바람을 불어넣었으며 많은 젊은 화가들이 서양화에 뛰어들게 만든 훌륭한 촉매자였다.

메이지유신 이후 과거 봉건 지배 계층의 보호를 받았던 자기공예, 마키에 등의 일본 공예미술은 침체기를 겪게 된다. 특히 마키에와 금속공예는 지지자들과 수요자들의 급격한 감소로 인해 더 이상 발전하지 못하다가 20세기 이후에야 비로소 새로운 전기를 맞이한다.

20세기(1980년대 이전)의 미술

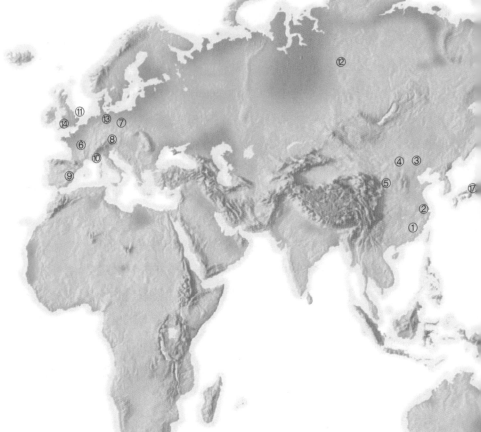

① **영남화파**_비교적 일찍부터 현실과 사회의 문제를 미술 창작 소재로 끌어들인 화파로, 작품의 색채가 선명하고 밝으며 활기가 넘친다.

② **강남화단**_상하이를 중심으로 하는 강남화단 장쑤, 저장, 안후이 등 포함 시기에는 청나라 초기의 사승, 양저우화파, 금석화파, 해상화파가 모두 전승의 중심이 되었다.

③ **베이징, 톈진화단**_민국 시기 베이징, 톈진 지역에는 치바이 스를 대표로 하는 여러 본토 화가 및 유학파 화가들이 운집 해 있었다.

④ **옌안 판화**_항일전쟁 기간 동안에는 목각 예술이 급속히 성 장하였다. 특히 전국 각지에서 청년 미술가들이 옌안으로 몰려들어 목각판화가 옌안 미술에서 가장 중요한 위치를 차 지했다.

⑤ **수조원 조각 군상**_중화인민공화국 성립 초에는 조소 창작활 동이 활발하지 않았다. 쓰촨 다이현 안런진 수조원 조각 군 상은 당시 가장 대표적인 조각작품 중의 하나이다.

⑥ **프랑스 파리**_야수파, 다다이즘, 초현실주의, 파리파, 옵아 트, 아르 브뤼

⑦ **다리파**_독일 드레스덴에서 성립된 다리파는 표현주의의 주 요 유파 중 하나이다.

⑧ **청기사파**_뮌헨에서 성립된 청기사파는 다리파보다 더욱 국 제적인 표현주의의 주요 유파 중 하나이다.

⑨ **입체파**_스페인 화가 피카소가 창작한 유화 〈아비뇽의 아가 씨들〉이 입체파의 시작을 의미하며, 동시에 전통 예술과 현 대 예술의 분수령으로 인식되고 있다.

⑩ **이탈리아 모더니즘 예술**
미래파_현대의 과학기술에 자극을 받아 태동된 산물로 조형 형식을 통해 새로운 개념을 설명하고자 했다.
형이상파_미래파의 뒤를 이어 일어났으며 화면 형상의 철학 적 의미를 추구한다.
아르테 포베라_'가난한', '빈약한'이라는 의미는 작품의 품 질 때문이 아니라 예술가들이 선택하는 재료에서 연유한다.

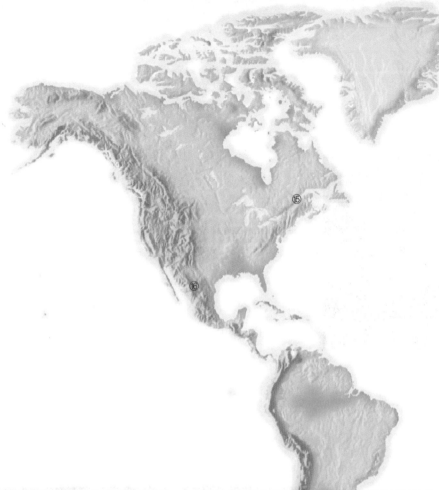

아르테 포베라는 일상생활 속에서 얻을 수 있는 사소하고 평범한 물질을 재료로 삼아 현실세계를 표현하고, 인성과 자연을 잃어버린 자본주의와 산업화에 반대했다.

⑪ **데 스틸**_네덜란드에서 최고조에 오른 데 스틸은 구체적인 물체의 사용을 거부하고 순수한 기하형 추상을 이용한 순수한 정신의 표현을 주장했다.

⑫ **구성주의**_러시아에서 일어난 구성주의는 반예술의 기치를 드높였는데 이것이 창조한 조형방법은 현대 디자인에 큰 영향을 끼쳤다.

⑬ **바우하우스**_원래는 제1차 세계대전 이후 독일 바이마르에 세운 예술디자인 학교의 이름이지만 이미 건축유파 혹은 양식의 통칭이 되었다. 실용적인 기능에 주목하는 바우하우스의 관점은 현대 건축학에 큰 영향을 미쳤다.

⑭ **영국 런던**
모더니즘 조각_영국 조각가 헨리 무어의 예술 사상은 모더니즘 운동과 맥을 같이 한다. 그의 작품은 인체 형상을 가장 단순하고 간결하며 세련되게 표현함으로써 생명의 본질을 드러낸다.

팝아트_팝아트는 영국에서 처음 일어났으며 이들 작품은 산업화와 상업화의 시대적 특징을 반영하고 있다.

⑮ **미국 뉴욕**_8인회, 추상표현주의, 팝아트, 미니멀리즘, 극사실주의하이퍼리얼리즘/슈퍼리얼리즘, 옵아트, 대지미술, 아상블라주

⑯ **멕시코 벽화 운동**_혁명의 영향을 받아 일게 된 멕시코 민족 벽화 운동은 강렬한 지역성, 문화성, 민족성을 지닌다. 이 작품들은 독립적이고 해방적인 혁명적 낭만주의의 열정으로 가득하다.

⑰ **일본 타이쇼 시대, 쇼와 시대 미술**_20세기에 진입한 후, 일본 미술은 외래문화의 끊임없는 침범에 맞서 융합과 저항의 상반된 자세를 취했다. 특히 유화는 격렬한 흔들림과 혁명적인 형세를 보였다.

유럽

유럽의 미술은 일찍이 고대 그리스와 르네상스 시기에 이미 객관적이고 사실적인 특징의 심미적 예술관을 구축하였다. 그러나 이런 정신은 1870년대에 이르러 막바지에 달했다. 자본주의의 발전 단계로 접어늘면서 현대 공업문명은 사람과 사람, 사람과 자연 사이의 관계뿐 아니라 전통적인 생활방식에도 변화를 일으켰다. 이로써 미술작품이 상품으로서 시장에 등장하기 시작했다. 아울러 과거의 예술형식에 대한 염증, 심미 취향과 스타일의 변화 역시 끊임없이 고전적이고 전통적인 예술과 충돌했다. 그리하여 객관적이고 사실적인 예술양식은 마침내 인상파에서 끝을 맺었다. 20세기에 이르러 제2차 산업혁명이 가져온 문명의 진보와 두 차례에 걸친 세계대전이 인류에게 가져다준

▲ 사춘기 뭉크, 1894년

19세기 하반기, 철학과 각종 미학 사상의 발전은 20세기 예술가들의 창작에 영향을 미쳤다. 크로체는 미학 이론에서 "직관은 표현이고, 표현은 예술이며, 예술은 아름다움이다"라고 했다. 그러므로 아름다움은 바로 감정의 표현이다. 이런 미학 이론의 영향으로 여러 예술가들은 자신의 철학적 신념을 유지했다. 그들은 예술을 통해 경험 혹은 사건을 표현하고, 나아가 의식과 잠재의식을 표현하기도 했다. 그리하여 신비, 의심, 실망의 정서로 가득 찬 작품도 등장했다. 예술가들은 각자 자신만의 수법으로 기계문명으로 인한 인류 개성의 침몰이라는 문제를 다루었다.

▼ 춤 마티스, 1910년

구스타프 모로는 마티스에게 "자네는 회화를 단순화시키고 말 거야"라고 말한 바 있다고 한다. 과연 그의 예언은 적중하여 마티스의 그림은 매우 단순하고, 모든 힘을 색채 자체가 가진 표현력과 의미를 탐색하는 데 쏟아부은 것처럼 보인다. 또한 마티스는 아프리카 조각의 단순하고 거칠고 힘 있는 조형에 매료되었는데, 그런 이유로 그의 그림에서 강렬한 색채와 원시 예술의 매력이 느껴진다.

물질적 · 정신적 타격과 함께 여러 철학과 미학 사조가 왕성하게 일어났고, 주관적이고 개성적인 예술정신이 크나큰 발전을 이룩하게 되었다. 이런 정신은 서방 예술가들이 새로운 예술언어를 창조하고 선택하여 자신이 속한 신세계를 표현하도록 이끌었다. 이로부터 예술은 더 이상 객관적인 세계를 반영하는 것이 아니라 주관적인 세계를 표현하게 되었다.

사진술의 발명1839년 이후, 재현을 목적으로 하는 사실주의 회화가 부분적으로 사진으로 대체되면서 회화는 재현에서 표현으로, 객관적인 물질의 형태를 반영하는 것에서 주관적인 정신세계를 추구하는 것으로 과거와는 다른 길을 모색할 수밖에 없었다. 이는 양의 추구에서 질의 추구로 변화해 가는 과정이었다. 20세기의 예술가들은 자신들은 더 이상 다른 누군가를 위한 예술이 아닌 '예술을 위한 예술'을 하겠다고 공언하였다. 혼란스럽고 복잡한 세계에서 그들의 언어는 나날이 추상화, 우의(寓意)화, 풍자화되었다.

이 시기 유럽의 미술은 민족, 지역, 국가, 시간 등의 인위적 혹은 자연적인 장애물을 뛰어넘어 세계성까지 갖추었다. 미술과 기타 각종 문화예술 간의 상호 영향력은 점점 더 긴밀해지고, 문학의 의식의 흐름, 음악의 추상성 등이 모두 그 안으로 유입되었다. 갖가지 '이즘ism'과 '운동'이 속속 등장하면서 유럽의 미술은 다양성, 다변성, 자율성 등을 좀 더 폭넓게 갖추게 되었다. 한편 제2차 세계대전 이후, 특히 1970년대 현대 정보사회의 급속한 발전과 국제교류의 증가로 인해 경제 의식이 사회의 전반적인 영역으로 한층 더 깊숙이 침투하였다. 1980년대 이후, 소련의 해체, 베를린 장벽의 붕괴, 냉전의 종결 등으로 탈중심, 탈권위, 무심도, 평면화, 단편화, 시뮬라크르, 대중주의 등이 포스트모더니즘 미술의 전형적인 특징이 되었다. 제2차 세계대전 이전의 모더니즘 미술에서 찾아볼 수 있었던 개인적 스타일이 차츰 흩어져 그 표현양식 안으로 이식되고, 예술과 비예술, 예술과 반예술 사이의 경계가 모호해졌다. 제2차 세계대전의 종결을 기점으로 20세기 유럽의 미술은 모더니즘과 포스트모더니즘의 두 시기로 나뉘었다. 전통적 현실주의 역시 이 시기에 발전되었으나 주류에 편입하지는 못했다.

▲ 발광 아누스키비츠, 1965년
현대 과학의 발전 역시 20세기의 예술가들이 직면한 문제 중 하나였다. 많은 예술가들이 자연의 표상에 대한 객관적인 모방에서 벗어나 육안으로 볼 수 없는 그림의 정신을 탐구한다든가 예술을 과학적으로 연구하는 등 새로운 태도로 예술을 창조하기 시작했다. 그리하여 예술은 더 이상 간단한 표상의 표현에 머물지 않게 되었다.

▲ 자전거 바퀴
마르셀 뒤샹, 1913년
다다이스트는 "파괴의 열정은 동시에 창조의 열정이다"라고 한 미하일 바쿠닌의 이론을 예술 창작 강령으로 삼았다. 이때부터 예술은 생활과의 경계를 넘어서기 시작했고, 생활 속의 기성품은 늘 고정되어 있던 장소에서 벗어나 자신의 본래 모습이 아닌 새로운 모습으로 미술 속으로 들어갔다.

모더니즘

20세기 유럽은 개성화의 시대로 진입했다. 개성의 강조와 자기반성의 강조는 사회적, 개인적 가치 판단의 발판이 되었다. 모더니즘은 바로 이런 개인의 자주를 강조하는 시대적 요구에 따라 생겨난 것이다. 모더니즘 혹은 현대파의 미술은 전통 미술과는 다른 길을 걸었으며 전위적이고 선도적인 특색을 지니고 있다. 모더니즘의 기원은 프랑스의 인상주의로 거슬러 올라간다. 1890년대, 프랑스의 후기인상주의, 신인상주의와 상징주의 화가들이 제기한 예술언어 본연의 독립적 가치, 자연에 종속되지 않는 회화, 문학과 역사 의존에서 탈피한 회화, 예술을 위한 예술 등의 생각은 모더니즘 예술 체계의 이론적 기초가 되었다.

표현주의

모더니즘 회화 스타일이 처음으로 비교적 뚜렷하게 등장한 것은 프랑스 야수파 화가들의 작품에서였다. 1905년 파리에서 열린 가을 살롱전에서는 마티스, 드랭, 블라맹크 등 여러 작가의 작품이 전시되었다. 평론가 루이 보셀은 그들 작품의 강렬한 색채와 과도한 변형에 기초해 이들을 '야수들'이라고 불렀다. 그리하여 포비슴, 즉 야수파가 탄생한 것이다. 야수파에게는 선명하고

▶ **초록의 선(마티스 부인의 초상) 마티스 (왼쪽)**
마티스의 초기 회화는 인상파의 영향을 받았으나 이후에는 인상파에서 벗어나 빛과 그림자로 형상을 표현하는 수법을 통해 주관적인 색채로 형상을 그려내기 시작했다. 그의 그림은 색채가 선명하고 대비가 강렬하며 터치가 자유분방하다. 평면적 구성을 즐김으로써 물체의 무게감과 깊이감을 약화시키고 평면적인 장식성 화풍을 형성하였다. 이 그림은 그림 속 마티스 부인의 얼굴 중앙에 위치한 초록 선 때문에 유명세를 얻었다. 따뜻한 느낌의 색이 전진하는 느낌의 시각적인 효과를 주기 때문에 화가는 화폭 한 쪽에 오렌지색을 칠해 배경과 인물의 거리를 가깝게 하고 평면감을 강화시켰다. 이 그림에서 색채는 인물 얼굴 본래의 색상을 재현한 것이 아닌, 화가의 주관적인 감각의 산물이다.

▶ **모자를 쓴 자화상 세잔 (오른쪽)**
세잔은 모더니즘 회화의 서막을 열었다. 그는 회화의 형식미를 중시하고, 자연의 표상 속에 숨겨진 물체 본연의 형식의 발견을 강조하고 빛, 그림자, 심지어는 감정까지도 그림에 표현되지 않도록 했다. 때문에 그림에 등장하는 형상은 모두 윤곽선이 뚜렷하다. 또한 그는 원추와 원통, 그리고 구 등의 기하 형체로 자연을 표현할 것을 주장했다. 형상의 구조와 화면의 질서를 위해 객관적인 진실의 희생도 마다치 않아 그의 그림에서는 투시에 대한 왜곡이 나타난다. 이를 통해 몇 천 년 동안 단지 자연을 재현하는 데 그쳤던 서양 회화의 전통을 타파했다.

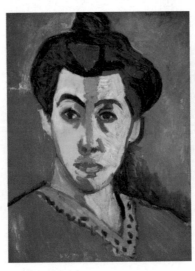

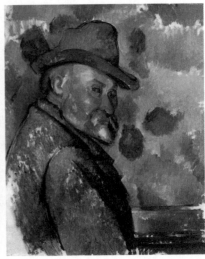

강렬한 색을 사용한다든가, 터치가 두드러지고 힘이 있다든가, 구도, 소재, 형체의 처리에 있어 자율성이 있다든가, 대부분 장식성을 띤다든가 하는 공통적인 특징이 있었다.

야수파의 리더로 불리는 마티스는 상징주의 화가 모로와 후기인상주의의 영향을 받았다. 아울러 페르시아 회화와 오리엔탈 민간 예술의 표현기법을 흡수하여 '종합적인 단순화'의 화풍을 형성하고 '순수회화'를 주장했다. 그는 다른 야수파 화가들과 함께 색채의 해방을 모색하고, 직접 짜낸 강렬한 색채를 사용하였다. 과장된 형상, 단순한 선, 그리고 색의 조합으로 장식적인 화풍을 형성하고, 장식성과 형식감을 추구한 것은 마티스의 주요 예술 특징이었다. 〈초록의 선'마티스 부인의 초상'이라고도 불림〉, 〈음악〉, 〈춤〉 등이 그의 대표적인 작품들이다.

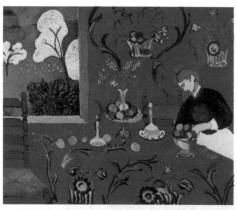

▲ 붉은 색의 조화 마티스

마티스는 동양의 예술에 지대한 관심을 가져 동양 카펫 및 북아프리카 풍경의 배색을 연구하고, 노년에는 종이 공예를 배우기도 했는데 이 모든 것은 그의 회화에 중요한 영향을 끼쳤다. 그는 이 그림에서 식탁보를 표현하면서 물질적인 특성은 생략하고 완벽히 장식적인 도안으로만 그려냈다. 따라서 테이블과 벽 사이에 공간이 없어 테이블 위에 놓인 물건과 인물이 마치 벽지의 장식처럼 보인다. 그의 그림 속에 등장하는 인물은 모두 윤곽이 단순화되어 마치 종이 공예의 인물처럼 보인다.

▼ 거울 앞의 여인 루오

루오는 어릴 적 렘브란트와 쿠르베의 회화를 배웠다. 따라서 렘브란트의 명암법과 차분히 가라앉은 색조 및 쿠르베의 현실주의 화풍이 루오에게 지대한 영향을 끼쳤다. 천주교 신자인 그는 종교적인 스테인드글라스를 제작하기도 했고, 상징주의 화가인 모로의 문하생으로 활동하기도 했다. 덕분에 모로의 난해한 붓 터치와 종교적 신비감이 충만한 화풍이 루오의 그림 속에서 모두 드러난

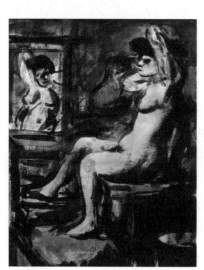

다. 루오의 회화는 종교적 사고를 드러내고 있으며, 짙고 거칠며 검은 윤곽선, 두껍게 칠해진 안료는 우울한 인물의 형상을 구성한다. 이 그림 속의 여인은 창녀인데 투박한 신체 윤곽과 조각처럼 견고한 형상으로 인해 여성 신체에서 나타나는 부드러운 아름다움이 아닌 죽음의 분위기가 엿보인다. 그는 이런 창녀의 형상이 바로 당시 타락한 부르주아 사회의 상징이라 여겼다.

▲ 꼴리우르의 산 드랭, 1905년

드랭은 야수파의 선구자로, 분화되어 있는 색채 덩어리와 자유분방한 곡선으로 그림을 그렸다. 하지만 그는 야수파의 다른 여러 화가들과는 달리 전통에 반대하지 않고 라파엘, 카라바조 등의 화풍을 배웠다. 이로써 그의 그림에서는 야수파와는 다른 느낌이 묻어난다. 야수파의 그림은 생동감과 격정으로 가득하고 거친 필세를 보이지만, 드랭의 그림은 질서와 이성을 추구하며 더욱 우아한 곡선과 조화로운 색채를 보인다. 〈꼴리우르의 산〉의 경관에서는 이미 인상파의 몽롱함을 찾아볼 수 없다. 이 그림에서 드러나는 뚜렷한 윤곽과 강렬한 색채는 화가의 주관적인 감정의 표현이다.

▲ 스테인드글라스의 문 뒤피, 1906년

야수파 화풍에서는 뒤피의 그림이 가장 신선하다. 그의 색채는 담백하고 깨끗하며 터치가 단순하고 화면에는 가볍고 즐거운 분위기가 가득하다. 뒤피는 간단한 큰 색채 덩어리로 물체의 형상을 묘사하고, 평면에서 기하형 구성의 조합을 시험하였다.

▲ 절규 뭉크, 1893년

이 그림은 화면 곳곳에서 동요를 느낄 수 있으며, 출렁이고 몽환적인 선, 핏빛 구름, 크게 뜬 눈 및 함몰된 얼굴 등으로 인해 인물 내면의 공포와 초조함을 모두 느낄 수 있다. 단, 그림에는 인물이 절규하는 원인을 시사하는 단서가 없다. 화가는 절규가 불러일으킨 진동을 끊임없이 흔들거리며 선회하는 곡선으로 표현하고 있으며, 형상화의 효과를 통해 심리를 표현한다. 이 '선'은 이미 객관적인 선이 아니라 영혼과 감정의 선이다.

그 밖에도 야수파의 다른 유명 화가들로는 드랭, 루오, 뒤피, 마르케 등이 있다. 야수파 화가들은 색채를 표현의 장치이자 구조적인 장치로 사용했는데 그 때문에 그들의 회화 역시 표현주의 형식 중 하나로 여겨진다. 그들은 현대 예술의 표현주의 화파에 가장 빠르게 그리고 가장 오랫동안 영향을 미쳤다.

노르웨이의 화가인 에드바르트 뭉크는 20세기 표현주의 예술의 선구자로 손꼽힌다. 어린 시절 부모님의 죽음을 고스란히 지켜봐야 했던 경험이 그의 마음 깊은 곳에 지워지지 않는 기억으로 남았다. 작품에 쓸쓸함과 공포가 여실히 담겨 있는 것도 바로 그 때문이다. 뭉크는 생명, 죽음, 연애, 공포, 고독 등을 주요 소재로 삼아 강렬한 색채 대비와 왜곡된 선, 형태의 과감한 생략으로 자신의 느낌과 감정을 있는 그대로 표현했다. 그의 화풍은 독일과 중유럽의 표현주의의 형성을 알리는 전주곡이었다. 대표작으로는 〈광부〉, 〈사춘기〉, 〈절규〉, 〈생명의 춤〉 등이 있다.

독일의 다리파와 청기사파는 20세기 표현주의의 핵심 작가 집단이다. 그들의 미학적 목표와 예술적 추구는 프랑스의 야수파와 유사하며, 여기서 더 나아가 짙은 북유럽적인 색채와 전통적인 도이치 민족의 색채를 보인다.

다리파는 젊은 화가들로 결성된 그룹으로 목각과 석판화에 집중하였다. 그들은 강렬한 비극적 정서로 가득한 뭉크의 회화에 깊게 감화되어 사회 문제에 지대한 관심을 갖고 당시 생활의 극단적인 무미건조함 및 불안감과 절망의 일면을 작품 속에 강렬하게 녹여냈다. 다리파는 왜곡된 형상과 강렬한 색채를 통해 불분명한 창조 충동 및 기존의 회화 질서에 대한 반감을 드러냈다. 그 중 가장 대표적인 화가로는 키르히너를 꼽을 수 있는데 〈미술가와 모델〉에서 보이듯 그의 회화는 힘이 넘친다.

청기사파는 다리파보다 더 영향력 있고 국제적이었다. 청기사파는 1911년 독일 동남부 바이에른주의 수도 뮌헨에서 결성되었는데 칸딘스키가 1903년에 그린 그림 중 하나를 골라 그 제목을 따서 청

▶ **거리의 5인의 여인 키르히너 1913년**
키르히너는 다리파 화가 중에서 가장 민감
한 화가로 그의 그림에는 뭉크와 같은 비극
성이 충만하다. 그는 초기에 독일 고딕 양식
을 연구한 적이 있다. 뾰족하고 끊어지는 형
상, 솔직한 직관과 강렬함을 강조하는 독일
의 고딕식 예술양식은 평생 그에게 큰 영향
을 끼쳤다. 그의 작품에 등장하는 인물들은
대개 세련된 여성이나 고급 창녀 혹은 플레
이보이였다. 그가 표현한 인물은 길고 야윈
모습으로 묘사되었고, 신체는 기하화된 형
상을 띠었다. 인물들은 냉담한 표정으로 시
끄럽고 붐비는 도시의 거리에 있는데 간단
하게 표현된 형상들은 흔들거리는 꿈 속을
한가롭게 거니는 듯한 느낌을 준다.

▶ **청기사 칸딘스키, 1903년**
칸딘스키는 초기에 러시아 민간 이야기에
큰 흥미를 가져 이 소재를 그림 속으로 끌어
들인 덕분에 작품이 전반적으로 낭만적이고
시적인 동화적 색채로 가득하다. 그는 인상
파, 야수파 및 상징주의와 입체파의 화풍을
연구한 바 있는데, 특히 야수파의 짙고 맑은
색채에 관심을 기울였다. 또한 창작에서 회
화의 정신성을 강조하고, 색채와 선을 통해
순수회화의 형식을 탐색하고자 노력했다.
이는 그의 초기 작품으로 백마를 타는 청기
사의 형상이 뚜렷하게 보인다.

▲ **즉흥(최초의 추상화) 칸딘스키, 1910년**
칸딘스키의 회화는 대부분 주제 없이 색채와 선,
그리고 그들 간의 관계를 탐구하는 데 집중했다.
객관적인 형상을 왜곡, 변형시켜 순수한 추상화
로 변화시켰고, 화면의 각 요소 사이에서 음악적
선율을 만들어내고자 하여 작품에 〈구성 4〉, 〈즉
흥〉, 〈서정시〉 등처럼 음악과 관련된 제목을 많이
붙였다. 『예술에 있어서 정신적인 것에 대하여』
에서 그는 예술 운동을 삼각형에 비유하여 하단
의 두 각은 정확한 모방과 자연의 재현을 이념으
로 하는 고전 예술과 자연 예술이며, 정각은 예술
가의 내면 정신과 영혼을 표현하는 것을 이념으
로 하는 현대 예술이라고 했다.

▲ **구성 8 No.260 칸딘스키, 1923년**
칸딘스키는 법률과 과학을 전공했으나 신학을
위시한 서양의 현대 철학을 체계적으로 연구한
바 있다. 이것이 그의 사상에 신비한 요소를 형
성시켰는데 말기 회화에서 특히 짙게 드러난다.
회화는 더 이상 단순한 선과 색채 관계의 탐색
이 아니다. 직선, 빛에 싸인 검은 원 등이 등장
하기 시작했고, 회화의 형상은 한층 더 부호화되
었다. 형상 간 조합의 의미는 헤아릴 수 없는 우
주처럼 작품을 감상하는 사람에게 생각할 여백
의 공간을 듬뿍 마련해 준다.

기사파라고 했다. 대표적인 인물로는 러시아 화가 칸딘스키, 독일
화가 프란츠 마르크와 스위스 화가 파울 클레가 있다. 전반적으로
말하자면 청기사파는 당대 생활의 어려움이 아닌 자연현상 이면의
정신세계 및 예술의 형식 문제를 표현하는 데 집중했다.

칸딘스키는 청기사파에서 가장 핵심적인 인물로, 예술은 정신적
인 것이므로 반드시 이를 위해 힘써야 한다고 말했다. 그의 눈에 비
친 예술은 자연과는 독립된 별개의 세계였다. 즉, 예술품의 성공과
실패는 최종적으로 그것이 외부 세계와 유사한지의 여부에 따라 결
정되는 것이 아니라 예술적, 심미적 가치에 따라 결정된다는 뜻이
다. 바로 이 점 때문에 칸딘스키의 그림은 결국 추상주의의 길을 걷

▲ 고기를 에워싸고 클레, 1926년

다리파의 추상화와는 달리 청기사파의 회화는 서정적인 색채를 옅게 띠었다. 그들은 보이지 않는 내재된 정신을 보이는 형상과 색채로 전환시키고, 회화를 자신의 내재된 깊은 정신과 하나로 융합시켰다. 클레는 상상력과 환상을 이용해 그림을 그렸는데 추상적인 선과 색은 철학적 사고와 상징적 의미를 담고 있다. 악기의 현 위에서 약동하는 음표처럼 선, 부호, 색이 한데 엮인 그림은 단순하면서 유머가 있다. 이 작품은 클레가 죽은 친구를 추억하며 그린 그림으로, 십자가는 신을, 흑색의 배경은 깊은 그리움을 의미한다.

▲ 파란 말 마르크, 1911년

칸딘스키 그림의 영혼이 음악이라고 한다면 마르크 그림의 영혼은 동물이다. 그는 예술은 대상에 대한 객관적인 묘사가 아닌 물체의 내부까지 깊이 파고 들어가 복잡한 세계 내부에 숨겨진 객관적인 정신의 실체를 해부하는 것이라 주장했다. 그래서인지 그가 그려내는 동물은 자연환경과의 조화를 주로 표현하고 있다. 훗날 그의 회화는 추상성이 나날이 증가했는데 큰 면석을 차지한 색채의 압박으로 인해 그림은 원시적인 신비한 분위기를 자아낸다. 이 그림에서는 큰 부분을 차지하고 있는 파란 말이 시야에 들어오는데 말의 '형상'이 여전히 존재하기는 하지만 대범하게 칠해진 색채로 인해 약화되고, 말의 윤곽은 산맥의 기복에 따라 변화하여 대자연과 융화되어 있다.

게 되었다. 그러나 추상주의로 전환하기 전 칸딘스키의 회화는 야수파의 양식에 가까웠다. 짙고 밝은 색채로 자연의 경치를 표현하고, 러시아의 민간 이야기를 표현함으로써 낭만적이고 시적인 정취를 드러내 보였다. 〈나무줄기가 있는 풍경〉은 그의 초기 대표작이다. 1910년 이후, 칸딘스키는 추상적인 언어로 감정 및 정신을 표현하는 길을 모색하기 시작했다. 그림 속의 형상은 종종 춤을 추고 뛰어오르는 듯하거나 화려한 색채에 파묻히고는 하는데 이 시기의 대표작은 〈구성 4〉이다. 그 후 칸딘스키의 붓 아래에서 묘사되는 대상은 점점 간략하고 추상적으로 변했는데, 객관적인 내용에 대한 서술이 모두 사라지고 최종적으로는 몇 가닥의 주요 선들만 남게 되었다. 그는 그림을 음악의 언어로 서술했다. 어떤 면에서는 칸딘스키의 추상주의 예술관 역시 음악의 계시를 받아 생성된 것이라 할 수 있겠다. 이를 증명이라도 하듯 그의 후기작 중에는 〈즉흥〉, 〈서정시〉 등 음악적 표제를 단 작품이 있다.

마르크는 청기사파의 창시자 중 한 명이다. 칸딘스키와 마찬가지로 그 역시 인간과 자연이 정신 속에서 화합하는 길을 모색했으며, 동물이라는 소재를 빌려 사물의 정신의 본질에 대한 이해를 표현했다. 그는 동물이 대자연의 생명력과 활력을 대표하고, 인류와 자연의 화합을 상징하며, 그들의 존재가 세계를 더욱 평화롭고 조화롭게 할 수 있다고 믿었다. 또한 마르크의 색채는 특별한 상징적인 의미를 갖고 있었다. 그는 파랑은 강하고 활력이 넘치는 남성의 기개를, 노랑은 조용하고 온화하며 섹시한 여성의 기질을, 초록은 이 둘 간의 조화를, 빨강은 심각함과 폭력을 상징한다고 생각했다. 이 네 가지 색은 그의 대표작 〈파란 말〉에서

유기적으로 분포되어 있다. 그림의 선명하고 명확한 색채는 기복이 심한 곡선과 함께 평온한 동물의 세계를 만들어냈다.

클레는 평생을 독일에서 보냈다. 어려서부터 양질의 음악 교육을 받았으며, 직관에 기대어 자주적으로 그려내는 아동 예술에 큰 흥미를 느꼈다. 그는 아동 특유의 부호창조 능력과 형상변화 능력, 그리고 구속받지 않고 천진하며 직설적인 특성에 감화되어 아이들처럼 그림을 그리면서 직관적인 형상을 얻고 다시 의식적으로 변화를 가했다. 그리하여 일련의 점, 선, 면을 사용해 각종 상징적 부호와 같은 형상을 만들어내고 그것들이 그림에서 자유롭게 확대되고 변화하도록 함으로써 기묘한 세계를 만들어냈다. 이 세계는 천진하고 단순하며, 환상으로 가득하면서도 깊은 의미가 있다.

▲ **아비뇽의 아가씨들 피카소**
이 그림은 입체파 양식의 원조로 여겨진다. 다섯 명의 나체 여성의 색조는 남색을 배경으로 두드러지며 배경은 임의적으로 분할되었다. 원근감이 느껴지지 않으며 인물은 기하 형체의 조합으로 이루어져 있다. 여성들의 모습이 왜곡되었지만 그들의 기세등등한 눈빛과 희롱하는 듯한 자세는 강력하게 드러난다.

입체파

1907년부터 일어나기 시작한 입체파 운동은 미술에서 가장 두드러지는 혁명으로 새로운 공간 개념의 형성에 그 의미가 있다고 하겠다. 입체파는 물체의 면의 구조 관계를 통해 물체를 분석하여 물체의 면의 중첩과 교차의 아름다움을 표현했는데 이것이 바로 입체파가 추구하던 목표였다. 주목할 만한 점은 입체파도 야수파와 마찬가지로 아프리카의 조소에서 모티브를 얻었지만 그들의 예술언어는 아프리카의 전통 법칙과는 거리가 멀었다는 것이다. 이는 모더니즘이 이미 확립의 단계에 이르렀다는 사실을 보여준다. 입체파는 피카소와 브라크가 뒤샹의 회화에서 실험적인 요소를 발견하고 이에 이성적인 연구를

▼ **게르니카 피카소**
피카소의 대표작인 이 그림은 독일 공군기의 폭격으로 폐허가 된 스페인의 작은 마을 게르니카의 참상을 담았다. 화폭에는 오직 검정색, 흰색, 회색만 존재한다. 그림은 전체적으로 입체파의 기법, 신고전주의의 섬세한 선, 자유분방한 형체의 변화로 강렬한 고통, 공포, 슬픔, 발악과 절망을 표현하고 있다.

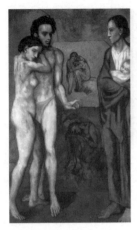

▲ **인생** 피카소, 1903년

이 그림은 피카소 청색 시기의 작품으로 이 시기에는 청색이 그의 작품 전반을 지배한 작품의 배경과 인물의 얼굴은 물론이고 심지어 머리카락, 눈썹, 눈도 모두 청색이다. 소재에서는 빈곤한 하층계급의 인물들을 표현하고 있는데 야위고 고독한 형상으로, 세상을 버린 듯하다. 당시 스페인은 내전으로 인해 사람들의 생활이 비참했는데 바로 이 때문에 이런 우울한 화풍이 생겨나게 되었다. 파리로 옮긴 후, 사랑의 기쁨으로 인해 그의 그림은 부드럽고 평온한 장밋빛 시기로 넘어갔다.

◀ **레스타크의 집들** 브라크, 1908년

브라크는 풍경을 표현하는 데 있어 모든 시각적인 요소를 과감히 버렸다. 그는 더 이상 물체와 물체 사이의 빛과 공간감을 재현하지 않고 실질적인 물질로 그들 사이를 채웠으며 회화의 자주성을 찾고자 노력했다. 또한 사물을 그려내는 것이 아니라 사물을 구성하여 회화를 일종의 건축이 되도록 했다. 여타 입체파 화가들의 작품과 비교했을 때 구체적인 형상은 가장 단순화되었지만 선은 가장 우아하고 자유분방했다.

가하여 형성되었다. 입체파는 크게 분석적 입체파와 종합적 입체파의 두 단계를 거쳤다. 전자는 객관적인 물체를 추상적 혹은 반추상적인 형상으로 분해한 후 이들 형상을 다시 조합하여 그림 중에서 물체와 공간의 새로운 질서를 구축하는 수법을 이용했다. 1912년 이후, 입체파는 두 번째 단계인 종합적 입체파의 단계로 접어들었다. 이 단계에서는 더 이상 현실의 물체를 기점으로 삼아 대상을 기본 원소로 분해하지 않고, 반대로 기본 원소를 기점으로 삼아 묘사했다. 즉, 객관적인 물체를 개괄적인 형체로 대신했다. 또한 피카소와 브라크는 작품을 만들 때 신문 조각과 카펫 조각 및 알파벳과 숫자를 끌어들였고, 심지어는 모래, 유리 혹은 톱밥 등을 혼합하기까지 했다. 이러한 수법의 활용은 예술적 표현 수단을 매우 풍부하게 했다.

　스페인 화가 파블로 피카소가 창작한 유화 〈아비뇽의 아가씨들〉은 입체파의 시작을 의미하며, 또한 전통 예술과 현대 예술의 분수령으로 인식된다. 이 회화는 전통적인 투시의 속박에서 벗어나 이질적인 공간을 창조함으로써 각기 다른 각도에서 대상을 바라볼 수 있도록 했다. 이후 피카소는 다시 〈만돌린을 든 소녀〉, 〈여인의 얼굴〉, 〈투우사〉, 〈세 악사〉 등 여러 단계의 입체파의 대표 작품들을 남겼다. 피카소는 평생 동안 예술 수법에 대한 탐색과 새로운 시도를 게을리 하지 않았다. 그의 회화양식은 지속적으로 변화했는데 이를 청색 시기, 장밋빛 시기 '서커스 시기' 라고도 불림, 니그로 시기 '입체파의 전조 시기' 라고도 불림, 큐비즘입체파 시기, 신고전주의 시기, 초현실주의 시기, 추상주의 시기로 구분할

수 있다. 그러나 여러 양식 중에서도 그는 시종 거칠고 강렬한 개성을 유지했으며, 여러 수법을 사용하면서도 내부적인 통일을 이루어냈다. 이 밖에도 그의 대표작으로는 〈게르니카〉와 〈평화의 비둘기〉 등이 있다.

조르주 브라크 최초의 화풍은 야수파에 속했으나 얼마 지나지 않아 입체파 예술가로서 위치를 확고히 했다. 그는 물체의 실재감을 추구했으며 이를 위해 전통적인 원근화법과 삼차원적 환영(幻影)을 버리고 요철감을 최대한 없애 공간을 감상자 눈앞으로 가져오고, 사물을 주관적인 시각으로 바라보고 표현했다. 브라크가 피카소와 다른 점은 정물화와 풍경화에 집중했다는 것이다. 그는 대자연에 주목하고 분석했으며, 주관적인 순서에 따라 대자연을 구성하는 물질의 배열을 재구성했다. 브라크는 풍경화에서 원, 윤곽, 붓 터치를 감각적이고 장식적인 효과를 두드러지게 하기 위해서가 아닌 평형과 구조를 찾고자 사용했다.

페르낭 레제는 완벽하게 입체파에 몸담은 인물이라고는 할 수 없으나 그가 이 유파의 대표적인 인물임에는 의심할 여지가 없다. 그의 회화는 주제 면에서나 형상 면에서나 모두 현대 산업문명과 밀접한 관련이 있다. 레제는 그림

▲ **열린 창문 앞의 정물**
그리, 1915년
그리는 종합적 입체파 시기 미술의 활성화를 이끌었다. 그는 기하체를 응용해 사물을 구축하고자 노력했으며, 그의 회화는 입체주의와 사실주의의 사이에 위치한다. 이 그림을 예로 들자면 그는 실내의 창 아래 공간은 입체주의 공간의 다면성과 모호성을 통해 표현했지만 창밖의 공간과 건축 등은 안정적이고 명확하게 표현했다.

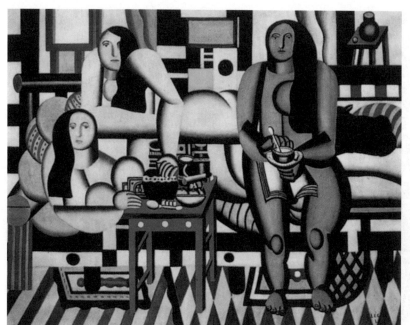

◀ **세 여인 레제**, 1921년
레제는 초기에 인상주의와 야수파의 풍격을 배웠는데 1907년의 뒤샹 작품전과 그 이듬해에 형성된 입체파는 그의 화풍의 전환에 중요한 영향을 미쳤다. 제1차 세계대전에 참전해야 했던 그는 공병이 되어 기계와 접촉하기 시작했다. 덕분에 그림 곳곳에서 공업문명 시대의 도래에 대한 감명을 발견할 수 있으며, 노동자와 여성의 인체는 모두 철관, 나사와 리벳이 모여 이루어졌다. 인물의 표정에는 낭만적인 분위기와 감성이 녹아 있고, 그림은 고도의 정지 상태를 추구한다. 그러나 다른 입체파 화가들과 비교했을 때 레제가 그려낸 것은 현실생활이며, 적당한 단순화를 거쳤을 뿐 추상화의 길을 가지는 않았다.

▲ 여인의 머리
피카소, 청동, 1909~1910년
1907년, 피카소는 박물관에서 아프리카의 조소를 본 적이 있는데 이 아프리카 예술의 원시적인 특징이 〈아비뇽의 아가씨들〉과 조소의 제작에 중대한 영향을 미쳤다. 입체적 구성의 회화를 추구하는 사상 역시 아프리카 조각의 흥미에서 비롯된 것이다. 이 작품은 입체파 양식에 대한 실험을 뚜렷이 드러내고 있다.

속의 형체를 크게 단순화하고 물체를 원통형 혹은 원통형 물체의 조합으로 표현하여 마치 조립되어 만들어진 기계처럼 보이도록 했다. 인물을 그릴 때도 기계처럼 뻣뻣하고 단단해 보이도록 그려냈다. 〈숲속의 누드〉에서 인체는 기계와 같은 원통 형상으로 단순화되어 있는데 이는 그의 다른 작품인 〈도시〉에서도 마찬가지이다.

후안 그리는 '파피에 꼴레종이를 풀로 붙인다는 뜻. 신문지 조각, 담뱃갑, 벽지, 헝겊 등을 화폭에 직접 붙임으로써 전통 회화의 환영수의를 깨뜨림' 회화 영역에서 가장 창조적인 실천가 중의 하나로 손꼽힌다. 또한 입체파의 '종합적 입체파' 시대에는 그의 창작과 말이 비교적 영향력을 미쳤다. 〈기타〉는 그의 예술적 관점을 충분히 드러내 보인다. 이 그림에서 모든 물체는 고도로 단순화되어 기타, 악보, 책상, 식탁보 및 창문 등이 모두 기하 형태의 큰 조각으로 나타난다.

로베르 들로네는 에펠탑을 소재로 선택하여 유명세를 떨쳤다. 그는 자신의 작품인 〈에펠탑〉에서 파리 여러 지역의 건물, 여러 시간의 모습을 모두 탑신 아래와 그 주위에 모으고 피카소와 브라크의 단조로운 색채를 변화시켰다. 그는 오로지 색채만이 형태이자 주제라고 생각하여 색채의 리드미컬한 대비를 중시했다. 1912년부터 1913년까지 들로네는 크고 작은 선명한 색채의 원반들로 이루어진 〈원반〉이라는 유화를 그렸는데, 이는 프랑스 화가가 그린 최초의 오르피즘음악의 신, 오르페우스에서 따온 말로 입체파의 한 분파. 색채보다 구성을 중시한 정통 입체파와는 달리 화려한 색채 표현을 추구하였으며, 들로네가 대표적 인물이다 회화로 평가된다. 이 그림에서는 색채적인 요소가 충분히 강조되고, 서로 다른 색깔들이 강렬한 대비 가운데 리듬감을 생성한다.

입체파 조소는 1909년 피카소의 청동 조각 〈여인의 머리〉로부터 시작되었으며, 이 작품은 아프리카 토착 예술과의 관계를 명

◀ 에펠탑 들로네, 1910년
입체파 회화의 발전에는 훗날 새로운 추세가 나타나기 시작해 '오르피즘'이 탄생했다. 이 명칭은 1912년 시인이자 비평가인 아폴리네르가 명명한 것으로 들로네가 바로 오르피즘의 대표적인 작가이다. 그들은 형체의 분해에 있어서는 입체파의 양식을 따랐으나 입체파가 형체의 구조만 중시하는 것과는 달리 오르피즘 화가들은 색채와 형체를 모두 중시했다. 들로네는 쇠라의 색채 분해, 뒤샹의 공간사상 및 피카소의 형체 분석의 영향을 받았다. 그가 그린 그림은 대부분 건축물의 풍경으로, 에펠탑 시리즈는 색채의 리듬감 아래 형체의 재구성을 표현해 내고 있다.

확하게 드러낸다. 입체파에 속하는 조각가로는 알렉산드르 아키펭코와 자크 립시츠 등이 있다.

알렉산드르 아키펭코는 피카소의 뒤를 이은 러시아 조각가로서 오목한 공간과 텅 빈 공간으로 형상을 만들고자 노력했다. 그의 조소는 오목함으로 볼록한 형상을 표현하고, 텅 빈 공간으로 실체를 표현했다. 〈걸어가는 여인〉, 〈곤돌라 사공〉, 〈머리 빗는 여인〉등 그의 모든 작품에서 이 기법이 드러난다.

자크 립시츠는 처음에는 기하형으로 자연의 형상을 단순화했지만, 나중에는 극단적으로 단순화된 수직 혹은 원호(圓弧)를 조합시키는 길을 선택했다. 1930년대 이후, 그의 조각은 원구형(圓球形)의 조합으로 발전했다. 그러나 어떻게 변화하든 립시츠의 창작 소재는 구상에서 벗어나지 않았다. 대표작으로는 〈기타를 든 선원〉, 〈인물〉, 〈독수리를 목 졸라 죽이는 프로메테우스〉 등이 있다.

미래파

이탈리아를 중심으로 일어난 미래파 운동은 현대의 과학기술에 자극을 받아 태동된 산물로 조형형식을 통해 개념의 시험을 설명하고자 하는 시도였다. 당시 이탈리아의 젊은 예술가들은 역사적 중책을 감당할 수가 없었다. 한편 그들은 현대 과학기술의 급속한 발전뿐 아니라 자국의 정치와 문화의 쇠퇴도 목격했기 때문에 급진적인 혁명을 주장하게 되었다. 또한 속도, 에너지, 움직임, 시간의 흐름 등을 표현하기에 적합한 회화적 언어를 찾고자 적극적으로 노력했다. 미래파 예술가들은 입체파에서 개척한 기하학적 형상을 그들의 작품에 응용하고, 선과 색채를 통해 중첩된 형상과 연속적 층위의 교차와 조합을 표현하는 데 열중했다. 아울러 움직이는 대상의 움직임을 포착함으로써 속도를 표현하고자 시도했으며, 선으로 빛과 소리를 그려내는 시도를 했다. 미래파는 현대의 기계, 과학기술, 심지어는 전쟁과 폭력을 찬양하고 약동감과 속도감에 집착했다. 그들의 회화에는 자동차, 기차 등 기계를 비롯해 사람과 동물처럼 움직이는 대상이 자주 등장한다. 미래파 운동은 광범위하게 전개되지 못했고 지속 기간도 매우 짧아 1920년대에 이미 쇠퇴의 길을 걷기 시작했다. 대표적인 인물로는 자코모 발라와 움베르토 보초니가 있다.

▲ 공간 속에서 연속되는 특이한 형태 보초니, 청동, 1913년

보초니는 정지된 조소에서 '움직임의 양식'을 만들어내고자 했다. 그는 조소의 세밀한 부분에 대한 정밀한 묘사와 조소가 완벽하게 확정된 외형이 선에 반대했다. 사진 속의 조소는 바로 자신의 이론을 반영한 작품으로 움직이는 인물의 형상을 나타내고 있다. 인물은 머리와 손이 없고, 외형은 청동으로 만들어진 곡면으로 이루어져 있는데 곡면의 펄럭임이 흡사 전진 중에 옷이 펄럭이는 듯한 느낌을 준다. 이는 미래파의 회화적 언어를 완벽하게 드러내는 작품이다.

◀ 끈에 묶인 개의 역동성 발라, 1912년
발라는 움직이는 물체의 여러 측면을 즐겨 묘사했는데 이런 방식으로 정지된 화면에서 운동감과 속도감을 표현해 냈다. 그는 초기에 신인상파의 점묘법과 빛의 색에 지대한 관심을 가졌는데 그의 그림에는 다른 미래파 화가들의 그림에서 나타나는 소란함이 없으며, 오히려 훨씬 더 평화롭고 서정적이었다. 이 그림은 치마를 입은 귀부인이 개를 데리고 공원에서 산책하는 모습을 묘사하고 있다. 개의 다리는 여러 개 겹쳐져 반원의 수레 모습으로 보이고, 개 줄도 공중에서 흔들리며 흔적을 남겼다. 이로써 그림의 형상으로 하여금 공간에서의 운행 속에서 시간의 기록을 남기도록 했다.

▲ 가로등—빛의 연구 발라, 1909년
미래파는 이탈리아의 시인 마리네티가 제창한 문학운동으로 나중에 미술, 음악, 영화 등 여러 영역으로 파급되었다. 그들은 세계의 아름다움은 속도의 아름다움이라 주장하며 기계문명과 공업사회를 찬양했다. 더불어 전통의 정적인 예술작품에 반대하고 파괴, 속도, 선율을 강조하고, 형체의 해석에 있어서는 입체파의 사상을 빌렸다. 그러나 입체파가 표현한 것은 정적인 상태의 구조미였고, 미래파가 창조한 것은 열광적이고 질주하는 현대생활의 소용돌이였다. 이 그림은 미래파 초기의 대표작으로 V자형 붓 터치의 빛이 광원의 중심으로부터 사방으로 퍼져나가면서 광선이 움직이는 듯한 착각을 불러일으킨다.

자코모 발라의 〈가로등—빛의 연구〉는 미래파 최초의 작품으로 손꼽힌다. 다른 젊은 미래파 화가들과 비교했을 때 발라의 예술은 비교적 평화롭고 조용하다. 율동과 빛, 색채의 추상적 처리가 그의 주요 관심사였으며, 움직이는 물체가 공간에서 전진하는 과정에 남긴 여러 점진적인 자취를 하나의 단독적인 형체에 담아내는 방법을 제창했다. 바로 이 방법을 활용한 그의 대표작 〈끈에 묶인 개의 역동성〉은 연속적으로 촬영한 필름을 합쳐놓은

▼ 도시는 일어서다 보초니, 1910년
그림의 전경에는 질주하는 붉은색 말이 그려져 있는데 이 말은 앞다리를 세우고 있어 활력이 넘쳐 보인다. 그 뒤로는 막 부흥하기 시작한 공업 도시가 보인다. 이들의 조합에는 깊은 상징성이 엿보이는데 미래파가 선호하던 공업문명이 막아낼 수 없는 기세로 밀려들어오고 있음을 암시한다. 그림에는 속도, 운동, 공업문명, 그리고 회전하는 형상의 붓 터치 등 보초니가 좋아하는 모든 요소들이 전부 드러나 있다. 아울러 그림을 통해 고순도의 색, 눈부신 광선 및 긴장되고 소란스러운 장면으로 미래파의 힘, 속도, 공업문명에 대한 예찬을 표현하고 있다.

듯하다.

움베르토 보초니는 이탈리아 화가이자 조소가로 미래파의 핵심 인물이다. 그는 1910년의 '미래파 화가 선언', '미래파 회화기법 선언' 및 1912년의 '미래파 조각기법 선언'을 구상하고 초안을 작성했다. 보초니는 이론을 현실로 전환시키는 데 있어서도 천부적인 재능을 발휘했다. 회화와 조소에서 운동양식을 찾은 그는 걸출한 미래파 조각가이기도 하다. 보초니는 조각가에게는 당연히 인간과 물

◀ **미술관에서의 소동**
보초니, 1910년
미래파는 '모든 박물관, 미술관과 과학원의 파괴'를 주장하고 고전예술에 반대하여 속도와 운동으로 새로운 예술형태를 창조하고자 했다. 이 그림은 바로 이런 전통에 대한 도전을 소재로 하고 있는데, 내려다보는 각도의 구도를 선택하여 쏟아져 나오는 사람들의 소란스럽고 불안한 분위기를 표현해 내고 있다. 보초니는 발라에게서 신인상파의 점묘법을 배운 바 있는데 이 그림 속의 빛은 모두 쪼개져 이러한 혼란이 과장스럽게 보인다.

체를 어떻게든 변형하거나 분쇄할 수 있는 권력이 있다고 생각했다. 그의 청동작품인 〈공간 속에서 연속되는 특이한 형태〉는 전진하는 사람을 표현하고 있는데 분해 후의 형체는 원형, 마름모꼴로 다시 조합된다. 아울러 그는 조각에 유리, 목재, 하드보드지, 강철, 시멘트, 피혁, 천, 거울, 전등 등 더욱 광범위한 재료를 사용할 것을 주장했는데 이런 비전통적인 재료는 그의 작품에서는 사용되지 않았지만 훗날의 다다이즘과 구성주의에서는 현실이 되었다. 보초니는 또한 일부 선 혹은 평면을 움직이도록 하기 위해 전동기를 사용하는 방법을 제시했는데, 이 생각은 구성주의 시대에 실현되어 1960년대에 폭넓게 응용되었다. 그의 대표적인 회화작품으로는 〈도시는 일어서다〉, 〈미술관에서의 소동〉 등이 있다.

형이상파

미래파의 뒤를 이어 이탈리아 화가 조르조 데 키리코와 카를로 카라가 함께 형이상파를 창립하고 발전시켰다. 형이상파가 처음 형성되었을 때는 결코 어떤 조직적인 형식이나 명확한 강령, 선언도 없었고 그저 새로운 관찰방식만이 있을 뿐이었다. 이 화파는 쇼펜하우어와 니체의 철학에서 지대한 영향을 받았으나 그보다는 프로이트 사상의 영향이 더욱 두드러지게 드러난다. 사실 그들

▲ 거리의 우울과 신비
키리코, 1913년

키리코는 쇼펜하우어와 니체의 철학 저작을 대량으로 읽었다. 니체는 산문에서 이탈리아 토리노 광장의 아치형 건축물과 그것들이 만들어내는 기다란 음영에 대해 묘사한 바 있는데 이것이 키리코의 회화에 큰 영향을 미쳤다. 이 그림에서 그가 표현한 것은 철학적 환상으로 강화된 형상이다. 황혼이 내린 대지, 백색의 아치형 건축물, 길게 늘어진 음영 및 그림과 조화를 이루지 않는 초록색 하늘 등 일부 요소들은 비논리적인 질서의 공간 속에서 조합되었다. 그림 속의 광원은 어디서 오는지 알 수 없으며, 조용하고 쓸쓸한 공간은 예측할 수 없는 위협과 신비감으로 가득하다.

◀ 불안한 뮤즈들 키리코, 1917년

만약 미래파가 표현한 것이 공업기계문명에 대한 예찬이라면 형이상파가 표현한 것은 서양 사회의 조용하고 쓸쓸한 병태(病態)이다. 미래파가 적극적으로 타파했던 모든 것들이 이곳에서 회복되어 화면에는 고전시대의 장엄함이 나타난다. 그러나 그것은 고대 그리스의 소위 숭고한 장엄함이 아니다. 그림은 겉으로 보기에는 평온한 듯 보이지만 그림을 보는 사람은 공허함과 황당함을 느낀다. 화면 속 경물의 조우는 항상 사람들에게 무언가 발생하지 않을까 하는 기대를 불러일으킨다. 이 그림은 철학적 사고를 드러내고 있으며, 내재된 불안감과 초조함을 내포하고 있다. 이 그림 속의 뮤즈는 모두 재봉용 마네킹이다.

은 이후의 초현실주의 화파보다 한층 더 일찍 정신분석학의 직관, 환각과 잠재의식에 대한 응용을 구현하였다. 또한 형상의 철학적 의미를 추구했으며 투시의 비합리적인 조합을 이용하여 비현실적 공간을 창조해 단순하고 우중충한 색조로 냉담하고 고독한 신비감과 몽환적 효과를 표현해 냈다. 이는 움직임을 추구하던 미래파와는 완벽하게 대조를 이룬다.

조르조 데 키리코의 회화에는 신비주의적 요소가 매우 많고, 그의 그림은 현실과 비현실 사이에서 끊임없이 흔들린다. 그는 인체의 모형, 기구, 기하 형체를 조합하여 화면을 구성하고, 이를 통해 〈불안한 뮤즈들〉처럼 수수께끼와 같은 상상의 장면을 표현해 냈다. 그의 작품 〈거리의 우울과 신비〉에 치밀하게 배치된 투시공간에는 위기의 그림자가 잠복해 있는데 이를 통해 적막, 고독, 신비, 공포효과를 나타냈다.

다다이즘

제1차 세계대전 중에서 유일하게 성행했던 예술 유파는 다다이즘이다. 비록 지속된 기간은 짧았지만 영향력만큼은 실로 막대하여 약간의 과장을 덧붙이자면 그 사상이 직·간접적으로 이후의 모든 회화예술 유파에 영향을 미쳤다고 할 수 있다.

취리히, 뉴욕, 쾰른, 파리 등의 도시에서 일어난 이 문학예술 운동은 미술, 문학주로 시, 연극과 미술디자인 등의 영역에까지 파급되었다. 다다이스트들은

전쟁, 권위, 전통에 반대하고, 예술, 이성, 전통적 문명을 부정했다. 동시에 무목적, 무이상의 생활과 예술을 주장하는 등 허무주의적 태도를 취했다. 그들은 종종 "나는 심지어 나 이전에 다른 사람이 있었다는 사실도 알고 싶지 않다"라고 말한 프랑스 철학자 파스칼의 명언으로 자신들의 생각을 표명했다.

다다이즘의 발기자는 제1차 세계대전 중에 망명한 청년 예술가들로 강렬한 반전 정서를 갖고 있었다. 그들은 인류문명이 참혹하게 유린당하는 것을 보면서 미래가 막막하다는 사실을 뼛속 깊이 느꼈다. 그래서 반미학적 작품과 반동적인 활동을 통해 부르주아적 가치관과 제1차 세계대전에 대한 절망감을 표현했다. 한마디로 다다이스트들에게 '다다'는 결코 예술이 아니라 일종의 '반예술'이었다. 당대의 예술 기준이 무엇이든 다다주의는 무조건 그것과 첨예하게 대립했다. 다다주의 예술가들에게는 일정한 양식이나 기법이 없었다. 그들은 추상주의, 콜라주, 혹은 기성품을 이용하는 수법까지 각자 자신만의 독특한 표현형식을 선택하여 창작했다. 다다이즘이 추구하는 변덕, 즉흥성은 초현실주의의 탄생에 밑거름이 되었다. 다다이즘의 대표적인 인물로는 마르셀 뒤샹과 프란시스 피카비아가 있다.

프랑스 예술가 뒤샹은 초기에는 입체파와 미래파의 양식을 따랐으나 1915년 이후 미국과 프랑스 사이를 왕복하면서 다다이즘을 널리 알렸다. 만약 다다이즘의 전통에 대한 전복이 제한적이고 일시적이고 감정적인 것이며 전쟁에 대한 불만을 분출시킨 것이라 말한다면 뒤샹의 확고한 반역과 모든 것에

▲ 계단을 내려가는 나체 No.2
뒤샹, 1912년

이는 뒤샹이 초기에 입체파와 미래파의 영향을 받아 그린 실험적 작품이다. 나체 여성이 계단을 내려가고 있는데 해체된 사지의 인체, 앞뒤로 중복된 선이 시간의 흐름에 따른 인물의 움직임을 하나의 화면에 나타내 속도의 아름다움을 표현하고 있다. 그러나 이 그림은 입체파가 득세하던 파리의 전시회에 보내졌을 때 미래파적 요소를 담고 있다는 이유로 거절당했다. 이때 뒤샹은 과거 예술의 숭고함과 아름다움이 모두 거짓임을 깨달았고, 파벌 다툼의 추악함으로 인해 예술에 대한 회의를 느꼈다. 그리하여 이때부터 모든 유파와의 관계를 단절하고 자유로운 창작을 시작했다.

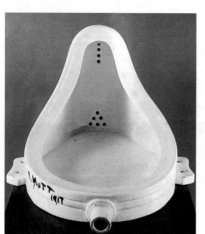

◀ 샘(1917년 원작) 뒤샹, 1964년

사진은 1964년의 복제품이다. 1917년, 뒤샹은 상점에서 사온 작은 변기 위에 'R. Mutt, 1917'이라 서명한 후에 뉴욕 독립미술가협회에서 개최한 전시회에 보냈다. 이로부터 '기성품, 즉 레디메이드(Ready-made)' 시대가 열렸다. 그는 물체를 특정적인 자연환경으로부터 분리시키고 다시금 새로운 장소에 배치시켜 차츰 물체 본연의 실용적 의미를 없앰으로써 다른 문화 속으로 들어가도록 했다. 기성품의 응용은 생활과 예술의 경계를 허물고 사람들로 하여금 "예술이란 무엇인가? 예술품이란 무엇인가?"라는 사색에 잠기게 하며 새로운 예술 창조의 길을 열어주었다.

▲ **풍경 피카비아 (왼쪽)**
피카비아는 다다이즘의 핵심 인물로, 그들은
공공연히 대중의 상식에 도전하며 예술활동
을 '짓궂은 장난'으로 변화시켰다. 바로 이런
도발성 때문에 그들의 예술 운동은 대중에게
받아들여지지 못한 채 어영부영 끝을 맺고 말
았다. 이 그림은 피카비아가 깃털, 나무 몽둥
이를 붙여 만든 작품으로 이런 기성품의 조합
형식으로 볼 때 다다이즘을 팝아트의 전주곡
이라 할 수 있다.

▲ **그녀의 총각들에 의해 발가벗겨지는 신부
조차도 뒤샹 (가운데)**
뒤샹은 회화를 자연의 재현에서 물체 본질의
분석으로 전환시키고, 예술을 사상의 경지로
끌어들였다. 그는 예술 창작에서의 자유를 강
조하고 생활과 놀이 속에서 예술작품을 창작
했다. 이 그림은 1915년부터 1923년에 걸쳐
완성된 뒤샹의 대표작으로 애정과 욕망에 대
한 기계적 서사시라 할 수 있겠다.

▲ **사랑의 행렬 피카비아, 1917년 (오른쪽)**
다다이즘은 모든 심미에 반대하며 예술과 미
학에는 아무런 관계가 없음을 주장했다. 이 그
림 곳곳에서는 무의식적인 선과 색채의 자유
분방한 조합이 엿보이는데 이는 모두 무정부
주의 사상이 회화에서 체현된 것이다. 피카비
아 역시 무정부주의자이자 허무주의자로 기
계문명에 대한 탐색에 힘썼다.

대한 풍자는 철저히 핵심을 찌르는 것이다. 그가 1916년 유리 위에
창작한 〈그녀의 총각들에 의해 발가벗겨지는 신부조차도〉와 1917년
의 〈샘〉은 그의 위신을 땅에 떨어뜨림과 동시에 그의 놀라운 재능을
드러내 보이고, 포스트모더니즘 예술을 앞당기는 계기가 되었다. 이
밖에도 그는 〈모나리자〉의 싸구려 복제품 초상 위에 수염을 그려 넣
었는데 이는 전통 예술을 극도로 조롱한 셈이었다. 뒤샹의 전통에
대한 부정과 생활 속의 기성품을 예술품으로 끌어올린 점은 긍정적
인 평가를 받아 사람들은 생활과 예술의 한계가 이미 허물어졌으며
생활이 바로 예술임을 공표했다. 그의 작품들은 이후 팝아트의 효시
가 되었다.

프란시스 피카비아는 다다이즘 및 이후의 초현실주의 운동에서도
적극적인 역할을 담당했다. 그의 양식은 뒤샹의 양식과 매우 흡사한
데 그들은 모두 기계, 특히 기계가 표현할 수 있는 풍자적 의미에 깊
은 흥미를 가졌고, 또한 기계의 냉담함에서 새로운 예술의 길을 찾
으려는 시도를 했다. 피카비아는 〈기계는 맹렬히 회전함〉이라는 연
작 형식의 그림을 통해 이름을 얻었다. 이 작품은 현대인에 대한 신
랄한 조소의 극치를 보여주며, 작품 속에서는 사랑도 격렬하게 비웃
음을 당한다.

초현실주의

다다이즘이 나날이 몰락의 길을 걷던 시기, 1924년과 1929년 프랑스 작가 앙드레 브르통이 파리에서 두 차례에 걸쳐 〈초현실주의 선언〉을 발표한 후 초현실주의 화파가 형성되었다. 다다이즘의 기틀 위에서 발전된 초현실주의는 다다이즘 및 전통과 자유 창작의 사상을 흡수하여 모든 것을 부정하던 다다이즘의 허무주의적 태도를 버리고 비교적 긍정적인 신념과 강령을 갖추었다. 초현실주의는 프로이트의 잠재의식 이론에서 깊은 감화를 받아 이를 지도사상으로 삼고 인류의 선험적 영역 탐구에 힘썼다. 또한 관념과 본능, 잠재의식과 꿈의 경험을 서로 결합시켜 절대적이고 초현실적인 감정과 경치를 표현하는 경지에 이르렀다. 초현실주의 예술가들의 작품은 기묘함, 기이함, 꿈속 세계와 같은 정경으로 가득하며, 서로 상관이 없는 사물들을 함께 병렬시켜 현실을 초월한 환상을 만들어낸다. 우연한 조합, 뜻밖의 발견, 기성품 수집 등이 그들이 자주 사용하던 수법이다.

스페인의 살바도르 달리는 초현실주의의 주요 화가 중 하나로 피카소, 마티스 등과 함께 20세기를 대표하는 3대 화가로 불린다. 달리의 일생은 기이한 색채로 가득했다. 그는 회화 외에도 자신의 문장, 언변, 동작, 외모, 수염, 그리고 뛰어난 홍보력 등을 모두 이용하여 여러 언어 속에서 초현실주의라는 고유명사가 비이성, 색정, 격정, 유행의 예술을 의미하도록 만들었다. 그는 자신

▲ **내전의 예감** 달리, 1936년
이 작품은 스페인 내전 발발 몇 개월 전에 완성되었는데, 정의롭지 못한 전쟁에 대한 일종의 성토이다. 그림은 공포와 불안한 분위기에 휩싸여 있는데 거대한 인체가 머리와 몸통으로 나뉘어 서로 싸우고 있다. 이런 형상으로 내부의 충돌을 상징하고, 스페인 내전을 은유적으로 표현했다.

▶ **기억의 영속** 달리, 1931년
달리의 회화는 일반적으로 성, 전쟁, 죽음 등 비이성적인 주제를 표현한다. 그의 화면은 섬세하며 밝고 분명하지만 가위에 눌린 듯한 느낌을 준다. 이를 두고 일부 비평가들은 달리가 그림 위에서 꿈을 꾸는 것이라고 말했다. 이 작품은 프로이트 심리학 및 꿈의 해석 등을 통해 화가가 깨달음을 얻어 그린 것으로, 무질서한 몽환의 세계를 표현했다. 고전 양식의 무한히 깊고 먼 원경, 나뭇가지 혹은 평상 위에 걸친 무기력한 시계, 긴 눈썹이 자란 콩나물처럼 생긴 깊은 잠에 빠진 여인의 머리, 그릇 표면에 무리를 지어 있는 개미 등은 얼핏 보기에는 무의식적으로 구성된 듯하지만 실제로는 의식적으로 구성된 것들이다.

▶ 침묵의 눈 에른스트
초현실주의자들은 인간이 감지하는 현실 세계 밖에는 초현실의 세계가 존재하여 환각, 착각, 꿈, 욕망, 잠재의식 등이 모두 이 세계에 속한다고 믿었다. 그래서 그들은 작품 속에 현실과 이런 요소들을 혼합하여 초현실의 세계를 창조해 냈다. 에른스트는 어려서부터 엄격한 천주교 교육을 받아왔고 좀 더 성장한 후에는 프로이트의 정신분석학을 접했다. 그는 자신의 그림 속에서 예술을 통해 인간의 잠재의식 세계를 탐색했다.

의 그림에서 기괴하고 비이성적인 방식으로 물체를 병렬, 왜곡 혹은 변형했다. 달리는 녹아내리는 듯한 시계, 부식된 나귀와 한데 모인 개미 등 일련의 유명한 형상들을 만들어냈고, 통상적으로 이들을 매우 황량하지만 햇빛이 아름다운 풍경 속에 두었다. 평생 동안 사람들의 사랑을 받고, 널리 알려진 예술 작품을 무수히 창작해 냈는데 모든 작품 속에서 그의 천재성이 빛나고 있으며 세계에 무한한 사색거리를 가져다주었다.

막스 에른스트는 독일의 화가이자 조각가로 초현실주의 창시자 중 하나이며 다다이즘과 초현실주의의 계승자이다. 그는 다다이즘의 모든 것을 부정하는 조소적인 태도와 초현실주의의 잠재의식을 표현하는 능력을 고루 갖추고 있었다. 〈두 아이를 위협하는 나이팅게일〉은 유년 시절의 잠재의식을 표현한 대표작이다. 종이를 무늬가 있는 표면 위에 깐 다음에 부드러운 연필로 문질렀을 때 나오는 새로운 무늬를 한 장 혹은 몇 장씩 캔버스에 붙이고, 그 상태에서 다시 그림을 그리는 것을 프로타주 기법이라고 하는데, 이 기법의 발견이 바로 에른스트가 회화에 크게 공헌한 바이다. 콜라주 역시 에른스트의 일생에서 가장 중요한 예술적 독창성이었다. 〈오랜 경험에서 온 결과〉는 그가 제작한 최초의 콜라주 작품이고, 〈셀레베스의 코끼리〉는 그의 콜라주 중 가장

▲ 셀레베스의 코끼리 에른스트

▲ **네덜란드의 실내** 미로, 1928년 (왼쪽)

미로의 회화는 초현실주의의 또 다른 스타일인 유기적인 현실주의를 대표한다. 달리의 몽환적인 그림과는 달리 미로는 환상적이고, 생명력이 있는 추상적 형상을 추구했다. 그의 선은 단순하고, 색채는 밝고 깨끗하며, 화폭은 천진한 분위기로 가득하여 서정적인 시적 정취가 묻어난다. 이는 모두 그의 아름다운 고향 풍경과 예술 전통의 영향에서 비롯된 것으로 그림에 작은 새와 여인의 부호가 자주 나타난다. 부호와 자유분방한 선은 단순한 잠재의식에 의해 무의식중에 표현된 것이 아닌 심사숙고 끝에 구성된 것이다.

▲ **강간** 마그리트, 1934년 (가운데)

마그리트가 열네 살이던 해 그의 어머니가 강에 투신자살을 했는데 이것은 그의 마음속에 영원한 수수께끼로 남았다. 이때부터 그는 생활 속의 모든 사물에 의문을 품기 시작했고, 생활과는 어떤 관계도 없는 형상들을 한데 묶어 난해한 신비감을 표현했다. 물체는 그의 붓을 통해 착란, 무중력 상태로 결론지어지고 나중에는 다시 물체 간에 서로 포함하고 포함되는 관계를 탐색한다. 그는 몹시 사실적인 필치로 이런 충돌과 대립을 표현했는데 그림에서 화가의 회의정신과 숙명관이 드러난다.

▲ **평야로의 열쇠** 마그리트, 1936년 (오른쪽)

탁월한 작품이라 할 수 있다.

호안 미로의 작품에는 사람을 즐겁게 만드는 천진한 분위기가 넘친다. 그의 그림은 종종 간단한 색채와 명확하고 구체적인 형체 없이 그저 몇 가닥의 선, 어린이의 낙서에서 우연히 얻은 듯한 형상 등으로만 이루어져 있다. 그가 그린 유기물과 야수, 심지어 무생물은 모두 활력을 띠고 있어 일상보다 한층 더 진실되고 생동감 넘치게 보인다. 미로는 화가이자 무대 미술가이기도 해 에른스트와 함께 디아길레프가 이끄는 러시아 발레단을 위해 〈로미오와 줄리엣〉의 배경과 의상을 디자인해 주었다. 또한 발레 〈어린이들의 놀이〉의 무대의상도 디자인했다. 그는 판화와 조소, 그리고 도자기도 창작했다. 특히 1982년

바르셀로나 월드컵을 위해 디자인한 마스코트인 오렌지 나란히토는 지금까지도 많은 사람들에게 기억되고 있다.

벨기에 화가 르네 마그리트 역시 기묘한 초현실주의를 구사하는 화가이다. 그는 세밀하고 사실적인 기법을 즐겨 사용했지만 불타는 돌, 갈라진 틈이 있는 나무를 통해 보이는 하늘, 신발과 다리의 기묘한 관계, 진주 안의 여성 얼굴, 사람의 눈을 노려보는 햄 등 놀랍고 괴이한 환각적인 화면을 만들어내곤 했다. 마그리트의 작품에서 드러나는 몽환적인 환각은 변형이나 왜곡 때문이 아닌 불가사의함과 기괴함이 함께 놓여 충돌을 만들어내기 때문이었다. 그의 대표작 〈잘못된 거울〉은 마그리트가 하늘에 대해 사색을 하다가 영감을 얻어 창작한 작품이다.

파리파

20세기 서양 예술사에서는 제1차 세계대전부터 제2차 세계대전까지 파리를 중심으로 활약한 외국인 화가들을 파리파라 부른다. 이 화파의 예술가들은 당시의 어떤 '이즘'이나 유파에도 속하지 않고 자신만의 예술적 특징과 개인적 스타일을 추구하였다. 그들은 이전 세대와 동시대의 예술에서 영양분을 흡수하여 경계의 창조와 서정성에 집중하며 자신들이 빈곤, 우수, 향수 등과 관련해 경험한 여러 내면의 감정들을 표현해 냈다. 이 무리의 예술가들은 유

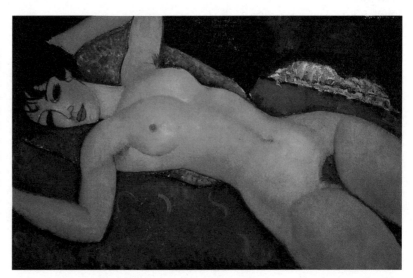

▶ **옆으로 누운 나부**
모딜리아니, 1917년
모딜리아니는 혼자만의 길을 걸었던 화가로, 그의 회화는 당시 유행하던 모든 유파와 동떨어져 있었다. 인물상을 주요 소재로 삼았는데 인물의 눈에는 특이한 서정적인 색채가 충만하다. 그는 천편일률적인 수법으로 여성의 나체를 묘사하고 대범하고 간결한 선, 긴 몸뚱이, 명암이 없는 피부색으로 내면의 미묘한 심리를 표현했는데 옅은 우울한 정서를 풍겨 시인으로서의 기질과 조각가로서의 안목을 드러낸다.

파를 형성하지 않고 제각기 독자적인 양식을 추구하였기에 사람들은 그들을 '파리파'라 통칭한다. 대표적인 화가로는 모딜리아니와 샤갈 등이 있다.

아마데오 모딜리아니는 이탈리아에서 태어난 유대인으로 그의 그림 속 인물 형상은 과장과 변형을 통해 길게 늘어진 상태로 피로가 극에 달한 고통과 병태미를 드러낸다. 그가 그린 여인은 부드럽고 호리호리하며 흐리멍덩하고 표정이 더없이 나른한데 〈나체의 여인〉이 전형적인 예술양식을 표현하고 있다. 또한 모딜리아니는 조소에 열중했는데 아프리카 흑인 조각의 영향을 받았다. 특히 아프리카 가면 조형 중 얼굴을 길게 늘인 선의 처리방식을 차용했다. 그의 조소는 간결하고 세련됐으며 돌의 단단함을 두드러지게 하고자 빠른 속도로 조각을 완성했다. 보기에는 거칠고 간단해 보이는 조각들은 결코 미완성품이 아니라 그런 단순한 고졸미가 바로 그가 추구하던 바였기 때문이다.

▲ 여인의 두상 모딜리아니, 석회석, 1911년 (왼쪽)

▲ 두상 모딜리아니, 석회석, 1912년 (오른쪽)

그는 또한 장식성 색채를 띤 조각상에 감정을 불어넣는 데 집중했다. 그러나 완벽주의자인 모딜리아니는 항상 자신의 작품을 정기적으로 엄격히 비평해 선별했기 때문에 남겨진 조각작품이 많지 않다.

마르크 샤갈은 러시아 비테프스크의 유대인 집안에서 태어났다. 그는 천진함과 순박함을 추구하고 생명, 사랑, 예술을 감성적으로 대했다. 그의 양식은 노련함과 유치함을 동시에 갖고 있으며, 진실과 몽환을 아름다운 색채와 기묘한 구성 속에 융합시켰다. 그가 그린 꽃다발은 마치 하늘의 불꽃과도 같고, 뒤집힌 방은 땅에서 벗어나 하늘로 올라간 듯한 착각을 불러일으킨다. 기이한 형상과 다양한 색채의 경계 속에 몽환과 서정이 가득하다. 대표작으로는 〈나와 마을〉과 〈생일〉 등이 있다.

구성주의

구성주의는 러시아에서 일어난 예술 운동으로 1917년 마르크스주의의 자극을 받은 러시아 혁명 이후에 시작되어 1922년 무렵까지 계속되었다. 구성주의자들은 스스로를 엔지니어라 자처하고 현대의 기계, 대량 생산, 공예기술 및 플

▲ 생일 샤갈, 1915~1923년

1914년 제1차 세계대전 발발 후 샤갈은 군대에 입대했다가 러시아로 돌아온 후 벨라와 결혼을 한다. 화가는 초현실주의의 몽환적인 수법을 이용해 결혼 후의 행복한 생활 모습을 그렸다. 벨라는 손에 부케를 잡고 있고 샤갈은 공중에 떠서 그녀와 뜨거운 입맞춤을 하고 있다. 그가 표현한 것은 객관적인 사실이 아니라 심리 감정의 세계였다. 행복한 느낌이 그들을 공중에 뜨게 한 것이다. 전쟁은 그의 이후 회화를 차츰 종교적인 소재로 이끌었고, 서사적인 양식을 이용해 나치가 유대인을 박해하는 내용의 작품들을 많이 그렸다.

라스틱, 철강재, 유리 등 현대 공업재료에 찬양을 보냈다. 그들은 반예술의 기치를 높이 들고 유화, 안료, 캔버스 등 전통 예술의 재료를 회피했다. 그들의 작품은 목재, 금속판, 사진, 종이 등 기성품 혹은 기성 재료로 구성되어 제작되었다. 구성주의는 원, 직사각형, 직선을 주요 예술언어로 삼고 조소 영역에서 처음 모습을 드러냈으며 나중에는 회화, 예술, 음악, 건축디자인, 제품디자인 등 광범위한 영역으로 세력을 확장했다. 대표적인 인물로는 카지미르 말레비치, 블라디미르 타틀린, 나움 가보, 리시츠키 등이 있다. 그들이 창조한 조형방법은 현대 디자인에 중요한 지도적 역할을 했다.

구성주의의 발기인인 말레비치는 야수파와 입체파의 새로운 양식을 흡수하고 절대주의 또는 예술지상주의라고 할 쉬프레마티슴의 순수추상회화로 발전시켰다. 그의 〈검은 십자가〉, 〈흰색 위의 검정색 정사각형〉 등 쉬프레마티슴의 절대적인 추상기하학 회화는 훗날 미니멀리즘 등 여러 새로운 사조의 도래를 예견했다.

타틀린은 구성주의의 중견 인물이다. 그는 재료, 공간, 구조에 조예가 깊었으며, 예술가가 기술에 익숙해야만 생활에서 생겨나는 새로운 수요에 부합하는 디자인을 창조하는 데 열정을 쏟아 부을 수 있다고 주장했다. 타틀린이 1919년부터 1920년까지 제작한 〈제3세계를 위한 기념비〉는 구성파의 대표작이자 구성주의를 선언하는 작품이 되었다.

◀ 흰색 위의 검정색 정사각형 말레비치, 연필 소묘, 1913년

1915년 말레비치는 쉬프레마티슴절대주의, 지상주의라고도 함회화의 이론 사상을 제창했다. 쉬프레마티슴이란 바로 회화에 순수한 감정 혹은 직관적인 절대성을 표현해야 한다는 것인데 이 때문에 그의 그림은 대부분 간단한 기하 형체의 색채와 면으로 구성되어 있으며, 순수 조형 연구를 표방했다. 이 작품은 흰색 종이 위에 정사각형을 그리고 연필로 검게 칠한 것으로 두 가지 색채의 극단적인 대비는 연상적인 면에서나 객관적인 형태에서나 이전의 어떤 구상회화와도 연관성을 찾아볼 수 없으며 절대적인 자유를 표현한다. 감상자들이 좋아하는 모든 형상이 사라지고 흰색 바탕과 검정 구멍만 남아 있지만 이 간단한 흑백의 조합은 깊은 의미를 내포하고 있다. 사람들이 그림의 상황에 대해 사유를 확장할 수 있는 모든 가능성을 차단하고 완벽하게 '허무의 세계'로 진입하도록 한다.

▶ 보라색 옷을 입은 소녀 말레비치, 1920년 (위)
말레비치는 쉬프레마티슴을 발전시켜 이 양식의 회화를 흑색 시기, 홍색 기시, 백색 시기의 세 단계로 구분했다. 그는 물체를 현실적으로 묘사하기보다는 유형의 물체를 색상 대비가 매우 뚜렷한 기하 원소의 조합으로 전환시켰다. 그림 속의 소녀가 바로 이 양식을 나타내고 있다.

▶ 제3세계를 위한 기념비 타틀린, 1920년 (중간)
1917년 발발한 10월 혁명은 러시아의 사회를 바꿔버렸고, 지식인들은 자신만의 방식으로 혁명 운동에 투신했다. 당시의 구성주의자들은 예술을 통해 혁명을 지지하는 주력 부대가 되었다. 당시의 구성주의는 크게 두 부류로 나뉘는데 한 파는 예술은 실용주의적 길을 걷고 정치를 위해 봉사해야 한다고 주장했고, 다른 한 파는 예술의 자유와 순수성의 추구를 강조했다. 타틀린은 전자의 대표였다. 이 조각은 소비에트 문화부의 요청에 의해 만들어진 것으로 공산주의 이념의 상징물이다. 조각이 하나의 개체에서 서로 다른 여러 개체의 조합으로 바뀌었다는 데 역사적인 의미가 있다.

▶ 공간 안의 선 구성 No.2 가보, 1949년 (아래)
가보와 페브스너를 대표로 하는 구성주의파는 타틀린과는 달리 예술의 자유와 독립을 강조하고, 정치와는 무관하게 예술 조형의 순수성 연구에 매진했다. 그들의 작품은 철사, 목재, 유리 등을 재료로 새로운 방식을 통해 물체가 차지한 공간을 개조하고 공간과 정적 리듬을 융합시키고 운동학, 역학적 요소를 가미하여 공간, 시간으로 물체의 부피를 대신했다.

　나움 가보는 입체파의 공간에 대한 관심과 미래파의 운동에 대한 주목을 발전시켜야 한다고 주장했다. 그는 조소의 부피감을 선과 평면의 윤곽으로 전환시키고, 예술의 포인트는 공간의 투명함이지 부피가 아니라고 주장했다.

　말레비치의 제자인 리시츠키는 러시아의 쉬프레마티슴을 전파한 주요 인물로 그는 개념을 기초로 기하 형체를 한데 결합하여 독특한 추상화 회화를 만들어냈다. 또한 리시츠키는 예술이 사회의 실용적, 사상적 수요에 부합해야 한다고 주장했다. 완벽하게 추상적 구성으로 이루어진 그의 그림들은 면모가 독특할 뿐 아니라 풍부한 문학성과 상징성을 내포하고 있으며, 어떤 것은 심지어 뚜렷한 정치적인 선전 색채를 띠기도 한다. 그의 작품인 〈빨간색의 흰색에 대한 일침〉은 완전한 추상주의 형식을 채용했는데 강렬하게 혁명 사상을 표현해 내는 현대 포스터 중의 하나이다.

데 스틸
말레비치의 기하형 추상회화를 새로운 단계로 끌어올린 사람은 네덜란드의 화가 피에트 몬드리안이다. 데 스틸의 예술적 개념은 완

▶ 빨강, 파랑, 노랑의 콤포지션
몬드리안, 1930년

검은 선으로 분할된 화면에서 도약하는 빨간색은 시선을 사로잡고, 시각적으로 화면 밖으로 튀어나올 듯한 느낌을 준다. 그러나 굵고 두꺼운 검은색 선이 반듯하게 분할되어 밖으로 나오려는 빨강의 열정을 통제하고 있으며, 왼쪽 모서리의 작은 파란색 조각 역시 빨강을 억제하고 있다. 오른쪽 아래쪽의 작은 노란색 조각은 시각적인 단조로움을 보충하고 있다. 화면 전체적으로 배치된 세 가지 원색은 감상자에게 시각적으로 색깔 간 전후 운동의 심리적 반응을 생성시킨다. 이를 통해 색깔의 배치가 결코 아무렇게나 구성된 것이 아니라 조화로운 질서를 만들어내기 위해 노력한 결과물임을 알 수 있다.

▶ 브로드웨이 부기우기
몬드리안, 1942~1943년

몬드리안은 칼빈교 가정에서 태어났는데 초기 그림에서는 고립된 시골집, 회색의 신비한 숲 등의 풍경이 자주 등장한다. 제1차 세계대전 기간, 그는 「데 스틸」이라는 잡지를 창간했으며, 그림을 그릴 때 물체의 자연 형태를 벗어나 나날이 단순화된 형상을 그렸다. 결국에는 완벽하게 수평과 수직의 검은 선으로 화면을 분할하고 빨강, 노랑, 파랑의 세 가지 원색의 색면으로 화면을 조직하고 질서를 묘사하는 등 창작에 있어서 이지적인 사상에 집중했다. 그가 표현한 크기가 서로 다른 칸은 길이가 서로 다른 선과 색상의 조합에서 음악성이 느껴진다.

벽한 사상체계를 구축하고 있었는데 이것이 바로 절제, 지성, 논리의 이성 전통과 소위 '신교의 반(反)우상숭배'를 강조하는 네덜란드의 유심주의 철학이다. 그들은 순수한 정신의 영역에는 보편적인 조화가 존재한다고 믿었다. 즉 충돌도, 물질세계의 물체도, 심지어는 어떤 개별성도 존재하지 않고 '생활환경을 추상화하는 것이 곧 인간 생활에 대한 진실'이라고 여겼다. 그들은 어떤 구체적인 물체 원소도 사용하기를 거부하고, 순수한 기하형 추상을 이용한 순수한 정신의 표현을 주장했다. 그래서 데 스틸 회화의 조형 수단은 선, 공간과 색채 등 구성 요소만을 남기는 것으로 단순화되었다.

몬드리안은 데 스틸의 가장 핵심적인 인물이다. 초기에는 사실적인 인물과 풍경을 그렸으나 후에 차츰 나무의 형태를 수평과 수직선의 순수한 추상적인 구성으로 단순화하고, 자기반성의 깊은 견해와 통찰 속에서 보편적인 현상 질서와 균형미를 창조했다. 그는 평면 위에 가로줄과 세로줄을 결합하여 직각 혹은 장방형을 만들고 그 안에 원색의 빨강, 파랑, 노랑 등을 배치했다.

데 스틸이 널리 호응을 얻을 수 있었던 데는 반 되스부르그의 강력한 옹호가 큰 몫을 했다. 독학으로 미술을 배우고, 관심사가 광범위했던 그는 비록 천부적인 재능은 없었으나 매우 호소력이 높은 이론가이자 연설가, 그리고 선전가였다. 그는 재기발랄하고 예술에 대한 매서운 통찰력을 지니고 있었다. 그의 주요 작품으로는 〈카드놀이 하는 사람들〉과 〈구성〉 등이 있다.

　　1920년대부터 데 스틸은 네덜란드를 넘어 유럽 전위예술의 선구자가 되었다. 또한 데 스틸의 미학사상이 각국의 회화, 조소, 건축, 공예, 디자인 등 여러 영역으로 침투했으며, 특히 20세기 상반기의 건축에 상당한 영향을 미쳤다.

바우하우스와 20세기 초의 현대 건축

1919년 4월, 제1차 세계대전 후 독일 바이마르에 건축디자인을 위주로 하는 예술디자인학원 바우하우스가 등장했다. 이 학원은 전통 미술 교육과는 전혀 다른 길을 걸었다. 바우하우스는 현실세계를 객관적으로 대하고, 인식활동을 위주로 하는 창작을 목표로 삼았다. 이곳의 교육은 각 예술영역 간의 상호교류를 강조했다. 특히 예술디자인과 원자재를 통해 완성품을 만드는 실습의 결합을 강조하여 학생들에게 직접 재료를 체험하도록 해 창조의 오묘함을 탐색하고 자신만의 독창적인 형식언어를 발견하도록 했다. 당시 바우하우스는 칸딘스키, 가보, 클레 등 여러 저명 예술가들을 초청해 교편을 잡게 했는데, 이로써 추상주의 예술이 이곳에서 광범위하게 퍼져나가고 규범화되었다.

　　바우하우스가 현대 건축학에 끼친 막대한 영향으로 인해 오늘날의 '바우하우스'는 단지 하나의 학원을 가리키는 말이 아니라 현대 산업생산과 생활의 수요에 적응하고, 건축의 기능, 기술과 더불어 경제적 효과와 이익을 중시하는 특징을 가진 건축 유파 혹은 양식을 가리키는 명칭이 되었다. 주요 특징으로는 건축물의 실용적 기능을 건축 설계의 출발점으로 삼고 각 부분의 실용적 요구에 따라 서로 연계시켜 각자의 위치와 유형을 두드러지게 했다는 사실을 꼽을 수 있다. 또한 이를 통해 이성적인 사고가 과도한 망상적 설계 사상의 풍조를 대체하도록 했다. 바우하우스의 건축 구조는 주로 매우 평범한 사각형으로 나타나며, 아무런 장식도 없는 것이 특징이다. 공장 건물은 사각형이며 옥상은 평평하고, 몸체는 기둥을 제외하고는 전부 금속판으로 연결되어 있고, 외부 유리창은 간결하고 확 트여 있어 생산에 매우 적합하다.

　　발터 그로피우스는 바우하우스의 창립자이다. 그는 건축 설계와 공예의 통일, 예술과 기술의 결합을 적극 제창하며 기능, 기술과 경제적 효과와 이익을 중시했다. 이런 관점은 먼저 파구스 공장과 1914년의 쾰른 독일공작연맹 전시관에서 드러났다. 그로피우스의 건축 설계는 충분한 채광과 통풍을 중시하

▲ 구성 반 되스부르그, 1929년
개성적인 면에서 반 되스부르그는 몬드리안만큼 온화하고 참을성이 많지 못했다. 그는 종종 충동적이어서 도전적이고 공격적인 성향을 나타내 차츰 몬드리안의 '수직-수평선'의 정역학(靜力學) 구도를 포기하고, 사선을 끌어들여 균형감과 조화감을 타파하고 그림에 생동감을 불어넣었다. 이 작품에서는 정방형이 45도 회전하여 마름모꼴 구도가 되어 있으며, 두꺼운 검은 사각형 외측 프레임은 내부 색채의 활발함을 억제하고 있다.

▲ 카드놀이 하는 사람들
반 되스부르그, 1917년
반 되스부르그는 초기에 몬드리안의 영향을 받아 직선을 예술에서 가장 완벽한 표현형식으로 인식했다. 이 그림은 뒤상의 〈카드놀이 하는 사람들〉에서 영감을 얻어 뒤상의 형상을 완벽하게 추상화해 그림을 직사각형과 직선이 조합된 격자망 구조로 변환시켰다. 수평선과 수직선을 통제하면서 밀도 있고 정취 있게 간격을 둔 이들 격자망은 내재된 음률과 조화를 드러내고 있다.

▶ 빌라 사보아

르코르뷔지에, 프랑스, 1931년

르코르뷔지에는 기계미학을 강조하며 '집은 인간이 살기 위한 기계'라 여겼다. 그는 새로운 시대의 건축은 새로운 미학 원칙을 구축해야 함을 주장하며 다섯 가지 원칙을 제시했다. 필로티, 옥상정원, 자유로운 평면, 자유로운 외관, 수평 띠창 등이 그것이다. 빌라 사보아는 그의 이러한 관점이 가장 잘 표현된 건축물이다. 이 건물은 철근 콘크리트 벽체로 이루어져 있으며, 직사각형 택지에 수평의 긴 창은 평활하고 널찍하며 외벽은 새하얗고 전체 건축은 마치 기둥이 수평의 상자를 떠받들고 있는 듯하다. 외관은 단순하지만 내부 설계에서는 공간의 삽입, 채광 배치 등이 매우 복잡하여 마치 복잡한 기계 설비와 같아 산업사회에 적합한 기능적인 건축이다.

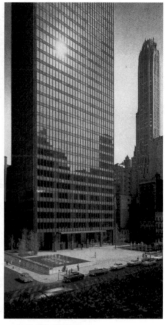

▲ 뉴욕 시그램 빌딩

미스 반 데어 로에, 1959년

이는 미스 반 데어 로에가 추구하는 순수, 투명, 그리고 정확한 시공의 강철 프레임과 유리로 지은 건축물을 대표하는 작품이다. 건물의 유리 커튼 월은 깎아지른 듯 가지런히 정돈되어 있으며 곡선이 전혀 없다. 강철 프레임과 유리로 지어진 이 건물의 내부는 간결하고 정교하며, 우뚝 솟아 있는 건물의 모습에서 우아한 균형미와 간결미를 엿볼 수 있다. 미스 반 데어 로에의 '적을수록 많다'는 철학을 가장 잘 반영한 대표적인 건축물이다.

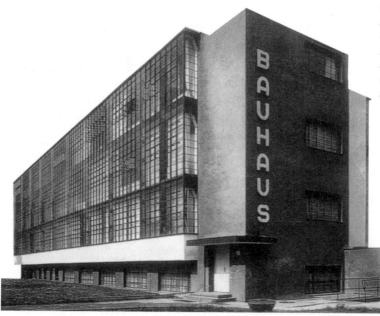

◀ 바우하우스 학교 건물

며 공간의 용도, 성질, 상호 관계에 따라 합리적으로 조직하고 배치하고 인간의 생리적 요구와 인체의 표준에 따라 최소한의 공간을 확보할 것 등을 주장하고, 기계화를 통한 대량 생산과 조립식 건축방법을 사용했다.

바우하우스는 구조 자체의 형식미에 집중하고 재료 본연의 속성과 색채의 조합 효과를 중시하며 기능적인 비대칭의 구도

▲ 롱상성당
르코르뷔지에, 1954년
르코르뷔지에는 상상력이 풍부한 건축가이다. 제2차 세계대전 종결 후, 그의 건축 풍격에 변화가 일어나 자유롭고 유기적인 형식의 탐색과 재료에 대한 표현을 중시하기 시작했는데 롱상성당이 바로 이 시기를 대표하는 작품이다. 그는 과감히 전통적인 성당 모형과 현대 건축의 건축기법을 버리고 기이한 형체를 통해 깊은 인상을 남겼다. 이 건축물은 낭만주의와 원시 신비주의의 색채를 띠고 있다.

수법을 발전시켰는데 이는 20세기 설계 영역에 지대한 영향을 미쳤다.

르코르뷔지에는 그로피우스, 미스 반 데어 로에와 함께 현대 건축의 사조를 일으켰다. 그는 스위스에서 태어난 건축가로, 상상력이 풍부하며 이상적인 도시의 해석, 자연환경에 대한 깨달음 및 전통에 대한 강렬한 믿음과 존경에 있어서 매우 독특한 풍격을 이루었다. 또한 그는, 건축가는 건축의 실용적 기능을 연구하고 해결해야 한다는 점을 강조하고, 새로운 재료와 구조를 적극적으로 채용할 것을 주장했다. 아울러 새로운 재료와 구조의 특성을 발휘하여 새로운 풍격의 건축을 창조해 냈다. 빌라 사보아는 르코르뷔지에의 건축 인생에서 가장 걸출한 건축 작품이라 할 수 있다. 이 건축물에는 간단한 외부장식과 사용기능에 대한 중시를 포함한 모더니즘의 건축 정신이 충분히 드러나 있다.

미스 반 데어 로에는 건축에서 철골구조와 유리의 응용에 대한 탐구를 통해 뉴욕의 시그램 빌딩처럼 고전주의식 균형과 극단적인 단순함을 발전시켰다. 그는 공공건축물과 박물관 등의 건물을 설계하는 과정에서 대칭, 정면 묘사 및 측면 묘사 등을 채용한 방법으로 설계를 진행하고, 거주 주택 등의 건축에 있어서는 주로 비대칭, 유동성 및 연쇄 등의 방법으로 설계했다. 미스 반 데어 로에는 세부적인 면을 상당히 중시한 편이었고, 적게 장식하면 할수록 공간적으로 풍부하게 느껴진다는 '적을수록 많다'는 철학을 제기했다. 그가 설계한 작품의 모든 세부적인 부분은 더 이상 간결해질 수 없을 만큼 철저하게 간결해졌다. 적지 않은 작품이 구조를 거의 완전히 노출하고 있다.

현대 조소

로댕은 서양 조소 영역의 걸출한 인물로서, 입체 조형물의 사실성과 열정을 새로운 경지로 끌어올렸고, 헨리 무어는 인체 조형을 가장 단순한 상태로 간결화해 생명의 본질을 드러냈다.

현대 조각가로서 무어의 예술 철학 역시 모더니즘 운동의 조류와 궤를 같이 했다. 무어는 대영박물관과 프랑스, 이탈리아 여행을 통해 고대 이집트, 에트루리안, 인디언, 아프리카 원시 조각을 접했으며 피카소와 모딜리아니 등의 현대 작품에서 자양분을 얻고 차츰 20세기의 예술 조류의 영향을 받았다. 무어는 1926년부터 1930년까지 〈옆으로 누운 사람〉과 〈모자상〉을 창작했으며 이로부터 자신의 후기 창작의 기본 주제를 확립하고 고전적 형식으로 넘치는 생명력을 표현해 냈다.

▲ 모자상 무어
헨리 무어는 윤리 도덕적인 감정으로 가득한 가족을 소재로 한 시리즈를 만들어냈는데 〈모자상〉, 〈가족〉, 〈흔들의자〉 등이 그의 대표작이다. 이러한 주제로 인도주의자의 사회생활과 가정생활에 대한 이상향을 나타내고 있다.

▲ 내부와 외부가 비스듬히 기대어 있는 인체 무어, 1951년 (왼쪽)
'옆으로 누운 사람' 이라는 주제는 무어가 평생 실험하던 주제로, 그는 고대 멕시코 마야 문명 중의 톨텍 신전 입구의 우신(雨神) 샤크의 기단 모습의 상에서 영감을 받았다. 그의 최초의 재료는 대리석이었다. 그는 작품 창작 과정에서 물체의 질감을 추구하고 재료 본래의 미감을 보존하였는데 이런 예술만이 생명력을 가졌다고 믿었기 때문이다. 그러나 1930년대 후기 모더니즘 조소 재료(특히 청동)의 영향을 받아 그의 작품도 차츰 새로운 재료를 통해 활동성과 매끈하고 투명한 표면감을 띠기 시작했다.

▲ 와상 무어, 1939년 (오른쪽)
무어의 독특한 칭직 인어는 '구멍' 이었다. 의식적으로 '구멍' 을 배치함으로써 조각의 내재적인 장력(張力)을 학대함과 동시에 조각상의 실체와 공간, 자연과의 관계를 탐구하고 작품의 삼차원적 공간감을 증가시키고 '허구와 현실이 서로 호응' 하는 효과를 내며 작품의 민첩성과 정교함을 더했다. 그는 줄곧 형태, 공간에 대한 허구와 현실 관계의 탐색에 몰두했고, 또한 나중에는 조각에서 공간의 연관성 처리방법을 펼쳐보였다. 그는 조개껍질 등 다양한 재료를 사용함으로써 자연에서 찾은 재료의 형태와 질감을 살리되, 세부적인 묘사는 없애고 전체를 드러내는 윤곽선만 남기는 등의 방법으로 음률과 리듬감 있는 생명의 형태를 창조해 냈다.

　　무어는 작품을 창작하는 데 필요한 영감과 표현형식을 기본적으로 모두 인체에서 얻었으며, 모자, 측와상, 형체의 내부와 외부는 그가 평생 추구하였던 세 가지 주제이다. 그의 예술 풍격은 간결하고 무게감이 있으며, 추상적이고 상징적인 수법을 통해 인류와 자연의 형상이 성공적으로 예술작품 속으로 녹아들게 했다. 무어는 절대 정확하고 사실적인 방법을 사용하지 않았다. 그의 작품은 대체로 추상적 조형 요소로 충만하다. 그의 작품에서는 실체에서 공간을 캐낸 경우가 많이 보이는데 이를 통해 내재된 형체의 확장과 공간의 존재감을 표현해 내거나 혹은 다른 형식을 통해 서로 다른 형체를 하나의 작품으로 조합시켰다. 그는 여러 석재, 목재 등에 움푹 파인 형태나 뚫새김묘사할 대상의 윤곽만을 남겨 놓고 나머지 부분은 파서 구멍이 나도록 만들거나 윤곽만을 파서 구멍이 나도록 만드는 기법을 표현함으로써 이들 형체에 생명감을 부여했는데 이를 통해 그는 조소예술 창작에서 특수한 풍격과 세계적인 위치를 다졌다.

　　1953년부터 무어는 의식적으로 자연과 조각을 하나의 총체로 구상하고, 조소와 대자연의 조화로운 관계를 강조했다. 그의 조각이 자연 속에 놓였을 때 마치 그 자체가 대지에서 솟아나온 생물인 듯 전체 대자연과 밀접하게 연결되어 있는 느낌이 강하다.

▶ 왕과 왕비 무어, 1952년
헨리 무어는 전통 문화에 지대한 관심을 가졌던 조각가로, 고대 이집트, 에트루리안, 멕시코와 아프리카의 조각을 연구했고 중세기 종교 조각과 르네상스 시기의 고전 작품에 매료되었으며, 초현실주의와 피카소의 조각에서도 많은 영향을 받았다. 여러 요소들의 영향 아래 그는 여러 조각작품의 정수를 흡수하고, 제2차 세계대전 후의 현대 산업사회를 긴밀하게 연결시켜 시대의 숨결이 충만한 추상화된 생명 형태를 창조해 냈다. 이 조각은 그가 제작한 편편한 조각의 대표작으로, 간결한 평면으로 기복이 있는 입체적 공간을 표현해 내고 있으며 인물 머리 부분의 '구멍'은 무어만의 독특한 표기라고 할 수 있다.

포스트모더니즘

▲ 기괴한 여자 알렌 존스
알렌 존스의 초기 작품은 호크니와 마찬가지로 유머러스하고 풍자적인 멋이 있다. 후기로 갈수록 에로틱한 부분을 강조하면서 망사 스타킹을 신은 여성의 신체 일부를 표현하기도 했으며 인체와 가구를 결합시켜 강렬한 시각적 충격을 주기도 했다.

급변하는 역사 속에서 사람들은 옛것에 대한 싫증과 염증을 느끼기 시작했다. 심하게는 고전적인 것을 조소하는 사람도 나타났다. 이런 포스트모더니즘의 분위기 속에서 예술의 중심은 다원화로 흘러가고 영원은 변화로, 절대적인 것은 상대적으로, 전체적인 것은 부분적으로 바뀌어갔다. 이런 변화는 다방면에서 포스트모더니즘과 모더니즘의 차이를 분명하게 구분시켜 주었다.

모더니즘에서 거리는 예술과 생활의 경계이자 창작의 주체와 객체의 경계로서 작품을 감상하는 감상자의 생각을 의식적으로 제한하는 수단이었다. 그러나 포스트모더니즘에서는 이런 경계가 모호해진다. 포스트모더니즘으로 오면 상업적 목적에 영합하는 이미지가 등장하면서 예술의 서민화를 주장하는 목소리가 나오고 대중매체를 광범위하게 이용하게 된다. 포스트모더니즘 작가들은 기계와 산업사회에 대한 반감을 오히려 기계 산업과의 결합으로 전환시키고, 주관적인 감정의 전달에서 객관적 세계로 전환하면서 개성과 스타일을 경시하거나 적대시했다.

주목할 만한 것은 제2차 세계대전의 영향이다. 오랫동안 유럽에서 활동해

◀ 무엇이 오늘날 우리 가정을 이토록 색다르고 매력적인 것으로 만드는가 해밀턴, 콜라주, 1956년
팝아트는 모든 나라에서 생겨난 장르는 아니다. 제2차 세계대전 이후 경제가 급속도로 발전한 영국과 미국에서는 팝아트가 생성될 여건이 마련되었다. 경제의 발전은 미국의 도시문화를 발전시켰고, 이때 유행한 추상표현주의 회화는 개인의 기질을 더욱 강조하면서 점차 시대의 발전을 이탈하기 시작했다. 새로운 상업 문화의 이미지와 일상생활 속의 공업품, 옛 광고 혹은 옛날 스타의 사진을 이용한 통속문화가 생겨난 것이다. 그리고 미국 문명의 강력한 영향력이 영국의 일부 화가들에게도 영향을 주게 되는데 해밀턴도 그 중 한 명이었다. 이 작품은 영국에서 등장한 최초의 팝아트 작품이다. 근육질의 보디빌더, 매력적인 몸매의 여성, TV, 진공청소기, 자동차 브랜드 로고, 커다란 막대사탕 모양의 테니스 라켓, 이 모든 것은 현대사회에 범람하는 물건들이다. 라켓에 나타난 'POP'은 'popular'의 약자이다.

오던 예술단체가 붕괴되고 수많은 예술가들이 속속 미국으로 망명하면서 포스트모더니즘의 중심이 미국으로 옮겨가 유럽 예술이 심각한 타격을 입은 것이다.

팝아트

팝아트는 20세기 포스트모더니즘의 흐름 속에서도 가장 널리 유행했으며 가장 영향력 있는 예술 형태로 자리 잡았다. 1950년대 초 영국에서 시작된 팝아트는 로렌스 앨러웨이에 의해 처음 사용되었다. 그 후 1960년대 중엽 미국으로 전해진 팝아트는 유럽과 아시아까지 넓게 전파되었다. 작가들은 일상생활에서 예술의 주제를 찾았고, 상업적 이미지 혹은 공업디자인 제품의 이미지를 대량으로 예술 창작 속으로 끌어들여 산업화와 상업화의 특징을 반영했다.

　예술사에서 팝아트로 가장 먼저 유명해진 작품은 영국 작가 해밀턴이 1956년에 제작한 〈무엇이 오늘날 우리 가정을 이토록 색다르고 매력적인 것으로 만드는가〉이다. 현대 소비문화의 특징이 농후한 이 작품은 등장하자마자 순식간에 사람들의 눈길을 사로잡았고, 1993년 6월 13일 개막된 베네치아 비엔날레에서는 대상을 수상했다. 해밀턴은 예민한 도시 예술가였다. 그는 현대 소비생활의 매력에 푹 빠져 있었

▲ 나는 화이트 크리스마스를 꿈꾸네 해밀턴, 콜라주, 1967년

해밀턴은 팝아트를 "대중화되고 젊고 대량 생산되며 편리하고 상품화된 즉흥적인 예술이다"라고 정의했다. 팝아트 작가들은 주변에 있는 모든 매개물을 창작의 재료로 이용하였으며 콜라주, 복사, 복제의 방법으로 회화를 실물과 결합시켰다. 팝아트는 엘리트 미술의 통치 기반을 뒤흔들었으며 예술과 생활의 경계를 무너뜨렸다. 해밀턴은 미국의 도시문화뿐 아니라 초기에 광고를 제작하고 디자인했던 자신의 경험에서 영향을 받았다. 이 그림은 당시 유행하던 영화의 스크린 형식을 이용했다.

▶ 크리스토퍼 이셔우드와 돈 바차디 호크니, 1968년

호크니는 포스트모더니즘을 민감하게 체험하고 이를 바탕으로 지혜롭게 창조한 작가이다. 그의 회화는 자신과 그의 친구 혹은 친구의 비밀스런 활동 공간과 사진을 소재로 하고 있으며, 친밀감 있고 통속적인 이미지를 담고 있다. 그러나 인물 사이에는 교류가 거의 없으며 풍자적인 느낌이 담담하게 배어나온다. 이러한 표현은 아마도 포스트모더니즘을 민감하게 느낀 작가의 느낌일지 모른다.

▲ 하늘과 물 모리츠 코르넬리스 에셔 (왼쪽)

옵아트의 범주에 들어가기 힘든 에셔의 작품은 옵아트 작품 중에서도 조금 특별하면서도 흥미롭다. 그의 작품은 옵아트 작가들이 보여주는 극단적인 추상의 기하 형체가 나타나지 않지만 자연 형태가 기묘하게 전환되고 있다. 흑과 백의 두 색상을 이용해 화면을 구성한 놀이처럼 보이는 이 작품은 엄청난 수학 지식을 이용, 화면을 분할해 착각을 일으키게 한다. 일본의 후쿠다 시게오의 작품과 통하는 부분이 많다.

▲ VP-119 버서레이, 1970년

옵아트 작가들은 추상표현주의의 회화에는 우연과 즉흥적인 부분, 그리고 개인적인 경험이 지나치게 많이 들어 있다고 생각했다. 그들은 또한 상업주의적인 요소를 화폭으로 끌어들인 팝아트를 비속하다고 보았다. 그래서 개인적인 감정이 섞이지 않고 현실과도 연관 없는 전혀 새로운 시각적 시험을 하고자 했다. 옵아트의 대표주자 버서레이는 색채이론에 정통했으며 미술에 대한 대담한 탐색을 진행했다. 아울러 추상적인 기하학적 도형을 이용하여 바라보는 사람의 시각에서 움직임과 변형, 착각을 일으키는 효과를 만들어냈다. 이 작품의 아래 부분은 빨아들이는 듯한 느낌을, 윗부분은 돌출하는 듯한 느낌을 준다.

▲ 얼룩말 버서레이 (오른쪽)

흑백 문양의 곡선으로 구성된 이 작품은 버서레이의 1930년대 작품으로 옵아트의 초기 대표작이다. 이 작품은 버서레이가 초기 구성주의에 빠져 있다가 후기로 가면서 점차 규칙적인 기하 형태와 색채의 변화로 특수한 시각적 효과를 달성하는 데까지 발전하게 된 과정을 보여준다.

으며 사회의 모습과 관습을 비롯해 자기 주변에서 일어나는 일들을 관찰했고, 통속적인 시각언어로 그것을 표현해 냈다. 놀랄 만큼 예민한 그의 감각은 통속문화의 잠재력을 알아보았다. 그리하여 자신의 예술 속에서 어떤 강도와 침투성으로 현대인의 물체와 이미지를 포위하고 있음을 표현해 냈다. 그는 강한 대표성을 띠는 시각원소를 함께 배치하는 방식을 사용하거나 아예 인쇄 또는 콜라주 방식으로 작품을 완성했다. 콜라주는 그가 가장 즐겨 사용했던 방식이다.

그 외 영국 팝아트의 대표 인물로는 파올로치, 틸슨, 호크니, 키타이, 리처드 스미스, 알렌 존스 등이 있다.

옵아트

1960년경에 나타난 옵아트는 광학적 예술 혹은 시각적 착시 예술이라고도 불린다. 옵아트는 추상파와 팝아트의 반동적 성격으로 탄생했으며, 광학적 감각을 이용하여 회화의 효과를 강화한 추상 예술이다. 그래서 전통적인 회화에

▶ Vega-Gyongly-2 버서레이

버서레이는 외부 세계의 겉모습 아래 기하학적인 내부 세계가 들어 있으며 그것은 전체 자연계의 정신적 언어와 같아서 안과 속이 긴밀하게 연결되어 있다고 보았다. 또한 모든 기본적인 기하학 형태는 색채의 기초이며 모든 색채는 다양한 형태의 특징을 보인다고 생각했다. 그래서 그는 개인적인 태도를 버리고 단도직입적으로 표준색을 선택하고 기하학적인 형태를 이차원적인 화면에 등장시켜 매혹적인 시각적 공간을 만들어냈다.

나타난 자연의 재현을 버리고 흑과 백의 대비나 강렬한 색채의 기하학적인 추상을 사용했다. 단순한 색채나 기하학의 형태 속에서 강렬한 자극으로 인간의 시각에 충격을 주고 착시 효과나 공간 변형을 일으켜 작품에 변화를 주었다. 옵아트 작가들은 도안 예술의 규칙을 정확히 파악해 능숙한 기술로 작품에 수많은 변화를 일으켰다.

헝가리 출신의 프랑스 작가 빅토르 버서레이는 '옵아트의 아버지'로 불릴 정도로 대표적인 인물이다. 그는 각종 디자인 방식을 이용하여 추상적인 그룹 속에서 운동과 변형하는 환각을 만들어냈다. 그는 평생 도안의 구조에 빠져 있었으며 직접 기준 색채를 선택하고, 기하학을 통해 2차 평면 위에 현란하고 매혹적인 공간을 세웠다. 1930년대 제작된 그의 작품 〈얼룩말〉은 흑과 백의 추상적인 구조로 옵아트의 첫 번째 대표작으로 꼽힌다. 또한 이 작품은 버서레이가 초기 구성주의에 빠져 있다가 후기로 가면서 점차 규칙적인 기하학적인 형태와, 색채의 변화로 특수한 시각적 효과를 달성하는 데까지 발전하게 된 과정을 보여준다. 1953년 작품 〈Sorata-T〉는 입식의 3부작이다. 투명한 유리면을 다양한 각도로 구성해 직선의 여러 가지 조합을 만들어냈다.

광학적 효과를 이용한 회화는 오랜 전성기를 누리지 못하고 1970년대에 쇠퇴의 길을 걸었다. 그러나 옵아트는 순수회화와 구성예술 사이의 경계를 무너뜨렸고 산업예술과 영화예술, 광고와 건축예술에 이르기까지 광범위한 영향을 미쳤다.

▲ 크고 검은 여인의 나체
장 뒤뷔페, 1944년

이 작품에서는 창조적인 힘이 강렬하게 느껴진다. 제멋대로의 붓터치와 분리된 색, 붓의 흔적은 화가의 직접적인 회화언어이다. 이런 효과는 그의 작품으로 하여금 아프리카 암석 조각상 같은 느낌과 원시적인 멋을 느낄 수 있게 한다. 갈색이 칠해진 넓은 면 위에 그려진 인물 형상은 원시시대 생식 숭배의 대상이었던 여신을 닮았다.

아르 브뤼

아르 브뤼의 대표 인물 장 뒤뷔페는 다재다능하면서도 복잡미묘한 성격의 작가였다. 그의 예술 스타일을 명확하게 구분할 수는 없지만 천재적인 창조력을 가진 그는 제2차 세계대전 이후 프랑스에서 나타난 몇 안 되는 유명 화가로 손꼽힌다. 석회, 모래, 석탄 같은 것을 뭉쳐서 외관을 만들고 그 위에다 조

◀ 모자 장 뒤뷔페 (위)

많은 비평가들은 장 뒤뷔페가 '존재가 본질을 앞선다' 는 사르트르의 실존주의 사상에 영향을 받았다고 말한다. 장 뒤뷔페의 회화에는 인간 자체의 존재가 그에게 부여된 모든 사회 속성보다 앞선다는 철학적 문제가 미미하게나마 드러나 있다. 그는 뭉크나 반 고흐처럼 예술 속에서 인생 최초의 본질을 찾고자 했다. 그의 예술은 크게 알려지지 않았지만 주류 엘리트 예술의 발전사에 독특한 이미지를 남겼다. 뒤뷔페는 아르 브뤼를 경제적 수입과 대중의 인정을 기대하지 않는 예술이라고 정의했다. 그러나 후기의 아르 브뤼 작품은 경제사회의 영향 아래서 점점 변화되었다.

◀ 여인 장 뒤뷔페 1950년 (아래)

한스 프린츠요른의 저술 『정신병 환자의 형상』에 영향을 받은 뒤뷔페는 어린아이와 정신병 환자가 벽이나 땅바닥에 그리는 그림을 연구했다. 그는 아르 브뤼 작가의 창작 상태는 그림을 늦게 시작한 작가의 그림에 대한 열정 혹은 감정을 고통스럽게 억누르는 힘을 움직이는 것이며, 화가는 직업에 구애를 받아서는 안 된다고 생각했다. 이러한 생각으로 인해 그의 작품은 당시의 전통 미술과는 상당히 거리가 있었으며 사회, 문화적 요인의 영향을 비교적 적게 받은 개인적인 스타일의 그림이었다.

각을 하거나 선을 그어서 몽환적인 작품을 만들었다. 이런 스타일을 아르 브뤼라고 한다. 그는 회화 속에 인간과 인간의 세계를 표현할 것을 다시금 제의하고 낙서 같기도 하고 아이가 그린 것 같기도 한 인물의 이미지를 갈색의 짙은 구도 안에 배치했다.

뒤뷔페는 파리파의 전통에 대해 반(反)예술, 반(反)전통으로 맞서면서 탐색 과정 이후에는 새로운 영역의 가능성을 개척했으며 모더니즘에 대한 독특한 해석도 내놓았다. 그는 아르 브뤼에 대한 확신을

▶ 아돌프 뵐플리의 작품

아돌프 뵐플리의 작품은 장 뒤뷔페가 처음으로 접한 아르 브뤼 작품이자 뒤뷔페가 가장 숭배한 작품이다.

갖고 이를 널리 알리기 위해 끊임없이 노력했다. 그래서 생활의 다양한 측면에서 아르 브뤼에 대해 깊이 있는 연구를 했다. 초기 아르 브뤼 작품에 대한 수집은 본질적으로 장 뒤뷔페의 개인적인 기호에서 출발했다. 지극히 개인에 대한 관심으로 시작된 아르 브뤼는 1943년과 1967년 파리 전람회에서 사람들의 주목을 받기 시작했다. 그럼에도 장 뒤뷔페는 1971년에 그의 작품 전부를 스위스 로잔의 한 미술관에 기증했다. 뒤뷔페는 자신이 소장하고 있던 작품을 통해 아르 브뤼를 정신병자의 예술적 표현, 영혼과 통하는 자의 회화, 높은 창조성과 아웃사이더 기질을 지닌 독학자의 창작 등 세 가지 유형으로 분류했다. 아르 브뤼는 작가의 타고난 에너지와 순수한 본능적 직감에다 어떠한 기준에도 속하지 않은 개인의 독특한 심미적 판단이 가미된 예술이다. 이런 작품은 붓 터치와 화면의 선과 색, 구성까지 전부 전통적인 규칙과 위배되며 아동 그림의 순수, 유치, 대담함과 민간 그림의 풍부한 형식, 원시 예술의 강렬함, 소박함 그리고 전통 예술에 대한 반역을 표현하고 있다. 아르 브뤼는 예술사에 새로운 길을 제시하였으며 그 미학과 전통에 대한 반역은 20세기 문화에서 하나의 영역으로 간주된다.

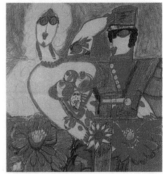

▲ 알로이즈 코르바스의 작품
(위 세 작품 모두)

▼ 목각 오거스트
아르 브뤼 작품은 그 자체로 강렬한 창조력을 보여주지만 작가들은 그리 잘 알려져 있지 않다. 사진 속 작품은 아르 브뤼 작가 오거스트의 목각이다. 오거스트는 농가에서 태어났으며 기차에 매료되었고, 나무와 기타 재료로 방대한 작품을 제작했다.

▲ 비현실적 도시 마리오 메르츠
아르테 포베라의 기수인 마리오
메르츠의 작품은 재료와 기술에
서 얻어낸 시적 정취처럼 복잡한
개념과 구조를 포함한다. 사진은
그의 대표작인 〈비현실적 도시〉
이다.

아르 브뤼의 또 한 명의 대표 인물 아돌프 뵐플리는 스위스 베른 근처의 작은 마을에서 태어났다. 그는 1899년 한 정신병원에서 창작활동을 시작했다. 복잡한 삶과 달리 작품은 상당히 엄숙한 질서와 구조를 따르는 것처럼 보인다. 그는 그림과 문자, 오려낸 종이를 하나로 합쳐 놀랄 만한 장식 예술품을 만들어냈다. 또한 작품의 가장자리까지 도안과 색을 덮을 정도로 조금의 공백도 남기지 않는 것이 뵐플리만의 예술 스타일이었다.

여류 화가 알로이즈 코르바스 역시 아르 브뤼 작가이다. 그녀는 평생 장미꽃 같은 사랑을 꿈꿨으며 화폭에도 선명한 색감으로 끊임없이 사랑을 표현했다.

아르테 포베라

1966년 이탈리아의 예술가 미켈란젤로 피스톨레토는 네온으로 범포돛을 만드는 천와 물체를 투과시키고 병과 우산, 우의 같은 것으로 물질의 상징성을 바꾸고 새로운 에너지를 주입시키는 예술활동을 했다. 그는 1967년에 다른 젊은 예술가들과 함께 오래된 일상용품을 조합시켜 화랑과 전시회에 공개적으로 전시함으로써 이탈리아 예술계에 큰 반향을 일으켰고, 이를 본 저명한 예술 평론가 제르마노 첼란트가 그들의 활동을 '아르테 포베라'라고 이름 붙였다. 이후 미켈란젤로 피스톨레토와 그의 동료들은 예술의 권위와 소비문화의 범람에 반대하는 뜻으로 다양한 예술활동을 펼쳤고, 이는 20세기 예술사의 중요한 운동이 되었다.

아르테 포베라는 작품 자체의 질을 의미하는 것이 아니라 예술가가 선택한 재료가 평범하고 일상에서 흔히 볼 수 있는 것이라는 속뜻을 가지고 있다. 아르테 포베라는 미국에 근원을 두고 있는 미니멀리즘에 대한 유럽 예술가들의 반격이라고 할 수 있다. 아르테 포베라 작가들은 일상생활 속에서 얻은 작은 재료만으로도 세상을 만들 수 있으며 자연성과 인성을 잃어버린 상업주의 소비관념과 산업화를 반대했다. 이들은 물질 본연의 원시적인 특징을 유지함과 동시에 식별 가능한 이미지 및 감정을 파생시킴으로써 사물의 애매함, 본능, 감정에 따른 일처리와 자체적인 모순을 표현해 냈다.

아메리카

미국 미술

일반적으로 유럽과 미국의 예술가들은 역사와 현실 인식에 있어서 대체로 문화적 시각이 비슷하다. 비록 구체적인 예술 스타일에서 차이가 있기는 하지만 다른 지역의 예술과 비교하면 이 두 지역의 예술은 공통적인 특징이 있다.

▲ 웃고 있는 집시 소녀 헨리
미국의 현대 예술은 미국적 정신의 강렬한 표현으로 시작되었다. 헨리를 중심으로 여덟 명의 작가들은 아카데미즘에 반대하면서 그들을 상대로 도시의 거리를 그릴 것을 요구했으며, 정통 예술가들이 감히 그리지 못하는 소재로 그림을 그렸다. 8인회의 주요 구성원들은 어느 정도 사회주의 사상에 영향을 받았으며 비판적 현실주의 문학의 대가인 발자크를 숭배했다.

8인회

미국의 현대 예술은 20세기 초 8인회의 예술에서 이미 시작되었다. 당시 8인회로 불린 청년 예술가들은 현대사회가 인간의 삶과 정신에 깊은 영향을 미치고 있다는 것을 절실히 느꼈다. 그들은 아카데미즘에 반대하며 도시의 거리를 그릴 것을 요구했고, 정통 예술가들이 감히 그리지 않던 도시의 광산 구역이나 빈민촌 등을 소재로 삼았다. 그래서 당시 일부 평론가들은 이들을 '애쉬캔파ash-can-school'라고 비꼬기도 했다. 8인회로 불린 이들은 로버트 헨리, 조지 룩스, 윌리엄 글래킨, 존 슬론, 에버렛 신, 아서 데이비스, 모리스 프렌더개스트, 어니스트 로슨이다.

8인회를 조직하고 통솔한 헨리는 8인회의 대표 인물이었다. 그는 미국의 하층 사회의 생활을 소재로 삼았으며 형식도 투박했다.

8인회에 속한 작가들은 대부분 사실주의자였지만 인상파로 전향한 작가도 적지 않았다. 프렌더개스트가 후기 인상파의 영향을 가장 많이 받았다. 그는 미국 최초로 모더니즘 수법으로 그림을 그린 화가로 꼽힌다. 그는 회화

▶ 나룻배가 지나간 물결 슬론
8인회의 화가들은 열정적이고 유머러스한 태도로 시민과 빈민굴을 묘사했으며 미국의 인상주의를 반대했다. 그들의 초기 작품은 회색과 갈색, 검은색을 주로 사용하여 어둡게 나타난다. 그 중 슬론의 작품 대부분은 대중의 생활을 진실하고 가식 없이 담고 있어 19세기 풍속화의 최고 단계를 대표한다.

◀ 눈 헨리

애쉬캔파의 대표인 로버트 헨리는 한때 파리에서 그림을 배웠으며 스타일 면에서 인상파의 영향을 받았다. 그러나 그는 미국에 돌아오자마자 하층 사회의 삶을 소재로 그림을 그렸으며 단순한 형식을 추구했다. 또한 현대 도시의 모습을 묘사하자고 주장했으며 초기에는 필라델피아를, 후기에는 뉴욕을 그렸다.

에서 시냐크의 점묘와 세잔의 정물 화법 등 다양한 시도를 했다.

8인회는 미국 회화에 새로운 활력을 불어넣었으며 미국 예술이 유럽 예술을 탈피, 새로운 탐색을 시작하도록 만들었다. 제2차 세계대전 이후 미국은 유럽 예술의 예속에서 완전하게 벗어났다. 미국의 추상표현주의에서 기원한 팝아트가 20세기 후반 예술의 주류가 되었으며 미국은 현대 예술을 주도하는 명실상부한 문화대국이 되었다. 또한 뉴욕이 점차 세계 예술의 중심으로 부상하면서 파리와 겨룰 수 있는 지위를 얻게 되었다.

▲ 해변에서 프렌더개스트

프렌더개스트의 작품은 모네, 드가, 후기 인상파의 기법을 종합하고 있으며 그는 새로운 화파에서 장식적인 기법을 배웠다.

추상표현주의

제2차 세계대전이 끝나고 미국 경제가 호황을 맞이하면서 상품경제도 발달하였고 더불어 강한 사회적 포용성과 함께 상대적으로 관용적인 문화적 분위기가 조성되면서 수많은 유럽의 예술가들이 몰려들게 되었다. 그래서 이 젊은 예술의 도시는 전에 없는 생기를 띠기 시작했다. 다양한 예술 유파와 그 대표들이 미국으로 몰려들면서 뉴욕은 후기 현대 예술의 진영지가 되었다. 이와 동시에 세계적으로 처음 공인된 미국의 예술 유파인 추상표현주의가 나타났다.

미국과 유럽의 예술가들은 각자 차이점은 있었지만 추상과 반(反)전통이라는 공통된 경향을 보였다. 20세기 카메라의 등장은 예술의 실용적 기능을 크게 떨어뜨렸고, 예술가들이 갖춰야 할 기본적인 기술적 요구도 크게 낮아

▲ 발효된 토양 호프만

추상표현주의는 통일된 스타일이 없다. 같은 꼬리표를 단 예술가들 사이에서는 반대하는 대상이 대체로 일치한다는 점을 제외하고는 다른 공통점은 찾기 힘들다. 추상표현주의 선구자 한스 호프만은 회화에서 어떻게 하면 색과 이미지 요소를 적절하게 통일시킬 수 있을지에 관심을 가졌다.

졌다. 그러면서 화가의 개성과 창작을 표현하는 것이 예술 추구의 우선적인 목표가 되었으며 회화와 조각도 구체적인 표현에서 추상적 표현으로 넘어가고 있었다. 1960년대까지는 미국뿐 아니라 일본에서도 추상예술과 반전통적인 의식이 주요 흐름이 되었다. 제2차 세계대전이 막 끝나고 미국에서 생성된 추상표현주의는 빠른 속도로 전 세계에 영향을 미쳤다.

추상표현주의는 이름 그대로 묘사가 부족한 대신 표현 혹은 구조로 개념을 전달하는 것을 기본 특징으로 한다. 추상표현주의는 칸딘스키와 몬드리안의 추상주의와 표현주의의 정신을 융합했으며 그 속에서 액션 페인팅과 컬러필드 페인팅색면회화이 나타났다. 액션 페인팅의 대표 주자는 데 쿠닝과 폴록이며 컬러필드 페인팅에서는 로스코와 바넷 뉴먼이 유명했다.

추상표현주의의 탄생과 발전에서는 한스 호프만과 아실 고키의 역할을 빼놓고 말할 수 없다. 한스 호프만은 추상표현주의의 선구자이다. 독일에서 미국으로 넘어온 예술가이자 교육자인 호프만은 미국의 전위예술 발전에 큰 공헌을 했다. 1940년대 그는 물감을 떨어뜨리고 뿌리고 붓는 방식으로 창작했으며 강렬한 표현력이 돋보였다. 그리고 아실 고키의 예술은 유럽의 추상예술과 미국의 추상예술 사이의 다리 역할을 했다. 그의 그림은 기이한 주제로 가득했으며 우아하고 슬픈 느낌 속에 어떤 신비한 기운이 스며 있다.

▲문 호프만, 1960년

이 작품은 모양이 다른 사각형이 교차하고 검은색과 회색의 바탕에 붉고 노란 색감이 더욱 강렬한 느낌을 불러일으킨다. 색의 대비는 전체적으로 리듬과 탄력을 돋보이게 해준다. 1940년대 초 호프만은 뿌리고 떨어뜨리고 붓는 방식으로 그림의 표현성을 더했다. 이런 창작 방식은 이후 폴록과 데 쿠닝에 의해 한층 더 발전하면서 유럽 예술과 차별화되는 미국의 액션 페인팅의 큰 특징이 되었다.

잭슨 폴록은 20세기 추상미술의 선구자 중 한 사람이다. 그는 세잔과 피카소를 숭배했으며 칸딘스키의 표현성이 높은 추상회화와 미로의 신비감 넘치는 작품에 빠져 있었다. 폴록의 작품은 그림의 주제가 아닌 그림 자체를 강조했으며 완성된 그림이 어떤지에 대해서는 전혀 알지 못했다. 그는 지각과 경험을 바탕으로 물감을 떨어뜨리고 뿌리면서 바닥에 펼쳐 놓은 화폭 위에 사방팔방으로 그림을 그렸다. 그림 위에 남겨진, 종횡으로 교차한 물감이 만든 구

▲ 암녹대 폴록 (위)
자유분방하고 정형화되지 않은 추상화를 그렸던 폴록은 속박을 반대하고 자유를 숭상하는 미국적인 이미지를 실현시켰다. 그의 그림에서는 핵심 이미지와 부속 이미지의 차이가 전혀 없다. 이런 이유로 폴록의 회화 스타일은 '1911년 피카소와 브라크의 분석적 입체주의 이후 가장 눈길을 끄는 회화 공간에서의 새로운 발명'이라고 칭송받았다.

▲ 블루 (모비딕) 폴록 (아래)
폴록의 회화에서 느껴지는 신비감은 사용한 붓이나 캔버스와는 전혀 관계가 없다. 이 그림 속에 나타난 몽환적인 상태는 유쾌한 아름다움을 지니고 있다.

성은 사람의 마음을 흥분시키는 힘이 있으며 실제로 작가가 작품활동을 하면서 움직인 동작을 기록한 것이라고 할 수 있다.

데 쿠닝은 네덜란드에서 태어난 미국 화가이다. 그의 작품은 추상과 여성, 남성 시리즈로 구분되는데 이 중 〈여인 1〉, 〈여인과 자전거〉 등의 여성 시리즈가 가장 유명하다.

폴록과 마찬가지로 데 쿠닝은 회화를 체험과 전달, 자유를 실현하는 과정으로 보았으며 춤추는 듯한 과장된 모습으로 열정적인 자세로 창작에 임했다. 그의 작품은 구체적인 내용이나 추상적인 내용에 관계없이 어떠한 구속도 받지 않았다. 그래서 구도와 공간, 투시, 평형 등 전통적인 회화기법과 심미관을 전혀 찾아볼 수 없다.

데 쿠닝의 회화는 원형 및 인류 본연과 연관이 있으며 어떤 신비한 기도의식과도 관련이 있었다. 그러나 그는 자신의 그림에는 현학적인 성질이 없다고 주장했다.

하지만 컬러필드 페인팅의 대표주자 로스코와 뉴먼은 생각이 달랐다. 그들은 통일된 컬러로 추상적인 이미지나 부호를 표현하고자 했다.

뉴먼은 작품활동에서 단일하면서도 중후한 색채의 효과를 추구했다. 그는 보통 넓은 색 위에 한두 개의 수직선을 그렸는데, 이 선들은 마치 지퍼처럼 평탄한 바탕을 바탕과 서로 상응하는 색깔로 나누었다. 뉴먼은 이런 색깔과 직선 사이의 관계를 탐색했다. 색 덩어리의 크기와 명암, 색, 선의 위치와 굵기, 감촉은 무수한 가능성을 만들었다. 화면은 단순해 보이지만 그 속에는 놀라운 힘이 들어 있다. 뉴먼은 그런 무수한 가능성에 온 에너지를 쏟았으며 선의 위치를 잡는 데만도 길게는 수 주일을 쓸 정도로 깊이 고민했다.

로스코는 '단순한 표현기법으로 복잡한 생각을 전달하겠다'는 예술적 신념을 갖고 있었다. 그는 한정된 색과 최소한의 형상으로 상징적인 의미를 전달하고자 노력했다. 그의 작품은 대개 두세 개의 배열된 직사각형으로 구성되어 있다. 물감은 희석되어 옅고 반투명하다. 이런 옅은 색들이 서로 덮어주면서 명암과 밝기, 차가움과 따뜻함을 하나로 만들면서 신비한 느낌을 불러일으

▶ 발굴 데 쿠닝 (위)
빠른 붓 터치는 데 쿠닝의 독특한 표현방법이다. 이 작품에서 서로 연결되는 선들은 사라졌다 나타났다 하면서 생동감 있고 다양한 모습을 보여준다. 그림 속은 불규칙한 형태로 가득하며 서로 부딪히고 스며들면서 하나의 유기적인 공간을 만들고 있다. 또한 매혹적인 두 영상은 상당히 매력적으로 보인다.

▶ 여인과 자전거 데 쿠닝 (아래 왼쪽)
이 작품은 1950년대 제작된 초기 데 쿠닝의 여인 시리즈 중의 하나이다. 화면에서 여성의 이미지는 두껍게 칠해진 물감 속에서 나타난다. 말년에 데 쿠닝은 인체에 관한 작품을 줄이는 대신 추상적인 풍경화를 많이 그렸다.

▶ 여인 1 데 쿠닝 (아래 오른쪽)
데 쿠닝은 추상표현주의의 영혼 같은 인물이다. 다른 추상표현주의 화가들 중에서도 그의 작품은 확실히 달랐다. 다른 작가들처럼 철저히 형상을 버리는 것이 아니라 항상 어느 정도는 형상을 유지했다. 1950년부터 1952년까지 그는 2년간의 시간을 투자해 이 작품을 완성했다. 당시 이 그림은 대량으로 복제되어 널리 알려졌다.

킨다. 대표작 〈파란색 속의 흰색과 녹색〉에서 녹색과 흰색의 직사각형이 파란색 바탕 위에 배열되면서 경계가 모호해졌다. 냉담한 색채가 화면을 비극적인 분위기로 덮어버리고 있다. 후기로 갈수록 그의 작품은 날로 가중되는 고통 속에 침몰하듯이 더욱 어두워지고 심지어는 완전히 검은 그림이 나오기도 한다.

팝아트

미국의 팝아트는 영국보다 늦게 시작되었지만 미국의 상업주의 문화에 깊이 뿌리내렸다. 그뿐 아니라 추상표현주의를 대신해 미국의 최고 전위예술이 되었다. 미국 팝아트 작가들은 자신들이 활동하는 대중화된 예술을 아메리카의 원시 예술과 인디언의 예술과 마찬가지로 미국 문화 전통의 연장이자 발전이라고 주장했다. 소비문화의 발달은 그들에게 광고, 상표, 영화 포스터, 가수 스타, 만화 등 풍부한 시각적 자원을 제공했다. 그들은 "예술은 삶을 반영해야 하고 삶은 예술 속에서 표현되어야 한다"는 반전통적 이념을 따랐다. 일상생활에서 볼 수 있는 물체는 더 잘 이해할 수 있는 언어형식으로서 추상적인 정

▶ 아담 뉴먼 (왼쪽)
붉은색 배경 속에 폭이 다른 세 개의 수직선이 화면을 채우고 있다. 극도로 단순화된 형식에는 전통을 파괴하는 작가의 생각이 담겨 있다. 뉴먼의 작품은 한 가지 의미만을 표현하는 듯하지만 그 속에 담긴 뜻은 누구나 마음대로 생각할 수 있다. 다시 말해 이 그림을 보고 '대지와 인간에 대한 그림이자 아담의 탄생에 관한 작품'이라고 이해할 수도 있는 것이다.

▶ 파란색 속의 흰색과 녹색
로스코 (오른쪽)
로스코의 작품 속에 배열된 직사각형은 색이 미묘하고 경계가 모호하다. 바탕 위에 떠 있는 직사각형의 모습은 끊임없이 이어지면서도 애매한 효과를 만들어낸다.

신세계를 표현할 수 있는 믿을 만한 수단이라고 강조했다. 팝아트는 소비와 정보 시대의 문화를 낙관적으로 바라보았으며 현실적인 이미지로 대중과 예술과의 거리를 좁혔다. 팝아트의 영향을 많이 받은 작가로는 앤디 워홀, 리히텐슈타인, 올덴버그, 웨셀만, 로젠퀴스트, 조지 시걸이 있다.

이 유명한 팝아트 작가들을 소개하기에 앞서 팝아트의 초기 대표 인물인 라우션버그와 재스퍼 존스에 대해 살펴보자. 이 두 사람은 뉴욕에 막 왔을 때 같은 화실을 썼다. 둘은 공통된 이상을 가지고 있었지만 그들의 그림은 전혀 달

▼ 숭고한 영웅 뉴먼
뉴먼은 형태를 생명력 있는 것으로 보았으며 추상적인 복잡한 사상을 전달해 주는 것으로 생각했다. 그가 표현하고자 한 것은 객관적 논리 사유이며 형식상 구조적인 조직과 질서가 느껴지는 예술을 표현했다. 바로 이 작품 〈숭고한 영웅〉처럼 작품의 모든 의미를 망라하는 해석이 없기는 하나 전체적으로 힘 있는 직선과 분명하고 명료한 외관은 사람들의 공감을 불러일으키기에 충분하다.

랐다.

앤디 워홀은 미국의 팝아트 운동을 일으킨 중요한 예술가이다. 그의 창작 내용은 미국의 소비문화와 상업주의, 유명인을 추앙하는 사회 분위기와 밀접한 관련이 있다. 그는 대중매체의 구성들, 캠벨 수프 깡통, 코카콜라 병, 미국 지폐, 모나리자상, 마릴린 먼로의 두상 등을 소재로 삼아 화폭에 중복적으로 배열함으로써 산업사회의 기계 생산의 복제성을 반영했다. 대표작으로는 〈마릴린 먼로〉, 〈캠벨 수프 캔〉, 〈코카콜라 병 210개〉 등이 있다. 끊임없이 반복되는 시각적 부호는 산업화 시대의 인류 정신과 가치관념, 감정이성 등 모든 정보 피드백을 종합적으로 담고 있으며 고도로 발달한 상업주의 문명사회 속에서 대중들 사이의 냉담함, 공허함, 소외감을 전달하고 있다.

▲ **마릴린 먼로 앤디 워홀**
대중매체에 널리 알려진 앤디 워홀은 많은 대중들의 사랑을 한몸에 받는 스타나 정치인을 작품의 소재로 자주 이용했다. 게다가 대부분의 재료를 신문이나 영화 사진, 포스터 등 대중매체에 쓰이는 도안에서 찾았다. 그의 대표작인 이 작품은 전통 회화의 붓 터치 없이 실크스크린 방식으로 제작되었으며 복잡한 색깔도 단순화했다.

리히텐슈타인은 가장 통속적인 팝아트 작가 중 한 명이다. 그는 만화 같은 그림을 그리는 것으로 유명하다. 그 역시 앤디 워홀처럼 일상생활 속의 사소한 물건과 상품화 사회의 조잡한 이미지를 몹시 좋아했다. 그는 유화와 아크릴 염료를 사용해 만화의 원형을 확대하는가 하면 벤데이 도트라고 하는 망점도 싫증내지 않고 찍어내기도 했다.

올덴버그가 관심을 보인 이미지 역시 평범한 것들이었다. 그는 이런 평범한 것을 확대해 조각물로 탄생시켰다. 페인트를 칠한 석고로 아이스크림, 샌드위치, 케이크를 만들었다. 또한 그는 〈부드러운 변기〉처럼 딱딱한 물질을 부드러운 것으로 바꾸기도 했다. 그 외에도 올덴버그는 실외 조형물도 많이 제작했다. 이런 조형물

◀ **침대 라우션버그**
이 작품은 일반적인 의미의 예술작품과 다르다. 실제로 침대 위에 베개를 놓고 유화를 뿌려 만든 것이다. 기본적으로 그리는 동작과 관련이 없으니 회화라고 하기도 힘들고 실용성도 없으니 생활용품이라고 말하기도 어렵다. 이 작품은 예술과 생활을 결합시킨 하나의 경험이다.

▲ 세 장의 기 재스퍼 존스

이 작품을 보면 절로 의아한 생각이 들 수밖에 없다. 고도의 기술로 미국 국기를 매우 사실적으로 그렸지만 전혀 자연스러워 보이지 않기 때문이다. 마치 공중에 멈춰 있는 듯 아무런 움직임도 느껴지지 않는다. 깃발 사이에는 일정한 거리와 공간이 있지만 서로 연관이 없어 보이면서도 통일감이 느껴진다.

▲ 캠벨 수프 캔 앤디 워홀

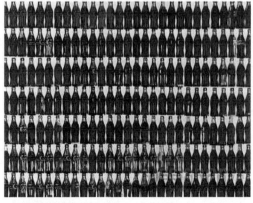

▲ 코카콜라 병 210개 앤디 워홀

의 소재 역시 주변에서 익숙한 것들로 높이 3미터의 〈빨래집게〉, 〈서 있는 야구 글러브와 공〉 등의 작품이 있다.

로젠퀴스트는 상업적 이미지의 일부를 추출하고 길이도 다르고 서로 상관도 없는 이미지를 한데 모았다. 한때 거대 광고판을 제작한 경험이 있던 로젠퀴스트는 대형 작품 제작에 특히 뛰어났다. 〈F111〉에서는 전투기가 있고 중간에는 타이어, 전구, 드라이기, 아이의 머리, 원자탄의 버섯구름, 양산, 잠수원, 스파게티 등 서로 상관도 없고 과장된 이미지가 전체 화면을 가득 채운다. 〈지평선상의 집, 달콤한 집〉도 이런 부류의 작품이다.

시걸의 조각은 대부분 인체를 표현하고 있다. 그는 석고를 사용해 인체의 이미지를 직접 복제했고, 일부러 복제된 흔적과 석고의 질감과 색을 남겼다. 예술과 삶의 관계를 파괴하면서도 작품과 현실의 거리를 유지하기 위해서였다. 워싱턴 루스벨트 기념관에 서 있는 조형물 〈배급 행렬〉이 대표적 작품이다.

미니멀아트

1960년대 중기, 추상표현주의 반대 운동으로 생겨난 단순화의 정신을 바탕으로 미니멀아트가 탄생했다. 1967년 한 평론가는 미니멀아트에 대해 "극소 minimal라는 단어로 인해 미니멀아트에 예술이 부족한 것 같지만 사실은 전혀 다르다. 추상표현주의와 팝아트에 비해서 미니멀아트는 수단만 극소화했을 뿐이지, 예술성을 극소화한 것은 아니다"라고 했다. 미니멀아트는 간단명료한 것을 기초로 하기 때문에

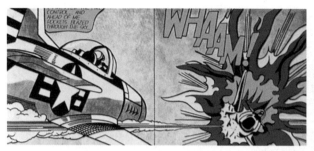

▲ Whaam! 리히텐슈타인

리히텐슈타인은 작품에서 자주 만화를 크게 확대했다. 이 작품 역시 연속된 만화 장면 중에서 일부를 선택해 확대한 것이다. 비행기 꼬리 주위에 칠해진 선홍색은 폭발하는 모습을 나타낸다. 이 그림이 처음 뉴욕에 전시되었을 때 엄청난 반향을 일으켰다.

직선과 대칭 그리고 단일하고 정적인 특징이 나타난다. 곡선과 운동 등의 형식은 생리적, 감정적 반응을 일으킬 수 있어서 통속적인 것으로 간주되었다.

1959년 뉴욕 현대예술관이 주관한 '16인의 미국인' 전에서 프랭크 스텔라의 검은색 화면에 회색의 대칭 문형이 등장하는 작품이 예술계의 주목을 받았다. 그의 그림은 전통적 예술방식과는 달랐지만 순수하고 단순하며 균형이 있었다. 대칭되는 구조는 이미지와 화면의 차이까지 없애버렸다. 스텔라는 지극히 간소화된 회화방식으로 사람들의 이목을 끌어당겼다.

그렇지만 미니멀아트의 성과가 가장 잘 나타난 분야는 단연 조형물이다. 미니멀아트를 대표하는 작가 도널드 저드는 그의 모든 작품에서 완전히 똑같은 비(非)천연 재료를 가지고 기하학적인 모양을 만들었는데 알루미늄이나 유리 같은 것을 똑같은 간격으로 배치했다. 그는 이런 재료들을 직접 땅 위에 놓거나 벽에 붙였다.

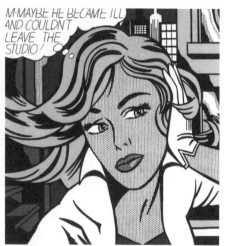

▲ M─아마도 리히텐슈타인

리히텐슈타인은 그림에서 인쇄 공정의 망점을 모방하여 확대된 만화의 통속적인 색채를 표현했다. 이 작품에서 작가는 만화의 형식에 충실하고자 일부러 그림 속에 "아마도 그는 병이 나서 작업실을 떠나지 못했을 거예요"라고 말 풍선을 집어넣어서 기다리고 있는 여성의 여러 가지 추측을 표현했다.

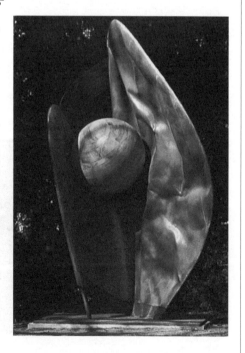

▶ 서 있는 야구 글러브와 공 올덴버그

크기의 변화는 내재된 변화를 불러일으킨다. 올덴버그의 거대하고 통속적인 작품은 사람들의 풍부한 상상력을 자극한다. 거대해진 야구 글러브와 공은 단순히 실물을 확대한 것인데도 추상적인 인상을 준다.

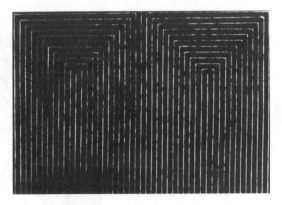

▶ 이성과 천박함의 결혼
프랭크 스텔라
이것은 스텔라가 뉴욕으로 온 후 제작한 블랙 시리즈 중에서 중요한 작품이다. 이미지는 집중되어 있고 변하지 않는 대칭을 보여준다. 작가는 거리의 정확성에 몹시 신경을 썼다.

또 다른 대표 조작가인 칼 안드레는 인간과 자연의 관계로부터 단순하고 원본에 가까운 형식을 선택했다. 재료 선택에 있어서 그는 다듬어진 재료가 아닌 순수한 돌덩어리나 목재, 원래 색을 유지하는 철판 등을 이용했다. 또한 광택과 화려함이 없는 색의 본래 모습을 유지했다. 그는 재료들을 일정한 형태로 놔두었으며 "내가 생각하는 이상적인 작품은 길이다"라는 자신의 말처럼 작품의 대부분을 바닥에다 깔았다.

극사실주의

극사실주의는 '슈퍼리얼리즘'이라고도 부르며 1970년대 미국에서 생성된 예술 유파이다. 팝아트와 유사한 것은 극단적인 방식으로 예술의 추상적인 표현형식에 대항했다는 점이다. 또한 그 작품 속에서 개성과 감정, 태도가 나타나는 것을 고의로 모두 숨기고 있다. 작품은 평탄하고 정적으로 보이지만 산업사회 속에서 사람과 사람 사이의 감정적 소외와 냉담함을 반영하고 있다. 극사실주의 작가들은 진짜 같은 구체적인 예술을 추구하면서도 사실적이지 않았다. 이들은 먼저 카메라를 이용해 원하는 이미지를 얻은 다음, 그 사진을 대

◀ 여섯 개의 동판 칼 안드레
칼 안드레는 인간과 자연의 관계로부터 단순하고 원본에 가까운 형식을 선택했다. 여기서 말하는 자연은 자연계인 환경을 가리킬 뿐 아니라 사물의 원래 상태를 말한다. 사물의 속성을 강조한 작품을 이미 도널드 저드가 선보이기는 했지만 그의 작품에는 인간의 의식이 어느 정도는 들어가 있었다. 칼 안드레는 이런 인위적인 의식까지도 모두 배제했다. 재료 선택에 있어서도 다듬어진 재료를 피했으며 순수한 돌덩어리나 목재, 원래 색을 유지하는 철판 등을 이용했다. 또한 광택과 화려함이 없는 색의 본래 모습을 유지했다. 초반에는 그도 재료에 직접 조각을 했지만 나중에는 그런 수식까지도 모두 버렸다. 그는 재료들을 일정한 형태로 놔두었으며 작품도 대부분 바닥에다 깔았다.

조해 가며 이미지를 화폭에 복제했다. 때로는 조명으로 사진을 투과시켜 육안으로 보기 힘든 부분까지 세밀하게 찾아낸 다음 한 치의 오차도 없이 그대로 모사했다. 지금까지 알려진 극사실주의의 작가들은 척 클로즈, 말콤 몰리, 리처드 에스테스 등이며, 조각가로는 듀안 핸슨, 존 드 안드레아 등이 있다.

인물 초상을 소재로 삼았던 클로즈는 주로 자기가 잘 아는 친구를 그렸다. 그러나 그림 속의 인물들은 어떠한 표정도 없고 어떠한 특징도 전달하지 않는다. 클로즈는 사람의 사진을 캔버스에 투과시킨 후 에어브러시를 이용해 작품을 완성했다. 그의 대표작으로는 〈조〉, 〈자화상〉, 〈수잔〉 등이 있다.

듀안 핸슨과 존 드 안드레아는 시걸이 만든 살아 있는 사람을 복제하는 기술을 변형시켜 이용했다. 하지만 그들이 전달하고자 한 효과는 시걸의 작품과 전혀 달랐다. 그들은 실제와 구분하기 힘들 정도의 조각품을 만들었다. 예민한 관찰자이자 신랄한 비평가인 핸슨은 바쁘게 살아가는 보통 사람들에게 주목했지만, 기쁨에 가득 찬 사람을 표현하지 않았으며 어떠한 욕망과 열정도 나타내지 않았다. 그의 대표작으로는 〈관광객〉이 있다. 핸슨과 달리 존 드 안드레아는 주로 여성의 나체를 조각했다. 그는 사실적인 여성 나체 조각으로 세상을 놀라게 했고, 작품을 만들 때 고전적인 방법과 스타일을 이용했는데 그의 작품에서는 우아한 분위기가 느껴진다. 이와 동시에 당시 시대의 특징까지 선명하게 보여준다. 대표작으로는 〈앉아 있는 여자〉, 〈비스듬한 자세〉 등이 있다.

▲ **클로즈의 작품들**
극사실주의 대표인물 클로즈는 주로 인물 초상을 작품의 소재로 삼았다. 그는 인물을 세밀하면서도 매우 크게 표현했다. 엄숙하면서도 냉담한 인물의 표정은 보는 이로 하여금 거리감과 낯섦이 느껴지게 한다. 클로즈는 자신의 작품을 통해 카메라의 렌즈와 인간의 눈으로 보는 것의 차이를 표현하고자 했다.

해프닝

'해프닝'은 원래 미국 루거스 대학의 「인류학자」라는 잡지의 한 표제에서 나온 말이다. 1959년 카프로가 예술 창작활동을 묘사하는 데 '해프닝'을 사용하면서 1960년대 미술 현상을 의미하는 단어가 되었다. 1959년 뉴욕에서 '여섯 파트로 된 열여덟의 해프닝'이라는 전시가 열리면서 해프닝이 탄생했다. 해프닝은 특정 시공 조건하에서 예술가가 감상자가 일으키는 다양한 자세와 동작을 이끌어냄으로써 일정한 예술 창조 이념을 표현한 예술형식이다. 대표 인물인 카프로는 우발적 예술을 '삶에 더 가까운 예술'이라고 비유했다.

▲ 앉아 있는 여자 존 드 안드레아

인물 작품에서 존 드 안드레아는 유화물감으로 피부를 칠했다. 그는 주름과 차갑고 따뜻한 정도, 탄력성까지 각 인체 부위의 피부 변화를 세밀하게 고려했다. 이 작품에서도 인간의 피부가 세밀하게 묘사되어 실제 사람의 피부처럼 느껴진다.

▲ 쇼핑 카트를 미는 여인 핸슨

카프로의 작품 〈여섯 파트로 된 열여덟의 해프닝〉은 나무토막과 비닐로 세 개의 방과 복도를 구분했는데, 각 방에는 다양한 색과 명암의 조명과 포스터를 비롯해 감상자가 쉴 수 있는 의자가 있다. 각 방은 다시 두 부분으로 나눠지고 각 부분에서 다시 세 차례의 활동을 배치해 두었기 때문에 〈여섯 파트로 된 열여덟의 해프닝〉이라고 이름 붙여졌다. 카프로는 일어날 모든 일들을 카드에 적어 감상자들에게 나눠주면서 일정 시간에 각 방의 각 활동에 참여하라고 했다. 그렇지만 이런 활동이 말하기나 낭독, 악기 연주, 걷기, 그리기, 오렌지 주스 짜기 등 일상생활에서 수시로 겪는 일처럼 특별한 의미나 연관성이 있는 것은 아니다. 이런 전시가 사전에 계획되고 연출된 것이기는 하지만 임의성과 우연성이라는 큰 특징을 가지고 있어서 생활 속의 우연과 아주 유사하다.

이처럼 사람들과 더 잘 소통할 수 있는 예술은 감상자의 참여와 창조를 강조한다. 그리하여 뒤이어 점점 더 많은 예술가들의 관심을 불러일으키게 되어 그들은 장면, 리듬과 순서를 한층 더 잘 디자인하고 구성하여 연출을 진행한다. 이를 통해 한층 더 넓은 범위의 행위예술이 생겨나게 된 것이다.

▼ 노숙자 핸슨

핸슨은 석고를 인간의 몸에 직접 부어 본을 떴다. 그리고 그 위에 유화를 칠하고 머리를 심고 옷을 입혀서 진짜 사람처럼 만들었다. 그는 일상생활에서 흔히 볼 수 있는 사람들을 소재로 삼았다. 핸슨이 창조한 인물은 다양했지만 다들 하나같이 냉담한 표정을 하고 있다.

개념미술

형식과 소재에 상관없이 이념과 의미에 관한 예술에서
개념미술이 등장했다. 1960년대 말에서 1970년대에 등
장한 개념미술은 "예술품은 기본적으로 유형의 실물, 즉
회화나 조각이 아닌 예술가의 사상이다"라고 한 뒤샹의
사상에서 기인했다. 이런 예술 사조는 작가들에게 기술
적인 형식감과 개성의 표현력을 버리고 예술을 시각적
물상의 제작과 형태학적 의미에서 해방시키기를 주장했
다. 아울러 대중이 이해하기 힘들고 받아들이기 어려운
것에 대해 예술이 가질 수 있는 더욱 정신적인 공간을
해방시키고자 했다.

1969년 조셉 코주드는 자신의 글에서 개념미술을 '철
학 후의 예술'이라고 정의했다. 또한 그 글에서 "소위
현대 예술이라는 것은 마치 형태에 관한 것 같다… 뒤샹
의 작품이 나오면 예술의 초점은 형식에서 무언가를 설
명하는 것으로 바뀔 것이다. 이 말은 예술의 본질이 형
태의 문제에서 기능의 문제로 변화된다는 것이다. '형
식'에서 '개념'으로의 변화는 당대 예술의 시작이며 개
념예술의 시작이다. (뒤샹 이후) 모든 예술은 개념적인 것
이다. 왜냐하면 예술은 개념 위에서만 존재하기 때문이
다"라고 말했다. 그는 1965년 작품 〈하나, 그리고 세 개

▲ 앨런 카프로

▲ 사우샘프턴 파라다이스 카프로
카프로는 당대 미국에서 가장 유명한 평론가이다. 저술로는 그
의 평론문집을 엮은 『예술과 삶의 모호한 경계』가 있다. 그러나
그는 해프닝의 창시자로 더 유명하며, 자신의 방식대로 예술과
삶의 경계를 무너뜨리고자 했다. 사진은 그가 1966년 뉴욕에서
선보인 해프닝 작품 〈사우샘프턴 파라다이스〉이다.

◀ 미소 짓는 노동자 짐 다인
짐 다인의 첫 번째 해프닝 작품은 교회에서 이루어졌으며 제목
은 《미소 짓는 노동자》였다. 그는 커다란 붉은색 옷을 덮어 쓰고
얼굴에는 붉은색을 칠하고 검은색으로 난쟁이의 웃는 모습을 묘
사했다. 게다가 화폭에 자주색과 남색으로 "나는 지금 내가 하는
일을 좋아한다"라고 썼다. 마지막에는 남은 물감을 입에 머금은
뒤에 뿌려서 물감이 자연스럽게 화폭에 흐르도록 했다. 바로 예
술가의 몸과 창작 과정, 재료, 연극성이 하나가 되어 융합 작용
을 일으킨 것이다.

의 의자〉에서 어떻게 하면 시각의 형식을 직접 개념으로 바꿀 수 있는지를 표현했다. 작품은 진짜 의자 하나와 그 의자의 사진, 그리고 사전에서 발췌한 '의자'라는 단어의 정의, 이 세 부분으로 나눠져 있다. 실제 의자이든 아니면 예술적 수단을 통한 의자의 '환상'이든 이 모든 것은 결국 의자에 대한 문자의 정의에 부합한다.

대지미술

'랜드 아트'라고도 한다. 20세기 수많은 예술가들이 화폭에서 대자연으로 창작의 눈을 돌리면서 대담한 탐색과 창작을 시작했다. 1960년대 초기에 생겨난 대지미술은 10년도 채 안 돼 엄청난 반향을 일으켰다. 물론 대지미술의 발전은 당시 시대의 특수한 환경과 깊은 관련이 있다. 당시 많은 사람들이 인류 초기의 문화유적에 큰 흥미를 보이면서 예술형식도 자연으로 회귀하려는 움직임을 보였다.

포장예술로 유명한 크리스토는 1935년 불가리아에서 태어났다. 그는 1958년부터 포장을 시작했는데 탁자, 의자, 자전거, 심지어는 그의 작품까지 포장으로 만들었다. 그러나 사람들에게 익숙한 작품은 1969년 이후에 나온 〈포장된 해안〉, 〈밸리 커튼〉, 〈달리는 울타리〉이다. 이들 작품에서 느껴지는 특별한 신비감은 포위, 구속, 숨김 등의 혼합된 이미지와 섬유가 끌어당겨지는 장력에서 나온다. 1995년의 〈의회건물 포장〉은 크리스토와 그의 아내 잔느 클로드가 만들어낸 세기의 역작이다.

스미드슨의 대표작 〈나선형 방파제〉는 유타주의 한 호수에 돌과 결정 소금

◀ **하나, 그리고 세 개의 의자 코주드**
보이는 형태를 경시하고 내재된 정보와 개념을 중시하는 것이 개념미술의 핵심이다. 이 작품에서 의자가 나타내는 세 가지 형태는 바로 예술의 형식과 기능 관계의 해식이다. 실물을 근거로 한 형상은 결국에는 사람에게 제공되는 개념이며 예술품이 제공하는 개념이야말로 바로 예술 본질이다.

으로 세운 방파제로 대지미술의 대명사로 불린다. 이 밖에 낸시 홀트의 〈태양 터널〉, 마이클 하이저의 〈더블 네거티브〉, 월터 드 마리아의 〈번개 치는 들판〉 등이 1970년대 대표적인 대지미술작품이다.

아상블라주

아상블라주는 1950년경에 나타났다. 1950년대 중기 생활 속에서 버려진 물건들을 하나로 합해서 완성한 조형물이 등장했는데 이런 새로운 기법을 아상블라주라고 불렀다. 1961년 뉴욕에서 열린 아상블라주전을 통해 대중들에게 알려졌으며 사물을 쌓아서도 예술품을 만들 수 있다는 것을 보여주었다.

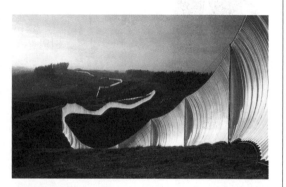

아상블라주는 제작방식을 말하는 것으로 사물을 이용한다는 점에서 팝아트와 일치하면서도 입체주의와 다다이즘의 영향을 받은 흔적이 드러난다. 아상블라주 작가들은 주변에서 볼 수 있고 주울 수 있는 폐품, 기계의 잔해를 이용해 작품을 만들었다. 남들 눈에는 더러워 보이는 것들을 이용해 소비문명을 반영해 볼 수 있는 거울을 만든 것이다. 원래의 기능과 의미를 잃어버린 폐품들은 예술가의 손에서 새롭게 재탄생했다. 그것도 강렬한 상징성을 띠면서도 무언의 고발을 하는 것처럼 작가의 생각을 반영했다. 이런 작품은 전통 예술의 지위에, 그리고 우아한 예술과 삶의 경계선에

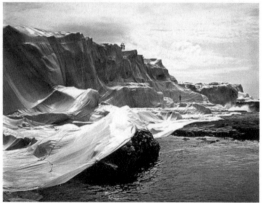

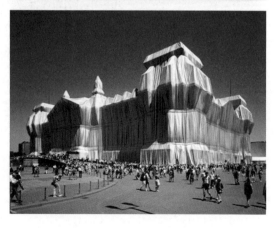

▶ 달리는 울타리 (위)

▶ 포장된 해안 (중간)

▶ 의회건물 포장 (아래)
크리스토의 포장예술은 건축물과 경관의 모습을 잠시 바꿀 뿐이었지만 작품을 직접 몸으로 체험한 감상자들이 느낀 감동은 영원할 것이다.

▲ 헤라클레스 아르망
아르망의 창작 발전사는 예술의 기준에 반기를 들었다가 심미적인 법칙으로 되돌아가는 것으로 전환되었다. 1980년대 아르망은 브론즈로 주조한 그리스 신상을 분해하는 데 열중했다. 〈헤라클레스〉가 바로 이 시기에 만들어진 작품이다.

도전하고 있다.

아상블라주의 대표 작가 아르망 페르난데스는 1928년 프랑스 니스에서 태어났으며 1964년 미국으로 이주했고 1972년 미국 국적을 획득했다. 1960년대 초기 아르망은 불을 작품의 기본 매개체로 이용했고, 타다 만 가구의 잔해를 작품에 이용해 엄청난 비난을 받았다. 1970년 이후에도 아르망은 분해와 집합을 계속했는데 해체되거나 절단된 악기를 모으기도 했다. 1980년대가 되자 아르망은 초기의 반역적 정신을 버리고 사치스런 고전적 분위기로 화풍을 바꾸었다. 그의 작품 〈헤라클레스〉는 그리스 신화에 나오는 헤라클레스를 대각선으로 분할하여 헤라클레스의 힘을 확대시켰다.

말년에 아르망은 악기와 신화의 결합을 통해 자신의 작품에 순수미를 부여했다. 집적은 대폭 줄어들었으며 절단과 해체의 방법을 주로 이용했다. 자질구레한 조각들이 아르망의 손을 거쳐 상상력으로 조합되어 새로운 의미로 다시 태어났다. 예를 들어 〈엔젤과 바이올린〉, 〈비너스와 기타〉는 악기를 인체에 녹아들게 함으로써 리듬감을 살렸다.

현대 건축

미국 건축가 프랭크 로이드 라이트는 '20세기 가장 영향력 있는 100인'에 선정된 유일한 건축가이다. 그는 현대 건축을 크게 발전시켰으나 그의 건축사상은 유럽의 건축가들과 확연한 차이를 보였다.

건축의 산업화에는 관심이 없었던 라이트는 평생 별장과 작은 주택 위주로 설계를 했다. 그는 건축의 다양성을 주장했으며 그가 설계한 작품의 주제는 '본질에 대한 깊은 이해'와 '형식과 세부 간의 상호 부각'이다. 19세기 말부터 20세기 초까지 10년 동안 그가 설계한 초원 스타일은 간결한 담과 넓은 생활공간, 친환경적인 난방시설 등으로 주택의 복잡한 부분을 바꿔놓았으며 경제적으로 합리적이면서도 안락하고 편안하며 넓은 집을 만들었다.

▶ 엔젤과 바이올린 아르망
아르망은 절단과 집합 등의 방법으로 〈엔젤과 바이올린〉을 새롭게 조합했다. 생동감 있는 악기가 인체의 생명 속으로 녹아들면서 마치 음악의 선율로 변하는 듯한 느낌을 준다. 이 독특한 미감은 정신의 풍요와 희열을 함축적으로 나타낸다.

이런 방식은 20세기 미국 주택 건축 설계의 기초가 되었다. 그 후 그는 도쿄 제국호텔, 낙수장, 존슨 회사 관리동, 구겐하임 미술관, 교회 등 걸출한 건축물을 남겼다.

유럽의 세 건축가 그로피우스, 미스 반 데어 로에, 르 코르뷔지에는 건축 공간의 중심 역할과 인간의 참여 욕구를 중시하지 않았지만 라이트는 공간에서의 인간의 존재를 충분히 고려했으며 건축과 환경의 유기적인 결합도 생각했다. 또한 대자연에서 태어나고 자라는 것처럼 건축이 자연과 조화를 이루어야 한다고 생각했다. 그는 교외 건축에서 실내 공간을 연장해서 대자연의 경관을 안으로 끌어들였다. 반대로 도시의 건축에서는 바깥과 단절시키는 방법으로 소란스런 외부 환경을 차단하고 내부 공간을 창조적이고 생동감 있는 환경으로 만들고자 했다. 즉, 내외 공간의 소통이 잘 되면서도 안전하고 폐쇄적인 특징이 나타나도록 건축물을 만들었던 것이다.

라이트는 새로운 자재와 새로운 구조를 곧잘 이용하면서도 전통 자재의 장점을 잊지 않고 적절하게 사용했다.

그 밖에도 라이트는 건축의 내부 공간을 강조하는 설계를 했다. 그는 내부 공간의 효과에 중점을 두고 설계했으며 본인이 구사한 효과가 나올 수 있도록 천장과 벽, 창문 등은 2차적인 고려 대상으로 생각했다. 천장과 벽, 창문을 중점적으로 설계하던 과거의 방식을 버리고 새로운 건축의 세계를 연 것이다.

▲ 낙수장 프랭크 로이드 라이트
숲이 우거진 산속에 튼튼하게 쌓은 돌 구조로 폭포 위에 자리하고 있다. 건축과 자연이 하나가 된 경지에 다다른 모습이다. 1층은 거의 완벽한 큰 공간으로 공간 처리를 해 서로 소통하는 여러 부속 공간을 형성한다. 건축 조형과 내부 공간은 편안하면서도 든든한 효과를 자아낸다.

멕시코 미술

▲ 디아즈의 독재에 반대하는 혁명
오로스코

당대 멕시코 벽화 예술의 전형은
바로 프레스코 벽화와 모자이크
벽화였다. '멕시코 벽화의 3대 거
장' 이라 불리는 리베라, 오로스코,
시케이로스가 가장 뛰어난 벽화
예술가였다. 이들의 작품은 모두
멕시코 혁명기에 탄생했으며 하나
같이 급진적 성향을 띠었고, 독립
과 해방이라는 혁명 낭만주의 정
서로 충만했다. 또한 이들 작품은
그 기세가 웅장하고 심각한 내용
을 담고 있어 당 시대의 사회상을
잘 반영한다.

20세기 최초의 사회혁명의 발발과 종식으로 멕시코는 드디어 1920년대에
이르러 스페인의 식민통치에서 벗어나 찬란한 시대를 맞이했다. 제1차 세
계대전의 종식과 함께 전 세계인들은 그간 길고 길었던 폐쇄 시대가 끝났음
을 실감했다. 나날이 하나가 되어가는 세계의 흐름 속에서 과학기술과 예술
도 빠른 속도로 발전해 나갔다. 이러한 혁명의 영향으로 미술 분야에서도
그 유명한 멕시코의 민족벽화 운동이 일어났고, 이로 인해 멕시코 현대 예
술이 보다 심도 있게 연구되고 세계 예술계의 선두에 설 수 있는 계기가 만
들어졌다.

20세기 전반기 멕시코 벽화에는 선이 많이 사용되었으며 사실적인 것이
그 특징이다. 그러나 유럽의 사실주의나 초현실주의 등과는 달리 멕시코 벽
화는 강한 지역성, 문화성, 민족성을 지니고 있다. 당대를 풍미했던 대표적
인 작가로는 '멕시코 벽화의 3대 거장' 이라 불리는 디에고 리베라, 호세 클
레멘테 오로스코, 다비드 알파로 시케이로스가 있다. 이들의 작품은 모두 멕
시코 혁명기에 탄생되었으며 독립과 해방이라는 혁명 낭만주의의 정서가 매
우 짙다. 특히 디에고 리베라의 작품 속에는 이러한 정서가 매우 강하게 나
타난다.

◀ 아르메다 공원의 어느 일요일 오후의 꿈 리베라

리베라의 작품은 대부분이 프레스코 벽화로 주로 건축물 내
외 벽에 그려졌다. 강렬한 리얼리즘을 추구하는 그의 작품을
구미의 그것과 비교해 보면 리얼리즘이 보다 강하게 깃들어
있음을 알 수 있다. 1922년 리베라는 멕시코 정부청사 내부
에 벽화를 그리게 되었는데 내용은 대부분 교육 보급, 민속
과 역사, 일반 시민들에 관한 것이었다. 그는 전통적인 중미
회화의 농후한 색채, 힘 있는 윤곽 표현, 왕성한 생명력을 정
수라 여겼는데, 여기에 유럽에서 배운 회화기법을 결합시킴
으로써 향후 명성을 떨치게 되었다. 나아가 1930년대에는
미국으로까지 진출해 창작활동을 펼쳤고, 이후 미국의 신(新)
벽화 운동에 적지 않은 영향을 끼쳤다.

디에고 리베라는 역사와 일상생활을 그림으로 옮기는 것을 즐겼다. 이로써 그는 라틴아메리카가 겪고 있는 재앙에 대해 대중에게 호소했다. 그의 작품에는 역사나 신화, 전설, 종교, 신(新)공업기술, 농업과 농산물, 혁명과 투쟁, 농민 봉기 등 멕시코 사회와 역사의 면면이 모두 담겨져 있다. 아울러 전 작품에 강렬한 리얼리즘을 추구한 동시에 민족적 정서도 함께 어우러져 있다. 멕시코 벽화는 아스텍 문명 이후의 간결한 구성, 화려한 장식 효과, 아름다운 색채라는 특징을 계승했다. 멕시코 벽화는 원래 원형의 사용, 호방함, 부피감, 다양한 색채감이라는 특징을 가지고 있는데, 그 중 리베라의 작품은 색채가 특히나 화려해 화려함의 극치를 보여주었으며 때로는 조잡스럽게 느껴질 정도였다. 예를 들어 그의 작품 〈멕시코의 역사〉, 〈농노의 해방〉 등은 구성이 간결하고 중후할 뿐 아니라 색채 대비도 강렬하다. 이처럼 디에고 리베라는 미국과 유럽의 현대 예술 풍격과 자국의 민족성이 어우러진 그림과 멕시코식의 혁명적이고 대중적인 현대 예술로 국

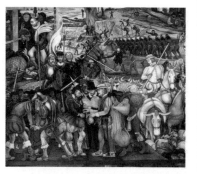

▲ 스페인이 침입하기 전부터 이후까지의 멕시코 역사－스페인인의 도착(부분) 리베라

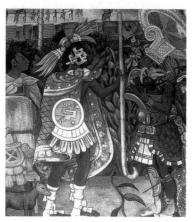

▲ 스페인이 침입하기 전부터 이후까지의 멕시코 역사－토르나카의 문명(부분) 리베라

▼ 병기고－무기를 나누어주는 프리다 칼로 리베라
리베라는 일생 동안 웅장하고 파격적인 대형 벽화를 많이 그렸다. 거대한 회화 구도와 중후한 인물의 표현에 상징성과 상상력을 더하여 멕시코인과 혁명을 칭송했으며, 이상적인 사회를 실현시키고자 하는 농민과 노동자들의 염원을 벽화에 담아냈다.

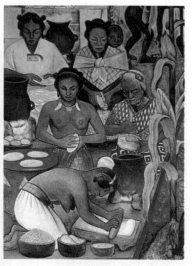

▲ 멕시코의 역사 (부분) 리베라

제무대에 우뚝 섰으며 서양 예술계의 사랑을 받았다.

오로스코의 작품은 리베라의 함축적이고 은유적인 작품과 비교해 볼 때, 보다 직접적이고 현실적이다. 그는 그림을 통해 인간의 고통과 역경, 기대와 희망을 표현했다. 그의 작품은 예외 없이 모두 이러한 극적인 감정과 기념비에서 느껴지는 엄중함까지 담겨져 있다. 오로스코는 미국 캘리포니아주 포모나 대학에서 희생정신으로 무장한 채 인류의 정의를 위해 투쟁하는 프로메테우스를 그렸다. 또한 멕시코 과달라하라 카바나스 고아원을 위해 제작한 벽화 〈불의 인간〉에서는 역사의 흐름 속에서 변천해 가는 인류의 모습을 표현했다. 또 다른 작품 〈참호〉에서는 전쟁에서 죽음도 불사하는 유격대원들의 모습을 그려냈다.

다비드 알파로 시케이로스의 모자이크 벽화는 멕시코의 화려한 장식적 특징이 더더욱 선명하게 드러난다. 그는 항상 대범하고 시원한 터치, 거침없는 색채 표현으로 자신의 영감과 감정을 표현해 냈다. 그래서 그는 그림 속에 표현된 감정에 따라 운동감의 변화를 추구해 왔다. 이 운동감은 때로는 빠르게 또 때로는 느리게 변하거나 때로는 날카롭고 예리하게 또 때로는 중후하고 심도

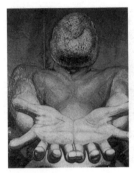

▲ **나의 현실의 이미지**
시케이로스
멕시코 벽화는 아스텍 문명 이후에 계속 지속되어 왔던 간결한 구성, 화려한 장식 효과, 아름다운 색채라는 특징을 계승했다. 하지만 당대 예술가들 대부분이 서양의 예술학교에서 유학하고 돌아온 이들이었기 때문에 당대 예술적 정취가 어느 정도 드러나는 것은 어쩔 수 없었다.

▼ **여전사 오로스코**
리베라, 오로스코, 시케이로스를 막론하고 이들 회화의 핵심은 서술성과 사상의 표현이었다. 오로스코에게 회화란 스스로 각종 사상을 검증해 보는 일종의 탐색 수단이었다. 그의 붓끝에서는 언제나 인류의 고통과 공격성이 함께 그려졌으며, 그림은 고통스러우면서도 신비스러운 분위기로 충만했다.

▼ **사파타 유격대 행렬 오로스코**

있게 표현되었다. 〈민주주의의 새날〉은 시케이로스의 작품 중 가장 호평을 받는 작품으로 넘치는 열정과 풍부한 감동을 선사한다.

이들과 함께 동시대를 풍미했던 여성 작가 프리다 칼로는 그녀만의 독특한 화풍으로 전 세계에 이름을 떨쳤다. 인생의 고통은 프리다에게 강력한 창조력을 부여해 주었고 그녀는

이러한 자신의 감정을 캔버스에 쏟아 부었다. 그녀는 리베라와의 결혼으로 인한 분노와 상처, 유산의 아픔, 교통사고에 따른 육체적 고통 등을 그림으로 표현했다. 이렇게 자신의 경험, 고통, 성, 죽음과 출산 등과 밀접한 관련이 있는 주제들은 그녀의 붓끝에서 은유적인 방법으로 표현되었다. 〈나의 탄생〉, 〈헨리포드 병원〉, 〈부서진 기둥〉, 〈두 명의 프리다〉 등과 같은 작품들은 47년이라는 짧았던 그녀의 삶에 무한한 빛을 선사해 주고 있다.

▲ 두 명의 프리다 프리다
프리다의 작품은 모두 자신의 이야기를 풀어낸 것으로 그녀는 다양한 자화상을 그렸다. 물감으로 채색된 여러 자화상에서는 일종의 긴장감과 힘이 전해진다. 때로는 사실로 때로는 환상으로 그려진 이 작품들은 색채가 강렬하고 다소 비극적이다. 이는 프리다의 고통스럽고 평범하지 않았던 일상들을 말해준다.

▲ 부서진 기둥 프리다

▲ 원숭이와 함께 한 자화상 프리다

아시아

중국 미술

민국 시기

청의 멸망부터 중화인민공화국의 성립까지, 민국 시기1912~1949년는 중국 역사상 가장 큰 변화가 일어난 시기이다. 19세기 말 중국은 제국주의 열강의 침략에 의해 문호를 개방하게 되었고, 국력의 쇠퇴와 현실에서 겪게 되는 고통으로 중국인들의 관념과 사상에 변화가 일어났다. 이후 청 제국의 붕괴와 자본계급의 민주혁명이 고조되면서 새로운 사상이 봉건 문화 속에 급격히 스며들기 시작했고 급기야 1919년에 '5·4 운동'이 일어났다. '5·4운동'의 서양 근현대 예술사상에 대한 개방성과 중국 고대 도덕·사상에 대한 강력한 비판성은 당시 중국의 문화예술에 큰 영향을 끼쳤다. 이러한 문화의 교류와 융합이 일어나던 민국 시기에 밀려들어오는 서양 예술에 어떻게 대처할 것인가가 중국 미술계가 직면한 최대 문제였다.

청 이전의 중국 전통 회화는 줄곧 폐쇄적이고 자기만족을 추구하는 독자적인 틀에서 발전, 개선, 중복, 변화되어 왔다. 청 말기에 들어서 혁명을 꾀하던 혁신파가 이러한 낡은 틀을 고수하는 전통을 바꾸고자 개혁을 감행했고, 그 결과 상대적으로 생동감과 자유로운 표현이 강조된 비정통적인 전통을 형성하였다. 이는 중국 미술 및 중국 회화가 스스로 추구한 하나의

▼ 풍응도 가오젠푸

가오젠푸는 사의뿐만 아니라 밀화에도 능했다. 산수, 인물, 새, 화초에서 곤충과 짐승에 이르기까지 모든 장르에서 뛰어난 재능을 보였다. 그는 그림을 그릴 때 선을 많이 사용하지 않는 대신 색채와 수묵의 선염으로 이미지와 질감을 표현했다. 또한 인물이나 화초 정밀화를 그리는 데 표현기법의 구애를 받지 않았다. 그의 수묵 화조화는 선 처리가 간결하고 생동감과 신비감이 넘친다. 굳건한 기세로 서 있는 나무와 새빨간 단풍잎은 흑백과 컬러의 대비 속에서 그 시각적 효과를 더해준다.

◀ 원도 가오치펑

가오치펑은 가오젠푸와 함께 영남화파의 창시자로 유명하다. 가오젠푸와 함께 그림을 배우던 초년 시절 청말 광동 화가인 쥐렌과 쥐차오의 기법과 화풍을 간접적으로 계승했다. 일본 유학 시절, 서양의 사생 소묘와 투시 등의 기법을 접함으로써 견문을 넓혔다. 그는 중국과 서양의 회화 이론의 장점을 골고루 받아들여 자신만의 예술풍격을 형성했다. 중국 전통의 사격(四格)과 육법(六法)에 대한 연구 이외에, 가오젠푸, 천수런과 함께 '예술이 곧 인생'이라는 데 인식을 같이 하고 신국화(新國畵) 운동을 펼쳤다.

변혁이라고 할 수 있다. 20세기 이전에는 서양 미술이 중국에 끼치는 영향이 극히 미미해 어떤 변화를 일으키기에는 역부족이었다. 하지만 반(反)전통의 기치를 내걸었던 민국 시기 초의 '5·4운동'으로 중국 전통 문인들의 미술 영역이 파괴되고, 급진적 성향을 띤 예술가들이 서양 예술의 사실주의를 대거 도입하기 시작했다.

일상생활과 사회변혁을 미술 창작의 소재로 삼기 시작한 당시 영남화파는 그 중에서도 비교적 빨리 이런 화풍을 받아들인 화파였다. 특히 가오젠푸, 가오치펑, 천수런이 영남화파를 이끌어 나갔던 '영남화파 3대 거장'이었는데, 이들은 전통 회화의 혁신을 맡겨진 소임으로 여기고 중국 회화의 전통기법을 바탕으로 하여 일본과 서양의 화법을 융화시켜 사생을 중시하였고, 색채가 밝고 아름답고 힘이 충만하면서 스며들듯 부드러운 화풍을 만들어냈다.

가오젠푸는 회화에서 투시, 명암, 광선, 공간의 표현을 중시하였다. 특히 수묵과 색채로 인한 부각을 중시하여 힘이 넘치는 새로운 화풍을 만들어내는 예술적 효과도 거두었다. 그의 〈동전장적열염〉은 서양 회화의 음영 처리와 소묘의 관계를 중국의 필묵법에 접목시킨 작품으로 제국 열강에 의해 파괴된 중국의 모습을 담았다.

가오치펑은 중국 회화의 개혁에 주력했다. 그는 주로 새나 짐승, 화초, 산수를 작품의 대상으로 삼았는데 특히 매, 사자, 호랑이를 소재로 즐겨 썼다. 이런 소재들이 주는 힘차고 웅장한 이미지는 항상 그의 현실에 대한 상실감과 고통스러움과 연결되어 있다. 〈성난 사자〉, 〈호소〉, 〈고원제설〉 등이 대표적인 작품이다. 쑨중산은 일찍이 가오치펑의 작품에 대해 "새로운 시대의 미(美)를 내포하고 있어 중국의 예술

▼ 우제도 판톈서우

판톈서우는 송, 원, 청초의 석계, 팔대산인, 석도 등 많은 작가의 화풍을 계승했다. 또한 근대 우창쉬의 영향도 많이 받았다. 판톈서우는 이들의 장점을 고루 수렴하고 여기에 자기만의 화법을 더해 독창적인 성과를 이루어냈다. 그는 옛 화법을 따르면서도 새로운 것을 추구하고 호방한 기세와 특출한 솜씨로 사람의 심금을 울리는 힘이 있으며 현대적인 구조미를 구사할 줄 아는 작가였다. 〈우제도〉는 원거리 풍경이 아닌 근거리 경관으로, 구조상의 기법에 구애받지 않고 구조미를 잘 살린 작품이다.

▶ 한강안영 가오젠푸

가오젠푸는 동서양 회화의 영향을 받아, 전통 회화만이 최고라는 주장에 반대하고 일생 동안 중국화 혁신에 온힘을 기울였다. 그는 전통 문인화와 원체화 간의 절충과 중국 전통 회화와 동서양 회화 간의 절충을 주장했다. 또 여러 화풍을 고루 수용하고 장점을 취해 필요한 것은 보완하고 불필요한 것은 제거해야 한다고 했다. 그는 사의와 공필에 모두 능했다. 전통 회화의 여러 기법을 대담하게 결합시키고 일본화, 서양화의 투시 기법과 입체감 중시, 대담한 채색 등의 화풍을 본보기로 삼았다. 뿐만 아니라 사생도 중시해 자신만의 새로운 화풍을 창조했다.

혁명을 대표할 만하다"고 칭송한 바 있다.

천수런은 직접 대자연 속에서 영감을 얻기를 제창했다. 그는 가오젠푸와 가오치펑과는 달리 담담하면서도 기발한 그림을 원했으며, 새로운 구도를 시도해 미술계에서 그 자리를 굳건히 했다. 그는 화려한 필묵법 대신 색채와 빛, 그림자의 대조를 전통화법과 조화시켜 참신하고도 자연스러운 화조화풍을 만들어냈다.

상하이를 중심으로 한 강남^{장쑤, 저징, 인후이를 포함} 화단은 19세기 말부터 매우 활발하게 활동했다. 1920년대 이후 강남 화단은 청말민초 때부터 계승되어 왔던 '사왕오운^{청대초기 문인화의 정신을 이어받아 정통파로 활동한 왕시민, 왕감, 왕휘, 왕원기, 오력 및 운수평을 말함}'에 조금씩 변화의 입김을 불어넣었다. 이들은 송, 원 시대의 화풍에 관심을 가지면서 또 한편으로는 사생에서 자신의 발전 방향을 찾아가기 시작했다. 청대 초기의 사승파, 양주화파 그리고 해파는 모두 이 시대 화가들의 본보기였다. 상하이는 당시 중국 최대의 통상항구이자 대외문물이 드나드는 창구로서 많은 화가들이 여기에 모여들어 자신만의 파라다이스를 물색하

▼ 수하무금도 황빈홍
황빈홍은 3단계의 과정을 거쳐 산수화를 완성했다. 먼저 옛 작가의 화풍을 배우고, 이를 자신의 기법과 결합시킨 뒤에 최종적으로 독자적인 풍격을 만들어낸 것이다. 황빈홍이 그린 산수화의 기본적인 특징은 중후함과 호방한 멋이다.

◀ 의하소기의 황빈홍
비교적 예술적 성취를 늦게 거둔 황빈홍은 일생 동안 전통 예술을 계승하기 위해 힘써왔다. 전통 예술의 정신과 가치를 지키는 것을 중시했으며 회화에서 중요한 것은 외관이 아닌 그 의미라며 '내적인 미'를 추구해야 한다고 주장했다. 그의 산수화에는 호방함과 심오한 정취가 묻어난다.

▶ 여산전경 장다첸

초, 중기 장다첸의 화풍은 옛 회화작품에 대한 모사와 모방이 주를 이루었다. 그는 많은 시간과 정력을 쏟아 청조에서 수나라, 당나라까지 당시 작가들의 작품에 대해 빠짐없이 연구하고 그것을 모사 및 모방하거나 심지어는 표절하기도 했다. 말년에 들어서는 그동안의 연구를 바탕으로 한 새로운 산수화 필묵법을 개발해냈다.

곤 했다. 난징과 항저우에는 국립중앙대학과 항저우 예술 전문학교가 각각 위치해 있었다. 교육에 대한 수요와 두 지역 고유의 전통 문화가 함께 어우러져 많은 예술가들이 이곳에 자리를 잡게 되었다. 화회(畵會) 조직, 간행물 발간, 전시회 개최 등 예술가들의 주요 활동에 있어 강남 화단이 큰 활기를 불어넣었다. 황빈홍, 판톈서우, 장다첸, 보바오스, 뤼펑쯔, 허톈젠, 우후판, 류하이쑤, 천즈포, 펑쯔카이 등 걸출한 작가들이 모두 이 시대에 활동했다.

황빈홍은 필묵법을 중시한 근대 화가로 유명하다. 그는 회화 구도상의 허와 실, 복잡함과 간결함, 원근감의 통일을 강조하였다. 또한 회화에 있어 중요한 것은 외관이 아니라 그 의미에 있다며 '내적인 미'를 추구할 것을 주장했다.

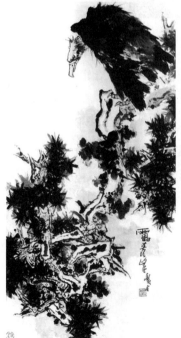

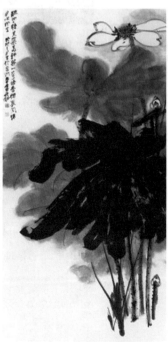

◀ 송취도 판톈서우 (왼쪽)

판톈서우는 중국화, 서법, 전각, 시문, 미술사론에 매우 능했다. 그는 작업을 할 때 매 획마다 정성을 다했고, 대담하게 그려내는가 하면 또 세심하게 정리할 줄도 알았다. 작품의 구도는 참신하고 수려하며 흑백과 컬러를 잘 조화시켜 그림이 전체적으로 아름답고 독특했다. 서책, 그림 혹은 구도, 필묵 등을 막론하고 그는 모든 방면에서 중후하고 장쾌하며 강경한 미를 창조하고자 했다.

◀ 묵하 장다첸 (오른쪽)

장다첸은 인물, 산수, 조화, 어류와 곤충, 짐승에 이르기까지 두루 섭렵했으며 작품 또한 매우 수려했다. 또한 그는 평소에 작품 감상을 즐겨했으며, 서법, 전각, 시(詩)와 사(詞), 감상, 미술사, 미술 이론에 대해서도 연구를 게을리 하지 않았다. 그는 특히 연꽃과 명자나무, 인물 정밀화에서 최고의 경지를 자랑하며 독보적인 위치를 점했다. 장다첸은 치바이스와 함께 '남장북치'로 불렸으며, 쉬베이홍은 그를 '500년에 한 번 날까 말까 한 사람'이라고 칭송하기도 했다.

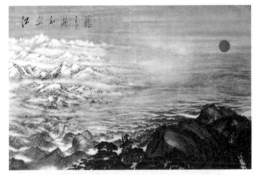

▲ 이처럼 아름다운 강산 보바오스, 관산위에

보바오스는 '신(新)산수화'의 대표 화가이다. 실제 산과 물에 대한 장기간에 걸친 관찰로 작품이 깊이가 있고 구도가 참신하다. 그는 농묵과 선염 등의 기법에 능하여 물과 먹, 색채를 조화시켜 생동감과 기백이 넘치는 효과를 거두었다. 전통기법을 기초로 장점만 취하여 산수화에서 독보적인 지위를 차지하게 되었고, 중화인민공화국 성립 이후의 산수화 발전에 튼실한 기반을 마련해 주었다. 〈이처럼 아름다운 강산〉은 1959년 보바오스와 관산위에가 중국 인민대회당을 위해 공동으로 작업한 대형 산수화이다. 이들이 마오쩌둥만이 즐기던 시적 정취가 듬뿍 담긴 산수화를 대중들도 함께 즐길 수 있는 공간으로 옮겨놓음으로써 이 산수화는 신(新)산수화 분야에서 특수한 가치를 부여받았으며, 신산수화 역시 이로 인해 국화(國畵)에서 예외적으로 중요시되었다.

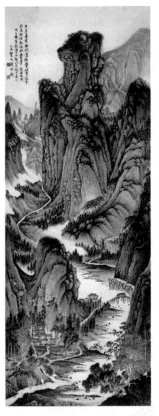

◀ 관산도 허톈젠

허톈젠은 초창기에는 초상화를 배웠으나 후에 산수화로 전향했다. 그는 산수화 스승인 오력, 황공망 그리고 절파의 대진으로부터 많은 영향을 받았다. 수묵에 능해 색감 표현이 뛰어나고 작품에 중후함이 돋보였다. 한편 단계별 채색에 대해 연구했으며 주로 회록색 계열을 사용했다. 청록산수도 특출나게 잘 그렸고 기법에 엄중함이 묻어났으며 전통기법을 바탕으로 독자적인 기법을 창조해 냈다. 〈관산도〉는 산의 모습이 견고하게 표현되어 있고 전체적인 산의 모습에 구도를 맞춰 그 의미심장함을 담았다. 또한 청록색으로 채색되어 깨끗하고 맑은 느낌을 준다.

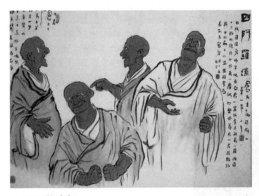

▲ 사아나한 뤼펑쯔

뤼펑쯔의 중국화 소재는 매우 다양하나 기본적으로는 선묘를 이용한 인물 사의가 주를 이루었다. 그는 작품에서 은유적인 표현방식으로 시대적·문화적인 부분을 깊이 있게 다뤘다. 그 중 제일 유명한 작품이 바로 나한화와 미인도이다. 그의 인물화의 주인공들은 대부분이 일상생활에서 볼 수 있는 이들이다. 뤼펑쯔는 작품에서 아름다움(美), 사랑(愛), 힘(力), 이 세 가지 요소의 통일을 추구했다. 특히 〈사아나한〉과 〈십육나한〉에서는 나한의 희로애락을 통해 당시의 잘못된 정치행태를 비판하였다.

그는 산수화에서 무게감 있는 필묵법으로 자연에 대한 자신의 풍부한 시각적 영상과 감상에 대해 표현했다. 특히 말년에 그린 산수화를 보면 필력이 자연스럽고 호방하며 '어두움, 조밀함, 무게감, 농후함'의 특징이 두드러져 깔끔하면서도 심오한 정취가 한껏 느껴진다.

장다첸은 '당대에 가장 명성을 날린 국화(國畵)의 대가'라고 불린다. 그의 작품 소재는 매우 광범위했는데 특히 연꽃과 명자나무, 인물 정밀화에서 최고의 경지를 자랑하며 독보석인 위치를 점했다. 그의 화풍은 일생 동안 수차례 변했는데, 30세 이전의 화풍은 뛰어난 재능과 참신함으로 대표된다고 할 수 있고,

▶ 인산후, 일구신월천여수 펑쯔카이

펑쯔카이의 초기 만화작품은 대부분 현실에서 그 소재를 가져와 '따뜻한 풍자' 를 담았다. 후기에는 자주 고시(古詩)에 그림을 그렸는데 특히 어린이를 자주 소재로 삼았다. 그의 만화는 간결, 소박하고 함축적이다. 펑쯔카이는 고시의 시구에 나타난 정취를 표현하는 과정에서 영감을 받아 만화를 창작하기 시작했다. 최초로 발표한 만화가 바로 '인산후, 일구신월천여수' 의 시구에서 탄생한 것이다.

50세에는 신비롭고도 아름다운 화풍을 만들어냈다. 57세에는 발채화법을 스스로 고안해 내어 중국과 서양의 회화기법을 융합시키고 먹과 색채가 서로 환상적으로 어우러지는 반추상적인 경지를 만들어냈다. 60세 이후에는, 푸른색이 깊고 부드럽게 퍼지게 하는 경지에 도달했고 80세에 들어서는 필력이 간결해지고 먹도 옅게 사용했다.

판톈서우는 걸출한 중국화 예술의 대가이자 현재 중국화 교육에 있어 매우 중요한 창시자로서 완벽한 회화 교육체계를 정

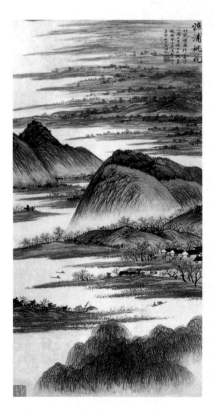

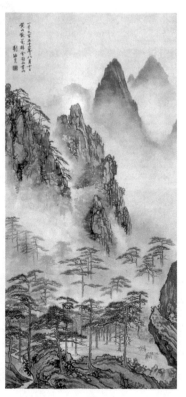

◀ 어포도화 우후판 (왼쪽)

우후판은 중국화와 서법 및 서화 감정, 시와 사에 뛰어났다. 그는 이전 회화기법을 기초로 '사왕' 부터 남북종법까지 서로 조화시켜 정교하고 아름다우며 색채감이 뛰어난 자신만의 화풍을 만들었다. 산수, 화조, 인물 등 모든 분야를 섭렵했을 뿐 아니라, 서법과 수사에도 관심을 기울였다. 우후판의 산수화는 전통 기법을 필요에 따라 변형시킨 작품으로 참신하면서도 고아한 자태를 풍겼다.

◀ 황산 류하이쑤 (오른쪽)

류하이쑤는 줄곧 중국과 서양의 융합을 주장해 왔다. 그의 작품에는 자유분방함, 강건함과 소박함, 호방함과 중후함 그리고 대담한 색채 사용, 개괄적인 구성이 돋보인다. 오래 쌓아온 전통적 기법 외에도 인상파, 후인상파 심지어는 야수파(마티스) 등 서양 현대 회화에서도 큰 영향을 받았음을 알 수 있다. 뤼펑쯔의 작품을 세심한 묘사가 뛰어나다고 한다면, 류하이쑤의 작품은 호방한 기세가 단연 돋보인다고 할 만하다.

립하였다. 그의 회화는 웅대한 기백과 감동을 자아낸다. 그는 산수화와 화조화에 정통했는데, 산수화는 중후하며 장엄한 자태를 자랑했고 화조화는 청신하고 생기가 넘쳤다. 특히 매, 구관조, 야채와 과실, 소나무, 매화 등을 훌륭하게 그렸고 먹과 색채를 자유자재로 사용했으며, 참신하고 수려한 구도로 그 아름다움이 극에 달했다.

보바오스는 한때 일본 유학 시절 동방미술사학을 전공했다. 그의 작품은 수채화와 일본화의 장점을 받아들여 기세가 웅장하고 수려했다. 인물화는 인물의 자태와 심경 묘사에 중점을 두었고, 산수화는 중국 산수화의 준법을 종합적으로 보여줌으로써 당당하고 기백이 넘치는 '바오스식 준법'을 창조했다. 이 기법은 비바람이 불고 흐리고 어두운 날씨나 망망하고 아득한 경관을 표현할 때 매우 적합하다. 1959년 그와 관산위에가 함께 작업한 중국 인민대회당의 거대 국화 〈이처럼 아름다운 강산〉은 중국 현대 미술사에서 명작으로 손꼽힌다.

뤼펑쯔는 인물, 산수, 화조화에 능했다. 인물화의 소재를 대부분 일상생활

◀ 취옹도 치바이스 (왼쪽에서 첫 번째)

근대 화가이자 서예가, 전각가로 생전에 서위, 석도, 우창쉬 등 유명한 화가를 추앙했으며 새로움을 중시하여 끊임
없이 변화를 추구하면서 자신만의 독특한 화풍을 일궈냈다. 또한 작품에는 삶에 대한 애정이 넘쳐난다. 그의 전각
은 소박하고 서법은 힘 있고 차분했으며 시문과 회화논평 역시 자신만의 독특함을 내비쳤다. 이 밖에도 시, 서예,
회화, 도장 이 네 부문에 두각을 나타냈는데, 본인 스스로도 전각, 시, 서예, 회화 순으로 재능을 높이 평가했다고
한다.

◀ 호산승개 푸신위 (왼쪽에서 두 번째)

푸신위는 산수, 인물, 꽃, 새, 짐승을 잘 그렸다. 산수는 북종 화풍을 보였으며 마원, 하규의 영향을 비교적 많이 받
았으나 다채롭고 변화가 많은 자신만의 화풍이 있었다. 그림은 우아하고 세속을 초월한 듯하며 치밀한 구조와 힘
있는 붓놀림이 엿보인다. 한편 그는 비단에 그림을 곧잘 그렸는데 염색을 여러 번 거듭해서 농도를 다양하게 표현
해 냈다. 화조화는 우아하고 차분한 분위기를 보이는데, 산수화에 비해 부드럽고 수려하다.

◀ 군하도 치바이스 (왼쪽에서 세 번째)

치바이스는 새우 그림으로 유명하다. 그는 새우 그림에서 중요한 세 단계의 기법을 구사하고 있다. 1단계는 실물
처럼 그대로 그린다. 2단계가 가장 중요한데, '세세한 것'과 함께 아홉 번의 붓놀림으로 새우를 간단히 그려낸다.
여기서 세세한 것이란 눈, 짧은 수염, 긴 수염, 집게, 앞발, 배 부위의 발, 꼬리를 각각 말하며 나머지는 새우의 몸통
이다. 이러한 구성이 치바이스 새우 그림의 독특하고 중요한 화풍이다. 마지막 3단계는 먼저 붓에 먹물을 묻힌 후
또 다른 붓으로 먹물을 묻힌 붓의 가운데 부분에서 물을 흘러내리게 하여 새우의 '투명함'을 살려 살아 있는 듯한
느낌을 나타내는 것이다.

◀ 반조입강도 천스쩡 (왼쪽에서 네 번째)

천스쩡은 창조적이고 생동적이며 흥취와 조화를 추구한다. 당시에는 모방이 성행했는데 천스쩡이 그린 소품들,
특히 정원 풍경은 모두 모방이 아닌 생활 속에서 소재를 취한 것이다.

에서 구했는데, 풍자적이고 힘 있는 선 처리와 자연스러운 표현력이 돋보였
다. 초기의 미인도와 후기의 나한화가 대표작이다.

　허톈젠은 사생을 중시하고 다른 작가의 장점을 많이 수용한 작가이다. 웅장
하고 거침없는 화풍으로 필력이 호방하고 수묵 사용에 능했으며 색감 표현이
좋아 특히 청록산수에 능했다. 유작이 많은 편인데, 대표작으로는 〈하청가사
도〉 등이 있다.

　우후판의 회화는 반듯하고 수려하다. 그는 청초의 '사왕'에서부터 시작하여
명말 동기창에게서 그림을 배웠으며 오대남당(五代南唐)의 동원, 거연과 송대
의 곽희 등 대가의 영향을 많이 받았다. 청록산수와 연꽃을 소재로 즐겨 다루
었으며 몰골법을 사용한 연꽃화 기법을 고안했다.

　류하이쑤는 중국 근대 미술 교육의 창시자로 많은 학술저서를 펴냈다. 초창
기에는 유화를 주로 그렸고 이후에는 중국화를 집중적으로 창작했다. 산수화
와 화조화가 장기였는데 특히 황산을 그린 그림으로 유명하다. 그의 산수화는
먹을 많이 사용하고 웅장한 느낌이 강해 매우 개성이 있다. 대표작으로는 〈황

산〉이 있다.

펑쯔카이는 중국 만화의 선구자 중 한 사람이다. 그의 회화는 일본 화가 다케히사 유메지의 영향을 많이 받아 간결하고 꾸밈이 없으며 입체감이 없는 채색이 특징이다. 만화 같은 표현법으로 인간세계를 묘사하고 특히 평민들과 어린이들의 생활상을 주로 다뤘다. 1924년 문예간행물 「우리의 7월」 4월호에서 〈인산후, 일구신월천여수 사람들이 떠난 후, 초승달을 낚으니 하늘이 물과 같구나〉라는 작품을 최초로 발표했다. 그 후, 그의 작품은 '만화' 라는 표지를 달고 「문학주보」에 연재되었다. 이때부터 중국에서 '만화' 라는 단어가 사용되기 시작했다. 대표작으로는 『호생화집』 등이 있다.

해파의 마지막 대표작가 우창숴가 1927년 상하이에서 별세한 뒤, 치바이스가 베이징에서 문인화의 변혁에 있어 새로운 경지에 올랐다.

치바이스의 그림은 문인화를 바탕으로 민간전통을 파고들어 속되면서도 고상함을 추구한다. 꽃, 새, 곤충, 물고기, 새우, 게를 그릴 때 먹 농도의 강약 조절과 과감한 터치 그리고 섬세한 붓놀림으로 꽃과 곤충이 절묘하게 어울리게 만들어 전통적인 화조화에 생기를 불어넣었다. 그는 특히 소박하면서도 살아 있는 듯한 새우 그림으로 이름을 떨쳤다. 화풍으로 볼 때, 초년의 정갈하면서도 담백한 붓놀림이 중년 이후에는 점차 과감해졌다. 60세 이후, 치바이스는 '쇠년변법'을 통해 진술하고 자연스러우며 독특한 화풍을 나타냈다.

치바이스 외에 민국 시기 베이징과 톈진 지역에 있었던 유명한 화가로는 천스쩡, 푸신위, 천반딩, 류쿠이링, 후페이헝 등이 있다.

천스쩡은 초년에 우창숴에게 그림을 배웠으며 일본에 유학까지 갔다. 그는 생동적이고 힘찬 붓놀림으로 서양화법과 중국 전통화법을 결합해 심오하고도 부드러운 분위기의 수

▶ 차로국병 천반딩
천반딩은 화조화와 산수화로 유명하다. 그의 화조화는 처음에 우창숴, 런보녠에서 쑤위안칭팅, 바이양, 바다 및 양주화파, 금릉화파를 이었다. 천반딩의 화풍은 서위의 작품과 비슷한 구석이 많지만 분위기는 매우 다르다. 그는 목단, 국화, 연꽃 그림에 능숙했고, 그림을 소박하고 함축적으로 나타냈는데 구도에서 시서화인의 상호작용을 매우 중시해 통일된 가운데 변화를 추구했다.

묵화를 창작해 냈다. 천스쩡이 그린 산수는 짧은 터치에 힘이 있으며 꽃과 새
는 소박하면서도 아름답고 간결하면서도 힘 있고 수려하다. 또한 인물 그림
은 현실생활을 그려내면서 만화적인 느낌을 주었다.

민국 시기의 유명한 화가 중에서 푸신위는 아이신줴루오 푸루라고도 불리
는데, 공친왕의 후손이다. 그는 산수화로 민국 미술계에서 큰 명성을 얻었으
며 장다첸과 함께 '남장북푸'로 불렸다. 그의 산수화는 남쪽 산수의 수려하
고도 함축적인 면과 북쪽의 호방한 기세를 모두 담아내고 있다. 푸신위는 초
기에는 어둡고 차분한 가운데 생동감을, 만년에는 밝은 분위기에 고상함과
고요한 멋을 추구했다. 대표 작품으로는 〈계주방우도〉와 〈추산루각도〉 등이
있다.

천반딩은 세속적인 것에서 그림의 소재와 색을 얻었으며, 깨끗하고 선명
하며 조화롭고 풍부한 표현력을 나타내고 있다. 그는 화훼화로 명성을 떨쳤
는데 세련되고 간결한 필묵과 선명한 색채로 서로 다른 환경과 기후에 사는

▲ 공작도 류쿠이링

류쿠이링은 젊었을 때 표구점과 화
랑에 자주 드나들었으며 한동안 고
대 풍경화를 대량으로 모사하면서
자신만의 화풍을 찾아가는 동시에
수채화, 소묘를 배우고 카스틸리오
네의 화법을 연구하여 서양화법의
표현방법을 자신의 작품에 접목시
켰다. 기법에서 그는 먼저 윤곽을
그리고 색을 칠하는 전통적인 방식
을 위주로 하여 색채 조화력을 키웠
으며, 적절한 명암을 통해 예술적
표현력을 충분히 나타냈다. 이로써
세밀하고 명암이 뚜렷한 예술적 화
풍을 형성했다.

▼ 취암춘애 후페이헝

후페이헝은 청, 송, 원의 산수를 섭렵하였는데 오진, 왕몽, 석도 등의 기법은 그의 붓놀림을 더욱 발전시켰다.
그 후 벨기에 화가에게 소묘, 유화, 수채화와 도안 등을 배웠으며 점차 그가 배운 기법들을 산수화 창작에 접목
시켰다. 이로써 전통적인 방법으로 그리되 창작을 해야 한다는 주장을 펼치게 된 것이다. 노년에는 여행을 하
면서 그림을 그렸는데 이때 화풍에 큰 변화가 일어나 채색과 수묵이 어우러진 산수화를 선보였다. 이때의 작품
은 색채가 짙고 힘찬 기세와 뚜렷한 계절감이 느껴진다. 이것은 북방의 푸른 산수를 그린 후페이헝의 청록산수
의 걸작이다.

▲ 우공이산 쉬베이홍

현실적인 의미를 지니고 있는 이 작품은 1940년에 그려졌다. 당시 중국은 항일전쟁 시기였는데 쉬베이홍은 생동적으로 형상화된 예술언어로 항일민중의 결단과 의지를 나타내 국민들이 승리를 거두도록 격려하였다. 회화기법과 색채 측면에서, 쉬베이홍이 중국의 전통 회화기법과 서양의 전통 회화기법에 정통했다는 사실을 여실히 드러낸다. 중국 전통 회화의 백묘 구륵법은 인물 외형의 윤곽과 옷의 주름 처리, 나무, 풀 등에 사용되었고, 서양의 전통 회화가 강조하는 투시, 인체 비례, 명암 등은 구도, 인물의 동작, 근육의 표현방법 등에 거침없이 사용되었다. 인물의 형상에서는 인도인의 이미지를 대거 차용했으며 전라의 인물을 이용한 중국화 창작을 표방했는데 이는 쉬베이홍이 최초로 시도한 것이자 이 작품의 또 다른 특색이라고 할 수 있다.

꽃, 새, 짐승의 다양한 모습을 그려냈다. 대표 작품으로는 〈목단〉, 〈국화〉 등이 있다.

류쿠이링은 현실생활을 바탕으로 민간 예술과 역대 회화 거장들의 작품에서 여러 기법을 터득했으며, 서양 회화기법에 능숙하였다. 특히 깃털과 큰 짐승을 그리는 데 있어 서양화의 색채 및 투시원리를 중국 전통화법과 결합시켜 자신만의 독특한 화풍을 일궈냈다. 그의 작품은 섬세하고 생동적이다. 작품 중 〈공작도〉가 가장 유명하다.

후페이헝은 자연스러움을 중시하여 전통적인 방법으로 자연 그대로를 그리자고 주장했다. 그는 사계절이 변하는 모습을 유심히 관찰하여 그렸다.

민국 시기 새로운 사조의 영향 속에서 많은 청년 예술가가 중국을 벗어나 유럽, 미국, 일본 등지로 유학을 가서 미술을 공부했다. 이런 유학파들이 중국 미술에 새로운 화법을 도입했는데, 하나는 유화가 중국에 전해져 발전한 것이고 또 하나는 중국의 전통적인 수묵화의 바탕 위에 서양의 회화기법을 융합해 새로운 화풍을 형성한 것이다. 쉬베이홍, 린펑, 판위량, 우쭤런, 푸바오스, 펑쯔카이 등이 그 중에서 뛰어난 화가들이다.

앞의 중요한 대표 화가들을 논하기 전에 먼저 거론해야 할 사람이 리톄푸이다. 그는 중국 최초로 유럽에서 유학한 유화 화가이자, 서양화법의 기교를 처음으로 완전히 습득한 예술가로, 리얼리즘의 영향을 많이 받았다. 그의 작품 〈음악가〉, 〈흑발의 소녀〉를 보면 어두운 배경 위에 인물 형상이 부각되어 있는데, 매우 엄숙한 분위기를 풍기면서도 붓으로 부드럽고 가볍게 터치하여 색채가 어둡고 차분하면서도 조화롭다. 그는 명암과 빛의 대비 및 인물의 성격과 내면세계를 나타내는 것을 중시하였다.

쉬베이훙은 1919년 국비로 파리에 유학을 갔다가 1927년 귀국하여 대학에서 교편을 잡았으며 리얼리즘 보급에 앞장섰다. 그는 말 그림으로 명성을 떨쳤는데, 그가 그린 〈달리는 말〉, 〈군마〉와 같은 작품은 서양의 화풍을 보이면서도 중국 전통 회화의 기법을 사용해 먹물을 흩뿌리거나 혹은 세밀하게 묘사함으로써 다양한 모습과 표정을 지닌 준마를 담아냈다. 그 외에 그의 대작인 〈우공이산〉은 고난을 극복하려는 정신과 굳은 신념이 느껴져 감동적이다.

1925년 프랑스에서 귀국한 린펑은 '중서융합', 즉 중국 예술과 서양 예술을 융합시키려고 했던 선구자이자 개척자로 중국 미술사에서 중요한 인물이다. 그의 중국화는 전통 중국화와 큰 격차가 있었으며, 작품은 정사각형의 구도에 미인과 풍경을 소재로 한 것이 대부분이다. 린펑은 강렬한 표현주의적 색채를 사용해 고독과 적막한 정서를 나타내었으며, 작품에서 평화로움과 함축적인 미가 엿보인다.

프랑스를 누비며 여행을 한 여성 화가 판위량의 회화가 동서양 문화의 끊임없는 충돌, 융합에서 발전한 것이라는 사실은 작품에서 여실히 드러난다. 판위량은 작품에서 동서양의 장점을 취함과 동시에 자신만의 개성적인 색채를

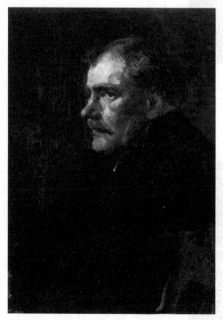

◀ 음악가 리톄푸
리톄푸의 초상화는 주로 19세기 유럽의 아카데미파를 따르고 있는데, 어두운 배경 위에 인물을 부각시키고 인물의 성격과 내면세계를 그려내는 데 주력했다. 차분한 색채와 뚜렷한 명암, 소박함과 단정함이 어우러져 동양적인 정서를 한껏 풍기고 있다. 리톄푸는 유화 외에도 대량의 수채화와 수묵화를 창작하였다. 그는 수채화에서는 영국 수채화파의 기법을 터득하여 사용하면서 밝고 풍부한 인상주의 색채 및 중국 서법의 필법을 융합시켰고, 유화에서는 중국 전통 회화의 표현형식을 매우 중시하였다.

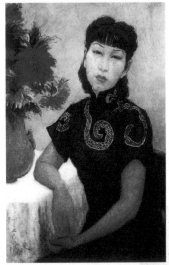

◀ 정물 린펑 (위)

린펑은 초기에는 인물 유화를 위주로 창작활동을 했으며 산수와 화조 등의 수묵화도 그렸다. 그는 고전 예술, 인상파, 야수파의 예술을 두루 흡수하고 소화했으며 중국 전통 예술과 민간 예술도 연구했다. 1930년대 이후, 린펑은 전통 회화를 개혁하기 위해 힘썼다. 그는 중국의 전통적인 회화 도구와 소재를 서양 현대 회화에 적용했으며 과감하고 민첩하며 힘찬 윤곽선과 짙은 색채로 사물과 사물 간의 경계를 깨뜨렸다. 그는 전통적인 족자 혹은 긴 두루마리의 화면 구도에서 벗어나 사각형 구도에서 새로운 경지를 이루어냈는데 작품 가득 생명력과 생기발랄함이 넘쳐났다.

◀ 자화상 판위량 (중간)

판위량은 최초로 프랑스를 여행한 유명 중국 여성 화가이다. 항일전쟁 전, 판위량의 작품은 대부분 유화와 소묘이며 조각도 몇 점이 있다. 이 시기 그녀의 작품은 다양한 소재와 탄탄한 작품성을 보이며 서양 회화 유파의 흔적도 드러낸다. 1937년 판위량은 다시 프랑스로 돌아갔는데, 이 시기에 그녀는 예술적인 장점을 널리 취했으며, 후기 인상파와 야수파를 비롯해 수많은 유파들의 화풍과 정취를 융합시켰다. 1940년 전후, 판위량은 점차 서양 문화를 융합시키는 과정에서 중국 전통의 선묘법을 더욱 많이 응용하여 서양화에 접목시킴으로써 서양화의 이미지를 더욱 풍부하게 만들었다.

◀ 치바이스 초상 우쭤런 (아래)

이 그림은 우쭤런 초상화의 대표 작품이다. 우쭤런은 유화의 회화법을 충실히 따랐으며 안후이의 '조용상'에서 일부 형식을 흡수하였다. 그리고 흑백을 적절히 사용하고 광택과 명암을 약하게 처리했다. 그는 검은 털모자와 옷의 색채를 조화시켜 노인의 풍채를 두드러지게 함으로써 호방한 기개를 풍기게 했다.

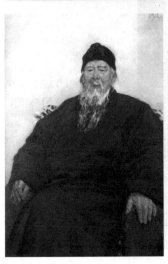

나타냈다. 중국 전통 선묘기법을 서양 회화기법과 접목시켜 맑은 색조를 사용했으며, 색채의 명암과 밀도 그리고 조화로운 윤곽선과 생동감을 통해 작품에 강렬한 민족적인 특색과 시대적 분위기를 부여했다.

우쭤런은 20세기에 막 형성되어 발전하고 있던 중국 유화파 가운데 유독 자신만의 특색을 지닌 화가였다. 그는 민족 전통의 서법과 수묵화의 연구 및 창작활동에도 전념하였다. 우쭤런의 유화기법은 간결지만 강렬한 표현력을 지니고 있으며, 작품은 서양 전통 회화 특징이 가득하면서도 뚜렷한 중국 예술정취와 민족적인 색채를 드러낸다. 그의 중국화 작품은 전하고자 하는 의미가 자연스럽고 함축적이며 붓놀림이 시원스럽고 화풍이 간결하면서도 깨끗하다.

민국 시기 때 목판화가 점차 두각을 나타내기 시작했는데 당시 목판화가들은 루쉰이 주장한 '삶을 위한 예술'을 받아들여 작품 속에 '전투성'을 강조하였다. 그들은 사회의 어두운 면을 원망하고 밝은 미래를 동경하여, 작품 속에서 직접적으로 대중들의 고된 생활을 표

현하고 사회의 갖가지 어두운 그림자와 불평
등을 끄집어내어 비판하였다.

초기의 목판화 작품은 비록 생기발랄하지만
모방의 흔적이 뚜렷하며, 형식이 상당히 유럽
화되어 있으며 작품도 비교적 엉성하다. 그러
다 항일전쟁 시기에는 전국 각지의 청년 예술
가들이 옌안에 모이기 시작하면서 목판화가
점차 발전했다. 당시의 옌안은 생활환경과 창
작환경이 매우 열악했고, 거기에 항일투쟁을
널리 알리기 위한 필요성이 더해져 목판화가 적합한 회화방식이 되었다. '노
동자, 농민, 군인들을 위한 문예'라는 호소 속에 목판화가들은 민간 예술의
표현방식을 배우고 군인들과 농민생활을 모티브로 한 작품을 대거 창작했다.
아울러 간결함, 생동감, 소박함이 1930년대 목판예술에 드리워진 서양화 경
향을 잠재우고 새로운 면모와 품격으로 나타나도록 노력했다.

▲ **소작료 인하투쟁 구위안**
항일전쟁 때 옌안 지역의 물품 부
족과 혁명사업에 따른 필요에 의
해 목각 위주의 판화가 옌안 미술
의 주류를 이루었다. 1942년 '옌
안 문예좌담회에서의 연설'의 지
침에 따라 더욱 많은 화가들이 군
중 속으로 들어가 민간의 예술화
풍을 배웠다. 구위안은 이들 화가
의 대표라 할 수 있는데, 시인 야
칭은 그를 '변경생활의 가수'라고
칭하기도 했다. 그의 〈소작료 인하
투쟁〉은 옌안 목판화의 대표작 중
하나이다.

중화인민공화국 초기

중화인민공화국 초기, 정치, 경제, 사상, 문화, 예술 등 많은 분야에 걸쳐 적
잖은 변화가 일어났다. 1943년 마오쩌둥이 '옌안 문예좌담회에서의 연설'을
만들어 '5·4운동' 이후의 예술혁명을 이론화, 구체화시키고 문예에 대한 관
점을 일종의 문예정책으로 바꾸었다. '정치를 위한 예술', '노동자, 농민, 군
인의 귀와 눈을 즐겁게 하는 예술'을 지도사상으로 하는 중화인민공화국 예술
형식의 기본 틀이 이 시기에 처음 나타나 서양의 리얼리즘과 결합하여 새로운
메커니즘을 형성하였다. 이러한 정책 속에서 중화인민공화국 건립 초기인
1950~1970년대 예술가들은 농촌과 공장으로 가 단체생활을 하며 사상개조
교육을 받는 과정에서 농민의 예술을 배우고, 예술에 정치적 경향을 가미하도
록 요구받았다. 아울러 예술대학 및 각 사범대학의 예술학과도 큰 발전을 보
였다.

연화(年畵)는 중화인민공화국 건립 초기 가장 주목을 받았던 미술양식이다.
20세기 초, 오프셋인쇄가 상하이에서 발전하고 있을 때 유구한 역사를 지닌

◀ **중국공산당 창립 30주년 축하 허우이민, 명수, 1952년 (위)**
신년화는 국민들이 선호하는 교육적 의미가 풍부한 형식의 그림이다. 중화인민공화국 건립 초기, 문화부는 신년화 작업을 문화와 교육의 선전업무 중에서 중요한 임무의 하나로 삼을 것을 지시하였다. 내용은 인민을 위한 봉사를 주요 골자로 하고 있었지만 사실 한편으로는 문예선전 방침 정책을 이용하여 업적을 높이고, 또 한편으로는 문예 종사자들의 세계관을 바꾸고자 하는 목적이 있었다. 신년화 운동이 막 시작된 후 몇 년 동안 해방전쟁의 승리와 중화인민공화국 건립 및 지도자에 대한 국민들의 애정을 반영하는 것들이 중요한 소재가 되었다.

◀ **마오쩌둥 주석과 농민판화가 구위안 (중간)**
옌안에서 첫발을 내디딘 화가들은 대부분 판화에서 연화를 그린 후 다시 전문적으로 연화를 그리는 과정을 거쳤는데 이는 역사적 필연에 의한 것이었다. 구위안은 연화에 판화의 심미적 방식과 구도를 끌어다 썼다. 그리하여 그의 연화작품에서는 초기 판화의 영향을 찾아볼 수 있으며 산시와 간쑤 지역 민간 연화와 옌안 판화의 관계도 알 수 있다. 같은 시기 다른 화가들과는 달리 구위안은 당시 유행하던 단선적인 화풍에 편승하지 않고 명암 등 서양 기법을 많이 활용했다.

◀ **옛 만리장성 밖 스루 (아래)**
청년시절 산베이에서 항일 선전활동을 한 스루는 그곳 지역 주민들의 순박함, 근면함, 인내심에 동화되어 민간 예술에서 많은 힘을 얻었다. 이 작품은 사회주의 건설을 예찬하는 시중국화 작품으로 완곡한 의도와 풍부한 시적 의미, 그리고 감동적인 형식으로 사상성과 예술성을 완벽하게 결합시킨 전형적인 본보기다. 작품에서는 연화의 특징을 끌어들여 사실적인 기법으로 옛 만리장성 밖의 풍경을 묘사하고 있다.

연화에 월분패연화라는 새로운 양식이 도입되었다. 이러한 연화는 카본블랙과 수채를 사용했는데 한층 매끄럽고 선명했다. 게다가 연화는 달력과 대량의 인쇄물에 적합하여 일반 서민들이 선호하는 미술양식이 되었다. 해방전쟁 시기의 신년화중국에서 설날에 실내에 붙이는 그림는 해방지역의 새로운 생활과 새로운 환경에서의 노동 생산활동, 협력운동, 옹군애민국민은 군대를 받들고, 군대는 국민을 아낀다운동 등을 나타냈다. 1949년 문화부는 '신년화 발전에 관한 지시'를 하달하고, 해방지역에서 신년화를 발전시켰던 경험을 토대로 옛 연화의 내용을 바꿀 것을 힘껏 주장하며 민간양식으로 노동자들의 새로운 생활과 건강한 이미지를 나타내도록 하였다. 여기에는 수많은 유명 유화 화가와 판화가들이 참

여하였다. 표현방식도 중국 전통 세밀기법에 수채화의 기법을 가미하여 선을 그릴 때 입체감을 더하는 기법이 1950년대부터 1960년대까지 연화의 주된 특징이었다. 린강의 작품 〈군영회(群英會)의 자오구이란〉 원래 작품명은 〈당의 자녀–자오구이란〉은 당시 유행하는 모범 근로자를 모티브로 한 대표 작품이다. 지도자를 모티브로 한 구도 및 표현방식은 이후의 연화작품에 깊은 영향을 주었다.

　전통적인 중국화가 쓸데없는 것을 제거하고 새롭게 발전하게 된 것은 신년화의 예술적 수준이 최고봉에 다다른 후였다. 신년화 창작 열기는 중국화의 침체를 가져왔으며 이러한 침체는 중국화를 변화시키려는 일부 중국화 화가들의 노력으로 연결되었다. 옛것을 모방하는 경향을 버리고, 사회생활 속에 깊이 파고들어가 중국화의 모티브를 새로이 찾고, 동서양의 전통을 한데 모아 새로운 회화언어로 탄생시키는 것, 이것이 바로 20세기, 특히 1950년대 이후 많은 중국화 화가들이 끊임없이 추구했던 것이었다. 당시 상대적으로 안정된 환경과 새로운 사물의 출현으로 인해 민국 시기에 활발하게 활동했거나 이미 이름을 떨쳤던 미술가는 더욱 성숙되었으며, 리커란, 스루, 첸쑹안, 관산위에, 양즈광, 류원시 등 신인도 계속해서 대거 화단에 입단했다.

　마오쩌둥의 시구가 적힌 산수화의 등장은 중국화의 새바람을 몰고 와서, 세속을 초월한 듯한 전통 산수화의 고상한 분위기가 현실적인 예찬으로 바뀌기 시작했다. 새로운 산수화 양식은 푸바오스가 처음 모색한 것을 필두로

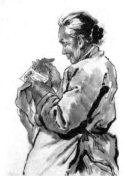

▶ **평생에 처음으로 양즈광 (위)**
이 작품은 태어나 처음으로 선거권을 얻은 할머니의 기쁜 심정을 간결한 붓놀림으로 생동감 있게 그려냈다. 진솔하고 순박한 인물의 이미지는 20세기 중국의 인물화에 새로운 바람을 불어넣었다. 이 작품은 민주적인 선거 내용을 모티브로 한 당시의 많은 작품들 중 대표작으로 1956년 '과학문화를 향한 진군상'을 받아 양즈광의 이름을 알리는 데 한몫 했다.

▶ **만산홍편 층림진염 리커란 (중간)**
마오쩌둥의 시구가 담긴 산수화의 출현은 중국화에 새바람을 몰고 와서, 세속을 초월한 듯한 전통 산수화의 고상한 분위기가 현실적인 예찬으로 바뀌기 시작했다. 리커란은 마오쩌둥의 시 〈심원춘 장사〉의 '온 산은 단풍이 들어 숲을 층층이 물들였네'라는 시구에 근거하여, 그림으로 시적 의미를 완벽하게 표현해 냈으며 이를 계기로 자신의 산수화 화풍도 확립했다.

▶ **산베이를 전전하다 스루 (아래)**
1950년대 성행한 대규모의 집단창작은 미술 역사에서 중요한 지위를 차지하는 작품을 탄생시켰다. 당시 작가들은 대다수가 지도자의 위대한 업적을 표현했는데 스루는 다른 작가들과는 다르게 자신만의 '기이한' 특징을 나타냈다. 그는 마오쩌둥과 공산당이 산베이에서 진퇴양난에 처했던 실제 상황을 그려냈다. 화폭에서는 인물을 점경(點景)으로 처리했는데, 이것이 지도자의 이미지에 변화를 가져오게 되었다.

▲ 매화 관산위에

관산위에는 제2대 영남화파에서 걸출한 화가 중 하나이다. 그는 영남화파의 창시자인 가오젠푸가 제창한 '시대를 따르는 필묵'과 '동서양의 절충, 고대와 현대의 융합'이라는 사조를 이어받아 사생화를 기초로 끊임없이 새로움과 변화를 추구하였다. 관산위에는 당시 '매화 그림의 일인자'로 불렸는데, 그의 매화시화는 그림과 시가 모두 훌륭하고 풍경의 묘사와 감정이 어우러져 고상한 예술 경지를 보여주고 있다.

◀ 조손사대 류원시

류원시는 마오쩌둥의 '옌안 문예좌담회에서의 연설' 정신에 근거하여 농민들의 생활 속으로 깊이 파고들어 리얼리즘으로 산베이 농민의 예술적 이미지를 빚어냈으며 혁명지도자인 마오쩌둥이 산베이에서 거둔 업적을 표현하였다. 그는 예술적으로 상당한 수준에 이르렀으며 '황토화파'의 선구자로 불린다. 이 작품은 기본적으로 당시의 시대적 요구를 반영했는데 같은 시기에 완성된 그의 다른 작품도 맥을 같이 한다.

1960~1970년대 리커란에 이르러 완성되었다.

리커란은 먹을 곧잘 이용했는데, 특히 슬프고 비통한 검은색 바탕에 흰색과 빛을 부각시켰다. 대표작인 〈만산홍편 층림진염〉온 산은 단풍이 들어 숲을 층층이 물들였네-마오쩌둥의 시 〈심원춘 장사〉에 나오는 구절은 마오쩌둥의 시구가 들어가 한층 성숙된 산수화를 대표한다. 그는 시가 내포하고 있는 의미를 산수화 속에 표현해 냄으로써 산수화의 언어적 표현을 한층 더 강화시켰다.

스루의 원래 이름은 펑야헝이며, 20세기 중국화 분야의 혁신가라고 할 수 있다. 그의 그림에는 강렬한 주관적 표현이 내재되어 있으며 그는 전통 산수화로 혁명사라는 중대한 모티브를 표현하는 데 능숙했다. 붓놀림이 힘 있고, 붓을 옮길 때 여러 번 멈추어 선이 거칠고 각이 있어 중국화 화단에 신선한 바람을 불어넣었을 뿐 아니라 중국화가 전통적인 형태에서 현대적으로 바뀌는 데 새로운 길을 열었다.

중국 현대 산수화가 중 기개가 넘치는 필묵이나 웅대하고 거창한 화면 구성에 있어 최고를 꼽으라면 단연 첸쑹안을 들 수 있다. 중후한 필묵과 대담하고 독특한 색채를 사용하는 것이 특징적인 화풍이다. 〈홍암〉은 중국 신(新)산수화를 대표하는 전형적인 작품이다.

관산위에는 줄곧 영남화파의 혁신 주장에 동참했으며 작품의 시대감과 현실감을 추구했다. 산수화와 화조화를 통한 강한 사회의식과 내부세계의 표출로 전통 중국화의 범위를 넓혀 새로운 시대를 맞은 중국화에 보다 풍부한 표

현력을 부여해 주었다. 그의 산수화는 웅장하고 의미가 심오하며, 무성하게 핀 꽃들로 가득 차 풍성한 화면을 선사한다.

양즈광은 인물 초상과 춤추는 인물화에 능했다. 그는 중국 서법과 수묵법을 서양의 빛 활용과 서로 결합시켜 기존의 인물화 필묵 표현법에 획기적인 바람을 불어넣었다. 그의 작품은 밝고 선명하며 단순함에서 변화를 추구하고, 소박함에서 고상함을 표현해 내어 경쾌하고도 명려한 독자적 화풍을 형성했다.

류원시 역시 인물화를 주로 그렸으며, 산베이 혁명이라는 역사적 소재와 현지인들의 풍습과 생활상을 다루는 작품도 많이 남겼다. 주로 산베이 지역 농민들의 소박하고도 단순한 특유의 기질을 표현하고자 했는데, 주요 작품으로는 〈동환공락〉, 〈조손사대〉, 〈산베이를 전전하다〉 등이 있다.

중화인민공화국 성립이라는 사회적 배경으로 인해 유화는 혁명사를 그려내야 하는 중대한 임무를 떠안게 되었다. 보다 통속적이고 사실적인 형식을 통해 혁명사와 사회주의 건설이라는 현실을 그려내는 것이 1950년대부터 1960년대까지 유화 창작의 추세였다.

둥시원은 1950년대부터 1960년대까지 중국 화단에서 활동한 가장 뛰어난 유화가이다. 그의 〈개국대전〉은 유화의 사실적인 표현에 당시 유행했던 신년화의 구조와 색채를 결합시킨 작품으로 중국 현대 유화의 전형적인 작품으로 손꼽힌다. 둥시원은 주로 인물을 소재로 삼았으며, 대부분 일상생활을 반영하고 있어 강한 시대감을 풍긴다. 주요 작품으로는 〈시장에 가는 묘족 여성〉, 〈카자흐족의 양치기 여성〉, 〈티베트의 봄〉, 〈천 년 노예의 해방〉 등이 있다.

뤄궁류가 1950년대에 창작한 유화 〈지도전〉과 〈정풍보고〉는 중화인민공화국 성립 후 최초로 성공을 거둔 혁명역사화이다. 그 후 그의 작품 〈징강산의 마오쩌둥 동지〉는 배경을 표현하는 데 중국 산수화의 심원법을 사용해 서양 평원법의 결점을 보완하였다. 또한 〈희생을 무릅쓰고 용감히 앞으로 나아가다〉에서는 형식에 과감한 변화를 도입했다. 판화처럼 온

▼ 개국대전 둥시원

이 그림은 중화인민공화국 미술계의 전형적인 작품으로서 현대 중국의 중대한 역사적 사건을 기록했다. 둥시원은 민족적인 예술언어와 표현법으로 신년화의 장점을 수용하였고 색채 처리와 배경의 분위기 설정을 통해 민족의 기상을 농후하게 표현해 냈다.

▲ 지도전 뤄궁류

뤄궁류는 중국 전통 회화의 장점으로부터 유화 표현법의 발전 방향을 모색해야 한다고 주장했다. 이 그림에 나타난 산과 물, 산비탈 등은 모두 전통 산수화의 기법을 따르고 있다. 아이중신은 뤄궁류의 유화에 대해 "소련 화풍의 영향으로 화풍이 형성되었음을 알 수 있다"며 "우아하면서도 화려하고 평안한 격조가 융화되어 있다"고 평가했다.

통 검은 하늘을 배경으로 하고 이를 인물의 흰 옷과 대조를 이루게 해서 화면에 더욱 선명하고 강렬한 이미지를 부여한 것이다.

일찍이 1930~1940년대에 왕성했던 판화는 1950~1960년대에 들어서 소재와 형식, 공구 및 재료, 제작방식 등 많은 면에서 큰 변화가 일어났다. 소재의 내용 면에서 보면 기존의 칭송과 찬미 일색이던 것이 폭로와 비판으로 바뀌었고 더 이상 노동자, 농민, 군인만이 화폭의 주인공이 아니라 화초나 동물, 정물 같은 소재들도 점차 증가하였다. 제작기법도 수사여구를 사용해 소재의 내용에 대해 설명을 더해 이전의 혁명 판화에서 볼 수 없었던 가볍고 경쾌한 느낌이 서서히 가미되었다. 1960년대 인물 판화의 발전에서는 판화의 발전 과정을 엿볼 수 있다. 보다 정밀한 인물 묘사가 중시되었는데, 우판의 〈취사원〉, 리환민의 〈공독〉, 리시친의 〈사간회상〉 등이 바로 그 산물이다. 이들은 모두 특정한 소재를 구체적으로 묘사하여 주제를 더욱 잘 표현하려 했던 작가의 노력이 담긴 작품이다. 그 외 제작 수단과 공구 및 재료도 기존에 유일하게 사용되었던 목판화 등사에서 벗어나 탁본, 착색, 리놀륨판, 석판, 동판, 석고판 등으로 그 제작방법과 도구가 다양해졌다. 특히 목각 착색과 목각 탁본은 매우 빠른 속도로 발전해 나갔다.

조소는 오랜 기간 침체기에 빠졌지만 중화인민공화국 성립 초에 역시 많은 발전을 거두었다. 이 기간 동안 톈안먼 인민영웅기념비, 베이징 농전관 앞의 조형물, 쓰촨 다이안런진 수조원의 토기 군상 등 대표적인 조형작품이 탄생하였다. 인민영웅기념비는 중국 미술사에서 조소 분야 발전의 물꼬를 튼 작품으로, 기념비의 정밀한 양각은 평평함 속에서 깊은 입체감으로 잘 표현되어 양각 예술의 특수한 매력을 한껏 뽐내고 있다. 그 외에도 실내 조소의 풍격도 나날이 다양화되었으며 왕차오원의 〈류후란〉과 판허의 〈간고세월〉 등이 대표적이다.

일본 미술

다이쇼, 쇼와 시대

1970년, 문부성 미술전시회이하 '문전'으로 약칭함의 창설은 일본 근현대 미술의 새로운 출발점이 되었으며, 이때부터 다이쇼 시대1912~1925년의 번영기를 맞게 되었다. '문전'은 일본의 공식적인 근현대 전시회의 선구자였지만, 서로 다른 미술 사조의 결합은 얼마 지나지 않아 많은 문제점을 드러냈다. 일부 급진적인 미술가들은 앞다투어 문전과 결별하고 각각 원전일본 미술원 전람회, 니카카이, 국전 등의 단체를 창립하여, 반(反)문전의 기치를 드높였다. 한편 동시대의 다양한 유럽 현대 미술 사조가 유입되면서 민주주의 운동과 자유주의 사조가 뚜렷이 고취되어 각 문화 영역을 휩쓸었다. 유학길에 오르는 미술가들이 많아지고 많은 사람들이 미술의 개성 표출과 자아 표현을 강조하면서 개성주의와 이상주의의 황금기를 맞게 되었다. 게다가 일본 경제의 지속적인 고도성장과 함께 미술 분야도 큰 번영기를 맞게 되면서 각종 화파와 전시회가 끊임없이 나타났다. 유화계는 퓨제인카이, 니카카이, 소도샤를 결성하였지만 이 시기의 일본화에 나타난 변화는 유화에 나타난 변화만큼 격렬하지는 않았다. 1914년, 요코야마 다이칸은 일본 미술원을 부흥시켰고, 교토에서도 쓰치다 바쿠센을 중심으로 국화창작협회가 창립되었다.

　1912년 10월, 퓨제인카이가 개최한 첫 번째 전시회는 널리 주목을 받았다. 그러나 아쉽게도 그 이듬해 개최한 두 번째 전시회를 끝으로 해체되었다. 한편 퓨제인카이는 요로즈 데츠고로의 〈풍경〉, 〈습작〉과 기시다 류세이의 〈초상〉 등의 작품을 남김으로써 후기인상주

▲ 레이코 초상(다섯 살 난 레이코의 상) 기시다 류세이

▲ 미소 짓는 레이코 입상 기시다 류세이

▶ **두 명의 레이코 기시다 류세이**
기시다 류세이는 구로다 세이키에게 사사받은 후, 후기 인상주의와 야수파 등의 신미술사조의 영향을 받았고 회화작품에 북유럽의 사실적인 정밀묘사 기법을 도입하였다. 또한 중국의 송과 원 회화 및 일본의 초기 우키요에 작품에 감명을 받아 신비감이 가득한 정신적인 아름다움을 표현하는 유화 창작에 심취하였다. 그는 사랑스러운 딸 레이코를 위해 그녀가 다섯 살이 되던 해부터 〈레이코상〉 시리즈를 그렸는데 이것은 일본 근대 미술의 초상화 중 가장 대표적인 작품으로 여겨진다.

의와 야수파가 일본 화단에 처음으로 등장하게 되었음을 보여주었다. 이러한 개성 표현을 목적으로 하는 새로운 경향은 얼마 지나지 않아 각계에 전파되어 새로운 사조들을 형성하게 되었는데, 그 중 기시다 류세이를 필두로 하는 소도샤가 가장 큰 영향력을 발휘했다.

소도샤는 일본 서양 화단의 이성적인 운동으로 불린다. 소도샤의 화가들은 작품 속에 항상 붉은 흙, 말라버린 풀, 부서진 돌 등을 그렸으며 개성이 강하면서 화풍이 심오하고 중후했다. 그 대표적인 화가인 기시다 류세이는 퓨제인카이를 탈퇴한 후, 바로 인상주의에서 정밀묘사를 중시하는 사실주의로 전환하여 유채화의 세부묘사 기법을 추구하였다. 그는 또한 초기 육필 우키요에의 영향을 받는 동시에 중국 송, 원 시기의 회화에 대한 깊이 있는 연구를 통해 독창적인 예술적 재능을 선보임으로써 〈레이코상〉을 비롯해 풍경화, 정물화 등 다수의 우수한 작품들을 남겼다.

1922년에 기시다 류세이를 대표로 하는 소도샤는 일본 미술원 서양화부에서 탈퇴한 회원들과 함께 쉰요카이를 창립하였는데, 그 회원들은 구속받지 않는 자유로운 정신세계를 추구하고 향토주의적인 정서를 중시함으로써 세상과

▶ 나체 미인 요로즈 데츠고로
근대 일본 화가들은 서양의 기법을 배우는 것 이외에도, 일본의 특색을 띠는 유화를 더욱 적극적으로 연구하였다. 요로즈 데츠고로는 서양의 풍격과 형식으로 일본의 독특한 민속 풍토, 사회생활, 풍경을 묘사하였다. 그는 명쾌한 색채와 강하고 날카로운 선으로 표현하는 경향을 띠는데, 이 작품의 대담한 색채와 붓 터치는 그가 서양의 야수파와 입체주의의 영향을 받았음을 보여준다.

다투지 않는 문인의 성격을 나타냈다. 당시 쉰요카이에 가입했던 화가로는 요로즈 데츠고로와 우메하라 류자부로가 있다.

요로즈 데츠고로는 일본 야수파의 선구자로 인식되었는데, 후에 야수파와 입체주의를 융합한 새로운 화풍으로 대담하고 강렬한 작품들을 남겼다.

우메하라 류자부로는 일본 근대 시양 화단의 거장으로 꼽는다. 그는 쉰요카이에 가입한 것 외에도, 니카카이의 대표적인 인물이었다. 니카카이는 다이쇼 시대의 신인 서양화가들이 자유롭게 활동하는 발판이 되었는데, 특히 유럽의

새로운 유행을 도입하는 데 적극적인 역할을 했다. 우메하라 류자부로는 두 차례나 프랑스로 유학을 떠나 초기 작품들에서는 야수파의 풍격이 잘 드러난다. 이후에는 일본식 서양화 개척에 주력하여 중국에서 완성한 유명한 작품들인 〈베이징의 가을〉과 〈자금성〉처럼 회화에서 모모야마 양식과 초기 풍속화에서의 농후한 색채를 늘려 나갔다. 이들 작품은 색채가 화려하고 힘이 넘쳐 서양화와 일본화를 자연스럽게 결합시켜 큰 성과를 거두었음을 여실히 보여준다.

우메하라 류자부로의 작품들은 화려한 장식성, 감성 및 색채가 특징인데, 니카카이의 또 다른 대표 화가인 야스이 소타로의 질박하고 이성적인 형체의 화풍과는 전혀 다른 것이었다. 야스이 소타로는 색채와 명암의 대비를 강조했는데, 인물화, 풍경화, 정물화 등 그림 종류에 상관없이 붓 터치가 매우 정교하였다. 특히 인물 초상화와 정물화의 경우에는 붓 터치가 매우 정확하고 생동감 있어서 그림에 풍부한 생명력과 사실성을 불어넣었다.

다이쇼 시대에 부흥한 일본 미술원은 자유로운 미술 연구를 위주로 풍부한 상상력과 대담하고 진취적인 정신을 존중하였고, 야스다 유키히코, 고바야시 고케이, 이마무라 시코우 등의 젊은 화가들을 배출하였다. 이마무라 시코우는

▲ 베이징의 가을
우메하라 류자부로

◀ 자금성 우메하라 류자부로
우메하라 류자부로는 서양 회화 기법을 지양하고, 민족 정서와 자신의 개성에 맞는 표현기법을 연구하는 데 주력하였다. 1939~1943년 동안 여섯 차례나 베이징에 가서 〈베이징의 가을〉, 〈자금성〉 등의 작품을 창작하였는데 이들 작품은, 아름답고 다채로우며 힘이 넘치는 그의 화풍을 여실히 보여준다. 그림 속의 건축물들을 미묘한 곡선으로 그리고 각 사물마다 윤곽선을 그려 넣었으며 상세한 부분 묘사는 간소화함으로써 그림의 색채가 더욱 집중되고 그림 전체가 안정적으로 보이게 처리했다.

▲ 금용 야스이 소타로

야스이 소타로의 작품은 현대 일본 유화에 사실주의의 장을 열어주었는데, 특히 인물 초상화와 정물화 분야에서 큰 성과를 거두었다. 〈금용〉은 그의 대표적인 인물 초상화 중 하나로 2005년 일본에서는 야스이 소타로를 기념하기 위해 이 작품을 도안으로 한 우표를 발행한 바 있다.

주로 장식성이 풍부한 전통 회화에 인상주의 풍격을 접목시켰다. 고바야시 고케이의 작품은 선이 간결하고 색채가 밝고 명확해서 깨끗하고 신선한 사생화의 느낌을 나타냈다. 야스다 유키히코는 새로운 역사화에 이상적이고 부드러운 정취를 불어넣었다.

일본 국화창작협회의 전시회는 1918년에 처음 개최되었고, 1928년에 해체를 선언하였다. 국화창작협회는 원전의 이상주의와 비교했을 때 더욱 개성화된 의식을 나타냈고, 교토의 전통적이고 고전적인 풍격을 받아들여 작품이 더욱 맑고 새로워 보인다. 그 회원들의 업적을 살펴볼 때, 쓰치다 바쿠센과 무라카미 가가쿠가 대표적인 작가들이다. 쓰치다 바쿠센의 작품은 색조가 우아하고 청명하며, 대표작인 〈정원의 마이코 마이코는 게이샤가 되기 전의 연습생을 뜻한다〉에서 그의 풍부한 재능을 엿볼 수 있다. 무라카미 가가쿠는 작품 〈일고하청희도〉에서 신비로운 정서를 담아냈다.

쇼와 전기1926~1945년의 미술은 주로 다이쇼 시대 미술의 연속이었다. 그러나 1923년에 발생한 간토 대지진으로 도쿄 거리가 크게 변했다. 그 후에 이루어진 도시 재건과 함께 주민들의 생활도 현대화되기 시작하였다. 또한 도시 생활의 모순과 이상을 표현하기 위해 사실주의 기법을 활용하고 사회주의 사상을 표현한 미술 운동도 일어났다. 1929년에 결성된 일본 무산 계급 미술가 동맹은 '무산 계급 현실주의' 라는 조형기법을 이용하였으나 우수한 작품들을 남기지는 못했다. 다른 한편으로는 서양 현대주의의 선봉격인 각종 표현 형식의 자극을 받아 전위예술이 크게 성행하였고, 각 미술 단체 간의 분화도 매우 격렬하게 일어났는데, 세이류샤, 잇수이카이, 신제작파협회, 독립미술협회 등이 많은 주목을 받았다. 세이류샤와 잇수이카이는 각각 가와바타 류시와 야스이 소타로로 대표되었다. 나카니시 토시오, 고이소 료헤이, 노다 히데오 등은 신제작파협회의 유명한 화가들이었다. 1926년 마에다 간지, 사토미 가츠오 등의 작가들이 '1930협회' 를 창립하였고, 그 후 독립미술협회로

▲ **정원의 마이코 쓰치다 바쿠센 (왼쪽)**
이 그림은 쓰치다 바쿠센을 대중들에게 널리 알린 작품이다. 작품의 구도와 색채가 우아하고, 장식성이 풍부하여 표면화된 장식주의를 중시하는 다이쇼 시대 일본화의 보편적인 경향을 나타낸다. 결론적으로 당시의 일본화는 기교 면에서는 계속 성숙해졌지만 과도하게 형식에 치우치면서 작품 자체의 힘은 부족해졌다.

▲ **고쿠라쿠노이 고바야시 고케이 (오른쪽)**
다이쇼 시대부터 쇼와 시대까지 일본 화단은 서양 신미술사조의 영향을 빈번하게 받아왔지만 고바야시 고케이는 여전히 일본화 본래의 특징을 고수하며 새로운 시대에 부합하는 일본화를 창작하였다. 그의 작품에는 불필요한 붓 터치가 없으며, 혼탁한 색채도 사용되지 않았다. 그의 작품 중 〈고쿠라쿠노이〉는 색조가 밝고 깨끗하며 우아한 정서를 담아내고 있다.

발전하였다. 이 밖에도 자유미술가협회, 미술문화협회 등의 단체들이 우후죽순처럼 생겨났다.

　1935~1945년 기간 동안 전쟁의 확산과 함께 무산 계급 미술은 우선 통제대상이 되었고, 전위예술은 '타락예술'로 여겨져 억압받았으며, 많은 미술단체들이 해체되거나 활동 중단의 압박을 받았다.

09 1980년대 이후의 미술

20세기의 마지막 20년을 돌아보면, 서로 모순되고 차이가 많이 나는 각종 물질과 정신이 공존하는 매우 특별한 기간이었음을 알 수 있다. 이렇게 서로 엉켜 있는 복잡한 현실은 이 기간의 예술이 전통 예술과 전위예술, 고상함과 저속함, 중심과 주변, 금기와 방종, 온정과 피비린내 등 서로 대립되는 개념이 당대의 문화 및 환경 속에서 혼합과 절충의 길을 걷게 하였다.

조형미술

개념미술의 빠른 전파는 조형미술의 발전에 원동력이 되어주었다. 조형미술은 사물과 환경의 재구성을 통해 적절한 관념을 형성하고 전달 '장소'를 결정하여, 하나의 독특한 미술 창작수단으로 발전하였다. 이는 미술가들이 특정한 시간적, 공간적 환경 속에서 인간의 일상생활에서 이미 소비되었거나 또는 아직 소비되지 않은 물질문화의 실체를 예술적이고 효과적으로 선택, 이용, 개조, 조합하는 것을 가리킨다. 이로써 새로운 전시 개체 또는 집단 정신 문화를 내포한 예술형태를 이끌어내는 것이다.

전혀 새로운 미술형식인 조형미술은 다른 현대 미술형식과 같이 단계적으로 흥하거나 소멸하지 않았고, 평론가들의 평론과 세인들의 지적과 찬사가 대립하는 과정에서 빠르게 발전하였다. 최초의 조형미술로는 뒤샹의 작품을

◀ 의자 위의 비계 덩어리 요셉 보이스 (위)
보이스는 자신의 유명 조형미술작품인 〈의자 위의 비계 덩어리〉에 대해 다음과 같은 해석을 한 바 있다. "내가 기름 덩어리를 사용하는 원래 취지는 토론을 촉구하기 위해서다. 이 재료는 가소성이 있고 온도 변화에 반응하기 때문에 내가 특히 좋아한다. 이러한 가소성은 심리적인 영향력을 발휘하는데, 다시 말해 인간은 본능적으로 가소성과 내면의 감정이 서로 연관되어 있음을 느낀다."

◀ 깃털 날개 레베카 호른 (아래)
심각하고 복잡한 조형미술작품에 대해 정확하게 설명하기란 역시 어려운 일이다. 조형미술작품들이 종종 해당 미술가의 강렬한 이념과 밀접하게 연관되어 있기 때문이다. 독일의 조형미술가인 레베카 호른의 작품의 경우, 조형물에 붙어 있는 가볍고 부드러운 깃털은 작가 자신의 질병을 은유적으로 표현하고, 육체는 나약한 집념과 어찌할 수 없는 무력감을 담아내고 있다.

들 수 있는데, 그는 현실의 물건을 이용해 창작했을 뿐, 전통적인 수공기법을 쓰지 않았다. 조형미술의 공간적 속성은 조소, 건축물과 마찬가지로 삼차원적인 특징을 가지며 이는 형태학적인 측면에서 조소와 서로 영향을 주고받는다. 현대 조소작품은 기술적인 창작과는 점점 멀어지고 유용, 복제 등의 방식을 이용하여 창작되었으며, 이러한 추세는 조형미술의 발전에 지속적인 영향을 끼쳤음이 틀림없다. 조소와 비교해 볼 때,

조형작품은 영구성 또는 견고성을 중시하시 않으며 예술적인 풍격으로 정의 내리기 매우 어렵다. 조형미술 중에서 정지되어 있는 물건은 절대 정지되어 있는 것이 아니며 공간환경의 변화에 따라 그 자체적인 의미도 계속해서 변화하는데, 이러한 특징은 조형미술과 조소 간의 거리를 더욱 멀게 만들었다.

조형미술은 개념미술에 그 뿌리를 두고 있기 때문에 대다수의 조형미술 중에서 미술가의 강렬한 이념은 매우 중요한 역할을 한다. 예를 들어 보이스의 비계 덩어리와 담요에 대한 취향은 그의 개인적인 경력과 관련이 있다. 1943년 보이스가 조종하는 비행기가 구소련의 크리메 상공에서 격추되어 그의 전우가 현장에서 목숨을 잃었다. 반면에 보이스는 두개골, 늑골, 사지 전체가 골절된 상황에서 다행히도 현지의 타타르인에 의해 구조되어 동물 기름과 유제품, 담요에 의존해서 건강을 회복하였다. 한편, 이 두 재료의 따뜻함과 유기성은 그의 미술적인 관념과 서로 잘 맞아떨어진다. 보이스는 자신의 작품에 비계 덩어리를 응용함으로써 대중에게 유기적, 생명적, 창조적인 정보를 전달하고 있다. 담요는 유기성, 따뜻함, 에너지 저장의 용기로서의 상징성을 갖는다.

당대 미술의 빠른 발전과 함께 조형미술의 전위성, 실험성, 관념성 심지어는 황당무계함까지도 점점 두드러졌으며, 나아가 서양의 주류 미술형식의 하나가 되었다. 이런 이유로 현재까지도 많은 미술가들이 조형미술을 주요 창작 수단으로 삼고 있다. 어쨌거나 우리는 단지 조형미술의 개방성, 유리성, 모호성 때문에 조형미술의 발전과 변화에서만 이를 인식하고 연구할 수 있다.

행위미술

행위미술은 주로 신체를 미술의 매개체로 삼고, 특정 환경과 내재적 의미에 의존하여 일종의 행위방식 또는 공연방식으로 미술 창작활동을 진행하는 예술형태이다.

　행위미술은 그 자체가 하나의 행위이며, 그 선구자적인 예술정신은 먼저 광대한 사회적 비판에서 비롯되었고, 그 의미는 정상행위의 생소화나 비정상행위의 의도화를 통해서 생성된다. 인간의 행위는 항상 일정한 사회환경과 사회규약 속에서 발생하는 것으로, 이러한 환경과 규약은 인류가 스스로 만든 것이며 인류를 억압하기도 한다. 예술가는 이러한 관계 속에서 정신의 동향을 통찰하여 행위와 환경, 행위와 규약 간에 발생하는 관계를 파악했으며, 이를 대중들 앞에 명확히 표현해 냄으로써 대중들의 재평가를 도출할 뿐 아니라 오랜 세월을 거치며 일반화된 것에 대해 질의하도록 한다.

　1960년에 이브 클랭은 〈허공으로의 도약〉을 완성하였는데,

▲ 인체 측정 이브 클랭 (위)

1960년 3월 9일, 이브 클랭은 대중 사이에서 '인체 측정' 퍼포먼스를 진행하였다. 그는 대중들 앞에서 자신의 자작곡인 한 개 음조의 교향악을 지휘했는데, 이 곡은 그의 예술 창작 현장에 썩 잘 어울렸다. 파란색 안료를 몸에 바른 나체 여인 세 명이 그의 지휘하에 땅 위에 깔아놓은 캔버스 위에서 뛰고 뒹굴었고, 벽에 붙여 놓은 캔버스에는 탑본을 찍듯이 체형 모양 그대로 몸을 찍었다.

▲ 죽은 토끼에게 어떻게 그림을 설명할 것인가
요셉 보이스 (아래)

요셉 보이스는 1970년대와 1980년대에 유럽 전위미술 분야에서 영향력이 가장 큰 것으로 공인받은 미술가로서, 행위미술을 통해 대중들에게 널리 알려졌다. 사진 속의 작품은 그의 가장 유명한 작품인 〈죽은 토끼에게 어떻게 그림을 설명할 것인가〉이다. 그는 이러한 퍼포먼스가 언어, 사상 및 동물의 의식문제에 관한 복잡한 도표라고 여겼다.

▶ 허공으로의 도약 이브 클랭

1960년 파리의 한 주택 2층에서 이브 클랭이 허공으로 몸을 날려 도약하는 순간이 사진작가에 의해 촬영되었다.

길거리의 높은 벽에서 뛰어내리면서 날개를 펼치고 나는 듯한 포즈를 취하는 순간적인 동작은 20세기 중반 미술계의 경전이 되었다. 이 포즈는 손에 땀을 쥐게 하는 실험이었지만, 비예술적인 자살행위와 구별하기 어려웠다. 더욱이 같은 해에 열린 파리의 미술국제갤러리에서 이브 클랭이 창작한 〈인체 측정〉은 전 세계인들에게 잊지 못할 퍼포먼스로 기억된다. 당시 땅 위에 커다란 캔버스를 펼쳐 놓고 나체의 모델들이 파란색 안료를 몸에 칠한 후 캔버스 위에서 자유롭게 뒹굴면서 자신들의 신체 흔적을 남겼다. 그로부터 5년 후, 독일 뒤셀도르프의 한 갤러리에서 요셉 보이스가 창작한 〈죽은 토끼에게 어떻게 그림을 설명할 것인가〉는 행위미술의 전형적인 본보기가 되었다. 이 퍼포먼스는 당시 미술가가 자신의 얼굴에 금박을 가득 붙이고 죽은 토끼를 품에 안고서 오랫동안 멈추지 않고 토끼에게 주절주절 이야기하는 것이었다. 작가는 이러한 방식으로 미술이 생활 속에서 갖는 침묵을 깨고 사람들이 미술과 자연에 대해 새로운 인식을 갖도록 퍼포먼스를 시도했다.

이젤 페인팅, 전통 조소와 비교해 볼 때, 행위미술은 미술가의 행위 과정에 부여되는 의미를 더욱 강조하고 중시하며, 비행위로 인한 결과는 질문을 남긴다. 기회성, 우발성, 일회성의 특징으로 인해 행위예술은 상업화, 체제화와 가장 거리가 먼 예술 장르가 되었고, 그 실험성과 선구자적인 특성은 굳이 말하지 않아도 자명하며, 예술의 발전에 있어 창작 영역을 광범위하게 넓혔다.

▼ 키스 해링의 작품

키스 해링은 미국 펜실베이니아주 커츠타운에서 성장하였다. 1978년 뉴욕 예술학교에서 정규 미술 교육을 받았고, 1984년 길거리 페인팅을 통해 이름을 알렸다. 길거리에서 갤러리와 박물관으로 활동 장소를 옮긴 후 에이즈에 걸려 죽을 때까지 그의 페인팅 미술은 국제적으로 극찬을 받았다.

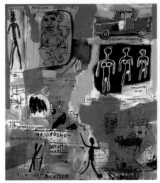

그라피티 아트

그라피티의 영어 단어 Graffiti는 '쓰다'라는 의미의 그리스어 Graphein에서 유래하였으며, 사전에서는 공공의 벽에 그림 또는 글자를 그려넣어 유머, 외설 또는 정치적인 내용을 상징하는 것이라고 해석되어 있다. 이는 법률과 미술 사이에 머물러 있지만 아무도 그 존재가치를 부정할 수 없다. 보편적인 관점에서 볼 때 그라피티는 1960년대 중후반에 형성되었는데 초창기에는 사람들이 지하철 열차 안팎에 그림을 그려넣음으로써 지하철을 통해 그들의 목소리와 생각을 대중들에게 전달했다. 어떤 경우에는 특수한 글자 모양과 그림자 기법으로 활동 범위와 정보를 구별하였다.

1971년 「뉴욕타임스」가 '그라피티'와 'TAKI183' 표시를 남긴 젊은이를 소개하면서 뉴욕 시티에는 그라피티 운동이 확산되었고 많은 그라피티 미술가들이 쏟아져 나왔다. 그들은 대부분 저소득 계층의 젊은이들이거나 히스패닉계 또는 흑인계였다. 그들은 스프레이 페인팅으로 불공평에 대한 분노를 표출하였고, 이로 인해 뉴욕 지하철은 움직이는 그라피티 전시회를 방불케 했다. 하지만 당시 그들의 예술행위는 뉴욕시 정부의 허가를 받지 않았기 때문에 일종의 불법 오염행위로 간주되었다. 1972년에 일부 그라피티 미술가들이 그라피티 미술가 연맹인 'UGA'를 결성하고, 그라피티 전문가들을 초청하여 종이를 붙인 뉴욕 대학의 벽면에 그림을 그리도록 했는데, 이를 계기로 그라피티는 합법적인 예술로 인정받기 시작했다.

◀ 장 미셸 바스키아의 작품
1960년 장 미셸 바스키아는 미국의 최대 흑인 거주지인 브루클린 지역에서 출생하여 20세가 되던 해에 매우 성공한 미술가가 되었고 당시 미술계에서 중요한 인물로 여겨졌지만, 약물 과다복용으로 젊은 나이에 유명을 달리했다. 오늘날 그는 20세기 미술에 있어서 매우 중요한 미술가로 공인받고 있다.

당시의 많은 사례들을 통해 그라피티 미술이 오늘날 이룩한 승리와 그것이 어떻게 사랑을 받을 수 있었는지를 증명할 수 있다. 그러나 대부분의 그라피티 미술가들은 무명으로 활동하였는데, 이는 그들의 언더그라운드적인 폐쇄성, 창작의 임의성, 비체계성, 회원들의 분산 등과 많은 관련이 있다. 미술사에 있어서 극소수의 그라피티 미술가들이 고유의 독특한 풍격을 형성하여 미술계의 공인을 얻었는데, 그 중 가장 대표적인 작가는 장 미셸 바스키아와 키스 해링이었다.

장 미셸 바스키아는 키스 해링에 비해 길거리 페인팅에 할애한 시간이 길지 않고 그라피티 미술에 대한 영향력도 비교적 적지만 그의 짧은 생애는 그라피티 미술과 긴밀하게 연관되어 있다. 바스키아의 작품에는 대부분 자신만의 중얼거림이나 설명하기 어려운 것들이 있다. 그는 어린아이와 같이 유치한 선들로 작품들을 가득 채웠고, 의미를 알 수 없는 글자들을 겹쳐서 그려놓았다. 작품 속 인물들은 보통 평면적이고 정면을 바라보는 모습이며 선의 윤곽이 간결하고 부분적인 골격과 장기들도 노출하고 있다. 또한 바스키아는 단순한 도형으로 자기 자신을 대변했는데 이 이미지는 항상 안료로 가득 채워져 있고 단지 두 눈과 입술만이 안료로 칠해지지 않았다.

키스 해링의 그라피티 미술의 강한 흡인력은 그가 당시 창조했던 발광하는 어린아이, 광분해서 짖어대는 개, 표류하는 십자가, 욕망의 성기 등과 같은 기괴하고 예리한 그림 체계에서 비롯되었다. 피라미드, 우주선, 동성연애, 마약중독자, 컴퓨터, UFO, 토테미즘, 심장, 미국 달러 등과 같은 임의적이고 해학적인 부호들은 키스 해링의 그라피티 속에 반복적으로 등장한다. 이성이 결여된 이들의 취향은 동양식의 소탈하고 꾸밈없는 정서를 드러내고 있으며 구도

가 복잡하긴 하지만 그림이 매우 명확하게 표현되어 있다.

에이즈가 몸 전체에 퍼져서 결국 생명을 앗아가는 순간까지 해링은 계속 꿋꿋한 의지력으로 병마와 싸웠으며 창작을 멈추지 않았다. 그가 세인들에게 남긴 유산은 부호와 상징으로 가득한 세계이다. 이 세계에는 기묘함과 황당함, 숭고함과 공포감이 가득 차 있으며 도처에 기이한 생명력, 왕성한 음욕, 사람의 마음을 감동시키는 색채, 욕망, 소음, 그리고 끊임없이 이어지는 긴장된 사건들이 존재한다. 비록 이러한 것들은 광란, 변태, 비합리적인 요소들을 둘러싸고 선회하기는 하지만 긴박함, 깨끗함 및 솔직함이라는 감정을 전달하고 있다.

영상미술

매순간의 기술 발전은 인류 미술에 커다란 변혁을 가져다준다. 투시학과 기하학의 발전이 르네상스 시기의 회화에 영향을 주었고, 광물과 유류의 정제기술 발전이 북유럽에서 단계적으로 발전하는 명쾌한 유화와 소조의 품격에 영향을 미쳤듯이 말이다. 기계로 생산된 안료와 광학의 연구 결과는 외부에서의 정밀묘사와 인상파의 발전을 촉진하였다. 20세기 미술과 과학기술 사이에서

◀ TV 첼로 백남준 (왼쪽)
사진은 백남준이 많은 사람들에게 이름을 알린 계기가 된 영상조형작품으로, 1971년 여성 음악가인 샬럿 무어맨과 협력하여 이를 창조하였다. 이 작품에서 샬럿 무어맨은 첼로의 활을 들고 TV 브라운관으로 만들어진 첼로를 '연주'하고, 그와 동시에 브라운관에서는 미리 녹화해 둔 샬럿 무어맨의 'TV 첼로' 연주 동영상이 방영된다.

◀ 무제 155호 신디 셔먼 (오른쪽)
〈무제 영화 스틸〉이 완성된 후, 신디 셔먼의 작품들은 끊임없이 변화를 거듭하였다. 사진의 색채는 더욱 선명하고 화려해졌으며 형상은 더욱 과장되었고, 작품 속 언어는 냉정한 평론에서 광폭한 언어로 전환되었다. 사진 속의 작품은 신디 셔먼이 1985년에 창작한 〈무제 155호〉로 기이한 용구와 각종 도구들을 이용하여 확실한 허위의 세계를 만들어냈다. 어쨌거나 불안과 공포의 이미지만을 안겨주었다.

이루어진 가장 큰 발전은 바로 영상기술이 미술언어를 풍부하게
만든 것이다.

　영상미술은 영상을 매개체로 한 관념적인 미술 창작으로, 비디오
미술, 컴퓨터 미술, 막 생성되기 시작한 인터넷 미술 등을 포함한
다. 영상미술은 영화나 TV 프로그램과는 달리 고전적이거나 문학
적인 창작이 아니며 보도, 홍보 등과 같은 실질적인 목적도 없다.

　20세기 내내 미술가들은 촬영, TV 및 영화 필름을 유행 문화에
서 미술 창작의 매개체로 개조하였다. 촬영의 경우, 미술가는 각종
기술과 기법을 영상 자체의 객관성과 결합시켜서 독특한 미술형식
으로 발전시켰다. 이를 통해 신디 셔먼의 〈무제 영화 스틸〉과 제프
월의 허위 '진실' 등 초현실주의 촬영이 등장하게 되었다. TV 기
술과 공공 미디어의 신속한 발전과 함께 일부 미술가들은 전자매
개체로서의 TV의 특성을 결합하여 대중적인 TV 프로그램과는 전
혀 다른 선구자적인 영상작품을 창조해 냈다. 이 외에도 일부 미술
가들은 영상미술과 조형미술을 결합시켰는데, 그 중에서 한국인
미술가인 백남준이 가장 대표적인 인물이다. 그는 TV의 하드웨어
를 분해하고 결합하여 TV 조형장치를 완성하는 동시에 TV의 영상
송출을 수정하여 영상화면과 TV 장치를 서로 결합시켜 일련의 비
디오 조형작품을 창조하였다.

　촬영기술과 영화 필름은 세기가 교체되면서 나타난 중대한 시각
적 기술 발전이고, 디지털 기술은 새로운 세기를 맞는 시각적 기술
의 발전이다. 이는 영상기술을 강화하는 동시에 영상미술의 언어
도 최대한 풍부하게 만들었다. 1980년대부터 영상기술은 각종 국
제미술대전에서 두각을 보이기 시작했으며 새로운 기술력으로 막
강한 위력을 갖게 되었다. 나아가 전통적인 미디어로는 절대 필적
할 수 없는 민감성, 종합성, 호환성 그리고 강렬한 현장감으로 국
제미술대전에서 빈번하게 두각을 보이면서 이젤 페인팅, 조형미술
등과 어깨를 나란히 할 수 있는 주요 미술형식으로 급부상했다.

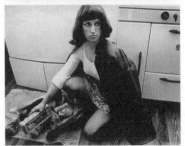
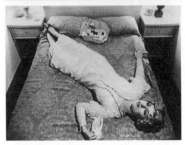

▲ **무제 영화 스틸 시리즈 신디 셔먼**
1977년 말에 신디 셔먼은 〈무제 영화 스틸〉의 촬
영을 시작했다. 그녀는 1950년대의 흑백영화 효
과를 응용하여 크기가 작은 사진 속에서 여러 유
형의 여성 이미지를 연기하였고, 여성에 대한 여
러 가지 욕망과 여성의 자아 정립에 대해 표현하
였다.

페미니즘 미술

오늘날 페미니즘 미술의 발전에 대해 논의할 때, 페미니즘 미술의 이슈를 논의하는 것은 언제부턴가 미술 분야에서 거스를 수 없는 일부분이 되었다. 1971년 린다 노클린이 〈아트포럼〉에 「위대한 여성 미술가는 왜 존재하지 않는가」라는 논문을 발표했는데, 이는 페미니즘이 처음으로 미술사에 제기한 도전이었다. 그러나 페미니즘 미술은 결코 단순히 이성적으로 정의할 수 있는 것이 아니었으며, 무릇 여성들이 창작한 작품들이 모두 그 범주에 속하는 것도 아니었다. 페미니즘 미술은 서양의 여권 운동에서 비롯되었는데, 정확히 말하자면 제2차 여성 운동의 조류 속에서 나타난 것이다. 페미니즘 미술은 일련의 성별, 신분, 전통, 습관 등과 관련되어 있으며 역사 및 사회와는 분리할 수 없는 문제를 안고 있다.

1970년에 미국의 여성 미술가인 주디 크로비츠는 자신의 이름에서 아버지의 성을 삭제하고 출생지인 '시카고'를 성으로 사용하였다. 이로써 남성이 지배하는 사회와 이데올로기에 대한 탈피와 반감을 표시했고, 이때부터 여성 미술가로서의 창작활동을 시작하였다. 주디 시카고의 이러한 활동은 여성 미술 운동 탄생의 상징으로 여겨졌다. 그녀의 가장 유명한 작품은 1975~1979년 사

▼ 여성이 메트로폴리탄 미술관에 들어가려면 발가벗어야 하나 (왼쪽)
게릴라 소녀대는 '페미니즘 미술의 지하부대'라고도 불렸다. 그들은 머리에 오랑우탄 가면을 쓰고 각종 공공장소와 언론에 나타나서 뉴욕의 예술계가 여성을 무시하는 불공평한 현상을 공격하였다. 그들의 가장 유명한 포스터 작품인 〈여성이 메트로폴리탄 미술관에 들어가려면 발가벗어야 하나〉의 원작은 바로 앵그르의 〈그랑 오달리스크〉다.

▼ 디너파티 주디 시카고 (오른쪽)
디너파티의 테이블 위에는 999명의 여성 이름이 적혀 있고, 그 주변에는 에밀리 디킨슨, 사포 등 서양 역사상 영향력이 가장 큰 여성 39명의 자리가 마련되어 있다. 이 작품은 주디 시카고의 페미니즘 미술 관념을 완벽하게 표현하는 동시에 여성의 업적이 역사 속에서 홀대받고 있다는 사실을 보여준다.

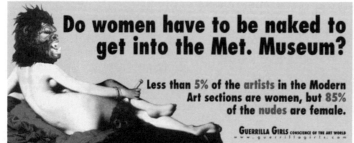

▶ 나쁜 소년 에릭 피슬
에릭 피슬은 독특한 회화 소재로 모든 것을 압도하는 화가로서, 인간의 심리와 가장 개인적인 마음의 단면을 묘사하는 것을 좋아했다. 이 작품에서 보이는 과장된 여성 육체는 온 세상을 놀라게 할 만큼 세속적이며 이를 보고 있는 소년의 모호한 뒷모습은 그림의 전체 분위기를 몹시 미묘하게 만든다. 이 그림을 통해 전달되는 음란함과 비윤리성은 사람들에게 심한 불안감을 느끼게 한다.

이에 주도적으로 창작한 대형 조형미술작품인 〈디너파티〉이다. 이 작품은 여성과 관련된 다양한 요소들을 동원하고 여성의 생식기를 상징하는 부호로 '삼각형' 을 사용하였다. 특히 식탁 위의 요리 접시에 가득 담겨 있는 것은 산해진미가 아니라 화훼와 유사한 여성 생식기의 장식 도안으로 이는 모든 대중들을 놀라게 했다.

　게다가 일부 페미니즘 미술가들은 통속적인 대중매체와 명확한 언어를 통해 대중들의 생활 속으로 파고들었다. 그 중에서 '게릴라 소녀대' 는 가장 대표적인 단체였다. 게릴라 소녀대는 주로 익명의 여성 미술가, 작가 및 영화제작자로 구성되었는데, 그들은 공개적으로 미니스커트를 입고 스타킹과 하이힐을 신었으며 머리에는 오랑우탄 가면을 썼다. 현재에도 그들의 진짜 신분을 아는 사람들은 매우 적다.

　1985년 뉴욕 현대 미술관에서 대규모 국제미술회고전을 개최했을 당시, 게릴라 소녀대는 처음으로 시위를 통해 자신들의 의견을 발표하였다. 그들은 전시회에 참여한 169명의 미술가 중에서 단지 13명만이 여성이며, 이는 사회와 미술계가 여성에 대해 편견과 불공평한 태도를 가지고 있음을 증명하는 것이라고 지적하였다. 그 후 게릴라 소녀대는 계속해서 포스터, 광고, 홍보책자 등을 이용하여 미술계의 성별주의와 민족주의에 대해 항의하였다. 1989년에 그들이 창작한 포스터인 〈여성이 메트로폴리탄 미술관에 들어가려면 발가벗어야 하나〉는 이 단체의 가장 대표적인 작품이다.

▲ 자화상 II
게오르그 바젤리츠 (위)
게오르그 바젤리츠는 전도된 형식의 작품 전시로 명성을 얻었는데 익숙한 색채와 힘이 넘치는 자유로운 붓 터치는 그만의 특징이다. 이 작품 속, 상하가 전도된 신체는 인물이 마치 위를 향해 올라가는 듯 묘사되어 중력조차도 전도된 것처럼 느껴진다.

▲ 군모 마쿠스 뤼퍼츠 (아래)
마쿠스 뤼퍼츠의 작품은 정치와 역사를 회피하지 않고 분열하고 있는 게르만 민족과 도이치 국가의 빛을 잃은 나치 시대를 냉정하고 대담하게 직시하고 있다. 그는 일부 나치 표시와 상징들을 자신의 작품에 이용했는데, 이로써 은유와 상징으로 가득 찬 매우 독특하고 놀라운 그림들을 창조했다.

뉴페인팅

현대주의자들이 회화의 사망을 선포한 후, 원래 직선 위주로 발전해 왔던 이젤 페인팅은 침체 상태에 빠져들었고, 회화와 그 모든 전통기법은 나아갈 길을 찾지 못하고 방황했다. 1980년대에 이르러 오랜 침체상태에 빠져 있었던 이젤 페인팅은 또다시 참신한 모습으로 부활했다. 이러한 추세는 광범위하게 나타났으며, 독일의 신표현주의가 발단이 되어 국제적인 예술 운동으로 빠르게 발전했다. 국가와 지역에 따라 이러한 새로운 추세에 대한 명칭이 달랐는데, 이탈리아의 트랜스 아방가르드, 프랑스의 자유구상, 미국의 뉴페인팅은 모두 이 운동의 중요한 계파들이다. 그래서 이 국제적인 회화 트렌드를 논의할 때는 보편적으로 적용되는 명칭을 찾기 힘들다. 이런 이유로 영국의 미술 이론가인 고드프리는 자신의 저서 『신이미지』에서 '뉴페인팅' 이라는 광의의 명칭을 사용하였다.

구미 각국의 뉴페인팅 작품들을 살펴보면 그 풍격과 양식뿐만 아니라 주제와 내용에서도 국가와 지역에 따라 각기 다른 특징들을 띠고 있다.

1980년대 초 독일 신표현주의 회화의 등장은 세계 미술에 큰 영향을 미쳤

▼ 방 안 발투스
발투스의 회화 세계는 적막하고 고독하다. 그의 작품 속 인물 이미지는 유머러스하면서 은밀한 기질을 보인다. 그의 붓끝에서 탄생하는 인물들에게서는 풍부한 부피감이 느껴지지만 배경, 소파, 길, 침대, 탁자 등에서는 대부분 평면감이 느껴진다. 그는 평면감과 부피감을 결합하여 두꺼운 벽과 같은 느낌을 주는 그림을 창작해 냈다. 이 작품은 발투스의 가장 유명한 그림으로 악몽의 한 장면처럼 느껴진다. 그림 속의 육감적인 나체 여인, 옹졸해 보이는 난쟁이, 내리쬐는 햇볕, 어둠 속을 응시하는 고양이는 신비감과 기이함을 나타내고 있다.

▲ 깊이 잠든 나체 여인 II 루시앙 프로이트
루시앙 프로이트는 독일에서 출생한 영국 화가로, 잠재의식 심리학의 대가인 지그문트 프로이트의 손자이다. 그의 그림은 모델의 발가벗은 몸을 실제와 같이 세밀하게 보여주고 있어서 이를 감상하는 사람들에게 어색함을 느끼게 한다.

고, 1980년대 회화 부흥을 위한 중대한 출발점 중의 하나가
되었다. 대표 인물로는 게오르그 바젤리츠, 마르쿠스 뤼퍼
츠, 게르하르트 리히터가 있다. '신표현주의' 라는 명칭에서
알 수 있듯 이들은 자국의 표현주의 미술의 전통을 계승한
다. 이들 회화의 특징은 작품 속에 구체적인 소재와 내용이
없고 자유로운 표현과 상상력을 추구하며 솔직하고 천진무
구한 감성들을 강조한다는 것이다. 신표현주의는 자아 표
현을 목적으로 그림, 화법, 정서적인 부분에서 모두 20세기
초의 표현주의로 회귀하는 경향을 띤다. 특히 급격하면서
도 자유로운 붓선, 선명하며 자극적인 색채, 격렬하고 자유

▲ 응시 프란체스코 클레멘테
클레멘테가 작품 속에서 묘사한 것
은 대부분 인물상이며, 이러한 인물
들은 종종 기이하고 괴상한 표정과
자태를 보인다. 이러한 인물상들의
표현양식은 클레멘테의 작품들로
하여금 자아 묘사의 색채를 띠게 만
든다. 그는 특히 인물의 일부 신체
기관을 두드러지게 표현함으로써
형용하기 어렵고 애매한 느낌의 초
현실적 색채를 띠게 만들었다.

로운 정서, 굴곡지고 기이한 형상, 강렬한 참정의식과 사회비판 정신들은 사
람들에게 친숙한 느낌을 전달한다.

이탈리아의 트랜스 아방가르드 미술가들은 어느 정도 신표현주의 기법을
활용하였지만, 주제의 처리에 있어서는 의식적으로 구체적인 현실 문제를 다
루는 것을 회피했다. '트랜스 아방가르드' 라는 말에 대한 미술비평가 올리버
의 해석을 보면 이는 미술가들이 미술 역사상 본인의 의지대로 '자유로운 유
람' 을 하는 것을 가리킨다. 아방가르드 미술가들은 기본적인 품격과 규율을
참고하여 그들 스스로가 선택한 화법으로 다시 기존의 풍격을 혼합했다. 이
들은 기존에 세워진 지표를 따르지 않았으며 자신들의 상상력과 직감을 바탕
으로 독자적인 미술을 이끌어 나갔다. 이 화파는 산드로 키아, 엔조 쿠키, 프
란체스코 클레멘테를 대표 작가로 하며 '이탈리아 트랜스 아방가르드파 3C'
라고 불렸다. 이들은 신표현주의 화가들처럼 복잡한 정치적, 역사적 환경을
표현하지 않고 인간 자체와 그 문화에 더욱 관심을 가졌다. 그리하여 자연, 원
시 동력, 인간과 자연의 관계, 삶과 죽음 등과 같은 오래되고 영구적인 주제를
새로이 해석하고자 했다.

독일과 이탈리아에 비해, 미국의 뉴페인팅은 또 다른 특색이 있다. 미국의
뉴페인팅 화가들은 주로 자국의 스펙트럼 미술의 전통을 계승하여 일상생활
과 대중문화 속에서 직접 창작 소재를 찾았기 때문에 그림 속에는 현실생활의
생명력이 잘 표현되어 있다. 줄리안 슈나벨, 데이비드 살르, 에릭 피슬은 미국

▶ **미경작 풍경 엔조 쿠키**
엔조 쿠키의 풍경화에서는 해골이 많이 등장하는데 이 해골들은 그림 속에서 몽환적으로 쌓여 있다. 그는 이러한 방식을 통해 억제할 수 없는 움직임 속에서 생명의 뿌리를 뽑아야 함과 죽음에 대한 갈망을 표현했다. 쿠키의 그림은 마치 피동적이고 불안한 상황에서의 움직임을 느끼게 하며 이러한 움직임은 그의 붓끝에서 나타나는 풍경들을 커다란 혼란 속으로 빠져들게 만들어서 마치 한바탕 재앙이 일어날 것을 예언하는 듯하다.

의 뉴페인팅 화파의 대표적인 인물들이다. 이들은 구상과 추상, 현실과 허구, 순수미술과 대중 미디어를 동시에 사용하여 그림의 감화력을 높였다. 이들의 작품은 감정의 발산을 중시하고, 이성적인 관념의 전달에 주력했다.

이 외에도 영국, 프랑스 등의 뉴페인팅 계파의 지역적인 특징도 쉽게 찾아볼 수 있다. 1980년대는 구세대 화가와 젊은 신세대 미술가들이 함께 이끌어가는 시대로, 당시의 영국 화단의 미술 화풍도 다양성을 띠었다. 그러나 이들 모두 민족적 특색을 추구하고 내면세계를 형상화하는 신표현주의의 충동에서 벗어나지 못했다. 당시 육순이 넘은 루시앙 프로이트의 경우, 뉴페인팅 이전에는 야심만만한 의욕으로 풍부한 창작활동을 하긴 했지만 사실상 영국 미술계와는 거의 관련 없는 활동을 했다. 당시 프랑크 아우어바흐와 레옹 코소프라는 두 명의 유대계 영국 화가들도 루시앙 프로이트와 뜻을 같이 하면서 1980년대 초의 영국 미술계에 표현주의의 신선한 바람을 불어넣었다.

1970년대에 등장한 브루스 맥린도 당시의 이러한 추세에 영합하였다. 1980년대 중반에 성장한 신세대 영국 화가로는 르 블롱, 스티븐 캠벨, 피터 호손,

켄 커리, 존 킨, 안셀 크루트 등이 대표적이다.

　사실화 계열의 구상회화 발전은 결코 간과할 수 없는 뉴페인팅의 중요한 일부분이다. 이에 대해 일부 전통적인 사실주의 화가들도 새로운 인식을 갖게 되었는데, 영국의 루시앙 프로이트를 제외하면 프랑스의 발투스야말로 이 분야에서 절대 무시할 수 없는 인물이며, 파블로 피카소도 일찍이 '20세기의 가장 위대한 화가'라고 그를 극찬한 바 있다. 발투스는 한 번도 현실 이외의 범주에서 소재를 선택한 적이 없으며, 의연하게 전통적인 구상예술언어를 사용하여 누구에게나 익숙한 이미지로 자신의 내면세계를 표현했다. 그는 현실을 질박하게 묘사했는데 이러한 현실은 얕으면서도 깊고, 비슷한 것 같으면서도 다르며, 그럴싸하면서도 평범한 이치가 숨어 있다.

　1990년대 이후 뉴페인팅 운동의 특징이 점차 약화되면서, 포스트모더니즘의 영향을 받은 더 많은 신세대 미술가들이 끊임없이 나타났다.

10 중국의 1980년대 이후의 미술

1980년대 초 10년간의 '문혁미술'의 억압에서 해방된 미술계는 미술과 예술의 자체 형식과 감성적인 요소에 대한 강렬한 갈망을 표출하였다. 이러한 현실 속에서 중국 화가들은 독자적인 표현을 구사하기 시작했다. '상흔(傷痕)미술', '향토사실주의', '85 신사조 미술'에서 '정치 스펙트럼', '냉소적 현실주의', '세속미술'에 이르기까지 각 시기의 미술은 기복이 심한 시기별 발전상황을 반영했는데, 이는 새로운 시대의 중국 미술사에서 의미가 큰 일대 사건이 되었다.

상흔미술

▲ 아버지 뤄중리
1980년대 중국 현대 예술의 전환은 미술 분야의 경우 현실주의에 대한 비판정신과 서양 현대 미술의 영향을 바탕으로 이루어졌다. 이 작품은 넓은 화폭에 힘겨운 농민의 이미지를 표현한 것이다. 화가는 늙은 농부의 갈라지고 주름이 가득진 얼굴, 손에 들고 있는 거친 그릇 등을 세밀하고 사실적으로 형상화하여 그림 속에서 슬픈 감정이 묻어나게 표현했다. 이 작품은 비단 늙은 농부 개인의 신세만을 표현한 것이 아니라 전체 중화민족의 운명을 심도 있게 표현한 것이다.

10년간의 문화대혁명 기간 동안, 미술 소재는 극히 제한적이고 정치적인 범위로 한정되었고 새로운 인물, 새로운 세계 그리고 노동자와 농민 대중들을 위한 사상을 찬양하는 내용으로 표현되었다. 미술가들은 공동의 목표에 의존하여 공동으로 창작하였고, 미술 속의 개성은 집단 속에서 소멸해 버리고 말았다. '문혁'이 끝난 후, 많은 문학작품들은 기존의 이상주의와 영웅주의에서 비정한 현실주의와 평민주의로 전환하였다. 이로써 영웅의 찬양과 전형적인 인물의 형상화 일색이던 미술 사조는 시대의 흐름 속에 놓인 보통 사람의 운명과 현실에 대한 묘사로 전환되었다. 미술가들도 약속이나 한 듯 붓을 내려 놓고 상황을 지켜보기 시작했으며, 점차 기계적이고 판에 박은 듯한 미술 범위에서도 벗어나기 시작했다.

상흔미술은 문혁의 실상을 재현하는 방법으로 새시대 미술의 감정표현에 대해 개방적인 자세를 취하고 심층적으로 인성을 중시하는 방향으로 미술 발전을 인도하였다. 상흔미술은 '전서(篆書)'와 '붉은 빛'으로 표현되었던 '문혁미술'의 허위 모델에서 탈피하여 평범한 인물, 작은 소재, 고통받는 심리의 표현 및 빈곤하고 낙후된 현실을 묘사함으로써 '문혁미술' 속에서 허구화된 부유하고 화려한 태평성대의 이미지를 정리했다. 아울러 차갑고 희뿌연 어두운

▶ 왜 가오샤오화 (위)

'문혁'의 상흔미술을 돌이켜 보면 당시 중국 지식인들의 당대 인문학에 대한 반성으로 나타난다. 가오샤오화의 작품 〈왜〉와 같이 한동안 은폐되어 깊숙이 묻혀 있던 기억들이 점점 되살아나고 먼지로 뒤덮인 상흔의 이야기들이 다시금 깨어나면서 표면적으로는 홍위병^{중국에서 문화대혁명의 커다란 추진세력이 된 준(準)군사조직. 군인과 급진적인 대학생, 고등학생으로 구성되었다}의 무장투쟁 정서를 재현하는 것일 뿐이지만, 이는 오히려 전체 문화대혁명에 대한 질의와 비판인 것이다.

▶ 1968년 X월 X일의 눈 청충린 (중간)

청충린이 1979년에 창작한 이 작품은 상흔미술의 선언으로 인식되고 있는데 문혁 과정에서 두 개 파로 나누어진 홍위병들이 무장투장 후 서로 대적하는 장면을 재현하였다. 2001~2002년 사이에 이 작품이 뉴욕과 파리 등지에서 전시되었을 때, 현지 언론들은 이 작품을 '중국의 새로운 시대 미술의 가장 대표적인 작품'이라고 극찬하였다.

▶ 봄바람이 깨어났다 허둬링 (아래)

허둬링의 〈봄바람이 깨어났다〉는 향토현실주의 풍격이 잘 드러난 전형적인 작품이다. 시적인 정취가 물씬 풍기는 그림 속에서, 허름한 행색의 여자아이는 초봄의 마른 풀이 가득한 들판에 앉아서 멍하고 감성적인 눈빛으로 먼 곳을 응시하고 있으며, 봄날의 산들바람은 여자아이의 검은 머리칼을 흩날리고 있다.

색조와 정교한 붓 터치를 통해 기억 속의 상처, 고통, 슬픔, 우울, 복잡한 감정을 표현하였다. 대표작으로는 청충린의 〈1968년 X월 X일의 눈〉, 허둬링 등의 〈우리는 이 노래를 불렀었어〉, 가오샤오화의 〈왜〉, 왕촨의 〈안녕! 샤오루〉, 장훙녠의 〈그때 우린 젊었었지〉 등이 있다.

향토사실주의

'상흔'에서 '향토'에 이르기까지 회화의 소재는 고통스러운 기억에서 더욱 광범위한 평범한 인물의 생활, 풍토 및 인간미 등으로 전환되어 화가의 시각이 인간 중심으로 전환되었음을 나타내었다.

1980년에 천단칭의 〈티베트 조화^{조화란 통일된 형식으로 동일한 주제를 표현하는 일련의 그림을 일컫는다}〉와 뤄중리의 〈아버지〉는 향토사실주의 회화의 탄생을 의미한다.

▲ 티베트 조화 천단칭 (위 그림 모두)
천단칭은 소박한 눈으로 티베트 주민들의 일상생활을 묘사하였는데, 이 작품에서 그들의 소박하고 평범한 이미지와 세밀한 생활상을 대중의 시각으로 바라보고 있다. 이러한 평범하고 향토적인 분위기가 풍기는 이미지는 문혁 시기에 영웅으로 변색되었던 농민들의 진정한 면모를 회복시켰다.

이 두 작품은 문혁미술이 농민을 행복하고 자부심이 가득한 이미지로 묘사하는 것과는 반대로, 괴로움을 나타내는 필치로 순수하고 진실되며 고통을 겪는 일반인으로 묘사했으며 중후한 형태와 색채로써 중국 향촌 지역의 진정한 면모를 재현하였다. 〈티베트 조화〉와 〈아버지〉가 주는 느낌은 무거움과 슬픔이지만 향토사실주의 회화의 또 다른 대표작인 허뒤링의 〈봄바람이 깨어났다〉는 아름다움과 희망을 안겨준다. 이렇게 완벽한 사실주의적인 작품은 고통이 사라진 후 점차 희망이 싹트고 봄바람이 불어와서 황야에도 녹색의 생명력이 다시금 돋아나고 있음을 암시한다.

그 후 사실주의 기법으로 향토생활을 묘사한 작품들이 점차 늘어나고 소재도 더욱 광범위해졌다. 향토사실주의 화가들은 요원하고 폐쇄된 향촌생활 외에도 어린 시절, 청춘 그리고 사람들이 의식하지 못한 대자연의 한 모퉁이에 대해서도 주목했다. 그들은 사실적이고 세밀한 회화기법으로 작품을 표현하긴 했지만 전체적인 효과를 볼 때 그들이 작품에서 추구하려 했던 것은 결코 물질적인 감각과 회화의 형식적인 요소가 아니었다. 향토사실주의 회화는 형식적인 매력으로 대중들의 시선을 사로잡지 않는다. 오히려 순박한 묘사 대상

에서 형언하기 어려운 정감을 창조해 냄으로써 사람의 마음을 움직인다. 적막함, 억압, 가벼운 상처를 표현하는 것 외에도 노동과 사회의 발전을 예찬했다.

85 신사조 미술

소위 '85 신사조 미술'이라 함은 실제로는 1980년대 중반에 서양의 현대주의적인 청년 미술 사조를 널리 도입하는 것이었다.

초기에는 주로 전제정권 시기의 '극좌' 미술과 '문혁'의 전통을 겨냥했는데, 장기적으로 예술 창작을 제약하는 정치적 이데올로기, 사회적 윤리관과 도덕규범을 예술 창작에서 완전히 배제하는 데 그 목적이 있었다. 이 밖에도 전통 문화 속의 일부 가치관을 겨냥하고 강력한 사회성과 문화적 기능의식을 통해 각종 서양 현대파의 형식을 갖추고자 하는 목적도 지니고 있었다.

이 미술 운동은 강렬한 기세로 광범위하게 확산되었는데 미술 유파와 풍격을 구축하고 보완하는 방법적인 문제에 관심을 갖지 않았다. 수많은 단체와 선언들이 이 운동의 두드러진 특징 중 하나였다. 이 시기의 미술계에서는 각

▲ 대비판 시리즈 왕광이

왕광이는 중국 최초의, 그리고 가장 성공한 스펙트럼 미술가 중 한 사람이다. 이 작품은 중국 문혁 시기의 정책 선전지의 형식에서 탈피하여 사회주의 이데올로기 선전활동에서 발휘되는 언어의 힘과 상업적으로 유행하는 언어의 힘 사이에 존재하는 유사한 미학적 특징을 예리하게 지적하였다.

종 예술적인 주장이 빈번히 나타났기 때문에 거의 몇 주에 한 번씩 새로운 풍조, 새로운 선언 등이 발표되었다. '북방 미술군', '샤먼 다다', '장쑤 홍색여', '저장 지사', '후베이 부락' 등은 모두 이 운동을 통해 두드러지게 활동한 미술 단체들이었다.

1989년에 이르러 '85 신사조 미술'의 미술 운동은 좋고 나쁨을 판단하기

▲ 샤먼 다다의 '소각 활동' (위 사진 모두)

1980년대에 서양의 풍속과 문화가 동양으로 밀려들어오면서 '다다이즘' 이 중국의 샤먼에까지 영향을 미쳤다. 1986년 9월 말부터 10월 초까지 미술에 종사하는 일련의 샤먼 젊은이들이 '다다' 라는 이름으로 샤먼 군중예술관에 모여 작품을 수정하고 소각하였는데, 이것이 '샤먼 다다' 집단 운동의 서막을 알리는 사건이었다. 그들의 '수정-훼손-소각' 사건, '푸젠성 미술관에서 발생한 사건 전시' 등의 활동들은 중국 85 신사조 미술 운동 중에서 가장 급진적인 사건이었다.

어려운 분쟁 속에서 막을 내리게 되었다. 어떤 관점에서 보면, 이 사조의 미술 운동은 중국 미술계에 새로운 생기와 새로운 기운을 불어넣고 중국 미술계의 다원화와 국제 교류의 기반을 널리 형성하였다. 또 다른 관점에서 보면, 이러한 사조는 현지 문화를 기반으로 하지 않으며 심지어는 '전면적인 서양화' 를 위한 운동이었다. 그러나 결론적으로 볼 때 '85 신사조 미술' 은 격렬한 반(反)전통 운동으로, 새로운 위세와 커다란 활력으로 구시대적인 전통, 관념, 상황, 방법을 맹렬하게 타파하고, 중국 현대 미술의 발전 기반을 구축하여 중국 현대 미술사에서 중요한 지위를 확립하였다.

정치 스펙트럼

1990년대 이후 회화 소재는 서사적인 소재에서 '건달' 풍조로 전환되어 소비 사회의 기계, 반복 및 사람들 간의 거리감을 반영하였다. 이러한 추세 속에서 파생된 정치 스펙트럼과 냉소적 현실주의는 일부 국제전시회에 등장하여 미술계의 핫이슈가 되었다.

정치 스펙트럼의 주요 특징은 서양의 스펙트럼 미술과 중국 문화대혁명의

지도자 숭배 그리고 대중혁명 비판의 시각적 형식을 종합했다는 것이다. 이는 유머러스한 방식으로 역사와 정치가 내포하는 부호를 이용하여 국민들 마음 속의 '신화'를 비웃고 정치적인 자아비판의 경향을 띠었다. 비평가인 리셴팅이 언급한 바와 같이 정치 스펙트럼은 '서양의 소비문화가 중국에 미치는 충격파를 이용하여 마오쩌둥 시기의 신성화된 정치를 비판적인 정치 사조로 변화시키는 것'이었다.

　정치 스펙트럼의 창작은 종종 반복적인 언어와 강렬한 풍격화의 특징을 띠며 일부 익숙해진 정치 이미지는 끊임없이 기성의 정치 부호로서 그림 속으로 옮겨졌다. 마오쩌둥의 이미지 또는 문혁 시기의 노동자와 농민의 이미지는 이러한 풍조 속에서 주요 창작 요소가 되었다. 왕광이의 〈대비판 시리즈〉와 같이, 광고 회화의 양식을 빌려 중국 문혁 시기의 노동자, 농민, 군인의 대비판 선전화의 이미지와 상업문화의 브랜드 이미지를 결합시키는 시도가 종

▼ 대가족 시리즈 장사오강
장사오강은 중국의 전통적인 탄정화법을 이용하여 〈대가족 시리즈〉를 창작하였는데, 이 작품은 대중들로 하여금 어떤 '연계'된 감정을 추구하도록 이끈다. 이러한 '연계'는 '혈연'을 통해 사회 각계로 전파된다.

종 이루어졌는데 예를 들면 코카콜라와 TANG 가루 주스 브랜드 등을 결합시킨 것이 바로 그것이다. 위여우한의 붓끝에서 창조된 마오쩌둥의 모습은 대부분 뉴스의 사진을 보고 그린 것인데, 가벼운 색채로 가지런히 배열된 꽃송이와 색점, 그리고 도안이 배경과 인물 사이를 관통하고 떠다닌다. 이 밖에도 장샤오강의 〈대가족 시리즈〉는 역사적 집단 기억을 표현하는 인물 초상을 위주로 막 자취를 감춘 시각적 경험과 느낌의 공통점을 제시하고, 정치적인 대립성 또는 잠재적이고 정치적인 반어법을 표현하였다.

냉소적 현실주의

▲ 시리즈 1-3 팡리쥔
팡리쥔은 웃음, 멍함, 재채기 등 인물에 대한 각종 표정 묘사 또는 그들의 그림자와 뒤통수를 통해 풍자와 역설의 이미지를 전달하고 있다.

현실주의란 말은 모든 예술현상 중에서 가장 복잡한 개념이다. 어떠한 현실주의든 현실은 모두 특정 시대와 환경의 문화적 분위기와 사회적 심리 속에서 선별된 결과이다. '냉소적 현실주의'는 비평가인 리셴팅이 제시한 개념이다. 그는 1992년 4월 '류웨이, 팡리쥔 유화전'의 머리말에 "1988년, 1989년 이후에 나타나 베이징을 주요 거점으로 하는 신현실주의 트렌드는 '냉소적 현실주의'라고 부르며 '냉소'란 말은 조롱, 비웃음, 차가운 눈빛으로 현실과 인생을 바라본다는 뜻을 내포하고 있다"라고 썼다.

냉소적 현실주의 속의 현실은 예술가들에 의해 유머화된 현실이다. 팡리쥔과 웨민쥔 등으로 대표되는 냉소적 현실주의 미술가들의 창작 풍격은 거의 모두 아카데미파의 사실묘사를 바탕으로 하는 현실주의 풍격이며, 소재는 모두 일상생활에서 구한 것들이다. 이들은 1980년대의 미술가들이 인간에 대해 가졌던 고압적인 관점에서 벗어나 자신들 주변의 어쩔 수 없는 현실로 되돌아가서 평범한 시각에서 인생을 바라보고 스펙트럼의 방식으로 자신과 자기 주변의 익숙함, 무료함, 우연성 심지어 황당한 생활의 단면들까지 묘사했다. 하지만 그들은 결코 생활을 직관적 혹은 객관적으로만 반영한 것은 아니

다. 자신의 생활에 대한 냉소적인 태도를 잠재적인 언어로 삼고, 경험을 바탕으로 황당하고 조롱하는 자세로 사회와 정치 현실의 전능화와 이로 인한 개인의 허무함을 은유적으로 표현하였다. 이들의 작품 속에 나타나 있는 무료한 정서와 '눈곱만큼도 성실하지 않다' 라는 냉소적인 유머는 당시 중국인들에게 만연해 있던 이들 정서와 유머를 파악하여 부담이 크고 숭고한 당시의 도덕적 이상과 신앙을 조롱하는 것이었다.

세속미술

세속미술은 1990년대 상업문화의 개념에서 기원한 것이다. 이는 1990년대 중반 이후 중국에 범람하는 세속문화에 대한 비판이다.

급속히 팽창하는 소비문화와 유행에 대한 모방 풍조는 각종 전통 문화의 이미 완벽에 이른 양식을 조각낸 후 다시 기계적으로 모방하여 한데 긁어모으는 부자연스러운 상황으로 대중들의 생활을 이끌었다. 유리 지붕을 얹은 빌딩, 큰 홍등을 걸어 놓은 맥도날드, 작은 식당에 걸어놓은 서양 명화 복제품 등과 같이 중국과 서양의 문화를 결합시켜 더욱 빛을 발하는 표상들 속에서 아름답고 화려하며 세속적이고 허영으로 가득한 대중들의 심미관을 드러내고 있다. 세속미술은 분명 세속적인 표상을 표현 내용으로 하여 근본적으로 어울리지 않고 또 대다수의 사람들이 관심을 두지 않는 사물들을 이용하여 풍자와 욕설의 방식으로 대중들에게 이미 익숙한 황당한 일면들을 표현하는 것이다.

1995년 일부 미술가들이 약속이나 한 듯 세속적인

▲ 도시 2호 웨민쥔 (위)
1990년대 초 이후 웨민쥔은 줄곧 익살과 유머로 생활과 미술을 표현해 왔다. 그는 두드러진 개성으로 수천 번 이상 중복되는 자아의 이미지를 묘사하는 과정을 통해 가장 극단적이고 평범한 개인의 상태를 표현하였다.

▲ 낭만여행 21 펑정제 (아래)
펑정제의 〈낭만여행 21〉 시리즈 작품은 도시에서 성행하는 사진관, 웨딩드레스, 사진 촬영장에서 유행하는 신혼부부의 사진 양식을 표현하고 있다. 단색의 이미지와 세속적인 배경으로 고전적인 사실주의 기법과 유사한 인물, 세밀한 광택, 약간의 변형 등을 통해 허구화된 인물과 세속적인 복장을 더욱 강조했다. 또한 배경 속의 생화, 풍선, 배경 장식 등으로 개성이 없는 이상적인 모델을 두드러지게 표현하였다.

색채로 금전, 졸부 이미지, 유행하는 미녀 초상 등과 같은 일련의 소비 부호를 이용하고, 중국 농민들이 풍작의 상징으로 여기는 무, 배추 등을 접목시켜 창작활동을 하였다. 함축된 의미를 내포한 과장된 배경으로 중국의 도시화 과정에서 나타나는 문화의 실태를 두드러지게 표현하였다. 그 후 세속미술은 점차 지대한 영향력을 행사하는 미술 조류와 풍격을 형성하게 되었다. 세속미술 작가들은 여러 채널을 통해 역사와 현실 속에서 이용 가능한 소재들을 선택했다. 경우에 따라서는 민간 미술 속의 축복과 액막이, 희극과 전설 속의 이야기, 인물 등 중국의 민속 문화 속에서 소재를 선택했다. 이 밖에도 미녀와 유명 상품브랜드와 같은 상업광고 문화에서 직접 소재를 선택하기도 하고, 중국과 서양의 고전 회화작품을 이용하여 중국의 세속화 정서를 더하기도 하였다. 더욱이 혁명과 관련된 표기, 부호 및 전통 공예와 미녀 이미지를 결합시키는 등 다양한 미술 소재를 선택하였다. 그러나 그 내용 면에서는 다음의 두 가지 종류를 벗어나지 못했다. 그 하나는 상업과 소비문화에 의존하여 유명 브랜드와 패션 미녀 등의 상업광고 부호를 미술 소재로 삼는 것이다. 다른 하나는 민족적인 신분을 더욱 강조하고, 직접 중국의 민간 공예기법과 재료를 이용하여 외국인들이 상상하는 중국의 이미지를 보여주는 것인데, 사실 이는 실제 중국의 이미지와는 거리가 있다. 대표적인 미술가로는 쉬이후이, 왕칭쑹, 후샹둥, 뤄씨 형제 등이 있으며, 리루밍, 쑨핑 등도 한때는 세속미술 작가에 속했다.